KB021893

건축의 일곱 등불

건축의 일곱 등불

존 러스킨

고명희 옮김
정남영 해설

부북스

건축의 일곱 등불

1판 1쇄 발행 2024년 9월 10일

지은이 | 존 러스킨
옮긴이 | 고명희
해설 | 정남영
발행인 | 신현부

발행처 | 부북스
주소 | 04613 서울시 중구 다산로29길 52-15(신당동), 301호
전화 | 02 - 2235 - 6041
이메일 | boobooks@naver.com

ISBN | 979-11-91758-28-3 93600

목차

도판들의 목록

일러두기

01. 본서는 러스킨의 *The Seven Lamps of Architecture* 3판(1880년)을 우리말로 옮긴 것이다. (초판은 1849년에 출판되었고, 재판은 초판 그대로 1855년에 출판되었다.)

02. 정오표(초판, 3판)를 반영한 상태로 옮기고, 정오표에 나오지 않은 오류에 대해서는 옮긴이 주를 달아주었다.

03. 주석은 크게 러스킨이 단 원주와 옮긴이 주로 나뉘는데, 러스킨의 원주에는 앞에 '[러스킨 원주+연도]'를 표시했다.

04. 러스킨의 주석 가운데 연도를 나타내는 '1880' 다음에 '1880_1' 같은 식으로 번호가 붙은 것들은 러스킨이 3판(1880년판)에서 새로 단 55개의 각주들이다. 이 55개 이외에도 1880년판에서 단 주석이 몇 개 더 있으며 이것들에는 번호가 붙어 있지 않다.

05. 비교적 짧은 역자의 설명 글은 본문에 대괄호([])를 삽입하여 그 안에 넣었다.

06. 옮긴이 주에서 간혹 쿡(E. T. Cook)과 웨더번(Alexander Wedderburn)이 편집해서 낸 러스킨 전집('Library Edition')의 8권(1903년판) 편집자 주의 내용을 참조했는데, 필요하다고 생각되는 경우에만 이 1903년판 편집자 주 내용임을 밝혔다.

07. 고유명사의 경우 맨 처음 나오는 곳에 원문을 병기했다. 단, 옮긴이 주에 고유명사의 원문이 제시된 경우에는 본문에 원문을 병기하지 않았다. 고유명사의 발음과 병기된 원문은 해당 국가의 언어에 맞추는 것을 원칙으로 했으며, 불가피한 경우에만 저본에서의 영어식 표기를 채택했다. 원문이 로마자 알파벳으로 되어 있지 않은 경우(가령 그리스어)에는 독자의 편의를 위해 로마자로 바꾸어 표기했으며 악센트 부호는 생략했다.(Ἀριστοτέλης → Aristoteles)

08. 성당을 나타내는 고유명사의 일부로서 'Cathedral', 'Basilica', 'Church', 'Chapel', 'Duomo' 등이 붙는데, 대체적으로 규모에 따라 대략 이원화하여 큰 규모의 것은 '대성당'으로 작은 규모의 것은 '성당' 혹은 '교회'로 옮겼으며, 'Chapel'은 주로 '예배당'으로 옮겼고 이미 잦은 사용으로 번역어가 굳어진 경우 — 가령 '킹스 칼리지 채플' — 에는 그 번역어를 따랐다.

09. 건축물의 부분들 혹은 부재들을 나타내는 용어의 경우, 적절하게 상응하거나 이미 정착된 우리말이 있는 경우를 제외하고는 가급적 음역하고 필요하면 옮긴이 주석 등으로 설명을 달았다.

10. 옮긴이 주석에서 '본서'는 이 번역서를 가리키며, '이 책'은 『건축의 일곱 등불』을 가리킨다.

11. 러스킨은 텍스트의 특정 부분을 '아포리즘'으로 지정하고 요약문을 달았는데 (아포리즘 30만 예외적으로 요약문이 안 달려 있다) 아포리즘 부분은 '✛✛'로 표시하고, 요약문은 텍스트의 왼쪽에 배치했다.

12. 본문에 삽입된 설명 그림들은 본서의 역자가 그려서 추가한 것이며, 따라서 저본에는 없는 것이다.

1880년판 서문

 나는 내가 지금까지 쓴 책 중에 가장 쓸모없어져 버린 이 책을 재출간할 생각이 전혀 없었다. 책에서 그토록 신나게 설명하고 있는 건물들이 지금은 철거되었거나, 아니면 완전히 폐허가 되는 것보다 더 비극적으로 깔끔하고 매끄럽게 땜질이 되어 있기 때문이다.

 그러나 내가 알기로 대중은 여전히 이 책을 좋아하며, 자신들에게 정말로 유용하고 도움이 되는 것을 보려고 하지 않을 경우에도 이 책은 읽으려고 하고, 또한 내가 그 후에 썼던 글의 맹아가 실은 여기에 있으므로, 이 책을 (비록 그것이 아무리 화려하게 꾸며져 있고 지나친 말들을 폭포수처럼 철철 쏟아낸다고 해도) 예전의 형태로 다시 출판한다. 다만, 극단적이고 전적으로 거짓된 프로테스탄티즘을 담은 몇몇 부분은 본문과 부록에서 똑같이 빼버렸는데, 책 수집가들과 실수 일반에 관심이 있는 (현대의 논평자는 ― 큰 이익을 위해서이지만 ― 대부분 이런 관심을 가지고 있다) 사람들이 보기에는 이렇게 빼버린 부분들도 예전 판본에 일정 정도의 가치를 부여하는 데 도움이 될 수 있다.

 원본 도판이 실린 초판은 (조심스럽게 하는 말이지만) 시장에서 언제든지 높은 가격이 매겨질 것이다. 도판을 구성하는 에칭화들의 모든 선을 내가 직접 손으로 새겼을 뿐만 아니라 혼자서 그야말로 형편 되는 대로 (그것들 가운데 마지막 것은 디종Dijon에 있는 라클로슈La Cloche 호텔의 세면대에서) 부식시켰기 때문이다. (지금처럼 그 당시에도 나는 얼룩이나 버[01]에 의존하는 모든 종류의

01 [옮긴이] 버(burr)는 포인트(point, 송곳의 일종)로 밑그림을 직접 그리면서 새길 때 동판에 생기는 까칠까칠한 거스러미로서, 이것을 인쇄하면 그 자리에 번진 듯한 효과가 난다.

기술을, 또는 안정된 손놀림과 옹골찬 선으로 이루어내는 것 말고 다른 '공정'에 의존하는 것을 철저하게 경멸하고 있었다.) 이런 태도에도 불구하고 몇몇 도판들은 올바르고 목적에 합당한 효과를 발휘했고 내가 말하듯이 앞으로도 항상 가치가 있을 것이다.

커프 씨(Mr. Cuff)가 재판(再版)을 위해 만들었고 이번에도 재인쇄한 도판의 복제본들은 모두 실질적으로 독자의 이해를 돕는 데 있어서 원본만큼이나 유용하며 이 신중하고 특이한 판화가의 기술이 담겨있기에 작품들로서는 원본보다 훨씬 더 훌륭하다. 내가 원래 사용한 에칭 방법이 단순히 선을 새긴다고 해서 쉽게 모방되는 것은 아니기 때문이다. 나는 바늘 끝을 직접 강철 위에서 사용할 때는 깔쭉깔쭉한 질감이니 신비로운 질감이니 하는 것을 절대 용납하지 않는다. (내가 직접 새긴 『현대 화가론*Modern Painters*』에 있는 도판들을 참조하라.) 나는 다만 건축적으로 음영을 표시하는 음영 공간들이 쉽게 구현되기를 원했기에 한 동판 화가가 나에게 보여준 공정을 사용했다. (독일인 동판 화가였던 것 같은데, 이제는 그가 누군지 기억나지 않는다.[02]) 그 공정에서 그는 밀랍을 아주 부드럽게 바른 다음 그 위에 얇은 종이를 깔고 단단한 연필로 그리되 종이를 들어 올려 어떤 음영이 생기는지 대략적으로 보면서 그렸다. 연필 끝이 가하는 압력으로 밀랍이 종이에 점착하여 제거되고 밀랍이 제거된 그만큼 동판의 표면이 산에 노출된다. 이와 같이 하면 메조틴트, 에칭[03] 그리고 석판 인쇄가 혼합된 것 같은 효과가 얻어지는데, 커프 씨가 가지고 있는 특별한 수준의 그런 기술 말고 다른 방식으로는 그 효과를 모방할 수 없다. 아미티지 씨(Mr. Armytage)의 권두 삽화[04] 또한 훌륭한 작품인데, 『현대 화가론』의 최고의 삽화들이 보여주는 극도의 섬세함과 내구성은 그의 솜씨 덕분이다.

02 [옮긴이] 1903년판 편집자에 따르면, 이 공정을 알려준 사람은 젊은 프랑스인이라고 한다.

03 [옮긴이] 에칭은 그림을 새겨서 산(酸)으로 동판을 부식시키는 기법이고, 메조틴트는 여러 기구들로 동판에 직접 홈집을 내는 요판화 기법이다.

04 [옮긴이] 3판의 권두삽화는 도판 9에 해당한다.

그의 도판들의 일부(나는 이것을 주제별로 묶어서 책의 일부와 함께 별도로 재출판할까 한다)는 지금까지 여기저기 사용했는데도 거의 선명함을 잃지 않고 있다.

하지만 이제 도판들 전부를 내가 가지고 있으므로 나는 도판들 중 어느 하나라도 적절하게 유지되는 기한을 넘겨서 사용되는 일이 없도록 주의할 것이다. 그리고 이 예전 판들이 지금 찍어낸 것들이라고 해서 값이 싸지는 일은 결코 없을 것이다. 때가 되면 충분히 많은 독자들이 이 책들을 사볼 수 있으리라고 믿고 있지만 말이다.

재출간한『건축의 일곱 등불 The Seven Lamps of Architecture』의 본문에 짧은 주석을 상당수 추가한다. 하지만 본문 자체는 (앞에서 언급한 구절들만 뺀 채로) 단어 그대로, 그리고 문장 그대로 제시된다. 이 점에 대해 독자들은 내가 교정쇄를 수정하는 일조차 하지 않았다는 것을 안다면 확신할 수 있을 것이다. 사실 나는 교정쇄를 수정하는 것과 같은 수고를 나의 친절한 출판업자 앨런 씨(Mr. Allen)와 그의 훌륭한 자제분들 — 독자가 책에서 얻을 수 있는 어떤 유익한 것에 대하여 나의 감사 못지않게 독자의 감사도 받을 자격이 충분히 있는 이들 — 에게 맡겼다.

1880년 2월 25일
브랜트우드

초판 서문

나는 이 책의 토대가 되는 그림 메모들을 『현대 화가론』의 제3권[01] 중 한 부분을 준비하는 동안 서둘러 모았다. 나는 한때 이 그림 메모들을 더 확장된 형태로 만들까 생각했다. 하지만 그럴 경우 더 면밀하게 그림 메모들을 배열해서 유용성을 증가시키는 측면보다는 출판을 더 지연시켜 유용성을 감소시키는 측면이 더 클 것이었다. 그림 메모들은 모든 사례를 개인적으로 관찰해서 얻은 것들이기에 그중에는 경험이 풍부한 건축가에게조차 귀중한 세부들이 좀 있을 것이다. 하지만 나는 그림 메모들에 기초한 견해들에 대해서는, 자신이 실행해본 적이 없는 예술에 대해 이야기할 때 독단적인 어조를 취하는 필자에게 대체로 따라붙을 수밖에 없는, 무례하다는 비난을 감수할 각오를 하고 있어야 할 것이다. 그런데 사람이 너무 예민하게 느끼기에 침묵하기 어렵고 어쩌면 너무 강하게 느끼기에 그 견해가 잘못되기 힘든 경우들이 있다. 그래서 나는 그런 비난을 받을 수밖에 없는 견해를 주제넘게 제시한 것이며, 내가 가장 사랑한 건축물이 파괴되거나 등한시되는 바람에 그리고 내가 사랑할 수 없는 건축물이 세워지는 바람에 너무 많은 고통을 겪었기에, 전자의 건축물을 조롱거리로 만들었거나 후자의 건축물의 설계를 이끌었던 원칙들에 대한 나의 반대가 온당하다는 주장을 조심스러운 방식으로 내세울 수가 없었다. 그리고 나는 원칙들을 언급할 때 내 발언에 담긴 자신감을

01 [러스킨 원주 1849] 이 추가본의 발행이 지나치게 지연된 주된 이유는 사실 필자가, 현재 파괴되는 중인 이탈리아와 노르망디(Normandy)의 중세 건물에 대한 그림 메모들을 이 파괴가 복원 작업가나 혁명론자에 의해 완료되기 전에 되도록 많이 확보해야 할 필요성을 스스로 느낀 데 있다. 최근에 필자는 석공들이 건물의 다른 쪽을 때려 부수고 있는 한쪽에서 그림을 그리는 데 온통 시간을 쓴 바 있다. 필자는 『현대 화가론』 3권을 언제 내겠다고 약속을 할 수도 없다. 다만 필자의 게으름으로 인해서 출판이 지연되는 일은 없을 것임을 약속할 수 있을 뿐이다.

완화시키는 데 신경을 덜 썼는데, 이는, 내가 보기에, 우리 건축계의 반대와 반신반의가 팽배한 상황에서는 적극적인 의견이라면 어떤 것이든 그 속에 (비록 그것이 많은 점에서 틀렸다할지라도) 즐거움을 주는 면이 있기 때문이었다. 잡초들조차도 모래 둑에서 자라는 것은 쓸모가 있듯이 말이다.

그렇지만 성급하고 불완전한 도판 제작에 대해서는 독자들에게 충분히 사과해야 마땅하다. 훨씬 더 중요한 일을 진행하는 중이었고 도판들이 내가 말하려 하는 바에 대한 독자의 이해를 도와주기만 하면 된다고 생각했는데, 나는 때때로 그 변변찮은 목표조차도 달성하는 데 정말 완전히 실패했다. 그리고 본문 집필은 일반적으로 삽화가 완성되기 전에 이미 완료되기 때문에, 나는 때로는 도판이 잉크로 재현하는 특징들을 텍스트에서는 단순히 숭고하다거나 아름답다고만 하기도 한다. 그러한 경우에 독자는 삽화가 아니라 '건축물'이 호평된 것으로 이해해준다면 고맙겠다.

하지만 이 도판들은 조야하고 투박한 가운데서도 진가를 발휘한다. 이 도판들은 현장에서 만든 그림 메모들을 복제한 것들이거나 나의 감독 아래 찍은 은판 사진들을 확대하고 조정한 것들(도판 9와 도판 11)이다. 유감스럽게도 도판 9의 소재인 창은 아주 먼 거리에서 찍었기 때문에 은판 사진에서도 흐릿하다. 그리고 나는 모자이크의 세부들 중 그 어떤 것에 대해서도, 특히 창문을 둘러싸고 있는 것들 ― 이것들은 내 생각에 원래 돋을새김으로 조각되어 있었을 것들이다 ― 에 대해서는 더욱, 그 정확성을 장담할 수 없다. 그러나 전반적인 비례는 세심하게 지켜지고 있다. 기둥의 나선들의 개수도 정확하게 맞추었으며, 전체가 주는 효과는 (도판이 달성해야 하는 설명의 목적에 부응할 수 있을 만큼) 사물 자체가 주는 효과에 가깝다. 나머지 것들의 정확성과 관련해서는 돌에 난 균열과 그 돌의 개수까지도 장담할 수 있다. 그리고 엉성한 드로잉과 오래된 건물들을 실제로 보이는 대로 그리려고 하다 보니 불가피하게 나타나는 회화적인 성격[02]으로 인해 어쩌면 건축물로서의 진정성에 대한 이

02 [옮긴이] "회화적인 성격"에 대해서는 본서 6장 11절 이하 참조.

건물들의 평판이 떨어질 수 있기는 하지만, 실제로 그렇게 떨어진다면 이는 부당한 것이리라.

단면들을 제시하고 있는 몇 가지 사례들에서 사용하고 있는 문자표시 체계는 무엇을 가리키는지가 다소 불분명해 보이지만 전체적으로는 편리하다. 어떤 단면이 대칭적이라면 그 단면의 방향을 나타내는 선을 하나의 문자 a로 표시한다. 그리고 단면 자체는 똑같은 문자 위에 선이 그어진 \bar{a}로 표시된다. 그러나 단면이 비대칭적이라면 단면의 방향은 양쪽 끝 위치에 두 개의 문자 a, a_2로 표시된다. 그리고 실제 단면은 a, a_2에 상응하는 위치에 똑같은 문자 위에 선이 그어진 $\bar{a}. \bar{a}_2$로 표시된다

독자는 언급된 건물의 수가 적어서 아마 놀랄 것이다. 하지만 기억해야 할 것은, 이 책이 유럽 건축에 대한 본격적인 저작은 아니고 각각 한두 가지 사례로 설명되는 원칙들의 진술이고자 할 뿐이라는 것이다. 그리고 나는 일반적으로 이 사례들을 내가 가장 좋아하는 건물에서 가져왔거나 내가 보기에 건물의 가치에 비해서는 소략하게 설명된 건축 유파들에게서 가져왔다. 나는 독자가 이 책에서 주로 주의를 기울이게 될 이탈리아 로마네스크 양식과 고딕 양식의 사례들을 사용하는 만큼이나 (개인적인 관찰에서 얻어진 정확성과 확실성을 가지고서는 아니더라도) 이집트, 인도 혹은 스페인 건축의 사례들을 사용해서 앞으로 이 책에서 제시될 원칙들을 포괄적으로 설명할 수도 있었다. 하지만 경험뿐만 아니라 애정 때문에 나는 마치 기독교 건축의 높은 분수령인 듯이 아드리아해에서부터 노섬브리아 해에 걸쳐있는 저 풍부하게 다양하고 훌륭하게 지적인 유파들의 계열 쪽으로 이끌렸는데, 이 계열은 한편으로는 스페인과 다른 한편으로는 독일의 순수하지 못한 유파들과 접해 있었다. 이 계열의 정점들로서는 우선 이탈리아 로마네스크 양식과 순수한 이탈리아 고딕 양식을 대표하는 곳으로 발 다르노(Val d'Arno) 지역의 도시들을 생각했고, 비잔틴 요소가 가미된 이탈리아 고딕 양식을 대표하는 곳으로 베네치아와 베로나(Verona)를 생각했으며, 로마네스크 양식에서 플랑부아양(flamboyant) 양식에 이르기까지 북방 건축의 전 범위를 대표하는 곳으로 루앙을, 그리고 지역적으로 연관성

있는 노르망디 도시들인 캉(Caen), 바이외(Bayeux), 쿠탕스(Coutances)를 생각했다.

　나는 영국 초기 고딕 양식에서 더 많은 사례들을 제시하고 싶었다. 하지만 나는 우리의 영국 대성당들에 가볼 때마다 추운 실내에서 작업하는 것이 불가능하다는 것을 알게 되었는데, 이는 유럽 대륙에 있는 대성당들에서 행해지는 일상적인 예배의식, 등불 밝히기, 향 피우기가 이 성당들의 실내를 완전히 안전하게 만드는 것과는 대조적이다. 지난여름 동안 나는 영국의 성지들로 순례길에 올랐고 솔즈베리(Salisbury) 대성당부터 방문했는데 그곳에서 며칠간 작업하고 난 후유증으로 건강이 나빠졌다. 이것을 이 책이 빈약하고 불완전한 원인들 중 하나로 꼽을 수 있을 것이다.

서설

 몇 년 전에, 어쩌면 오늘날 유일하게 드로잉의 완벽함과 색채의 화려함을 결합시킨 작품들을 창작하고 있는 한 예술가와 대화를 나눌 때, 필자는 이 후자의 속성을 가장 쉽게 얻을 수 있는 일반적인 수단에 대하여 질문을 좀 했다. 그는 "무엇을 해야 하는지를 알고 나서 그 일을 하는 것이지요"[01]라고 답했는데, 이는 해당 예술 분야와 관련된 것으로서만이 아니라 인간이 노력을 경주하는 모든 일에서 훌륭한 성공원칙을 표현하는 것으로서도 포괄적이면서 간결한 대답이었다. 내가 생각하기에, 수단이 불충분하거나 조급하게 작업을 해서라기보다는 실제로 해야 할 일에 대한 이해가 혼란스러운 탓에 실패하는 경우가 더 많다. 따라서 사람들이 어떤 종류든 완벽함을 자칭하는 것은 당연히 조롱의 대상이고 때로는 비난의 대상일지라도 ─ 적절한 자문을 받아서 합리적으로 생각해보면 그들이 다루는 수단으로는 이 완벽함을 달성하는 것이 불가능함을 알게 될 것이다 ─ 무슨 수단을 사용할까 생각하느라 훌륭함과 완벽함을 그 자체로 이해하거나 또는 (불가능하지는 않은 일인데) 심지어 인정하는 데 방해를 받는 것이 더 위험한 오류이다. 이는 다음과 같은 점에서 더 주의 깊게 기억되어야 한다. ✝ 만일 어떤 사람이 '계시'의 도움을 받아 자신의 분별력과 양심을 성실하게 발휘하는 경우라면 그는 무엇이 옳은지 항상 충분히 깨달을 수 있겠지만, 그에게 무엇이 가능한지를 결정해주기에는 그의 분별력도 양심도 감정도 (그 용도가 다른 데 있기 때문에) 결코

아포리즘 1.
무엇이 옳은지는 항상 알 수 있지만 무엇이 가능한지를 항상 알 수 있는 것은 아니다.

01 [러스킨 원주 1880_1] 윌리엄 멀레디(William Mulready). [옮긴이] 1840년대에 영국의 우편 봉투를 도안한 아일랜드 출신 풍속 화가이다.

충분하지가 않다는 점이다. 그는 자신이 가진 힘도 동료들이 가진 힘도 알지 못하며 협력자들에게 정확히 어느 정도 의존해야 하는지도, 적들로부터 예상되는 저항이 어느 정도인지도 알지 못한다. 이 문제들에 있어서 그의 결론들은 격정에 의해 왜곡될 수 있고 무지에 의해서는 영락없이 제한된다. 하지만 격정이나 무지가 의무에 대한 이해를 방해하거나 옳은 것에 대한 인정을 방해한다면, 이것은 그 자신의 잘못이다. 그리고 지적인 사람들이 노력하는 일에서 (특히나 정치적인 문제에서 더욱) 겪기 쉬운 많은 실패의 원인들에 대해 내가 알게 된 바로는, 이 실패들이 다른 무엇보다 다음과 같은 단 하나의 오류에서, 즉 절대적으로 바람직하고 정당한 것이 무엇인지 결정하려면 언제나 능력, 기회, 저항 및 불편함 사이의 석연치 않은 그리고 다소는 설명할 수 없는 관계에 대한 조사가 (그 결정을 전적으로 대신하지는 않을지라도) 그 결정에 앞서기는 해야 한다고 생각하는 오류에서 더 많이 생기는 것처럼 보인다는 것이다. 때로는 우리가 우리의 힘을 너무 냉정하게 계산한 나머지 우리의 단점들과 너무 쉽게 타협하더라도, 그리고 심지어 우리가 우리의 최선이라고 추측하는 것은 그 자체로 좋다고 전제하는, 혹은 달리 말해서 필연적으로 동반될 수밖에 없는 불쾌감은 불쾌감이 아니라고 전제하는 치명적인 오류에 빠지게 되더라도 조금도 놀라운 일이 아니다.✛

내가 보기에 인간의 정치조직에 적용되는 것은 독특하게 정치적인 측면이 있는 '건축'예술에도 그에 못지않게 적용되는 것 같다. 나는 건축을 진전시키기 위해서는, 불완전하거나 제한된 관행이 행해지는 동안 건축에 뒤죽박죽 들러붙은 편파적 전통들과 도그마들로부터, 건축의 모든 단계와 양식에 적용할 수 있는 저 거대한 올바른 원칙들을 구해내기 위한 어떤 확고한 노력이 필요하다고 오랫동안 확신해왔다. 건축은 인간이 영혼과 몸을 통합하듯이 그렇게 본질적으로 기술적 요소들과 상상적 요소들을 통합하기 때문에, 인간의 경우처럼 건축에서도 하등한 부분이 고등한 부분보다 우세하게 되거나 구조적 측면이 성찰적 측면의 순수성과 단순성을 방해하여 균형을 잘 잡지 못하는 일이 일어나기 쉽다. 이 경향은 모든 다른 형태의 물질주의처럼 시대가 진전함에 따라 증가하고 있다. 그리고 이런 경향에 저항하는 몇 안

되는 법칙들 — 이 법칙들은 단편적인 선례들에 기반을 두고 있으며, 강압적인 것으로 거부되고 있지는 않지만 존중을 받지 못하고 이미 노쇠한 것으로 간주되고 있다 — 은 시대적 필요에 부응할 예술의 새로운 형식들과 기능들에는 명백하게도 적용할 수 없다. 시대적 필요가 얼마나 많아질지 추측할 수는 없다. 그것은 모든 현대적인 변화의 그늘에서 기이하고도 성급하게 생겨난다. 건축 예술의 본질적인 특성을 희생시키지 않고 이 필요를 충족시키는 것이 어디까지 가능할지는 세밀한 계산이나 관찰로 결정될 수 있는 것이 아니다. 과거의 관행에 기반을 둔 모든 법칙이나 원칙은 새로운 조건이 생기거나 새로운 재료가 발명되면 한순간에 뒤집힐 수 있다. 그리고 우리의 관행에 들어 있는 체계적이고 일관된 모든 것이 철저하게 해체될 위험을 피하거나 우리가 판단을 내릴 때 작동해온 모든 오래된 권위가 완전히 해체될 위험을 피하는 (유일하지는 않지만) 가장 합리적인 방법은, 점점 그 수가 늘어나는 개별적인 오용들·제한들·요건들을 처리하려는 노력을 잠시 동안 중단하고 모든 노력의 길잡이가 될 어떤 지속적이고 보편적이며 논쟁의 여지가 없는 올바른 법칙들을 결정하려고 노력하는 것이다. 이때 법칙들이란 인간의 지식이 아니라 인간의 본성에 기반을 두기 때문에 인간 본성에서 보는 것과 같은 불변성을 지식의 증가나 결함에 의해 공격을 받거나 무효화될 수 없을 정도로 가지고 있을 그러한 법칙들이다.

그러한 법칙들이 어떤 한 예술 분야에만 해당될 리는 없을 것이다. 이 법칙들의 범위는 반드시 인간 행동의 전체 지평을 포함한다. 하지만 이 법칙들에는 인간이 하는 일들 각각에 맞추어진 형태들과 작동 방식들이 있으며 이 법칙들이 가진 권위의 폭이 넓다고 해서 그 중요성이 감소하는 것으로 볼 수 있는 것은 분명 아니다. 나는 이 법칙들의 여러 측면들 가운데 최초 형태의 예술[건축 예술]에 특유하게 속하는 측면들을 이 책에서 추적해보려고 노력했다. 그리고 정확하게 말하자면 이 측면들은 필연적으로 모든 형태의 오류를 막아주는 수단들일 뿐만 아니라 크고 작은 모든 성공의 원천들일 것이므로,

내가 이 원천들을 '건축의 등불'02이라 부를 때 너무 많은 것을 요구하고 있다고는 생각하지 않는다. 또한 등불의 진정한 본성과 고상함을 규명하려고 노력은 하지만 등(燈)의 불빛을 너무 자주 왜곡하거나 압도하는 셀 수 없이 많은 장애물들을 궁금증이나 특별한 관심을 갖고서 탐구하는 것은 사양하더라도 그것이 나태함이라고 생각하지도 않는다.

이러한 추가적 탐구가 시도되었다면, 이 책을 쓰는 작업은 분명 독자들에게 더 불쾌하고 어쩌면 덜 유용한 것이 되었으리라. 현재의 작업이 그 계획을 단순하게 잡았기에 피하고 있는 오류들을 저지르기 쉬웠을 것이기 때문이다. 현재의 작업은 단순하지만 그 범위가 너무 넓어서 시간을 많이 쏟아붓지 않고서는 적절한 성취가 불가능하다. 그런데 필자로서는 이미 일에 착수하여 실행해 나가고 있는 연구 분야03에 들이는 시간을 빼서 이 책을 쓰는 작업 시간을 확보하는 것이 정당하다고 느껴지지 않았다. 각 장들의 배치나 명명법도 어떤 체계를 이룬다기보다는 그저 편리를 위한 것들이다. 배치는 자의적이고 명명법은 비논리적이다. 예술의 온전함에 필요한 원칙들 전부 또는 과반수가 이 연구에 포함되어 있다고 주장하지도 않을 것이다. 하지만 더 중점적으로 제시되는 원칙들에서 상당히 중요한 많은 것들이 부수적으로 도출되는 것을 보게 될 것이다.

잘못이 명백히 심각할수록 사과도 더 진지해야 하는 법이다. ✛방금 언급한 대로 인간의 활동 분야 각각의 항구적인 법칙들은 인간의 모든 다른 활동 분야를 지배하는 법칙들과 밀접한 유사성을 갖는다. 그러나 이보다도, 우리가

아포리즘 2.
모든 실제적 법칙들은
도덕 법칙들의 표현이다.

02 [러스킨 원주 1880_2] "법은 빛이요."(〈잠언〉 6장 23절) "주의 말씀은 내 발치를 비추는 등불이요."(〈시편〉 119장 105절) [옮긴이] 성서의 특정 단어나 문구에 대한 러스킨의 해석은 한국어로 번역된 성경들에서 볼 수 없는 경우가 있기 때문에, 앞으로 성서에서의 옮김은 특정 한국어 번역판을 참조는 하되 따르지는 않고 맥락에 맞추어 역자 나름으로 옮기기로 한다.

03 [옮긴이] 러스킨은 원래 『현대 화가론』을 쓰다가 건축을 연구하게 되었다. 러스킨은 1846년에 『현대 화가론』 2권을 낸 상태에서 멈추고 1849년에 『건축의 일곱 등불』을 냈으며, 1856년에야 『현대 화가론』 3, 4권을 내고 1860년에 마지막 권인 5권을 낸다.

어떤 일군의 실제적인 법칙들을 더 크게 단순화시키고 더 확실하게 하는 바로 그만큼 우리는, 이 법칙들이 연관성 혹은 유사성이라는 단순한 조건을 넘어서서 도덕 세계를 지배하는 강력한 법칙들의 어떤 궁극적인 중추(中樞)의 실제적 표현이 되고 있음을 발견할 것이다. 행동이 아무리 하찮고 사소해도 그 행동을 잘 하는 데에는 인간 미덕의 가장 고상한 형태들과 상통하는 어떤 것이 있다. 그리고 우리가 경건하게 정신적인 존재의 명예로운 조건으로 간주하는 진실·결단력·절제는 손의 동작, 몸의 움직임, 그리고 지성의 작용에 대표적인 혹은 이차적인 영향을 미친다.✝

이렇듯 선 하나를 그리는 것이나 음절 하나를 발화하는 것에 이르기까지 모든 행동은 그 방식에서 특유의 품격을 발할 수 있듯이 (때때로 우리는 그린 선이나 발화한 음이 진실할 때 '진실하게 했다'라고 말함으로써 이 품격을 표현한다) 또한 그 동기에서 훨씬 더 높은 품격을 발할 수 있다. 아무리 사소하고 하찮은 행동일지라도 큰 목적을 위해 행해질 수 있고 따라서 고결해질 수 있다. 또한 아무리 큰 목적일지라도 사소한 행동들로부터 도움을, 조그만 도움도 아니고 큰 도움을 받을 수 있다. 특히 모든 목적들 가운데 으뜸인, 신을 기쁘게 하는 목적일지라도 그렇다. 그래서 조지 허버트(George Herbert)[04]는 다음과 같이 노래했다.

이 문구를 따르는 하인은
지루한 고된 일을 신성하게 만든다.
주의 율법을 위해서 방을 청소하는 사람은 누구나,
그 방과 청소일을 훌륭하게 만든다.

04 [러스킨 원주 1880_3] 조지 허버트는 지나치게 영국인다워서 (게다가 엘리자베스 시대의 기질을 가진 영국인이어서) 지루한 고된 일이 그 자체의 본성상 신성할 수 있으며 때때로 자발적인 경우보다 강제되었을 경우 더 신성할 수 있다는 것을 생각하지 못했다(예를 들어 존 녹스John Knox가 갤리선 노예가 되어 한 노동). [옮긴이] 스코틀랜드의 종교 개혁가, 신학자이며 스코틀랜드 장로교회의 창시자인 녹스는 프랑스로 잡혀가 갤리선의 노예(죄수)로 19개월 동안 노를 젓는 일을 한 적이 있다.

따라서 어떤 행동이나 행동 방식을 촉구하거나 장려할 경우, 우리는 다음의 각기 다른 두 가지 논증 방향 가운데 하나를 선택할 수 있다. 하나는 그 일의 편의성 또는 내재적 가치를 재현하는 데 기반을 두는 것으로, 이는 종종 사소하며 항상 논란의 여지가 있다. 다른 하나는 그 일이 인간의 더 높은 차원의 덕과 맺는 관계를 입증하고 덕의 기원인 신에게 일정 정도 받아들여질 수 있음을 입증하는 데 기반을 둔다. 전자가 일반적으로 더 설득력 있는 방법이라면 더 결정적인 방법은 확실히 후자다. 다만 후자는, 별로 중요하지 않은 세속적인 주제들을 다루는 데 아주 중요한 문제를 끌어들이는 것은 불경스러운 게 아니냐는 불쾌감을 낳기 쉽다. 하지만 나는 이것을 불쾌하게 여기는 것보다 더 경솔한 오류는 없다고 생각한다. 우리는 대수롭지 않은 경우에 신의 의지에 준거함으로써 신에게 불경을 저지르는 것이 아니라 우리의 생각에서 신을 추방함으로써 신에게 불경을 저지른다. 신의 의지는 유한한 권위나 지성이 아니어서 사소한 일들로 교란될 수 없다. 아무리 작은 일에서라도 우리가 그 작은 일을 잘 하도록 이끌어주기를 신에게 청한다면 신에게 영광을 돌리는 것이 될 수 있고, 그 작은 일을 우리 스스로 처리한다면 신을 모욕하는 것이 될 수 있다. 그리고 '신격'에 해당하는 것은 마찬가지로 '신의 계시'에도 해당한다. 가장 일상적으로 신의 계시를 활용하는 것이 가장 경건하게 활용하는 것이다. 우리의 오만함은 신의 계시에 준거하지 않고 행동하는 데 있다. 신의 계시를 가장 영광스럽게 하는 것은 신의 계시를 보편적으로 적용하는 데 있다. 나는 계시된 신의 신성한 말씀들을 스스럼없이 소개하는 바람에 비난을 받아왔다. 그렇게 함으로써 사람들에게 고통을 주었다면 마음 아픈 일이지만, 변명하자면 나는 그 말씀들이 모든 논쟁의 근거와 모든 행동의 척도가 되기를 바란 것뿐이다. 우리는 이 말씀들을 입에 충분히 자주 올리지도 않고 우리의 기억 속에 충분히 깊이 간직하고 있지도 않으며 우리의 삶에서 충분히 충실하게 지키지도 않는다. 눈·수증기·폭풍우는 신의 말씀을 실현한다. 우리의 행동과 생각은 이것들보다 더 가볍고 더 제멋대로인가? 그래서 우리의 행동이나 생각과

관련해서 신의 말씀을 잊어야 하는 것인가?

　따라서 나는 몇몇 대목에서 불경하게 보일 위험을 무릅쓰고, 논의를 분명하게 추적할 수 있는 것처럼 보이는 곳이면 어디에서나 과감하게 높은 차원의 논의를 택했다. 이것은 (독자들이 특히 이 점에 주목해주었으면 한다) 단순히 내가 그것이 궁극적인 진리에 도달하는 최고의 방식이라고 생각하기 때문이 아니고, 많은 다른 것들보다 더 중요한 주제라고 생각하기 때문은 더욱더 아니다. 확실히 현재와 같은 시기에는 모든 주제가 이런 정신 속에서 다루어져야 하며 그렇지 않으면 아예 아무것도 하지 않는 것이 낫기 때문이다.

아포리즘 3.
우리 시대의 예술은 호화로워서는 안 되며 우리 시대의 형이상학은 한가로워서는 안 된다.

✣ 다가오는 세월의 모습은 혼미함으로 가득한 만큼이나 침통하다. 그리고 우리가 싸워야 하는 악의 무게는 봇물이 터진 것처럼 증가하고 있다. 형이상학이 한가로운 이야기에 빠지거나 예술이 환락에 빠질 때가 아니다. 지상에서의 신성모독이 날로 더 커지고 지상의 비참함들이 날로 더 무겁게 쌓인다. 선한 사람이라면 누구나 이 신성모독과 비참함을 억제하거나 완화하는 일을 소명 삼아 한창 하고 있는 상황에서, 압도적인 직접적 욕구의 방향과는 다른 방향으로 잠깐이라도 생각하고 조금이라도 실천하기를 요구하는 것이 정당하다면, 최소한 우리가 해야 할 일은, 선한 사람의 사고방식에 익숙해진 정신으로, 즉 믿음·진실·복종이라는 신성한 원칙들(그가 평생을 바쳐 추구해온 원칙들)[05]에 기반을 두는 방식[06]으로 그와 공유할 물음들에 접근하는 것이다. 그리고 기계적이거나 평범하거나 경멸스러워 보였던 일들도 그것들이 제대로 완성되려면 저 신성한 원칙들에 의존한다는 사실을 아는 데 그가 잠깐의 시간을 할애한다고 해서 그의 열정이나 유용성에 저해가 되지는 않기를 바라면서 그 물음들에 접근하는 것이다. ✣

05 [옮긴이] "믿음"은 이 책에서 말하는 일곱 등불 가운데 '봉헌의 등불'에 상응하고, "진실"은 '진실의 등불'에 상응하며 "복종"은 '복종의 등불'에 상응한다.

06 [옮긴이] 이 "방식"은 러스킨이 이 책에서 택하고 있는 바로 그 방식이다.

1장 봉헌의 등불

아포리즘 4.
모든 건축 예술은 단지
인간의 몸에 봉사하고자
하는 것이 아니라 그 정신에
영향을 끼치고자 한다.

 1.✛ 건축 예술(Architecture)[01]은 무슨 쓰임새를 위해서든 인간이 세운 건물들의 모습이 인간의 정신적 건강함, 힘 그리고 즐거움에 기여하도록 그 건물들을 배치하고 장식하는 예술이다.✛

어떤 연구든 시작할 때에 '건축 예술'과 '짓기(Building)'를 신중하게 구별하는 것이 매우 필요하다.[02]

짓기, 말 그대로 '모아서 굳건히 하기'는,[03] 일반적으로 이해하기에는 상당한 크기의 어떤 건물이나 수용 설비의 여러 부분들을 조립하여 맞추는 것이다. 그렇게 우리는 교회, 주거 건물, 선체 그리고 마차를 짓는다. 어떤 것은 서 있고 어떤 것은 떠 있으며 다른 어떤 것은 철 스프링 위에 놓여있다는 점은, 짓기 혹은 건조하기라는 기술 — 만약 이렇게 불릴 수 있다면 — 의 본질에 아무런 차이도 가져오지 않는다. 이 기술을 직업으로 삼는 사람들은 각각 교회 짓는 이, 배 짓는 이이거나 또는 그게 무엇이든 그들이 전문적으로 관여하는 다른 이름의 건물을

01 [옮긴이] 이어서 설명되는 러스킨의 입장에 따라 이 책에서는 예술의 한 분야를 의미하는 'architecture'를 기본적으로 '건축 예술'로 옮기고 때에 따라 줄여서 '건축'으로 옮기기로 한다. 'architecture'가 건축 예술이 구현된 건물을 의미할 경우에는 '건축물'로 옮기기로 한다. 단순히 짓는 기술을 의미하는 경우는 '건축술'로 옮긴다.

02 [러스킨 원주 1880_4] 이 구별은 용어상으로 약간 딱딱하고 어색하지만 의미상으로는 그렇지 않다. 그리고 용어상으로도 이 구별은 딱딱하더라도 매우 정확하다. 건축물에는— 플라톤이 『법률Laws』에서 사용하고 있는 의미의—지적인 요소가 추가되며, 이런 점에서 건축물은 벌집, 쥐구멍 또는 기차역과 구별된다.

03 [옮긴이] 1903년판의 편집자는 러스킨이 고대영어 'byldan'(거처를 짓다)과 라틴어 'construere'(영어로 'construct')를 혼동한 것 같다고 지적한다.

짓는 이들이다. 하지만 세운 건물이 안정적이라는 이유만으로 (건물) 짓기가 건축이 되는 것은 아니다. 그리고 마차를 넓고 편리하게 만들거나 배를 빠르게 만드는 것이 건축이 아닌 것처럼, 교회를 짓는 것도 즉 그 교회가 어떤 종교적인 의식에 참여하는 일정 인원수를 편하게 수용할 수 있도록 설비하는 것도 건축은 아니다. 물론 이 단어가 (가령 우리가 '배 건축술[조선술]'을 말할 때처럼) 그런 의미로 사용될 경우가, 심지어는 정당하게 사용될 경우가 종종 있다는 것을 부정하는 것은 아니다. 그러나 그런 의미의 건축술은 본격 예술 중 하나가 아니게 되며 따라서 느슨한 용어 사용으로 인한 혼란, 즉 전적으로 짓기에 속하는 원칙을 진정한 건축 예술의 영역으로 연장한 데서 생길, 그리고 실제로 종종 생겼던 혼란의 위험을 무릅쓰지 않는 것이 더 낫다.

따라서 바로 지금부터는 다음과 같은 경우의 것만, 즉 건물의 기능의 조건으로서 그 필요성과 일반적인 쓰임새를 받아들이고 인정하면서도 (어쩌면 없어도 되는) 장엄하거나 아름다운 어떤 특성들을 그 형태에 각인하는 그러한 예술만 '건축(예술)'이라고 부르기로 하자. 가령 흉벽의 높이나 요새의 위치를 결정하는 법칙들을 건축적이라고 부르는 사람은 아무도 없을 것으로 생각한다. 하지만 그 요새의 돌로 된 벽면에 밧줄 모양 몰딩처럼 없어도 되는 특징을 더한다면 그것은 건축이다.

배틀먼트

배틀먼트(battlement, 성가퀴)나 마시쿨리(machicolation, 돌출된 총안)가 (돌출된 덩어리들[04]로 지탱되고 그 아래로 공격을 하는 데 사용할 열린 틈들이 나있는) 튀어나온 노대(露臺)로만 구성되어 있다면, 그런 배틀먼트나 마시쿨리를 건축적 특징들이라고 부르는 사람은 아무도 없을 것이다. 하지만 이 돌출된 덩어리들 아래쪽이

마시쿨리

04 [옮긴이] 본서에서 'mass'는 건축용어로 사용된 경우 일관되게 '덩어리'로 옮겼다. 러스킨은 'mass'라는 용어의 의미를 이 책 3장 14절에서 설명하고 있지만, 『예술에 대한 강의*Lectures on Art*』(1870)의 6강 서두에서는 용어의 의미를 분명하게 하기 위해 'mass'를 'space'와 구분하고 있다. 그는 "정확성과 편의를 위해" 캔버스의 표면처럼 단순히 납작하게 색이 칠해진 표면을 "space of colour"('색의 공간')라고 부르고, 입체적 형태, 혹은 튀어나온 형태가 재현된 것만을 "mass"라고 부르겠다고 한다. '덩어리'는 바로 이런 의미를 전달할 번역어로 선택되었다.

둥그런 모양으로 깎여 있는데 거기에 쓰임새가 없고, 틈들의 윗부분이 아치를 이루고 있으며 세잎 장식이 되어 있는데 거기에 쓰임새가 없다면 그것은 건축이다. 건축적인 것으로 보이는 어떤 외관이나 색채를 가지지 않은 건물들은 거의 없기

꽃잎 장식들

때문에 건축이냐 아니냐를 가름하는 아주 또렷하고 명확한 경계선을 긋는 것이 항상 쉽지는 않을 것이다. 모든 건축은 짓기에 기초를 두고 있으며 모든 훌륭한 건축은 훌륭한 짓기에 기초를 두고 있다. 그러나 두 개념을 뚜렷하게 구분해 놓고 '건축'은 건물의 특징들 가운데 그 통상적인 쓰임새를 넘어서는 그런 특징들하고만 관계있다는 것을 충분히 이해하는 것은 전적으로 쉽고 매우 필요한 일이다. 나는 '통상적인'이라고 말한다. 신의 영광을 위해서 세우거나 또는 인간을 기념하여 세운 건물에는 그 건물에 부합하는 건축적인 장식을 규정하는 쓰임새가 확실하게 있지만 이 쓰임새는 어떤 불가피한 필요성에 의하여 건물의 설계나 세부들을 제한하는 그러한 쓰임새는 아니기 때문이다.

2. 그렇다면 진정한 건축은 자연스럽게 다음 다섯 가지 항목으로 정리된다.

- **종교적인 건축** ― 신을 섬기거나 신에게 영광을 돌리기 위해 세운 모든 건물들을 포함한다.
- **기념비적인 건축** ― 기념비와 묘지를 포함한다.
- **공공 건축** ― 공동 사업이나 공동의 즐거움을 위해 국가나 사회가 세운 모든 건물을 포함한다.
- **군사적인 건축** ― 모든 사적이고 공적인 방위용 건축물을 포함한다.
- **주거 건축** ― 모든 종류와 유형의 주거용 건물들을 포함한다.

이제 내가 서술하고자 하는 원칙들은 모두가 (내가 말한 대로) 예술의 모든 단계와 양식에 적용될 수 있긴 하지만 그중에서 몇 가지, 특히 교육적이기보다 감흥을 불러일으키는 원칙들은 특정 종류의 건물과 반드시 더 크게 관련이 있게 마련이다. 그리고 나는 이 원칙들 중에서 모든 것에 영향력을 발휘하면서도 종교적이고 기념비적인 건축과 특별한 관련이 있는 정신, 즉 귀중한 것들을

귀중하다는 이유만으로 그런 건축물을 위해 봉헌하는 정신 — 짓기에 필요해서가 아니라 우리 자신들이 원하는 것을 희생하여 제물로서 봉헌하는 정신 — 을 맨 앞에 놓고자 한다. 내 생각에는 오늘날의 종교적인 건물들의 건조를 추진하는 사람들 대부분에게 이런 마음이 전적으로 부족할 뿐 아니라[05] 심지어 우리 중 대다수가 이런 마음을 무지하고 위험하거나 어쩌면 죄가 되는 원칙으로 간주하려는 듯하다. 이런 마음에 대해 제기될 수 있는 모든 다양한 이견들을 논박할 여유가 내게는 없다. 그런 이견들은 많고 광범위하다. 그러나 내가 이런 마음을 훌륭하고 정당하다고 믿게 되고 이런 마음이 (우리가 현재 관심을 두고 있는 종류의 건축에서 이루어질 모든 위대한 작품의 생산에 논란의 여지 없이 필요한 만큼이나) 신을 기쁘게 하고 인간에게 영광스러운 것이라고 믿게 된 단순한 이유들을 제시하는 동안 독자들이 인내해주기를 청할 수는 있을 것이다.

3. 자. 먼저 이 '봉헌의 등불', 또는 '봉헌의 정신'을 명확하게 정의해보자.[06] 나는 봉헌의 정신이란 어떤 것이 유용하거나 필요해서가 아니라 오직 귀중하기 때문에 그 귀중한 것을 바치는 정신이라고 말했다. 이 정신은 예를 들어 똑같이 아름답고 실용적이며 내구성 있는 두 개의 대리석 중에서 더 비싼 대리석을 더 비싸기 때문에 선택하고, 똑같이 인상적인 두 종류의 장식 중에서 더 정성을 들인 장식을 더 정성을 들였기 때문에 (이 경우 동일한 면적에 더 많은 비용을 들였고 더 많은 생각을 쏟았을 것이기에) 선택할 그러한 정신이다. 따라서 이 정신은 합리성에 의거하지 않고 열성을 앞세우는 정도가 가장 높은 정신이며,

05 [러스킨 원주 1880_5] 거래를 촉진하기 위해 유리 제조공들이 촉발시킨 이기적이고 불경하게 과시하는 독특한 태도, 즉 보편적인 종교 대신에 사적인 사연을 담아 전하는 채색창들을 설치하는 독특한 태도는 우리 시대의, 가장 그럴싸하고 오만하기에 최악인 위선들 중 하나이다.

06 [옮긴이] 'sacrifice'라는 단어는 원래 신에게 바치는 '희생'(犧牲, 제물로 바치는 산 짐승)이나 그렇게 산 짐승을 바치는 행위를 의미했으나, 러스킨은 이를 (현대의 맥락에서) 가장 귀중한 것을 자신이 취하지 않고 신에게 봉헌하는 행위를 가리키는 것으로 사용한다. 이 책에서는 맥락에 따라 '봉헌(물)', '바침', '희생', '제물(바침)' 등으로 옮기기로 한다.

최소한의 비용으로 최대한의 결과를 생산하기를 바라는 현대의 우세한 사고방식과는 반대되는 것이라고 부정의 형태로 정의하는 것이 가장 좋을 그러한 정신이다.

그런데 봉헌하는 마음에는 다음과 같이 뚜렷이 구분되는 두 가지 형태가 있다. 첫째는 오직 자기훈련을 위해서 자기부정을 행사하고자 하는 소망, 즉 좋아하거나 욕망하는 것들을 단념할 때 그 밑바탕이 되는 소망으로서, 이 경우에는 직접적인 요구나 목적이 이루어지는 것은 아니다. 둘째는 봉헌에 큰 비용을 들임으로써 다른 누군가를 영광스럽게 하거나 기쁘게 하려는 욕망이다. 첫 번째 경우는 사적으로도 실행되고 공적으로도 실행되는데, 사적으로 실행되는 경우가 가장 빈번하고 어쩌면 가장 전형적인 경우에 해당할 것이다. 반면에 두 번째 경우는 일반적으로 공적으로 행해지며 그래야 효과가 가장 크다. 우리가 실행하는 것보다 훨씬 더 높은 정도로 매일 자기부정을 하는 것이 아주 많은 목적을 위해서 필요한 상황에서, 자기부정을 위한 자기부정의 이점을 주장하는 것은 처음에는 쓸데없어 보일 수밖에 없다. 하지만 내 생각에는 우리가 자기부정을 그 자체로 좋은 것으로서 충분히 인정하거나 숙고하지 않기 때문에, 단지 그 때문에 자기부정이 절실히 필요해질 때 그것을 실행할 의무를 저버리기 쉽고, 봉헌의 기회를 개인의 이점으로 흔쾌히 받아들이기보다는 다른 사람들에게 좋은 것을 내놓았기에 우리 자신에게 그만큼 확실하게, 혹은 어쩌면 내놓은 양만큼, 불이익이 돌아오는 것은 아닌지 하고 좀 편파적으로 계산하기 쉽다. 이것이 어떻든, 여기서 이 문제를 길게 논의할 필요는 없다. 자신의 이익을 희생하여 봉헌을 실행하고자 하는 사람들에게는 예술과 연관된 것보다 더 고귀하고 더 유용한 자기희생의 경로들이 항상 있기 때문이다.

다른 한편, 예술과 특별히 연관되어 있는 둘째 분야에서 봉헌하는 마음의 정당성은 더욱더 불확실하다. 그 정당성은 '가치 있는 모든 물질적인 대상을 신에게 바치거나 사람들에게 당장은 이익을 가져다주지 않는 방향으로 열성이나 지혜를 경주함으로써 과연 신에게 영광을 돌릴 수 있는가'라는 광범한 물음에 대한 우리의 대답에 달려 있다.

건물의 아름다움과 위엄이 어떤 도덕적 목적을 충족시킬 것인지 아닌지는 이제 문제가 아니다. 우리가 말하고 있는 것은 어떤 종류든 노동의 결과가 아니라 오로지 비용 들임 그 자체, 즉 재료, 노동 그리고 시간 그 자체이다. 그리고 우리는 다음과 같이 묻는다. 이것들은 그 결과에 상관없이 신이 만족스러워하는 봉헌물인가, 그리고 신은 그 봉헌물이 자신에게 영광을 돌리는 것이라고 생각하는가? 이 물음을 마음의 결정이나 양심의 결정 또는 이성의 결정에만 맡기는 한, 우리는 이 물음에 대해 모순되거나 불완전한 답을 할 것이다. 우리는 성서가 실제로 한 권인지 아니면 두 권인지, 혹은 구약에 드러난 신의 특성이 신약에 드러난 신의 특성과 다른지 어떤지라는 또 하나의 매우 다른 물음과 맞닥뜨렸을 때만 이 물음에 온전히 답할 수 있다.

4. 이제 실로 확고한 진실은, 인간 역사의 특정한 시기에 특별한 목적을 위해 신성하게 정해진 개별적인 규례(規例)들이 다른 시기에 바로 그 신성한 권위에 의해 폐지될 수는 있을지라도, 과거나 현재의 모든 규례에서 호소의 대상이 되거나 서술되는 신의 특성이라면 어느 것이든 이 규례가 폐지된다고 해서 바뀔 수도 없고 바뀐 것으로 이해될 수도 없다는 것이다. 신의 즐거움 중 한 부분이 때에 따라서 다르게 표현될 수 있을지라도 그리고 신의 즐거움이 고려되는 방식이 사람들의 상황에 맞추어 신에 의해 자비롭게 변경될 수 있을지라도, 신은 동일한 존재이며 영원히 같은 것들이 신을 기쁘게 하거나 불쾌하게 한다. 일례로 신은 인간이 '구원' 계획을 이해하도록 하기 위해 애초부터 그 계획을 피비린내 나는 제물바침이라는 예형(豫型)으로 미리 보여주어야 할 필요가 있었다. 하지만 신은 지금이나 모세의 시대에나 그와 같은 제물바침을 기뻐하지 않았다. 신은 예정된 단 하나의 제물 이외에 다른 어떤 제물도 속죄로서 받아들인 적이 없다. 신은 인간들이 이 주제에 대하여 그 어떤 의심의 그림자도 품지 않도록 하기 위해서, 예형적인 제물바침이 가장 긴요하게 요구되는 바로 그때에 이것과는 다른 모든 제물바침은 무가치하다고 포고하였다. 신은 영(靈)의 차원에 존재하고 오로지 그리고 전적으로 영과 진실의 차원에서만 예배를 받을 수 있었다. 이는 신이 마음에서 우러나오는 경배나 봉헌물 말고는 아무것도

요구하지 않는 지금이나 예형적이고 물질적인 경배나 제물을 날마다 요구한 때에나 마찬가지이다.

그러므로 어떤 시기에 어떤 의식을 거행하는 방식에서 우리가 듣기로 혹은 정당하게 결론짓기로 그 당시에 신을 기쁘게 한 상황들을 추적해낼 수 있다면, 바로 그 상황들에 같은 방식으로 결합될 수 있는 모든 의식(儀式)이나 예배식을 거행할 때 그 같은 상황들이 항상 신을 기쁘게 하리라는 것이 아주 안전하고 확실한 원칙이다. 어떤 특별한 목적이 있어서 신이 이제는 그런 상황들이 없어지기를 바란다는 것이 나중에 밝혀지지 않는다면 말이다. 그리고 이 주장은, 이와 같은 조건들이 의식의 (인간사에서의 효용이나 중요성이라는 점에서의) 온전성에 필수적이지 않고 신에게 그 자체로 즐거움을 주는 것으로서 추가되었을 뿐이라는 것을 보여줄 수 있다면, 그만큼 더 힘을 가질 것이다.

5. 제물을 바치는 사람에게 일정한 비용을 치르게 하는 것이 레위족의 제물바침의 (하나의 예형으로서의) 온전성에 혹은 신의 목적을 설명하는 효용에 필요했는가? 이와는 반대로 레위족이 선례로 남긴 제물바침은 나중에 신의 무상의 선물이 될 것이었다. 그리고 그 예형 제물을 마련하는 비용, 혹은 예형 제물을 획득하는 데서 겪는 어려움은 그 예형을 다소 모호하게 만들고 신이 결국에는 모든 사람들에게 베풀어줄 선물을 덜 드러나게 할 뿐이었다. 그렇지만 이렇게 비용을 들이는 것이 일반적으로 제물이 받아들여지는 조건이었다. "비용이 들지 않는 제물은 내 하느님 여호와께 바치지 아니하리라."[07] 따라서 비용을 들이는 것이 모든 시대 모든 인간이 바치는 제물이 받아들여질 수 있는 조건임이 틀림없다. 비용을 들여 바치는 것이 한때 신에게 즐거운 것이었다면 그것은 언제나 틀림없이 신을 기쁘게 할 것이다. 나중에 신이 직접적으로 금지하지 않는다면 말이다(그런 일은 결코 없었다).

다시 한 번 묻자. 레위족 제사를 예형적으로 완성하기 위해서 가축 무리 중 최고의 것이 제물로 바쳐져야 했는가? 당연히 흠이라고는 일체

07 [러스킨 원주 1849] 〈사무엘하〉 24장 24절. 〈신명기〉 16장 16-17절.

없는 제물이어야 그 뜻이 기독교인들에게 더 의미심장할 수 있다. 하지만 신이 제물을 실제로 그리고 그토록 상세하게 요구하는 것이 그 제물이 그토록 의미심장하기 때문이었는가? 전혀 아니다. 신이 제물을 요구하는 것은, 세속적인 지배자가 존경의 징표로서 제물을 요구하는 것과 똑같은 근거에서이다. "이제 그것을 너희 총독에게 드려 보라."[08] 그리고 가치가 떨어지는 제물은 거부되었는데 이는 그 제물이 예수를 상징하지 않거나 제물바침의 목적을 충족시키지 않았기 때문이 아니라, 그것이 신이 주신 소유물들 중에서 최고의 것을 신에게 바치기를 꺼려하는 마음을 나타냈기 때문이었고, 그것이 사람 앞에서 대담하게도 신의 명예를 손상시키는 것이기 때문이었다. 그래서 다음과 같이 확실하게 결론지을 수 있다. 이제 무슨 제물을 신에게 바치는 것이 합당하게 보이든 (나는 제물의 종류를 규정하고 있는 것은 아니다) 그 제물이 받아들여질 수 있는 조건은 과거에 그랬던 것처럼 지금도, 그 제물이 그 종류 가운데 최고의 것이어야 한다는 것이다.

6. 그런데 더 나아가, 성막(聖幕)이나 성전의 형태 또는 의식(儀式)에서의 기교나 화려함이 모세의 율법체계를 실행하는 데 꼭 필요한가? 레위족의 예형적인 의식들 중 어떤 것을 완성하는 데 파란색·자주색·주홍색 휘장이 꼭 있어야 하고 놋으로 된 갈고리와 은으로 된 받침[09]이 꼭 있어야 하며 삼나무로 만들고 금으로 씌우는 작업이 꼭 있어야 하는가? 적어도 다음의 한 가지는 분명하다. 거기에 심대하고 끔찍한 위험이 있었다는 점이다. 즉 레위족이 그토록 숭배했던 신이 이집트의 노예들의 마음속에서는 그들이 목격했던, 비슷한 선물이 바쳐지고 비슷하게 숭배를 받은 신들과 연관될 수 있는 위험

08 [러스킨 원주 1849] 〈말라기〉 1장 8절.

09 [옮긴이] 성막을 만드는 데 사용되는 도구를 나타내는 말은 영어 성경과 우리말 성경에서 공히 본마다 일부 다르며, 어떤 도구인지에 대한 해석도 경우에 따라서는 완전히 동의되어 있지 않은 듯하다. 그래서 역자는 그 가운데 하나를 택할 수밖에 없었다. "놋으로 된 갈고리"("taches of brass")는 염소털로 만든 휘장들의 '고'('loop')와 '고' 사이를 연결하는 도구이며 "받침"("sockets")은 성막 널판을 밑에서 받치거나(〈출애굽기〉 26장) 기둥을 밑에서 받치는 도구이다(〈출애굽기〉 38장).

말이다. 우상을 숭배하는 가톨릭교도들의 감정과의 유대감을 우리 시대에 가질 개연성은 고대 이스라엘인들이 우상을 숭배하는 이집트인들에게 공감을 느낄 위험과 비교하면 정말이지 아무것도 아니다. 이는 머릿속에서만 존재하는 위험도 아니고 증명되지 않은 위험도 아니다. 이는 고대 이스라엘인들이 자신들의 의지대로 행동하도록 내버려두었던 한 달 동안 가장 비굴한 우상숭배에 빠짐으로써 치명적으로 증명한 위험인데, 이 우상숭배의 특징은 그들의 지도자가 그 직후에 교시를 받아 신에게 바치라고 그들에게 명령하게 되는 그러한 제물들을 그들의 우상에게 바쳤다는 점이었다. 이것은 언제나 금방이라도 닥칠 위험이었으며 가장 끔찍한 종류의 위험이었다. 신은 바로 이 위험에 대비하여 십계명을 내리고 위협도 하며, 가장 긴급하고 인상적인 약속들을 반복해서 했을 뿐 아니라, 신의 백성들의 눈에 신은 자비롭다는 점이 한동안 거의 흐려질 만큼 끔찍하게 엄격한 임시적인 규례들을 세우기도 했다. 이 '신정정치'의 모든 제도화된 법의 주요 목적, 이 '신정정치'를 옹호해서 내린 모든 판결의 주요 목적은 백성들에게 우상숭배에 대한 신의 증오를 보여주는 것이었다. 이 증오는, 아이들과 젖먹이들이 예루살렘의 길거리에서 기절하고 사자가 사마리아의 먼지 속에서 자신의 먹이를 추적했을 때,[10] 그들이 나아가는 발자국마다 새겨지고 가나안 사람들의 피로 새겨지며 더욱더 준엄하게는 그들 자신의 어두운 황폐함에 새겨진 증오였다. 그러나 이 치명적인 위험에 대한 대비가 한 가지 방식으로는 — 이는 사람들이 생각하기에 가장 단순하고 가장 자연스럽고 가장 효과적인 방식이다 — 즉 감각을 기쁘게 하거나 상을 형성하거나 신에 대한 생각을 장소에 국한할 수 있는 모든 것을 '신성한 존재'에 대한 경배로부터 제거하는 방식으로는 이루어지지 못했다. 신은 이 한 가지 방식을 거부했으며, 이교도 숭배자들이 우상인 신들에게 돌리고 바쳤던 그런 영광과 그런 특정 장소를 자신에게도 돌리고 바치도록 요구하고 자신에게 바친 것을 받아들였다. 무슨 이유에서인가? 신의 백성들의 정신에 신의

10 [러스킨 원주 1849] 〈예레미야애가〉 2장 11절. 〈열왕기하〉 17장 25절.

신성한 영광을 펼치거나 상징하는 데 성막의 영광이 필요했던 것인가? 설마! 신이 내린 벌로 이집트의 큰 강이 주홍빛으로 물들어 바다로 흘러가는 것을 보았던 사람들에게 자줏빛이나 주홍빛이 필요했던 것인가? 설마! 하늘의 불이 시나이 산(Mount Sinai) 위로 장막처럼 떨어지는 모습을 보았고 인간 입법자를 받아들이기 위해 하늘의 황금빛 법정이 열리는 모습을 본 사람들에게 황금빛 등과 케룹들[11]이 필요했던 것인가? 설마! 그들은 홍해의 은빛 파도가 그 굽은 아치 안으로 말과 그 기수의 시체를 고리처럼 집어삼키는 것을 본 적이 있는데 은으로 된 갈고리와 가름대가 필요했던 것인가?[12] 아니, 그렇지 않았다.[13] 이유는 한 가지밖에 없었으며 그것도 영원한 이유였다. 그 이유는 신이 인간과 맺은 성약이 지속되고 있고 신이 그것을 기억하고 있음을 나타내는 어떤 외적인 징표가 필요했듯이, 인간이 그 계약을 받아들이는 것도 신에 대한 그들의 사랑과 복종을 나타내고 그들의 의지를 신의 의지에 맡김을 나타내는 외적인 징표로 표시되고 의미화되리라는 것이다. 그리고 신에 대한 그들의 감사와 신에 대한 지속적인 기억은 신에게 소떼와 양떼들의 맏배와 지상의 열매들과 시간의 십일조를 바칠 뿐만 아니라 지혜와 아름다움이라는 보물을 바치고, 창조하는 생각과 노동하는 손이라는 보물을 바치며, 목재의 풍요로움과 돌의 무게라는 보물을 바치고, 철의 강함과 황금의 빛이라는 보물을 바치는 데서 표현되는 동시에 지속적으로 증명되리라는 것이다.

그러니 이 광범하고 폐기되지 않은 — 사람들이 신으로부터 지상의 선물을

11 [옮긴이] 케룹(cherub)은 구약에서 언급되는 천상의 존재로서 성막의 휘장에 그려져 있다. 복수형은 'cherubim'인데 이것을 음역하여 '케루빔'이라고도 한다.

12 [옮긴이] "은으로 된 갈고리와 가름대"에서 "갈고리"("clasp")는 앞의 옮긴이 주석에 나온 "갈고리"("taches")와 용도가 다른 것으로 기둥에 부착되는 것이며(기둥 하나 당 한 개가 쓰인 것으로 추정된다), "가름대"("fillet")는 (아마도 이 갈고리들 안으로 통과시켜) 기둥과 기둥을 연결하는 데 쓴 금속 막대(棒)이다(〈출애굽기〉 38장).

13 [러스킨 원주 1880_6] 아니다, 매우 많이 필요하다. 모든 일시적인 비전이 준 인상은 보통 사람들의 경우에는 다음 날이면 사라진다. 그들에게는 지속적인 광휘가 필요하며 이 광휘가 그들에게 건강하게 작용한다. 하늘이 요구하는 봉헌은 결코 쓸데없지 않다.

받는 한에서는 폐기될 수 없다고 말할 수도 있는 — 원칙을 이제 잊지 말자. 가지고 있는 것 중에서 신에게 신의 몫인 십일조를 바쳐야 하며 그렇지 않으면 그만큼 신은 잊힌다. 솜씨와 보물, 힘과 정신, 시간과 수고가 경건하게 바쳐져야 한다. 그리고 레위족의 제물바침과 기독교도의 제물바침 간에 어떤 차이가 있다면 기독교의 제물바침이 그 의미가 덜 예형적인 만큼, 즉 희생적이지 않고 감사를 표하는 것인 만큼 그 범위가 더 광범위하다는 것이다. 신은 이제 가시화된 형태로 그의 신전에서 살고 있지 않기 때문이라는 변명은 용납될 수 없다. 신이 눈에 보이지 않는다면 그것은 우리의 신앙이 쇠퇴하고 있기 때문이다. 다른 소명이 더 시급하거나 더 신성하기 때문이라는 변명도 용납될 수 없다. 이 일은 행해져야 하고, 다른 일도 방치되지 말아야 할 것이다.[14] 그런데 부족한 만큼이나 빈번한 이러한 변명에 더 자세하게 답해야 할 듯하다.

7. 사람들이 늘 말하기를, 신의 성전에 물질적 선물을 바치는 것보다는 가난한 사람들을 위해 봉사하고 신의 이름을 널리 퍼뜨리며 신의 이름을 거룩하게 하는 덕행을 실천하는 것이 우리 주(主)에게 더 좋고 명예로운 봉헌을 행하는 것이라고 한다. 틀림없이 그렇다. 다른 어떤 종류나 방식의 봉헌이 이러한 것들을 대신할 수 있다고 어떤 식으로든 생각하는 모든 사람들에게 화 있을진저! 사람들에게 기도할 장소가 필요하며 신의 말씀을 와서 들으라는 부름이 필요한가? 그렇다면 기둥들을 매끄럽게 다듬거나 설교단을 조각할 때가 아니다. 우선 벽과 지붕을 충분히 짓도록 하자. 가정을 심방(尋訪)하는 것이 필요하며 매일매일 빵이 필요한가? 그렇다면 우리가 원하는 것은 건축가들이 아니라 부제(副祭)들과 목사들이다. 나는 이것을 강조하며 이것을 옹호하고 있다. 하지만 우리가 우리 스스로를 살펴보고 이것이 상대적으로 덜 중요한 일에서 우리가 뒤처진 실제 이유인지 아닌지 확인하도록 하자. 신의 집과 신의 가난한 자들 사이의 문제가 아니다. 다시 말해 신의 집과 신의 '복음' 사이의 문제는 아닌 것이다. 이것은 신의 집과 우리의 집 사이의 문제이다.

14 [옮긴이] 〈마태복음〉 23장 23-24절.

우리가 살고 있는 집의 바닥에 여러 색으로 된 바둑판무늬가 없는가? 우리가 살고 있는 집의 지붕에 상상적인 프레스코화들이 없는가? 우리가 살고 있는 집의 복도의 벽감에 조각상이 없는가? 우리의 안방에 금박을 입힌 가구가 없는가? 우리의 보관함에 보석들이 들어 있지 않은가? 이것들의 십일조도 바쳤는가? 이것들은 인간의 책무에 속하는 훌륭한 목적들에 충분히 바쳐지고 나서도 호화스럽게 사용할 수 있는 양이 우리에게 남아 있다는 표시들이거나 그런 표시들이어야 한다. 하지만 개인을 위한 이 호사보다 더 훌륭하고 더 자랑스러운 호사가 있다. 즉 이러한 것들 중의 일부분을 신에게 바치는 호사, 힘과 보상 두 가지를 다 준 신을 기억함으로써 우리의 수고뿐만 아니라 우리의 즐거움도 신성하게 되었음을 기리는 기념[15]으로서 이것들을 봉헌하는 호사 말이다. 이 일이 이루어지고 나서야 비로소 우리는 그런 소유물들을 행복하게 간직할 수 있을 것이다. 나는 자신의 집 문에 아치를 세우고 문턱은 포장하면서 교회의 좁은 문과 닳은 문턱을 그냥 놔두는 마음을 이해하지 못하겠고, 온갖 비싼 것으로 우리의 침실을 장식하면서 성전의 텅 빈 벽과 초라한 경내를 방치하는 마음을 이해하지 못하겠다. 매우 준엄한 선택을 내려야 할 경우는 별로 없고 자기부정을 크게 발휘해야 할 경우도 좀처럼 없다. 사람들의 행복과 정신활동이 그들의 집에서 일정 정도 호사스럽게 사는 데 달려 있는 산발적인 사례들이 있다. 그런데 이런 호사는 사람들이 그것을 느끼고 맛보고 그로 인해 이익도 보는, 진정한 호사이다. 대다수 사례에서는 이런 종류의 호사가 시도되지도 않으며 향유될 수도 없다. 평범한 사람들의 재산으로는 그 호사에 도달할 수 없으며, 실제로 그들이 자신들의 재산으로 도달할 수 있는 수준의

아포리즘 5.
가정의 호사스러움은 민족의 장엄함에 바쳐져야 한다.

호사는 그들에게 아무런 즐거움을 주지 않으며 따라서 시도되지 않을 것이다. ✝ 그렇다고 내가 개인들이 사는 집을 대충 꾸미고 살자는 주장을 하는 것이 아님은 이어지는 장들에서 보게 될 것이다. 나는 개인들이 사는 집일지라도

15 [러스킨 원주 1849] 〈민수기〉 31장 54절. 〈시편〉 76장 11절.

가능한 곳이라면 어디에나 기꺼이 정성을 한껏 들이고 모든 장엄함, 아름다움을 도입할 것이다. 하지만 나는 주목받지 못하는 정교한 장식들이나 형식적인 것들에는 쓸데없는 비용을 들이지 않을 것이다. 예를 들어 천장에 코니스[16] 달기, 문에 나뭇결무늬 만들기 그리고 커튼에 술장식 달기 등등 무수히 많은 것들이 여기에 해당한다. 이는 어리석고 무감각하게 습성이 되어버린 것들 ─ 수많은 상점들이 공통적으로 사용하지만, 한 가닥이라도 진정한 즐거움을 주는 축복을, 또는 가장 동떨어지거나 경멸할만한 유용함이라도 가지게 되는 축복을 받아본 적이 결코 없는 것들 ─ 이고, 삶의 비용 중 절반이 소요되고 삶의 편안함, 소탈함, 점잖음, 참신함, 편리함의 절반 이상을 파괴하는 것들이다. 나는 경험에서 우러난 말을 하고 있다. 나는 송판으로 만든 바닥과 지붕 그리고 운모판으로 된 화덕이 있는 시골집에 사는 것이 어떤지를 알고 있다. 그리고 나는 시골집에서 사는 것이 터키 카펫과 금을 입힌 천장 사이에서, 그리고 강철 쇠살대와 반짝반짝 광이 나는 난로망 옆에서 사는 것보다 여러모로 더 건강하고 더 행복하다는 것을 알고 있다. 나는 그러한 것들에 나름의 자리와 적합성이 없다고 말하는 것이 아니다. 내가 강조하는 것은, 가정의 허영에 들이는 비용의 십분의 일로 (이 비용이 가정의 불쾌한 것들, 거추장스러운 것들에 쓰여 완전히 그리고 무의미하게 사라지지 않는다면, 그리고 다 합쳐져서 봉헌되고 현명하게 사용된다면) 영국의 모든 소도시에 대리석 교회를 지을 수 있다는 것, 바로 이것이다. 우리의 일상적인 생활에서 그 근처를 지나가기만 해도 즐거움과 축복이 되는 그러한 교회를, 그리고 다닥다닥 붙은 자줏빛의 소박한 지붕들 위로 훌쩍 솟아올라서 멀리서 바라보는 눈에 빛을 비추어주는 그러한 교회를 지을 수 있다는 것이다. ✝

8. 나는 '모든 소도시에'라고 말했다. 나는 모든 마을에 대리석 교회를 짓기를 원하는 것이 아니다. 아니, 나는 대리석 교회 그 자체를 위해서 대리석

16 [옮긴이] 일반적으로 코니스(cornice)는 건물(의 일부)의 맨 윗부분을 마감하는, 수평으로 된 튀어나온 몰딩을 가리킨다. 고전주의 건축에서 코니스는 엔터블러처의 가장 윗부분(프리즈 바로 위)을 가리킨다. 여기서는 건물 내부에서 천장의 주위로 두른 몰딩을 가리킨다.

교회를 짓자는 것이 아니라 그 교회를 짓는 데 바탕이 되는 정신을 위해서 짓자는 것이다. 교회는 어떤 가시적인 화려함이 필요없다. 교회의 힘은 그 화려함과 무관하며 교회의 순수함은 다소간 그 화려함과 대립한다. 시골 지성소(至聖所)의 단순함은 도시 성전의 장엄함보다 더 사랑스럽다. 그리고 그런 장엄함이 사람들에게 신앙심을 효과적으로 증가시키는 원천이었던 적이 있는지 없는지를 충분히 문제 삼을 수 있지만,[17] 교회를 짓는 이들에게는 그 장엄함이 신앙심을 증가시키는 원천이었고 언제나 원천이 될 것임에 틀림이 없다. 우리에게 필요한 것은 교회가 아니라 봉헌이며, 감탄하는 감정이 아니라 경배하는 행위이고, 봉헌물이 아니라 봉헌 행위이다. 그리고 이것에 대한 충분한 이해가 본래 서로 반대되는 감정을 가진 인간 계층들 사이에 얼마나 더 많은 너그러움을 낳을 수 있는지를, 그리고 그 짓는 일에 얼마나 더 고결함이 담길 수 있는지를 보라. 집요하게 뽐내는 화려함으로 남의 기분을 상하게 할 필요는 없다. 눈에 거슬리지 않는 방식으로 봉헌을 할 수 있다. 가령 반암(斑岩)은 그런 겸손한 방식으로 올리는 봉헌에 그것이 사용되기를 바라는 사람들만이 그 소중함을 아는 광물인데, 만일 이 반암에서 한두 개의 기둥 몸체[18]를

투스카니 　　도리아

이오니아 　　코린트

주두 양식들

17 [러스킨 원주 1880_7] 그렇다, 충분히 문제 삼을 수 있다. 화를 내거나 또는 슬퍼하며 이것을 부정할 수도 있다. 하지만 속속들이 겸손하고 생각이 깊은 사람들은 결코 그러지 않을 것이다. 이것은 나의 두 번째 옥스퍼드 취임 강연에서 전적으로 합리적인 근거에 바탕을 둔 형태로 (장로파 교회의 편견의 흔적은 하나도 없이) 내가 처음으로 제시한 주제이다. [옮긴이] 러스킨의 "두 번째 옥스퍼드 취임 강연"은 『예술에 대한 강의Lectures on Art』의 2장으로 출판되었다.

18 [옮긴이] 기둥을 가리키는 가장 일반적인 단어는 'pillar'이다. 'shaft'는 주두, 장식 등의 부차적 요소들을 배제한 기둥의 몸체만을 의미하고자 할 때 사용된다. 우리말로는 일반적으로 '기둥'이라고 옮겨서 문제가 없지만, 본서에서는 몸체의 의미를 살려서 '기둥 몸체'라고 옮긴다. 'column'은 기둥 몸체 외에 주두, 기단 등의 다른 요소들을 모두 갖춘, 크고 둥근 모양의 기둥이다. 본서에서는 기본적으로 '장식 기둥'이라고 옮기지만, 간혹 맥락을 보아서 그냥 '기둥'이라고 옮기기도 한다. 'pier'는 '아치를 지지하는 기둥'의 의미가 가장 우세하며

깎아내고, 한 달 동안 노동을 더 들여서 몇 개의 주두를 깎은 다음 (만 명 중 한 명의 구경꾼도 이 주두의 우아함을 알아보지 못할 것이고 사랑하지도 않을 것이다), 건물의 가장 단순한 석공 작업도 완벽하고 견고하게 되도록 신경을 쓴다면, 그러면 그런 것들을 세세하게 눈여겨보는 사람들에게는 그들이 눈앞에서 보고 있는 그것이 뚜렷한 감명을 줄 것이며, 눈여겨보지 않는 사람들에게도 그 모든 것이 적어도 기분을 나쁘게 하지는 않을 것이다. 이런 마음 자체를 어리석음이라고 생각하거나 이 행위 자체를 쓸데없다고 생각하지 말라. 세 용사들이 목숨을 걸고 구한 베들레헴의 우물물을 이스라엘 왕(다윗)이 마시지 않고 아둘람(Adullam)의 땅에 부은 것에 과연 효용이 있는지 물을 수는 있지만, 그가 그 물을 마신 것보다 그렇게 한 것이 더 낫지 않았는가? 기독교적 봉헌이라는 저 열정적 행동에 효용이라는 것이 들어설 자리가 있는가? 이 행동에 대해 거짓된 혀가 처음으로 이의를 제기한 후로 (이제 우리가 이것을 극복해야 할 터이다) 줄곧 바로 이러한 이의가 음침한 어조를 띠지 않았는가?[19] 그러니 우리의 봉헌이 교회에 무슨 효용이 있는지도 묻지 말도록 하자. 우리가 무언가를 봉헌하는 것이 그대로 가지고 있는 것보다 최소한 우리에게는 더 좋은 일이다. 그것은 다른 사람들에게도 더 좋을 수 있다. 어쨌든 그럴 가능성이 있다. 성전의 장엄함이 경배의 효과나 성직자의 힘을 상당히 증가시킬 수 있다는 생각을 항상 삼가며 그러한 생각으로부터 멀찍이 거리를 두어야 할지라도 말이다. 우리가 무엇을 하든 또는 우리가 무엇을 봉헌하든, 그것이 우리가 하는 일의 단순성을 방해하거나 우리의 봉헌의 열정을 (마치 그것을 다른 것으로 대체하는 양) 감소시키지 않도록 하자.[20]

본서에서는 '피어'로 음역한다.

19 [러스킨 원주 1849] 〈요한복음〉 12장 5절. [옮긴이] 여기서 유다는, 마리아가 지극히 비싼 향유를 가져다가 예수의 발에 부은 데 대해 왜 그 향유를 팔아 가난한 자들에게 주지 아니하였느냐고 물어본다.

20 [러스킨 원주 1880_8] 이후에 이어졌던, 로마가톨릭교에 대한 속된 공격이 담긴 13행을 생략했고, 그 결과 이 장이 더 단아해지고 그 진실성은 더 순수해졌다.

9. 그러나 봉헌의 정신으로부터 오는 것과는 다른 장점이나 유용성을 선물 자체에 부여하는 것을 내가 특히 반대할지라도, 올바른 추상적인 원칙이라면 그 어떤 것이라도 그 원칙을 의무적으로 준수하는 데 반드시 수반되는 더 낮은 차원의 이점이 있다는 점을 말해 두는 편이 좋을 것이다. 고대 이스라엘인이 거둔 것들 중 만물들이 충실한 신앙심의 증거로서 그에게 요구되었지만, 그럼에도 불구하고 이 만물들을 바친 데 대한 보상은 (연관된 맥락에서 구체적으로) 그의 수확물들이 증가하는 형태로 이루어졌다. 부(富), 장수 그리고 평화는 봉헌의 목적이 될 수는 없더라도, 그 봉헌에 대해 약속된 보상이자 또 실제로 이루어진 보상이었다. 창고에 들인 십일조[21]는 축복의 명시적 조건이며 이 축복을 받을 공간은 아무리 넓어도 부족할 것이었다. 그리고 항상 그러하리라. 신은 사랑에서 비롯되는 그 어떤 일이나 노동을 결코 잊지 않으며, 신에게 봉헌한 그 최초의 것과 최고의 것들(또는 힘들)이 무엇이든지 간에 그것을 일곱 배로 증가시키고 늘릴 것이기 때문이다. 그러므로 예술의 섬김을 받아들이는 것이 반드시 종교의 관심사는 아닐지라도, 예술은 무엇보다 그 섬김에 온 힘을 다하고 나서야, 다시 말해 건축가와 건축주가 공히 온 힘을 다하고 나서야 비로소 꽃을 피울 것이다. 건축가는 세심하고 진지하고 애정 어린 설계를 함으로써 그 섬김에 온 힘을 다하는 것이요, 건축주는 자신의 사적인 감정을 만족시키는 경우보다 적어도 더 솔직하게 그리고 적어도 덜 타산적으로 비용을 지출함으로써 그 섬김에 온 힘을 다하는 것이다. 이 원칙을 우리들 사이에서 적어도 한번쯤은 정당하게 인정하도록 하자. 그리고 이 원칙이 실제로는 아무리 기세가 꺾이고 억제될지라도, 이 원칙의 실질적 영향력이 아무리 약할지라도, 허영심과 자기 이익이 상쇄력으로 작용하여 원칙의 신성함을 아무리 축소할지라도, 이 원칙을 인정하는 것만으로 보상은 따라올 것이며, 우리가 수단과 지성을 현재 축적해놓고 있기 때문에 13세기

21 [옮긴이] 〈말라기〉 3장 10절 : "만군의 여호와가 이르노라 너희의 온전한 십일조를 창고에 들여 나의 집에 양식이 있게 하고 그것으로 나를 시험하여 내가 하늘 문을 열고 너희에게 복을 쌓을 곳이 없도록 붓지 아니하나 보라."

이후로 예술에서 느끼지 못했던 바의 그러한 충동과 활력을 예술에 부여할 것이다. 나는 이것을 다름 아닌 자연스러운 귀결로서 주장한다. 실로 나는 위대한 정신적 능력들이 지혜롭게 종교적으로 사용되어온 곳에서는 그 능력들 모두가 항상 더 많이 주어지기를 기대할 것이다. 그런데 내가 언급하고 있는 충동은 인간적 견지에서 본다면 확실한 것이리라. 그리고 이 충동은 '봉헌의 정신'이 부과하는 다음의 두 가지 커다란 조건 ― 첫째, 모든 일에 최선을 다할 것, 둘째, 건물에 투여된, 뚜렷하게 나타나 보이는 노동이 많을수록 그 건물을 더 아름다운 것으로 간주할 것 ― 을 준수하는 데서 자연스럽게 비롯될 것이다. 이 두 가지 조건에서 몇 가지 구체적인 측면들을 추론해내면 나의 작업은 끝난다.

10. 첫 번째 조건에 대해서 살펴보자. 첫 번째 조건만으로도 성공을 확보하기에는 충분하며 우리가 계속해서 실패하는 것은 이 조건을 준수하지 않기 때문이다. ✚늘 자신의 능력을 다 발휘하지 않고도 일할 수 있을 만큼 훌륭한 건축가는 우리 중에 하나도 없다. 그런데 최근에 지어진 것으로 내가 알고 있는 모든 건물에서 건축가 혹은 건축자가 최선을 다하지 않았다는 점이 매우 명백하게 눈에 띈다. 이것이 오늘날의 작업의

아포리즘 6.
오늘날의 건축자들은 할 수 있는 것이 거의 없으며 그들이 할 수 있는 그 얼마 되지 않는 일조차도 하지 않는다.

특성이다. 옛날의 모든 작업은 대체로 고된 일이었다. 그 작업은 아이들의 힘든 일, 비(非)문명인들의 힘든 일 혹은 시골 사람들의 힘든 일일 수 있었다. 하지만 그 작업은 항상 그들이 자신의 능력을 최대치로 발휘한 것이었다. 반대로 우리의 작업은 항상 돈의 가치와 연결되어 있고, 멈출 수 있으면 언제 어디서나 멈추는 듯하며, 게으르게도 최저 조건들에 순응하는 듯하고, 우리의 힘을 진솔하게 발휘하는 것과는 전혀 거리가 먼 듯하다. 당장에 이런 종류의 작업을 종식시키도록 하자. 그런 일로 우리를 끌어들이는 모든 유혹을 떨쳐버리자. 자발적으로 우리 자신을 격하한 후에 나중에 우리의 흠을 놓고 구시렁거리며 한탄하지 말자. 우리의 가난이나 인색함을 인정하자. 그렇지만 우리가 인간으로서 가진 지성에 부끄러운 일은 하지 말자.✚ 우리가 얼마나 많은 것을 할 것인가가 핵심이 아니라 어떻게 그것을 할 것인가가 핵심이다. 더 많이

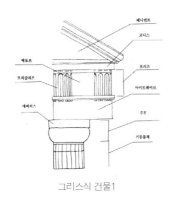

그리스식 건물1

하는 것이 핵심이 아니라 더 잘 하는 것이 핵심이다. 하다 만 것처럼 끝이 뭉툭하게 엉망으로 세공된 장미꽃무늬 돋을새김으로 지붕들을 장식하지 말라. 중세의 입상을 융통성 없이 모방한 것을 문 옆에 세우지 말라. 그러한 것들은 단지 상식을 모욕하는 것에 불과하며 우리가 그 원형들의 고귀함을 느끼는 것을 방해할 따름이다. 가령 우리가 장식에 쓸 돈이 많다고 치자. 그러면 누가 되었든 당대의 플랙스먼[22]에게 가서 그에게 한 가지 조건, 즉 그가 할 수 있는 최고의 조각을 해야 한다는 조건을 달고 조각상이든 프리즈[23]든 주두든 하나를, 혹은 우리가 비용을 지불할 수 있는 만큼 조각하라고 해보자. 그리고 그 조각들이 가장 가치가 있을 만한 곳에 그것들을 세워놓고 뿌듯한 느낌을 가져보자. 우리의 다른 주두들은 단순한 덩어리들로 보일 것이며 우리의 다른 벽감들은 공허한 것으로 보일 것이다. 그래도 상관없다. 우리의 작품이 전부 형편없는 것보다는 완성되지 않는 편이 더 낫다. 우리는 그렇게까지 높은 등급의 장식을 바라지 않는 것일지도 모른다. 그렇다면 덜 발달된 양식을 고르고 또한 마찬가지로 더 거친 재료를 선택하라. 우리가 하려고 하는 것과 주려고 하는 것이 둘 다 해당 종류 중에서 최고의 것이어야 한다는 것이 우리가 시행하는 법칙이 유일하게 요구하는 바이다. 따라서 플랙스먼의 프리즈나 조각상 대신에 노르만 건축의 손도끼 세공을 선택하라. 하지만 최상의 손도끼 세공이 되도록 하자. 그리고 대리석을 사용할 재정적인 여유가 없다면 캉 시(市)의 돌을 사용하되 최상의 광상(鑛床)에서 난

22 [옮긴이] 플랙스먼(John Flaxman)은 영국의 조각가이자 부조 디자이너였으며 영국 신고전주의의 대표자였다.

23 [옮긴이] 고전주의 건축에서 프리즈(frieze, 소벽)는 엔터블러처의 중앙 부분(아키트레이브와 코니스 사이)으로서 때로 얕은돋을새김들로 장식된다. 다른 경우에 프리즈는 그림이나 조각이 연속된 띠모양의 장식을 가리키기도 한다.

돌을 사용하라. 그리고 돌을 사용할 여유가 없다면 벽돌을 사용하되 최고의 벽돌을 사용하라. 작업이나 재료는 높은 등급에서 나쁜 것보다는 낮은 등급에서 좋은 것을 항상 선택하라. 이것은 모든 종류의 작업을 향상시키고 모든 종류의 재료를 더 잘 사용하는 방식일 뿐만 아니라 더 정직하고 허세부리지 않는 방식이며, 정확하고 올바르고 꾸밈없는 다른 원칙들과 조화를 이루는 방식인데, 그 범위를 우리가 곧 고찰해야 할 것이다.

11. 우리가 언급한 둘째 조건은 건축물에 나타나 보이는 노동의 가치였다. 나는 다른 책에서 노동의 가치에 대해 이야기한 바 있다.[24] 그리고 사실 노동의 가치는 예술에 속하는 즐거움의 가장 빈번한 원천들 중 하나이지만 항상 어떤 다소 현저한 한도 내에서 그렇다. 가치 있는 재료에 담긴 바의 노동은 왜 허비되는 듯이 쓰이고도 잘못되었다거나 오류라는 느낌이 들지 않는지가 처음에는 쉽게 설명되는 것처럼 보이지 않는 반면에, 실제적인 세공의 낭비는 그것이 눈에 뚜렷하게 보이자마자 항상 불쾌하기 때문이다. 실로 그렇기에 귀중한 재료들은 좀처럼 눈에 띄지 않는 것의 장엄함을 나타낼 목적으로 좀 풍족하고 느긋하게 사용될 수 있는 반면에 인간의 노동은 무심코 그리고 헛되이 쓰인다면 반드시 즉각적으로 잘못되었다는 느낌을 준다. 마치 살아있는 존재의 힘이 결코 헛되이 희생되지 않도록 창조주가 의도한 듯이 말이다. 물론 때로는 우리가 물질 중에서 소중하게 여기는 것을 바치고 그렇게 바침으로써 그것이

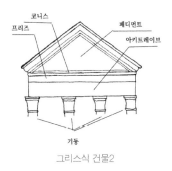

그리스식 건물2

단지 찌꺼기와 먼지가 되는 것을 보여주는 것도 괜찮긴 하다. 그리고 한편으로 노력이나 열정을 제한하는 것과 다른 한편으로 노력이나 열정을 헛되이 낭비하는 것 사이에서 이루어지는 복잡미묘한 균형과 관련해서는, 매우 정당하고 조심스러운 마음 말고는 그 어떤 마음도 감당할 수 없을 만큼 많은 문제들이 있다. 우리를

24 [러스킨 원주 1849] 『현대 화가론』1권 1부 1편 3절.

불쾌하게 하는 것은 일반적으로
단순한 노동 상실보다는 이
상실이 암시하는 판단 부족이다.
그러므로 사람들이 소신 있게
노동 자체를 위해서 노동한다면,[25]

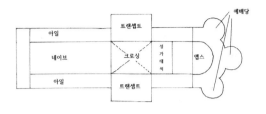

대성당 평면도의 사례

그리고 자신들의 노동이 어디서 또는 어떻게 효과가 나게 할지를 모르고 있는 것처럼 보이지 않는다면, 우리는 크게 불쾌하게 여기지 않을 것이다. 노동이 원칙을 실행하는 데 혹은 속임수를 피하는 데 쓰여 소실된다면 오히려 우리는 기쁠 것이다. 다음은 사실상 본래 우리 주제의 다른 부분에 속하는 법칙이지만 여기서 언급해도 무방할 것이다. 건물을 지을 때 다른 부분들에 연속적으로 이어져서 어떤 일관된 장식의 일부를 이루는 몇몇 부분들이 보이지 않게 되는 모든 경우에 그렇게 숨어버리는 부분들에서 장식이 중단되는 것은 바람직하지 않다. 그 장식이 이어지리라는 믿음이 있으므로 장식이 중단되어 그 믿음을 기만해서는 안 되는 것이다. 일례로 신전 페디먼트[26] 조각상의 뒷부분 조각이 여기에 해당한다. 어쩌면 결코 눈에 띄지 않을 것이지만 그렇다고 해서 완성하지 않고 남겨놓는 것은 타당하지 않을 것이다. 그리고 은폐된 어두운 장소에 장식을 할 때도 마찬가지인데, 그곳에서는 오류를 범하더라도 완성도의 면에서 오류를 범하는 것이 가장 좋다. 또한 돌림띠[27]를 두르는 것이나 기타

25 [러스킨 원주 1880_9] 모호하게 표현되었다. 내가 의미한 바는 그들이 자신들이 하고 있는 것에 대한 존중심을 나타내기 위해 일을 하고 자신들이 할 수 있는 모든 것을 하는 데서 오는 기쁨을 나타내기 위해 일한다면 그렇다는 말이다. 이는 불가능한 효과를 낳는다거나 아니면 (훌륭한 것을 아무것도 할 수 없을 때) 조악한 것을 잔뜩 보여줌으로써 보는 이들에게 큰 인상을 준다는 말이 아니다. 이어지는 문장에서 "소실된다면"이라는 부분은 '바쳐진다면'으로 쓰는 것이 더 나았을 것이다.

26 [옮긴이] 페디먼트(pediment)는 고전 양식의 건물에서 주랑현관 위의 경사가 완만한 박공을 닮은 삼각형 공간을 가리킨다.

27 [옮긴이] 돌림띠(stringcourse)는 보통 건물의 외벽에 있는 수평의 연속적인 장식띠를 가리킨다.

스팬드럴

연속적인 작업을 할 때에도 그렇다. 물론 때로 장식은 명백하게 뚫고 들어갈 수 없는 어떤 벽감으로 막 들어가는 지점에서라면 멈출 수 있다. 그런데 그런 경우에는 어떤 뚜렷한 최종적인 장식에서 과감하고 눈에 띄게 멈추도록 하라. 장식이 실제로 없는데도 마치 존재하는 것 같은 생각이 들지 않게 하라. 루앙(Rouen) 대성당의 트랜셉트[28] 옆에 붙어 있는 탑들의 경우 눈에 보이는 삼면에는 아치의 스팬드럴[29]에 장미꽃 모양 장식이 있지만 지붕을 바라보는 면에는 없다. 이것이 옳은가는 실로 따져볼 만한 훌륭한 논점이다.

12. 그러나 우리는 가시성이 위치뿐만 아니라 거리에도 좌우된다는 점을 기억해야 한다. 그리고 눈에서 멀리 떨어져 있는 부분들을 지나치리만큼 섬세하게 장식하는 데 열중하는 것보다 노동을 더 고통스럽고 어리석게 쓰는 경우도 없다. 여기서도 우리는 정직함이라는 원칙에 따라 작업을 해야 한다. 다시 말해 건물 전체를 덮는 장식(혹은 적어도 건물의 모든 부분에 등장하는 장식)을 눈에 가까운 곳에서는 섬세하게 하고 눈에서 먼 곳에서는 거칠게 하는 그런 종류의 장식을 해서는 안 된다. 그것은 속임수이고 부정직한 행위이다.[30] 우선 어떤 종류의 장식들이 멀리서 효과를 발하고 어떤 종류의 장식들이 가까이서 효과를 발할 것인지를 고려하고 나서 그 장식을 배치하되, 눈 가까이 아래쪽에는 장식의 본성상 섬세한 것을 배치하고 굵직하고 거친 종류의

28 [옮긴이] 트랜셉트(transept)는 대성당에서 네이브(nave)를 십자가로 가로지르는 공간으로서 우리말로는 '수랑'이라고 옮기기도 한다.

29 [옮긴이] 스팬드럴(spandril)은 두 아치 사이의 대체로 삼각형 형태를 띤 공간을 가리킨다.

30 [러스킨 원주 1880_10] 이 책 전체를 통틀어 나는 회화적인 처리 방식의 성실함을 너무 많이 강조했고 재료 구성의 성실함은 충분히 강조하지 않았다. 악당이 예쁜 건물을 짓는 일은 없을 것이다. 그런데 미덕의 근원인 상식은 군건한 사람의 섬세한 감정보다 그의 의도와 한층 더 연관이 있다. 그가 어떤 양식의 조각을 하는가에서보다 그가 계약을 명예롭게 완수하는 데서 그의 고결한 마음이 더 시험을 받게 될 것이다. 그러나 이 지점에서부터 이어지는 1장의 나머지 문장들은 모두 매우 올바르며 이보다 훨씬 더 낫게 표현될 수는 없다.

작업을 위로 몰아넣으라. 그리고 가까운 쪽에도 배치되고 멀리 떨어져 있는 쪽에도 배치되는 그런 종류의 장식이 있다면, 가까이 있어 잘 보이는 곳에 있는 것도 멀리 떨어진 곳에 있는 것만큼 굵직하고 거칠게 작업하도록 신경을 쓰라. 그러면 보는 이가 그 장식이 무엇인지, 그 장식이 무슨 가치가 있는지를 정확하게 알 수 있을 터이다. 따라서 바둑판 모양의 패턴과 평범한 일꾼들이 작업해낼 수 있는 정도의 장식들 일반은 전체 건물 여기저기로 확대되어 배치될 수 있다. 하지만 얕은돋을새김과 정교한 벽감과 주두는 절제되어야 하며 이러한 절제에 담긴 상식은 배치가 이루어졌을 때 상당히 갑작스럽고 어색할지라도 항상 건물에 품격을 부여할 것이다. 가령 베로나 소재 산제노(San Zeno) 성당의 경우, 사건과 재미로 가득한 얕은돋을새김들은 전면의 사변형에 국한되어 있는데 이것은 포치[31] 좌우의 두 기둥의 주두의 높이까지 도달한다. 그 위쪽으로는 매우 예쁘지만 단순한 작은 아케이드가 있다. 또 그 위쪽으로는 사각 벽기둥들[32]이 있는, 아무런 장식이 없는 벽만 있다. 전체 효과는 성당의 정면 전체가 서투른 세공물로 뒤덮인 경우보다 열 배 더 장엄하고 훌륭하며, 장식을 많이 할 여유가 없는 곳에 조금만 배치하는 방식의 사례가 될 수 있다. 마찬가지로 루앙(Rouen) 대성당[33]의 트랜셉트 문들에도 대략 사람 키의 한 배 반쯤까지 온통 정교한 얕은돋을새김들이 조각되어 있다(곧 이것들에 대해서 더 상세하게 이야기할 것이다). 그리고 그 위쪽으로 평범하고 더 잘 보이는 조각상들과 벽감들이 있다. 마찬가지로 피렌체 대성당에 있는 종탑 둘레에 새겨진 얕은돋을새김들은 종탑의 가장 아래층에 위치한다. 그 위로 조각상들이 있고 또 그 조각상들 모두의 위로 패턴 모자이크와 나선(螺旋) 기둥들이 있다.

31 [옮긴이] 포치(porch)는 건물의 입구 혹은 출입문에 연결되어 있는, 덮개가 달린 외부 구조물을 가리킨다.

32 [옮긴이] 벽기둥(face shaft)은 벽면에 부착된 기둥을 가리킨다.

33 [러스킨 원주 1849] 지금부터는 편의를 위해서 내가 (이런 방식으로) 도시 이름을 언급할 때 이것을 그 도시의 대성당을 말하는 것으로 이해해 주길 바란다. [옮긴이] 이 책에서는 가급적 도시 이름에 '대성당'을 붙여서 옮기기로 한다.

이것들은 그 시대 모든 이탈리아의 세공과 마찬가지로 절묘하게 마무리되어 있지만, 아직도 피렌체 사람들의 눈에는 얕은돋을새김들에 비해 투박하고 평범하다. 그래서 일반적으로 프랑스 고딕 양식의 가장 정교한 벽감 세공물과 최고의 몰딩들[34]은 눈에 잘 보이는 문과 낮은 창에 있다. 비록 (풍부함의 효과에 맡기는 것이 바로 프랑스 고딕 양식의 정신이기에) 위쪽으로 터져

올라가서 억제되지 못하고 하늘로 만개하는 경우가 가끔 있지만 말이다. 루앙 대성당의 서쪽 정문의 페디먼트와 그 뒤에 있는 장미창[35]의 쑥 들어간 부분이 그러한데, 이곳에 몇몇 매우 정교한 꽃 몰딩들이 있으며 이것들은 아래에서는 거의 보이지 않고 돌출한

장미창

페디먼트의 기둥들을 부각시키는 짙은 그림자에 전체적으로 풍요로움을 더하고 있을 뿐이다. 하지만 바로 이 세공이 서투른 플랑부아양 양식이고 그 쓰임새뿐 아니라 세부에서도 타락한 르네상스 양식의 특성들이 드러난다는 점이 주목할

만하다. 반면에 그 이전 시기에 속하는 더 웅장한 북문과 남문의 경우에는 세공이 거리(距離)에 맞추어 썩 훌륭하게 이루어져 있다. 가령 북문의 위쪽으로 지상에서 약 100피트 높이에 있는 벽감과

입상(조각상)들은 모두가 거대하고 단순하다. 아래에서 확연히 그렇게 보여서 속임수를 유발하지 않지만, 위쪽은 정직하게 잘 마무리되어 있으며 사람들이 기대하는 바 그대로이다. 그 얼굴

오목 볼록 몰딩의
종류

모습들은 매우 아름답고 표정이 풍부하며, 이 시기의 그 어떤 작품만큼이나 섬세하게 만들어졌다.

13. 그러나 기억해야 할 것은, 모든 유서 깊은 건물에 있는 장식들은 (내가 아는 한 예외 없이) 아래쪽은 매우 섬세하게 세공되어 있지만, 윗부분에서는 종종 낮은 양으로 효과를 낸다는 점이다. 높은 탑들의 경우에는 기단(基壇,

34 [옮긴이] 몰딩(molding, moulding)은 아치·주두·코니스나 건물에서 선을 이루는 기타 부분들에 장식으로 윤곽을 부여한 것을 일컫는다.

35 [옮긴이] 장미창(rose window)은 종종 스테인드글라스가 끼워진 원형의 장식창이다.

foundation)의 견고함이 상부구조를 분할하고 꿰뚫는 작업만큼 필수적이기에 이것이 더할 나위 없이 자연스럽고 올바르다. 이런 이유로 후기 고딕 양식의 탑들의 경우 세공이 더 가볍고 꼭대기에는 풍성하게 장식 구멍이 뚫려 있다. 이미 언급했던 피렌체 대성당에 있는 조토(Giotto)의 종탑은 두 가지 원칙을 결합한 절묘한 사례로서, 정교한 얕은돋을새김들이 종탑의 거대한 기단을 장식한다. 한편 위쪽 창문에 있는 트레이서리[36]는 가느다란 선들이 복잡하게 얽혀 있는 방식으로 눈길을 끌고, 풍성한 코니스가 전체의 꼭대기를 장식한다. 정말로 훌륭한 이런 배치의 경우에 하층부가 섬세함으로 효과를 발휘하는 한편 상층부의 세공은 그 풍성한 양과 복잡함만으로 효과를 발휘한다. 루앙 대성당의 뵈르탑(Tour de Beurre, 버터탑)의 경우도 그러한데, 전체적으로 세부 장식들이 엄청나게 많으며 위쪽으로 올라가면서 세분되어 풍성한 그물조직을 이룬다. 건물 몸체의 경우에 이 원칙은 덜 지켜지지만 이에 대한 논의는 우리의 현 주제와는 관련이 없다.

14. 마지막으로 세공은 그 재료에 비해 너무 훌륭하거나 또는 노출을 견디기에 너무 오밀조밀해서 낭비될 수 있다. 일반적으로 후기의, 특히 르네상스 양식의 세공의 특징인 이 낭비가 아마도 가장 나쁜 결함일 것이다. 내가 아는 바로는 파비아(Pavia)의 체르토사(Certosa) 수녀원과 베르가모(Bergamo)에 있는 콜레오네(Colleone) 묘소 성당의 일부분 및 기타 그런 건물들을 뒤덮고 있는 종류의 상아 조소(彫塑)들보다 더 거슬리거나 한심한 것도 없다. 이 상아 조소들에 대해서 생각만 해도 기진맥진할 수밖에 없으며, 그것들을 모두 보아야 한다면 견디기 힘든 비참함을 느낄 것이다. 그리고 이 느낌은 그 양에서 비롯된 것이 아니며 서투른 세공 때문도 아니고 (그 세공의 대부분은 창의성이 풍부하고 재능이 잘 발휘되어 있다) 그것이 상감무늬로 장식된 상자와 벨벳으로 덮은 장식함에 들어가기에 딱 적합한

36 [옮긴이] 트레이서리(tracery)는 돌막대(stone bar)나 몰딩으로 창을 다양한 비율로 분할하는 건축적 장치이다. 러스킨은 2장 21, 22절에서 트레이서리의 중대한 유형 전환을 설명한다.

것처럼 보이기 때문이며 지나가는 소나기나 살을 에는 서리를 견딜 수 없는 것처럼 보이기 때문이다. 우리는 이 점을 불안해하고 걱정하며 이 점 때문에 괴로워한다. 그리고 우리는 육중한 기둥과 두터운 음영이 그 자리에 제격일 것으로 생각한다. 그럼에도 불구하고 이와 같은 경우들에서조차도 많은 것이 장식의 큰 목적을 성취하는 데 달려 있다. 장식이 그 의무를 다한다면 즉 장식이 어엿한 장식이고 장식에서 빛을 받는 지점들과 받지 않는 지점들이 전반적인 효과를 발휘한다면, 우리는 조각가가 자신의 상상으로 꽉 차서 그저 빛만 받는 그런 지점들 훨씬 이상의 것을 제시하려는 마음으로 그 지점들을 형상군들로 구성했다는 것을 알게 되어도 불쾌하게 생각하지 않을 것이다. 그러나 장식이 그 목적에 부합하지 못한다면, 장식에 이색적인 힘이, 진정으로 장식적인 힘이 없다면, 우리가 일반적으로 보듯이 장식이 단순한 겉치장이고 의미 없는 조잡함이라면 ─ 그렇다면, 우리가 자세히 들여다보아서 그 겉치장에 수년의 노동이 들어가고 그 속에 수백만 명의 형상들과 이야기들이 들어 있으며 스탠호프 렌즈[37]를 통해서 보는 것보다 더 나은 것임을 알게 되어도 애통함만을 느끼게 될 것이다. 가장 후기의 이탈리아 양식에 비해 북방 고딕 양식이 가지는 훌륭함은 바로 여기에 있다. 북방 고딕 양식도 거의 마찬가지의 극단적인 세세함에 도달하지만, 이 양식은 건축적 목적을 결코 망각하지 않으며 그 장식적인 힘을 결코 잃지 않는다. 장식 안에 있는 모든 작은 잎들이 말을 한다. 그것도 멀리까지 들리게 말을 한다. 그리고 이런 경우에 해당하는 한, 이러한 세공품은 아무리 풍부하게 많아도 늘 정당하고 훌륭하다.

15. 풍성함에 제한은 없다. 과도한 장식에 대해 말하는 것은 건축가들의 허세 중 하나이다. 장식이 훌륭하면 과도할 수 없고, 장식이 서투르면 항상 과도한 것이 된다. 도판 1의 그림 1은 루앙 대성당 중앙 문에 있는 가장 작은 벽감들 중 하나를 그린 것이다. 나는 그 문을 현존하는 순수한 플랑부아양 양식의

37 [옮긴이] 스탠호프(Stanhope) 렌즈는 영국의 찰스 스탠호프 백작이 발명한, 하나의 부품으로 이루어진 단순한 현미경이다.

작품 중 가장 훌륭한 것으로 생각한다. 내가 상층부를 (특히 움푹 들어간 창을) 퇴락했다고 평했을지라도 그 문 그 자체는 더 순수한 시기에 속하고 르네상스 양식의 얼룩이 거의 묻어있지 않다. 지면에서 아치 꼭대기까지 포치를 빙 둘러 이런 벽감들이 네 줄 있으며(각 벽감에는 두 개의 형상이 들어 있다) 그 사이사이에 훨씬 더 정교한 더 큰 벽감들이 세 줄 있다. 그 외에 입구의 좌우에 있는 두 개의 바깥 피어[38]에 주요 캐노피[39]가 여섯 개씩 있다. 부속 벽감의 총 숫자만 176개인데, 각 벽감은 그림 1의 벽감에서처럼 세공되어 있고, 그 구획마다 각각 다른 패턴의 트레이서리가 있다.[40] 그런데 이 모든 장식에 쓸모없는 커습[41]이나 쓸모없는 피니얼[42]이 하나도 없으며 쓸데없이 정을 내리친 자국이 하나도 없다. 무심한 눈길에도 장식의 우아함과 풍성함이 보인다. 아니, 감지된다.

피니얼

그리고 이 모든 세세함은 고결하고 끊임없이 이어지는 볼트[43]의 장엄함을 감소시키지 않고 신비로움을 증가시킨다. 어떤 양식들은 장식을 감당할 수 있다는 것이 자랑이고, 다른 어떤 양식들은 장식을 필요로 하지 않는다는 것이 자랑이다. 그런데 우리가 충분할 만큼 자주 생각하지 못하고 있는 것이, 아주 도도한 단순함을 지닌 바로 그 양식들이 자신의 유쾌한 부분을 다른 양식과의 차이에 빚지고 있으며 만일 그 양식들이 보편적이라면 지루할 것이라는 점이다.

38 [옮긴이] 피어(pier)는 아치를 받치는 기둥을 가리킨다.

39 [옮긴이] 캐노피(canopy)는 제단, 입상, 벽감의 위를 가린 덮개를 가리킨다. 여기서는 벽감의 캐노피이다.

40 [옮긴이] 원래 초판에서 이곳에 달린 주석은 4번 미주인데, 본서의 저본인 1880년판에서는 부록 2에 해당한다.

41 [옮긴이] 커습(cusp)은 잎 모양이나 부채꼴 모양이 교차하면서 형성되는 뾰족한 끝을 가리킨다. 도판 8 참조.

42 [옮긴이] 피니얼(finial)은 지붕, 페디먼트, 박공 혹은 탑 모서리의 꼭대기 장식을 가리킨다. 캐노피 등의 끝부분이나 교회 신도좌석의 끝부분의 장식을 가리키기도 한다.

43 [옮긴이] 볼트(vault)는 아치 형태의 둥근 천장을 가리킨다.

그 양식들은 예술의 정지이자 단조로움일 뿐이다. 지금까지 한여름의 깊은 꿈을 채운 그 어떤 공상이나 이미지보다 더 짙고 더 독특한, 엉뚱한 공상들과 시커먼 이미지들로 가득찬, 다채로운 모자이크로 이루어진 저 아름다운 정면들, 빽빽한 나뭇잎들로 격자를 두른 위가 둥근 저 문들, 꼬인 형태의

피너클

트레이서리와 별빛이 만드는 저 창-미로들, 저 뿌옇게 모여 있는 많은 수의 피너클들[44]과 왕관을 두른 탑들 ― 민족들의 신념과 경외심의 목격자들로서 어쩌면 우리에게 남아 있는 유일한 것들일 이것들을 우리가 가지게 된 것은 예술을 훨씬 더 기쁘게, 훨씬 더 높이 고양시킨 덕분이다. 건축자들이 행하는 봉헌의 다른 모든 목적 ― 그들의 모든 살아있는 관심과 목표와 성취 ― 은 사라져 버렸다. 우리는 그들이 무엇을 위해 노동을 했는지 알지 못하며 그들이 보상을 받았다는 증거도 보지 못한다. 승리·부·권위·행복, 이 모든 것은 쓰라린 많은 희생을 치르고 얻은 것일지라도 떠나버렸다. 그러나 공들여 다듬은 돌들이 모여 이룬 저 회색의 더미들 안에 그들에 대한, 그들의 삶에 대한, 그리고 지상에서 그들이 한 노역에 대한 하나의 보상, 하나의 증거가 우리에게 남아 있다. 그들은 그들의 힘, 그들의 영광, 그들의 오류를 무덤으로 가져갔지만 그들은 우리에게 그들이 경모한 것을 남긴 것이다.

44 [옮긴이] 피너클(pinnacle)은 건물 윗부분(버트레스, 지붕 혹은 갓돌 등)에 얹혀있는, 피라미드형이나 원뿔형의 작은 장식용 탑이다.

2장 진실의 등불

　1. 인간이 거주하는 지구에 해가 비치는 모습과 인간의 덕 사이에는 뚜렷하게 닮은 점이 있다. 그 영역들의 경계로 접근할수록 힘이 점차 감소한다는 점이, 그리고 상반되는 것들은 본질상으로는 분리된다는 점이 닮았다. 또한 상반되는 것들이 만나는 지점에는 황혼 지대 같은 것이, 즉 세계를 낮과 밤으로 가르는 경계선보다는 다소 더 넓은 대역(帶域)의 형태를 띠는, 덕들 사이의 저 기이한 황혼 지대가, 열의가 조바심이 되고 절제가 혹독함이 되며 정의가 잔인함이 되고 신념이 미신이 되며 모든 것이 각각 어둑어둑해져 자취를 감추는 그러한 어슴푸레한 논란의 땅이 존재한다는 점이 닮았다.

　그럼에도 불구하고 우리는 이런 영역들 대다수의 경우 그 영역들의 어스름이 점차 증가하는 상황에서도 그 일몰과도 같은 순간을 뚜렷이 알 수 있다. 그리고 다행히도 우리는 어둠이 내린 바로 그 방식으로 다시 그 어둠을 걷어내어 볼 수 있다. 하지만 구분선이 불규칙하고 그 경계가 분명하지 않은 하나의 덕이 있다. 바로 모든 덕들의 적도(赤道)이자 허리띠와도 같은 '진실'이라는 덕이다. 진실은 점차적인 정도 차이가 존재하지 않고 거듭거듭 부수어지고 파열되는 유일한 덕이며 대지의 기둥이지만 구름이 낀 기둥이다. 진실에 의존하는 바로 그 힘들과 덕들이 저 가느다란 황금빛 경계선을 구부리고 조심스러움과 신중함이 그 선을 감추며, 친절함과 공손함이 그 선을 변형하고 용기는 자신의 방패로 그 선을 가리며, 상상력은 자신의 날개로 그 선을 덮고 자선은 자신의 눈물로 그 선을 흐릿하게 한다. 인간의 모든 최악의 원칙들이 가진 적대적 태도를 억제해야 하고 인간의 최선의 원칙들의 혼란 상태도 억제해야 하는 저 권위를, 적대적 태도에 의해 계속적으로 공격당하고

혼란 상태에 의해 계속적으로 배신을 당하는 저 권위를, 그리고 가장 가벼운 위법이나 가장 대담한 위법을 똑같이 준엄하게 대하는 저 권위를 유지하기란 틀림없이 매우 어려울 것이다! 어떤 결점들은 사랑의 눈으로 보면 사소하고, 또 어떤 오류들은 지혜로 판단하면 사소하다. 하지만 진실은 모욕을 용서하지 않고 오점을 허용하지 않는다.

우리는 이 점을 충분히 고려하지 않으며 진실을 계속적으로 위반하는 사소한 경우들을 충분히 두려워하지도 않는다. ✠ 우리는

아포리즘 7.
우호적이고 선의로 한
거짓말이 낳는 죄책감과
위해(危害)

거짓을 가장 어두운 연관 속에서 보고 가장 나쁜 목적의 색깔을 통해 보는 습관에 너무 젖어 있다. 우리가 완전한 기만을 접할 때 느낀다고 공언하는 분노는 사실상 악의적인 기만을 접할 때 느끼는 분노이다. 우리가 비방·위선·배신을 불쾌하게 여기는 것은 그것이 진실이 아니기 때문이 아니라 우리를 해치기 때문이다. 진실이 아닌 것에서 비난과 해악을 없애면 우리는 그 진실이 아닌 것에 별로 기분 상할 일이 없을 것이다. 진실이 아닌 것을 칭찬으로 바꾸면 우리는 그 진실이 아닌 것에 기분이 좋아질 수도 있을 것이다. 그럼에도 불구하고 세상에서 가장 많은 해악을 끼치는 것은 비방도 아니고 배신도 아니다.[01] 비방과 배신은 부단히 분쇄되며, 우리가 그것을 물리칠 때만 느껴진다. 하지만 번지르르하고 부드러운 말투의 거짓말, 호감을 주는 오류, 애국을 가장하는 역사가의 거짓말, 앞날을 챙기는 정치가의 거짓말, 열의를 가장하는 정당인의 거짓말, 인정 많음을 가장하는 친구의 거짓말, 그리고 각자가 자신에게 무심코 하는 거짓말, 바로 이 거짓들이

01 [러스킨 원주 1880_11] 이전 판에서는 더 문법에 맞는 'does'였는데 이번 판에서는 'do'로 바꾸었다. 나이가 들면서 내 나름의 문법을 사용하는 것이 편하다. 뒤이어 나오는 문장 "비방과 배신은 부단히 분쇄되며, 우리가 그것을 물리칠 때만 느껴진다"는 아포리즘에서 빠져야 한다. 이 문장을 썼을 당시 나는 산드로 보티첼리(Sandro Botticelli)만큼 세상을 잘 알지 못했다. [보티첼리의 그림 〈비방〉을 염두에 두고 말한 것이다.—옮긴이] 그러나 아포리즘의 전체 취지는 그럼에도 불구하고 건전하고 아주 유용하다. 실로 비방은 칭찬보다 이겨내기 어렵지만, 최악일 때에도 비방은 거짓으로 하는 칭찬보다 해를 훨씬 덜 끼친다. [옮긴이] 초판 원문은 "And yet it is not calumny nor treachery that does the largest sum of mischief in the world"이고 여기서 "does"가 1880년판에서 "do"로 바뀌었다.

인류에게 저 혼미한 어둠을 드리운다. 저 혼미한 어둠을 꿰뚫는 사람이라면 누구나 사막에 우물을 판 사람처럼 우리에게 고마운 존재다. 우리가 진실의 샘을 의도적으로 떠났을 때조차도 진실에 대한 갈증이 우리에게 남아 있어서 다행인 것이다. ✝

　도덕주의자들이 죄의 거대함과 그 용서받지 못할 측면을 혼동하는 일이 덜 빈번하다면 좋을 것이다. 둘의 특징이 아주 뚜렷하게 구분되니 말이다. 잘못의 거대함은 그 잘못이 저질러짐으로써 피해를 본 사람의 본성에 일부분 달려 있고 그 잘못이 낳은 결과의 범위에 일부분 달려 있다. 그 잘못의 용서받을 수 있는 측면은 인간적 견지에서 말한다면 그 잘못을 저지르게 한 유혹이 어느 정도냐에 달려 있다. 첫째 부류의 상황들은 형벌의 무게를 결정하고 둘째 부류는 감형의 사유를 결정한다. 그런데 범죄의 상대적인 무게를 추정하는 것이 쉽지 않고 범죄의 상대적인 결과들을 아는 것이 가능하지도 않으므로, 그런 세밀한 양형에 대한 걱정을 내려놓고 유죄를 구성하는 다른 더 분명한 조건을 살피는 것이, 즉 유혹이 최소인 상태에서 저질러진 잘못들을 최악으로 간주하는 것이 보통 현명하다. 유해하고 악의적인 죄에 대한 비난을, 이기적이고 고의적인 거짓에 대한 비난을 줄이자는 의도가 아니다. 다만, 내가 보기에 더 사악한 형태의 속임수를 억제하는 가장 빠른 길은 우리의 삶의 흐름과 섞여 있으면서 눈에 띄지 않고 단죄받지 않는 자들에 대해 더 철저하게 경계하는 것이다. 거짓말을 절대 하지 말도록 하자. 한 번의 거짓을 해롭지 않다고 생각하지 말고 두 번째 거짓을 대수롭지 않다고 여기지 말며 세 번째 거짓을 의도된 것이 아니라고 생각하지 말자. 거짓을 모두 버리자. 거짓은 가볍고 우발적일 수 있다. 그럼에도 불구하고 거짓은 지옥 구덩이에서 올라온 연기의 추악한 검댕이다.[02] 어느 것이 가장 크고 가장 검은지에 대해서 지나치게 신경 쓰지 말고 우리의 마음에서 거짓들을 깨끗하게 쓸어 내버리는 것이 더 낫다. 진실을 말하는 것은 정자체로 글자를 쓰는 것과 같아서 익힘으로써만 이루어진다. 진실을 말하는 것은 의지의

02 [옮긴이] 〈요한계시록〉 9장 2절.

문제가 아니라 습관의 문제이며, 나는 그런 습관의 익힘과 습관의 형성을 가능케 하는 계기라면 어떤 것이든 사소할 수 없다고 생각한다. ✚ 변함없이 정확하게 진실을 말하고 진실을 행하는 것은 위협이나 처벌을 받을 상황에서 진실을 말하는 것만큼이나 어렵고 어쩌면 그만큼 가치 있을 것이다. 그리고 약간의 일상적인 곤란을 감수하고 진실을 지키려는 사람의 수에 비해, 내가 믿고 있는 것처럼 큰 재산이나 생명을 희생하고 진실을 지키려는 사람들이 매우 많다는 것을 생각해보면 기분이 묘하다. 모든 죄 중에서 어쩌면 거짓말을 하는 죄보다 더 노골적으로 신과 반대되는 것은 없고 "덕과 존재의 훌륭함을 결여한" 정도가 더 높은 것은 없는 것으로 보아,[03] 유혹이 약하거나 없는 상태에서 거짓말하기라는 추악한 행위에 빠지는 것은 확실히 이상한 오만이며, 살아가는 과정에서 그 어떤 거짓된 외양을 취하고 오류를 믿도록 강제받는 상황에 처하게 되더라도 자신이 자발적으로 한 행동들의 평온함을 아무도 어지럽히지 못하게 하겠다고, 또한 자신이 선택한 기쁨의 현실성을 아무도 약화시키지 못하게 하겠다고 다짐하는 것이 명예로운 사람에게 확실히 어울린다.✚

아포리즘 8. 진실은 수고 없이 고수될 수 없지만 수고를 할 가치가 있다.

2. 이것이 진실을 위해서 정당하고 현명하다면, 진실이 영향력을 미치는 기쁨을 위해서 이것이 필요하다는 것은 말할 나위도 없다. '봉헌의 정신'이 사람들의 행동과 즐거움으로 표현되는 것을 내가 옹호한 것은 그럼으로써 이 행동이 종교의 대의를 촉진할 수 있을 듯해서가 아니라 이 행동이 그 과정에서 무한히 고결하게 될 수 있음이 매우 확실하기 때문이었다. 이와 마찬가지로 나는, 손재주를 정직하게 실행하는 것이 진실의 대의를 한층 진전시킬 수 있을 듯해서가 아니라 손재주 자체가 기사도의 박차에 의해 추동되는 것을 기꺼이

03 [옮긴이] 이 대목의 영어 원문 "And seeing that of all sin there is, perhaps, no one more flatly opposite to the Almighty, no one more 'wanting the good of virtue and of being'" 부분은 조지 허버트의 시 "Sin (II)"의 2연 "Sin is flat opposite to th' Almighty, seeing / It wants the good of virtue, and of being"을 조금 바꾸고 일부는 인용한 것이다. 다만 인용한 부분, 즉 인용부호가 표시된 부분 "wanting the good of virtue and of being"이 허버트의 원래 시행과 조금 다르다.

보고자 하기 때문에[04] 우리의 예술가들과 장인들의 마음속에 '진실의 정신' 혹은 '진실의 등불'을 분명히 해두고자 한다. 이 단 하나의 원칙에 대단한 힘과 보편성이 있다는 것을 알고, 이 원칙을 따르느냐 아니면 망각하느냐에 인간의 모든 예술과 행동의 품격이나 쇠퇴의 절반이 좌우된다는 것을 알면 실로 놀랄 수밖에 없다. 이전에[05] 나는 회화(繪畵)에서 발현되는 진실의 범위와 힘을 보여주려고 시도한 적이 있다. 나는 진실이 갖는, 건축의 모든 훌륭한 측면을 관장하는 권위에 대해 책 한 장(章)이 아니라 한 권을 쓸 수 있을 것으로 생각한다. 하지만 나는 익히 알고 있는 몇 안 되는 사례들의 효력에 만족해야 한다. 진실이 발현되는 경우들은 진실의 분석에 포괄되기보다 진실하고자 하는 욕망에 의해 발견되기가 더 쉬우리라고 믿으면서 말이다.

다만 공상(fancy)[06]과 구별되는 바의 오류의 본질이 어디에 있는지를 애초에 명확하게 하는 것이 매우 필요하다.

아포리즘 9.
상상력의 본질과 품격

3. ✠ 공상과 오류의 구별이 이렇게 필요한 것은 상상력의 왕국 전체도 하나의 기만의 왕국이라고 애초에

04 [옮긴이] 『포스 클라비게라Fors Clavigera』 1권 11절에서 러스킨은 "최고의 기율과 명예의 힘"이 말과 파도의 기사도에 있다고 하면서 이 두 기사도 모두 "인간이 자신의 열정을 올바로 제어하는 것"을 나타내지만, 더 나아가서는 "한편으로는 자신의 영혼과 야생의 자연력들 사이에, 다른 한편으로는 자신의 영혼과 야생의 하등동물들 사이에 존재하는 관계의 오묘한 신비를 가르친다"고 한다. 또한 『독수리 둥지Eagle's Nest』 216절에서는 "이제껏 이루어진 것 가운데 모든 최고의 것이 … 기사도의 시대에 시작되었고 기사도라는 생각에 뿌리를 내리고 있다"고 한다. 따라서 "손재주 자체가 기사도의 박차에 의해 추동되는 것을 기꺼이 보고자" 한다는 것은 손으로 무언가를 만드는 행위가 그 기율(다른 힘을 다스리는 능력)과 명예에서 기사도와 같은 반열에 놓이는 것을 보고 싶다는 말로 해석된다.

05 [옮긴이] 『현대 화가론』 1권.

06 [러스킨 원주 1880_12] "공상"(fancy)은 이전에는 '가정'(supposition)이라고 썼다. '가정'은 묘하게 불완전한 단어였다. 'fantasy'를 줄여 쓴 'fancy'는 이제 뛰어난 상상뿐만 아니라 제멋대로의 상상이나 심지어 바보 같고 병적인 상상을 포함하는 것으로 받아들여져야 하는데, 그렇더라도 이런 상상들은 우리가 그것들이 병적이라는 사실을 알고 있는 한 가장 건강한 상상만큼이나 진실하다. 꿈은 생시의 광경만큼이나 실제적인 사실이다. 꿈은 우리가 그것을 꿈으로 인식하지 않는 경우에만 기만적이다.

생각될 수 있기 때문이다. 그렇지 않다. 상상력의 작용은 부재하거나 불가능한 사물들의 표상을 임의로 소환하는 것이다. 그리고 상상의 즐거움과 고결함의 일부는 상상된 것들을 상상된 것으로서 알고 숙고하는 데서 온다. 즉 사물들이 외관상으로 현존하거나 실재하는 듯이 보이는 순간에도 실제로는 부재하거나 불가능하다는 것을 아는 데서 온다. 상상이 기만할 때 상상은 광기가 된다. 상상이 그 나름의 관념성을 자인하는 한 상상력은 고결한 능력이다. 그리고 이 관념성을 자인하기를 그칠 때 상상은 정신착란이 된다. 모든 차이는 자인한다는 사실에, 즉 기만이 없다는 데 있다. 존재하지 않는 것을 발명할 수 있고 바라볼 수 있는 것이 우리의 정신적인(영적인) 존재로서의 지위에 필수적이며, 존재하지 않는 그것이 존재하지 않는다는 것을 아는 동시에 자인하는 것이 우리의 도덕적인 존재로서의 지위에 필수적이다.✞

4. 회화의 기법 전체도 기만하려는 노력에 불과하다고 여겨질 수 있고 실제로 그렇게 여겨져 왔다. 그런데 그렇지 않다. 그와는 반대로 회화는 되도록 가장 분명한 방식으로 특정의 사실들을 나타낸다. 예를 들어 산이나 바위를 설명하고 싶으면 나는 산이나 바위의 모양을 말하는 것으로 시작한다. 그러나 말로는 이 설명을 명료하게 해내지 못할 것이다. 그래서 나는 산이나 바위의 모양을 그림으로 그리고 '그 모양이 이러했다'라고 말한다. 다음으로 나는 기꺼이 산이나 바위의 색깔을 묘사하지만 말로는 이것 또한 해내지 못할 것이므로 나는 종이에 색을 칠하고 '그 색깔이 이러했다'라고 말한다. 이와 같은 과정은 하나의 장면이 생길 때까지 진행될 수가 있고 사람들은 그 장면이 눈앞에 존재하는 것에서 큰 즐거움을 얻게 될 것이다. 이것은 상상의 전달 행동인데, 여기에 거짓말은 없다. 거짓말은 그 장면이 실제로 존재한다고 주장할 때에만 성립하거나(그런데 이런 주장은 한순간이라도 제시되거나 암시되지 않으며 또한 사람들이 그렇게 믿지도 않는다) 아니면 모양이나 색깔을 잘못 나타낼 때에만 성립할 수 있다(이런 잘못된 재현이 실로 끊임없이 이루어지고 있고 사람들이 그것을 믿고 있어서 우리의 손실이 크다). 또한 기만이 나타나는 낌새만 보여도 회화의 격이 매우 떨어져서 겉보기에 예술적 실현의 수준에

도달한 회화일지라도 모두 그런 경우에 격이 떨어진다는 것을 또한 명심하라. 나는 다른 곳에서[07] 이 점을 충분히 강조했다.

5. 따라서 시와 회화의 명예를 손상시키는 진실의 위반은 대부분 그 소재를 표현하는 데 한정된다. 하지만 건축에서는 더 단순하고 더 경멸받을 만한 또 하나의 진실 위반이 가능하다. 즉 재료의 성격이나 노동의 양에 관련된 주장에 직접적인 허위가 있을 수 있으며 이 허위는 그야말로 잘못된 것이다. 이것은 다른 어떤 도덕적인 과실만큼이나 정말로 비난받을 만하다. 이것은 건축가들의 경우나 민족들의 경우나 똑같이 비열한 짓이다. 그리고 이 허위는 그것이 묵인되어 널리 존재했던 곳이면 어디서나 예술이 이례적으로 타락했음을 나타내는 표시였다. 이 허위가 이보다 더 나쁜 것 즉 엄정한 성실성의 전면적 결핍을 표시하는 것은 아니라는 점은 수 세기 동안 예술과 인간 지성의 다른 모든 영역들(가령 양심의 문제들) 사이에 존재한 희한한 분리 현상을 우리가 알 때에만 설명 가능하다. 예술에 관련된 능력들 가운데 양심적인 태도를 이렇게 제거한 것이 한편으로는 예술들 그 자체를 망쳤으며, 다른 한편으로는 그 능력들을 양성해온 민족들이 양심을 기반으로 각자의 특성을 발현할 길을 막았다. 그렇지 않다면 영국처럼 일반적으로 강직함과 신념으로 아주 유명한 나라가 현재나 과거의 다른 어떤 나라보다 건축에서 겉치레, 은폐, 기만을 더 많이 허용한다는 것은 매우 이상해 보일 수 있다.

겉치레, 은폐, 기만이 별 생각 없이 허용되는 가운데 이 겉치레, 은폐, 기만이 실행되는 예술은 치명적인 영향을 받는다. 최근에 지은 모든 큰 건축물들이 실패한 데 다른 원인들이 없다면 이 사소한 부정직한 행위들이야말로 모든 것의 원인으로서 충분할 것이다. 이 부정직을 제거하는 것이 위대함을 향해 가는 작지 않은 첫걸음인데, 그것이 '첫걸음'인 것은 우리가 우리 힘으로 그 일을 아주 분명하고 거뜬히 할 수 있기 때문이다. 우리가 건축 예술을 훌륭하거나 아름답거나 창의성이 풍부한 방식으로 구현할 수는

07 [옮긴이] 『현대 화가론』 1권 1부 1편 5장.

없을지 모르지만 정직하게 구현하는 것은 가능하다. 가난에서 오는 변변찮음은 용서받을 수 있고 효용을 중시한 데서 오는 딱딱함은 존중될 수 있을 것이지만, 기만의 비열함에 대해서는 경멸 말고 무엇이 있는가?

6. '건축상의 기만'은 대략 다음 세 항목으로 나누어 살펴볼 수 있다.

첫째, 후기 고딕 양식 건물의 천장에 달린 펜던트처럼[08] 해당 양식과는 다른 유형의 구조나 지지물을 사용한 것처럼 보이는 경우.

둘째. 실제로 표면을 구성하고 있는 재료와는 다른 재료를 쓴 것처럼 표면에 색을 칠하거나(가령 나무에 대리석 무늬를 칠하는 것) 표면 위에 기만적인 장식을 조각해서 나타내는 경우.

셋째. 거푸집으로 제작되거나 어떤 종류든지 기계로 제작된 장식들을 사용하는 경우.

이제 건축술이 이 모든 거짓된 편법들을 쓰지 않는 바로 그만큼 고결해지리라고 대략적으로 말할 수 있을 것이다. 그럼에도 불구하고 일정 정도의 거짓된 편법은 사용이 잦아서든 다른 원인으로든 그 기만적 성격을 상당히 잃어서 허용될 수 있게 되었다. 예를 들어 건축에서 금도금은 그 결과물이 금으로 오인되지 않기 때문에 기만이 아니다. 반면에 장신구류에서 금도금은 기만인데 이는 그 결과물이 금으로 오인되기 때문이며 따라서 전적으로 비난을 받아야할 것이다. 올바름의 엄격한 규칙들일지라도 그것을 적용할 때에는 많은 예외들과 양심의 미세한 차이들이 발생하는데, 이것을 가능한 한 간략하게 살펴보도록 하자.

7. 첫째. '구조 관련 기만'.[09] 나는 이 기만을 실제로 사용된 방식과는 다른 지지 방식을 사용한 것처럼 보이게 하려는 확연한 목적을 가진 경우에 한정했다. 건축가가 반드시 구조를 보여주어야 하는 것은 아니다. 우리가

08 [옮긴이] 펜던트(pendent)는 영국 수직 양식 건물의 볼트 천장 끝에 달린 장식이다. 영국 수직 양식에 대해서는 3장 8절의 각주 15(옮긴이 주석) 참조.

09 [러스킨 원주 1880_13] 실제적 사기를 말하는 것이 아니라 이 장에서 고찰되는, 눈과 정신에 영향을 미치는 미적 기만을 말한다. 이 책 1장 주석 10 [러스킨 1880_10] 참조.

신체의 외부 표면이 몸의 많은 내부 조직들을 숨기는 것을 유감으로 여기지 않듯이, 건축가가 구조를 숨긴다고 해서 우리가 그를 비난할 수는 없다. 그럼에도 불구하고 동물의 형태에서처럼 명민한 눈으로 볼 경우 그 구조의 커다란 비밀이 드러나는 그러한 건물이 대체로 가장 고결한 건물이 될 것이다. 비록 부주의한 관찰자에게는 그 비밀이 보이지 않을 수 있지만 말이다. 고딕 양식의 지붕을 볼트 형태로 처리할 때 지붕의 늑재들[10]에 힘을 싣고 그 사이에 있는 부분을 단순한 곡면판(曲面板)으로 만드는 것은 기만이 아니다. 똑똑한 관찰자는 그 지붕을 처음 보았을 때 이와 같은 구조를 추정했을 것이다. 그리고 지붕의 트레이서리들이 그 주된 힘의 선들을 명확히 드러내며 뒤따른다면 그 관찰자에게는 트레이서리들의 아름다움이 고양되어 보일 것이다. 하지만 중간에 있는 곡면판이 석재가 아니라 목재로 이루어져 있고 다른 것들처럼 보이려고 회칠을 해놓았다면 이것은 당연히 직접적인 기만일 것이고 전적으로 용서받을 수 없을 것이다.

그런데 고딕 양식의 건축에서 필연적으로 발생하는 기만으로서 지지 지점이 아니라 지지 방식과 관련된 것이 있다. 기둥과 늑재의 관계가 나무줄기와 가지의 외적인 관계와 유사하다는 점(이것은 줄곧 대단히 많은 어리석은 추측의 근거였다)으로 인해 보는 이는 필연적으로 그에 상응하는 내적 구조가 있다고 느끼거나 믿게 된다. 다시 말해 뿌리에서 나뭇가지에 이르는 섬유질 형태의 지속적인 힘이 작용한다고 느끼거나 믿게 되며 갈라진 부분을 지탱하기에 충분한 탄력이 위쪽으로 전달된다고 느끼거나 믿게 되는 것이다. 실제 상태에 대한 생각, 즉 다소 폭이 좁은 연결된 선들에 천장의 엄청난 무게가 실린다는 생각 — 이 선들의 일부는 짓뭉개지고 일부는 분리되어 바깥쪽으로 밀려 나가는 경향이 있다 — 은 쉽사리 받아들여지지 않는다. 기둥들이 보조물의 도움 없이는 감당할 무게에 비해 너무 약하거나, 보베(Beauvais) 대성당의

10 [옮긴이] 늑재(rib)는 지붕이나 바닥의 틀의 일부를 갈비뼈 형태로 이루고 있는 부재들을 가리킨다. 볼트에서는 아치들이 이 역할을 하기도 한다.

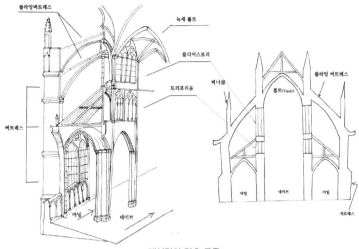

대성당의 건축 구조

앱스[11]에서처럼 그리고 더 대담한 고딕 양식의 유사한 다른 성취들에서처럼 기둥들이 외부의 플라잉 버트레스[12]에 의해 지탱될 때 더욱 그렇다. 이제 여기에 민감한 양심 문제가 있는데, 정신이 사물들의 진정한 본성에 관하여 잘 알고 있어서 실수할 가능성이 없는 경우 상반된 인상으로 정신에 영향을 미치는 것은 그 상반됨이 아무리 뚜렷하더라도 부정직이 아니라 오히려 상상력에의 정당한 호소라는 점을 고려하지 않고서는 우리는 이 문제를 거의 해결하지 못할 것이다. 예를 들어 우리가 구름을 응시할 때 느끼는 행복감의 상당한 부분은 그 구름이 부피감 있고 빛나며 따뜻하고 산과 같은 표면을 가지고 있다는 인상에서 비롯한 것이다. 그리고 우리가 종종 하늘에서 느끼는 기쁨은 하늘을 파란 둥근 천장으로 생각하는 데서 온다. 그러나 우리는 두 경우 모두에서 이와 상반된 측면을 알고자 하면 알 수 있다. 그리하여 구름은 축축한 안개이거나 눈송이가 날리는 것이고 하늘은 빛이 없는 심연이라는 것을 쉽게 확인할 수 있다. 따라서

11 [옮긴이] 앱스(apse)는 대성당에서 네이브의 동쪽 끝에 있는 반원형 부분을 가리킨다.

12 [옮긴이] 플라잉 버트레스(flying buttress, 버팀도리)는 일반적인 버트레스와 달리 벽체와 분리되어 있으면서 그 벽체를 지지하는 구조물이다. 별도의 피어에서 벽체의 상부까지 아치 모양으로 뻗어있다. 고딕 성당에서 플라잉 버트레스는 아일의 지붕 위를 아일의 방향과 수직으로 지나간다.

불가피하게 상반된 인상에 부정직은 없고 많은 기쁨이 들어 있다. 같은 식으로 우리가 어떤 건축물에서든 돌들 및 연결 부분들을 보고 지지 지점들에 대하여 속지 않는 한, 마치 그 건축물의 기둥에 섬유조직이 있고 그 가지들에 생명력이 있는 것처럼 우리가 느낄 수밖에 없도록 솜씨 좋게 만들어진 세공물들을 유감으로 여기기보다는 오히려 칭찬할 수 있을 것이다. 기둥들이 자기 임무를 감당하기에 눈에 띄게 부적절하지 않는 한 지지대인 외부 버트레스[13]를 숨기는 것조차도 비난받을 일은 아니다. 지붕의 무게는 보는 이가 대체로 모르는 사항이며 따라서 지붕의 무게에 대비를 하는 일의 필연성이나 실제 구현 작업도 보는 이로서는 이해할 수 없는 사항이기 때문이다. 따라서 감당해야 할 무게가 불가피하게 알려져 있지 않은 경우에, 추정된 무게에 실로 적절한 만큼의 지지물만 눈에 보이도록 남겨두고 무게를 감당하는 나머지 수단을 숨기는 것은 기만이 아니다. 기둥들은 실로 지탱하리라고 상상된 만큼 지탱하고 있기 때문이며, 인간이나 동물의 신체의 경우 그 자체로는 눈에 띄지 않는 기능들을 역학적으로 구현하는 구조가 드러나지 않아야 하듯이 건축에서도 보강된 지지 시스템이 드러나지 않는 것이 양심에 부합하기 때문이다.

그러나 무게의 상태가 파악되자마자, 진실의 측면에서나 느낌의 측면에서나, 지지 상태 또한 파악해야 할 필요가 있다. 취향으로 판단하건 양심으로 판단하건 허세로 꾸민 부적절한 지지물들 — 공중에 떠 있는 버팀대들 그리고 그와 같은 속임수와 허영의 다른 사례들 — 보다 더 나쁜 것은 있을 수 없다.[14]

13 [옮긴이] 버트레스(buttress)는 벽돌, 돌 등으로 이루어진 튀어나온 구조물로서 벽체에 박거나 붙여서 그 벽체가 무너지지 않도록 지지하는 기능을 한다.

14 [러스킨 원주 1880_14] 아야소피아(Ayasofya) 대성당에 대한 호프 씨(Mr. Hope)의 공격과 캠브리지 소재 킹스 칼리지 채플에 대한 나의 공격이 담긴 넉 줄을 삭제했다. 호프 씨의 공격은 내가 아야소피아 대성당을 본 적이 없기 때문에 지금은 승인하지 않기로 한다. 그리고 나의 킹스 칼리지 채플 공격은 그 채플이 결점에도 불구하고 지니는 많은 매력들을 고려하지 않았고 그 채플이 그와 같은 양식의 다른 모든 것보다 우수하다는 점도 고려하지 않았다. [옮긴이] 아야소피아 대성당의 정식명칭은 '하기아 소피아 그랜드 모스크'(Hagia Sophia Grand Mosque)이다. 콘스탄티노플(이스탄불)에 있으며, '거룩한 지혜'(Ayasofya, Hagia Sophia, Holy Wisdom)에 바쳐진 모스크이다.

8. 구조의 기만적 은폐보다 훨씬 더 비난받을 만하지만 그것과 같은 부류로 간주되어야 할 것은 구조의 기만적인 위장이다. 이는 맡은 역할이 있어야 하거나 있는 체하지만 사실은 아무런 역할이 없는 부재(部材)들을 도입하는 것을 일컫는다. 후기 고딕 양식에서 등장하는 플라잉 버트레스의 형태가 이것의 가장 일반적인 사례들 중 하나일 것이다. 이 부재는, 건물의 설계상으로 지지 구조 전체가 여러 군(群)으로 나뉘어야 할 필요가 있거나 나뉘는 것이 바람직할 때 하나의 피어에서 다른 피어로 지지력을 전달하는 데 사용된다. 플라잉 버트레스 같은 부재는 예배당[15]이나 아일[16] 위쪽에 있는, 네이브[17] 벽 혹은 성가대석[18] 벽과 이 벽을 지탱하는 피어들[19] 사이의 중간 공간에 가장 빈번하게 필요하다. 자연스럽고 튼튼하며 아름다운 배치는, 가파르게 경사진 돌 막대를 아치로 지탱하되 그 스팬드럴이 가장 낮은 쪽에서는 아래로 한껏 뻗어내려가 수직으로 바깥쪽 피어 속으로 사라져 들어가는 그러한 배치이다. 물론 그 피어가 벽에 직각인 것은 아니며, 벽 조각 하나가 벽에 직각으로 붙여진 것과 같고, 필요할 경우 피어 꼭대기에 피너클을 올려서 피어에 더 큰 무게를 부여한다. 보베 대성당의 성가대석에

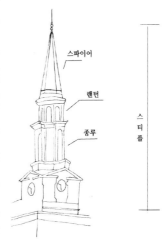

스티플 스파이어 랜턴 종루

15 [옮긴이] 이런 경우 예배당은 대성당 내에 있는 예배당을 가리킨다.

16 [옮긴이] 아일(aisle, 측랑)은 대성당의 본체인 네이브 양옆에 나란히 붙어 있는 공간으로서, 주로 기둥으로 네이브와 분리된다.

17 [옮긴이] 네이브(nave, 중랑)는 신도석이 있는 대성당의 본체로서 서쪽 문에서부터 성단소(chancel)까지이다.

18 [옮긴이] 성가대석은 네이브의 동쪽, 앱스의 서쪽에 있으며(정문은 서쪽에 있다) 교회 예배 때 성직자와 합창대가 앉는다.

19 [옮긴이] 벽에 붙어 있는 피어들이 있고 벽에서 떨어진 피어들이 있는데, 플라잉 버트레스는 벽과 벽에서 떨어진 피어 사이에 설치된다.

이러한 배치 전체가 절묘하게 실행되어 있다. 후기 고딕 양식에 오면 피너클은 점차 장식적인 부재가 되었고 단지 예뻤기 때문에 모든 장소에 사용되었다. 이것을 반대할 수는 없다. 피너클이 예쁘기 때문에 세우는 것은 탑의 경우와 꼭 마찬가지로 정당하다. 하지만 버트레스 또한 장식적인 부재가 되었다. 버트레스는 첫째로는 그것을 필요로 하지 않는 곳에 사용되었고, 둘째로는 쓰임새가 없을 수 있는 형태로 사용되었다. 다시 말해 버트레스가 피어와 벽 사이가 아니라 벽과 장식적인 피너클의 꼭대기 사이에서 단순한 결착재가 되는 식으로, 이를테면 그 결착재에 의한 추력이 조금이라도 형성된다면 그 추력을 버텨낼 수 없는 바로 그 지점에 부착되었다. 내가 기억하는 이 야만적 행위 — 이 행위가 네덜란드의 모든 스파이어[20]에서 부분적으로 저질러지긴 하지만 — 의 가장 극악무도한 사례는 루앙 소재 생부앙(St. Ouen) 대수도원의 랜턴[21]으로, 여기서 장식 구멍이 뚫린 S자형 버트레스는 버드나무 가지가 견딜 정도의 추력을 견디도록 계산된 것처럼 보인다. 그리고 풍성하게 장식된 거대한 피너클들은 실로 네 명의 게으른 하인들처럼 분명 맡은 일이 하나도 없이 중앙 탑 주위에 서 있다. 이들은 문장(紋章) 속의 방패잡이[22]와 같고 저 중앙의 탑은 바구니만큼이나 버트레스가 필요 없는, 속이 빈 왕관일 뿐이기 때문이다. 사실상 내가 아는 바로는 이 랜턴을 후하게 칭찬해주는 것보다 더 이상하거나 더 어리석은 것은 없다. 이 랜턴은 유럽 고딕 양식의 가장 저급한 사례들 중 하나이고, 이 탑의 플랑부아양 양식 트레이서리들은 그 고딕 양식 최후의

20 [옮긴이] 성당 건물의 일부를 이루는, 끝이 뾰족한 높은 탑을 'steeple'이라고 하며, 이 탑의 뾰족한 끝부분이 'spire'이다. 본서에서는 'steeple'은 '스티플'로, 'spire'는 '스파이어'로 음역했다.

21 [옮긴이] 랜턴(lantern)은 돔이나 건물의 꼭대기에 솟아있는 사각형, 원형, 타원형, 혹은 다변형의 탑으로서 빛을 들이거나 연기가 빠져나가게 하는 기능을 한다.

22 [옮긴이] 문장(heraldry)에서 방패잡이(heraldic supporter)는 방패를 떠받치듯이 방패 좌우로 그려진 핵심 요소다.

가장 퇴락한 형태의 것들이다.[23] 이 랜턴의 전체적인 설계와 장식은 정교하게 만든 과자류에 붙어 있는, 설탕을 가열해 만든 장식들을 닮아 있으면서 그 장식들보다 더 나을 것이 거의 없다. 초기 고딕 양식의 웅장하고 평온한 건축 방법들 중 거의 모든 것이 시간이 지나면서 점차 가늘어지고 벗겨져서 뼈대만 남았다. 실로 이 뼈대들은 가끔 그 선들이 원래 덩어리의 구조를 충실히 따를 경우 구성물질이 용해되어 사라진 나뭇잎의 섬유질 구조처럼 흥미롭지만 보통은 야위고 뒤틀려서 과거의 것들의 병든 유령이자 모조품으로 남아 있을 뿐이다. 이 유령 혹은 모조품들과 진정한 건축물의 관계는 그리스인의 유령과 무장한 살아있는 몸의 관계와 같다. 그리고 이 뼈대들을 구성하고 있는 가닥들 사이를 획획 소리를 내며 지나가는 바로 그 바람들이 유령의 넋두리라면, 오래된 벽들에서 울리는, 모든 음이 조화로운 메아리는 실제 사람의 목소리인 셈이다.

9. 그런데 최근에 우리가 경계해야 하는 이런 타락의 가장 풍부한 원천은 "물음을 물을 만한 모습"[24]으로 오며 그 적절한 법칙들과 한계들을 확정하는 것은 쉽지 않다. 철의 사용이 바로 그것이다. 1장에서 제시한 건축 예술의 정의는 건축의 재료들과는 무관하다. 그럼에도 불구하고 건축 예술은 현세기 초까지 대부분 점토, 돌 또는 나무를 재료로 해서 실행되어 왔고 그 결과 건축 예술에서 비율에 대한 감각과 구조의 법칙들은 이 재료들의 사용에 따른 필요성에 (전자는 전적으로 후자는 크게) 기반을 두었다. 따라서 금속틀을 전반적으로 사용하거나 주되게 사용하는 것은 일반적으로 건축 예술의 제1원칙들에서 벗어나는 것으로 느껴지게 되었다. 추상적으로 생각해보면 철이

23 [옮긴이] 부록 2 참조.

24 [옮긴이] "물음을 물을 만한 모습"의 원문 "a questionable shape"는 『햄릿』 1막 4장에서 왕자 햄릿이 선왕의 유령을 처음 보고 건네는 대사에 나오는 말이다. "questionable"('물음을 물을 만한')은 『햄릿』의 해당 맥락에서는 '물음을 유발하는'의 의미로 해석할 수도 있고 '물으면 답할 듯해서 물어볼 만한'의 의미로 해석할 수도 있다. 여기서는 '논란의 여지가 있는'의 의미로 해석하는 것이 적절할 듯하다. 다만 인용 출처와의 관련 때문에 "questionable"을 "물음을 물을 만한"이라고 직역했다.

나무만큼 사용되지 말라는 법이 없어 보인다. 그리고 금속 건조물에 전적으로 맞추어져 건축의 새로운 법칙 체계가 발전될 시기가 필시 머지않다. 그렇지만 내 생각에 현재[25] 건축물과 관련하여 사람들의 모든 공감과 연상이 작용하는 방향은 건축이라는 것을 비금속 재료로 하는 작업에 한정하는 쪽이며, 여기에 그 이유가 없는 것도 아니다. 건축은 그 구성 요소의 측면에서 필연적으로 최초의 예술이듯이 그 완벽함의 측면에서도 가장 초기의 예술이므로 문명화되기 전의 나라에서라면 어디든 건축이 철을 획득하거나 철을 관리하는 데 필요한 과학보다 먼저 등장할 것이다. 따라서 최초의 건축과 가장 초기의 건축 법칙들은, 그 양이 풍부하고 지표면으로 나와 있어서 접근이 용이한 재료들인 점토, 나무 혹은 돌을 사용하는 데 틀림없이 의존했을 것이다. 그리고 내 생각에 일반적으로 사람들은 건축의 역사적 효용이야말로 그 최고의 위엄 중 하나라고 느낄 수밖에 없기 때문에, 그리고 그 효용은 양식의 일관성에 일부분 좌우되므로, 사람들은 심지어 과학이 보다 발전된 시기들에도 그 이전 시대의 재료들과 원칙들을 가능한 한 유지하는 것이 옳다고 느낄 것이다.

10. 그러나 사람들이 나의 이 말을 인정하든 하지 않든, 크기, 비율, 장식, 구성에 관한 모든 생각 ― 오늘날 우리는 이 생각에 입각하여 행동하거나 판단하는 버릇이 있다 ― 은 이와 같은 재료들을 전제로 삼는 것이 사실이다. 그리고 나 자신이 이 선입견들의 영향력에서 벗어날 수 없다고 느낄 뿐 아니라 독자들도 마찬가지일 것이라고 생각하기도 하므로, 진정한 건축은 철을 건축 재료로 인정하지 않는다고 보아도 무방할 것이며,[26] 또한 루앙 대성당의 주철로 된 중앙 스파이어나 철도역 및 몇몇 교회의 철제 지붕들과 기둥들 같은 구조물들은 전혀 건축에 속하지 않는다고 보아도 무방할 것이다. 그러나 목조 건축물에 못을 정당하게 사용하고 또한 석조 건축물에 정당하게

25 [러스킨 원주 1880_15] 내가 글을 썼던 날인 "현재"와는 반대로 그 날 이후 철을 좋아하는 기질이 급속히 발전하여 우리의 유쾌한 영국을 '철가면'으로 바꾸었다.

26 [옮긴이] 본서의 부록 2 참조.

대갈못과 납땜질을 사용하듯이 금속들이 일정 정도는 건조 작업에 사용될 수 있으며 또 때로는 분명히 그래야 한다. 마찬가지로 우리는 조각상들, 피너클들, 혹은 트레이서리들을 쇠막대기로 지탱할 권한이 고딕 건축가들에게 있음을 딱히 부정할 수가 없다. 그리고 우리가 이것을 인정한다면, 브루넬레스키(Brunelleschi)에게 피렌체 대성당의 돔[27] 주위에 쇠사슬을 두를 수 있게 허용하거나 솔즈베리 대성당을 지은 이들에게 중앙탑에 정교한 철제 가두리 장식을 두를 수 있게 허용하지 않을 이유가 없다. 하지만 우리가 옥수수 낟알들과 그 더미 운운하는 식의 낡은 궤변[28]에 빠지지 않으려면 우리를 어딘가에서 멈추게 할 수 있는 규칙을 찾아야 한다. ✤ 내

아포리즘 10
쇠의 적절한 구조적 사용.

생각에 이 규칙은, 금속은 접합제로는 사용될 수 있지만 지지물로서 사용되어서는 안 된다는 것이다. 보통 접합제란 매우 강해서 돌들이 깨지기는 해도 잘 분리되지 않고 벽은 하나의 견고한 덩어리가 되어도 그 이유로 건축물의 성격을 잃지는 않으므로, 한 나라가 철세공에 대한 지식과 숙련을 얻었을 때 금속 막대기나 대갈못을 접합제로 사용하여 (이전에 수립된 건축의 유형과 체계로부터의 이탈을 어떤 식으로든 유발하지 않고) 전과 동일하거나 더 큰 강도와 점착력을 확보하지 말라는 법이 없다. 그렇게 사용된 금속 띠나 금속 막대기는 벽의 몸체에 있든 그 외부에 있든 아니면 지주(支柱)와 크로스밴드로서 설치되든 보기에 어떤가 하는 것 말고는 아무런 차이가 없다. 이것들은 항상 그리고 분명하게, 접합제의 강도라는 측면에서만 대체가 되는 경우에 사용하면 된다. 가령 피너클이나 멀리언(mullion)[중간 문설주]을 철제 막대기로 지탱하거나 이어붙일 경우, 철은 횡력에 의해 돌이 떨어져 나가는 것을 방지할 뿐이고 이 일은 접합제가 충분히 강했다면 할 수 있었을 것임이 분명하다. 하지만 철이

27 [옮긴이] 돔(dome)은 바깥에서 보았을 때 사방으로 둥근 지붕을 가리킨다. 반드시 원형은 아니고 다각형일 수도 있다.

28 [옮긴이] 이 "궤변"은 옥수수 낟알들을 쌓아 더미를 만드는 식으로 연쇄적으로 진행되는 논법으로서 'sorites'라고 불린다. 이 단어는 '더미'를 의미하는 그리스어 'σωρός, soros'에서 왔다. 그리스의 극작가이자 철학자인 에피카르모스(Epicharmos)가 이 논법을 발명했다고 한다.

돌의 역할을 조금이라도 대신하고 내리누르는 것에 대한 저항력으로 작용하여 하중을 받는 순간, 또는 철이 그 자체의 무게로 평형추로서 작용하고 그래서 횡력을 견디는 데 피너클이나 버트레스 대신 사용되거나, 목재 들보가 하면 마찬가지로 잘 할 일을 하는 데 철이 긴 막대나 도리 형태로 사용된다면, 그 즉시 그 건물은 금속을 그렇게 확대하여 사용하는 만큼은 진정한 건축물이 아니게 된다.[29] ✛

11. 그러나 이런 식으로 결정된 한도는 궁극적인 한도이므로 정당함의 최대 한도에 우리가 어떻게 도달할지에 신중을 기하는 것이 모든 면에서 바람직하다. 그래서 이 한도 내에서 금속을 사용하는 것이 건축물의 본질과 본성을 파괴하는 것으로 간주될 수는 없을지라도, 금속을 과도하고 빈번하게 사용한다면 그것은 작품의 품격을 훼손할 뿐만 아니라 (특히 우리의 현 논점에 관련되는) 정직함을 훼손할 것이다. 보는 이는 사용된 접합제의 양이나 강도에 대해 알고 있는 바가 없을지라도 건물의 돌들이 분리되어 있을 수 있다고 일반적으로 생각할 것이고, 자신이 생각한 이런 상태와 이에 수반하는 어려움들에 상당한 무게를 두고 건축가의 능력을 평가할 것이다. 그러므로 돌과 모르타르를 단순하게 그 자체로 사용하고 돌의 무게와 모르타르의 강도를 이용해서 작업을 가능한 한 많이 하는 것이, 그리고 부정직한 것이나 마찬가지인 수단을 사용함으로써 미점(美點)을 획득하거나 약점을 감추기보다 오히려 때로는 미점을 포기하거나 약점을 자인하는 것이 항상 더 명예로우며, 건축의 양식을 더 힘찰 뿐만 아니라 더 과학적인 것으로 만드는 경향이 있다.

29 [러스킨 원주 1880_16] 여기서도 '건축물'(architecture)이라는 단어는 완전한 최초 원리(ἀρχή)나 재료에 대한 권위를 함축하는 것으로 사용되었다. 철의 결정체 구조를 바꾸거나 철을 부식시키는 방법을 좌지우지할 진짜 힘은 어떤 건축가에게도 없다. 아폴로 신전의 신탁에 따른 철의 정의인 '재앙 위의 재앙'(모루 위의 철이라는 의미)은 가장 최근에서야 온전하게 해석되었다. 그리고 뱅가드호(the Vanguard)와 런던호(the London)의 침몰에서부터 내가 이 주석을 쓰기 이틀 전에 있었던 울리지 잔교(Woolwich Pier)가 부서져 산산조각 나기까지 '철의 무정부상태'가 철과 관련된 가장 주목할 만한 사실이다. 부록 3을 참조하라. [옮긴이] 뱅가드호는 1875년에 침몰하였고 런던호는 1866년에 침몰하였다.

그럼에도 불구하고 매우 아름답고 완성도 있는 건물들의 몇몇 부분에서 마땅히 바람직한 그러한 섬세함과 경쾌함이 설계에 담겨 있는 경우에는, 그리고 그 건물의 완성도뿐만 아니라 안전성 또한 어느 정도 금속 사용에 의존하는 경우에는, 그와 같은 금속의 사용을 비난하지 말도록 하자. 좋은 모르타르와 훌륭한 석공술로 할 수 있을 만큼 많이 작업을 하기만 하면 된다. 그리고 철에 대한 확신 때문에 허용되는 마구잡이식의 작업은 아무런 도움이 되지 못한다. 철을 마구잡이로 사용하는 것은 무절제하게 와인을 마시는 경우처럼 영양을 공급하기보다 몸에 병이 나게 할 수 있기 때문이다.

12. 그리고 이런 무절제가 도를 넘는 것을 막기 위하여 돌들의 장부촉 이음과 다양한 맞춤 작업을 어떻게 알맞게 활용할 수 있는지 숙고하는 것이 바람직할 것이다. 어떤 인공물이 모르타르를 보조하는 데 필요할 경우에는 금속을 사용하기 전에 이 인공물 작업을 먼저 해야 함이 분명한데, 그래야 더 안전하면서도 더 정직하기 때문이다. 나는 건축가가 자신이 원하는 어떤 형태로든 돌들을 맞추는 것에 우리가 이의를 제기할 수 있다고 생각하지 않는다. 건물들이 복잡한 퍼즐처럼 조립되는 것을 보는 것이 바람직한 일은 아니겠지만 그러한 작업은 어렵기 때문에 그와 같은 남용에는 항상 제동이 걸리기 마련이다. 또한 그 작업을 항상 확연히 눈에 보이게 해서 보는 이가 그 맞춤 작업을 허용되는 보조작업으로 이해할 수 있도록 그리고 주된 돌들 중에 제자리를 유지하는 것이 불가능해 보이는 위치에 놓인 돌은 전혀 없다는 것을 이해할 수 있도록 할 필요는 없다. 비록 중요하지 않은 부분들 여기저기에 들어 있는 수수께끼 같은 돌이 보는 이의 시선을 석공 작업 쪽으로 끌어당기고 그것을 흥미롭게 만드는 데 도움이 될 뿐만 아니라 건축가에게 있는 일종의 마법적인 힘에 대한 유쾌한 감각을 불러일으키는 데 도움이 되는 경우도 때로 발생할 수 있지만 말이다. 프라토(Prato) 대성당 옆문의 린텔(lintel, 상인방上引枋)(도판 4. 그림 4)에 예쁜 돌 맞춤이 있다. 이 돌 맞춤의 경우 분리된 것처럼 보이는 돌들 ─ 대리석과 사문석이 번갈아 배열되어 있다 ─ 이 어떻게 지탱되는지는 그것들이 크로스커팅된 것임을 아래쪽에서 보고 나서야 이해할

수 있다. 물론 각 블록은 그림 5에 제시된 형태로 이루어져 있다.

13. 구조 관련 기만이라는 주제를 마무리하기 전에 마지막으로 나는, 내가 건축가의 자원이나 기술을 불필요하게 그리고 좁게 제한하고 있다고 생각하는

아포리즘 11.
신성한 법의 불가침성은
필연성에 속하는 것이 아
니라 신의 명령에 속한다.

건축가에게 다음과 같은 점을 일깨워주고 싶다. ✦ 최고의 위대함은 자발적으로 받아들인 어떤 제한에 고결하게 복종하는 데서 나타나고 최고의 지혜는 그 제한에 사려 깊게 대비하는 데서 나타난다는 것이다. 모든 다른 통치 체제들의 중심이자 본보기인 신의 통치 체제에서 이것보다 더 확실한 것은 아무것도 없다. '신의 지혜'는 어떤 어려움들을 맞아 그것들과 씨름할 때만, 다시 말해 '신의 전능함'이 바로 그 씨름을 위해서 허용한 그런 어려움들을 맞아 자발적으로 씨름할 때만 우리에게 나타나거나 나타날 수 있다. 그리고 이 어려움들은 자연법 혹은 신의 명령이라는 형태로 발생하는데, 이 자연법 혹은 신의 명령은 여러 번 무수한 방식으로 위반될 수도 있고 그랬을 때 이익이 생길 것처럼 보이기도 하지만, 실제로 위반되는 일은 없다. 자연법 혹은 신의 명령을 준수할 경우 주어진 목적을 실현하는 데 그 어떤 값비싼 배치나 적응이 필요하게 될지라도 말이다. 동물들의 뼈 구조가 우리의 현 주제에 딱 들어맞는 사례이다. 내 생각에 고등 동물들의 시스템이 석회의 인산염을 분비하는 대신에 적충류의 시스템처럼 차돌을 분비하거나 더욱더 자연스럽게는 탄소를 분비할 수 있게 되어 즉시 금강석 같은 뼈를 형성하지 말라는 법이 없다. 코끼리나 코뿔소의 뼈의 단단한 부분이 다이아몬드로 만들어졌다면 코끼리나 코뿔소는 메뚜기들처럼 민첩하고 날렵했을 것이고 다른 동물들이 지상을 걷는 그 어떤 동물들보다 훨씬 더 엄청나게 거대한 동물로 만들어졌을 수도 있다. 다른 세상에서라면 우리는 어쩌면 이와 같은 피조물들, 즉 모든 요소들을, 무한한 요소들을 받아들이는 피조물들을 볼지도 모른다. 하지만 우리가 사는 이 세상에서 신은 동물의 구조를 차돌도 아니고 금강석도 아닌 대리석 정도의 단단함으로 이루어진 구조로 정했다. 그리고 그런 커다란 제약하에서 가능한 최대의 힘과 크기에 도달하기 위해 온갖 종류의 방법들이 채택되었다.

익티오사우로스(어룡)의 아래턱은 부분들이 접합되어 대갈못 같은 것으로 단단히 고정되어 있고 메가테리움의 다리는 1피트 두께이며 밀로돈의 머리는 이중 두개골이다. 우리의 소견대로라면 우리는 틀림없이 도마뱀에게 강철 턱을 주었을 것이고 밀로돈에게는 철로 된 투구를 주었을 것이며, 모든 피조물들이 증언하는 위대한 원칙, 즉 질서와 체계가 힘보다 더 고결하다는 원칙을 잊었을 것이다. 그러나 이상하게 보일지 모르지만 신은 자신의 존재 그 자체로 우리에게 완벽한 권위뿐만 아니라 심지어 완벽한 '복종'도 보여준다. 신이 자신의 법에 스스로 복종하는 것이다. 그리고 신의 피조물들 중에서 가장 부피가 큰 존재의 둔중한 움직임에서 우리는, "마음에 맹세한 것이 자신에게 해로울지라도 변하지 아니하는"[30] 인간 존재의 강직함이라는 속성이 심지어 신의 신성한 본질에도 들어 있음을 상기하게 된다.✛

14. 둘째, 표면 관련 기만. 이 기만은 예를 들어 나무에 칠을 해서 대리석처럼 보이게 하거나 장신구에 칠을 해서 돋을새김처럼 보이게 하는 경우에서 흔히 보듯이 실제로 존재하지 않는 특정 형태나 재료로 오인하게 하는 것으로 일반적으로 정의될 수 있다. 하지만 이러한 기만들의 폐해는 분명하게 시도된 그 기만행위에서 항상 나온다는 점을, 그리고 기만행위가 시작되거나 끝나는 지점을 식별해내는 것은 섬세함을 꽤 필요로 하는 문제라는 점을 유념해야 할 것이다.

예를 들어 밀라노(Milano) 대성당의 천장은 겉으로 보기에는 정교한 부채꼴 트레이서리로 덮여 있는데, 이 트레이서리는 어둡고 일정 정도 떨어진 위치에서 부주의한 관찰자를 속일 수 있을 만큼 충분히 효과적으로 그려진 것이다. 물론 이것은 품격이 형편없이 떨어진 것이며 심지어 이 건물의 나머지 부분의 품격조차 많이 파괴하고 있어서 가장 강력하게 비난받아야 한다.

시스티나(Sistina) 성당의 천장에는 그리자유 화법[31]으로 그려진 많은 건축

30 [옮긴이] 〈시편〉 15장 4절.

31 [옮긴이] 그리자유(grissaille)는 전체를 회색의 농담(濃淡)으로 그리는 화법을 가리킨다.

디자인 부분들이 프레스코화로 그린 형상들과 섞여 있는데, 이는 품격을 증가시키는 효과를 낸다.

그 변별적 특징은 무엇인가?

주된 것으로 두 가지가 있다. 첫째, 이 건축물이 형상들과 매우 밀접하게 연관되어 있고 그 형태와 드리운 음영이 형상들과 매우 큰 친화적 관계를 가지고 있어서 그 두 가지가 하나인 것처럼 즉각적으로 느껴진다. 그리고 형상들이란 그려지는 것이 필연적이므로 사람들은 이 건축물에도 당연히 형상들이 그려질 것으로 알고 있다. 따라서 기만은 없다.

아포리즘 12.
위대한 회화는 결코 속이지 않는다. 이 장의 네 번째 단락을 참고해보고 이 아포리즘의 일부로서 덧붙이라.

둘째, ✦ 미켈란젤로 같은 위대한 화가는 자신이 짠 구도 가운데 중요성이 덜한 부분들에서 그 부분들이 실제로 존재하는 것처럼 보이게 할 정도의 속된 힘이 발휘되기 직전에 항상 멈추려고 했으며, 이상하게 들릴지 모르지만 그는 속이기에 충분할 정도로 나쁜 그림은 결코 그리지 않으려고 했다.[32]

하지만 올바름과 그름이 밀라노 대성당의 천장과 시스티나 성당의 천장처럼 하나는 그토록 저급한 작품에서, 다른 하나는 그토록 강력한 작품에서 명백하게 대조되고 있을지라도, 그렇게 훌륭하지도 않고 그렇게 저급하지도 않은 작품들도 있으며, 이 작품들에서는 올바름의 범위가 모호하게 규정되므로 결정하는 데 약간의 주의가 필요할 것이다. 하지만 여기서 주의란 어떤 형태든 어떤 재료든 기만적으로 표현되어서는 안 된다는, 우리가 처음에 제시한 큰 원칙을 정확하게 적용하는 것에만 해당된다. ✦

미켈란젤로는 시스티나 성당의 천장에 가상의 몰딩과 대좌를 받치는 입상들을 그리자유 화법으로 그려놓았다.

32 [옮긴이] 러스킨이 보기에 사물의 외면을 실제 대상과 매우 닮게 그려서 마치 그 사물이 실제로 존재하는 것처럼 만드는 것은 기만이다. 이는 나무 위에 대리석 모양을 그려서 대리석으로 혼동하게 하는 것과 원리상으로 같다. 이런 기만을 러스킨은 '속되다'고 하고 '나쁘다'고 한 것이다.

15. 그렇다면 분명히 어엿하게 회화로 인정되는 회화는 기만이 아니다. 회화는 그 어떤 재료든 내세우는 법이 없다. 그림이 나무에 그려지든 돌에 그려지든 또는 일반적인 경우처럼 회반죽을 바른 벽에 그려지든 문제가 되지 않는다. 재료가 무엇이든 훌륭한 회화는 그 재료를 더 귀중하게 만든다. 또한 그림이 우리에게 그려진 바탕에 관한 정보를 주지 않는다고 해서 회화가 우리를 속인다고 말할 수도 없다. 따라서 벽돌에 회반죽을 바르는 것과 프레스코화로 이 회반죽을 덮는 것은 지극히 정당하고, 이 일은 건축 역사의 위대한 시기들에 늘 사용되는 방식인 만큼이나 바람직한 장식 방식이다. 베로나와 베네치아는 이제 예전의 화려함을 절반 이상 잃은 것으로 보이는데, 두 도시의 화려함은 대리석보다는 프레스코화에 훨씬 더 좌우되었다. 이 경우에 회반죽은 화판이나 캔버스 위의 젯소[33] 바탕과 같은 것으로 간주될 수 있다. 하지만 벽돌에 시멘트를 바르고 이 시멘트를 연결 부분들로 구획하여 돌처럼 보이게 하는 것은 거짓을 말하는 것이며, 이는 회반죽 위에 그림을 그리는 것이 고결한 것과는 정반대로 경멸받을 만한 과정이다.

그런데 그리는 것이 정당하다면, 모든 것을 그려도 정당하다는 것인가? 어엿한 회화로서 인정받는 것인 한 그렇다. 그러나 조금이라도 회화라는 느낌이 상실되어 그려진 것이 실물인 듯이 여겨진다면 그렇지 않다. 몇 가지 예를 들어보자. 피사(Pisa)의 캄포산토(Campo Santo)에 있는 프레스코화들은 상당한 우아함을 발하는, 단조로운 채색 패턴으로 이루어진 테두리에 각각 둘러싸여 있다. 프레스코화의 그 어떤 부분에서도 부조의 효과는 시도되지 않았다. 평평한 표면이 이렇게 확실하게 확보되면 형상들은 실물 크기일지라도 속이지 못한다. 그리고 거기서부터 예술가는 자유롭게 자신의 모든 힘을 발휘하며, 들판과 숲으로 그리고 웅숭깊은 즐거운 풍경 속으로 우리를 이끌고, 아득히 멀리 있는 하늘의 기분 좋은 청명함으로 우리를 위로하면서도 건축물

33 [옮긴이] 젯소(gesso)는 석고와 아교를 혼합한 회화 재료로, 패널이나 캔버스에 애벌 처리를 위하여 테레빈유로 바른다.

장식이라는 그의 주요한 목적의 엄정함을 결코 놓치는 법이 없다.

파르마(Parma) 소재 산로도비코(San Lodovico) 수도원의 '코레조의 방'(Camera di Correggio)[34]에서는, 덩굴 모양의 격자들이 마치 실제 수목인 양 벽에 그늘을 드리우고 있다. 그리고 아주 감미로운 색상과 희미한 빛을 띠는 타원형의 구멍으로 엿보고 있는 아이들 무리가 언제라도 튀어나오거나 아니면 그 안으로 숨어버릴 듯하다. 이 아이들의 사랑스런 태도와 분명하게 드러나는 작품 전체의 웅장함이 이것이 그림이라는 것을 나타내며 거짓이라는 비난에서 가까스로 이 그림을 구해낸다. 하지만 그렇게 구해졌을지라도 고결하거나 정당한 건축물 장식 가운데 한 자리를 차지할 만한 가치는 전혀 없다.

바로 이 코레조가 파르마 대성당의 큐폴라[35]에 '성모승천'(Assumption)을 재현했는데 사실처럼 보이게 하는 힘이 매우 강해서 약 30피트 지름의 돔이 수많은 천사들로 붐비는, 구름에 싸인 제7천의 통로처럼 보인다. 이것은 잘못된 것인가? 그렇지 않다. 주제가 기만의 가능성을 즉각 차단하기 때문이다. 우리는 덩굴을 진짜 덩굴시렁으로, 아이들을 덩굴시렁에 잔뜩 매달려 있는 소년들로 오인할지도 모른다. 하지만 우리는 정지한 구름들과 움직임이 없는 천사들이 사람의 작품임이 틀림없다는 것을 알고 있다. 그가 자신의 힘을 작품에 최대한 쏟게 하고 그를 반갑게 맞아들이자. 그가 우리를 매혹할 수는 있지만 배신할 수는 없다.

우리는 단순한 장식공보다는 훌륭한 화가에게 더 많은 것을 용서해주어야 한다는 것을 항상 기억하면서 이 규칙을 일상적으로 발생하는 예술뿐만 아니라 최고의 예술에도 적용할 수 있다. 이것은 훌륭한 화가라면 기만적인 부분들에서조차 우리를 아주 저속하게 속이지는 않을 것이기 때문에 특히

34 [옮긴이] 코레조는 대담한 원근법을 사용한 바로크 양식의 선구자이다. '코레조의 방'이란 코레조가 프레스코화들을 그려놓은 수녀원장의 방을 일컫는데, 이는 '산파올로의 방(Camera di San Paolo)'이라고도 불리고 '수녀원장의 방(Camera della Badessa)'이라고도 불린다. 이 방의 반구형 천장과 벽난로 위에 코레조가 프레스코화들을 그려놓았다.

35 [옮긴이] 큐폴라(cupola)는 돔 형태의 천장을 가리킨다.

그렇다. 이는 우리가 방금 코레조의 작품에서 살펴본 대로인데 그 작품에서 더 서투른 화가라면 사물을 즉시 실물처럼 보이게 만들었을 것이다. 하지만 오솔길과 아케이드의 맨 끝에 그려진 풍경들 그리고 하늘처럼 그려진 천장이나 벽 위쪽으로 연장해서 그려진 천장 같은 이런 종류의 속임수들이 방·대저택·정원의 장식에 어느 정도 적절하게 도입되고 있으며, 이런 것들에는 한가로운 시간을 보내기 위해 만들어진 곳들에서 때때로 느낄 수 있는 어떤 풍요로움과 즐거움이 있고 우리가 그것들을 그저 장난감 모형 같은 것으로 여기는 한 아무런 해가 없다.

16. 재료를 속이는 것과 관련해서는, 문제가 훨씬 더 단순하고 법칙은 더 포괄적이다. 재료를 속이는 모든 모조품들은 전적으로 저급하며 허용될 수 없다. 런던의 가게 정면들을 대리석 무늬로 장식하는 데 낭비되는 시간과 비용을 생각하면, 그리고 완전한 허식들 — 아무도 신경 쓰지 않으며 고통을 감수할 각오 없이는 누구도 눈길 한번 주지 않고 위안이나 청결에도 혹은 심지어 상업예술의 그 커다란 목적(즉 눈에 잘 띄는 것)에도 조금도 보탬이 되지 못하는 것들 — 에 자원을 낭비하는 것을 생각하면 우울해진다. 하물며 상급 건축물에서 이것은 얼마나 더 비난 받아야 하는 것인가? 나는 사례를 콕 집어서 비난하지 않는 것을 현 연구의 원칙으로 삼았다. 그렇지만 대영박물관의 바로 그 고결한 입구와 일반적인 건축 구조에 내가 진심 어린 감탄을 표하면서도 동시에 계단을 이루고 있는 고결한 화강암 기단이 그 계단참 부분에서 모조품으로 대체되었다는 점 — 이는 꽤나 성공적이기 때문에 더 비난받을 만하다 — 에 대해 유감을 표하더라도 아마도 용납될 수 있을 것이다. 이러한 대체로 인해 생기는 유일한 효과는 아래쪽 진짜 돌들을 의심하게 만드는 것이고 나중에 맞닥뜨리는 모든 화강암 조각을 의심하게 만드는 것이다. 우리는 그 이후에는 멤논(Memnon)의 정직함조차도 의심한다.[36] 하지만 이것이 그 주변의 고결한 건축물의 가치를 아무리 손상시킬지라도, 이것조차도 싸구려 현대

36 [옮긴이] 대영박물관의 이집트관에 있는 멤논의 화강암 입상을 가리킨다.

교회들에서 벽장식가가 알록달록한 색으로 칠해진 구조물들과 페디먼트들을 제단 주위에 세우는 것을 허용하고 교회의 신도석 위로 혹시라도 올라오게 되는 해골 같거나 혹은 희화(戲畫) 같은 기둥들을 같은 방식으로 채색하는 것을 허용하는 그런 둔감함보다는 덜 고통스럽다. 이것은 단지 천박한 취향이 아니다. 이것은 바로 이 허영심과 거짓의 그림자들을 예배당에 들이는 사소하지 않은 오류이며 용납될 수 없는 오류이다. 제대로 된 마음을 가진 사람들이 교회 설비와 관련하여 필요로 하는 첫 번째 조건은 그것이 가짜가 아니고 겉만 번지르르하지도 않은, 단순하고 꾸밈이 없는 것이어야 한다는 것이다. 그것을 아름답게 만드는 것이 우리의 능력 밖의 일이면, 최소한 그것을 순수한 상태로 두자. 그리고 우리가 건축가에게 많은 것을 허용할 수 없다면 실내장식 업자에게는 그 어떤 것도 허용하지 말자. 깨끗함을 위해 회칠까지 한 (회칠은 고결한 것들을 장식하기 위한 것으로 매우 자주 사용되어서 그 자체로 일종의 고결함을 부여받았다) 실한 돌과 실한 목재를 고수한다면 그것은 극도로 불쾌한 실로 나쁜 설계임이 틀림없다. 내 기억에 의하면, 돌과 목재가 생긴 그대로 대충 사용되었고 창문에는 흰색 유리로 격자창 장식이 되어 있던, 가장 단순하게 지어지거나 가장 어설프게 지어진 마을 교회에서 신성함이 느껴지지 않거나 어떤 뚜렷하고 고통스러운 추함이 엿보이는 경우는 없었다. 하지만 매끄럽게 치장 벽토를 바른 벽들, 환기창 장식이 달린 편평한 지붕들, 황달에 걸린 것처럼 누런색을 띤 테두리와 우중충한 정사각형 간유리 창이 부착된, 창살 달린 창문들, 금을 입히거나 청동을 입힌 나무, 색을 칠한 쇠, 커튼과 쿠션으로 이루어진 형편없는 실내장식 용품, 신도들이 앉는 좌석의 양쪽 끝에 있는 장식 달린 가로대, 제단 난간들 및 버밍엄 금속 촛대, 그리고 무엇보다도 녹색과 노란색을 띠는 병석인 느낌의 가짜 대리석 — 이 모두가 위장이요 거짓이다. 이런 것들을 좋아하는 자들은 누구인가? 누가 그것들을 옹호하는가? 누가 그것들을 만드는가? 나는 이런 것들을 사소한 문제로 생각하는 많은 사람들과 말을 나눈 적은 있지만 이런 것들을 좋아한 사람과는 말을 나눈 적이 없다. 아마도 종교의 관점에서는 사소하지 않을지도 모른다. (틀림없이 많은

사람들이 나처럼 그런 것들을 예배 활동보다 우선되어야 할 마음의 안식과 기분의 안정을 심각하게 방해하는 것으로 보지만 말이다.) 하지만 우리의 판단과 감정의 전반적인 성향에서 보면 분명 사소하다. 가장 엄숙한 예배의식에 속하는 사물들이 매우 거짓되고 꼴사나운 방식으로 치장되는 것을 허용할 때 우리는 우리의 예배와 습관적으로 연관지어온 모든 형태의 물질적 사물들을 애정으로는 아닐지라도 틀림없이 관대하게 대할 것이며 종교와 무관한 종류의 장식에서 위선·저열함·위장을 간파하거나 비난할 태세는 거의 갖추지 못할 것이다.

17. 하지만 회화의 방식으로만 재료를 감출 수 있거나 더 정확하게는 가장할 수 있는 것은 아니다. 우리가 살펴본 것처럼, 단지 은폐하는 것은 잘못이 아니다. 예를 들어 회칠은 (항상 그런 것은 결코 아니지만) 종종 유감스럽게도 은폐로 여겨질 수는 있을지라도 거짓으로 비난받아야 할 것은 아니다. 회칠은 있는 그대로 자신이 무엇인지를 보여주지만 그 밑에 무엇이 있는지에 대해서는 아무런 주장을 하지 않는다. 금도금도 빈번하게 사용되는 바람에 마찬가지로 무해해졌다. 금도금은 있는 그대로, 즉 단지 얇은 막으로 이해되므로 어떤 정도로든 허용될 수 있다. 적절하다는 말은 아니다. 금도금은 우리가 가지고 있는 수단들 중에서 장엄함을 표현하기 위해 가장 남용되는 수단들 중 하나이다. 그리고 나는 금도금을 어떻게 사용하든 그것이, 금도금을 자주 보고 그 정체를 자꾸 알아채다보니 정말로 금으로 이루어진 어떤 것을 응시할 때 우리가 겪게 되는 바의 즐거움의 상실을 상쇄해주리라는 생각은 잘 들지 않는다. 금은 본래 좀처럼 눈에 띄지 않고 귀중한 것으로 여겨져야 할 것이라고 나는 생각한다. 그래서 나는 반짝이는 모든 것이 금이어야 할 정도로, 더 정확하게 말하자면 금이 아닌 것은 아무것도 반짝이지 않아야 할 정도로 그렇게 말 그대로 진실이 지배하기를 간혹 바란다. 그럼에도 불구하고 자연 자체에도 금처럼 반짝이는 것이 없지 않으며 그런 경우에 빛이 개입된다. 그리고 나는 오래 전의 성화(聖畫)를 너무나도 사랑해서 반짝반짝 광을 낸 바탕이나 빛을 발하는 후광을 단념할 수가 없다. 다만 그것은 사치스러운 허영으로 사용되거나

또는 간판 그림에서 사용될 것이 아니라 장엄함이나 신성함을 표현하기 위하여 존중하는 마음으로 사용되어야 한다. 그러나 여기는 색깔의 적절한 사용에 대해서와 마찬가지로 금도금의 적절한 사용에 대해서 말할 자리가 아니다. 우리는 무엇이 바람직한가가 아니라 무엇이 정당한가를 규정하려고 노력하고 있는 중이다. 청금석(lapis lazuli, 靑金石) 가루나 채색된 돌들로 짜맞춘 모자이크 모조품들을 사용하는 것과 같은, 표면을 위장하는 다른 덜 흔한 방식들에 대해서는 거의 말할 필요가 없다. 진짜처럼 보이게 하려고 한 것은 무엇이든 진실에서 벗어난다는 규칙은 모든 것에 똑같이 적용될 것이다. 베네치아에 있는 집들 절반을 흉하게 만든 최근의 개조 스타일 — 먼저 치장 벽토로 벽돌을 덮고 다시 거기에 알라바스터[37]를 흉내내서 갈지자형 선을 그려 넣었다 — 에서 사용된 것과 같은 방법들의 과도한 추함과 부적절한 겉모습이 또한 이를 잘 보여준다. 그러나 건축적인 허구의 형태가 하나 더 있으며 이것은 위대한 시기마다 늘 사용되기 때문에 존중하는 마음으로 판단할 필요가 있다. 벽돌의 표면에 보석을 붙이는 것을 두고 하는 말이다.

아포리즘 13.
벽돌에 대리석 외장을 하는 것은 커다란 형태의 '모자이크'일 뿐이고 그래서 전적으로 허용될 수 있다. (나중에 『베네치아의 돌들』에서 더 자세히 설명된다.)

18. ✜ 교회가 대리석으로 지어진다는 것이 거의 모든 경우에 의미하는 바는, 얇은 대리석판을 그것을 잡아주는 돌출부들이 있는 거친 벽돌벽에 고정시킨다는 것일 뿐이고 거대한 돌들처럼 보이는 것이 외부 마감재 석판에 불과하다는 점은 잘 알려져 있다. 이 경우에 옳음의 문제는 금도금의 경우에서와 동일한 근거에 기초를 두고 있음이 분명하다. 대리석 외장이 대리석 벽인 척하지 않거나 대리석 벽을 암시하지 않는다는 것이 명확하게 이해된다면 외장을 하는 것이 해가 될 일은 없다. 벽옥과 사문석 같은 보석류의 돌들을 사용할 경우, 작업에 충분한 양을 구하려면 쓸데없는 비용이 터무니없이 더 들 뿐만 아니라 때로는 구하는 것

37 [옮긴이] 알라바스터(alabaster, 설화석고)는 곱고 밀집된 투명한 형태의 석고나 방해석으로 구성된 동양석으로서, 보통 하얗지만, 노랑, 빨강 등의 색조가 들어가 있는 경우도 있다. 여기서는 후자의 경우에 해당한다.

자체가 실제로 불가능해지는 것 또한 분명하므로, 얇게 덮어씌울 만큼 말고는 자원이 없다. 이런 작업물은 경험상 그 어떤 석공 작품만큼이나 완벽한 상태로 또 그만큼 오래 유지되는 것으로 밝혀져 있어서 내구성의 측면에서 이 작업물에 불리하게 주장될 점은 없다. 따라서 이 작업물은 밑바탕이 벽돌이나 기타 재료로 이루어진 대규모 모자이크 예술 같은 것으로 보면 된다. 그러므로 멋진 돌을 얻을 수 있는 경우라면 모자이크가 철저하게 이해되어야 하고 종종은 철저하게 실행되어야 하는 방식이다. 그럼에도 불구하고 장식 기둥의 기둥 몸체가 하나의 큰 덩어리로 이루어져 있기 때문에 더 높이 평가되듯이, 그리고 우리가 순금, 순은, 순정한 마노(瑪瑙, agate)나 상아로 된 것들에 내재된 질료와 가치가 손실되는 것을 유감스럽게 생각하지 않듯이, 벽이 전부 고결한 질료로 되어 있다는 점이 알려진다면 사람들이 벽 자체를 더 제대로 된 만족감을 느끼며 바라볼 수 있을 것이라고 나는 생각한다. 그리고 우리가 지금까지 이야기했던 두 가지 원칙인 '봉헌'과 '진실'의 요구를 올바르게 판단할 경우, 우리는 우리가 하는 일의 보이지 않는 가치와 일관성을 축소하기보다는 오히려 외부 장식을 때로는 삼갈 것으로 생각한다. 또한 나는 질료를 철저하게 알고 난 이후에야 더 나은 방식의 설계가 그리고 비록 덜 풍부하지만 더 신중하고 꼼꼼한 장식이 이어질 것으로 생각한다.✚ 그리고 우리가 살펴봤던 모든 점들과 관련해서 실로 기억해야 할 것은, 우리가 무절제한 사용의 한도를 추적해왔지만 이러한 사용을 거부하는 높은 정직성의 한도를 확정하지는 않았다는 점이다. 따라서 재료와는 다른 색깔을 사용해서 칠을 해도 거짓이 없고 매우 아름답다는 것이 사실이며, 풍성하게 보일 필요가 있는 것처럼 여겨지는 모든 표면에 그림이든 패턴(무늬)들이든 그리는 것이 타당하다는 것도 사실이다. 하지만 그런 관행들이 본질적으로 비건축적이라는 것도 마찬가지로 진실이다. 그 관행들이 가장 고결한 예술의 시대에 항상 가장 풍성하게 사용되었다는 것을 고려하면, 우리가 그 관행들을 남용한다고 해서 실질적으로 위험하다고 말할 수는 없지만, 그럼에도 불구하고 그 관행들은 작품을 종류가 다른 두 부분으로 나눈다. 한 부분은 다른 부분보다 상대적으로 내구성이 덜한데, 내구성이

덜한 부분은 시간이 지남에 따라 내구성이 높은 부분에서 떨어져 나가게 되고 내구성이 높은 부분이 남는다. 이 부분은 그 나름의 고결한 특성들을 갖지 못하는 경우 볼품없이 휑한 상태가 된다. 따라서 나는 이 영속적인 고결함을 참으로 건축적이라고 할 것이다. 이 고결함이 확보되고 나서야 비로소, 또한 내 생각에는 보다 안정적인 종류의 모든 자원이 다 쓰이고 나서야 비로소, 그때그때의 즉각적인 즐거움을 위해 회화의 보조적인 힘을 불러들일 수 있다.

아포리즘 14.
'건축물'의 진정한 색깔은 천연석의 색깔이다.

✝건축물의 진정한 색깔은 천연석의 색깔이고 나는 이 색깔들이 최대한으로 활용되는 것을 기꺼이 보고 싶다.

우리는 연노란색에서 오렌지색, 빨간색, 갈색을 거쳐 진홍색에 이르기까지 모든 다양한 색조를 전적으로 우리 마음대로 쓸 수 있다. 거의 모든 종류의 녹색과 회색 또한 손에 넣을 수 있다. 이 색조들과 순백색을 가지고 우리가 무슨 조화든 성취하지 못하겠는가. 여러 가지 색깔이 섞인 얼룩덜룩한 돌의 수량은 무한하며 그 종류도 셀 수 없이 많다. 더 밝은 색깔들을 필요로 하는 곳에는 유리와 유리로 보호되는 금을 모자이크로 사용하자. (이는 튼실한 돌처럼 내구성이 있고 시간이 흘러도 그 빛을 잃을 리가 만무한 그런 작업물이다.) 그리고 화가의 작품은 그늘이 드리워지는 로지아(loggia, 한쪽이 트인 회랑)와 내실에 국한하자. 이것이 짓기의 진실하고 충실한 방식이다. 이 방식이 사용될 수 없는 곳에서는 재료 색과는 다른 색을 입히는 수법이 사용되어도 불명예스럽지 않지만 이런 보조 수단들이 틀림없이 사라질 때가 올 것이고 돌고래가 죽음을 맞이하듯이[38] 건물이 생명을 다했다는 판정을 받는 때가

38 [옮긴이] 『현대 화가론』 3권 4부 15장 11절에서 러스킨은 단테가 『신곡La Divina Commedia』 지옥편의 한 대목(Ⅱ. 1)에서 황혼을 묘사하는 데 사용한 'bruna'(영어로 'brown')라는 단어가 실제로 어떤 색을 가리키는가를 궁구하는 과정에서 여기에 크게 도움을 주는 것으로 영국의 낭만주의 시인 바이런(Byron)의 시 한 구절을 인용한다. 여기서 바이런은 황혼이 밤으로 넘어가는 모습을, 돌고래가 다채롭게 색깔이 바뀌며 죽어가는 모습에 빗대고 있다. 해당 대목은 (러스킨이 생략한 부분까지 포함하여) 다음과 같다. "parting day/ Dies like the dolphin, whom each pang imbues/ With a new colour as it gasps away, / The last still loveliest, till—'tis gone—and all is gray."(저물어가는 하루는/ 마지막 숨을 헐떡이며 고통이 올 때마다/ 새로운 빛깔을 띠는 돌고래처럼 죽는다./ 마지막 빛깔이 가장 예쁘다—그러다 사라지고—온통 회색이다.)("Childe

크로켓이 달린 피너클

올 것이라는 경각심이 여기에 수반되어야 할 것이다. 덜 빛나고 더 오래가는 건물이 더 훌륭하다. 산미니아토(San Miniato) 성당의 투명한 알라바스터들[39]과 산마르코(San Marco) 대성당의 모자이크들은 아침저녁으로 햇살이 들 때마다 더 따뜻하게 채워지고 더 밝게 빛난다. 반면에 우리 영국 성당들의 색조는 구름 밖으로 나온 이리스 여신[무지개]처럼 바래서 스러졌고 한때 그리스의 해변 언덕들 위에서 하늘색과 진홍색으로 불타올랐던 신전들은 해가 져서 차갑게 남겨진 눈처럼 빛바랜 흰색으로 서 있다.✛

19. 우리가 앞에서 비난의 대상으로 제시한 오류의 마지막 형태는 손작업을 주형 혹은 기계 작업으로 대체한 것, 즉 일반적으로 '작업상의 기만'이라고 부를 수 있는 것이다.

이 관행을 반대할 두 가지 이유가 있는데 둘 다 중요하다. 모든 주형 및 기계 작업은 첫째로 작업으로서 조악하다는 것이며 둘째로 정직하지 않다는 것이다. 주형 및 기계 작업의 조악함에 대해서는 뒤에서 말할 텐데,[40] 이는 다른 유형의 작업을 할 수 없는 경우에는 이런 유형의 작업을 조악하다는 이유로 사용하지 않을 타당한 이유가 없음이 명백하기 때문이다. 그러나 이런 유형의 작업의 부정직함은 내 생각에 가장 지독한 종류에 해당하기에 이런 작업을 절대적이고 무조건적으로 거부하게 만드는 충분한 이유가 된다.

내가 이전에 종종 말했듯이 장식의 호소력에는 전적으로 다른 두 가지 원천이 있다. 하나는 그 형태들이 갖고 있는 추상적인 아름다움인데 당장은

Harold's Pilgrimage"IV. 29)

39 [옮긴이] 러스킨은 "투명"하다고 했지만, 사실은 반투명한 알라바스터 판이 유리 대신 창문을 덮고 있는데, 아침에 창문으로 분홍빛이 들어와 성당 실내를 신비하게 만든다고 한다.

40 [옮긴이] 본서 5장 21절.

이것이 손작업에서 비롯하는지 아니면 기계 작업에서 비롯하는지를 따지지 않을 것이다. 다른 하나는 그 작업에 투여된 인간의 노동과 관심에 대한 인식이다. 우리는 어쩌면 이 후자의 영향력이 얼마나 큰지를 다음의 두 가지 점을 고려함으로써 판단할 수 있을지도 모른다. 첫째는 폐허의 돌더미 틈새에서 자라는 잡초 다발은 그 어떤 것일지라도[41] 그 돌로 만든 가장 정교한 조각물의 아름다움과 모든 면에서 거의 동등한 아름다움을 지니고 있고 몇몇 측면에서는 헤아릴 수 없을 정도로 더 우월한 아름다움을 지니고 있다는 점이며, 둘째는 조각된 작품에 대한 우리의 모든 관심 ─ 그 작품의 풍부함에 대한 우리의 느낌(비록 그 옆의 풀뭉치들보다 열 배 덜 풍부할지라도), 그 작품의 섬세함에 대한 우리의 느낌(비록 그 풀들보다 천 배 덜 섬세할지라도), 그리고 그 작품의 감탄스러움에 대한 우리의 느낌(비록 그 풀들보다 백만 배 덜 감탄스러울지라도) ─ 은 그 작품이 가난하고 서투르고 고달프게 일하는 사람의 노동의 결과물이라는 것을 우리가 의식하는 데서 나온다는 점이다. 이 조각품이 주는 진정한 즐거움은 우리가 그 안에서 생각·의도·시도·좌절의 기록 ─ 또한 성공이 가져다주는 회복과 기쁨의 기록 ─ 을 발견하는 데 달려 있다. 노련한 눈은 이 모든 것을 추적할 수 있다. 하지만 이것이 눈에 띄지 않더라도 추정되거나 이해되기는 하며 그 조각품의 가치는 바로 이 점에 있다. 마치 우리가 귀중하다고 부르는 다른 모든 것의 가치가 그렇듯이 말이다.[42] 다이아몬드의 가치는 다이아몬드를 발견하기 전에 다이아몬드를

41 [러스킨 원주1880_17] 나의 논의는 맞은편 도판[도판 2]의 의도와는 연관이 없다. 이것은 생로(Saint-Lô)에 위치한 한 오래된 [대]성당의 일부를 연필로 스케치한 것이다. (원본 그림은 지금 미국에 있는 내 친구 찰스 엘리엇 노튼Charles Eliot Norton이 소장하고 있을 것이다.) 그리고 이 스케치는 조각된 크로켓보다 자연의 잡초들이 더 아름답다는 것과 그 둘이 부드럽게 조화를 이룬다는 것을 보여주려고 했다. 이 도판에 대해서는 5장 18절에서 더 설명할 것이다. [옮긴이] 크로켓(crocket)은 피너클, 페디먼트, 캐노피 등의 경사진 면에 단 작은 장식물로서 보통 꽃봉오리나 말린 잎의 모양을 하고 있으며 때로 동물의 모양도 하고 있다.

42 [러스킨 원주 1880_18] 물론 여기서 "가치"("worth")는 속된 경제학자들이 사용하는 의미로, 즉 '생산비용'의 의미로 사용되었으며, 그 뒤에 나오는 "고유의 가치"("intrinsic value")는 이것과 구별된다.

찾느라 걸린 시간을 이해하는 데서 나오는 것일 뿐이고, 장식물의 가치는 장식물을 조각할 수 있기까지 걸린 시간을 이해하는 데서 나오는 것이다. 이 이외에도 조각품에는 다이아몬드가 갖지 못하는 고유의 가치가 있다. (다이아몬드에는 유리 한 조각 이상의 실질적인 아름다움은 없다.) 하지만 나는 지금은 이 고유의 가치에 대해 이야기하는 것이 아니라, 두 가지를 같은 기준으로 보고 있다. 그렇기에 다이아몬드가 모조 보석과 구분될 수 없듯이 손으로 만든 장식이 기계 작업으로 이루어진 장식과 일반적으로 구분될 수 없다고 가정한다. 아니, 모조 보석이 보석 세공인의 눈을 잠깐 속일 수 있는 것처럼 기계 작업물도 석공의 눈을 잠깐은 속일 수 있다고 가정하며, 그 차이는 극히 정밀하게 살펴봄으로써만 간파될 수 있다고 가정한다. 그런데 제대로 된 감각을 가진 여성이라면 가짜 보석을 달지 않듯이, 명예를 존중하는 건축자도 가짜 장식들을 경멸할 것이다. 가짜 장식을 사용하는 것은 가짜 보석을 단 것과 마찬가지로 변명의 여지가 없는 새빨간 거짓말이다. 당신은 가지고 있지도 않은 가치를 가진 척하는 장식을 사용하는 것이다. 당신은 지출하지도 않은 비용을 지출한 척하는, 실제와는 다른 척하는 장식을 사용하는 것이다. 이는 사기이자 저속함이며 뻔뻔함이자 죄악이다. 그 장식을 땅에 내던지고 갈아서 가루를 내라. 차라리 그것이 있던 우툴두툴한 곳을 그냥 두라. 당신은 그런 장식을 달고자 값을 지불한 것이 아니다. 그런 장식은 당신과 아무런 관계가 없으며 당신에게 필요하지 않다. 장식이란 이 세상 어느 누구에게도 반드시 있어야 하는 것이 아니지만, 진실성은 모든 사람에게 필요하다. 이제껏 고안된 모든 훌륭한 장치들은 거짓을 하나라도 보탤 필요가 없는 것들이다. 벽을 대패질을 한 판자처럼 그대로 두거나 필요하면 구운 진흙과 잘게 자른 짚으로 벽을 만들라. 하지만 거짓된 초벽칠을 하지는 말라.

그렇다면 이것이 우리의 일반적인 법칙이고 나는 이 법칙을 내가 주장한 다른 어떤 법칙보다 더 긴요한 법칙으로 여긴다. 그리고 이런 종류의

부정직함은 가장 불필요하기에 가장 비열한 것이다.[43] 장식이란 필요 이상의 비본질적인 것이라서 만일 허위적이라면 전적으로 저급한 것이 되기 때문이다. 내가 이것이 우리의 일반적인 법칙이라고 말은 하지만, 그럼에도 불구하고 특정의 재료들 및 그 용도와 관련해서 일정한 예외는 있다.

20. 이를테면 벽돌을 사용할 경우가 그렇다. 원래 벽돌은 틀에 넣어 굳혀서 만드는 것으로 알려져 있으므로 벽돌을 다양한 형태로 찍어내지 말라는 법이 없다. 벽돌은 결코 손으로 깎아낸 것으로 여겨지지 않을 것이고 따라서 어떤 기만도 야기하지 않을 것이며 받아 마땅한 신뢰만을 받을 것이다. 채석장에서 멀리 떨어져 있는, 땅이 평평한 곳에서는 틀로 찍어낸 벽돌이 정당하게 그리고 매우 성공적으로 장식에, 그것도 정교하고 심지어 세련된 장식에 사용될 수 있다. 볼로냐 지역에 있는 페폴리 궁전(Palazzo Pepoli)의 벽돌 몰딩과 베르첼리(Vercelli)의 시장을 빙 둘러싼 벽돌 몰딩은 이탈리아에서 가장 다채로운 몰딩에 속한다. 타일과 자기(磁器) 작업도 그렇다. 이 중에서 타일은 그로테스크하지만 성공적으로 프랑스의 주거 건축에 사용되는데, 목재들이 교차하면서 생기는 마름모꼴 공간에 착색된 타일들을 끼워 넣는다. 그리고 토스카나의 로비아(Robbia) 가(家)는 자기를 건물 외벽의 얕은돋을새김들에 훌륭하게 사용했다. 이 자기 작업물들에서 우리는 어울리지 않고 서투르게 배열된 색깔들을 때로는 아쉬워할 수밖에 없긴 하지만 그 결점이 무엇이든 영속성의 측면에서는 다른 모든 재료를 능가하고 재료를 취급하는 데 있어서 어쩌면 대리석보다 한층 더 큰 기술을 필요로 하는 재료를 사용하는 것을 결코 비난하지는 않을 것이다. 사물을 무가치하게 만드는 것은 재료가 아니라 인간 노동의 부재이기 때문이다. 그래서 사람의 손으로 만들어낸 테라코타 한

43 [러스킨 원주 1880_19] 이 또한 전적으로 간단한 문제에 대한 과도한 호들갑과 탁상공론이며, 기계 작업이 보편적으로 실행되자마자 ― 오늘날 이 보편성이 실현될 가능성이 매우 높은 듯하다 ― 이 작업의 부정직성은 사라질 것이기 때문에 여기서 결론을 낼 것도 못된다. 이 주제는 그 후에 내가 맨스필드의 예술전공 학생들을 대상으로 한 강연에서 더 잘 다루어졌다. 이 강연은 『영원한 기쁨A Joy Forever』에 실려 있다.

조각이나 소석고 한 조각은 기계가 잘라내는 카라라[44]의 모든 돌보다 가치가 있다. 사람들이 기계 자체로 전락하여 수작업도 모든 기계 장치의 특징들을 갖게 되는 것이 실제로 가능하고 심지어는 흔한 일이다. 살아있는 수작업과 죽은 수작업의 차이에 대해서는 곧 언급할 것이다. 내가 지금 묻고 있는 것은 우리의 힘으로 항상 확보할 수 있는 것이 무엇인가 하는 것, 즉 우리가 무엇을 했고 무엇을 투여했는지를 밝히는 것, 그것뿐이다. 그러므로 우리가 어쨌든 돌이라는 것을 사용할 때 (모든 돌은 당연히 손으로 깎아내는 것이라고 생각되므로)[45] 기계로 깎아서는 안 된다. 틀로 찍어낸 그 어떤 인공적인 돌도 사용해서는 안 되고, 돌의 색깔을 띤, 혹은 어떤 식으로든 돌로 오인할 수 있는 스투코[46] 장식을 사용해서도 안 된다. 건조물의 모든 부분에 불명예를 안기고 의구심이 들게 하는 피렌체 소재 팔라초 베키오(Palazzo Vecchio)의 코틸레이(cortile, 안뜰)에 있는 스투코 몰딩이 이 사례에 해당된다. 그러나 점토·철·청동 같은 연성(延性) 및 가용(可鎔)성이 있는 재료들의 경우, 사람들은 이 재료들이 보통 주조되거나 틀에 찍혀 나오는 것으로 생각할 것이므로, 우리는 이 재료들을 마음대로 사용할 수 있다. 다만 재료들에 투여된 작업에 정확히 비례해서, 혹은 틀에 가해진 수작업이 재료에 얼마나 명확하게 반영되었는지에 정확히 비례해서 이 재료들이 귀중해진다는 점을 기억해야 할 것이다. ✣ 그런데

아포리즘 15
주철 장식물은 야만적이다.

내가 생각하기에는 주철 장식을 지속적으로 사용한 것이야말로 아름다움에 대한 우리 영국인의 감각을 타락시키는 데 가장 강력하게 작용한 원인이었다. 중세 시대에 일반적인 철 세공은

44 [옮긴이] 카라라(Carrara) 지역은 백색, 청회색 대리석 채석장으로 유명하다. 미켈란젤로도 이곳 카라라의 대리석을 사용했다.

45 [러스킨 원주 1880_20] 괄호 안의 내용은 지난 두세 면에서 하고 있는 주장의 모든 힘을 무너뜨리는 잘못된 생각이다. 그러나 아포리즘 15에 제시된 결론은 충분히 광범한 기반에 입각해 있으며 전적으로 타당하다.

46 [옮긴이] 스투코(stucco, 치장 회반죽)는 소석고에 대리석 가루와 찰흙을 섞어서 건축물 벽면에 바르는 미장재료다. 대리석과 비슷한 표면으로 마무리하는 데 사용된다.

그것이 효과적이었던 만큼 단순했는데, 철판의 일부를 납작하게 잘라내어 장인이 자기 생각대로 비틀어 잎 장식 모양을 내는 작업으로 이루어져 있었다. 그런가 하면 주철로 된 장식들만큼 그렇게 차갑고 보기 흉하며 저속한 것도 없으며, 섬세한 선이나 음영을 나타내는 능력을 그렇게 근본적으로 결여하고 있는 것도 없다. 그리고 이 장식들은 망치로 두드려서 공들여 만든 세공과는 항상 한눈에도 구별되며 그저 자신을 있는 그대로 나타낼 뿐이므로 진실의 측면에서는 우리가 이 장식들을 비난할 거리가 거의 있을 수 없다. 그럼에도 불구하고 나는 진짜 장식물을 대신하는 이 저속하고 값싼 대체물에 빠져 있는 그 어떤 나라에서도 예술이 발전할 희망이 없음을 강하게 느낀다. 나는 이 장식들의 비효율과 무가치함을 다른 곳에서 더 확정적으로 보여줄 것이다.[47] 지금은 단지 다음과 같은 일반적인 결론을 주장하고자 한다. 즉 주철로 된 장식들은 정직하거나 허용할 만하더라도 우리가 결코 자부심이나 즐거움을 느낄 수는 없는 것들이며, 실제와는 다른 더 나은 장식으로 오인될 수 있는 장소에서는, 혹은 철저하게 정석을 따른 세공과 함께 놓여서 그것에 누를 끼칠 장소에서는 결코 사용되어서는 안 된다는 것이다.✣

내 생각에 지금까지 말한 것이 건축술을 타락시키기 쉬운 세 가지 주요한 오류들이다. 그러나 다른 더 미묘한 오류의 형태들이 있으며 명확한 법칙으로 이 오류를 방비하기보다는 꾸밈없고 진솔한 정신의 깨어있음으로 방비하는 것이 더 쉽다. 가령 앞서 언급한 대로 보는 이의 인상들과 생각들에만 영향을 미치는 특정 종류의 기만들이 있으며 그중 일부는 사실상 앞서 주목한 고딕 양식 건물의 높은 아일들(aisles)의 나무 모양처럼 고결한 쓰임새와 관련이 있다.[48] 하지만 그중 대부분은 아주 많은 속임수와 술수를 품고 있어서 이것들이 상당히 만연하는 곳에서는 그 어떤 양식이라도 저급해질 것이다. 이 기만들은 일단 허용되기만 하면 널리 퍼질 가능성이 높다. 창의성이 결여된 건축가들의

47 [옮긴이] 본서 5장 21절 참조.

48 [옮긴이] 본서 2장 7절 참조.

상상과 감각이 결여된 구경꾼들의 상상을 공히 쉽게 붙잡을 수 있기 때문이다. 이는 건축이 아닌 다른 일의 경우라면 저급하고 편협한 정신을 가진 자들이 잔꾀로 상대를 속인다는 생각에 기뻐하거나 상대가 그렇게 속이려는 의도를 자기 딴에는 간파했다고 생각하고 만족해하는 것과 같다. 그리고 이런 종류의 교묘함이 그 자체만으로도 감탄의 대상이 될 수 있는 그런 솜씨 좋은 돌 깎기 또는 건축술적인 기술과 함께 발휘되는 경우, 우리가 이 교묘함을 추구하는 데 점점 정신이 팔리다가 마침내 예술의 더 고상한 성격에는 관심과 주의를 전혀 기울이지 못하게 되는 일이 벌어지지 않는다면, 그리하여 결국 예술이 전적으로 마비되거나 소멸하는 것으로 끝나는 일이 벌어지지 않는다면, 이것은 커다란 행운이다. 이에 대한 방비는 교묘한 솜씨와 기발한 잔꾀를 보여주는 것을 모두 단호하게 거부해야 비로소 가능하다. 또한 우리가 가진 상상력의 온전한 힘을 덩어리들과 형태들의 배치에 쏟되, 위대한 화가가 붓을 어느 방향으로 놀릴지 개의치 않듯이 이 덩어리들과 형태들을 실제로 어떻게 배열할지 개의치 않으면서[49] 그 힘을 쏟아야 비로소 가능하다. 많은 사례들을 제시해서 이 속임수들과 헛된 짓들이 위험하다는 것을 보여주는 것은 쉬운 일일 것이다. 하지만 나는 내가 생각하기에 유럽 전역에서 고딕 양식의 건축이 몰락하는 원인이었던 한 사례를 살펴보는 데서 그칠 것이다. 교차 몰딩들의 체계가 바로 그 사례인데, 이 사례는 매우 중요하므로 내가 일반 독자들의 이해를 돕기 위해 초보적 수준에서 설명하더라도 양해해 주었으면 한다.

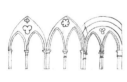

이중 하부아치

21. 그런데 우선 윌리스 교수(Professor Willis)의 『중세 건축Remarks on Architecture of the Middle Ages』(1835) 6장에 제시된 트레이서리의 기원에 대한 그의 설명을 언급할 필요가 있다. 이 책이 출판된 이후로 나는 중세 시대의

49 [러스킨 원주 1880_21] 그러나 위대한 화가는 붓으로 선을 어느 쪽으로 그을지에 상당히 신경 쓴다. 훌륭한 조각가도 나무망치를 어떤 각도로 두드릴지에 몹시 신경 쓴다. 하지만 그들 중 어느 쪽도 그들의 작업이 칭찬받을 수 있는지에 신경 쓰는 것이 아니라 그 작업이 정당할 수 있는지에 신경 쓴다.

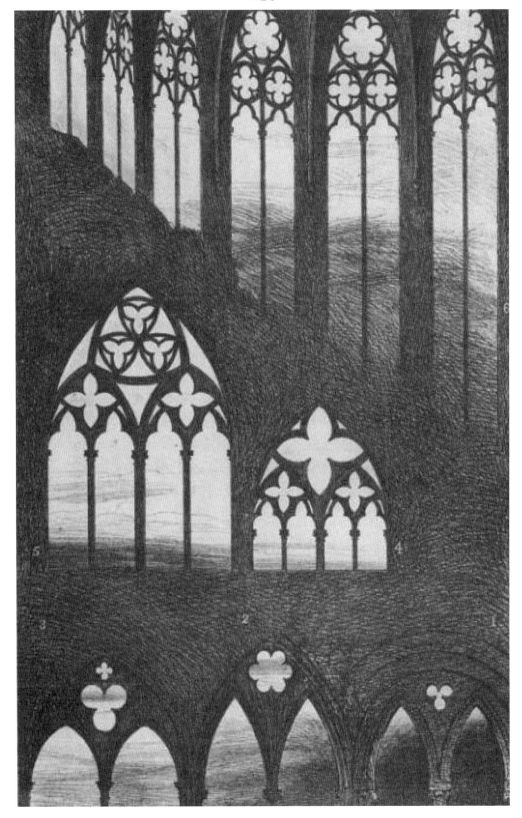

트레이서리가 식물 형태를 모방하는 데서 유래했다고 하는, 변명이 불가능할 정도로 터무니없는 이론을 부활시키려는 시도에 대해 들을 때마다 적잖이 놀랐다. 변명이 불가능할 정도라고 한 것은, 그 이론의 지지자들이 초기 고딕 건축술에 대해 아주 조금이라도 알고 있었다면 다음의 단순한 사실 즉 작품이 오래 전 것일수록 이런 유기체 형태들의 모방이 덜하고 가장 초기의 예에서는 이런 모방이 전혀 존재하지 않는다는 것을 알게 되었을 것이기 때문이다. 적어도 일련의 연속적인 사례들을 익히 알고 있는 사람은, 돌로 된 챙 — 이 챙은 초창기 창의 머리 부분에 자리를 잡았고 중앙 기둥이 보통 이 챙을 지탱했다 — 을 꿰뚫은 것이 점차 확대된 데서 트레이서리가 생겨났다는 것을 추호도 의심할 수 없다. 어쩌면 윌리스 교수는 다소 너무 전적으로 이중 하부아치[50]에만 한정해서 관찰하고 있는지도 모른다. 도판 7, 그림 3은 높은 돌챙에 단순한 세 잎 모양을 투박하게 뚫은 재미있는 사례로서 파도바(Padova)에 있는 에레미타니(Eremitani) 교회에 있는 것이다. 그러나 더 빈번하고 전형적인 형태는, 하부아치와 상부아치 사이에 있는 공간이 다양하게 뚫린 모양들로 장식된 이중 하부아치 형태이다. 그 모양들은 다음과 같다. 캉 소재 남자 수도원(Abbaye aux Hommes)의 둥근 아치 바로 밑에 있는 단순한 세잎 장식(도판 3, 그림 1), 외성당(Collégiale Notre-Dame-Saint-Laurent d'Eu) 트리포리움[51]의 매우 아름답게 균형이 잡힌 네잎 장식과 리지외(Lisieux) 대성당 성가대석의 네잎 장식, 루앙 대성당의 트랜셉트 탑들에 있는 네잎 장식, 여섯잎 장식 그리고 일곱잎 장식(도판 3, 그림 2), 쿠탕스 대성당의 서투르게 구현된 세잎 장식과 그 위의 아주 작은 네잎 장식(도판 3, 그림 3), 뾰족하거나 둥근 형태의 똑같은 모양들을 수적으로 늘려서 뚫린 공간들 사이의 돌에 매우 투박한 모양을 부여하는 장식(도판 3, 그림 4는 루앙 대성당의 아일에 있는 예배당들 가운데 한 곳에 있는 것이고,

50 [옮긴이] 이중 하부아치는 큰 아치의 안쪽 하부에 작은 아치 두개가 자리잡은 것이다.

51 [옮긴이] 트리포리움(triforium)은 네이브와 아일 사이의 아케이드와 클리어스토리 사이의 작은 아케이드를 가리킨다.

도판 3, 그림 5는 바이외 대성당의 아일에 있는 예배당들 가운데 한 곳에 있는 것이다), 마지막으로, 돌로 된 늑재를 가늘게 하여, 보베 대성당의 앱스에 있는 클리어스토리[52]의 영광스러운 전형적 형태(도판 3, 그림 6)와 같은 상태에 도달한 장식이 있다.

22. 이 모든 과정이 진행되는 동안에 뚫린 형태에, 다시 말해 뚫린 공간들 사이의 돌의 형태가 아니라 내부에서 보이는 빛의 형태에 주의가 집중되어 있다는 것을 깨닫게 될 것이다. 창의 모든 우아함은 그 빛의 윤곽에서 드러난다. 그리고 나는 이 모든 트레이서리들을 내부에서 바라본 대로 그렸는데, 이는 그런 식으로 구현된 트레이서리가 만들어내는 빛의 효과를 보여주기 위해서이다. 즉 별들이 처음에는 서로 따로 멀리 떨어져 있다가 점차 커지며 다가오고, 마침내 우리 머리 위에서 눈부신 빛으로 전체 공간을 채우는 것 같은 효과인 것이다. 별들이 바로 이렇게 멈추어 있을 때 뛰어나고 순수하며 완벽한 프랑스 고딕 양식의 형태가 드러난다. 트레이서리를 다룰 때나 장식들을 다룰 때나 우리에게 가장 경이로운 감정과 가장 흠잡을 데 없는 판단들이 생기는 것은, 중간 공간의 투박함이 마침내 정복되었던 바로 이 순간, 빛이 한껏 확대되었으면서도 그 찬란한 통일성, 지고함, 그리고 만물을 야기한 가시적인 제1원인으로서의 자신의 존재를 상실하지 않았던 바로 이 순간이었다. 나는 도판 10에서 이것의 훌륭한 사례를 제시했는데 이 사례는 루앙 대성당의 북쪽 문에 위치한 버트레스의 패널 장식에 있는 것이다. 그리고 우리의 당면 목적을 위해서만이 아니라 독자가 진정으로 훌륭한 고딕 양식의 작품이 무엇인지를 이해하고, 이 작품이 얼마나 고결하게 상상과 법칙을 결합하는지를 이해할 수 있으려면, 그 단면들과 몰딩들을 상세하게 살펴보는 것이 바람직할 것이며(이것들은 4장 27절에서 설명할 것이다) 또한 이 설계는 그 어떤 예술이라도 자연스럽게 진행되면서 생겨났을 가장 중요한 변화가 고딕 양식의

52 [옮긴이] 클리어스토리(clerestory, 채광 측벽)는 네이브, 성가대석, 트랜셉트의 윗부분으로서 트리포리움보다 위에 있으며 아일의 지붕에 가려지지 않은 일련의 창문들이 있어서 대성당 본체의 중앙 부분에 빛이 들어오게 한다.

건축 정신에서 일어난 시기에 속하기 때문에 더 신중하게 그것들을 살펴보는 것이 바람직할 것이다. 이 트레이서리는 하나의 커다란 지배적인 원칙을 옆으로 제쳐놓고 난 후 다른 원칙을 받아들이기 전까지의 휴지기(休止期)를 나타낸다.[53] 여행자가 자신이 지나쳐온 산맥의 정상 능선을 멀리서 한번 슬쩍 쳐다보았을 때 그 능선이 뚜렷하고 선명하며 눈에 잘 띄는 것만큼이나 후대의 사람들에게도 뚜렷하고 선명하며 눈에 잘 띄는 그런 시기 말이다. 트레이서리는 고딕 예술의 커다란 분수령이었다. 트레이서리 이전에 모든 고딕 예술은 상승이었으나 트레이서리 이후에 모든 고딕 예술은 하강이었다. 실로 둘 다 다양하게 경사진 구불구불한 길이었다. 두 길 모두 (서서히 올라갔다가 내려가는 알프스 산의 고개들처럼) 중심 산맥으로부터 떨어져 나갔거나 갈라져 나간 커다란 외좌층[54]에 의해 그리고 길로 통하는 계곡이 길과 역방향이거나 평행 방향인 까닭에 중간중간 끊어졌다. 하지만 인간 정신의 자취는 그 영광스러운 산등성이까지 그리고 거기서부터 아래쪽으로 연속적으로 추적될 수 있다.

아무렇게나

이리저리 놓여있는 은빛 지대처럼 그것은 멀리서 빛난다.

미끄러지듯이 나아가면서 점점이 이어지고

여러 번 방향을 바꾸고 가로지르며 시선을 사로잡는다.

그리고 종종은 위에서, 종종은 아래에서 나타난다 —

… 정상 쪽으로 여행하는 사람에게

53 [옮긴이] 『베네치아의 돌들』 2권 6장 100절에서 러스킨은 다음과 같이 말한다. "모든 고딕은 두 방대한 유파, 즉 하나는 초기에 속하고 다른 하나는 후기에 속하는 유파로 나뉜다. (…) 이 두 유파는 중요한 변화가 일어나는 저 순간, 『건축의 일곱 등불』 2장 22절에서 고찰한 저 순간에 서로 접한다. 이 순간은 지역에 따라 조금 먼저이거나 나중이지만 대략 14세기 중반에 해당한다고 말할 수 있다. 물론 서로 만난 이 순간에 두 스타일 모두 최고의 우수함을 보여준다. 하나는 접점까지 상승하고, 다른 하나는 그 접점에서부터 하강한다…."

54 [옮긴이] 외좌층(outlier, 外座層)은 침식, 단층, 습곡에 의해 본 지층에서 분리된 지층을 가리킨다. 특히 젊은 층의 노두가 오래된 층의 노두에 둘러싸인 것을 가리킨다.

마치 다른 것인 듯이.[55]

그리고 천국과 가장 가까운 곳에 도착한 그 순간 그 지점에서, 건축자들은 자신들이 왔던 길과 초기 여정에서 자신들이 지나쳐 온 광경들을 마지막으로 되돌아보았다. 그들은 그 길과 광경들 그리고 그것들을 비추는 아침 햇살을 뒤로하고 오후의 햇볕이 따스하게 비추는 가운데 한동안 새로운 지평선을 향하여 내려갔지만 앞으로 발걸음을 내딛을 때마다 더 차갑고 우울한 어둠으로 빠져들었다.

23. 내가 말하고 있는 변화는 몇 마디 말로 표현될 수 있지만 더 중요하고 더 근본적으로 영향력 있는 변화는 그럴 수가 없다. 그 변화란 장식의 요소로서 덩어리를 선으로 대체한 것이었다.[56]

우리는 창의 구멍이나 뚫린 부분이 확대되는 방식을 살펴보았는데, 처음에는 뚫린 공간들 사이에 있는 투박한 형태의 돌이었던 것이 트레이서리의 우아한 선들이 되었다. 그리고 나는 이전의 몰딩들과 비교해서 루앙 대성당에 있는 창 몰딩들(도판 10)의 비율 및 장식에 들인 특별한 정성을 신경을 써서 지적했는데, 이는 그 아름다움과 세심함이 매우 중요하기 때문이다. 이것은 트레이서리가 건축가의 시선을 사로잡았다는 것을 나타낸다. 그때까지, 공간 사이에 있는 돌이 축소되고 가늘어지는 것이 절정에 이른 바로 그 마지막 순간까지 건축가의 시선은 오로지 창의 구멍들에만, 즉 빛을 내는 별들에게만 가 있었다. 그는 돌에는 신경을 쓰지 않았고 그가 필요로 한 것은 오직 몰딩의 투박한 테두리 장식이었으며 그가 지켜보고 있던 것은 돌을 관통하는 바로

55 [옮긴이] 이 시행들은 로저스(Samuel Rogers)의 시 "The Alps"에서 인용한 것이다. "그것"으로 옮겨진 대명사 "it"는 러스킨의 인용한 부분에 선행하는 "A path of pleasure"('즐거운 길')를 받는다. 러스킨의 인용에 오류가 있으나 사소하기 때문에 러스킨이 인용한 대로 옮겼다.

56 [러스킨 원주 1880_22] 이 대체가 매우 완전하게 일어나서 비올레-르-뒥은 『프랑스 중세 건축 사전Dictionnaire Raisonne de l' Architecture Francaise de XI. au XVIe Siecle』의 트레이서리에 관한 글에서 오로지 트레이서리 살의 변형에만 관심을 국한했다. 이 주제는 『발다르노Val d'Arno』의 여섯 번째 강의에서 철저하게 검토된다.

그 형태였다. 그러나 그 형태가 가능한 한 최대로 커졌을 때 그리고 돌 세공이 우아하고 나란한 선들의 배치가 되었을 때, 아니나 다를까 그 배치가, 그림 속에서 눈에 띄지 않은 채 우연히 형성되던 어떤 형태처럼, 떡하니 시야에 들어왔다. 그것은 말 그대로 이전에는 눈에 띄지 않았으나 한순간에 독립된 형태로 눈에 확 들어왔다. 이 배치가 세공의 주된 특징이 되었다. 건축가는 이것을 자신의 일로 받아들였고 심사숙고했으며 그 부재들을 우리가 지금 보는 대로 배치했다.

이 위대한 휴지기는 공간과 그 공간을 나누는 돌이 둘 다 동등하게 고려되는 순간이었다. 이 휴지기는 50년을 가지 못했다. 트레이서리의 형태들이 마치 어린애가 아름다움의 새로운 원천(선線)에서 느끼는 것 같은 기쁨에 사로잡혔고 그 사이에 있는 공간은 장식의 한 요소로서는 영원히 제외되었다. 나는 이 변화가 가장 분명하게 나타나는 창에서만 이 변화를 추적했지만, 사실 이 이행은 모든 건축 부재에서 동일하게 일어났다. 그래서 이 이행을 모든 면에서 추적하는 수고를 들이지 않고서는 그 중요성을 거의 이해할 수 없는데, 그 사례들은 우리의 현재 목적과는 무관하기에 3장에서 논의될 것이다. 나는 여기 2장에서는 진실의 문제를 몰딩의 처리 방식과 관련하여 탐구하고 있다.

아포리즘 16
트레이서리를 결코 유연성이 있는 것으로 생각하거나 상상해서는 안 된다.

24. ✠ 뚫린 부분들이 최종적으로 확장될 때까지 돌 세공품은 (실제로도 그렇지만) 필연적으로 딱딱하고 연성이 없는 것으로 여겨졌음을 독자들은 알 것이다. 앞서 말한 휴지기 동안에도, 즉 트레이서리의 형태들이 아직 간결하고 순수할 때에도 그랬다. 실로 섬세하지만 매우 견고했다. 휴지기의 말기에 발생한 중대한 변화의 첫 징후는 약한 산들바람이 가늘어진 트레이서리를 빠져나가고 그 산들바람에 트레이서리가 흔들리는 것 같은 느낌이었다. 트레이서리가 바람에 들어 올려진 거미줄처럼 출렁거리기 시작했다. 트레이서리가 돌의 구조로서의 본질을 상실했던 것이다. 실처럼 가늘어진 트레이서리는 연성을 가지고 있는 것으로도 여겨지기 시작했다. 건축가는 이 새로운 상상에 기뻐하며 이 상상을 실행에 옮기는 데 착수했다.

그리고 얼마 후 트레이서리의 가는 살들이 사람들의 눈에는 마치 하나의 그물처럼 상호 교직된 것처럼 보이게 되었다. 이것은 진실이라는 대원칙을 희생한 변화였다. 재료의 질을 표현하기를 단념한 것이었다. 그리고 이 변화는 그 결과가 처음 드러날 때에는 아무리 유쾌했어도 궁극적으로는 파멸을 낳았다.

연성을 가정하는 것과 나무 형태와의 유사성으로 앞에서 주목을 받은 탄력적인 구조[57]를 가정하는 것 사이에는 차이가 있기 때문이다. 그 유사성은 찾아낸 것이 아니라 필연적인 것이었다. 그 유사성은 피어(pier)나 나무줄기의 힘 그리고 늑재들이나 나뭇가지들의 가녀림이라는 자연 그대로의 상태에서 비롯되었고 제시된 다른 유사성의 조건들 대다수도 완전히 자연에 부합되는 것이었다. 나뭇가지는 어떤 의미에서는 유연할지라도 연성은 없다. 나뭇가지는 고유의 형태 그 자체로 돌로 된 늑재만큼 견고하다. 둘 다 일정한 한도까지 휘어질 것이고 이 한도를 초과할 경우 부러질 것이다. 또 한편으로 돌기둥이 구부러지지 않듯이 나무줄기도 구부러지지 않을 것이다. 그러나 트레이서리가 비단(緋緞) 끈만큼 잘 휘어지는 것으로 간주된다면, 재료의 전반적인 취약성·탄성·무게가 명목상으로는 아닐지라도 육안으로는 부정된다면, 그리고 건축가의 모든 기술이 그가 하는 작업의 첫 번째 조건들과 그가 사용하는 재료의 첫 번째 속성들이 틀렸음을 입증하는 데 사용된다면 이것은 고의적인 기만이다. (돌 표면이 눈에 드러나 보임으로써 순전한 거짓이라는 비난에서 벗어난 것뿐이다.) 이 기만이 어느 정도냐에 정비례하여, 영향을 받는 모든 트레이서리들의 격이 낮아진다.[58] ✛

25. 그러나 병적이고 쇠락하는 취향을 가진 나중의 건축가들은 이

57 [옮긴이] 본서 2장 7절 참조.

58 [러스킨 원주 1880_23] 지금껏 내가 주되게 그리고 가장 애정을 담아서 연구했던 이 건축의 본질적인 성격―'플랑부아양 양식'적 성격―에 대한 이 정당한 비판을 진지하게 주목하기 바란다. 이것은 이성으로 편견을 타개하는 사례로서, 나에게는 이것을 자랑스러워 할 권리가 있으며, 내가 독자로부터 늘 기대하는 신뢰를 정당화하기 위해서 이 사례를 지적하는 것이 적절하다.

정도의 기만에 만족하지 않았다. 그들은 자신들이 창조한 섬세한 매력에서 기쁨을 얻었고 그 힘을 키우는 것만을 생각했다. 다음 단계는 트레이서리를 잡아늘일 수 있을 뿐만 아니라 관통시킬 수 있는 것으로 보고 그런 식으로 구현하는 것이었다. 두 개의 몰딩들이 서로 만나는 경우에는 하나가 (그 독립성을 유지하면서) 다른 하나를 관통하는 것처럼 보이도록 그 몰딩들의 교차점을 처리했고, 두 개의 몰딩들이 서로 평행할 경우에는 하나가 일부는 다른 하나의 내부에 포함되고 나머지 일부는 그 위로 분명하게 보이도록 구현했던 것이다. 이 거짓 형태가 바로 고딕 예술을 짓밟은 형태였다. 연성이 있는 트레이서리들은 고결하지는 않더라도 종종 아름다웠다. 하지만 관통된 트레이서리들은 최종적으로는 단지 석공의 손재주를 보여주는 수단이 되어 고딕적인 유형의 아름다움과 위엄, 이 둘 다를 멸절시켰다. 이렇게 매우 중요한 영향을 미친 체계는 상당히 상세하게 검토해 볼 만하다.

26. 리지외 대성당 문의 스팬드럴 아래에 있는 아치 몰딩의 몸체들을 스케치한 도판 7은 위대한 시기들에 보편적이었던, 서로 비슷한 몰딩들의 교차 부분을 처리하는 방식을 보여준다. 몰딩들은 서로에게 녹아들어 교차점이나 접합점에서 하나가 되었다. 그런데 리지외 대성당의 이 사례만큼 뚜렷한 교차를 암시하는 것조차도 보통은 기피되는 일이다. (물론 이 설계는 이전의 노르만 양식 아케이드의 끝을 뾰족하게 한 형태일 뿐인 것으로서, 이런 유형의 아케이드에서는 아치들이 캔터베리Canterbury 대성당의 안셀무스Anselmus 탑의 경우처럼 각기 앞에 오는 아치 앞에 그리고 뒤에 오는 아치 뒤에 놓이는 식으로 서로 짜여 있다.) 대다수의 설계에서는 몰딩들이 서로 만날 때 교차보다는 접합되는 방식으로 만나서 상당 부분 합쳐지며 합쳐진 그 지점에서 개별적인 각 몰딩의 난면이 그렇게 녹아들어 융합된 둘에게 공통적인 것이 된다. 따라서 도판 8에 나온 포스카리 궁전(Palazzo Foscari)[59]의 창에 있는 원들의 접합점 —

59 [옮긴이] 러스킨이 이 책에서 예로 드는 포스카리 궁전은 베네치아 석호의 주데카 섬에 있는 동명의 건물이 아니라 베네치아의 도루소두로구(區)의 카날 그란데(Canal Grande, 대운하)에 있는 건물로서 카 포스카리(Ca' Foscari)라고도 불린다. 카날 그란데는 베네치아의 중심부를

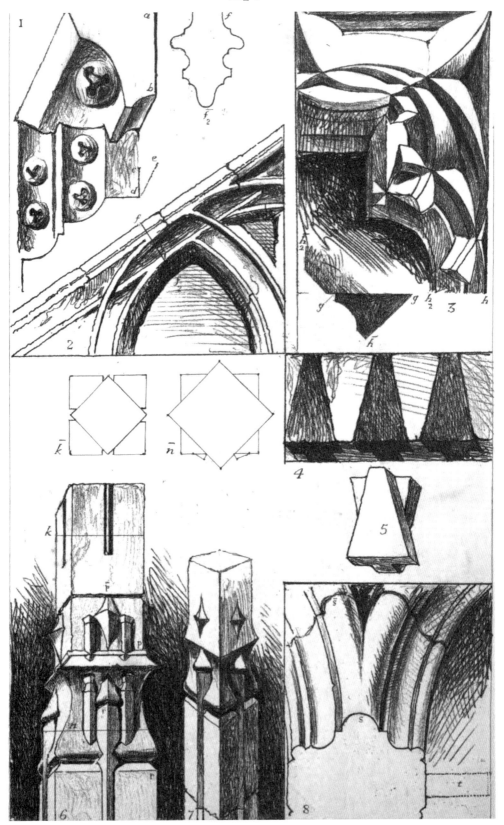

이 접합점은 도판 4의 그림 8에 정밀하게 제시되어 있다 — 에서 선 s를 따라 가르는 단면은 위쪽의 분리된 몰딩에 난 금을 따라 가르는 단면과 정확하게 똑같은 s이다. 그러나 두 개의 다른 몰딩들이 서로 만나는 일이 때때로 일어난다. 이런 일은 위대한 시기들에는 좀처럼 허용되지 않았고 이 일이 일어났을 경우에는 매우 서투르게 처리되었다. 도판 4의 그림 1은 박공[60]의 몰딩과 수직 몰딩의 접점을 그린 것으로 솔즈베리 대성당의 스파이어의 창에 있는 것이다. 박공의 몰딩은 한 개의 카베토(cavetto) 몰딩[오목하게 들어간 몰딩]으로 이루어져 있고 수직 몰딩은 이중(二重)의 카베토로 이루어져 있으며 모두 둥근 꽃송이 장식들로 장식되어 있다. 크기가 큰 한 개짜리 몰딩은 두 개짜리 몰딩중 하나를 삼켜버리고 매우 서투르고 쭈빗대는 단순함으로 작은 둥근 꽃송이 장식들 사이로 밀고 들어간다. 단면들을 비교할 경우에, 위쪽 것에서 선 ab는 창의 평면에서 실제 수직면을 나타내고, 반면에 아래쪽 것에서 선 cd는 창의 평면에서 투시선 de가 가리키는 수평면을 나타낸다는 점에 유의하라.[61]

27. 더 이전 시기의 건축자가 이런 어려운 점들을 처리하면서 보인 바로 그 서투름이야말로 그가 그 방식을 싫어하고 그런 배치로 사람들의 시선을 끄는 것을 달가워하지 않았음을 나타낸다. 솔즈베리 대성당의 트리포리움의 상부 아치와 하부 아치가 접하는 부분에 또 하나의 매우 서투른 사례가 있다. 하지만 그것은 눈에 띄지 않는 곳에 있고, 눈에 띄는 모든 접점들은 서로 닮은 몰딩들로 이루어져 있으며 완전히 단순하게 처리되어 있다. 그러나 우리가 방금 본 것처럼 건축자들의 관심이 사방이 에워싸인 공간들이 아니라 몰딩의

역S자 모양으로 흐르는 넓은 수로이다. 카날 그런데 이외에 수로가 좁은 소운하들 45개가 전 시가지를 거미줄 모양으로 연결하고 있다.

60 [옮긴이] 박공(gable)은 경사진 두 면으로 이루어지는 지붕의 끝에서, 처마에서부터 지붕마루까지 수직으로 뻗어있는 삼각형의 벽면을 가리킨다.

61 [옮긴이] 도판 4, 그림 1에서 'a'와 'b'가 쓰여진 면(빗금치지 않은 기역자 모양의 면)은 박공 몰딩을 선 ab를 따라 수직으로 자른 단면이며, 선 cd와 선 de가 이루는 면은 수직 몰딩 뒤에 숨은 수평면이다. 여기서 땅의 평면에 대해서 '수직'인 경우("수직 몰딩")와 창문의 평면에 대해서 '수직'인 경우("실제 수직면")는 그 실제 방향이 다르다는 점에 유의해야 한다.

선들에 고정되자마자, 이 선들은 어디서 교차하더라도 각각의 독자성을 유지하기 시작했다. 그리고 다양한 교차선을 획득하기 위해 서로 다른 몰딩들이 부지런하게 결합되었다. 하지만 몰딩의 선에 더 집중하는 습성이 초기의 건축자들의 비례 감각보다 더 세련된 비례 감각에서 생겨난 경우가 하나 있다는 점을 우리가 언급해야만 후기의 건축자들을 정당하게 평가해주는 것이 될 것이다. 이 습성은 묶음기둥들[62]의 기단 혹은 아치 몰딩들의 기단에서 처음 드러나는데, 이 경우 같은 군(群)에서 상대적으로 작은 기둥들에도 원래 기단이 있었다. 이는 같은 군의 중앙에 있는 (상대적으로 더 큰) 기둥의 기단이 연속됨으로써 형성된 기단이다. 하지만 건축가의 눈이 까다로워지자 큰 기둥의 기단에는 맞는 몰딩의 크기가 작은 기둥의 기단에는 맞지 않는다는 것을 느꼈고, 그리하여 각 기둥마다 독립된 기단이 부여되었다. 처음에는 작은 기둥의 기단이 큰 기둥의 기단 위에서 그냥 사라졌다. 하지만 두 기둥의 수직 부분들이 복잡하게 중첩되자 작은 기둥의 기단들이 큰 기둥의 기단 내부에 존재하는 것으로 간주되었으며 이 추정에 의거하여 기단의 출현 장소가 최대한 자세하게 계산되었고 그 장소가 이례적으로 정밀하게 조각되었다. 그래서 후기의 묶음기둥의 정교한 기단 — 예를 들어 아브빌(Abbeville) 소재 생불프랑(Saint-Vulfran) 교회의 네이브에 있는 장식 기둥들의 기단 — 의 경우에는 마치 각각 완전하고 복잡한 기단을 가진 작은 기둥 몸체들이 먼저 지면까지 다 마무리가 되고 그다음에는 그 위에 중앙 피어의 포괄적인 기단이 진흙으로 덮어 씌어져 그 뾰족한 끝부분들과 모서리들이 꼭 작은 흙덩이 바깥으로 튀어나온 수정의 모서리들처럼 여기저기 튀어나와 있게 된 것처럼 보인다. 이런 종류의

62 [옮긴이] 러스킨이 "divided pillars" 혹은 "divided column"이라고 한 것은, 생울프랑 교회 네이브의 장식 기둥을 예로 든 것으로 보아서, 그리고 설명의 내용을 보아서, '묶음기둥'('clustered column')을 지칭한 것이 분명하다.('다발기둥'이라고 옮긴 사례도 있다.) '묶음기둥'은 여러 개가 하나의 묶음을 이루어 마치 하나로 간주될 수도 있는 기둥을 가리킨다. 그렇다면 여기서 "divided"는 세로로 여러 개로 분리되어 있다는 의미일 것이다. 인터넷에서 "divided pillars" 혹은 "divided column"을 검색하면 엉뚱한 것들이 제시되는 것으로 보아서 러스킨이 사용한 이 이름은 현재 일반화된 것이 아닌 듯하다.

세공에서 종종 놀라운 기술적인 솜씨가 과시되는데, 상상할 수 있는 가장 신기한 형태의 단면들이 한 치의 오차도 없이 계산되었으며 그 밑에서 생겨나는 형태들은 그 형태들이 아주 희미해서 만져보지 않고는 거의 감지될 수 없는 장소들에서조차도 구현된다. 50개가량의 측정된 단면들 없이는 이런 종류의 아주 정교한 사례를 알아볼 수 있게 하는 것이 불가능하다. 그렇지만 도판 4의 그림 6은 루앙 대성당의 서쪽 문에 있는 아주 흥미롭고 단순한 사례이다.[63] 이 그림 6은 루앙 대성당의 주요 벽감들 사이에 있는 폭이 좁은 피어들 중 하나의 기단의 일부이다. p에서 r로 이어지는 모서리 윤곽을 가진 기단이 있는 사각 기둥 k는 그 기단 내부에 45도로 비스듬히 놓인 또 하나의 비슷한 기단을 포함하고 있는 것으로 가정된다. 이 내부의 기단을 일정한 만큼 들어 올리면 \bar{p}에서 \bar{r}로 이어지는 윤곽을 가진 모서리의 쑥 들어간 부분이 바깥 기단의 튀어나온 부분 뒤에 있게 된다. 그 위쪽 부분의 모서리는 위쪽의 바깥쪽 기둥 k[64]의 측면과 정확하게 만나며, 따라서 수직으로 두 번 절개하여 기둥 몸체의 아래부터 위쪽 끝까지 두 개의 검은 선을 만들지 않는다면 그 모서리는 눈에 띄지 않을 것이다. 기둥 몸체 앞면의 접하는 부분 바로 옆쪽에 두 개의 작은 필라스터[65]가 단단히 고정시키는 용도의 바늘땀처럼 붙어 있다. k, n 수준에서 각각 취한 단면 \bar{k}, \bar{n}은 전체의 구조를 가설적으로 추정할 수 있도록 설명해줄

63 [러스킨 원주 1880_24] 내 생각에는 윌리스 교수가 고딕 양식 건축의 사라져 버린 구조상의 원칙들을 주시하고 규명한 최초의 현대인이었다. 나는 앞에서(21절) 언급한 그의 저서에서 융성기 고딕예술의 기본 원리를 모두 배웠지만 이 플랑부아양 양식의 기초는 나 스스로 터득했고 새로운 진술이라고 생각하기에 여기에 썼다. 그러나 윌리스 교수가 나중에 나에게 밝혔듯이, 『플랑부아양 양식의 특징적인 상호침투에 관하여On the Characteristic Interpenetrations of the Flamboyant Style』라는 책에서 그가 먼저 이 모든 것을 쓴 바 있다.

64 [옮긴이] 참조한 여러 버전의 텍스트 원문에 "shaft 4"('기둥 몸체 4')라고 되어 있으나 그림 6에서 보듯이 이것은 명백히 "shaft k"('기둥 몸체 k')의 오기이다. 각 기둥이나 면에는 숫자가 아니라 알파벳이 붙여지기 때문이다. 초판(1849)의 정오표와 1880년판의 정오표에도 이 오류는 지적된 바 없다.

65 [옮긴이] 필라스터(pilaster)는 벽면에 돌출해 있거나 문간 양옆에 있는 각진 기둥을 가리킨다. 주추와 주두가 있다.

것이다. 그림 7은 포치에 있던 유실된 조각상들을 지탱하는 대좌[66]의 가장 작은 피어들 중 하나의 기단, 더 정확하게는 연결 부분(이런 형태의 부분들은 플랑부아양 양식 작품의 기둥에서 반복해서 등장한다)이다. 그 아래쪽 단면은 \overline{n}과 똑같을 것이며 그 구조는 이미 말한 바 있으니 즉시 이해될 것이다.[67]

28. 그러나 안으로 감싸인 이런 식의 구조에는 비난받을 점만이 아니라 칭찬받을 점도 많았고 양적인 비례는 복잡한 만큼이나 항상 아름다웠다. 그리고 교차선들은 비록 투박하지만 합쳐지는 몰딩들의 꽃 세공과 절묘하게 대조를 이루었다. 그러나 상상은 여기서 멈추지 않았다. 상상은 기단에서 아치로 올라갔고 그곳에서 자신을 드러낼 충분한 공간을 찾지 못하자 심지어는 원통형 기둥 몸체의 윗부분에서 주두를 제거했는데 — 우리는 약 3천년의 시간 동안 지구상에 존재하는 모든 나라의 권위와 관습을 무시할 수 있는 사람들의 대담함을 유감으로 여기면서도 감탄할 수밖에 없다 — 아치 몰딩들이 기단에서 기둥 안으로 사라졌으므로 그 몰딩들이 주두의 애버커스[68]에서 끝나지 않고 기둥 위로 나타나는 것처럼 보이게 하기 위해서이다. 그다음에 그들은 아치의 꼭지점에서 몰딩들이 서로 교차하고 서로를 관통하게 했다. 그리고 마지막으로 그들이 원하는 만큼 많은 교차 기회를 제공하기에

66 [옮긴이] 여기서 '대좌'로 옮긴 'pedestal'은 원래는 장식 기둥에서 몸체보다 아래쪽 부분을 의미하였으며 따라서 'plinth'의 의미를 포함했다. (이런 경우 '주추'로 옮겼다.) 나중에는 오벨리스크, 입상, 꽃병 등의 받침대도 의미하게 되었다. (이런 경우에는 대좌臺座로 옮겼다.)

67 [러스킨 원주 1880_25] 이 책을 준비하면서 내 머릿속에 가장 크게 자리 잡고 있던 원칙—자연 형태를 모든 아름다운 설계의 토대로 삼는 원칙—에 대한 이후의 설명에서, 내가 어떻게 이 몰딩들이 안으로 감싸인 수정의 구조에 정확하게 상응한다는 것과 같은 강력한 요점을 빠뜨렸는지 이해할 수 없다. 아마도 그것은 건축자들이 결코 수정을 본 적이 없고 생각한 적도 없다는 것을 내가 알고 있었기 때문이었을 것이다. 하지만 그래도 그렇다고 말해야 했다. 이 누락이 더 이상한 것은 내가 (그 반만큼도 분명하지 않은!) 피사의 고딕 양식(Pisan Gothic)에서 그 유사성을 포착했기 때문이다. 이 책의 4장 7절을 참조하라.

68 [옮긴이] 애버커스(abacus, 관판冠板)는 기둥의 상단 머리 최상부에 두어지는 네모진 판을 가리킨다. 주로 도리아식, 이오니아식, 코린트식 건축물에 나타나며 상부에서 전해지는 하중을 균등하게 에키누스(echinus, 기둥머리)에 전하는 기능을 한다.

충분한 자연스러운 방향을 찾지 못할 경우에는 몰딩들을 이리저리 구부렸고 몰딩들이 교차 지점을 통과할 때 그 끝을 짧게 싹둑 잘라냈다. 도판 4의 그림 2는 팔레즈(Falaise) 소재 생제흐베(Saint-Gervais) 교회의 앱스에 있는 플라잉 버트레스의 일부분인데, 여기서 몰딩 — 이 몰딩의 단면은 위쪽에 대략적으로 f(f지점을 관통해서 수직으로 자른 면)에서 제시된다 — 은 가로대 및 두 개의 아치와 총 세 번 만나면서 계속 나아간다. 그리고 가로대 끝에서 납작한 필릿 몰딩[69]이 갑자기 잘리는데, 이는 끝을 잘라내는 단순한 즐거움을 위한 것이다. 그림 3은 주르제(Sursee) 시청사의 문 윗부분의 반쪽이다. 여기서 연결 부분 단면의 음영 진 부분 gg는 아치 몰딩의 일부분이며, 이 부분이 세 번 같은 모양으로 반복되고 자체적으로 여섯 번 교차하며 더이상은 처리할 수 없게 되었을 때 끝을 잘라냈다. 이 양식은 사실 이진 시기에 스위스와 독일에서는 과장되었는데, 목재의 장부촉 이음을, 특히 샬레풍 오두막[70]의 모서리에 있는 목재들이 교차하는 모습을 돌로 모방했기 때문이다. 그러나 이것은, 처음부터 독일의 고딕 양식을 억누르고 결국에는 프랑스 고딕 양식도 파괴한 잘못된 체계가 안고 있는 위험을 더 분명하게 보여주는 사례일 뿐이다. 이런 이례적인 남용 — 납작해진 아치, 줄어든 기둥, 생명력이 없는 장식, 선(線)투성이의 몰딩, 왜곡되고 과도한 잎 장식 — 에서 생겨나는 희화화된 형태와 기이한 처리 방식을 더 추구하는 것은 너무나 고통스러운 일이었을 것이다. 그러다 마침내 모든 통일성과 원칙을 잃은 이 폐허와 잔해 위로 르네상스라는 역겨운 급류가 일어서 그것들 모두를 휩쓸어 가버리는 때가 왔던 것이다.

중세 건축의 위대한 시대가 그렇게 몰락했다.[71] 맹렬히 밀려드는 압도적인

69 [옮긴이] 필릿(fillet) 몰딩은 하나의 몰딩을 다른 몰딩으로부터 분리해주는, 납작한 띠 모양의 몰딩을 가리킨다.

70 [옮긴이] 샬레(châlet)는 스위스와 프랑스 알프스 지역의 전통적인 오두막으로서, 목재로 만들어졌고 부드럽게 경사진 지붕과 넓은 처마를 가지고 있다.

71 [러스킨 원주 1880_26] 마지막 단락은 매우 멋지지만 불행히도 허튼소리다. 진실 결핍은 총체적인 질병의 일부일 뿐이며 결코 영향력을 크게 끼치는 부분은 아니었다. 인간에게

혁신에 아무런 저항을 할 수 없었던 것은 중세 건축이 자신의 고유한 힘을 잃어버리고 자신의 고유한 법칙을 위반했기 때문이며, 그로 인해 중세 건축의 질서, 일관성 그리고 조직 구조가 깨져버렸기 때문이었다. 그리고 이 모든 것은 중세 건축이 진실 단 하나를 희생시켰기 때문이었다는 것을 명심하자. 중세 건축이 진실성을 저렇게 포기한 것으로부터, 자신이 아닌 것의 외양을 띠려는 저러한 시도로부터 질병과 노쇠의 다양한 형태들이 생겨났으며 이로 인해 중세 건축의 우월함을 떠받치는 기둥들이 삭아 없어졌다. 때가 되었기 때문이 아니었다.[72] 고전적인 가톨릭교도들이 중세 건축을 경멸했기 때문도 아니고, 독실한 개신교도들이 중세 건축을 두려워했기 때문도 아니었다. 중세 건축은 그런 조롱과 두려움을 견뎌내고 살아남을 수 있었을 것이고, 르네상스의 무기력한 관능성과 비교해도 확고하게 두드러졌을 것이다. 중세 건축은 자신이 빠졌던 잿더미로부터 다시 새로워지고 정화된 영광으로 그리고 새로운 영혼으로 (자신이 받은 바의 영광을 신의 영광을 위해서 바치며) 일어섰을 것이다. 하지만 중세 건축 고유의 진실성이 사라졌고 중세 건축은 영원히 침몰했다. 중세 건축에는 흙먼지에서 자신을 일으켜 세울 지혜나 힘이 남아 있지 않았다. 그리고 열성으로 인한 오류와 사치에서 오는 안이함이 중세 건축을 강타하여 쓰러뜨렸고 해체해버렸다. 우리가 중세 건축의 토대를 이루었던 맨땅을 밟고 중세 건축의 널브러진 돌들에 채여 넘어질 뻔할 때 우리는 이것을 기억하는 것이 좋다. 뚫린 벽의 저 찢어발겨진 뼈대들(그 사이로 우리의 바닷바람이 윙윙 신음 소리를 내며 불어와 한때 기도원에서 등대처럼 불빛이 새어 나왔던 황량한 해변 언덕들을 따라 그 뼈대들을 하나하나 흩뿌린다), 저 회색빛 아치들과 고요한 아일들(aisles)(그 아래쪽에서는 우리의

가능한 온갖 양태의 어리석음과 무절제함이 후기 고딕 건축과 르네상스 건축에서 합류하고 이 양식들의 예술성을 한꺼번에 전방위적으로 부패시킨다.

72 [옮긴이] 러스킨의 강의 원고에는 다음 문장이 삽입되어 있다. "완성에 도달했거나 할 일을 마쳐서가 아니었다. 중세 건축에 실제로 정점이 있었지만, 이것은 도달할 수 있었던 정점보다는 낮은 것이었다."

계곡에 사는 양들이 제단들을 뒤덮은 풀을 뜯으며 쉰다), 지상의 것이 아닌 저 형체 모를 더미들(이것들은 우리의 들판을 희한하고도 갑작스럽게 꽃두둑으로 만들고 우리의 산의 계곡물을 그 계곡의 것이 아닌 돌들로 막는다) — 이것들은 그것들을 망친 분노나 그것들을 저버린 두려움에 대한 한탄과는 다른 생각을 우리에게 요구하고 있다. 파괴를 확정지은 것은 그 파괴를 저지른 약탈자도, 광신자도, 신성모독자도 아니었다. 전쟁·분노·공포가 최악으로 작용했을 수도 있지만, 파괴자의 손이 닿은 후에도 튼튼한 벽을 올릴 수 있었고 가느다란 기둥들을 다시 세울 수 있었을 것이다. 그러나 이 벽들과 기둥들은 그것들 스스로가 위반한 진실의 폐허 위에서는 세워질 수 없을 것이다.

3장 힘의 등불

1. 우리가 가장 생생한 인상을 제외하고 모든 것이 흐릿해질 정도로 오랜 시간이 흐른 후에 인간이 만든 작품들로부터 받은 인상들을 떠올릴 때, 거의 가늠하지 못한 힘을 가진 많은 것들에게서 묘한 탁월함과 내구력을 발견하는 일이 종종 발생한다. 그리고 처음에는 눈에 띌 수 없는 자리에 있던 상대적으로 더 단단한 바위의 광맥들이 결빙과 침식의 작용으로 돌출하게 되듯이 이전에는 판단력에 포착되지 않았던 특징적인 점들이 기억이 쇠퇴하는 중에 발현하게 되는 일이 종종 발생한다. 감정의 기복, 불운한 상황, 그리고 우연한 연관으로 어쩔 수 없이 발생한 자신의 판단 오류들을 바로잡고자 하는 여행자는 이후의 세월이 내리는 조용한 평결을 기다리는 것 말고는, 그리고 그의 기억 속에 가장 나중까지 남아 있는 이미지들에서 두드러짐의 순위와 생김새가 새롭게 배열되기를 기다리는 것 말고는 다른 방도가 없다. 그가 산 속 호수의 물이 빠질 때 순차적으로 드러나는 호숫가의 다양하게 변하는 윤곽들을 지켜보며, 최초로 땅바닥을 쪼개어 가장 깊은 곳을 만든 힘의 실제 방향을, 또는 그 깊은 곳을 흘러서 길을 낸 물의 흐름들을 물이 빠져나가는 형태에서 추적하듯이 말이다.

우리가 아주 기분 좋게 감동을 받았던 건축 작품들에 대한 기억으로 이렇게 되돌아갈 경우, 이 기억은 일반적으로 다음의 두 가지 부류로 크게 나뉠 것이다. 하나는 뛰어난 사랑스러움과 우미(優美)함이 특징인데 우리는 애정 어린 찬탄의 느낌으로 이 기억을 다시 떠올린다. 다른 하나는 엄숙하고 (많은 경우) 신비한 장엄함을 특징으로 하는데, 우리는 어떤 거대한 '영적 힘'의 존재 및 작용에서 느꼈던 것과 같은 줄지 않는 경외감으로 이것을 기억한다. 건물들에 대한 기억들 가운데, 아마도 처음 우리 마음에 다가올 때에는 우리에게 주는 인상이

다른 것들에 비해 뒤떨어지지 않았겠지만 그 인상 깊음을 내구력이 덜한 고결함의 성질들, 즉 재료의 가치, 장식의 축적, 혹은 기계적 만듦새의 기발함에 빚지고 있는 기억들은, 이 두 부류 — 이 두 부류는 그 사이에 어중간하게 존재하는 사례들로 인해 다소 서로 어우러지기는 하지만 항상 아름다움과 힘의 특성들에 의해서 뚜렷하게 변별된다 — 의 주변으로부터 무더기로 쓸려나갈 것이다. 그런 주변적인 것들이 실로 특별한 관심을 깨웠을 수 있고 결과적으로 구조의 특정 부분들이나 효과들이 오래 기억되었을 수도 있지만, 이런 기억들조차 애써 노력을 해야만 떠올려질 것이고 나중에는 아무런 감정 없이 떠올려질 것이다. 다른 한편 순수한 아름다움의 이미지와 영적인 힘의 이미지는 마음을 비운 순간에 아름답고 장엄하게 무리 지어 돌아와 가슴 떨리게 하는 영향력을 발휘할 것이다. 위풍당당한 수많은 궁전들의 자부심과 온갖 보석으로

뇌문 무늬

장식한 성지(聖地)의 부(富)는 황금빛 먼지구름이 되어 우리의 머리에서 서서히 사라지는 반면에, 그 먼지구름의 흐릿함을 뚫고서 (아치들 아래에서 뇌문무늬[01] 꽃 세공이 마치 최근에 내린 눈이 만들어낸 둥근 천장에 눌리기라도 한 것처럼 오므라들고 있는) 강가나 숲가에 있는 어떤 외딴 대리석 교회의 하얀 이미지가 솟아오르거나, 혹은 하나하나가 산의 토대가 될 법한 돌들을 셀 수 없이 쌓아 지은, 거대한 무료함을 품은 어슴푸레한 벽의 이미지가 솟아오를 것이다.

아포리즘 17
건축의 두 가지 지적인
힘들인 공경과 규제

2. ✠이 두 부류의 건물의 차이는 자연에서 아름다운 것과 숭고한 것 사이에 있는 차이에 불과한 것이 아니다. 그것은 또한 인간의 작업물에서 독창적인 것과 파생된 것 사이의 차이이다. 건축물에서 예쁘거나 아름다운 것은 무엇이든지 자연 형태를 모방한 것이고, 그렇게 자연 형태에서 파생되지 않고 인간의 정신에서 나오는 배치 및 규제로 인해 품격을 갖게 되는 건축물은 그 정신의 힘을 표현한 것이

01 [옮긴이] 뇌문(雷紋)무늬는 네모나게 변형된 두루마리 모양이 연속되어 이룬 무늬이다.

되며 표현된 그 힘에 상응하는 만큼의 숭고함을 갖게 되는 것이다. 따라서 어느 건물이든 그것을 보면, 건축자가 자연에서 무엇을 가져왔는지를 알 수 있거나 어떻게 규제했는지를 알 수 있다. 건축자의 성공 비결은 무엇을 가져올지를 그리고 어떻게 규제할 것인지를 잘 안다는 점에 있다. 이것이 건축에서 지적 능력과 관련된 거대한 두 등불이다.[02] 하나는 지상에서의 신의 작품들을 정당하고 겸손하게 공경하는 것을 핵심으로 하고, 다른 하나는 인간에게 부여된, 저 작품들에 발휘하는 규제력을 이해하는 것을 핵심으로 한다.✛

3. 그런데 고결한 건물의 형태들에는 이런 살아있는 권위와 힘의 표현 말고도 가장 숭고한 자연 사물들과의 교감이 담겨 있다. 나는 일단은 이 교감이 이끄는 바의 규제하는 '힘'이 어떻게 작동하는지를 좀 추적해볼 것이며, 더 추상적인 '발명'의 분야들에 대한 탐구는 모두 제쳐놓을 것이다. 이 발명의 능력 그리고 이에 대한 논의와 연결된 비율 및 배치의 문제들은 모든 예술을 다루는 일반론에서만 올바르게 검토될 수 있기 때문이다. 그렇지만 건축의 경우 자연 자체의 거대한 통제력들과의 교감은 특수하며, 따라서 간략하게 고찰될 수 있다. 그리고 건축가들이 최근에 그 교감을 거의 느끼지 못했거나 고려하지 않고 있었기 때문에 이 고찰은 더 많은 장점을 가진다. 나는 최근 활동들에서 두 유파들이 서로 경합하는 것을 많이 보았는데, 설계를 아름답게 하려는 시도들을 많이 한 유파는 독창성에 영향을 끼쳤고 구조를 교묘하게 많이 변경한 다른 유파는 정당성에 영향을 끼쳤다. 그러나 나는 추상적인 힘을 표현하는 것을 목표로 삼는 경우를 어디에서도 본 적이 없다. 즉 이 건축이라는

02 [옮긴이] '지적 능력'은 'intellect'를 옮긴 것이다. 본서에서 '지성'으로 옮긴 'intelligence'는 칸트의 '지성'(Verständniss)처럼 대상에 대한 이해력(understanding)을 가리킨다. 'intelligence'에 상상력을 더한 것이 'intellect'이다. 이에 대해서는 『베네치아의 돌들*The Stones of Venice*』 1권 부록 14 참조. 거론된 "두 등불"은 '힘의 등불'과 '아름다움의 등불'이다. '아름다움의 등불'이 어떻게 '지적 능력'과 연관되는지에 대해서는 『현대 화가론』 1권 1부 1편 6장의 다음 대목을 참조하면 된다. "아름다움에 대한 모든 뛰어난 견해에서는 적절함·정당함·관계에 대한, 그 발생을 추적하기 어려운 섬세한 지각에 즐거움의 많은 부분이 좌우되는데, 이 지각은 순전히 지적이며, 이 지각을 통해서 우리는 '지적 아름다움'(intellectual beauty)이라고 올바르게 불리는 것에 대한 우리의 가장 고결한 생각에 도달한다.

시원(始原)적인 인간 예술에는 인간이 신의 작품들 가운데 가장 아름다운 것들과 맺는 관계만이 아니라 가장 강력한 것들과 맺는 관계도 나타낼 잠재력이 있다는 생각이 등장하는 것을 본 적이 없으며, 저 강력한 작품들 자체도 인간의 진지한 사유 활동과 관련됨으로써 추가적인 영광을 받도록 그들의 주인이요 인간의 주인인 신에게 윤허를 받았다는 생각이 등장하는 것을 본 적도 없다. 인간이 지은 건물에서는 숲의 기둥들을 둥글게 만들고 길 위로 보이는 푸른 하늘을 아치 모양으로 만들어 주는 영(靈) — 잎에는 잎맥을, 껍질에는 광택을, 동물 조직을 끊임없이 움직이게 하는 모든 맥박에는 우아함을 부여하는 영 — 에 대한 경배와 추종뿐만 아니라 지상의 기둥들을 꾸짖으며 차가운 구름들을 뚫고 황막한 절벽들을 지어 올리고 옅은 하늘의 아치 안으로 어슴푸레한 원뿔 모양의 자줏빛 산들을 들어 올리는 영에 대한 경배와 추종 또한 담겨 있어야 한다. 이러한, 그리고 여타의 장엄한 광경들은 인간 자신의 손으로 만든 작품과 인간의 사유 속에서 연관되기를 거부하지 않는다. 잿빛 절벽은 우리가 그것을 보고 키클롭스처럼 거대한 황막한 돌벽을 떠올린다고 해서 그 고결함을 잃지는 않는다. 바위로 된 해변 절벽의 꼭대기들은 요새의 탑들을 닮은 환상적인 외형으로 배열되더라도 그 품격을 잃지 않는다. 심지어 멀리 떨어진 장엄한 원뿔 모양의 산도 자신만의 고독함에서 오는 울적함에 인간과 연관된 울적함, 즉 하얀 해변 위에 있는 이름 없는 무덤들의 이미지로부터 투사되는 울적함이, 그리고 건물들이 가득한 도시들이 폐허가 될 운명을 맞아 무너져 내린 자리에 생긴, 갈대가 무성한 진흙 더미의 이미지로부터 투사되는 울적함이 섞여 있다.

4. 그렇다면 '자연'도 인간의 작품들로부터 받아들이는 것을 수치스러워하지 않는 이 힘과 장엄함이 무엇인지 살펴보자. 그리고 아득한 옛날 지진으로 우뚝 솟아나고 대홍수로 모양이 빚어진 언덕들에 들어 있는 것으로 연상되더라도 영광스러운, 인간이 산호말 같은 에너지로 쌓아올린 덩어리들에 들어 있는 저 숭고함이 무엇인지 살펴보자.

첫째는 순전히 크기가 주는 숭고함이다. 크기의 측면에서 자연 사물들의 숭고함을 모방하는 것은 가능하지 않다고 생각될 수 있으며 건축가가

그 사물들과 대결하는 것도 가능하지 않다고 생각될 수 있을 것이다. 샤무니(Chamouni) 계곡[03]에 피라미드를 짓는 것은 바람직한 일이 아닐 것이다. 그리고 성베드로 대성당(St. Peter's Basillica)이 자그마한 언덕의 비탈에 자리를 잡은 것은 많은 결함들 중 하나로서 다른 것 못지않게 해로운 것으로 여겨진다. 그런데 성베드로 대성당이 마렝고(Marengo) 평원[04]에 서 있거나 아니면 토리노(Torino)의 수페르가(Superga) 성당이나 베네치아의 산타마리아 델라 살루테(Santa Maria della Salute) 성당 같다고 상상해보라! 건축물의 크기뿐만 아니라 자연 사물들의 크기에 대한 파악도 육안으로 한 측정보다는 상상력에 의한 운 좋은 자극에 더 좌우되는 것이 사실이다. 그리고 건축가에게는 그가 감당할 수 있는 크기의 건축물을 사람들의 시야에 가깝게 붙일 수 있다는 독특한 장점이 있다. 보베 대성당의 성가대석만큼 높은 곳에서 뚜렷하게 수직으로 뻗어 내리는 바위들은 심지어 알프스 산맥에도 거의 없다. 그래서 멋지게 깎아지른 벼랑 같은 벽이나 통짜로 된 탑의 측면을 확보하고 그것들에 대적하는 거대한 자연 지형들이 없는 곳에 그 벽이나 탑을 세운다면 크기가 주는 숭고함을 그 벽이나 탑에서 느끼는데 부족함이 없을 것이다. 이런 의미에서 자연이 인간의 힘을 꺾어버리는 일보다 인간이 자연의 숭고함을 파괴하는 일이 훨씬 더 잦다는 것은 (유감스러운 점이기도 하지만) 인간에게 격려가 되는 점이다. 산을 모욕하는 데 많은 것이 필요하지는 않다. 때로는 오두막 한 채가 그 일을 해낼 것이다. 내가 샤무니에서 콜 드 발므[05]를 올려다볼 때마다, 거기 있는 호의적인 작은 오두막을 향한 도발적인 감정이 격하게 일었는데, 그 오두막의 빛나는 하얀 벽들은 초록의 능선 위에서 뚜렷하게 정사각형의 점을 형성하고 콜 드 발므가 높은 곳에 있다는 생각을 싹 지워버린다. 대저택 한 채가 종종 풍경 전체를

03 [옮긴이] 몽블랑 아래 있는 계곡으로 보통 여기서 몽블랑으로 올라간다.

04 [옮긴이] 이탈리아 피에몽테주(州) 알렉산드리아 근교의 평원.

05 [옮긴이] 콜 드 발므(Col de Balme) 혹은 발므 고개는 알프스 산에 있는 높은 산길로 스위스와 프랑스의 국경지대에 위치한다.

훼손하고 오랜 세월 왕처럼 군림해온 언덕들을 폐위시킬 것이다. 그리고 내 생각으로는 파르테논 신전 등이 있는 아테네의 아크로폴리스도 그 아래쪽으로 최근에 지어진 궁전으로 인해 모형처럼 왜소해 보이게 되었다. 사실 언덕들은 우리가 상상하는 것만큼 높지 않다. 그리고 상대적으로 평균적인 크기는 아니라는 실제 인상에 호방한 손길과 생각으로 공들여 일했다는 느낌이 더해질 때 어떤 숭고함에 도달하며, 이 숭고함은 부분들을 배치하면서 저지르는 조잡한 잘못으로만 파괴될 수 있다.

5. 따라서 저급한 설계가 단지 크기 때문에 고결하게 될 것이라고 단정할 수는 없어도 규모가 증가할 때마다 그 설계에 일정 정도의 고결함이 생길 것이다.[06] 그러므로 건물의 주된 특징을 아름다움으로 할지 숭고함으로 할지를 애초에 결정하는 것이 바람직하다. 그리고 후자라면 사소한 부분들을 신경 쓰느라고 규모가 커지는 것을 방해하는 일은 없는 것이 좋다. 다만 건축가가 적어도 숭고함이 시작되는 일정 규모에 도달할 힘 — 거칠게 정의해서 살아있는 형상이 건물 옆에서는 실물보다 작아 보이도록 만드는 힘 — 을 명백하게 가지고 있다는 점을 전제로 해야 할 것이다. 우리의 현대적 건물들 대부분의 불운은, 우리가 그것들이 모든 면에서 탁월하기를 바라는 데 있다. 그래서 자금의 일부는 회화로, 일부는 금도금으로, 일부는 설비로, 일부는 채색 창으로, 일부는 작은 스티플로, 일부는 여기저기 장식에 들어가야 한다. 그러나 창도, 스티플도, 장식도 그 재료값을 하지 못한다. 사람들의 정신을 구성하는 부분들 가운데 감수성이 예민한 부분 주위에는 딱딱한 부분이 있는데 정신이 그 속살까지 영향을 받으려면 먼저 이 딱딱한 부분이 꿰뚫려야 한다. 그리고 우리가 천 개나 되는 별도의 지점에서 이 딱딱한 부분을 찌르고 긁어댈 수는 있겠지만 어딘가를 깊숙이 찔러서 뚫고 지나가지 못할 바에는 차라리 그대로 두는 편이 낫다. 그리고 우리가 뚫고 지나갈 정도로 어딘가를 깊숙이 찔러 넣을

06 [옮긴이] 『베네치아의 돌들』 3권 2장 44절의 주석에서 러스킨은 과시를 위한 크기와 숭고를 위한 크기를 구분한다.

수 있다면 단 한 번 찔러 넣는 것으로 족하며, 굳이 "교회 문만큼의 폭"[07]으로 찌르지 않더라도 **충분**할 수 있다. 그리고 무게만으로도 이 일을 할 수 있다. 무게로 이 일을 하는 것은 서투른 방식이지만 효과적인 방식이기도 하다. 작은 스티플로 꿰뚫을 수도 없고 작은 창으로 비추어 보여줄 수도 없는 무관심을 단지 커다란 벽의 무게만으로 순식간에 돌파할 수 있다. 따라서 많은 자원을 가지지 못한 건축가는 먼저 자신의 공격 지점을 선택하도록 하자. 그리고 크기를 선택한다면 장식은 포기하도록 하자. 자원들이 집중되어 있고 그 집중된 모습이 눈에 띄게 하기에 충분할 만큼 수적으로 많은 경우가 아니라면 건축가의 장식들은 다 합쳐도 거대한 돌 하나의 가치도 없을 것이기 때문이다. 그리고 이 선택은 타협이 없는 단호한 것이어야 한다. 주두들이 약간의 조각술로 나아보일지 말지는 문제가 아닐 것이다. 그 주두들은 거대한 덩어리 상태로 그냥 두도록 하자. 아치의 아키트레이브[08]를 더 풍요롭게 할지 말지도 문제가 아닐 것이다. 할 수 있다면 아치를 1피트 더 높게 만들도록 하자. 네이브의 폭을 1야드 더 넓히는 것이 바둑판무늬로 포장하는 것보다 더 가치가 있을 것이고, 외벽을 6피트 더 늘리는 것이 수많은 피너클들보다 더 가치가 있을 것이다.[09] 크기의 제한은 건물의 용도 측면에서만 또는 건축가가 마음대로 할 수 있는 대지(垈地)의 면적 측면에서만 가해지게 될 것이다.

6. 그러나 그 제한이 이런 상황들에 의해 결정되고 난 다음에 물어야 할 것은, 실제 크기가 어떤 수단에 의해 가장 잘 드러나게 될 수 있는지이다. 일정한 크기를 주장하는 건물이 실제만큼 커 보이는 일은 거의 없거나 어쩌면 아예

07 [옮긴이] "교회 문만큼의 폭"("wide as a church door")은 『로미오와 줄리엣*Romeo and Juliet*』 3막 1장에서 로미오의 친구 머큐시오(Mercutio)가 칼에 찔리고 나서 로미오에게 하는 대사에 나오는 말이다.

08 [옮긴이] 아키트레이브(architrave)는 기둥의 주두 위에 놓이는 린텔이나 들보를 말한다.

09 [러스킨 원주 1880_27] 철거 후보가 될 수 있는 모든 아름다운 건물을 철거하는 일과 계약을 따낼 수 있는 가능한 최대 양의 형편없는 벽돌 벽을 세우는 일을 앞으로 50년 동안 하게 될 일단의 사람들에게 이 모든 좋은 조언을 이렇게 간단하게 할 수 있어서 참 좋다.

없기 때문이다. 어떤 형상이 건물의 어디든 먼 부분에서, 특히나 윗부분에서 출현하면, 이는 이 부분들의 규모가 실제로는 우리가 생각하고 있는 것보다 크다는 것을 거의 항상 의미할 것이다.

　건물이 그 큰 규모를 드러내기 위해서는 전체가 동시에 보여야 한다는 말을 종종 듣는다. 어쩌면, 건물의 되도록 많은 부분이 연속적인 윤곽선 안에 들어와야 하고 그 끝부분들이 동시에 전부 보여야 한다고 말하는 것이 더 나을지도 모른다. 또는 건물이 아래부터 위까지, 끝에서부터 끝까지 눈에 보이는 하나의 윤곽선을 가져야 한다고 더 간단하게 말할 수 있을 것이다. 아래에서 위로 이어지는 이 윤곽선이 안쪽을 향하여 피라미드 형태를 이룰 수도 있고 수직이어서 거대한 절벽 모양을 이룰 수도 있다. 아니면 바깥쪽을 향할 수도 있는데, 오래된 집들의 돌출한 전면, 그리고 어떤 면에서는 그리스 신전을 비롯해서 육중한 코니스나 돌림띠가 있는 모든 건물이 해당 사례들이다. 이제 이 모든 사례들에서 윤곽선이 심하게 단절된다면, 코니스가 너무 심하게 돌출하거나 피라미드의 위쪽 부분이 너무 심하게 쑥 들어간다면 장엄함은 사라질 것이다. 이는 건물이 동시에 전부 보이지 않기 때문이 아니라 — 육중한 코니스의 경우에 코니스의 그 어떤 부분도 가려지는 법이 없다 — 그 윤곽선의 연속 상태가 단절되고 그래서 그 선의 길이를 가늠할 수 없기 때문이다. 물론 그 오류는 건물의 많은 부분이 가려질 때에 더 치명적이다. 쑥 들어가 있는 것처럼 보이는 성베드로 대성당의 돔처럼 잘 알려진 사례에서도 그렇고, 가장 높은 부분들(탑이나 돔)이 트랜셉트와 앱스의 십자 교차부 위에 위치한 많은 교회들을 다수의 지점들에서 볼 경우들에도 그렇다. 그래서 피렌체 대성당의 규모를 실감할 수 있는 지점은 오직 하나다. 남동쪽 모서리의 맞은편에 있는 발레스트리에리(Balestrieri) 거리의 모퉁이가 그 지점인데, 그곳에서는 돔이 앱스와 트랜셉트 위쪽으로 순간적으로 솟아오르고 있는 것처럼 보이는 일이 일어난다.[10] 탑이 트랜셉트와 앱스의 십자 교차부 위에 위치한 모든

10 [옮긴이] 남동쪽 모서리의 맞은편에서는 돔의 전체 모습을 볼 수 있다.

사례들의 경우 탑 자체의 웅장함과 높이가 사라진다. 이는 사람들이 눈으로 높이 전체를 추적해 내려갈 수 있는 선은 하나뿐인데 이 선이 십자 교차부의 안쪽 모서리에 있어서 쉽게 식별되지 않기 때문이다. 따라서 대칭과 느낌의 측면에서는 그런 설계가 종종 우위를 점할지라도, 탑 자체의 높이가 확실히 드러나 보이려면 탑은 서쪽 끝에 있어야 하며,[11] 아예 종탑으로 분리되면 더욱더 좋다. 롬바르드(Lombard) 양식 교회들의 종탑을 옮겨서 이 교회들의 예의 십자 교차부 위로 현재 높이만큼만 올라오게 하는 경우 이 교회들에게 생길 손실을 상상해보라. 또는 루앙 대성당에서 지금의 저급한 스파이어가 있는 한가운데 자리에 뵈르탑을 놓을 경우 루앙 대성당에 생길 손실을 상상해보라!

갓돌

7. 따라서 탑이 되었든 벽이 되었든, 기단에서부터 갓돌(coping)[12]에 이르기까지 하나의 윤곽선이 있어야 한다. 나 자신은 진정한 의미의 수직면을, 즉 피렌체 소재 팔라초 베키오에 있는 것과 같은, 노려보는 것이 아니라 엄숙하게 눈살을 찌푸린 듯이 돌출한 수직면을 좋아하는 편이다. 시인들은 이 특징을 항상 돌에게 부여하는데 사실 그 근거는 미미하다. 실제 바위들이 위에서 아래로 굽어보는 경우가 별로 없기 때문이다. 그러나 시인들이 그렇게 하는 것은 탁월한 판단에서 나온 것으로, 이는 이 형태가 전달하는 위압적인 느낌은 크기로만 전달되는 것보다 더 고결한 특성이기 때문이다. 그리고 건물의 경우 이 위압적인 느낌은 건물의 몸체로 다소 확대되어야 할 것이다. 그저 돌출한 시렁 모양으로는 충분하지 않다. 벽 전체가 유피테르(Iuppiter)처럼 눈살을 찌푸리면서도 고개를 끄덕여야 한다. 따라서 나는 팔라초 베키오와 피렌체 대성당에서 보는, 내쌓기로 받쳐진 마시쿨리들이 그 어떤 형태의 그리스식 코니스보다 훨씬 더 웅장한 머리

11 [옮긴이] 트랜셉트는 일반적으로 성당의 동쪽에 위치한다.

12 [옮긴이] 'coping'은 벽 맨 위의 한 층으로 된 덮개이다. 벽의 지붕인 셈이다. 예전에는 돌이나 벽돌을 한 줄로 얹어서 만들었다. 지금은 재료와 모양이 다양하다. '갓돌'이라는 옮김은 돌이나 벽돌의 경우에만 해당된다.

부분들이라고 생각한다. 베네치아 소재 두칼레 궁전(Palazzo Ducale) — 이 궁전의 주요한 외관은 두 번째 아케이드보다 위쪽에 있다 — 에서처럼 때때로 돌출부를 더 아래로 낮출 수 있다. 또는 돌출부가 전열함(戰列艦)[13]의 앞부분이 솟아오른 것처럼 지상으로부터 장엄하게 부풀어 오른 것이 될 수도 있다. 루앙 대성당의 뵈르탑의 3층에 있는 돌출한 벽감들이 이것을 아주 훌륭하게 달성하고 있다.

8. 큰 규모를 높이의 측면에서 펼쳐놓는 데 필요한 것은 넓이의 측면에서 나타낼 때에도 필요하다. 즉 잘 모아 만들어야 한다. 팔라초 베키오 및 그와 같은 급의 다른 거대한 건물과 관련하여 특히 주목할 것은, 깊은 인상을 주기 위해서 높이에서든 길이에서든 치수를 확대해야 하지만 양쪽을 똑같이 확대해서는 안 된다는 말이 얼마나 잘못된 것인가 하는 점이다. 이 말과는 달리 실제로는 거대한 정사각형으로 지어진 건물, 마치 천사가 측정한 것처럼 "길이와 너비와 높이가 똑같"[14]은 건물이 대체적으로 가장 방대해 보인다는 것을 우리는 알게 될 것이다. 여기에 주목해야 할 점이 있는데, 내 생각에는 이 점이 우리 건축가들 사이에서 혹시 고려되고 있더라도 충분히는 고려되지 않고 있다.

건축물을 대별하는 많은 방식들 가운데, 벽에 관심을 두는 건물과 그 벽을 나누는 선들에 관심을 두는 건물로 나누는 것보다 더 의미 있는 것은 없는 듯하다. 그리스 신전에서 벽은 아무것도 아니다. 모든 관심은 각기 떨어져 서 있는 기둥들과 그 기둥들이 지탱하는 프리즈에 쏠려있다. 프랑스의 플랑부아양 양식과 우리 영국의 지긋지긋한 '수직 양식'[15]에서는 벽 표면을 제거하고 선으로 이루어진 트레이서리에 전적으로 시선이 머물게 하는 것이 목적이다.

13 [옮긴이] 전열함(戰列艦, ship of the line)은 17세기에서 19세기에 걸쳐 유럽 국가에서 사용된 군함의 한 종류이다.

14 [옮긴이] 〈요한계시록〉 21장 16절.

15 [옮긴이] 영국의 고딕 건축은 세 시기 — 초기(Early English Gothic, 1180-1250), 장식 양식 시기(Decorated Gothic, 1250-1350), 수직 양식 시기(English Perpendicular, 1350-1520) — 로 나뉜다. 영국 수직 양식은 창문의 특히 돌로 된 트레이서리에서 수직선들이 압도적인 비중을 차지하는 것이 특징이다.

로마네스크 작품과 이집트 작품에서 벽은 인정받은 영예로운 부재(部材)이며, 다양하게 장식된 벽의 넓은 영역을 빛이 자주 비추도록 되어 있다. 이 두 가지 원칙은 자연에서 허용된 것이다. 하나는 삼림과 덤불에서 볼 수 있고 다른 하나는 평원, 절벽 그리고 물에서 볼 수 있다. 그러나 후자가 단연코 힘의 원칙이며 어떤 의미에서는 아름다움의 원칙이기도 하다. 미로 같은 숲에 아름다운 형태가 아무리 무한하게 있을지라도 내 생각에 더 아름다운 형태는 조용한 호수의 표면에 있다. 그리고 내가 아는 바로는 부드럽고 널찍하며 사람 같은 느낌을 주는 대리석 표면에 머물면서 졸고 있는 따스한 햇살과 맞바꿀 수 있는 기둥이나 트레이서리의 종류는 거의 없다. 그럼에도 불구하고 넓은 면이 아름다우려면 그 재료도 어떤 식으로든 아름다워야 한다. 그리고 우리는 적어도 캉 지역의 흐릿한 회색 일색인 돌의 표면과 제노바(Genova)와 카라라 지역에서 나는 뱀무늬에 설백색이 혼합된 돌의 표면 사이의 차이를 잘 알게 될 때까지는 북방 건축가들이 분할된 선들에 전적으로 의지하는 것을 성급하게 비난해서는 안 된다. 그러나 추상적인 힘과 경외스러움에 대해서는 의문의 여지가 없다. 표면의 폭이 넓지 않다면 힘과 경외스러움을 찾는 것은 헛된 일이며, 표면을 널찍하고 눈에 잘 보이며 옹글게 만든다면 그 표면이 벽돌로 되어 있건 벽옥으로 되어 있건 그다지 중요하지 않다. 표면을 비추는 하늘의 빛과 그 재료에 들어 있는 땅의 무게만이 필요하다. 이리저리 두루 바라보기에 충분한 공간이 있기만 하다면, 대평원과 넓은 바다의 평탄함과 광활함을 응시할 때 느끼는 기쁨을 아무리 희미하게라도 상기시키기에 충분한 공간이 있기만 하다면, 정신은 희한하게도 재료와 세공 둘 다 잊을 수 있는 것이다. 그리고 사람들이 돌을 자르거나 진흙을 틀로 찍어서 이 일을 하는 것은, 그리고 벽의 표면을 무한하게 보이도록 만들고 하늘과 맞닿은 벽 가장자리를 지평선처럼 만드는 것은 고결한 일이다. 또는 이것에 미치지는 못할지라도, 넓은 벽 표면 위로 지나가는 빛의 유희를 지켜보는 것, 시간과 폭풍이 얼마나 다채로운 색조와 음영의 기교와 그러데이션[점진적인 변이]으로 그 표면에 거친 흔적을 남길 것인지를 지켜보는 것, 그리고 해가 떠오르거나 저물 때 여명(黎明)이

오래토록 붉게 빛나며 주름 하나 없는 그 벽의 높은 이마 위에 오롯이 머물다가 서로의 경계가 불분명해진 무수한 돌 층들 아래로 흔적도 없이 사라지는 모습을 지켜보는 것은 언제나 매우 기쁜 일이다.

9. 내 생각에 이것이 숭고한 건축물의 독특한 요소들 중 하나이므로, 정사각형에 가까운 형태를 전체 윤곽으로 선택하는 것이 숭고한 건축물을 사랑한 데서 얼마나 필연적으로 나온 것일지를[16] 쉽게 알 수 있을 것이다.

건물이 축소되어 보이는 방향이 어느 쪽이든 눈은 그 방향을 따라가다가 만나게 되는 윤곽선들에 끌리게 될 것이고, 표면이 존재한다는 느낌은 이 선들이 모든 방향으로 가능한 한 멀리 떨어져 있을 때만 최고조에 이를 것이기 때문이다. 따라서 정사각형과 원은 직선만으로 혹은 곡선만으로 둘러싸인 형태들 가운데 탁월하게 힘이 있는 형태이다. 정사각형과 원은 ― 관련 입체인 정육면체 및 구와 함께, 그리고 관련 '이동체들'(solids of progression)인 정사각기둥 및 원기둥(비율의 법칙을 살펴볼 때,[17] 나는 일정한 넓이를 가진 평면 도형이 일정한 방향으로 직선을 따라 점진적으로 이동할 때 얻어지는 입체들을 '이동체들'이라고 부를 것이다)과 함께 ― 모든 건축술적인 배치에서 최고의 힘을 가진 요소들이다. 반면에 우아함과 완벽한 비율을 얻기 위해서는 어떤 한 방향으로 길이를 늘일 필요가 있다. 그리고 힘의 느낌은 눈으로는 그 수를 헤아릴 수 없을 그런 일련의 연속적인 두드러진 특징들에 의하여 이 한 방향으로 길이가 늘어난 큰 형태에 전달될 것이다. 그런데 다른 한편으로

16 [러스킨 원주 1880_28] 그렇다고 감히 말한다! 하지만 당신은 숭고한 건축물을 사랑하는 마음을 처음에 어떻게 가지게 되는가? 숭고한 건축물을 사랑하는 것과 드높은 배당률이나 드높은 수익률을 사랑하는 것은 별개이며 커다란 끽연실이나 당구실을 사랑하는 것은 또 다른 별개의 것이다.

17 [옮긴이] 러스킨은 본서 4장 24-29절에서 비율 문제를 다루지만, '이동체들'을 다시 거론하지는 않는다. 본서에서 '이동체'라고 옮긴 "solids of progression"이라는 어구는 현재 기하학에서 찾아볼 수 없고 따라서 정착된 번역어가 없는 것으로 보인다. 그러나 러스킨이 서술한 점진적 이동의 결과가 평행한 면이 합동인 각종 기둥―각기둥, 원기둥 등―인 것은 분명하다. '이동체'라는 번역어는 평면 도형을 일정한 축을 중심으로 회전시킬 때 얻어지는 입체도형을 '회전체'라고 부르는 데서 힌트를 얻어 사용했다.

우리는, 우리를 당황시킨 것이 어떤 애매하거나 불분명한 형태가 아니라 실은 그 많은 수의 특징들임을 그 특징들의 대담함, 단호함, 단순성으로부터 느낄 수 있다. 계속해서 연속적인 것들을 이어가는 이 방법이 아케이드들과 아일들의 숭고함을, 모든 종류의 기둥들의 숭고함을, 그리고 더 소규모로는 저 그리스 몰딩들의 숭고함을 형성하며 그중에서 몰딩들은 지금도 우리의 가장 저급하고 익숙한 형태의 가구들에서 반복되므로 그것에 싫증을 내는 것은 전적으로 불가능하다. 이제 분명하게도 건축가는 각기 고유한 종류의 관심이나 장식과 적절하게 연관된 이 두 가지 유형의 형태 중에서 선택할 수 있다. 그중 하나인 정사각형(또는 넓이가 가장 큰 형태)은 특히 표면에 생각이 집중될 경우에 선택되고, 다른 하나인 길게 늘인 형태는 표면의 분할 부분들에 생각이 집중될 경우에 선택된다. 힘과 아름다움을 구성하는 거의 모든 다른 원천을 생각해볼 때 이 두 종류의 형태가 기가 막히게 잘 결합되어 있는 건물은, 완벽함의 모델로서 내가 너무 자주 제시하는 바람에 독자들을 피곤하게 할까 봐 걱정인, 베네치아 소재 두칼레 궁전이다. 두칼레 궁전의 전반적인 배치는 속이 빈 정사각형이다.[18] 궁전의 정면은 34개의 작은 아치들과 35개의 기둥들이 죽 늘어서 있어서 더 길쭉해 보이는 직사각형이다. 한편 풍성한 캐노피가 있는 중앙 창문이 그 정면을 두 개의 거대한 부분으로 구획하고 있고 그 높이와 길이의 비율은 거의 4:5다. 구획 부분에 길다는 느낌을 부여하는 아케이드들은 아래 두 층에 국한되고, 위층에는 장미색과 흰색 블록들이 교차하는 매끄러운 대리석으로 된 강력한 표면이 그 넓은 창들 사이에 자리잡고 있다. 내 생각에, 건물을 짓는 데 있어서 가장 장엄하고 가장 아름다운 모든 것들을 이보다 더 훌륭하게 배열하기는 불가능하지 않을까 싶다.

18 [옮긴이] 1172-1178년 대대적으로 개축된 이후 현재까지 두칼레 궁전은 한쪽이 터진 직사각형, 즉 'ㄷ'자형이라고 하는 것이 정확하며, 긴 두 변의 길이가 같지도 않다. 그러나 그 이전 10-11세기에 있었던 옛성(城) 궁전(Old Castle Palace)은 속이 빈 정사각형 모양이었으며, 이 모양에 조금씩 변형이 가해져 나중의 모양이 되었다.

10. 롬바르드 로마네스크 양식(Lombard Romanesque[19])에서는 이 두 가지 원칙이 더 높은 정도로 서로 융합되는데, 이는 피사 대성당에서 가장 특징적으로 나타난다. 네이브의 측면에 구현된 것은 위쪽 21개의 아치와 아래쪽 15개의 아치로 이루어진 아케이드가 보여주는, 일정한 비율을 가진 길쭉함이다. 정면의 경우 가로, 세로 비율은 대담한 정사각형을 이룬다. 이 정면은 층층이 놓여있는 아케이드들로 분할된다. 맨 아래층 아케이드는 접하는 두 아치를 하나의 기둥이 받치는 식으로 배열된 7개의 아치들로 이루어져 있고 그 위의 네 층의 아케이드들은 움푹 들어간 벽으로부터 대담하게 돌출되어 짙은 그림자를 드리우고 있다. 최하층 위에 있는 첫 번째 아케이드에는 19개의 아치가, 두 번째 아케이드에는 21개의 아치가, 세 번째와 네 번째 아케이드에는 각각 8개의 아치가 있어서 아치는 도합 63개이다. 전부 머리 부분이 원형이고, 기둥 몸체들은 전부 원통형이며, 맨 아래층에는 반원형 밑에 비스듬하게 설치된 **정사각형 패널링**(panelling, 판벽)들이 있다. 패널링을 이렇게 설치하는 것은 이 양식에서 보편적인 장식이다(도판 12, 그림 7). 앱스는 반원형이고 그 지붕도 반원형 돔으로 되어 있으며 세 층의 원형 아치들이 앱스 외부를 장식한다. 네이브의 내부에는, 원형 아치들로 이루어진 트리포리움 아래 다양한 모양을 한 원형 아치들이 있고, 그 위쪽으로 (이 점에 주목하라) 방대한 평평한 벽의 **표면**이 줄무늬가 들어간 대리석으로 장식되어 있다. 전체 배치는 전적으로 여러 종류의 원과 사각형에만 기반을 둔다. 이런 배치는 특별한 것이 아니라 그 시대 모든 교회의 특징이며, 내 느낌으로는 가장 장엄한 것이고 아마도 가장 아름답지는 않지만 지금까지 인간의 정신이 생각해낸 가장 강력한 유형의 형태일 것이다.[20]

19 [옮긴이] 9세기 이탈리아 북부에서 시작하여 유럽 서남부의 여러 지역을 거쳐 독일의 라인 강과 프랑스의 론 강 유역에서 완성된 건축 양식이다. 수도회의 창설로 예배를 위한 공간이 필요했고 이에 따라 예배를 위한 기능과 함께, 기독교 세계관을 표현하는 상징물로서 건축을 창안해내려는 욕구가 로마네스크 양식으로 실현되었다.

20 [러스킨 원주 1880_29] 나는 결코 한순간도 이 판단을 바꾼 적이 없지만 같은 형태의 더

그런데 지금 나는 다른 미학적 문제들과 관련해서 더 면밀한 연구를 위해 남겨 두고 싶은 주제를 파헤치고 있다. 하지만 내가 제시한 사례들은 정사각형 형태에 경솔하게 가해진 비난으로부터 이 형태를 변호하는 내 입장을 정당화할 것으로 생각한다. 이 변호는 또한 정사각형 형태를 단지 전체적인 윤곽으로서만이 아니라 최고의 모자이크와 천 가지 형태의 자잘한 장식에서도 항상 발견되는 것으로서 옹호하기 위한 것인데, 내가 당장 이것을 검토할 수는 없다. 내가 정사각형 형태의 장엄함을 주장하는 주된 이유는 항상, 정사각형 형태가 공간과 표면의 대표적 형태이며 따라서 전체 윤곽을 결정짓는 것으로서 혹은 표면이 훌륭하고 영광스럽게 표현되어야 하는 그런 건물 부분들을 빛과 음영의 덩어리로 장식하기 위한 것으로서 선택되어야 한다는 데 있다.

11. 지금까지는 일반적인 형태들에 관해 그리고 건축물의 규모가 가장 잘 드러날 수 있는 방식들에 관해 논의한 셈이다. 다음으로 건축물의 세부들과 더 세분된 부문들에 속하는 힘의 발현 양태들을 고찰해보자.

우리가 살펴볼 첫 번째 부문은 건축에서 빼놓을 수 없는 석공 작업 부문이다. 뛰어난 기술로 이 부문을 숨길 수 있는 것은 사실이지만 내 생각에 그렇게 하는 것은 (정직하지 못할 뿐만 아니라) 현명하지 못하다. 큰 돌들과 세분된 석공 작품들을 서로 대조가 되도록 병치함으로써, 가령 하나로 된 기둥 몸체, 장식 기둥이나 육중한 린텔·아키트레이브를 이와 대조되는 벽돌이나 작은 돌들로 이루어지는 벽세공 부분들과 병치함으로써 항상 얻어질 수 있는 매우 고결한 특성이 있기 때문이다. 그리고 그런 부분들을 처리할 때에는 통짜 뼈대들을 척추와 대조시키는 것과 같은 조직화 방식이 사용되는데 이 방식을 포기하는 것은 좋지 않다. 따라서 나는 이런저런 이유들 때문에 건물의 석공 작업은 겉으로 드러나야 한다고 생각한다. 그리고 일부 드문

강력한 유형 ― 로마 방벽 바깥에 위치한 산파올로 대성전(Basilica di San Paolo fuori le mura) ― 을 그 뒤에 본적이 있다. 복원된 건물이지만 고결하고 충실하게 복원되었다. 그리고 내가 아는 한 유럽에서 가장 웅장한 내부를 갖추고 있다. [옮긴이] 여기서 로마 방벽은 기원후 271년에서 275년에 걸쳐 건축한 아우렐리아누스 방벽을 가리킨다.

사례들(가령 세공이 가장 세련된 예배당과 제단의 경우)을 예외로 하면, 건물이 작으면 작을수록 그 석공 작업이 대담해질 필요성은 더욱더 커지며 그 역도 마찬가지라고 생각한다. 건물의 크기가 평균 이하인 경우에 석공 작업의 규모를 적절하게 축소함으로써 겉으로 보이는 건물의 크기(이는 너무 쉽게 측정될 수 있다)를 키우는 것은 우리의 능력 밖의 일이기 때문이다. 그러나 육중한 돌들로 건물을 짓거나, 아니면 아무튼 건물의 구조에 그러한 돌들을 도입함으로써 건물에 어떤 고결함을 부여하는 것은 종종 우리의 능력 내의 일일 수 있다. 그래서 벽돌로 지은 오두막이 장엄하기란 아예 불가능한 일이지만 웨일스·컴벌랜드·스코틀랜드의 산속 오두막들의 투박하고 불규칙하게 쌓아올린 돌벽에는 숭고함의 요소가 뚜렷하게 남아 있다. 오두막의 모서리에 쌓아올린 네다섯 개의 돌들이 땅에서 처마까지 닿거나 또는 본래 그 자리에 있던 바위가 때마침 편리하게도 튀어나와 있어서 그 바위가 벽 구조의 일부로 편입되는 일이 일어나지만 오두막의 크기는 조금도 축소되지 않는다. 반면에 건물이 장엄함을 획득하는 표준적 크기에 일단 도달한 후에는 정말이지 석공 작업이 대규모든 소규모든 비교적 거의 문제가 되지 않는다. 그러나 석공 작업이 대규모 일색이라면 척도가 결여되기 때문에 때로는 그 크기가 축소되어 보일 것이며 소규모 일색이라면 많은 경우에 설계의 선들과 세공의 섬세함에 방해를 받은 것 말고도, 재료가 부족하거나 도구 자원이 불충분했던 것이 아닌가 하는 생각이 들게 할 것이다. 파리 소재 성막달라의 마리아(Sainte-Marie-Madeleine) 교회의 정면이 그런 방해를 받은 아주 불행한 한 가지 사례인데,[21] 그곳에 있는 장식 기둥들은 눈에 띄는 이음매들로 연결한, 크기가 거의 똑같은 아주 작은 돌들로 이루어져 있어서 마치 이 기둥들이 촘촘한 격자무늬로 덮여 있는 것처럼 보인다. 그렇다면 작은 재료 혹은 큰 재료만 체계적으로 사용하지 않으면서 자연스럽고 솔직하게 작업의 조건과 구조에 맞추고, 때로는 거인의

21 [옮긴이] 1903년판 편집자에 따르면, 이 교회는 1764년에 짓기 시작했는데 계속적인 정치적 사건들로 방해를 받아서 1842년에야 완공되었다. 그 사이에 여러 명의 건축가가 거쳐갔으며 현재의 형태는 주로 1777년 쿠튀르(Guillaume Martin Couture)의 설계에 따른 것이다.

능력으로 바위를 겹겹이 쌓아 올리면서 가장 거대한 덩어리를 다루는 힘을 보여주며, 또 때로는 남은 부스러기들과 날카로운 조각들을 이어 붙여서 솟아오르는 볼트 천장과 부풀어 오르는 돔을 만들면서 가장 작은 덩어리들로도 그 목적을 성취하는 힘을 보여주는 그러한 석공 작업이 일반적으로 가장 장엄한 것이리라. 그리고 사람들이 이 정평이 난 자연스러운 석공 작업에서 고결함을 느끼는 경우가 더 흔하다면 공연히 표면을 매끈하게 다듬고 이음매 부분을 딱 맞춤으로써 이 작업의 위엄을 잃는 일이 없어야 한다. 채석장에서 캐낼 때의 상태대로 사용하는 것이 더 좋았을 돌을 정으로 쪼개고 다듬으면서 낭비하기보다 그 돌로 건물의 층을 하나 더 올릴 수 있는 경우도 종종 생길 것이다. 다만 이 경우에 재료가 무엇인가에 대해서 일정한 고려를 해야 한다. 대리석으로 짓거나 석회석 같은 것으로 짓는 경우에는 알려진 것처럼 세공 작업이 쉬우므로, 이 쉬운 세공 작업을 하지 않는다면 일을 소홀히 한 것처럼 보일 것이기 때문이다. 그 돌이 가진 부드러움을 활용하고 정으로 다듬은 표면의 매끈함에 기대어 설계를 정교하게 하는 것이 바람직할 것이다. 그러나 화강암이나 화산암으로 짓는 경우라면, 그 화강암이나 화산암을 매끈하게 다듬는 데 노동을 낭비하는 것은 대부분의 경우 어리석은 일이다. 설계 자체를 화강암에 맞추어서 하고 그 덩어리들을 투박하게 정사각형 형태로 잘라진 채로 남겨 두는 것이 더 현명한 일이다. 화강암을 매끈하게 다듬을 때, 쇠처럼 저항하는 화강암의 힘을 인간의 우월한 힘으로 온전히 제압할 때 생기는 어떤 힘의 느낌과 당당함을 내가 부정하는 것은 아니다. 그러나 대부분의 경우에 나는 이 일을 하는 데 드는 노동과 시간을 다른 식으로 쓰는 것이 더 나을 것이라고 생각하며, 매끈한 덩어리로 70피트 높이의 건물을 세우는 것보다 거친 덩어리로 100피트 높이의 건물을 세우는 것이 더 낫다고 생각한다. 자연스럽게 쪼개진 돌에는 장엄함도 있고 (이것에 맞먹는 장엄함을 가졌다고 주장하는 예술은 실로 위대함에 틀림없다) 원래 그 돌이 박혀 있던 산의 중심부와의 형제 관계도 엄격하게 표현되는데, 이 관계를 포기하고 인간의 규칙과 척도에 따라 다듬어서 얻는 반짝거림을 택한다면 그것은 잘 한 일이 아니다. 다듬어서

반들반들 윤이 나는 피티(Pitti) 궁전의 모습을 보고 싶어 하는 사람은 눈이 실로 까다로운 사람임이 틀림없다.[22]

12. 석공 작업 부문 다음으로 설계 자체를 분할하는 부분들을 살펴봐야 한다. 불가피하게도 이 부분들은 빛과 음영의 덩어리들로 나뉘거나 그어진 선들에 의해 나뉜다. 이 선들 자체는 사실 돌에 새긴 자국들이나 돌출 부분들이 어떤 빛을 받아 일정한 너비의 그림자를 드리움으로써 만들어지게 마련인데, 새김이 충분히 정교할 경우에는 이 일정한 너비의 그림자가 멀리서 보면 항상 어엿한 선으로 나타날 수 있다. 예를 들어 나는 헨리 7세 예배당(Henry the Seventh's chapel)의 패널링과 같은 것을 순수한 선 분할이라 부른다.

건축가에게 벽 표면이란 화가의 하얀 캔버스에 해당한다는 점을 사람들이 충분히 알고 있는 것 같지 않다. 딱 하나 차이가 있다면, 이미 살펴본 대로 벽의 높이, 재료 및 기타 특징들에 이미 숭고함이 깃들어 있으며 캔버스 표면을 음영으로 건드리는 것보다 이 숭고함을 깨뜨리는 것이 더 위험하다는 점이다. 그리고 내 생각에는 젯소를 새로 발라놓은 매끈하고 넓은 캔버스 표면이 그 표면 위에 그려진 대부분의 그림들보다 더 아름다운데, 하물며 고결한 돌 표면은 거기에 구현되는 대부분의 건축술적인 형상들보다 얼마나 더 아름다울 것인가. 그러나 이것이 어떻든 캔버스와 벽은 일정하게 주어지게 될 것이고 그것을 분할하는 것은 우리의 솜씨에 달려 있다.

그리고 이러한 분할이 이루어지는 데 바탕이 되는 원칙들은 양적 관계의 면에서는 건축에서나 회화에서나, 또는 실로 다른 어떤 예술에서나 동일하다. 다만 화가에게는 자신의 다양한 소재에 따라서 건축술적인 빛과 음영의 대칭을 생략하고 외관상으로 자유롭고 우연한 배치를 택하는 것이 일면 허용되고 일면 강제된다. 그래서 모아놓기의 방식에서는 두 예술 사이에 (대립은 아닐지라도) 많은 차이가 있지만 양(量)의 규칙에서는 수단을 제어하는 힘이 비슷한 만큼은

22 [옮긴이] 피티 궁전의 벽은 건목치기(rustication)의 좋은 사례인데, 건목치기는 석재의 접합부분을 쑥 들어가게 하고 석재 표면을 거친 상태로 두는 석공기법이다.

두 예술이 비슷하다. 건축가는 그림자의 깊이나 그림자의 뚜렷함을 항상 똑같은 정도로 확보할 수가 없고, 색깔로 그 어둑함을 더할 수도 없기에 ― 색깔을 사용한다 해도 색깔이 움직이는 음영을 따라갈 수 없기 때문이다 ― 많은 것을 감안할 수밖에 없고 (화가는 고려할 필요도 없고 활용할 필요도 없는) 많은 장치들을 이용할 수밖에 없는 것이다.

13. 이 한계들의 첫 번째 귀결은, 뚜렷한 음영은 화가에게보다는 건축가에게 더 필요하고 더 숭고한 것이라는 점이다. 화가는 전체적으로 차분한 색깔로 빛을 절제할 수 있고 달콤한 색깔로 그 빛을 기분 좋게 만들거나 야단스러운 색깔로 그 빛을 끔찍하게 만들 수 있으며, 빛의 농도로 거리감, 공기, 태양을 나타내고 빛의 공간 전체를 표현력으로 가득 차게 할 수 있으므로, 화가는 빛의 엄청난 범위를, 아니, 거의 전반적인 범위를 다룰 수 있고, 최고의 화가들은 그런 범위를 구현했을 때 가장 기뻐한다. 그러나 건축가의 경우에 빛은 거의 항상 절제되지 않은 채로 단단한 표면 위에 가득히 쏟아지는 햇빛인 경우가 많으므로 뚜렷한 음영이야말로 그가 의지할 수 있는 유일한 것이요 숭고함의 주된 수단이다. 그래서 건축물의 '힘'은 크기와 무게 다음으로 그 건축물의 음영의 양(넓이로 측정되든 짙음으로 측정되든)에 달려 있다고 말할 수 있다. 그리고 내가 보기에 건축은, 그 작품들(건축물들)이 현실성을 갖기 위해서는 그리고 그것들이 우리의 일상생활에 영향을 미치고 효용을 갖기 위해서는 (휴식과 유희의 시간 이외에는 우리와 아무런 관계가 없는 그러한 예술 작품들과는 정반대로) 인간의 삶에 있는 양만큼의 어둠으로 일종의 인간적 공감을 표현하는 것이 필요하다. 또한, 일반적으로 위대한 시와 위대한 소설이 많은 음영의 장엄함으로 우리에게 가장 많이 영향을 미치듯이, 이 시와 소설이 서정적인 발랄함이 마냥 계속되는 것처럼 현실을 그려서는 우리를 사로잡을 수 없기에 종종 진지해야 하고 때로는 우울해야 하듯이, 그렇지 않으면 우리의 이 험난한 세계의 진실을 표현하지 못하듯이, 장엄하게 인간적인 이 건축 예술에도 삶의 고통과 분노, 삶의 슬픔과 신비에 상응하는 어떤 표현이 있어야 하며, 이 표현은 오직 침중함의 깊이나 확산으로만, 건물 정면의 찌푸림과 쑥 들어간

부분의 그림자로만 제시될 수 있다. 그래서 회화에서는 렘브란트적 기법[23]이 잘못된 방식이지만 건축에서는 고결한 방식이다. 나는 표면과 어우러지는 활력 넘치고 깊이 있는 강력한 음영 덩어리들이 없는 건물이라면 그 어떤 것도 진정으로 위대하다고 생각하지 않는다. 그리고 젊은 건축가가 배워야 할 첫 습관들 중 하나도 음영으로 사고하는 습관이다. 이 습관은 건물이 선들로 이루어진 볼품없는 골격이라는 측면에서 설계를 바라보는 것이 아니라, 동이 터 건물에 빛이 들고 어스름이 걷힐 때, 건물의 돌들이 뜨거워지고 그 틈들은 시원할 때, 도마뱀들이 뜨거워진 돌 위에서 햇볕을 쬐고 새들은 그 틈들 사이에 집을 지을 때, 바로 그럴 때 건물은 어떨까 하고 설계를 구상하는 습관이다. 젊은 건축가로 하여금 차가움과 뜨거움에 대한 감각을 가지고 설계를 하게 하자.[24] 물길이 지나지 않는 평원에 우물을 파듯이 그에게 음영을 파내게 하자. 그리고 주물공이 뜨거운 쇳물을 이끌어 가듯이 빛을 이끌어 가게 하자. 빛과 음영에 대한 완전한 제어력을 유지하게 하고 그것들이 어떻게 찾아들어 오고 어디서 사라지는지를 그가 알게 하자. 그가 종이에 그은 선들과 비율은 쓸모가 없다. 그가 해야 할 모든 것은 빛과 어둠의 공간들에 의해 이루어져야 한다. 그리고 그가 할 일은 빛이 충분히 호방하고 대담하게 비추어지도록 하여 어스름에 삼켜지지 않도록 하는 것이고, 어둠을 충분히 깊게 하여 한낮의 태양에 의해 얕은 웅덩이처럼 말라버리지 않도록 하는 것이다.

그리고 이렇게 되기 위해서 맨 먼저 필요한 것은 다량의 음영이나 빛이 (그것이 어떻게 형성되든) 대략 같은 무게감을 가진 덩어리들로 만들어지거나, 아니면 하나는 큰 덩어리로 만들고 다른 것은 작은 덩어리로 만들어 작은 것이

23 [옮긴이] '렘브란트적 기법'에서는 키아로스쿠로(Chiaroscuro, 명암법)를 능숙하게 사용하여 빛과 어둠의 강한 대비를 만들어낸다.

24 [러스킨 원주 1880_30] "하게 하자―하게 하자." 모두 아주 좋다. 하지만 내가 이 말을 한 이후, 달걀이나 수지양초 하나라도 그늘지게 할 수 있는 건축가는 한 사람도 없었고 지금 살아있는 건축가들 중에도 한 사람도 없다. 하물며 에그몰딩이나 기둥 몸체를 어떻게 그늘지게 할 것인가!

큰 것을 완화시키는 것이다. 그렇지만 어느 쪽이든 덩어리는 있어야 한다. 분할이 되긴 하지만 덩어리로 분할되지는 않는 설계는 최소한의 가치조차 가질 수 없다. 건축과 회화에서 똑같이 적용되는, 널찍함의 효과와 관련된 이 훌륭한 법칙은 너무 중요해서 이것이 적용되는 두 가지 주된 경우에 대한 검토 대상에 내가 앞으로 주장할 장엄한 설계의 조건들 대부분이 포함될 것이다.

14. 화가들은 빛과 음영의 덩어리에 대해 막연하게 이야기하는 습관이 있는데 그들이 보기에는 빛이나 음영이 자리한 넓은 공간이면 어떤 것이든 덩어리이다. 그럼에도 불구하고 '덩어리'라는 용어를 본격적인 형상이 속하는 부분들에 한정하고 그런 형상들이 구현되는 바탕을 사이 공간(interval)이라 부르는 것이 때로는 편리하다. 따라서 가지나 줄기를 뻗고 있는 나무에 달린 잎들에서 우리는 사이사이에 음영이 있는 빛 덩어리들을 보며, 짙은 구름들이 드리운 밝은 하늘에서는 사이사이에 빛이 있는 음영 덩어리들을 본다.

이 구별은 건축에서 훨씬 더 필요한 것이다. 두 가지 두드러진 양식이 이 구별에 의해 결정되기 때문인데, 하나는 어두운 바탕 위에 빛으로 형상을 그리는 양식으로 그리스 조각과 기둥들이 여기에 속하며, 다른 하나는 밝은 바탕 위에 어둠으로 형태를 그리는 양식으로 초기 고딕 양식의 잎 모양 장식이 여기에 속한다. 그런데 어두운 정도와 어두운 장소에 결정적으로 변화를 주는 것은 설계자가 할 수 있는 일이 아니지만 결정된 방향에서 빛의 정도에 변화를 주는 것은 전적으로 그가 할 수 있는 일이다. 따라서 어두운 음영 덩어리의 활용은 일반적으로 선명함을 추구하는 설계 방식의 특징이며 이 방식에서 음영과 빛은 둘 다 평평하고 가장자리에 선명한 경계가 생긴다. 반면에 밝은 덩어리의 활용은 부드러움과 충만함을 추구하는 설계 방식과 연관되는데 이 방식에서 음영들은 반사된 빛들로 인해 더 온기를 띠고 빛들은 둥그스름해지며 음영들 속으로 녹아든다. 밀턴(Milton)이 도리아 양식의 얕은돋을새김에 사용한 단어인 'bossy'('오돌토돌한')는 (밀턴의 형용어들이 보통 그러하듯이) 영어에 담겨있는 어휘 가운데 이 방식을 가장 포괄적으로 표현하는 단어이다. 반면에 초기 고딕 양식의 장식에서 주요한 부재(部材)를 구체적으로 지칭하는 단어인

'잎'(feuille, foil, leaf)은 평평한 음영 공간을 나타낸다.

15. 이 두 종류의 덩어리를 다룬 실제 방식들을 간략하게 살펴보자. 첫 번째로 살펴볼 것은 밝은 덩어리, 혹은 둥그런 모양의 덩어리이다. 그리스인들이 얕은돋을새김에서 상대적으로 더 튀어나온 형상들의 높이를 확보하는 방식들에 대해서는 찰스 이스트레이크 경(Sir Charles Eastlake)이 너무 잘 설명해서[25] 여기서 되풀이할 필요는 없다. 그가 언급했던 사실로부터 우리가

높은돋을새김 중간돋을새김

얕은 돋을새김 얕은돋을새김 + 언더커팅

돋을새김의 종류

내릴 수밖에 없는 결론은, 그리스 세공인은 밝은 형상이나 디자인이 눈에 잘 들어오도록 주위로부터 분리되어 보이게 할 어두운 바탕으로서만 음영을 다루었다는 것인데 ― 내가 이 결론을 더 강조할 기회가 곧 있을 것이다 ― 그는 강조하는 부분을 눈에 띄기 쉽고 분명하게 만들겠다는 단 하나의 목표에

25 [러스킨 원주 1849] "Literature of the Fine Arts."―얕은돋을새김에 관한 에세이. [옮긴이] 에세이의 정확한 제목은 "Basso-rilievo"(「얕은돋을새김」)이며 백과사전 Penny Cyclopaedia Ⅳ권의 한 항목이다. 'basso-rilievo'은 '얕은돋을새김'을 의미하는 이탈리아어 단어이다. (불어로는 'bas-relief', 영어로는 'low relief'인데, 러스킨은 주로 'bas-relief'를 사용한다.) 찰스 이스트레이크 경의 에세이 "Basso-rilievo"에 따르면 'basso-rilievo'는 넓은 의미로는 표면 혹은 바탕과 연결되어 있는 조각 작품을 가리킨다. 이런 의미의 'basso-rilievo'는 완전히 분리된 자립적인 작품인 조각상과 대조되며, 형용어가 없는 'rilievo'(relief, 돋을새김, 부조)와 의미가 같다. 좁은 의미의 'basso-rilievo'는 '얕은돋을새김'(저부조)을 가리킨다. 이는 벽이나 바탕에서 튀어나온 정도가 가장 낮은 돋을새김이다. 이보다 더 튀어나온 것은 'mezzo-rilievo'(반돋을새김, 반부조)이며, 가장 많이 튀어나온 것은 'alto-rilievo'(높은돋을새김, 고부조)이다. 이스트레이크 경에 따르면 '높은돋을새김'이 '반돋을새김'과 다른 점은 단지 튀어나온 정도의 차이에만 있는 것이 아니라 일반적으로 작품의 일부가 벽 혹은 바탕에서 분리되어 있다는 데 있다. '반돋을새김'은 많이 튀어나온 경우일지라도 벽이나 바탕에서 분리된 부분이 없다. 또한 '반돋을새김'과 '얕은돋을새김'의 본질적인 차이는, 전자는 먼 부분을 낮게 새기고 가까운 부분을 높게 새기는 반면에 후자는 먼 부분을 높게 새기고 가까운 부분을 낮게 새기는 데 있다. 따라서 전자에서는 가장자리 윤곽보다 형상들이 명확하게 보이는 반면에 후자에서는 가장자리 윤곽이 형상들보다 명확하게 보인다. 찰스 이스트레이크 경(1793-1865)은 영국 화가이자 수집가이며 작가이다.

자신의 주의를 집중시켰고 필요한 경우 메시지를 분명하게 전달하기 위해 모든 구성, 모든 조화, 아니 별개의 무리들의 생명력과 에너지 자체를 희생했던 것이다. 한 종류의 형태를 다른 형태보다 편애하지도 않았다. 장식 기둥과 주요 장식재에 둥근 형태들이 도입되었는데, 그 자체를 위해서가 아니라 재현된 사물들의 특징으로서 도입되었다. 이 형태들은 멋지게 둥근 모양이었는데 이는 그리스인 세공인이 습관적으로 그가 해야 할 일을 잘했기 때문이지 각진 모양보다 둥근 모양을 더 좋아했기 때문이 아니다. 엄밀하게 직선을 이루는 형태들이 코니스와 트리글리프(triglyph)[26]에서 곡선 모양의 형태들과 결합되었고 기둥의 덩어리가 플루팅[27]에 의해 분할되었는데 이 플루팅은 멀리서 보았을 경우 기둥의 널찍함을 상당히 훼손하는 효과를 내기도 했다. 이 최초의 배치에 그나마 남아 있던 빛의 힘은 장식이 잇따라 세련화되고 추가되면서 줄어들었고, 로마 양식의 작품을 거치고 원형 아치가 장식적인 특징으로서 확정될 때까지 계속해서 줄어들었다. 원형 아치의 예쁘고 단순한 선이 눈에 익다 보니 사람들은 이와 유사하게 끊어지지 않고 이어지는 형태를 가진 윤곽을 요구하게 되었다. 돔이 그 뒤를 이었고, 그 이후로는 필연적으로 장식용 덩어리들이 건물의 주요 특징을 참고로 해서 그 특징에 어울리도록 처리되었다. 이때부터 곡선 모양을 이루는 덩어리의 표면에만 전적으로 국한되는 장식 체계가 비잔틴 양식의 건축가들 사이에서 생겨났으며, 빛은 돔이나 장식 기둥 위를 비추듯이 연속적인 그러데이션으로 그 덩어리들 위를 비추었다. 그럼에도 불구하고 빛이 밝게 비춰진 표면에는 특이하고 매우 독창적으로 복잡한 세부적인 것들이 조각되었다. 물론 세공인들의 손재주가 떨어진다는 점을 다소 참작해야 한다. 그리스 양식 주두 위에 잎의 돌출한 부분들을 배치하는 것보다 입체 블록을 깎아 만드는 것이 더 쉽기 때문이다. 그럼에도 불구하고 비잔틴 사람들은

26 [옮긴이] 'triglyph'는 '세 개의 홈'이라는 의미를 가진 도리아 양식의 프리즈에 있는 부재인데, 가운데 두 개의 홈이 있고 양쪽 끝에 반쪽짜리 홈이 한 개씩 있다.

27 [옮긴이] 플루팅(fluting)은 기둥에 세로로 난 홈을 가리킨다.

잎으로 덮인 주두를 만들었는데 그들의 솜씨는 자신들이 크게 덩어리진 형태를 선호하는 것이 결코 강제적인 것이 아님을 보여주기에 충분했으며, 나도 그것이 어리석은 일이라고 생각할 수는 없다. 그리스 양식 주두에 나타나는 선의 배치가 훨씬 더 우아하다는 것이 명백하지만, 마찬가지로 명백한 것은, 비잔틴 양식의 빛과 음영이 거의 모든 자연 사물들이 갖고 있는 순수한 그러데이션의 특성에 기반을 둔 것이기에 더 웅장하고 남성적이라는 점이다. 그리고 이 특성을 획득하는 것이 웅장한 형태의 자연스러운 배치에서 사실상 가장 우선적인 목적이자 가장 분명한 목적이다. ✛ 우르릉거리는

아포리즘 18
비잔틴 건축물의
종교적인 고결함

천둥구름 더미는 찢겨져 가닥가닥 나뉘고 이리저리 구불거리며 그 수가 늘면서도 이 모든 것들을 광대하고 타는 듯이 뜨겁고 드높은 지역으로 그리고 맞은편에 있는 한밤의 어둠으로 끌어모으고 있다. 그에 못지않게 장엄하게 솟아오른 산비탈을 좁은 골짜기와 바위 두둑이 이리저리 찢어 가르고 있지만 빛으로 환한 언덕바지와 그늘진 내리받이의 통일성을 결코 잃지 않고 있다. 그리고 모든 거대한 나무의 윗부분은 잎과 가지로 이루어진 트레이서리로 풍성하지만 정확한 선을 경계로 하늘과 맞닿아 있고 초록의 둥근 지평선을 이루고 있어서 멀리 떨어진 숲에 여러 그루가 함께 있는 경우 그 모습을 위에서 보면 오돌토돌하게 보인다. 이 모든 것은 비잔틴 장식의 설계가 목표로 하는 빛의 확산을 훌륭하고 영광스러운 법칙으로서 나타내며, 그 건축자들이 신이 장엄하게 만든 것에 자기 응시적이고 자기 만족적인 그리스인들보다 더 진심 어린 공감을 표했음을 우리에게 보여준다. 나는 그들이 그리스인들에 비하면 야만적임을 알고 있다. 그렇지만 그들의 야만에는 더 엄중한 성격의 힘, 즉 궤변을 부리는 힘이나 꿰뚫는 힘이 아니라 포용하는 신비로운 힘이 있다. 이는 생각이 깊다기보다 충실한 힘이며 창조하기보다 품고 느끼기를 더 많이 하는 힘이다. 스스로를 파악하지도 제어하지도 못하지만 산개울과 바람처럼 마음대로 움직이며 떠돌아다니는 힘이고 유한한 형태를 표현하거나 파악하는 데 머무를 수 없는 힘이다. 이 힘은 아칸서스 잎들에 묻혀 있을 수 없었다. 이 힘의 이미지는 폭풍과 언덕의 그늘들에서 왔고 대지 자체의

밤낮과 유대 관계를 가졌다.[28] ✚

16. 나는 베네치아 소재 산마르코 대성당 중앙 문에 있는 아키트레이브에 잇따라 다양하게 나타나는, 흐르듯 드리워진 잎 장식에 둘러싸인 속이 빈 석구(石球)들 중 하나의 모습을 도판 1, 그림 3에서 보여주려고 했다. 이 석구는 가벼움과 세부의 섬세함이 빛을 받는 면의 널찍함과 통합되어 있어서 내 눈에는 각별히 아름다워 보인다. 마치 예민한 감각을 가진 그 잎들이 피어나다가 갑자기 무언가에 닿자 봉오리를 오므려 닫아버리고 당장 야생의 흐름 속으로 다시 돌아갈 것처럼 보인다. 루카(Lucca) 소재 산미켈레(San Michele) 성당에서 아치의 위쪽과 아래쪽에 있는 코니스들(도판 6)은 단순한 사분호 곡면에 배치된 무성한 잎과 두툼한 줄기의 효과를 보여주고 있는데 아래로 굽어 들어간 표면에는 빛이 비치지 않는다. 내가 생각하기에 이보다 더 고결한 어떤 것을 창조하기는 어려울 것이다. 나는 이 배열의 특징인 널찍함을 진지하게 강조하는데, 이는 그것이 나중에 처리 솜씨가 더 좋아지면서 변경되어 고딕 양식 설계의 가장 풍성한 작품들의 특징이 되었기 때문에 더욱 그렇다. 도판 5에 제시된 주두는 베네치아 고딕 양식에서 가장 고결한 시기에 속하는 것이다.[29] 여기서 아주 화려한 잎 장식의 유희가 빛과 음영이라는 두 덩어리의 널찍함에 전적으로 종속되는 모습이 흥미롭다. 베네치아 건축가가 자신을 둘러싸고 있는 바다의 파도들이 가지고 있는 힘만큼이나 압도적인 힘으로 해내는 것을 베네치아보다 더 북서쪽에 위치한 고딕 양식의 대가들은 보다

28 [러스킨 원주 1880_31] 비잔틴 양식의 건축에 대한 이런 평가는 린지 경(Lord Lindsay)이 이전에 내린 것이었고 내 생각에 그가 유일하다. 그리고 (이는 전적으로 사실인데) 그와 나만이 이런 평가를 글로 쓴 사람으로 남아 있다. 비록 색에 대한 안목이 있고 '예술'에 준거한 가장 온전한 기독교 해석에만 관심을 가지기에 충분할 만큼 기독교에 공감을 하는 모든 사람들이 이 평가를 공유하고 있지만 말이다. 본문에서 자기 만족적인 그리스인들을 언급한 부분은 빼야 한다. 고결한 그리스인은 신이 없이는 성 프란치스코(St. Francis)나 조지 허버트(George Herbert)만큼이나 만족하지 못했고, 비잔틴 사람은 예수를 제우스로 보는 그리스 사람일 뿐이었다.

29 [옮긴이] 두칼레 궁전의 열한 번째 주두이다.

소심하게 그리고 다소 갑갑하고 냉담한 방식으로, 그렇지만 그들이 동일한 위대한 법칙에 동의하고 있음을 덜 표현하지는 않는 방식으로 해낸다. 북방의 얼음 침상체들(針狀體)과 희끄무레한 햇빛이 작품에 이미지를 남기고 영향을 미치는 것 같다. 그리고 이탈리아인의 손길 아래에서는 한낮의 열기에 지친 듯이 구르고 흐르며 자신들의 짙은 그림자 위로 고개를 숙이기도 하는 잎들이, 북방에서는 바스락거리고 서리가 끼어 있으며 가장자리에 주름이 지고 마치 이슬이 맺힌 것처럼 반짝거린다. 그러나 지배적인 형태를 둥그렇게 만드는 것도 이에 못지않게 추구되고 감지된다. 도판 2에 제시한 생로 대성당 페디먼트의 피니얼이 도판 1의 아래쪽에 있다. 그것은 비잔틴 양식의 주두와 느낌상 딱 비슷하며 애버커스 아래쪽이 네 개의 엉겅퀴 잎가지에 동글하게 말려있다. 그 잎의 줄기들이 옆으로 갈라져 나오면서 바깥쪽으로 구부러지고 다시 아래로 향하는데 빛을 한껏 받은 곳으로 드리워진 잎들의 삐죽삐죽한 부분들이 두 개의 선명한 네잎 장식을 형성하고 있다. 이 삐죽삐죽한 부분들이 어느 정도로 예쁘게 조각되었는지 볼 수 있을 만큼 이 피니얼에 충분히 가까이 갈 수가 없었지만, 실물 엉겅퀴 잎 군락을 그 옆에 스케치해 놓았으니 독자는 그 유형들을 비교할 수 있고 그것들이 얼마나 탁월하게 전체적으로 널찍한 형태를 드러내는지를 확인할 수 있다. 쿠탕스 대성당에 있는 작은 주두(도판 13, 그림 4)는 더 이전 시기에 속하는 것으로 더 단순한 요소들로 이루어져 있고 원칙을 훨씬 더 분명하게 보여준다. 하지만 생로 대성당의 피니얼은 심지어 충분히 발전된 플랑부아양 양식으로부터도 수집할 수 있는 천 가지 사례들 중 하나일 뿐이다. 널찍함의 느낌은 그것이 주요 설계에서 사라져 버린 후에도 오랫동안 부차적인 장식물들에 남아 있었으며 때로는 코데벡(Caudebec) 성당과 루앙 대성당의 포치를 풍성하게 하는 원통형 벽감들과 대좌들의 경우에서처럼 종잡을 수 없이 대대적으로 다시 출현했던 것이다. 도판 1의 그림 1은 루앙 대성당의 벽감들과 대좌들 가운데 가장 단순한 것을 그린 것이다. 손이 더 많이 간 것에는 돌출한 면이 넷이고 이 네 면은 버트레스에 의해 여덟 개의 둥근 트레이서리 구획으로 분할된다. 심지어 거대한 바깥쪽 피어 전체도

같은 느낌으로 처리되어 있다. 일부는 쑥 들어간 부분들로, 일부는 각진 기둥 몸체들로, 일부는 입상들과 닫집 달린 벽감으로 이루어져 있을지라도, 전체적으로는 둘레가 풍성하게 장식된 하나의 탑으로 배치되어 있는 것이다.

17. 상대적으로 더 큰 곡면의 처리와 관계된 흥미로운 문제들을 여기서 다룰 수는 없다. 둥근 탑과 사각형 탑 사이에서 필연적으로 관찰되는 비율의 차이를 가져오는 원인들을 다룰 수 없으며, 또한 표면 장식이 예를 들어 산탄젤로 성(Castel Sant'Angelo), 세실리아 메텔라(Cecilia Metella)의 무덤 또는 성베드로 대성당의 돔 같은 규모에서는 적합하지 않은데도 기둥이나 공 모양의 표면을 풍성하게 장식하는 것이 가능한 이유도 여기서는 다룰 수 없다. 그러나 평평한 표면에서는 적연(寂然)함이 바람직하다고 앞에서 언급했던 것이 훨씬 더 강하게 곡면들에 적용된다. 그리고 우리가 지금은 어떻게 이 적연함과 힘이 부차적인 부문들로 이전될 수 있는지를 고찰하고 있는 것이지, 어떻게 하위 형태의 장식적인 특징이 경우에 따라서는 상위 형태의 차분함을 교란할 수 있는지를 고찰하고 있는 것은 아님을 기억해야 할 것이다. 또한 우리가 살펴본 사례들이 주로 구형이거나 원통형의 덩어리들일지라도 널찍한 느낌이 그러한 것들에 의해서만 확보될 수 있다고 볼 수는 없다. 대부분의 가장 고결한 형태들은 때로는 거의 눈에 띄지 않는 완화된 만곡의 형태인데, 작은 빛 덩어리가 웅장함을 어느 정도 확보하도록 하기 위해서는 일정 정도의 만곡이 있어야 한다. 예술가들의 솜씨를 가름하는 가장 두드러진 점들 가운데 하나가 둥근 표면을 인식하는 섬세함의 상대적 차이에서 드러날 것이다. 둥근 표면에 원근법, 단축법(foreshortening) 그리고 다양한 기복을 표현하는 충만한 힘이 어쩌면 손과 눈이 맨 마지막에 가장 힘들게 이루어내는 성취일 것이다. 예를 들어보자. 흔한 검은가문비나무[30]보다 풍경화 화가를 더 난처하게 한 나무는

30 [옮긴이] 검은가문비나무(black spruce, 학명 Picea mariana)는 가문비나무속에 속하는 가문비나무의 일종이다. 원문에서 러스킨은 'black spruce'라고 하지 않고 'black spruce fir'라고 썼다. 다른 저서에서 검은가문비나무를 다루는 대목(『현대 화가론』 5권 6부 9장 3절)에서도 러스킨은 'fir'(전나무)나 'pine'(소나무)을 특별히 구분하지 않고 있다.

아마 없을 것이다. 우리가 검은가문비나무를 희화(戱畵)화한 것 말고 제대로 그린 것을 보는 것은 흔치 않은 일이다. 검은가문비나무는 마치 하나의 평면에서 자라는 것처럼 구상되거나 또는 일단의 큰 가지들이 양쪽 면에 대칭으로 달려 있는 단면으로서 구상된다. 검은가문비나무는 과도하게 대칭적이고 다루기 힘들며 보기 흉한 것으로 생각된다. 검은가문비나무가 그림으로 그려진 대로 자란다면 그럴 것이다. 하지만 이 나무의 '힘'은 샹들리에 같은 단면에 있는 것이 아니다. 그 힘은, 나무의 강한 팔 같은 가지들 위에서 돋아나서 마치 방패인 양 그 가지들 위로 살짝 드리워져 있으며 마치 손인 양 맨 끝을 향하여 뻗치고 있는 검고 납작하고 단단한 판 같은 잎들에 들어 있다. 이 지배적인 형태가 확보되기 전에는 날카롭고 풀과 같은 모양을 하고 있으며 조밀하게 얽힌 잎들을 그리려고 해봐야 헛된 일이다. 보는 이에게 더 가까이 있는 나뭇가지들의 경우, 그것에 단축법을 적용하는 것은 넓은 언덕 지역에 단축법을 적용하여 능선이 멀어지면서 순차적으로 중첩되도록 그리는 것과 같다. 그리고 손가락 같은 맨 끝부분들을 완전히 뭉툭하게 단축하여 그릴 때에는 로저스 씨의 티치아노 그림[31]에서 항아리 위에 놓인 막달라의 마리아(Maria di Magdala)의 손을 그린 데서 보는 것과 같은 섬세함이 필요하다. 저 잎들의 뒤쪽에 도달하기만 하면 나무를 얻는다. (하지만 나는 이것을 철저하게 느낀 예술가의 이름을 꼽을 수가 없다.) 그래서 모든 그림과 조각에서 자연의 진리를 따르면서 자연의 적연함을 보존하는 것은 모든 조야한 덩어리를 부드럽고 완벽하게 둥근 모양으로 만드는 힘이며, 세공인으로부터 최고의 지식과 솜씨를 요구하는 것도 그 힘이다. 고결한 디자인은 항상 단 한 장의 나뭇잎 뒷부분으로 알아볼 수 있다. 그리고 고딕 양식의 몰딩들을 파괴한 것은 표면이 지닌 이 널찍함과 세련됨을 희생시키고 날카로운 가장자리와 지나친 언더커팅(undercutting)[32]을

31 [옮긴이] 시인 로저스가 소장하던 티치아노의 그림 "Noli me tangere!"가 로저스의 사후 런던의 내셔널 갤러리(National Gallery)에 기증되었다.

32 [옮긴이] '언더커팅'은 어떤 형태의 아래쪽을 깎아내서 바탕으로부터 분리되게 하는 기교를 말한다.

언더커팅

택한 것이었다. 빛을 선으로 대체한 것이 고딕 양식의 트레이서리를 파괴했듯이 말이다. 그러나 우리는 두 번째 종류의 덩어리 — 평평하고 음영만으로 이루어진 덩어리 — 의 주요 배치 조건들을 일별한 다음에야 이 변화를 더 잘 이해할 것이다.

18. 풍부한 재료들로 이루어지고 값비싼 작품들로 채워지는 벽 표면이 (그 방식은 다음 장에서 살펴볼 것이다) 어떻게 기독교 건축가들의 관심을 특별하게 끄는 주제가 되었는지를 앞에서 언급한 바 있다. 힘이 넘치는 음영 점들이나 음영 덩어리들만이 넓게 퍼진 빛을 가치 있게 만들 수 있는데 로마네스크 건축가는 움푹 들어간 아케이드의 열(列)을 이용하여 이 음영 점이나 음영 덩어리를 구현했다. 하지만 모든 효과가 그 구현 과정에서 그렇게 획득된 음영에 의존할지라도, 시선은 고전 건축술에서와 마찬가지로 도판 6에서처럼 도드라져있는 장식 기둥들, 주두들 및 벽에 여전히 머물러 있게 된다. 그러나 창이 확대되면서 — 롬바르드 양식의 교회와 로마네스크 양식의 교회에서 창은 보통 아치 형태의 가늘고 긴 틈에 지나지 않는다 — 창이 실내에서는 빛의 형태로 보이고 바깥에서는 음영의 형태로 보이는, 꿰뚫는 방식에 의한 더 단순한 장식이라는 발상이 생겨났다. 이탈리아 트레이서리에서 시선은 꿰뚫림에 의해 형성된 음영진 형태에 전적으로 고정되고 설계의 비율과 힘 전체가 그 음영진 형태에 의존하게 된다. 가장 완벽한 초기 사례들에서 꿰뚫린 곳들 사이의 공간은 사실 정교한 장식으로 가득 차 있지만 이 장식은 음영진 덩어리의 단순성과 힘을 결코 방해하지 않을 정도로 억제되어 있었으며 지금은 많은 사례에서 이 장식이 싹 빠져 있다. 전체 구성의 핵심은 음영 부분들을 어떤 비율로 어떻게 형상화할 것인가이다. 그리고 그 어떤 것도 조토의 종탑의 창문 윗부분(도판 9)이나 오르산미켈레(Or San Michele) 교회의 창문 윗부분에 있는 음영 부분들의 배치보다 더 절묘할 수가 없을 것이다. 효과가 전적으로 음영 부분들에 의존하고 있어서 이탈리아 트레이서리의 윤곽선을 그리는 것은 정말로 쓸데없는 일이다. 그 효과를 표현하고자 한다면 어두운

부분들을 표시하고 나머지 부분은 그대로 두는 것이 더 낫다. 물론 설계를 정확하게 재현할 필요가 있다면 선과 몰딩으로 충분하다. 하지만 건축물을 재현한 작품들이 거의 효용이 없는 경우가 종종 발생하는데, 이는 그 작품들이 자신들이 보여주는 배치의 실질적인 의도를 판단해낼 수단을 보는 이에게 하나도 제공하지 못하기 때문이다. 풍성하게 잎으로 덮인 오르산미켈레 교회의 커습들과 사이 공간들을 그린 그림을 보면서, 이 모든 조각(彫刻) 장식이 그저 추가된 이질적인 미점(美點)일 뿐이며 작품의 실제 골격과는 아무런 관계가 없다는 점과 돌판을 대담하게 몇 번 깎아내는 것으로 즉각 그 모든 것의 주요한 효과를 낼 수 있다는 점을 이해할 사람은 아무도 없을 것이다. 그래서 나는 조토의 설계가 담긴 도판 9에서 특히 이 음영 점들을 표시하려고 일부러 노력했다. 다른 모든 실제 사례에서처럼 거기서도 우아한 형태의 검은 음영들이 마치 눈 위에 놓인 검은 잎들처럼 돌의 하얀 표면에 놓여 있다. 그래서 앞에서 말했듯이[33] '잎(foil)'이라는 보편적인 이름이 그런 장식에 붙여진 것이다.

19. 이런 장식이 최대한의 효과를 얻으려면 유리를 취급하는 데 많은 주의가 분명히 필요하다. 가장 훌륭한 사례들에서 보면 트레이서리들은 빛을 받아들이기 위해 개방된 창으로서, 조토의 종탑의 설계에서처럼 탑을 장식하거나 피사 소재 캄포산토 또는 베네치아 소재 두칼레 궁전의 설계에서처럼 외부 아케이드를 장식한다. 바로 그렇게만 트레이서리의 온전한 아름다움이 나타난다. 주거 건물이나 교회의 창에 반드시 유리를 끼워야 할 경우에는 일반적으로 유리를 트레이서리에서 완전히 쑥 들어간 뒤쪽에 놓는다. 피렌체 대성당의 트레이서리들은 유리로부터 멀찌감치 떨어져서 트레이서리의 그림자가 선명하게 식별되는 선들을 만들고 있는데 그래서 대부분의 경우 이중 트레이서리처럼 보인다. 오르산미켈레 교회에서처럼 트레이서리 자체에 유리가 끼워진 몇몇 사례들에서는 트레이서리의 효과가

33 [옮긴이] 3장 14절 뒷부분 참조.

반쯤 사라진다. 오르카냐(Orcagna)[34]가 표면 장식에 특별히 관심을 집중한 것은 어쩌면 트레이서리에 그렇게 유리창을 다는 의도와 연결되어 있는지도 모른다. 대담한 건축가들을 괴롭힌 유리가 후기 건축물에서는 트레이서리의 선들을 더 가늘게 만드는 유용한 수단으로 간주되는 것은 특이한 일이다. 예를 들어 사이 공간들이 가장 좁은 옥스퍼드 소재 머튼 칼리지(Merton College)의 창들의 경우가 그러한데, 여기서 유리는 트레이서리 막대[몸체]의 중앙에서 2인치가량 앞으로 나와 있다(공간이 더 넓은 경우에 유리는 통상적으로 중간에 있다). 이는 음영이 짙어서 사이 공간이 더 줄어들어 보이는 것을 막기 위해서이다.[35] 트레이서리들이 주는 가벼운 효과의 많은 부분이 겉으로 보기에는 중요하지 않은 이 배치에 기인한다. 일반적으로 말해서 유리는 모든 트레이서리들을 망친다. 유리가 없어서는 안 될 때에는 유리를 트레이서리 안쪽으로 꽤 깊이 들여놓는 것이 매우 바람직하고, 가장 정성을 들이는 아름다운 설계는 유리가 필요하지 않은 상황에 한정되어야 한다.[36]

20. 우리가 지금까지 추적해온 바로는 음영으로 하는 장식 방법이 북방 고딕 양식과 남방 고딕 양식에 공통적이었다. 그러나 이 방법을 실행하는 데서 북방 고딕 양식과 남방 고딕 양식은 즉각 갈라졌다. 대리석을 마음대로 쓸 수 있었고

34 [옮긴이]오르카냐(Orcagna)는 이탈리아 조각가, 화가 및 건축가로서 오르산미켈레 교회의 닫집 달린 벽감을 만들었다.

35 [러스킨 원주1880_32] 잘 포착했다. 그리고 내 생각에 그 당시에는 나만이 포착했다. 나는 트레이서리에 대한 비올레-르-뒥의 긴 글조차도 유리가 앞으로 나와 있는지 뒤로 들어가 있는지의 문제를 다루지 않았다고 생각한다. 그리고 나는 내가 실제로 본 것과 말한 것을, 그동안은 말해봐야 소용이 하나도 없었기 때문에 지금 더 끈질기게 보여주고자 한다. 사람들이 내 말을 따랐더라면 나는 지금 나의 권고의 정당성을 입증할 필요가 없을 것이다. 현재의 나는 이렇게 말할 수 있을 뿐이다. "나는 당신에게 올바른 길을 보여주었소. 비록 당신이 그 길로 들어서려 하지 않았지만 말이요." 다음 주석을 참조하라.

36 [러스킨 원주 1880_33] 클로이스터를 예로 들어보자. 내가 본, 이 권고의 유일한 결실은, 캔터베리 소재 선교학교의 클로이스터에서처럼, 가장 싼 값에 깎아낼 수 있는 가장 보잘 것 없는 트레이서리들의 수가 늘어난 것이다. [옮긴이] 클로이스터(cloister)는 수도원, 대학, 큰 교회 등에서 여러 건물들을 연결하는, 지붕이 덮인 길이나 아케이드를 가리킨다.

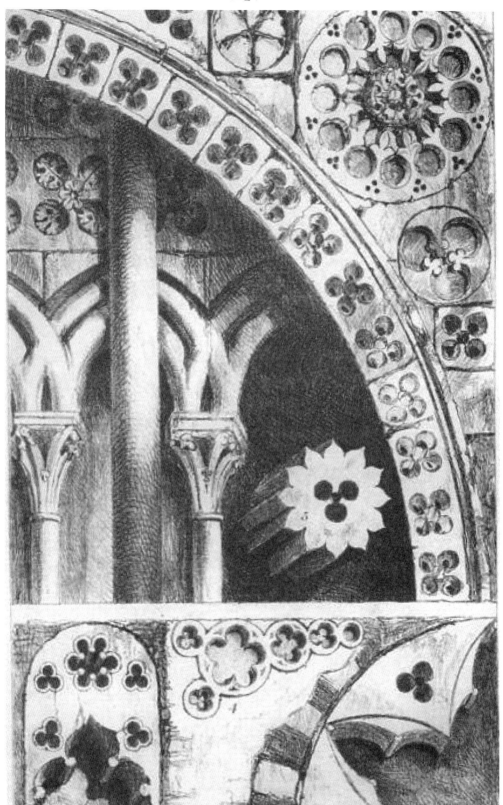

고전적인 장식이 눈앞에 있는 남방 건축가는 중간에 비는 공간들에 훌륭한 잎 장식을 새기거나 벽 표면에 돌을 박아 넣어 변화를 줄 수 있었다. 북방 건축가는 고대의 작품을 알지도 못했고 섬세한 재료를 갖추지도 못했다. 그래서 그에게는 창문에 나타나는 것과 같은 꽃잎 모양으로 깎아 낸 구멍들로 벽을 장식하는 것 말고는 별수단이 없었다. 그는 종종은 아주 서투르게, 그러나 항상 활기찬 구성 감각을 가지고 이 일을 했고 항상 음영 효과에 의존하여 이 일을 했다. 벽이 두꺼워서 벽을 관통하여 구멍을 낼 수 없는 곳과 꽃잎 모양이 큰 곳에서는 이 음영들이 공간 전체를 채우지 못했다. 그러나 그럼에도 불구하고 이 음영들 때문에 형태가 눈에 그려졌다. 가능한 경우에는 벽을 완전히 관통해서 구멍을 냈는데, 바이외 대성당 서쪽 면의 페디먼트에서처럼 높이 올린 페디먼트의 벽들이 여기에 해당된다. 정면에서 약한 빛을 받을 때 말고는 모든 경우에 항상 큰 폭의 음영을 확보할 수 있게 구멍을 아주 깊이 깎아냈다.

도판 7의 윗부분에 제시된 스팬드럴은 리지외 대성당의 남서쪽 입구에 있는 것이다.[37] 이 입구는 노르망디 지역의 가장 독특하고 흥미로운 문들 중 하나로 이미 북쪽의 탑을 파괴한 석공 작업들이 계속되고 있어서 아마 곧 영원히 사라질 것이다. 이 스팬드럴의 세공은 전적으로 투박하지만 기운이 넘친다. 마주보는 양쪽 스팬드럴들에는 서로 균형은 잡혀 있을지라도 상이한, 매우 부정확하게 맞추어진 장식들이 있으며, 상층부에 있는 다섯 개의 빛살을 내는 형상(이는 지금은 꽤 마모되어 있는데 원래 장미 모양이거나 별 모양이었던 듯하다)은 각각 별도의 돌덩이에 새겨져 정밀함이라곤 거의 없이 끼워 넣어져 있는데, 이는 내가 앞에서 주장했던 바, 즉 이 초기 시기의 건축가는 중간에 있는 이 돌에 새겨지는 형태들을 전적으로 경시한다는 점을 보여주는 특별한 사례이다.

37 [옮긴이] 여기서 "남서쪽 입구"란, 대성당 정면(서쪽면)에 있는 입구 셋 가운데, 대성당 정면을 바라보았을 때 오른쪽에 있는 입구를 말한다.

그림 1의 왼쪽에 그려놓은 한 개의 아치와 그 아치를 받치는 기둥[38]이 속하는 아케이드가 문의 측면을 이루고 있고, 세 개의 별도의 기둥들이 내가 그린 스팬드럴의 안쪽에 있는 3열의 몰딩 몸체들을 각각 받치고 있다. 이 기둥들이 각각 이 안쪽 아케이드의 몰딩 몸체로 이어지고 아케이드 위쪽은 네잎 장식들로 장식되어 있는데, 오목하게 깎여서 잎들로 채워져 있으며, 전체적 배치는 절묘한 그림과 같고 빛과 음영의 묘한 유희로 가득하다.

이 꿰뚫어 만든 장식들은 (편의상 이렇게 부르기로 하자) 한동안 대담성과 독립성을 유지했다. 그다음에 이 장식들의 수가 늘어나고 확대되었으며 그러면서 깊이가 더 얕아졌다. 그 후에 이 장식들은 수명을 다한 기포 덩어리처럼 하나가 다른 것을 집어삼키거나 아니면 하나가 다른 것에 달라붙는 식으로 합쳐졌다. (바이외 대성당의 스팬드럴에서 가져온 그림 4의 장식은 파이프에서 뿜어져 나온 것처럼 보인다.) 마침내 이 장식들은 그 독립적인 성격을 전부 잃었고, 우리가 앞에서 사례로 든 창의 경우처럼 공간을 구획하는 트레이서리의 선들에 시선이 머물게 되었다. 그런 다음에 큰 변화가 일어났고 고딕 양식은 힘을 잃게 되었던 것이다.

21. 그림 2는 베로나 소재 산타아나스타시아(Santa Anastasia) 교회 옆 작은 예배당[39]에 있는 별 모양 창(star window)[40]의 일부이고, 그림 3은 파도바 소재 에레미타니 교회에서 가져온 아주 특이한 사례인데, 루앙 대성당의 트랜셉트 탑들의 장식들 중 하나인 그림 5와 비교하면 그림 2와 그림 3은 초기 북방 고딕 양식과 초기 남방 고딕 양식이 밀접하게 상응하는 조건들을 보여준다.

38 [옮긴이] 정확하게 말하자면 아치 한가운데로 지나가는 기둥—이는 곧 이어서 나오는 "세 개의 별도의 기둥들" 가운데 하나이다—노 그려져 있고 또한 이 아치에 연결되는 좌우의 다른 아치의 일부도 그려져 있다.

39 [옮긴이] 산피에트로마르티레(San Pietro Martire) 예배당이다.

40 [옮긴이] 별 모양 창(star window)은 원형의 창틀(간혹 별 모양의 창틀도 있다)에 별 모양의 장식이 달린 창을 가리키는 경우가 많은데, 지금 러스킨이 말하는 별 모양 창은 논의 주제가 "꿰뚫어 만든 장식"인 만큼 별 모양으로 뚫린 창을 가리킨다.

하지만 우리가 말했듯이 이탈리아 건축가들은 벽 표면 장식을 어떻게 해야 할지 난감해하지도 않았고 스칸디나비아 사람들처럼 꿰뚫는 곳의 수를 늘릴 의무를 지지도 않았기에 얼마간 더 오래 그 방법을 유지했고, 장식의 세련도를 높이면서도 그 설계 계획의 순수성을 지켰다. 그렇지만 장식의 세련도를 그렇게 높인 것이 그들의 약점이었고, 르네상스 양식이 공격할 수 있는 길을 열었다. 이탈리아 건축가들은 고대 로마인들처럼 호화스러움으로 인해 몰락했는데, 뛰어난 베네치아 유파 딱 하나만 예외이다. 베네치아 유파의 건축은 다른 모든 것들의 숨을 거둬간 호화스러움에서 시작했다. 이 건축은 비잔틴 양식의 모자이크와 뇌문무늬 세공에 기초를 두었고, 한편으로는 그 장식들을 하나씩 내려놓으면서 다른 한편으로는 점점 더 엄격해지는 법칙에 따라 형태를 확립하여 그토록 웅장하고 그토록 완벽하며 그토록 고결하게 체계화된 주거 고딕 양식의 모델을 마침내 제시했다. 내 생각에 우리의 경배를 이처럼 준엄하게 요구하는 양식은 결코 존재하지 않았다.[41] 그리스의 도리아

41 [러스킨 원주 1880_34] 나는 편파적이거나 불완전한 구절들, 따라서 맥락이나 논지의 전개가 고려되지 않고 읽힌다면 오해의 소지가 있는 구절들을 많이 썼다. 그러나 내가 아는 바로는 이것만큼 명확하게 틀린 다른 구절은 나의 책 어디에도 없다. 내가 이 글을 쓸 때 베네치아의 역사를 알지 못했고, 베네치아의 후기 귀족층이 한 무리가 되어 표현하는 자부심을 국가 전체의 기질로 오해했다. 베네치아의 실제 강점은 14세기가 아니라 12세기에 있었으며 비잔틴 양식의 건축을 버린 것은 바로 베네치아의 몰락을 의미했다. 『베네치아의 돌들』(2권 8장)에서 지아니 궁전(Ziani Palace)의 파괴를 언급한 대목을 참조하라(지아니 궁전 = 원래의 두칼레 궁전). 더 나아가 내가 베네치아-고딕 양식의 자기절제라고 생각하는 것에 이 모든 존경을 표하더라도, 나는 독자들이 이 양식을 본래적으로 더 순수한 양식들에 비해서 너무 높이 평가하지 않도록 세심하게 주의를 기울였다. 대부분의 독자가 2판의 서문에 있는 다음 구절을 너무 부주의하게 간과했다. "나는 『베네치아의 돌들』의 성급한 독자들이 종종 받아들이는 생각, 즉 내가 베네치아 건축을 고딕 양식 유파들 중에서 가장 고결한 유파로 본다는 생각을 여기서도 반박해야 한다. 나는 베네치아 고딕 양식을 크게 존중하지만 초기의 많은 유파들 중에 하나로서 존중할 뿐이다. 내가 베네치아에 그토록 많은 시간을 쏟은 이유는 베네치아 건축이 현존하는 최고의 건축이어서가 아니라 건축물의 역사에 담긴 가장 흥미로운 사실들을 가장 간결하게 예시하고 있다는 데 있다. 베로나의 고딕 양식은 베네치아의 고딕 양식보다 한층 더 고결하다. 그리고 피렌체의 고딕 양식은 베로나의 고딕 양식보다 더 고결하다. 우리가 직접적으로 논의 중인 주제와 관련해서는 파리 소재 노트르담(Notre-Dame) 대성당의 고딕 양식이 가장 고결하다." [옮긴이] 2판 서문의 다른 주요 부분은 본서에서는 부록1에 옮겨져 있으며, 지금

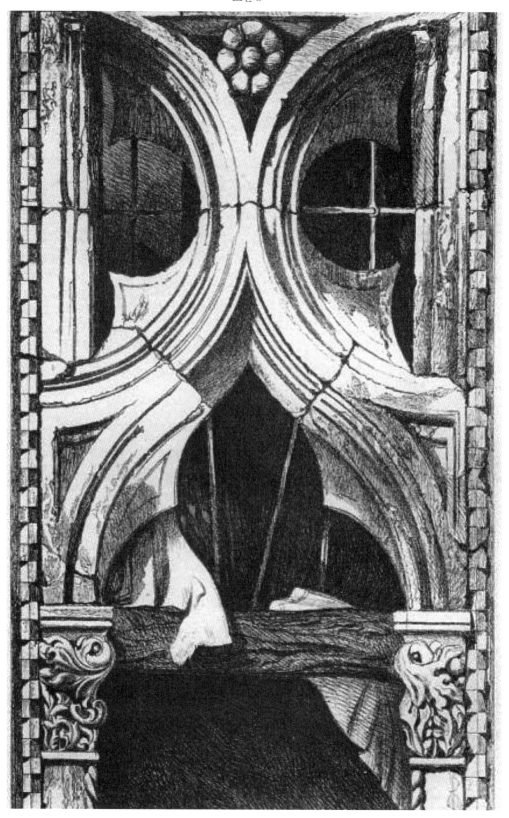

양식조차도 예외는 아니었다. 도리아 양식은 아무것도 내려놓지 않았다. 14세기 베네치아 양식은 수 세기 동안 계속해서 예술과 부가 그 양식에게 줄 수 있는 모든 영광을 하나씩 내려놓았다. 베네치아 양식은 왕이 옷을 벗듯이 왕관과 보석을, 황금과 색채를 내려놓았다. 이 양식은 쉬고 있는 운동선수처럼 운동을 그만두었다. 한때 변덕스럽고 환상적이던 베네치아 양식은 자연의 법칙들처럼 침범할 수 없는 적연한 법칙들로 스스로를 구속했다. 그 양식은 아름다움과 힘 외에는 아무것도 간직하지 않았다. 둘 다 최고의 아름다움이자 힘이었지만 둘 다 절제된 것이었다. 도리아 양식의 플루팅의 개수는 불규칙했지만, 베네치아의 몰딩은 한결같았다. 도리아 양식의 장식 방식은 어떤 유혹도 용납하지 않았다. 그것은 은둔자의 단식과 같았다. 베네치아 장식은 모든 식물과 동물의 형태를 포용하면서도 제어했다. 이는 인간의 절제였고, 피조물에 대한 아담의 통솔력이었다. 나는 베네치아인이 자신의 넘쳐흐르는 상상력을 철통같이 붙들어 잡는 것만큼 뛰어나게 인간의 권위를 표시하는 사례를 알지 못한다. 그는 고요하고 엄숙하게 절제하는 방식으로 자신의 마음을 유려한 잎들과 불같은 생명력에 대한 생각들로 채운다. 그는 이 생각들을 한순간 표현하고는 돌로 된 저 육중한 막대들과 끝이 평평해진 커습들 내부로 물러난다.[42]

그리고 이런 작업을 하는 그의 힘은 그의 시선을 늘 음영 형태에 두는 데 전적으로 달려 있었다. 그는 돌 위의 장식들로 시선을 옮기기는커녕 장식들을 하나씩 버렸다. 그리고 그의 몰딩들이 루앙 대성당 트레이서리의 몰딩과 긴밀하게 상응하는 가장 균형 잡힌 질서와 대칭을 받아들일지라도 (도판 4와 도판 8을 비교해보라) 그는 그 몰딩들 내부의 커습들의 끝을 완전히 평평하게 유지했고, 장식을 해야 한다면 겨우 흔적을 찾아낼 수 있을 뿐인 세잎 장식(포스카리 궁전)이나 필릿(두칼레 궁전)으로 장식해 두었다. 그래서 마치

러스킨이 인용하는 부분은 본서가 저본으로 삼은 3판에는 없다.

42 [옮긴이] 초판에는 이곳에 11번 미주가 달려 있는데, 이 미주는 본서에서는 저본인 1880년판을 따라 부록 4로 배치되어 있다.

스탬프로 찍어낸 것처럼 선명하게 깎아낸 네잎 장식의 네 개의 검은 잎들은 수 마일 떨어져 있는 사람의 눈길도 잡아끌었다. 그 어떤 꽃 세공물도, 그 어떤 종류의 장식도 그 형태의 순수성을 방해해서는 안 되었다. 커습은 보통 매우 날카롭지만 포스카리 궁전에 있는 것은 끝이 약간 잘려있고, 두칼레 궁전의 커습에는 단순한 공 모양의 것이 달려 있다. 그리고 우리가 살펴본 것처럼 창의 유리가 있는 곳에서는 그 유리가 돌 세공물 뒤쪽으로 쑥 들어가 있으므로 반사되는 그 어떤 빛도 그 깊이를 훼손할 수 없었다. 원형이 뭉개진 형태들, 이를테면 카사 도로 궁전(Casa d'Oro)과 피사니 궁전(Palazzo Pisani) 그리고 기타 몇몇 사례들은 일반적인 설계의 장엄함을 보여주는 데 도움이 될 뿐이다.

22. 지금까지 살펴본 것이 초기 건축가들이 빛과 음영이라는 두 종류의 덩어리들을 처리하는 방식에서 추적할 수 있는 주요한 상황들이다. 우리가 앞서 언급했듯이, 표면을 분할하는 수단이 덩어리에서 선으로 바뀌는 시기까지 그들은 빛의 그러데이션, 음영의 평평함, 그리고 빛과 음영 둘 다의 널찍함이라는 특질들을 모든 가능한 방편을 동원해서 찾아내고 표현해 냈던 것이다. 트레이서리와 관련해서는 이것을 충분히 설명했다고 보지만, 몰딩과 관련해서는 한두 마디 덧붙일 필요가 있다.

다수의 사례에서 보건대 초기의 몰딩은 번갈아 등장하는 정사각형과 원통형의 몸체로 구성되어 있었고 그 조합과 비율이 다양했다. 바이외 대성당의 아름다운 서쪽 문들에서처럼 오목하게 깎아낸 모양들이 나타나는 경우 그것들은 원통형 몰딩 몸체들 사이에 있어서 이 몸체들이 환한 빛을 받게 한다. 이 모든 경우에 시선은 넓은 표면에 머물고 시선이 머무는 표면의 수는 보통 몇 개 되지 않는다. 시간이 흐르면서 원통형 몰딩 몸체의 바깥 가장자리를 따라 낮은 두렁이 볼록하게 솟아오르는데 이 과정에서 몰딩 몸체 위에 빛으로 된 선이 형성되고 빛의 그러데이션이 파괴된다. 이 두렁은 (루앙 대성당의 북문에 번갈아 등장하는 롤 몰딩에서처럼) 처음에는 거의 포착해 낼 수 없지만 싹 트는 식물처럼 점점 자라서 밀고 나온다. 처음에는 가장자리가 예리하지만 돌출하면서 끝이 잘려서 롤 몰딩의 표면에서 뚜렷한 필릿 모양이 된다. 아직

진행 과정이 멈추지 않은 이 필릿 모양은 계속 밀고 나오고 마침내 롤 모양 자체가 그것에 종속되어 그 옆에서 약간 부풀어 오르는 모양이 되고 만다. 한편 오목하게 깎아낸 형태들은 그 뒤에서 내내 깊어지고 확대되어 오다가 마침내 원래 정사각형이나 원통형의 덩어리로 이어지던 몰딩 전체가 가장자리가 정교한 필릿들로 이루어진 일련의 오목한 홈들이 되고, 시선은 전적으로 이 필릿들 위에 (선명한 빛의 선들 위에!) 머문다. 이 변화가 일어나고 있는 동안에 비록 덜 대대적이긴 하지만 유사한 변화가 꽃 세공에도 닥쳤다. 나는 루앙 대성당의 트랜셉트들에서 가져온 두 사례를 도판 1, 그림 2(a)에서 제시했다. 여기서 우리는 시선이 어떻게 전적으로 잎 형태들과 구석에 있는 세 개의 딸기 모양(이는 바로 음영으로 된 세잎 장식이 빛을 받았을 때의 형태에 해당한다)에 머물게 되는지를 보게 될 터이나. 이 몰딩들은 거의 돌에 붙어 있고, 아주 살짝 언더커팅이 되어 있다. 예리한 언더커팅이지만 말이다. 시간이 흘러가면서 건축가는 잎에 집중하는 대신에 줄기에 집중했다. 줄기들이 길게 늘어났고 (생로 대성당의 남문에서 가져온 *b*) 그것을 더 잘 나타내기 위해 그 뒤를

깊숙하게 깎아냈는데 줄기들을 빛의 선들로서 부각시키기 위한 것이었다. 이 시스템이 계속해서 복잡함을 증가시키는 방향으로 실행되다가 마침내 보베 대성당의 트랜셉트들에서는 잎이라고는 전혀 없는 어린 가지들로 구성되는 브래킷과 플랑부아양 양식의

브래킷

트레이서리들이 등장한다. 이것은 충분히 특징적이긴 하지만 부분적인 변덕이며, 잎을 결코 전반적으로 없애지는 않았다. 보베 성당의 트랜셉트로 들어가는 바로 그 문들 주위의 몰딩들의 경우에는 — 이 몰딩들은 아름답게 처리되었지만 그 잎맥들이 대담하게 표시됨으로써 그리고 그 가장자리들이 들어올려지고 돌돌 말려짐으로써 그 자체가 선을 주된 특징으로 하게 되었다 — 항상 서로 얽히는 줄기들이 중간의 넓은 공간들을 차지하도록 처리되고 있다(코데벡 성당에서 가져온 *c*). 빛을 받아 딸기 같기도 하고 도토리 같기도 한 형태를 띤 예의 세잎 장식은 비록 그 가치는 줄어들었을지라도 살아있는 고딕 양식의 마지막 시기까지 결코 사라지지 않았다.

23. 부패하는 원칙이 미치는 영향을 그 많은 세분화된 형태들까지 추적하는 것은 흥미롭지만 그럴 필요는 없다. 우리가 지금까지 살펴본 것만으로도 실질적인 결론을, 즉 모든 노련한 예술가들이 자신들의 경험에서 수천 번 느끼고 자신들이 해준 조언에서 수천 번 되풀이하긴 했지만 아직도 더 자주 되풀이되어야 하고 더 깊이 느껴져야 하는 결론을 내리기에 충분하기 때문이다. 구성과 발명에 대해 많은 글들이 쓰였지만 구성하거나 발명하는 것을 사람들에게 가르칠 수는 없기 때문에 이 글들은 소용이 없는 것 같다. 따라서 나는 건축에서 '힘'의 최고 요소들인 구성과 발명에 대해서는 언급하지 않겠다. 또한 여기서는 자연 형태를 모방하는 데서 보이는 저 특유의 절제 — 이 절제는 위대한 시기들에 속하는 가장 풍성한 작품에서도 그 품격을 이루는 요소이다 — 에 대해서도 언급하지 않겠다. 이 절제에 대해서는 4장에서 한두 마디 언급할 것이다. 지금은 확실한 만큼이나 실제적으로 유용한 결론만을, 즉 건물의 상대적인 장엄함은 그 건물 설계의 다른 어떤 속성보다도 그 덩어리의 무게와 힘에 더 좌우된다는 결론만을 강조할 것이다. 모든 것의 덩어리 즉 부피·빛·음영·색의 덩어리에 좌우되며, 이것들 중 어떤 것들의 단순한 총합이 아니라 그 덩어리들의 널찍함에 좌우되고, 부서진 빛도 아니고 흩어진 음영도 아니며 분산된 무게도 아닌 통짜로 된 돌, 가득 넘쳐흐르는 햇빛, 별빛 한 점 없는 음영에 좌우된다는 것이다. 내가 이 원칙이 작용하는 범위를 끝까지 추적하고자 한다면 시간이 전적으로 모자랄 것이다. 아무리 외관상으로 하찮은 요소일지라도 그 요소는 이 원칙이 부여하는 힘을 받을 수 있다. 영국에서는 보통 종루 창문의 목재 충전재들 — 이것들은 비로부터 내부를 보호하는 데 필요하다 — 이 베네치아풍 블라인드의 가로대들처럼 깔끔하게 만들어진 몇 개의 가로대들로 분할된다. 물론 이 가로대들은 목공 작업의 정밀함이라는 면에서 흥미롭지 못하지만, 다른 한편 그 선명함이 두드러지는 데다가 건축물의 선들과 확연하게 어긋나는 수평선들을 증가시키고 있다. 다른 나라에서는 곧바로 아래를 향하는 서너 개의 외쪽지붕들 — 이것들은 각각 창 내부에서부터 뻗어 나와 그 몰딩을 받치는 외부 기둥 몸체까지 도달하고 있다

— 이 빗물을 막을 필요를 충족시키고 있다.[43] 이로 인해서 해당 공간이 자로 잰 듯이 그어진 끔찍한 선들 대신에 네다섯 개의 큰 음영 덩어리들로 분할되는데, 위쪽의 회색빛 지붕 경사면은 구부러지거나 휘어서 온갖 종류의 아름다운 파도 모양과 곡선 모양을 이루고 있고 따뜻한 색조의 이끼와 지의류(地衣類)로 덮여 있다. 이것이 돌 세공물보다 더 기쁨을 주는 경우가 매우 빈번한데, 이는 다름 아니라 널찍하고 음영이 지고 단순하기 때문이다. 무게와 음영을 얻는 수단들 — 경사진 지붕, 튀어나온 포치, 돌출한 발코니, 속이 빈 벽감, 육중한 가고일,[44] 가파른 흉벽 — 이 얼마나 서투른지, 얼마나 흔한지는 중요하지 않다. 어둑어둑한 음영과 단순성을 얻는다면 훌륭한 모든 것들이 적절한 장소와 시간에 따라올 것이다. 먼저 올빼미 눈으로 설계를 한다면[45] 나중에 매의 눈을 얻을 것이다.

24. 매우 단순해 보이는 것을 주장해야 하는 것이 몹시 슬프다. 이 주장이 글로 쓰일 경우 진부하고 흔해 보이겠지만 이렇게 글로 쓰는 것을 용서해 주기 바란다. 이것은 실제로 용인되거나 이해되고 있는 원칙이 전혀 아니며, 모든 훌륭하고 진정한 예술 법칙 중에서 가장 지키기 쉬운 원칙이기 때문에 그것이 망각되었다는 것에 대해서 그만큼 더 변명의 여지가 없다. 이 원칙이 요구하는 바에 따라 실행하는 것이 쉽다는 점을 아무리 진지하게 주장해도, 아무리 솔직하게 주장해도 부족하다. 오르산미켈레 교회의 창들을 장식한 잎 장식을

43 [옮긴이] 러스킨은 자신의 자서전에 해당하는 『과거*Praeterita*』(1886-1887) 2권 92절에서 어릴 적(1844년) 산 적이 있는 제네바의 외쪽지붕 거리에 대해 회상한다. 그는 이 외쪽지붕들이 5층 높이에 있었으며 거리를 지나가는 사람들을 보호하기 위해서라기보다는 빗물이 창문 안쪽으로 들어가지 않도록 하기 위한 것이라고 설명한다. 이 거리는 러스킨이 이 회상을 할 때 이미 "오래 전에 사라진" 후라고 하니 지금은 그 정확한 모습을 볼 수 없을 듯하다.

44 [옮긴이] 가고일(gargoyle)은 건물을 보호하기 위해 빗물을 받아 벽면으로부터 빗물이 멀리 떨어지도록 해서 모르타르가 침식되는 것을 막기 위해 만들어진 일종의 석루조(빗물받이홈통)이자 악령이나 악마로부터 교회나 성당과 같이 신성한 장소를 지켜내기 위한 의미로 사용된 장식물로서 도깨비, 키메라, 그로테스크한 동물들의 모양을 하고 있다.

45 [옮긴이] 올빼미의 눈의 시세포는 빛의 명암을 구분하는 간상세포들로만 이루어져 있다.

고안할 수 있는 사람이 영국에 다섯 명이 되지 않고 그 잎 장식을 깎아낼 수 있는 사람도 스무 명이 안 되지만, 그 잎 장식의 검은 구멍들을 고안하고 배치할 수 있는 마을 성직자들은 많이 있으며 마을 석공은 누구나 돌을 깎아 그 구멍들을 만들어낼 수 있다.[46] 클로버 잎이나 선갈퀴 잎 몇 개를 하얀 종이 위에 놓고 그 위치들을 살짝 바꾸면 어떤 형상들이 제시될 터인데, 이 형상들을 대리석 판에 대담하게 새겨서 구현할 경우에 그것들은, 여름날 하루 동안에 건축가가 그릴 수 있는 숫자보다 더 많은 수의 창문 트레이서리들의 가치를 가진 것이 될 것이다. 그런데 우리 영국인이 돌보다 참나무를 마음에 더 많이 간직한다거나 알프스 산맥보다 도토리에게 자식 같은 공감을 더 많이 느낀다면 모를까 그렇지 않다면, 우리가 하는 모든 것이 설령 박약하고 쇠약하며 알맹이가 없는 정도는 아닐지라도 어떻게 그렇게 소소하고 천박한지 모르겠다. 현대적인 작품만이 아니다. 우리는 13세기 이래로 (우리의 성들의 경우만 예외로 하고) 개구리와 쥐처럼 건물을 지었다. 솔즈베리 대성당의 동쪽 문들에 해당하는 애처로운 작은 비둘기장 구멍들 — 이것들은 꿀벌집이나 말벌집의 입구들처럼 보인다 — 은 아브빌·루앙·랭스(Reims) 대성당 문에 달린 치솟은 아치들 및 당당한 꼭대기 장식물 또는 샤르트르(Chartres) 대성당에 있는 바위를 깎아 만든 피어들이나 베로나 대성당에 있는 볼트 천장이 달린 음영 짙은 포치들 및 나선 기둥들과 얼마나 다른가! 주거 건축물에 대하여 말할 필요가 뭐가 있는가! 우리에게 최고의 것은 깔끔하긴 하지만 그 얼마나 자잘하고 비좁으며 얼마나 궁색하고 비참한가! 우리에게 보통의 것은 얼마나 공격할 가치조차 없고 경멸할 가치조차 없는 것인가! 다른 곳도 아닌 피카르디(Picardy)[47]의 시골 거리들을 보다가 돌아와 켄트(Kent)의 장이 서는 읍들을 보게 되면 참으로 이상하게도,

46 [옮긴이] 1903년판 편집자 주석에 따르면 이 대목의 정신을 실천한 마을 성직자가 적어도 한 명이 있다고 한다. 버킹엄셔 마스워스(Marsworth) 마을의 랙 목사(Rev. F. W. Ragg)이다. 그는 자신의 손으로 자신의 교회의 창문 트레이서리들과 기둥의 주두들을 직접 새겼는데, 케일 잎들, 마로니에 잎들과 같은 식물 모양을 사용했다고 한다.

47 [옮긴이] 피카르디는 프랑스 북부에 위치한 지역이다.

형식화된 기형, 쭈그러진 정교함, 소진된 정확성, 속좁은 인간 혐오의 느낌이 들지 않는가! 우리의 거리 건축물이 더 개선될 때까지는, 우리가 그 건축물에 일정 정도의 크기와 대담함을 부여할 때까지는, 창을 움푹 들어가게 하고 벽을 두껍게 할 때까지는, 우리의 건축가들이 더 중요한 건축 작업에서 취약함을 보이는 점을 들어서 그들을 비난하기는 힘들 것 같다. 그들의 눈은 협소함과 연약함에 익숙해져 있다. 요컨대 우리는 그들이 널찍함과 옹글짐을 구상하고 다룰 수 있으리라고 기대할 수 있는 것인가? 그들은 우리의 도시에 살아서는 안 된다. 우리 도시의 비참한 성벽 안에는 인간의 상상력을 가둬 죽이는 무언가가 있다. 서원(誓願)을 어긴 수녀가 죽었던 것만큼이나 확실하게 말이다. 건축가도 화가처럼 되도록이면 도시에 살지 말아야 한다. 그를 시골로 보내 그곳 자연에서 버트레스란 어떤 것이고 돔이란 어떤 것인지를 연구하게 하자. 건축물이 오래 지녀온 힘에는 시민보다는 은둔자로부터 나온 무언가가 있었다. 내가 최고로 칭찬해 마지않던 건물들은 정말이지 도시 광장에서 벌어진 전쟁을 피해서, 대중의 분노 너머에서 세워졌다. 영국에서는 그런 이유로 더 큰 돌을 놓아야 하거나 더 단단한 쬠쇠를 달아야 하는 일이 없기를! 그런데 우리의 은회색 해안들과 하늘색 언덕들의 이미지에는 힘의 다른 원천들이 있다. 이는 은둔자 정신의 힘보다 더 순수하고 못지않게 평온한 힘의 원천들이다. 비록 이 은둔자 정신의 힘이 한때 일련의 하얀 수도원들로 알프스 산맥의 소나무 숲속 빈터들을 밝혔고 노르만 해[48]의 거친 바위들을 다듬어 질서정연한 스파이어들로 세웠으며 엘리야의 호렙산 동굴(Elijah's Horeb cave)[49]의 깊이와 어둠을 성전

48 [옮긴이] '노르만 해'의 원문은 "Norman sea"이다. 이런 곳은 지도에 없다. 노르만인들이 살았던 노르망디 위쪽의 바다는 '영국 해협'이고 이는 다시 '북해'(North Sea)로 연결된다. 러스킨이 이 말로 '북해'를 가리켰을 수도 있고 더 위에 있는 '노르웨이 해'(Norwegia Sea)을 가리켰을 수도 있지만 ('Norman'에는 '노르웨이인'Norwegian이라는 의미도 있다) '영국 해협'으로 불리는 바다에서 노르망디에 인접한 부분을 가리켰을 가능성이 가장 크다. 그러나 지도에 있는 이름을 쓴답시고 '영국 해협'이라고 옮기는 것은 무언가 부적절한 느낌이 들어서 그냥 지도 상에 없는 '노르만 해'를 번역어로 택했다.

49 [옮긴이] 〈열왕기상〉 19장 9절-18절 참조.

문에 부여했고 인구가 많은 도시에서 벗어나 날아가는 새들과 고요한 허공의 한가운데로 외로운 잿빛 돌절벽을 올올하게 세운 바 있지만 말이다.

4장 아름다움의 등불

1. 나는 앞 장의 서두에서 건축물의 가치는 뚜렷하게 구분되는 두 가지 특징에 좌우된다고 했다. 하나는 인간의 힘이 건축물에 각인된 표시이고 다른 하나는 건축물에 담긴 자연 속 피조물들의 이미지이다. 나는 건축물의 장엄함이 어떤 식으로 인간 삶의 노력 및 수고로움과의 공감(처연^{慘然}한 음조의 소리에서 뚜렷하게 인지되듯이 형태에 담긴 어둑어둑함과 신비로움에서도 뚜렷하게 인지되는 공감)에 힘입은 바가 컸는지를 보여주고자 노력했다.[01] 나는 이제, 자연 속 유기체들의 외관에서 주로 도출되는 '아름다움'의 이미지들을 고결하게 형상화하는 것을 핵심으로 하는, 건축물의 탁월함의 더 유쾌한 요소를 추적하고자 한다.

아름답다는 인상의 본질적인 원인들에 관한 연구를 시작하는 것은 우리의 현재 목적과는 관련이 없다. 나는 이전 저작[02]에서 이 문제에 대한 내 생각들을 일부분 피력했으며 앞으로 그 생각들을 발전시켰으면 한다. 하지만 모든 이와 같은 연구들은 '아름다움'이라는 용어가 의미하는 바가 무엇인지에 대한 일반적인 이해에만 바탕을 둘 수 있으므로, 그리고 그 연구들은 이 주제에 대한

01 [러스킨 원주 1880_35] 그렇다. 하지만 그 공감은 아포리즘 17에서 말한 '규제'나 다스림을 의미하는 것이 아니다. 비록 내가 돋을새김을 한 책 표지에 힘(Potestas) 대신에 권위(Auctoritas)라는 말을 사용하면서 일부분 그렇게 해석될 소지를 제공했을지라도 말이다. 건축의 지적인 '규제'는 4장이 진행되는 과정에서 '비율'과 '추상'이라는 항목 아래에서 일부분 다루어지고 다른 일부분은 5장에서 다루어진다(5장의 첫 단락 아포리즘 23 참조). 이러한 혼란은 일부는 성급함과 잘못된 처리에 기인하고 일부는 과도한 처리와 앞에서 고백한 (어디인지는 잊었다) 어려움 즉 일곱 개의 등불이 여덟 개나 아홉 개가 되지 못하도록 하거나 심지어 매우 통속적인 일련의 조명등들이 되지 않도록 하는 일의 어려움에 기인한다.

02 [옮긴이] 『현대 화가론』 2권 1편 참조.

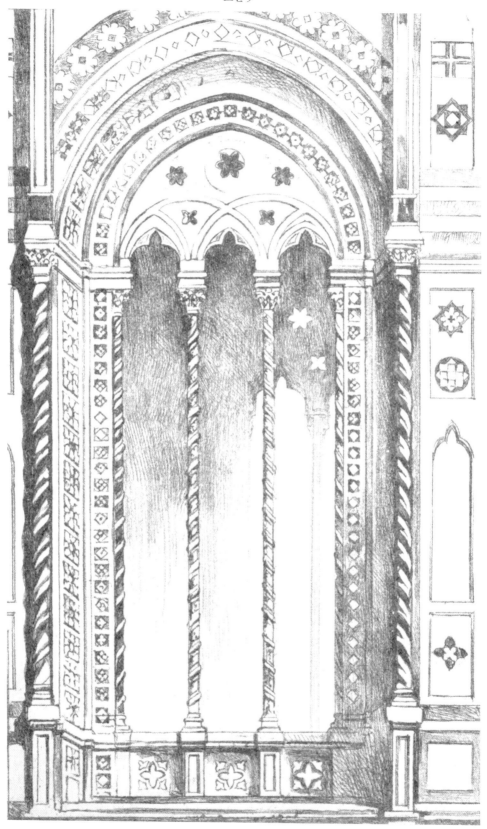

인간의 감정은 보편적이며 본능적이라는 것을 전제로 하므로, 나는 이 책에서의 나의 연구를 이러한 전제에 바탕을 두고 할 것이다. 그리고 나는 (내 생각에) 나에게 확실하게 아름다운 것으로 다가오는 것만 아름답다고 생각하므로, 즐거움을 가져오는 이 요소가 어떻게 건축 설계에 가장 잘 접목될 수 있는지를, 이 요소의 가장 순수한 원천은 무엇인지를 그리고 이 요소를 추구할 때 피해야 할 오류는 무엇인지를 곧 추적하도록 하겠다.

2. 내가 건축에 나타나는 아름다움의 요소들을 다소 성급하게 모방적인 형태들에 국한했다는 생각이 들 것이다. 나는 자연물이 선의 모든 적절한 배치를 직접적으로 제시한다고 주장하려는 것이 아니라 모든 아름다운 선들은 인간 외부의 피조물에서 가장 흔히 볼 수 있는 선들을 응용한 것이라고 주장하려는 것이다. 아울러 그 선들이 얼마나 풍부하게 변형되느냐에 비례하여 하나의 유형이자 안내자인 자연물과의 유사성이 틀림없이 더 면밀하게 시도되고 더 분명하게 드러난다는 점을 주장하려는 것이고, 어느 지점(매우 낮은 지점이다)을 넘어서면 사람은 자연 그대로의 형태를 직접적으로 모방하지 않고는 아름다움을 발명하는 일에서 앞으로 나아갈 수 없다는 점을 주장하려는 것이다. 가령 도리스 양식의 신전에서 트리글리프와 코니스는 아무것도 모방하고 있지 않거나, 나무를 인위적으로 깎아내는 것만을 모방하고 있다. 아무도 이 부재들을 아름답다고 하지 않을 것이다. 이 부재들이 우리에게 미치는 영향은 그 엄격함과 단순성에 있다. 장식 기둥의 플루팅 — 이것은 의심할 여지없이 나무껍질을 그리스 양식으로 상징화한 것이다 — 은 애초에 모방적이어서 유기체들의 많은 세로 홈 구조들과 희미하게 닮았다. 거기서 순간적으로 아름다움을 느끼지만 이 아름다움은 급이 낮은 것이다. 진정한 장식에 쓰일 것은 생물체의 실제 형태들에서 그리고 주로 인간의 형태들에서 찾아졌다. 도리아 양식의 주두도 모방적이지 않았다. 하지만 그 주두의 아름다움은 전부 그 오볼로[03]의 정밀성에, 즉 가장 빈번하게 나타나는

03 [옮긴이] 오볼로(ovolo)는 단면이 사분원 혹은 사분타원인 볼록한 몰딩을 가리킨다.

아칸서스 잎장식

자연스러운 곡선의 정밀성에 좌우되었다. 이오니아 양식의 주두는 내 생각에 건축적인 발명물로서 몹시 저급한 것인데도 그 주두에 아름다운 점이 있다면 그것은 전부 (어쩌면 열등한 동물 유기체 및 그 서식지를 특징짓는 가장 흔한 선일) 나선형 선을 도입한 덕분이었다. 아칸서스 잎을 직접 모방하지 않고는 이 이상 더 나아갈 수 없었다.[04]

다음으로 로마네스크 양식의 아치는 추상적인 선으로서 아름답다. 이 아치 유형은 하늘의 뚜렷한 반원형과 땅의 수평선 형태로 항상 우리 앞에 존재한다. 원통형의 기둥은 항상 아름다운데, 이는 신이 우리의 눈에 기분 좋게 보이는 모든 나무의 몸통을 원통형으로 만들었기 때문이다. 첨두아치(pointed arch)도 아름답다.[05] 이 아치는 여름날 부는 바람에 흔들리는 모든 잎의 끝부분과

첨두 아치의 두 종류

같은 형태이며 이 아치의 종류들 가운데 가장 기분 좋은 것들은 들판에 있는 세 잎을 가진 풀이나 들판에 있는 꽃의 별 모양에서 직접 빌려온 것이다. 인간의 발명력은 진솔한 모방 없이는 이것 이상으로 나아갈 수 없었다. 다음 단계는 아예 꽃들을 따모아서 그것들로 화환을 만들어 주두를 장식하는 것이었다.

아포리즘 19
모든 아름다움은
자연 형태들의 법칙에
입각하고 있다.

3. ✛ 나는 가장 아름다운 형태들과 생각들은 자연물에서 직접 가져온 것이라는 사실 — 모든 독자의 마음속에 그 실제 사례들이 더 떠오를 것이라고 내가 믿어 의심치 않는 사실 — 을 특히 강조하고 싶다. 내가 이 사실의 이면을, 다시 말해 자연물에서 가져오지 않은 형태들은 틀림없이 추할 것이라는 점을 또한 기꺼이 전제할 수 있었으면 하기 때문이다.[06] ✛ 나는 이것이

04 [옮긴이] 주두에 아칸서스 잎 장식을 추가한 것이 이오니아 양식 다음에 오는 코린트 양식의 특징이다.

05 [옮긴이] 첨두아치는 고딕 양식의 한 가지 특징이다.

06 [러스킨 원주 1880_36] 이 아포리즘은 전적으로 맞는 말이다. 하지만 그것을 본문에서 이어지는 바와 같이 적용하는 것은 종종 사소하거나 엉터리이다. 이어지는 주석들을 참조하라.

대담한 전제임을 알고 있다. 하지만 내게는 형태의 근원적인 아름다움의 핵심을 이루는 점들을 논리적으로 풀어내는 본격적인 작업을 할 지면이 없고, 이 작업은 곁가지로는 행할 수 없는 매우 중요한 일이므로 아름다움의 이 우연적인 표시나 시금석을 활용하는 것 말고는 나에게 다른 자원이 없다. 독자들은 내가 이후에 독자들 앞에 제시하고자 하는 고찰들에서 이 표시나 시금석의 적실성을 확인할 수 있을 것이다. 형태들은 자연에서 따왔다고 해서 무조건 아름다운 것은 아니기에 '우연적인 표시'라고 말한 것이다. 다만, 자연의 도움 없이 아름다움을 인식하는 것은 인간의 힘으로는 불가능하다. 내 생각에 독자들은 앞서 제시된 사례들만 보아도 나의 이 말을 인정할 것이다. 또한 여기서 나올 결론들을 독자들이 받아들인다면 이는 독자들이 상당한 확신을 가지고 내 말을 인정해줌을 의미할 것이다. 독자들의 솔직한 인정을 얻을 수 있다면, 나는 본질적으로 아주 중요한 문제를, 즉 무엇이 장식이고 무엇이 장식이 아닌지를 규정할 수 있을 것이다. 건축에서 관습적으로 장식이라 불리는 것들, 따라서 사람들에게 인정을 받아서 받아들여지거나 혹은 어떻든 비호감의 대상이 되지는 않는 것들 가운데에는 내가 장식이기는커녕 추한 것들이라고 서슴없이 주장하는, 그래서 건축가의 계약서에 그 지출 비용이 실로 '흉물화(凶物化) 비용'이라는 항목으로 명시되어야 한다고 주장하는 형태들이 많이 있다. 나는 우리가 이 익숙해진 흉한 형태들을 야만적인 만족감을 갖고 바라본다고 생각한다. 마치 인디언이 자신의 몸에 그려지고 칠해진 문양을 만족스럽게 바라보듯이 말이다(모든 민족은 어느 정도로는 그리고 어떤 의미에서는 야만적이다). 나는 내가 이 형태들이 흉물스럽다는 것을 입증할 수 있다고 생각하며, 앞으로 결론적으로 이런 입증을 했으면 한다. 하지만 그전까지는 내 신념을 옹호하기 위하여 그 형태들이 자연스럽지 못하다는 사실만을 주장할 수 있을 뿐이며 독자들은 자신이 적절하다고 생각하는 만큼의 중요성을 이 주장에 부여하게 마련이다. 하지만 이런 입증을 하는 데는 독특한 어려움이 있다. 이를 위해서는 글쓴이가 자신이 본 것 또는 존재한다고 생각하는 것 말고는 아무것도 존재하지 않는다고 매우 주제넘게 전제하는 것이 필요하기 때문이다. 나는

이런 전제를 하지 않을 것이다. 상상할 수 있는 형태나 형태들의 무리 가운데 우주의 어딘가에서 그 사례를 찾아볼 수 없는 것은 없기 때문이다. ✚ 그러나 나는 가장 흔한 형태들을 가장 자연스러운 것으로 여기는 것은 정당하다고 생각한다. 더 정확하게 말하자면, 신은 자신이 인간으로 하여금 본성상 사랑하도록 만든 아름다움의 특징들을 일상 세계에서 사는 사람들의

아포리즘 20
가장 쉽게 볼 수 있고 가장 흔하게 볼 수 있는 것이 가장 '자연스러운' 것이다.

눈에 익숙한 형태들에 각인했다고 생각한다. 한편, 어떤 예외적인 형태들에서 신이 보여준 것은, 이런 다른 형태들을 채택한 것이 필연성의 문제가 아니라 피조물의 조율된 조화의 일부였다는 점이다. 따라서 나는 '아름다움'을 '빈도'에서 추론할 수 있고 그 역도 가능하다고 생각한다. 어떤 것이 빈도가 높다는 것을 안다면, 우리는 그것을 당연히 아름다운 것으로 여길 수 있으며 가장 빈도 높은 것을 당연히 가장 아름다운 것으로 여길 수 있는 것이다. 물론 눈에 보이는 빈도를 의미한다. 땅속의 큰 동굴들이나 동물 골격의 구조에 숨겨져 있는 것들의 형태를 인간이 늘 바라보는 것은 분명히 조물주의 의도가 아니기 때문이다.[07] ✚ 그리고 또 빈도라는 말은 모든 완벽함의 특징인 제한되고 개별화된 빈도를 의미하는 것이지 단순히 많은 것들을 의미하지는 않는다. 장미는 흔한 꽃이지만 그럼에도 불구하고 나무의 장미들이 잎들만큼 많지는 않듯이 말이다. 이런 점에서 '자연'은 최고의 아름다움을 아끼고 그에 미치지 못하는 아름다움은 후하게 보여주는 편이다. 그런데 나는 (각각 할당된 양은 다르지만) 나뭇잎이 있는 곳에 보통은 꽃이 있을 것이기 때문에 꽃의 빈도는 나뭇잎의 빈도와 같다고 생각한다.

　4. 장식이라고 불리는 것 가운데 내가 비판할 첫 번째 것은, 매우 적절한 사례인 저 뇌문 — 내 생각에 지금은 보통 이탈리아어 이름 길로쉬(guilloche)[08]로

07 [러스킨 원주 1880_37] 이것은 훌륭한 아포리즘이다. 그리고 나는 해부학적 연구의 위험성을 매우 일찍이 보았고 내 후기 저작들에서 이 위험성을 매우 자주 되짚어본 것을 자랑스럽게 여긴다.

08 [옮긴이] 1903년판 편집자의 주석에 따르면 'guilloche'를 이탈리아어 단어로 본 것은

알려진 것 — 이다. 녹은 금속을 휘젓지 않고 냉각시킬 때 형성되는 비스무트(bismuth, 창연蒼鉛) 결정체 안에서 거의 완벽하게 뇌문과 자연스럽게 닮은 것이 나타나는 일이 실제로 발생한다. 하지만 일상생활에서는 비스무트의 결정체가 보기 드물 뿐만 아니라 내가 아는 한 광물질 중에서도 독특한 형태이며, 독특할 뿐만 아니라 금속 자체가 결코 순수한 상태로 발견될 수 없기에 비스무트 결정체는 인위적인 과정에 의해서만 얻을 수 있다. 나는 이 그리스 장식과 유사성을 보이는 다른 어떤 소재나 배치를 기억하지 못한다. 그런데 나는 흔히 볼 수 있고 익숙한 사물들의 외형에서 보이는 배치들 대부분을 기억하고 있다고 자부한다. 따라서 나는 이것을 기반으로 해서 그 장식은 추하다고 주장한다. 또는 말 그대로 흉물스럽다고, 인간의 본성이 좋아하는 그 어떤 것과도 다르다고 주장한다. 그리고 나는 보기 흉하게 연결되어 있는 직선들로 덮여 있는 필릿이나 주추보다 조각하지 않은 필릿이나 주추가 훨씬 낫다고 생각한다.[09] 정말이지 그 장식이 진짜 장식을 돋보이게 하는 보조적 역할을 한다거나 (때로 이런 식으로 유효하게 사용될 수도 있을 것이다) 주화에서처럼 아주 작아서 그 배치의 불쾌감이 덜 인식된다면 모를까.

5. 우리는 종종 그리스 작품에서 이 끔찍한 디자인과 함께 (이 디자인이 주는 불쾌감과 반대되는) 아름다움을 구현하는 디자인 또한 발견한다. 즉 적절한 위치에 적절한 방식으로 구현된 것이라면 결코 능가된 적이 없는 완벽함을 지닌 난촉(卵鏃)무늬 몰딩(egg and dart moulding)을 발견하는 것이다. 왜 완벽한가?

러스킨의 오류라고 적어도 한 명의 러스킨 비평가가 지적했다고 한다. 'guilloche'(기요시) 혹은 'guilloch'(기요셰)는 이탈리아어가 아니라 프랑스어 단어이며, 노끈을 꼰 것처럼 띠모양의 장식이 고리로 연결되면서 구성되는 문양을 가리킨다.

09 [러스킨 원주 1880_38] 이 모든 것은 사실이다. 하지만 글을 쓸 때 나는 뇌문을 곡선형의 형태들과 대조시켜 사용하는 것 — 예를 들어 특히 항아리 위와 드레이퍼리(drapery)의 가장자리에서의 사용 — 을 충분히 관찰한 상태는 아니었다. 산미켈리(Sanmicheli)가 설계한 카사 그리마니(Casa Grimani)의 하단부에서처럼 전반적으로 뇌문을 사용하는 것은 항상 아름다움에 대한 본능이 없다는 표시이다. 카사 그리마니의 다른 부분에서는 산미켈리의 고결한 설계가 보이지만 말이다.

알을 부드럽게 품은 새 둥우리가 이 몰딩을 주로 구성하고 있는 형태로서, 이것은 우리에게 익숙한 형태일 뿐 아니라 끝없이 이어지는 해안에서

난촉무늬 몰딩

밀려오는 파도에 쓸려가며 싸르락싸르락 소리를 내는 거의 모든 조약돌의 형태이기도 하다는 바로 그 점 때문이다. 그리고 독특하게 정확한 형태를 띠고 있기 때문이기도 하다. 에레크테이온(Erechtheum, 이오니아식 신전)의 프리즈와 같은 훌륭한 그리스 작품에서 보면, 이 몰딩 안에서 빛을 받는 덩어리는 단지 달걀 형태를 하고 있는 것만은 아니다. 이 몰딩은 섬세하게 그리고 다양한 곡선 형태에 대한 예리한 감각 — 이 섬세함과 예리한 감각은 아무리 크게 칭찬해도 부족하다 — 으로 위쪽의 표면이 납작하도록 세공되어 있다. 그 결과, 십중팔구 파도가 밀려드는 해변에서 아무렇게나 집어든 조약돌의 형태에 해당할 바로 그런 동글납작해진 불완전한 타원체를 이루고 있다. 이 납작함을 제거하면 이 몰딩은 순식간에 저속해진다. 속이 빈 우묵한 곳에 이렇게 동글해진 형태를 끼워 넣은 모양이 청란(靑鸞)(argus pheasant)의 깃털에서 채색된 유형으로 나타나는 것이 독특한데, 청란의 깃털에 나 있는 눈알 모양의 무늬들은 우묵한 곳에 자리 잡은 타원형을 정확하게 재현하도록 음영이 져 있다.

6. 자연과의 닮음이라는 이 시금석을 적용할 경우 우리는, 완벽하게 아름다운 모든 형태들은 곡선으로 이루어져 있다는 결론을 내리게 될 것이 분명하다. 흔한 자연 형태들 가운데 직선을 발견할 수 있는 것은 거의 없기 때문이다. 그럼에도 불구하고 '건축'은 (많은 사례들에서 건축의 목적에 꼭 필요하고 또 기타 사례들에서는 건축의 힘을 표현하는 데 꼭 필요한 직선을 필연적으로 다루어야 하므로) 직선형 같은 원초적 형태들과 양립할 수 있는 만큼의 아름다움에 종종 만족해야 한다. 그리고 최고 수준의 아름다움은 그런 직선들이 자연에서 우리가 발견할 수 있는 가장 빈번한 자연 그대로의 집합의 형태로 배치될 때 획득된다고 생각할 수 있다. 비록 자연에서 직선을 찾으려면 자연의 완성품에 폭력을 가하고 조각된 듯이 다양한 모양과 색을 가진 울퉁불퉁한 바위의 표면을 뚫고 들어가서 그것이 결정화(結晶化)되는 과정을

살펴볼 수밖에 없을지라도 말이다.

7. 나는 뇌문장식이, 희소한 금속의 인위적인 형태 말고는 그 배치의 선례로서 주장할 만한 것이 없다는 이유로 추하다고 막 판결을 내린 바 있다. 음영이라는 고결한 요소가 추가되었을 뿐 뇌문처럼 전적으로 직선들로 이루어진 사례로서 롬바르드 양식 건축가들의 장식 하나(도판 12, 그림 7)를 법정에 세워보자. 피사 대성당의 정문에서 가져온 이 장식은 피사, 루카, 피스토야(Pistoia)와 피렌체의 롬바르드 양식 교회들 전체에 퍼져 있다. 그리고 이 장식이 옹호될 수 없다면 이 장식이야말로 이 교회들의 심각한 오점이 될 것이다. 이 장식의 변호자들이 서둘러 한 첫 변호는 놀랍게도 그리스인들이 뇌문 장식에 대해 하는 변호처럼 들리고 매우 수상쩍어 보인다. 이 장식의 변호자들은 그 테두리 윤곽이 일반적인 소금에서 공들여 추출해 낸 인공적인 결정체(結晶)의 이미지 바로 그것이라고 말한다. 그런데 소금은 비스무트보다 우리에게 상당히 더 익숙한 물질이므로, 롬바르드 장식이 스스로를 변호하는 데 이미 다소 유리하다. 그런데 이 변호자들에게는 그 장식을 변호하기 위한 말이 더 있었다. 즉 그 장식의 주요 윤곽선은 자연적인 결정체의 윤곽선일 뿐만 아니라, 철 산화물, 구리 산화물, 주석 산화물, 철과 납의 황화물의 산화물, 형석 등의 산화물의 원초적인 발생 조건이기 때문에 정말로 최초이자 가장 흔한 결정체 형태들에 속하기도 한다는 것이다. 그리고 (변호는 계속된다) 그 표면에 돌출된 형태들이 또 하나의 연관된 형태이자 마찬가지로 흔한 결정체 형태인 정육면체로의 변화를 낳는 구조적 조건을 나타낸다는 것이다. 이 정도면 꽤 충분하다. 우리는 이 롬바르드 장식이 그런 단순한 직선들을 가능한 한 훌륭하게 조합한 것이며 그런 선들이 필요한 모든 곳에 우아하게 어울린다고 확신해도 좋을 것이다.

8. 왜 필요한지를 따져보고자 하는 다음 장식은 영국 튜더왕조의 세공품인 내리닫이창살문(portcullis)[10] 장식이다. 망상조직은 자연 그대로의

10 [옮긴이] 내리닫이창살문(portcullis)은 중세 요새에서 흔히 볼 수 있는 수직 형태의 문으로

내리닫이창살문 장식

형태로서 충분히 흔하며 매우 아름답다. 하지만 이 조직은 가장 섬세하고 얇게 비치는 짜임새로 이루어지거나 다양한 크기의 그물코와 물결 모양의 선들로 이루어진다. 내리닫이창살문과 거미집 또는 딱정벌레의 날개 사이에 가족 관계는 없다. 아마 이 관계와 비슷한 것이 몇몇 종류의 악어 등딱지와 검은부리아비[11]의 등에서 발견될 수 있겠지만 이것은 그 그물코의 크기가 항상 멋지게 다양하다. 만일 내리닫이창살문의 크기가 온전히 드러나고 창살들 사이로 음영이 드리워진다면 이 내리닫이창살문은 그 자체로 고결하다. 그러나 이런 장점들조차도 튜더 양식에서 그 크기를 축소하고 그것을 단단한 표면 위에 박아놓으면서 사라져버렸다. 내 생각에 이 장식은 자신을 변호할 말이 단 한마디도 없다. 이것은 전적으로 그리고 가차없이 끔찍한 또 하나의 흉물이다. 헨리 7세 예배당에 있는 모든 조각물은 재료인 돌들을 그저 흉한 형태로 만들고 있을 뿐이다.[12][13]

내리닫이창살문에서와 같은 취지로 우리는 모든 문장(紋章) 장식을, 그 장식이 아름다움을 목적으로 삼는 한에서는 비난할 수 있다. 문장 장식은 그 자부심과 중요성에 걸맞은 위치가 있는데, 가령 문 위와 같은 건물의 돌출 부분들에 놓이면 적절하고, 그 장식에 얽힌 이야기를 분명하게 읽을 수 있는 장소 ― 채색된 창들, 천장의 오톨도톨한 장식들 등 ― 에 놓이면 무방하다. 그리고 물론 때로는 그 문장 장식이 제시하는 형태들, 즉 동물들의 형태나 플뢰르 드 리스(fleur-de-lys)처럼 단순한 상징들의 형태가 아름다울 수도 있다.

이 문은 나무나 금속 또는 나무와 금속의 조합으로 만든 격자모양의 창살로 이루어져 있다. 내리닫이창살문 장식은 이 문의 모양을 장식으로 사용한 것이다.

11 [옮긴이] 검은부리아비(Northern diver)는 오리의 한 종류이다.

12 [러스킨 원주 1880_39] 다시 한 번 맞는 말이지만, 튜더 양식 건축의 주요 결함들과 비교하면 아주 사소한 문제이다. 그리고 내리닫이창살문의 단단한 창살들과 비잔틴 양식의 망상조직의 휘청휘청하는 가는 실 같은 것들 사이의 차이가 충분히 설명되지 않았다.

13 [옮긴이] 헨리 7세 예배당은 러스킨이 낮게 평가하는 영국 수직 양식에 속한다.

플리르 드 리스

하지만 대개의 경우 문장에 사용되는 상징적인 모양들과 배치들은 대놓고 두드러지게 부자연스러워서 이보다 더 추한 것을 발명하기란 어려울 것이다. 그리고 그것을 반복되는 장식으로 사용한 건물이라면 어느 것이든 그러한 사용으로 인해서 그 힘과 아름다움 모두가 전적으로 파괴될 것이다. 상식과 정중함 차원에서도 문장 장식의 반복은 용납되지 않는다. 문으로 들어오는 사람에게 건물 주인이 이러저러한 사람이고 이러저러한 지위에 속한다고 말하는 것은 정당하다. 하지만 그들이 방향을 바꾸는 곳마다 그들에게 건물 주인이 누구이며 어떤 지위에 있는지를 되풀이해서 말하는 것은 곧 무례한 행위가 되고 마침내는 어리석은 짓이 된다. 따라서 온전한 형태를 갖춘 문장들을 몇몇 장소에 배치해서 이 문장들이 장식으로서가 아니라 명문(銘文)으로 여겨지도록 하자. 그리고 자주 사용하는 용도로는 단일한 아름다운 상징을 문장 전체에서 골라내도록 하자. 우리는 프랑스의 플뢰르 드 리스, 피렌체의 질요 비앙코(giglio bianco, 흰 백합) 또는 영국의 장미를 우리가 원하는 만큼 사용해도 좋다. 그러나 왕의 방패 문장의 사용은 자제해야 한다.[14]

9. 지금까지 살펴본 것에서 또한 내릴 수 있는 결론은, 문장 장식의 어떤 한 부분이 다른 부분보다 한층 더 나쁘다면 제명(題銘, motto)이 바로 그 부분이라는 점이다. 인공물들 중에서 문자 형태가 아마도 자연과 가장 다를 것이기 때문이다. 표면이나 균열 부분에 문자 모양이 있는 텔루륨[15]이나 장석[16]도 그 모양이 아무리 선명하더라도 결코 판독될 수 없는 것처럼 보인다. 따라서 모든

14 [러스킨 원주 1880_40] 이 단락은 전적으로 틀렸는데, 이는 내가 이 글을 쓰기 전에 이탈리아에서 훌륭한 문장 장식을 보고 좋아한 일이 있었던 것을 감안하면 이상한 일이다. 그러나 나는 의회 의사당을 몹시 싫어한 나머지 어디까지 가는지도 모르는 채 너무 멀리 나간 듯하다. 나의 이 터무니없는 대목에 대해 속죄하는 마음으로 후기 저작들에서는 문장을 충분히 칭찬하고 있다.

15 [옮긴이] 텔루륨은 깨지기 쉬운 은백색의 준금속으로 주석과 비슷한 모습을 띠고 있다.

16 [옮긴이] 장석은 보통 흰색이나 분홍색을 띠며 결정체(덩어리) 모양을 한 일군의 광물들이다.

문자는 끔찍한 것들로 여겨져야 하며 경우에 따라서만, 다시 말해 명문(銘文, inscription)의 의미가 외부 장식보다 더 중요한 곳에만 허용될 수 있어야 한다. 교회·방·그림에 글을 새기는 것은 종종 바람직하지만 새겨진 그 글이 건축적 장식이나 회화적인 장식으로 여겨져서는 안 된다. 오히려 새겨진 글은 집요하게 눈에 불쾌감을 주므로 내용 전달을 위해 새겨지는 경우를 제외하고 허용되어서는 안 된다. 그러므로 명문이 읽힐 곳, 오직 그곳에만 명문을 두도록 하자. 명문을 분명하게 쓰도록 하자. 위아래를 뒤집어 놓지도 말고 거꾸로 쓰지도 말자. 명문의 유일한 가치는 그 의미에 있는데 그 명문을 읽을 수 없게 만드는 것은 아름다움을 추구하기 위해 의미를 희생하는 잘못을 저지르는 것이다. 그냥 말하듯이 명문을 쓰라. 다른 곳을 향하고 싶어 하는 시선을 잡아끌지도 말 것이며, 좀 트인 곳이나 그 주변에 건축술적인 세공 작품이 없는 곳 말고는 당신의 글귀를 권장하지 말라. 분명하게 보일 수 있는 교회 벽에다 십계명을 쓰되 모든 글자에 대시와 꼬리를 붙이지 말라. 그리고 당신은 서예가가 아니라 건축가임을 기억하라.[17]

10. 명문은 때때로 그것이 적혀 있는 두루마리 때문에 도입되는 것처럼 보인다. 그리고 건축에서뿐만 아니라 요즘의 채색 유리에서도 이 두루마리들이 마치 장식용인 것처럼 멋지게

두루마리 문양

꾸며지고 끝이 이리저리 구부러져 있다. 리본 문양(riband)[18]은 아라베스크 장식[19]에 — 일부 높은 등급의 것에서도 — 자주 나타나는데, 꽃들을 묶거나

17 [러스킨 원주 1880_41] 이 아홉 번째 단락 전부가 또한 극히 터무니없이 잘못되었다. 그리고 누구나 내가 상상력이 풍부하고 열정적이라고 생각하지만 나의 치명적인 오류들은 오직 상식을 과도하게 밀어붙이는 상태에서만 일어났다는 것을 (나의 정신이 발전되어 나가는 과정을 되살펴보면서) 알고 나니 나로서는 기분이 이상하다. 문장과 명문에 관한 이 두 단락은 리처드 콥든(Richard Cobden) 씨나 존 브라이트(John Bright) 씨가 했을 법한 실수이다.

18 [옮긴이] 'scroll'은 문양을 나타내는 경우에는 '두루마리 문양'으로도 옮겨질 수 있고 '소용돌이 문양'으로도 옮겨질 수 있는데, 'riband'(리본 문양)도 이와 거의 동일한 것을 지칭한다.

19 [옮긴이] 아라베스크(arabesque)는 식물 덩굴처럼 복잡하게 얽혀 있는 연속무늬를 지칭한다.

고정된 형태들 사이를 들락날락한다. 자연에 리본 문양 같은 것이 있는가? 사람들은 풀과 해초에서 리본 문양의 존재를 변명해 주는 유형을 볼 수 있다고 생각할지 모르지만, 그렇지 않다. 풀과 해초의 구조와 리본 문양의 구조 사이에는 현격한 차이가 있다. 풀과 해초에는 골격, 조직, 주맥(主脈)이나 섬유질 또는 이런저런 종류의 틀이 있다. 이 틀에는 시작과 끝, 뿌리와 머리 부분이 있고 그 틀의 구성과 강도는 모든 방향으로 이루어지는 풀과 해초의 움직임에 그리고 그 형태를 이루는 모든 선에 영향을 미친다. 넘실거리는 바다 밑에서 부유하며 흔들리거나, 갈색의 미끈거리는 해안에 빽빽하게 붙어 있는 가장 흐늘흐늘한 해초에게도 뚜렷한 강도, 구조, 탄성 그리고 질료의 미세한 부분별 변화가 있다. 해초는 그 말단이 중심부보다 더 고운 섬유질로 되어 있고 중심은 뿌리보다 더 고운 섬유질로 되어 있다. 줄기가 갈라져 나가는 모든 지점들이 모두 고르고 비례가 잘 잡혀 있다. 해초의 흐늘흐늘한 선들이 물결치는 모습은 모두 예쁘다. 해초에게도 할당된 크기와 위치와 기능이 있다. 해초는 특별한 생물이다. 리본 문양에 이와 같은 것이 있는가? 리본 문양은 구조가 없고 모두 똑같은 모양으로 잘린 가느다란 줄들이 연속된 것이다. 리본 문양에는 뼈대도, 구조도, 형태도, 크기도 없으며 고유의 의지도 없다. 리본 문양을 잘라 구겨서 당신이 원하는 모양대로 만들 수 있다. 리본 문양에는 힘도, 흐늘흐늘함도 없다. 리본 문양은 단독으로 우아한 형태가 될 수 없다. 리본 문양은 진정한 의미에서 물결칠 수 없으며 다만 펄럭일 뿐이다. 리본 문양은 진정한 의미에서 구부러질 수 없으며 다만 접혀지고 주름이 질 뿐이다. 리본 문양은 매우 불쾌한 것으로서 그 형편없는 막 같은 존재에 가까이 있는 모든 것을 망친다. 리본 문양을 절대 사용하지 말라. 묶지 않고서 꽃들을 함께 모아둘 수 없다면, 묶지 않은 상태 그대로 두자. 서판(書板)이나 책 또는 평범한 종이 두루마리에 글귀를 쓸 수 없다면 쓰지 말고 그냥 그대로 두자. 나는 어떤 권위 있는 대가의 작품들이 내 의견을 반박하는 데 동원될 수 있는지를 알고 있다. 나는 페루지노(Pietro Perugino)가 그린 천사들의 두루마리 형태 옷자락, 라파엘로의 아라베스크에

나오는 리본 문양, 그리고 기베르티(Lorenzo Ghiberti)의 장엄한 청동 꽃들[20]을 기억한다. 상관없다. 그것들은 모두 결함과 추함을 나타낸다. 라파엘로는 평소에 이것을 느꼈고 〈폴리뇨의 성모Madonna di Foligno〉에서는 정직하고 합리적인 서판을 사용했다. 나는 자연에 그런 유형의 서판이 있다고 말하는 것이 아니라, 서판은 장식으로 여겨지지 않고 리본 문양이나 '날아다니는 두루마리(flying scroll)' 문양은 장식으로 여겨진다는 사실에 모든 차이가 있다고 말하는 것이다. 뒤러(Albrecht Dürer)의 〈아담과 이브Adam and Eve〉에서처럼 서판은 글씨를 쓰기 위하여 도입되며, 보기 싫지만 필요한 방해물로 이해되고 허용된다. 두루마리 문양은 장식 형태로서 확대되지만 서판은 장식 형태가 아니며 장식 형태일 수도 없다.[21]

11. 그러나 사람들은 이렇게 반문할 수 있을 것이다. 조직화와 형태의 이 모든 결여가 드레이퍼리[22]의 조직화와 형태에서도 보인다고 확언할 수 있는데 이 드레이퍼리는 조각의 고결한 주제이지 않는가라고 말이다. 결코 그렇지 않다. 17세기의 항아리들에 새겨져 있는 손수건 형태에서 말고 그리고 멋들어진 외관에 치중하는 일부 저급한 이탈리아식 장식들에서 말고 드레이퍼리가 언제 그 자체로 조각의 대상이었는가? 드레이퍼리 그 자체는 항상 속되다. 드레이퍼리는 자신이 띠고 있는 색깔에 의해서만 그리고 어떤 외부적인 형태나 힘에 의해 각인되는 인상에 의해서만 관심의 대상이 된다. 회화에서든 조각에서든 모든 고결한 드레이퍼리는 (색깔과 질감은 현재 우리의 고려 대상이 아니다) 그것이 생활필수품 이상의 어떤 것인 한, 두 가지 큰 기능들 중 한 가지

20 [옮긴이] 이 청동꽃들은 피렌체 성당의 세례당의 청동 문들에 새겨져 있다.

21 [러스킨 원주 1880_42] 나는 이 시기에 보티첼리(Sandro Botticelli)의 두루마리 문양 작품 중 그 어떤 것도 본 적이 없었다. 하지만 그의 경우조차도 두루마리 문양의 사용은 그가 살던 시대에 매너리즘이 된 허세의 일부분이었다. 그의 이웃들에게서는 허세가 정당화될 수 없지만, 그의 경우에는 허세 자체가 매력적이다.

22 [옮긴이] 예술(조각, 회화 등)에서 드레이퍼리(drapery)는 보통 의복의 직물을 재현한 것을 일컫는다.

기능을, 즉 움직임(운동)이나 중력을 구현한다. 드레이퍼리는 인물(형상)의 현재의 동작뿐만 아니라 과거의 움직임도 표현하는 가장 유용한 수단이며, 그런 움직임에 저항하는 중력의 힘을 눈으로 볼 수 있도록 하는 거의 유일한 수단이다. 그리스인들은 드레이퍼리를 대체로 쓰기 싫은데 어쩔 수 없이 써야 하는 것으로서 조각에서 사용했지만 행동을 재현하는 모든 경우에는 기꺼이 사용했는데, 재료의 가벼움을 표현하고 사람의 몸짓에 따라 움직이는 그러한 드레이퍼리의 배치를 과장되게 구현했다. 육체에 거의 신경을 쓰지 않거나 아예 육체를 싫어하고 전적으로 얼굴 표정에 의존하는 기독교 조각가들은 처음에 드레이퍼리를 베일로서 기꺼이 받아들였지만, 그리스인들이 보지 못했거나 경멸했던 드레이퍼리의 표현 능력을 이내 깨달았다. 이 표현의 관건은 외부의 힘에 흔들릴 가능성이 매우 높은 것으로부터 흔들림을 완전히 제거하는 것이었다. 그리스의 드레이퍼리가 종종 허벅지에서 바람에 날리듯 날렸던 반면에 기독교 드레이퍼리는 인간의 형체에서 수직으로 떨어져 무겁게 바닥을 쓸며 발을 숨겼다. 얇고 속이 비치는 고대 옷감의 그물조직과는 매우 상반되는 수도사 옷의 두껍고 거친 천은 무겁게 처질 뿐 아니라 단순하게만 나누어 접을 수 있었다. 구겨지지도 않았고 접은 것을 더 나누어 접기도 힘들었다. 따라서 드레이퍼리가 이전에는 움직임의 정신을 나타냈다면, 이제는 점차적으로 안식의 정신을, 거룩하고 엄숙한 안식의 정신을 나타내게 되었다. 열정이 영혼에 아무런 힘을 발휘하지 못하듯이 바람도 옷에 아무런 힘을 발휘하지 못했다. 그리고 인물이 움직이면 고요히 드리워지는 옷자락이 더 부드럽게 굽어지는 선으로 나타날 뿐이었다. 이 드리워지는 옷자락은 떨어지는 빗물이 느릿느릿한 구름을 뒤따르듯이 움직이는 형상을 뒤따랐다. 다만 그 옷자락은 부드럽게 연이어 가볍게 물결칠 경우에는 천사들의 춤을 뒤따랐다.

이와 같이 처리된 드레이퍼리는 실로 고결하기는 하나 다른 한층 더 높은 것들을 구현하는 것으로서 고결하다. 중력의 구현물로서의 드레이퍼리에는 특별한 장엄함이 있으며, 이 드레이퍼리는 대지가 가지고 있는 이 신비로운 자연의 힘을 온전히 재현하는, 말 그대로 우리가 가지고 있는 유일한 수단이다.

(이에 비해 떨어지는 물은 자연의 힘에 덜 수동적이며 그 선의 형태가 덜 뚜렷하다.) 그래서 바람을 안은 돛이 아름다운 것은 돛에 팽팽하게 굴곡진 표면의 형태들이 생겨서 또 하나의 보이지 않는 자연력을 표현하기 때문이다. 그러나 드레이퍼리가 그 자체의 장점에 의지하고 그 자체가 목적으로 제시될 경우 — 예를 들어 카를로 돌치(Carlo Dolci)[23]와 카라치 형제들(Caraccis)[24]의 것과 같은 드레이퍼리 — 그것은 항상 저급하다.

12. 두루마리 문양 및 띠 문양의 남용과 밀접하게 연결되어 있는 것은 건축장식으로 사용되는 화관과 꽃줄 문양의 남용이다. 형태들의 부자연스러운 배치는 부자연스러운 형태만큼이나 추하기 때문이다. 그리고 건축은 자연물들을 대상으로 할 때 자신의 힘이 닿는 한 그 대상들을 그 유래에 적합하고 그 유래를 표현할 수 있는 그런 연관관계 속에 배치해야 한다. 건축은 자연 그대로의 배치를 직접적으로 모방해서는 안 된다. 가령 건축은 꼭대기에 있는 잎들을 설명하기 위해 장식 기둥을 타고 올라가는 담쟁이덩굴의 불규칙한 줄기를 새겨서는 안 된다. 그럼에도 불구하고 건축은 가장 무성한 식물 장식을 '자연'이 그것을 배치했을 법한 바로 그 장소에 배치할 수 있어야 하며, 자연이 그것에 부여했을 법한 근본적이고 연결된 구조를 일정 정도 구현할 수 있어야 한다. 이를테면 코린트 양식의 주두가 아름다운 것은 이 주두가 애버커스 아래에서 자연 속에서 일어났을 법한 그런 식으로 확대되기 때문이며, 뿌리가 눈에 보이지는 않지만 잎들이 하나의 뿌리에서 나온 것처럼 보이기 때문이다. 그리고 플랑부아양 양식의 잎 몰딩들이 아름다운 것도, 이것들이 자연 속의 실제 잎들이 기꺼이 그랬을 법하게 우묵한 곳에 자리를 잡고 타고 올라와 모서리를 채우고 몰딩 몸체를 휘감고 있기 때문이다. 이 몰딩들은 자연 속의

23 [옮긴이] 까를로 돌지(Carlo Dolci)는 바로크 시대 이탈리아 화가로 차분하고 정적인 피렌체 특유의 전통을 바탕으로 한 화풍으로 종교화를 그렸다.

24 [옮긴이] 카라치 형제들(the Caraccis)은 볼로냐 가문의 안니발레 카라치(Annibale Caracci), 그의 형 아그노스토 카라치(Agnosto Carracci), 사촌 루도비코 카라치(Ludovico Caracci)를 가리킨다. 이들은 협동 작업을 했으며 바로크 양식의 회화를 탄생시키는 데 기여했다.

실제 잎들을 단순히 본뜬 것이 아니다. 이것들은 그 수가 일정하고 정연하며 건축 예술로 구현된 것이지만 자연스럽게 배치되었기에 아름다운 것이다.

13. 나는 자연이 결코 꽃줄을 사용하지 않는다고 말하려는 것이 아니다. 자연은 꽃줄을 좋아하고 아끼지 않고 후하게 꽃줄을 사용한다. 그리고 자연이 건축에 적합한 유형들을 좀처럼 찾아볼 수 없는 것처럼 보이는 지나치게 풍성한 장소들에서만 꽃줄을 사용할지라도, 늘어진 덩굴손이나 대롱대롱 매달린 가지는 자유롭고 우아하게 처리된다면 풍성한 장식에 충분히 도입될 수 있을 것이다. (도입되지 않더라도 이는 그것들이 아름다움을 결여해서가 아니라 건축에 적합하지 않아서이다.) 하지만 온갖 종류의 과일과 꽃으로 이루어진 무더기를 한데 묶어서 가운데가 가장 두툼한, 묵직하게 긴 다발로 만든 다음, 그 양쪽 끝을 우중충한 벽에 고정시킨 꽃줄 장식에서 우리는 이와 같은 사례와의 유사성을 어떻게 찾아낼 수 있는가? 진정으로 풍성한 건축물을 짓는 가장 엉뚱하고 기발한 건축자들이 대롱대롱 매달린 덩굴손조차 구현하려고 한 적이 내가 아는 한 없다는 것이 이상하지 않은가? 부활한 그리스 양식의 가장 엄격한 대가들이 달콤하게 추한 이 이례적인 장식을 텅 빈 표면 한가운데에 붙여두는 것을 허용하긴 했지만 말이다. 이 배치가 채택되는 만큼 확실하게 꽃 세공의 전체 가치가 사라진다. 세인트 폴 대성당(St. Paul's Cathedral)[25]을 바라보는 사람들 중에 누가 그 건물의 꽃 세공을 감상하려고 애써 걸음을 멈추겠는가? 그 세공은 꼼꼼하고 풍부하기가 그보다 더 뛰어나기 어려울 정도지만 그럼에도 건물에 아무런 즐거움을 더하지 못한다. 그 세공은 건물의 일부가 되지 못한다. 그것은 추한 군더더기이다. 우리는 이 군더더기 꽃 세공이 없는 세인트 폴 대성당을 항상 머릿속에 그리기에, 우리의 이런 상상이 군더더기의 존재에 의해 방해받지 않는다면 더 행복할 것이다. 이 군더더기 꽃 세공은 건축물의 나머지 부분을 숭고하게 보이게 하지 못하고 궁핍에 찌든 것처럼 보이게 한다. 그런데 이것은 그 자체로도 결코 사람들에게 즐거움을 주지 못한다. 그 꽃 세공이 있어야

25 [옮긴이] 세인트 폴 대성당은 사도 바울로에게 봉헌된 성공회 성당이다.

마땅한 곳 즉 주두에 배치되었다면 사람들은 언제나 즐겁게 그것을 바라봤을 것이다. 세인트폴 대성당 건물에서 그럴 수 있었으리라는 말이 아니다. 이런 종류의 건축물은 어떤 장소에 있든 풍부한 장식과는 아무런 상관이 없다. 내 말은, 지금 이 건물에서는 저 꽃무리들의 쓸모없음이 생생하게 느껴지지만, 만일 그것들이 다른 종류의 건물에 있는 자연스러운 장소에 놓인다면 그것들의 가치가 생생하게 느껴지리라는 것이다. 꽃줄에 적용되는 원칙은 화관에 훨씬 더 엄격하게 적용된다. 화관의 용도는 머리 위에 놓이는 것이다. 머리 위에 놓인 화관이 아름다운 것은 우리가 꽃들을 모아 새 화관을 만들어 기쁘게 머리에 쓴다고 생각하기 때문이다. 화관의 용도는 벽에 매달리는 데 있는 것이 아니다. 둥근 모양 장식을 원한다면 카사 다리오(Casa Dario)와 베네치아 소재 다른 궁전들에서처럼, 채색된 대리석으로 된 납작한 원판을 배치하거나 별 모양 장식물 또는 원형 장식물을 배치하라. 또는 고리를 원한다면 민짜로 된 것을 배치할 것이지 지난 행렬에서 사용했다가 말려서 다음번에 시든 채로 사용하려고 걸어놓은 것처럼 보이는 화관의 이미지를 새기지는 말도록 하라. 그런 식이라면 걸이용 못에 모자를 걸어놓은 모양도 조각하는 것이 어떤가?

카사 다리오(원형 장식물)

14. 겉으로 보기에는 중요하지 않은 특색이지만 근대 고딕 양식 건축물의 최악의 적들 중 하나인 것은 엄청나게 수가 많아 불쾌감을 주는 화관과는 달리 이번에는 빈약해서 불쾌감을 주는 군더더기인, 서랍장 손잡이 형태를 한 드립스톤[26]이다. 이것은 이른바 엘리자베스조 양식 건물이라고 부르는 것에서 보게 되는, 윗부분이 네모난 창 위에 사용된다. 지난 3장에서 네모난 형태는 탁월한 '힘'을 띠는 형태인 것으로, 그리고 공간이나 표면을 드러내기에 적절하고 또 그런 기능에 한정되는 것으로 제시되었다는 것을 독자들은

26 [옮긴이] 드립스톤(dripstone)은 문이나 창문 등의 위에 빗물을 떨쳐내기 위해서 튀어나오게 만든 몰딩이다. 석루조는 드립스톤의 끝부분에 해당한다고 보면 된다.

기억하고 있을 것이다. 따라서 예를 들어 피렌체 소재 리카르디 궁전(Palazzo Riccardi)의 아래층에 있는, 미켈란젤로가 만든 창문들처럼 창문이 힘을 표현하고자 할 때 창문이 취할 수 있는 가장 고결한 형태는 윗부분이 네모난 것이다. 그런데 이럴 경우 그 공간의 연속성이 훼손되지 않아야 하고 연결된

몰딩들은 가장 간소한 것들이어야 하거나 그렇지 않으면 사각형이 테두리 외곽선으로 사용되고, 힘의 또 다른 형태인 원이 우세한 트레이서리 형태들과 주로 결합되어야 한다. 이러한 결합의 사례는 베네치아 고딕 양식, 피렌체 고딕 양식 그리고 피사 고딕 양식에서 볼 수 있다. 그러나 테두리 사각형을 침범하거나 테두리 선을 맨 윗부분에서 잘라 바깥쪽으로 구부린다면 테두리 사각형의 통일성과 공간성을 놓치게 된다. 이것은 힘을 품는 형태가 더이상 아니라 덧붙여진 선이자

미켈란젤로가
만든 창문

분리된 선이며 있을 수 있는 가장 추한 선이다. 이리저리 주변을 둘러보고 이 이상한 윈치(권양기) 모양을 한 드립스톤의 선만큼 굽어지고 단편적인 선을 발견할 수 있는지 보라. 발견할 수 없을 것이다. 그것은 흉물이다. 드립스톤은 추함의 모든 요소를 통합하고 있으며 그 선은 자체적인 연속성이 눈에 거슬리게 깨져있고 다른 모든 선과도 연결되어 있지 않다. 드립스톤은 구조든 장식이든 어느 쪽과도 조화를 이루지 못하며 건축술적인 받침 구조가 없이 접착제로 벽에 붙여놓은 것처럼 보이고, 그것이 가지고 있는 유일하게 기분 좋은 속성은 그것이 어쩐지 떨어질 것 같은 모습을 하고 있다는 점이다.

이런 식으로 계속 말할 수 있지만 이는 지루한 일이다. 지금까지 나는 우리의 현대 건축에서 정당한 것으로 받아들여지기 때문에 가장 위험한 거짓 장식 형태들을 거론했다고 본다. 개인적인 공상으로 이루어진 야만적 행위들은 경멸스러운 만큼이나 셀 수 없이 많다. 이 행위들은 비판을 받아들이지도 않고 비판받을 가치도 없다. 하지만 앞에서 언급한 것들의 일부는 오래된 관습에 의해 묵인되고, 그 전부는 높은 권위에 의해 묵인된다. 이 관습과 권위가 가장 당당한 유파를 내리눌렀고 가장 순수한 유파를 오염시켰다. 그리고 이 관습과

권위는 최근의 관행으로 매우 단단히 자리를 잡고 있어서 나는 이 관습과 권위의 편견에 대한 진지한 유죄판결을 끌어내고자 하는 희망보다는 오히려 그것들에 불리한 증언을 하는 비생산적인 만족감을 위해 글을 쓰고 있다.

15. 지금까지는 장식이 아닌 것에 관한 논의였다. 장식인 것도 장식이 아닌 것을 규정할 때와 같은 잣대를 적용함으로써 어려움 없이 규정될 것이다. 장식은 자연에서 가장 흔히 볼 수 있는 배치들을 모방하거나 연상시키는 세심한 형태 배치들로 구성되어야 하며, 물론 최고 등급의 존재를 재현하는 장식이 가장 고결한 장식이다. 꽃을 모방한 것이 돌을 모방한 것보다 더 고결하고 동물을 모방한 것이 꽃을 모방한 것보다 더 고결하다. 모든 동물 형태들 중에서 인간 형태를 모방한 것이 가장 고결하다. 그러나 최고로 풍성한 장식 세공 안에서는 모든 것이 결합된다. 가령 기베르티의 청동 위에서는 조약돌이 깔린 강바닥을 흐르는 강, 바위, 샘, 바다, 하늘의 구름들, 들판에 난 초목, 과일이 달린 과일나무, 파충류, 새, 짐승, 인간, 그리고 천사의 아름다운 형태들이 어우러지는 것이다.

그렇다면 모방적인 모든 것이 장식적이므로, 나는 독자들이 몇 가지 일반적인 고려 사항들 — 이것들이 지금 다루고 있는 매우 방대한 주제와 관련해서 여기서 제안될 수 있는 전부이다 — 에 주목했으면 한다. 이 고려 사항들은 편의상 다음의 세 가지 질문들로 분류될 수 있을 것이다. 건축에 적합한 장식이 있어야 할 자리는 어디인가? 건축에 적합하도록 장식을 처리하는 독특한 방식은 무엇인가? 그리고 건축적인 모방 형태와 어울리는 올바른 색 사용은 무엇인가?

16. 장식이 있어야 할 자리는 어디인가? 건축가가 재현할 수 있는 자연 사물들이 가진 특징들은 그 수가 몇 개 안 되고 추상적임을 우선 생각하라. 자연이 항상 인간에게 주는 기쁨들 가운데에는 건축가에 의해 그의 모방적인 작품으로 전이될 수 없는 것들이 더 많다. 초록색을 띠고 있으며 시원하고 그 위에서 휴식하기 좋다는 점이 실로 풀이 인간에게 주는 주된 효용인데 건축가는 풀의 이런 특성을 만들 수 없다. 부드럽고 색깔과 향기로 가득 차 있는 것이

실로 꽃들이 가진, 기쁨을 주는 주된 힘인데, 건축가는 꽃의 이 힘 또한 만들 수 없다. 건축가가 확보할 수 있는 특질들은 오직 어떤 간결한 형태들뿐이며, 인간이 신중하게 관찰할 때에만, 그리고 시선과 생각을 최대한 집중할 때에만 자연에서 보는 그러한 것이다. 건축가의 관심을 끌기 좋은 풀을 찾기 위해서는 우선 풀밭 두둑에 가슴을 대고 엎드려 뒤엉켜 있는 풀을 꿰뚫듯이 관찰하는 데 착수해야 한다. 그래서 '자연'이 항상 우리를 즐겁게 해줄지라도 그리고 자연의 작품을 보고 느끼는 바가 우리의 모든 생각들, 일들 및 살아가는 시간들과 잘 어우러질지라도, 건축가가 얻어가는 자연의 이미지는 우리가 직접적인 지적 노력을 통해서만 자연에서 인지할 수 있는 것을 재현하며, 우리가 그 이미지를 이해하려면 (그것을 어디서 접하든) 비슷한 종류의 지적 능력을 발휘할 필요가 있다. 이 자연의 이미지는 찾아낸 사물의 인상이 기록되거나 각인된 것이며 형상화된 탐구 결과이자 생각의 육화된 표현이다.

17. 정신이 어떤 아름다운 생각의 표현물을 이해하는 데 특정 감각을 집중시킬 수 없는 상황에서 그 표현물이 그 감각에 계속해서 반복적으로 제시된다면 그 효과가 어떨지 잠시 생각해 보자. 엄중한 일을 집중해서 하고 있는 시간에 한 동료가 하루 종일 우리 귀에다 좋아하는 시 구절을 몇 번이고 계속해서 반복한다고 해보자. 우리는 곧 그 소리에 완전히 질려서 지긋지긋해 할 뿐 아니라 하루가 끝날 때쯤에는 귀에 못이 박혀서 시 구절의 의미 전체에 무감각해질 것이고 그 이후로는 죽은 감각을 고치고 원래의 감각을 회복하는 데 일정한 노력이 필요할 것이다. 일을 하고 있는 동안 시의 운율이 일에 도움이 되지도 못할 것이고, 시 고유의 즐거움도 그 후로는 다소 파괴될 것이다. 다른 모든 형태의 확연한 생각의 경우에도 마찬가지이다. 정신이 다른 데 집중하고 있을 때 당신이 그 생각의 표현물을 감각들에 강압적으로 제시한다면, 그때 그 표현물은 효과적이지 않을 것이고 표현물의 선명함과 분명함도 영원히 파괴될 것이다. 더 나아가 정신이 불편한 상황에 있을 때나 동요되어 있을 때 그 표현물이 정신에 제시된다면, 또는 즐거운 생각이 담긴 표현물을 그것과 어울리지 않는 상황들과 결합시킨다면, 그때부터 그 표현물은 영원히 불편한

색채를 띠게 될 것이다.

18. 이것을 생각의 표현물들 가운데 눈으로 받아들인 것에 적용해보자. 우리는 귀보다는 눈을 마음대로 할 수 있다는 점을 기억하라. "눈, 그것은 보는 일을 하지 않을 수 없다."[27] 눈의 신경은 귀의 신경만큼 쉽게 무감각해지지 않으며, 귀가 쉴 때에도 형태들을 추적하고 관찰하느라 바쁜 경우가 잦다. 당신의 눈이 정신에게 도움을 청할 수 없고 그 용도가 저속하고 위치가 부적절한 사물들에 둘러싸인 경우 당신의 눈은 예쁜 형태들을 보더라도 즐겁지 않을 것이며 주위의 저속한 사물이 고상하게 보이지도 않을 것이다. 당신의 눈은 아름다운 형태들을 잔뜩 보게 되어 질리게 될 것이며, 당신이 그 아름다운 형태들과 강압적으로 결부시킨 사물의 저속함이 그 형태 자체를 오염시킬 것이다. 앞으로 그 형태는 당신에게 그다지 쓸모가 없을 것이다. 당신이 그 형태를 죽이거나 훼손한 것이며 그 형태의 신선함과 순수함은 이제 사라진 것이다. 당신이 그 형태를 정화하기 위해서는 먼저 많은 생각의 불길을 그 형태에 쏟아부어야 할 것이며 그 형태를 되살리기 위해서는 먼저 많은 사랑의 따스함을 그 형태에 불어넣어야 할 것이다.

19. 그렇다면 '활동적이고 분주한 생활에 쓰이는 것들은 장식하지 않는다'가 오늘날 특별히 중요한 일반적인 법칙, 간단한 상식의 법칙이 된다. 어디든 쉴 수 있는 곳, 바로 그곳을 장식하라. 쉼이 금지된 곳에서는 아름다움도 금지된다. 놀이를 일과 뒤섞을 수 없듯이 장식을 일과 뒤섞어서는 안 된다. 먼저 일을 하고 그다음에 쉬어라. 먼저 일을 하고 그다음에 감상하라. 황금으로 된 쟁기를 사용하지도 말고 회계장부들을 에나멜로 광택을 내어 장정하지도 말라. 조각이 되어 있는 도리깨로 탈곡을 하지 말라.[28] 맷돌 위에 얕은돋을새김을 새기지 말라.

27 [옮긴이] 원문 "The eye, it cannot choose but see"는 워즈워스(William Wordsworth)의 시 「충고와 응답Expostulation and Reply」의 한 대목이다.

28 [러스킨 원주 1880_43] "보석을 박은 칼로 싸우지 말라"가 덧붙여져야 했다. 그러나 이 원칙은 일면적이고 분명하지 않다. 내가 지금까지 본 가장 아름다운 철세공품들 중 하나가 메시나(Messina)에 있는 (14세기의) 약종상의 막자와 막자사발이었다. 그리고 우리가

'뭐, 우리에게 그런 습관이 있다고?'라는 물음이 나올 것이다. 바로 그렇다. 항상 그리고 모든 곳에서 그렇게 하는 습관이 있다. 요즈음에는 그리스 몰딩들이 가장 흔하게 자리하는 곳이 바로 가게의 정면이다. 우리가 사는 모든 도시의 모든 거리에 있는 상점의 간판·진열대·판매대 가운데 신전을 장식하고 왕들의 궁전을 아름답게 꾸미기 위해 발명된 장식들을 붙이지 않은 곳이 하나도 없다. 그런 곳에서는 그 장식들의 장점이 조금도 발휘되지 않는다. 전혀 가치가 없고 즐거움을 주는 힘이 전혀 없는 그 장식들은 다만 눈을 질리게 하고 그 고유의 형태를 통속화할 뿐이다. 그 자체만 볼 때 이 장식들 다수는 훌륭한 장식들을 매우 잘 흉내 낸 것들인데, 이렇게 흉내 낸 결과 우리는 바로 이 훌륭한 장식들을 결코 더는 즐기지 못하게 될 것이다. 식료품점, 치즈가게, 옷가게 위에는 목재나 치장 벽토로 된 예쁜 구슬 테두리 장식과 우아한 브래킷들이 많이 있다. 상인들은 좋은 차·치즈·옷을 판매함으로써만 단골손님을 얻을 수 있다는 것을 어떻게 이해하지 못한단 말인가? 그리고 상점 창 위에 그리스식 코니스가 있거나 건물 정면에 금박 글자로 새긴 커다란 문패가 있기 때문이 아니라 상인들의 정직함, 준비성 그리고 구색을 갖춘 상품들 때문에 사람들이 그 상점을 찾는다는 것을 상인들은 어떻게 이해하지 못한단 말인가? 런던 거리를 죽 지나가며 저 브래킷들과 프리즈들과 커다란 문패들을 허물고 상인들이 건축물에 썼던 자본을 그들에게 되돌려줄 수 있는 힘을, 상인들을 정직하고 평등한 조건 — 모두가 문 위에 검은 글자로 된 문패를 달고, 그래서 그 이름을 위층에서 거리로 소리를 내어 외치치 않아도 되며, 나무로 된 소박한 여닫이창이 상점마다 있고, 그 창에 (사람들이 감옥에 갈 작정이 아니라면) 깨뜨릴 생각을 하지 않을 작은 유리가 끼워져 있는 그런 조건 — 에 놓을 수 있는 그런 힘을 가진다면 얼마나 즐거울 것인가! 상인들이 고객들이 멍청해서 신뢰를 얻는 것이 아니라 자신의 정직함과 부지런함으로 인해서 신뢰를 얻는다면

쟁기자루를 지혜롭게 장식하는 날이 올 수도 있다. 하지만 오류는—명심하라—이 경우에도 상식이 지나친 데서 나온 것이다.

상인들에게 얼마나 더 좋은 일이며, 얼마나 더 행복하고 더 현명한 일인가! 거리 장식의 체계 전체가 나방을 촛불로 꾀듯이 사람들을 상점으로 꾀어야 한다는 생각에 기초하고 있다는 것은 이상한 일이며, 민족의 정직함이나 신중함에 대해서 좋게 말해주는 면도 거의 없다.

20. 하지만 중세 시대에는 최고의 나무 장식을 상점 정면에 하는 경우가 많았다고 말하는 사람도 있을 것이다. 그렇지 않다. 최고의 나무 장식은 상점을 그 일부로 포함하는 집 정면에 했고, 상점은 집 전체 장식에서 자신의 위치에 자연스럽게 어울리는 만큼의 비율을 차지했다. 그 당시에 사람들은 상점을 기반 삼아, 그리고 상점 위에서 평생 동안 살았으며 또 그렇게 살고자 했다. 그들은 자신들의 상점에 만족해했고 거기서 행복했으며 그곳이 그들의 궁전이자 성이었다. 따라서 그들은 주거하는 동안 그들을 행복하게 만드는 그런 장식물로 집을 꾸몄고 이는 그들 스스로를 위한 것이었다. 위층이 항상 가장 풍성하게 장식되었고 상점의 경우에는 주로 문 주변이 장식되었는데 이 문은 상점에 속한다기보다 집에 속했다. 우리 영국의 상인들이 같은 방식으로 그들의 상점에 자리 잡고 살면서 미래의 대저택 건축물에 대하여 아무런 계획을 세우지 않는 경우에라도 그들이 집 전체를 장식하도록 하고 상점 또한 장식하도록 하되 영국에 고유하며 주거에 걸맞은 장식으로 장식하게 하자. (6장에서 이 점을 더 이야기할 것이다.) 하지만 영국의 도시들은 대부분 너무 커서 도시에서 평생 만족하며 살 수 없다. 그리고 나는 상점과 주거지를 분리하는 우리의 현 체계가 해롭다고 말하는 것이 아니다. 다만 상점과 주거지가 분리되어 있는 곳에서는 상점을 장식할 유일한 이유가 없어진다는 점을 기억해두고, 그렇게 되면 장식 또한 없어지리라는 점을 이해해 두도록 하자.

21. 오늘날의 이상하고 나쁜 경향들 중 또 하나가 기차역을 장식하는 것이다.[29] 사람들이 아름다움을 감상하는 데 필요한 기분 및 안목의 일부를

29 [러스킨 원주 1880_44] 여전히 상식이다! 이번에는 반론의 여지가 없다. 『건축의 일곱 등불』의 이번 절의 내용이 철도 신호로 받아들여졌다면 많은 회사들에게 그리고 많은 여행자들에게 좋았을 것이다.

빼앗기는 장소가 세상에 있다면 기차역이 바로 그곳이다. 기차역은 바로 불쾌의 신전이며 건축자가 우리에게 베풀 수 있는 유일한 자선은 기차역에서 어떻게 가장 빨리 벗어날 수 있는지를 되도록 분명하게 보여주는 것이다. 철도 여행의 체계 전체는 급하기 때문에 한동안 비참한 조건에 처하는 사람들에게 맞추어진 것이다. 누구라도 급히 가야하는 여행을 피할 수 있는 사람이라면, 즉 터널을 통과하고 둔덕 사이를 가는 대신에 느긋하게 언덕 위로 오르고 산울타리 사이를 거닐 시간이 있는 사람이라면, 아무도 그런 식으로 여행하지 않을 것이다. 적어도 확실한 것은, 그런 식으로 여행할 사람이라면 우리가 정거장을 꾸미는 데 참조할 필요가 있을 정도로 예리한 미적 감각을 가지고 있지는 않으리라는 점이다. 모든 점에서 철도는 가능한 한 빨리 도달하는 것이 핵심이다. 철도는 여행자를 살아있는 소포로 바꾼다. 그는 행성이 가진 것과 같은 이동하는 힘을 얻기 위해서 한동안 인간의 고결한 특성을 포기한다. 그에게 무언가를 감상하라고 요구하지 말라. 차라리 바람에 요구하는 편이 낫다. 그를 안전하게 나르고 즉시 목적지에 내려놓는다면, 그는 오직 그것에 대해서 감사해할 것이다. 다른 식으로 그를 기쁘게 하려는 모든 시도들은 단지 헛수고이며 당신이 그를 기쁘게 하려고 동원하는 것들에 대한 모욕이다. 철도와 관련 있거나 철도 가까이에 있는 어떤 것에 아무리 작은 장식이라도 다는 일보다 더 명백하거나 엉뚱하게 어리석은 짓은 결코 없었다. 철도를 치워버려라, 찾을 수 있는 가장 추한 지역으로 철도를 치워버려라, 철도가 실로 비참한 것임을 인정하고 안전과 속도를 위하는 것 말고는 철도에 아무것도 지출하지 말라. 유능한 직원들에게 봉급을 많이 주라. 훌륭한 제조업자들에게 높은 가격을 쳐주고 능력 있는 일꾼들에게 임금을 많이 주라. 단단한 철을 쓰고 벽돌 작업은 견고하게 하고 객차를 튼튼하게 만들자. 일차적으로 필요한 이것들이 쉽게 충족되지 않을 수도 있는 때가 아마도 머지않았다. 그러니 다른 어떤 방향으로 비용을 늘리는 것은 미친 짓이다. 기차역을 장식하는 데 금을 쓰기보다 차라리

금을 철둑에 파묻자. 종착역 기둥들이 니네베(Nineveh)[30]의 문양으로 덮여 있다고 해서 단 한 명의 여행자라도 기꺼이 〈사우스 웨스턴〉(South Western)[31]에 요금을 더 치르겠는가? 여행자는 대영박물관에 있는 니네베의 상아에도 그다지 관심이 없을 것이다. 또는 크루(Crewe)[32]의 역사(驛舍) 지붕 가까운 쪽에 영국적인 것으로 보이는 낯익은 스팬드럴들이 있다고 해서 〈노스 웨스턴〉(North Western)[33]에 기꺼이 요금을 더 치르겠는가? 오히려 그는 그 때문에 크루 저택(Crewe House)[34]에 있는 그 원형들에서도 즐거움을 덜 느낄 것이다. 철도가 자신의 일을 하도록 내버려 두기만 한다면 철도 건축물도 나름대로 위엄을 가질 것이다. 당신은 모루 작업을 하는 대장장이의 손가락에 반지를 끼우지는 않을 것이다.

22. 그러나 내가 이야기하는 바의 남용이 발생하는 것은 이런 눈에 띄는 상황에서만은 아니다. 현재는 거의 모든 방식의 장식 세공이 이 같은 종류의 비난을 일정 정도 받기 쉽다. 필요하지만 보기 흉한 부분을 뜬금없는 어떤 장식 형태로 위장하려고 하는 나쁜 습관이 우리에게 있으며 이 습관은 다른 모든 곳에서 그런 필요한 부분과 결합되어 나타난다. 나는 내가 이전에 언급한 바

30 [옮긴이] 니네베는 고대 아시리아의 수도이자 메소포타미아 지역에서 가장 오래된 도시 중 하나이다.

31 [옮긴이] 1838년부터 1922년까지 운행한 철도회사인 'London and South Western Railway'(LSWR, L&SWR)를 가리키는 듯하다.

32 [옮긴이] 크루는 잉글랜드 북서부주 체셔에 위치한 도시로 주요 철도 노선들의 집결지이다.

33 [옮긴이] 1846년에 여러 독립 철도들이 합병해서 창립되어 1922년까지 운행한 철도회사인 'London and North Western Railway'(LNWR, L&NWR)를 가리키는 듯하다. 이 회사는 19세기에 영국에서 가장 큰 주식회사였다고 한다. 그 노선 가운데 하나가 크루를 지난다.

34 [옮긴이] 런던의 커즌가(Curzon Street)에 크루 저택(Crewe House)이라 불리는 18세기 초에 지어진 건물이 있는데(현재는 사우디아라비아 대사관의 일부이다), 이 건물에 비록 인상적인 스팬드럴이 있기는 하지만 무엇보다 'Crewe House'라 불리기 시작한 것이 1899년부터이므로, 1849년에 나온 이 책에서 말하는 'Crewe House'일 수가 없다. 이보다 더 유력한 후보자는 크루의 동쪽 크루그린(Crewe Green)에 있는 'Crewe Hall'이다. 이 저택은 1615-36년에 지어졌으며, 마차가 통과하는 문의 아치와 스팬드럴이 인상적이다. 이 문의 사진을 https://en.wikipedia.org/wiki/Crewe_Hall에서 볼 수 있다.

있는 한 가지 사례만 거론할 것이다. 예배당의 평지붕들에 있는 환기창들을 숨기는 장미 모양 장식들이 바로 그것이다. 그 장식들 가운데 대다수는 훌륭한 세공 작품에서 따온, 매우 아름답게 디자인된 것들인데, 그 장식들이 그런 식으로 배치가 되는 경우 그것들의 모든 우아함과 완성도는 눈에 보이지 않고 오히려 일반적인 장미 형태가 나중에 그 장식들이 빈번하게 나타나는 추한 건물들을 연상시킨다. 그리고 초기 프랑스 고딕 양식과 영국 고딕 양식의 모든 아름다운 장미 모양 장식들, 특히 쿠탕스 대성당의 트리포리움에 있는 것들처럼 정교한 장미 모양 장식들이 결과적으로 즐거움을 주는 힘을 잃는다. 게다가 우리가 불명예스러운 곳에 장미 형태를 사용하는 바람에 가장 사소한 이점도 살리지 못하면서 그렇게 된다. 회중들 가운데 저 지붕의 장미 모양 장식들로부터 한 가닥이라도 즐거움을 얻는 사람은 단 한 사람도 없다. 저 장식들은 그저 무관심하게 보는 대상으로 생각되거나 조악한 공허함이라는 일반적인 인상에 묻혀 있다.

23. 그렇다면 '우리의 일상적인 삶과 관련되는 형태들에서 아름다움을 추구해서는 안 되는가?'라고 물을 수 있겠다. 당신이 아름다움을 일관되게 추구한다면 좋다. 그리고 차분하게 아름다움을 볼 수 있는 장소에서라면 아름다움을 추구해도 된다. 하지만 사물들의 고유한 조건과 쓰임새를 숨기고 덮어버리는 것으로서만 아름다운 형태들을 사용하는 경우라면 또는 고된 노동이 필요한 별도의 장소에 그 형태를 쑤셔 넣는 경우라면 아름다움을 추구해서는 안 된다. 작업실이 아니라 거실에 아름다움을 배치하라. 손노동 도구가 아니라 가정용 가구에 아름다움을 배치하라. 모든 사람에게는 이 방면으로 무엇이 옳은지에 대한 감각이 있다. 그들이 그 감각을 사용하고 활용하기만 한다면 말이다. 모든 사람은 아름다움이 어디서 그리고 어떻게 그에게 즐거움을 주는지를 알고 있다. 아름다움이 그에게 즐거움을 줄 때에는 그가 그 아름다움을 요구하고, 그가 아름다움을 원치 않을 때에는 그 아름다움이 그에게 강제되지 못하도록 할 수만 있다면 말이다. 바로 이 순간에 런던교(橋)를 지나는 통행인들 중 아무에게나 런던교 가로등에 새겨진

청동 잎들의 형태에 관심이 있는지 어떤지를 묻는다면 그는 관심이 없다고 말할 것이다. 그 잎의 형태들을 더 작은 규모로 변경하고 그것을 아침 식탁에 오르는 우유 주전자에 새겨서 그것들이 좋은지 어떤지를 그에게 묻는다면 그는 좋다고 말할 것이다. 사람들이 솔직하게 생각하고 말할 수만 있다면, 그들이 좋아하고 원하는 것만을 요구할 수 있다면 그들에게 가르침은 필요 없다. 또한 이런 상식에 기대지 않고는, 그리고 시간과 장소라는 상황을 염두에 두지 않고는 아름다움을 적절하게 배치해낼 수도 없다. 런던교의 가로등에 새긴 청동색의 잎 장식이 나쁜 취향에 속한다고 해서 산타트리니타 다리[35]의 가로등에 새긴 청동색의 잎 장식도 그러리라고 생각할 수는 없다. 또한 그레이스처치가(Gracechurch Street)에 있는 주택의 정면들을 장식하는 것이 어리석은 짓이라고 해서 어느 조용한 지방 도시에 있는 주택의 정면들을 장식하는 것이 똑같이 어리석은 짓이라고 할 수도 없다. 가장 훌륭한 외부 또는 내부 장식의 문제는 쉼이 얼마나 가능한가의 조건에 전적으로 달려 있다. 베네치아 거리들을 외부 장식으로 그렇게 풍성하게 만든 것은 현명한 생각이었다. 곤돌라만한 쉼자리가 없기 때문이다. 마찬가지로 분수(실제로 사용하는 분수)처럼 현명하게 선택되는 거리 장식물도 없다. 하루 일과 중에 어쩌면 잠깐 멈추어 쉬는 가장 행복한 순간이 발생하는 곳이 바로 이곳이기 때문이다. 이 순간에 물 긷는 사람은 항아리를 분수대 끝에 놓고 숨을 깊이 들이쉰다. 머리카락을 이마에서 쓸어 올리며 똑바로 세운 몸을 대리석 턱에 기댄다. 친절한 말소리와 가벼운 웃음소리가 똑똑 떨어지는 물소리와 섞이고 이 물소리는 항아리가 채워지면서 점점 더 선명하게 들린다. 어떤 쉼이 이만큼 달콤하겠는가? 어떤 쉼이 이만큼 태곳적의 깊이로 가득하며 어떤 쉼이 전원에 혼자 있을 때의 고즈넉함으로 이만큼 은은해지겠는가?

24. 이제까지는 아름다움이 자리할 장소에 대해 말했다. 다음으로 우리는

35 [옮긴이] '삼위일체 다리'라는 의미의 산타트리니타 다리(Ponte Santa Trinita)는 피렌체에 있는 아르노 강에 지어진 다리들 중 하나이다.

아름다움을 특히 건축에 활용하기 적합하게 만드는 특성들을 연구하고, 아름다움을 품고 있는 자연 형태들의 모방을 가장 잘 규제하는 선택과 배치의 원칙들[36]을 살펴보고자 한다. 이 문제들에 온전한 답을 하려면 디자인 예술에 관한 한 편의 논문이 필요할 것이므로, 여기서는 건축 예술의 본질에 속하는 두 가지 조건, 즉 '비율'과 '추상(성)'에 관해서 몇 마디만 하고자 한다. 다른 디자인 분야에서는 이 특질들 가운데 어느 것도 같은 정도로 본질적이지 않다. 풍경화 화가는 특성과 우연성을 위해 종종 비율 감각을 희생시키고 완전한 구현의 힘을 위해 추상의 힘을 희생시킨다. 풍경화의 전경(前景)에 있는 꽃들은 종종 그 양이 확연하지 않아야 하고 그 배열이 느슨해야 한다. 양이든 배열이든 계산되는 것은 솜씨 있게 감춰져야 한다. 건축가는 이 계산치를 눈에 띄게 나타내야 한다. 그래서 화가의 경우 많은 특징들 중에서 단 몇 개의 특징들을 추상해내는 작업은 스케치에서만 나타나며 완성작에서는 완료되는 과정에서 숨겨지거나 사라진다. 반대로 건축은 '추상하기'를 즐거워하고 형태를 완성하는 것을 두려워한다. 그렇다면 우리는 바로 '비율'과 '추상'이 다른 모든 디자인 분야와 구분되는 건축 디자인의 두 가지 특별한 표식이라고 할 수 있다. 조각에는 이 표식들이 낮은 정도로 있게 마련이다. 조각은 보통 아주 훌륭할 때(실로 건축물의 일부가 될 때)에는 건축적인 방식으로 기우는 한편, 그 위엄을 잃고 단순히 정교한 조각술에 빠지는 경향이 있을 때에는 회화적인 방식으로 기울기 때문이다.

25. 사람들이 '비율'에 대해 글을 아주 많이 쓰는 바람에, 쓸데없이 축적된 많은 개별적인 사례들과 평가들이 단 몇 개뿐인 실제로 유용한 사실들을 뒤덮어서 감추어 버렸다. 음악에서 가능한 선율이 무한한 만큼 건축에서 가능한 비율도 무한하다. (게다가 가령 색깔·선·음영·빛·형태와 같은 온갖 종류의 것들에서 무한하다.) 그리고 베토벤의 〈아델라이데Adelaïde〉나 모차르트의

36 [러스킨 원주 1880_45] "선택과 배치"는 열일곱 번째 아포리즘에 나오는 "규제"에 해당한다. 앞의 주석 35를 참조하라. [옮긴이] "앞의 주석 35"는 본서에서는 4장 1절의 첫 번째 주석을 가리킨다.

《레퀴엠Requiem》에 담긴 음들의 수리적인 관계를 계산해서 멜로디를 작곡하는 법을 가르치는 것이 합리적인 것처럼, 젊은 건축가에게 훌륭한 작품들의 비율을 계산해주어서 그에게 비율을 제대로 맞추는 법을 가르치려는 시도도 합리적이다. 눈썰미가 있고 지성을 갖춘 사람은 아름다운 비율을 발명할 것이며 그러지 않고는 못 배길 것이다. 하지만 이 사람도 우리에게 비율을 발명하는 법을 말해줄 수는 없는데, 이는 워즈워스가 우리에게 소네트를 쓰는 법을 말해줄 수 없고 스콧이 우리에게 기사(騎士) 소설을 구상하는 법을 말해줄 수 없는 것과 마찬가지이다. 그러나 한두 가지 일반 법칙들은 말할 수 있다. 이 법칙들은 사실 중대한 실수를 예방하는 경우를 제외하고는 무용하지만 이런 예방의 용도로 말해두고 기억할만한 가치가 있다. 건축가들이 (결코 번호가 매겨지지도 않고 알려지지도 않을) 섬세한 '비율'법칙들을 논의하면서도 비율과 관련하여 필요한 것들 가운데 가장 단순한 것을 부단히 망각하고 위반하고 있기 때문에 더욱더 그러하다.

26. 그 법칙들 중에서 첫 번째는 '비율'이 어디서 나타나든 하나의 구성 부재가 나머지보다 크든지 아니면 어떤 식으로든 나머지보다 우월해야 한다는 것이다. 동등한 것들 사이에는 비율이란 것이 존재할 수 없다. 동등한 것들은 대칭만을 이룰 수 있고 비율이 없는 대칭은 구성을 이룰 수 없다. 대칭은 아름다움을 완벽하게 하는 데 필요하지만 구성 요소들 중 가장 적게 필요한 것이며 물론 대칭을 얻는 데 어려움도 전혀 없다. 동등한 것들이 연속되는 것은 그 어떤 것이든 기분 좋은 느낌을 준다. 하지만 구성 작업은 동등하지 않은 것들을 배열하는 것이며, 구성을 시작할 때 먼저 해야 할 일은 어느 것이 주된 요소가 되어야 하는지를 결정하는 것이다. 내 생각에 비율에 대해 기록된 것과 가르쳐진 것 전부를 다 합쳐도 (건축가에게는) 잘 적용된 단 하나의 규칙, 즉 '큰 것 하나와 작은 것 몇 개를 사용하거나 주된 것 하나와 부차적인 것 몇 개를 사용해서 그것들을 잘 결합시키라'라는 규칙만 못하다. 때로는 가령 주택에 적합한 훌륭한 설계에서 층들의 높이 사이에서 보는 것과 같은 규칙적인 단계적 증감이 있을 수 있다. 또 때로는 피너클이 딸린 스파이어처럼

군주가 신분이 낮은 수행원을 거느릴 수 있다. 배치의 다양성은 무한하지만 크기에서든 기능에서든 흥미로움에서든 하나가 다른 것들보다 우위에 있다는 법칙은 보편적이다. 스파이어 없이 피너클을 세우지 말라. 피너클이 사방에 달리고 가운데에는 아무것도 없는 추한 교회 탑들이 영국에 얼마나 많은가! 뒤집혀서 네 다리가 허공을 향한 탁자들처럼 보이는 케임브리지 소재 킹스 칼리지 채플(King's College Chapel) 같은 건물들이 얼마나 많은가! '아니, 짐승들은 다리가 네 개잖소?'라고 이의를 제기하는 사람도 있을 것이다. 다리가 네 개인 것은 맞지만, 다른 형태의 다리들이고 그 사이에 머리가 있다. 그래서 짐승들에게 한 쌍의 귀가 있고 어쩌면 한 쌍의 뿔도 있을 수 있지만 앞뒤 양쪽 모두에 있는 것은 아니다. 킹스 칼리지 채플의 어느 쪽에서든 한 쌍의 피너클을 철거한다면 일종의 비율이 즉시 생길 것이다. 그래서 대성당의

피너클 4개를
거느린 스파이어

경우에는 중앙에 탑 한 개와 서쪽 끝에 탑 두 개를 배치하거나 또는 더 나쁜 배치이긴 하지만 서쪽 끝에만 탑 두 개를 배치할 수 있다. 그러나 탑들을 연결할 어떤 부재가 중앙에 없다면, 서쪽 끝에 탑 두 개 그리고 동쪽 끝에 탑 두 개를 배치해서는 안 된다. 중앙에 연결 부재를 둔 경우에도 균형을 잡아주는 큰 부분들이 끝에 있고 가운데 작은 연결 부재가 있는 건물은 일반적으로 구성이 나쁜데, 이는 그럴 경우 중앙을 우세하게 만드는 것이 쉽지 않기 때문이다. 새나 나방에게는 실제로 넓은 날개가 있을 수 있는데, 날개란 크기가 크다고 해서 우위를 가지는 것이 아니다. 강대한 것은 머리와 생명력이고,[37] 깃털은 아무리 넓더라도 부차적이다. 하나의

37 [옮긴이] '생명력'(life)은 '머리'(head)처럼 몸의 일부를 나타내지 않으므로 "머리와 생명력"은 어울리지 않는 짝으로 된 어구인 듯 보인다. 이런 경우 "head and life"를 중언법으로 사용된 어구로 보는 것이 하나의 방법일 수 있다. 이렇게 보면 이 어구는 '생명력의 원천인 머리'라는 의미를 가질 수 있다. 영어 단어 'head'에 '원천'(source)이라는 의미가 있기도 하지만, 무엇보다 러스킨이 자주 준거하는 성서에서 단서를 찾아볼 수도 있다. 가령 예수를 '몸'에 해당하는 교회의 '머리'라고 할 때(〈골로새서〉 1장 18절) 이 '머리'를 '몸'의 '생명력'의 원천으로 보는 해석이 있다. (영역 성서 가운데에 아예 이렇게 옮긴 사례도 있다.) 이는 매우

페디먼트와 두 개의 탑이 달린 멋진 서쪽 정면의 경우, 중앙은 (주된 입구가 있으므로) 크기와 관심의 측면에서 항상 주된 덩어리이고 동물의 뿔이 머리에 종속된 것처럼 탑들은 그 덩어리에 종속된다. 탑들이 몸체와 중앙을 압도할 만큼 높이 치솟아 그 자체가 주된 덩어리들이 되는 순간 그로 인해 비율이 깨질 것이다. 앤트워프(Antwerp) 대성당과 스트라스부르(Strasbourg) 대성당에서처럼 탑들이 서로 다른 크기로 만들어지지 않는 한 그리고 탑들 중 하나가 성당의 주된 부분이 되지 않는 한 말이다. 그러나 보다 순수한 방법은 중앙에 비해 적절한 비율로 탑들을 낮추는 것이고, 연결하는 역할을 하는 경사진 덩어리에 페디먼트를 세워서 풍부한 트레이서리로 그 덩어리에 시선이 가도록 하는 것이다. 이 방법은 아브빌 소재 생불프랑 교회에서 고결하게 실행되었고 루앙 대성당에서도 일부분 시도되었다. 비록 루앙 대성당의 서쪽 정면은 마무리되지 않은 설계들과 추가된 설계들로 구성되어 있어서 루앙 대성당의 건축자들 중 그 누구의 실제 의도도 추측하기가 불가능하지만 말이다.

27. 이 우위의 법칙은 주된 특징들만이 아니라 가장 작은 특징들에도 적용된다. 이 법칙은 흥미롭게도 모든 훌륭한 몰딩들의 배치에서 보인다. 나는 루앙 대성당에 있는 것을 도판 10에 제시했다. 이는 앞(2장 22절)에서 북방 고딕 양식의 가장 고결한 유형으로서 제시한 바 있는 트레이서리의 몰딩 배치이다. 이 트레이서리는 세 개의 열로 구성되는데 그중에서 첫 번째는 두 개의 몰딩, 즉 그림 4에 들어 있고 단면도[그림 3]에서 *b*인 나뭇잎 몰딩과 역시 그림 4에 들어 있고 단면도에서 *c*에 해당하는 평범한 롤 몰딩으로 나뉜다. 이 두 부분들은 창 혹은 패널링 전체를 에워싸고 있으며, 그에 상응하는 단면을 가진, 정면이 두 개인 기둥들에 의해 지탱된다. 두 번째와 세 번째 열은 트레이서리의 선을 따라가는 평범한 롤 몰딩들이다. 이렇게 해서 전부 네 부분이 있으며, 단면도에서 보듯이 이들 넷 중에 나뭇잎 몰딩이 월등하게 크다. 다음으로 큰

러스킨적인 해석이다. 하지만 본서에서 이 어구를 중언법적 해석에 따라 옮기지는 않았다. 다른 해석의 가능성을 열어놓기 위해 그냥 "머리와 생명력"이라고 직역해 놓았다.

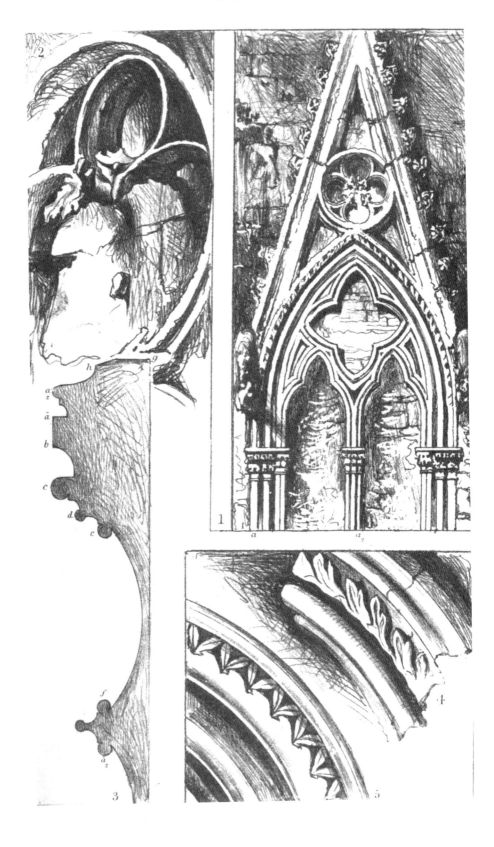

것이 바깥쪽에 있는 롤 몰딩 (c)이다.[38] 그다음으로 큰 것은 절묘하게 하나 건너서 가장 깊숙한 롤 몰딩 (e)인데, 이는 쑥 들어간 곳에 파묻히지 않기 위함이다. 그 사이에 가장 작은 롤 몰딩 (d)가 있다. 각 롤 몰딩에는 그 자체의 기둥과 주두가 있다. 그리고 더 작은 두 개의 몰딩은 (맨 안쪽 것이 쑥 들어가 있어서 눈으로 보기에는 이 두 개의 크기가 거의 같아 보인다) 더 큰 두 개의 몰딩들이 가진 주두보다 더 작은 주두를 가지고 있으며, 이 작은 주두들은 다른 주두들과 같은 높이로 맞추기 위해서 약간 들어올려져 있다. 세잎 장식 모양의 창에 있는 벽은 단면의 e에서 f에 이르는 부분에서 보듯 곡면을 이루고 있다. 하지만 네잎 장식 모양의 창에 있는 벽은 평평하되, 다만 부드러운 그림자 대신에 뚜렷한 그림자를 얻기 위하여 아래쪽이 최대한 깊이 들어가 있으며, 그 몰딩들은 거의 수직의 곡선 형태로 단면도의 e보다 더 뒤로 쑥 들어가 있다. 그러나 그 위에 있는 더 작은 네잎 장식(그 장식의 단면 절반이 g에서 g_2[39]로 제시되어 있다)의 단순한 몰딩들의 경우에는 이렇게 할 수가 없었다. 그런데 건축가는 아래 아치들이 가볍게 올라가고 있는 것과는 정반대로 원형의 잎들이 무거워 보여서 초조해 한 것이 분명하다. 그래서 그는 그림 2에서 보듯이 장식의 커습들을 벽으로부터 비스듬히 떼어 놓았는데, 장식은 잎들이 원과 접하는 곳에서는 벽에 붙어 있으나 그 피니얼은 자연스러운 높이(단면도에서는 h)에서 첫 번째 열의 높이(단면도에서는 g_2)로 밀어내어져 있다. 이 피니얼은 측면도인 그림 2에서 보듯이 그 뒤에 있는 받침돌들에 의해 지탱되는데(그림1은 버트레스의 측면에 있는 것을 그린 것이며, 그림 2는 버트레스의 정면에 있는

38 [옮긴이] 러스킨은 단면도(도판 10의 그림 3)에서 위치를 가리킬 때에는 예컨대 괄호 없이 'b'라고 표기하고 몰딩 자체를 가리킬 때에는 괄호를 붙여서 '(b)'라고 표기한다. 지금 네 개의 몰딩, 즉 하나의 나뭇잎 몰딩과 세 개의 롤 몰딩은 외곽에서 안쪽으로 (b), (c), (d), (e)의 순서로 배열되어 있다.

39 [옮긴이] 단면도에서는 g_2가 a_2로 표시되어 있는데, 이는 오류이다. 이는 초판의 정오표에 들어 있는 항목이다. (판에 따라서는 g_2가 a로 표시되어 있는데 이것도 당연한 오류이다.)

이에 상응하는 패널을 그린 것이다)[40] 아래쪽 커슙들이 떨어져 나가서 벽에서 돌출한 받침돌들 중 남은 하나가 보인다. 그렇게 측면에서 포착된 비스듬한 곡선은 보기 드물게 우아하다. 모든 점을 고려해볼 때, 나는 다채로우면서도 엄격한 비율 및 전반적인 배치를 성취한 것으로서 이보다 더 절묘한 작품과 마주친 적이 없다. (그 시기의 모든 창들이 훌륭하며 특히 작은 기둥에 작은 주두의 비율을 맞추는 방식이 유쾌할지라도 말이다.) 유일한 결점이 있다면 중앙에 있는 몰딩 몸체들이 불가피하게 잘못 배치된 것이다. 안쪽 롤 몰딩을 크게 한 것이 측면에 있는 네 개의 몰딩들에서는 아름다울지라도, 중앙에 있는 세 개가 한 묶음인 몰딩 몸체[41]에서는 (대부분의 사례에서 비난을 받아온 대로) 측면 부재들이 무거울 때 생기는 바로 그 어색함을 초래하기 때문이다. 성가대석 창들의 경우 그 시기의 대부분 동안 이 어려움은 다음과 같은 식으로 타개된다. 우선 넷째 열을 잎 장식을 따라가기만 하는 필릿 몰딩으로 만들고 동시에 가장 바깥쪽 세 개의 열은 거의 같은 크기로 점점 더 크게 만든다. 이럴 경우에 가운데 있는 세 개가 한묶음인 몰딩 몸체에서는 당연히 가장 큰 롤 몰딩이 앞에 오게 되는 것이다. 포스카리 궁전의 몰딩(도판 8과 도판 4, 그림 8)은 아주 단순한 하나의 몰딩군(群)으로서는 내가 본 것 가운데 사실상 가장 웅장한 것이다. 이 몰딩군은 커다란 롤 몰딩 하나와 그것에 붙어 있는 보조적인 몰딩 두 개로 이루어져 있다.

28. 일반적인 논의를 하는 글의 범위 안에서 우리의 주제 가운데 아주 복잡한 부분에 속하는 사례들을 세세하게 다루는 것은 물론 불가능하다. 나는 다만 올바른 것의 주된 조건들을 신속히 열거할 수 있을 뿐이다. '대칭'은 수평 분할과 연결시키고 '비율'은 수직 분할과 연결시키는 것이 또 하나의 주된 조건이다. 명백하게도 대칭에는 균등의 느낌뿐만 아니라 균형감도 있다.

40 [옮긴이] 루앙 대성당의 남쪽 면에 좌우로 두 개의 각진 모양의 버트레스가 있고 버트레스의 정면과 양 측면이 장식되어 있다.

41 [옮긴이] "중앙에 있는 세 개가 한 묶음인 몰딩 몸체"의 단면은 그림 3의 아래쪽에 있는 f 이하 부분에 상응한다. 그곳을 보면 가운데 것보다 측면에 있는 두 개가 확연하게 크다.

한 사물은 그 옆에 있는 사물로 균형을 이룰 수는 있을지라도 그 위에 놓인 또 다른 사물로는 균형을 이룰 수 없다. 그러므로 건물이나 그 일부를 1/2, 1/3 또는 다른 등분으로 수평으로 분할하는 것이 허용될 뿐만 아니라 종종 필요할지라도, 이런 식의 수직 분할은 모두 전적으로 잘못되었다. 가장 나쁜 것은 1/2로 나누는 것이고, 그다음으로 나쁜 것은 균등성을 더 많이 드러내는 수[42]의 등분으로 나누는 것이다. 이것이 비율과 관련하여 젊은 건축가에게 가르칠 첫째 원칙이라고 할 만한 것일 듯하다. 그런데 최근에 영국에 세워진 것으로, 그 장식 기둥들이 중앙 창들의 돌출한 아키트레이브들에 의해 반으로 나뉜 중요한 한 건물이 기억에 떠오른다. 그리고 근대의 고딕 양식 교회들의 스파이어들이 중간쯤에서 일단의 장식에 의해 분할되는 것을 꽤 흔하게 볼 수 있다. 솔즈베리 대성당에서처럼 모든 훌륭한 스파이어는 두 개의 띠장식이 있고 세 부분으로 나뉜다. 솔즈베리 대성당의 경우 탑의 장식된 부분[스파이어 아래에 있는 부분]이 이등분되어 있는데, 스파이어가 이 두 덩어리가 종속되는 세 번째 덩어리를 형성하기 때문에 이는 허용할 만하다. 조토의 종탑에서도 가운데 두 개의 층(둘째 부분)은 균등하지만, 이 두 층은 아래쪽에 있는 더 작은 층들(첫째 부분)보다는 우세하며 위쪽에 있는 고결한 셋째 부분에는 종속된다. 이런 배치는 구현해내기가 어렵다. 그리고 분할된 부분들은 위쪽으로 가면서 그 높이를 일정하게 늘리거나 줄이는 것이 보통 더 안전하다. 가령 두칼레 궁전의 경우에는 세 부분들이 위쪽으로 가면서 기하급수적으로 대담하게 커진다. 또는 탑들의 경우에 산마르코 대성당의 종탑에서처럼 몸체, 종루, 그리고 꼭대기 부분 사이에 불규칙적인 비율을 구현하는 것이 보통 더 안전하다. 하여튼 어떻게든 균등성을 피하라. 균등성은 아이들과 아이들이 만드는 마분지 집에 맡겨라. 정치에서나 예술에서나 자연법칙과 인간의 이성 둘 다 균등성을 거스른다. 내가 알고 있는 완전히 추한 탑이 이탈리아에 딱 하나 있는데, 수직

42 [옮긴이] 러스킨은 5장 15절에서는 "전체 높이가 짝수로 분할되지 않도록 하기 위해서"라고 말한다.

등분으로 분할되기 때문에 추한 그 탑은 바로 피사의 탑이다.

29. 마찬가지로 단순하고 마찬가지로 등한시되는 '비율'의 원칙을 한 가지 더 들어야 할 듯하다. 비율은 최소한 세 항 사이에 존재한다. 따라서 스파이어 없는 피너클들이 충분하지 않듯이 피너클들이 없는 스파이어도 충분하지 않다. 모든 사람들이 이것을 느끼며 보통은 피너클들이 스파이어와 탑의 연결점을 숨긴다고 말함으로써 이 느낌을 드러낸다. 이것이 한 가지 이유이지만 더 유력한 이유는 피너클들이 스파이어와 탑 다음의 세 번째 항이 된다는 것이다. 그래서 비율을 확보하기 위하여 건물을 불균등하게 나누는 것으로는 충분하지 않다. 건물을 최소한 세 부분으로 분할해야 한다. 건물을 더 많이 (세부적으로 장점을 가지고) 분할할 수 있지만 내가 알게 된 바에 따르자면 큰 규모의 경우에 수직으로는 세 부분으로 나누는 것이 대체로 가장 좋고 수평으로 다섯 부분으로 나누는 것이 대체로 가장 좋다. 전자의 경우에 다섯 부분까지 증가시켜도 되고 후자의 경우에 일곱 부분까지 증가시켜도 된다. 그러나 더 큰 수로 증가하면 혼란이 가중된다. (이는 건축에 적용되는 것이지 유기체에 적용되는 것은 아니다. 유기체의 구조에서는 숫자가 제한될 수 없기 때문이다.) 나는 준비하고 있는 연구를 해나가는 동안에 이 주제에 대한 풍부한 사례들을 제공할 작정이지만 지금은 수직 비율의 한 가지 사례, 즉 흔히 볼 수 있는 물질경이인 질경이택사의 꽃대에서 보이는 수직 비율의 사례만을 제시할 것이다. 도판 12의 그림 5는 무작위로 채집한 식물의 한 측면을 축소한 것이다. 이 식물은 다섯 개의 줄기 부분을 가지고 있는 것으로 보이는데 그중에서 가장 위에 있는 줄기 부분은 단지 어린 눈에 불과하므로 우리는 네 번째까지 줄기 부분들의 비율을 생각해 볼 수 있다. 이 줄기 부분들의 길이는 선 AB에서 측정되는데, 선 AB는 가장 아래에 있는 줄기 부분 ab의 실제 길이, 선 AC는 bc의 실제 길이, 선 AD는 cd의 실제 길이, 그리고 선 AE는 de의 실제 길이가 된다. 독자가 수고스럽게도 이 길이들을 측정해서 서로 비교한다면 왼쪽의 반직선 안에서 가장 위에 있는 선 de의 실제 길이 AE는 선 AD의 5/7이고 선 AD는 선 AC의 6/8이며 선 AC는 선 AB의 7/9라는 것을, 즉 아주 미묘하게

비율이 감소하고 있음을 알게 될 것이다. 세 개의 큰 가지와 세 개의 작은 가지들이 각 연결점에서, 서로의 사이에서 솟아난다. 하지만 어떤 연결점에서든 연결점 자체의 기발한 배치(줄기가 뭉툭한 삼각형이다)에 의해서 큰 가지들이 아래쪽에 있는 연결점에서 난 작은 가지 위에 놓여 있게 된다. (어떤 연결점이든 단면은 그림 6과 같다.) 음영을 넣은 바깥쪽 삼각형이 아래 쪽 줄기의 단면이다. 음영을 넣지 않은 안쪽 삼각형은 위쪽 줄기의 단면이며 큰 가지 세 개가 오목한 부분에 의해 생긴 턱에서 솟아난다. 따라서 줄기들은 높이가 낮으면, 즉 위쪽에 있으면 그만큼 지름이 감소한다. 큰 가지들(그림에서는 큰 가지들의 비율을 보여주기 위해서 큰 가지들이 다 같은 쪽에 나있는 것처럼 배치했다)에는 줄기 부분들처럼 각각 일곱 개, 여섯 개, 네 개 그리고 세 개의 마디들이 있고 이 마디들은 줄기에서 보는 것과 같은 식의 미묘한 비율로 배치되어 있다. 이 마디들의 연결점에서 세 개의 큰 가지와 세 개의 작은 가지가 다시 솟아 나와 꽃을 맺는 것이 이 식물의 설계인 것처럼 보인다. 하지만 식물 생장의 본성상, 한없이 복잡한 이 구성 요소들에 큰 다양성의 발현이 가능하다. 위에서 그 비율을 측정해본 식물의 경우에 최대 숫자로의 발현은 이차적인 연결점들 가운데 하나에서만 나타났다.

이 식물의 꽃에 보통 다섯 개의 줄기 부분들이 있듯이 이 식물의 잎에도 양쪽에 다섯 개의 잎맥이 있으며 매우 절묘하게 우아한 곡선으로 배열되어 있다. 하지만 나는 수평 비율과 관련해서는 건축물에서 가져온 사례들을 들 것이다. 독자는 5장 14-16절에 나오는 베네치아 소재 피사 대성당과 산마르코 대성당의 설명에서 몇 가지 사례들을 보게 될 것이다. 나는 이 배치들을 따라야 할 선례들로서가 아니라 단지 설명을 위한 사례들로서 제시한다. 아름다운 비율들은 모두 특이해서 일반적인 공식이 될 수 없기 때문이다.

30. 우리가 주목하고자 한 건축적 구현의 다른 조건은 모방된 형태를 추상화하는 것이었다. 그러나 나에게 주어진 좁은 지면 내에서는 이와 같은 주제를 다루기가 유달리 어려워지는데, 이는 기존의 예술의 여러 사례들에서 보이는 추상이 일정 정도는 별 목적의식 없이 만들어지고 추상이 목적이

되기 시작하는 지점을 결정하는 것이 매우 미묘한 문제이기 때문이다. 개인의 정신만이 아니라 민족의 정신이 진보하는 과정에서 모방하고자 하는 첫 시도들은 항상 추상적이고 불완전했다. 이전보다 완성도를 한층 더 높이는 것이 예술의 진보를 나타내고 더 나아갈 여지가 없는 절대적 완성은 통상적으로 예술의 쇠퇴를 나타낸다. 그 때문에 모방적인 형태의 절대적 완성은 종종 그 자체로 나쁜 것으로 여겨진다. 그러나 그것이 항상 나쁜 것은 아니며 다만 위험할 뿐이다. 그런 절대적 완성이 어떤 점에서 위험한지를, 그리고 어떤 점에 품격이 있는지를 간략하게 규명하도록 해보자.

31. 나는 모든 예술이 초기에는 추상적이라고 말했다. 초기의 예술은 재현되는 사물의 속성들 중 단지 몇 가지만을 표현한다는 말이다. 굽거나 복잡한 선들이 곧거나 단순한 선들에 의해 표현된다. 형태의 내부를 표시하는 선들은 몇 개가 되지 않고 많은 선들이 상징적이고 상투적이다. 이 초기 단계에 있는 위대한 민족의 작품과 세상모르는 순진한 어린아이의 작품 사이에는 닮은 점이 있는데, 이 때문에 부주의한 관찰자에게는 이런 작품이 조롱거리 같은 것이 될 수 있다. 니네베의 조각들에 새겨진 나무 형태는 약 20년 전에 수예 견본들에서 흔하게 보았던 것과 매우 흡사하다. 그리고 초기 이탈리아 예술에 나타나는 얼굴 및 형상의 유형들은 희화(戱畫)적으로 모방하기가 쉽다. 훌륭한 성년이 겪는 유아기를 다른 모든 유아기와 구분해주는 표시들을 여기서 굳이 시간을 들여서 강조하지는 않겠다(상징과 추상된 특징들을 어떻게 선택하느냐가 이 표시들의 전적인 핵심이다). 나는 예술의 다음 단계인, 무능력에서 시작된 추상이 자유의지로 이어지는 힘이 있는 상태로 넘어가겠다. 그런데 이것은 건축뿐 아니라 순수한 조각과 순수 회화에도 해당된다. 그리고 둘 가운데 어느 것이든 그것을 더 리얼리즘적인 예술과 결합되기에 적합하도록 만들어 주는 더 엄격한 방식만이 우리의 관심사이다. 나는 이 방식의 핵심은 오로지, 이 예술들이 자신들의 종속성을 적절하게 표현하는 것, 즉 장소와 임무에 따라 다르게 표현하는 것이라고 생각한다. 먼저 건축이 조각을 위한 틀인지 아니면 조각이 건축물의 장식인지의 문제가 분명하게 결정되어야 한다.

후자라면 조각의 첫 임무는 모방 대상인 사물들을 재현하는 것이 아니라 의도된 장소에서 보기에 즐거울 수 있는 배치들을 그 사물들로부터 모아오는 것이다. 기분을 좋게하는 선들이나 음영점들이 빈약한 몰딩들이나 단조로운 빛에 더해지자마자 건축의 방식으로 모방한 작품이 완성된다. 그리고 이 작품이 과연 어느 정도 완벽에 가까울 것인지는 작품이 놓이는 장소나 기타 다양한 상황에 좌우될 것이다. 만일 이 작품이 그 특별한 효용이나 위치로 인해 대칭적으로 배열된다면 이는 이 작품이 건축에 종속되어 있다는 점을 당연히 즉각적으로 나타낸다. ✛ 그러나 대칭은 추상이 아니다. 나뭇잎들은 가장 규칙적으로 조각되더라도 형편없는 모방일 수 있다. 또는 이와는 반대로 아무렇게나 되는 대로 늘어놓은 나뭇잎들도 그것들이 각각 처리되는 방식에서 매우 건축적일 수 있다.[43] ✛ 도판 13, 그림 1에 있는 두 개의 기둥들을 잇는 일군의 나뭇잎들보다 덜 대칭적인 것은 없다. 그런데 잎의 모양을 겨우 보여주고 요구되는 선을 획득하는 데 필요한 것 말고는 잎의 특징에 대해서 아무것도 제시되지 않으므로 잎들을 처리하는 방식은 대단히 추상적이다. 이것은 세공인이 자신의 건축물에 적절하다고 생각한 만큼만 잎을 원했고 그 이상은 허용하지 않으려 했음을 보여준다. 그리고 적절하다고 여겨지는 양이 얼마인지는 내가 말한 바 있듯이 일반 법칙보다는 장소와 상황에 훨씬 더 좌우된다. 나는 이것이 사람들이 통상적으로 하는 생각이 아님을 그리고 많은 훌륭한 건축가들은 모든 경우에 추상을 강조할 것임을 알고 있다. 이 문제는 매우 광범위하고 매우 어려워서 이에 대한 내 의견을 말하기가 매우 조심스럽지만, 내 소감으로는, 가장 초기의 영국 세공 방식처럼 순전히 추상적인 방식은 아름다운 형태를 완벽하게 할 여지를 주지 못하며 눈이 그 형태에 오랫동안 익숙해진 후에는 간소한 그 형태가 따분해진다. 나는 솔즈베리 대성당의 독투스 몰딩[44]의 효과를 도판 10의 그림 5에 스케치해 보았는데, 이

아포리즘 21
대칭은 추상이 아니다.

43 [러스킨 원주 1880_46] 이 짧은 아포리즘은 이 책에서 가장 중요한 아포리즘이다.

44 [옮긴이] 독투스(dog-tooth) 몰딩은 개이빨 모양의 몰딩을 가리킨다.

독투스 몰딩

몰딩을 제대로 나타내지는 않았으나 그 위[그림 4]에 있는 프랑스의 아름다운 루앙 대성당의 몰딩보다는 그래도 더 제대로 나타냈다. 그리고 나는, 솔즈베리 대성당의 몰딩들이 자극적이고 생기 넘치기는 하지만 루앙 대성당의 몰딩이 모든 점에서 더 고결하다는 것을 솔직한 독자라면 부정하지 않을 것으로 생각한다. 루앙 대성당의 몰딩의 대칭은 잎 장식이 각각 두 개의 열편(裂片)[잎을 구성하는 조각]으로 이루어진 2열의 쌍들로 나뉘고, 각 열편의 구조가 다르기 때문에 더 복잡하다는 것을 볼 수 있을 것이다. 몰딩의 반대쪽 면에서는 이 쌍들이 절묘한 감각으로 번갈아 가며 하나씩 생략된다. (이것은 도판에서는 보이지 않지만 단면도 그림 3의 오목하게 들어간 카베토 부분을 차지하고 있다.) 그런 식으로 전체에 장난스러운 가벼움을 주고 있다. 그리고 나의 거친 스케치에서는 조금도 알아볼 수 없는, (특히 모서리에서 보이는) 곡선 모양으로 된 윤곽선의 유려함에 담긴 아름다움을 참작하는 독자라면, 가장 간소한 몰딩에 맞추어진 장식으로서 이보다 더 고결한 사례를 쉽게 발견하리라고 기대하지는 않을 것이다.

이제 독자는 비록 루앙 대성당의 몰딩이 솔즈베리 대성당의 몰딩만큼 관례적이지는 않지만 그 처리 방식에 높은 정도의 추상이 들어 있음을 볼 수 있을 것이다. 다시 말해 잎들의 유려함과 윤곽선만이 재현되어 있는 것이다. 잎들은 언더커팅이 거의 되어 있지 않지만 잎의 가장자리는 매우 신중을 기한 부드러운 곡선에 의해 뒤에 있는 돌과 연결된다. 잎에는 톱니꼴도 없고, 잎맥도 없으며, 모서리에 주맥(主脈)이나 잎꼭지도 없고, 다만 끝부분을 우아하게 절개하여 주맥과 움푹 들어간 곳을 나타내고 있을 뿐이다. 추상의 스타일 전체에서 알 수 있는 것은, 건축가가 원한다면 이 모방을 훨씬 더 진행시킬 수 있지만 자신의 자유의지로 이 지점에서 멈추었다는 점이다. 그리고 그가 한 일은 또한 그 나름으로는 아주 완벽해서 나는 추상이라는 주제 전체에 대한 그의 권위를 (그의 작품들에서 그 권위를 포착할 수 있는 한은) 두말없이 받아들이고 싶은 마음이 생긴다.

32. 다행히도 그는 자신의 의견을 솔직하게 표현한다. 이 몰딩은 북쪽 입구 옆의 버트레스 위에 있으며 입구의 맨 윗부분과 같은 높이에 있다. 따라서 종루의 나무 계단에서 말고는 이 몰딩을 가까이서 볼 수 없다. 이 몰딩은 그렇게 가까이서 보도록 의도된 것이 아니라 적어도 40-50피트 떨어진 거리에서 보도록 계산된 것이다. 입구 자체에 딸린 볼트 천장에는 세 열의 몰딩들이 있으며(그 거리는 앞의 것의 절반이다), 내가 생각하기에 이것은 한 사람의 설계자가 어쨌든 하나의 동일한 계획의 일부로서 만든 것이다. 그 몰딩들 중 하나가 도판 1의 그림 2a이다. 여기서는 추상이 크게 덜한 것을 볼 수 있을 것이다. 담쟁이덩굴 잎에는 잎꼭지와 열매를 연상시키는 것이 매달려 있으며 각 열편에 주맥이 있고 돌에서 잎 형태들이 분리될 정도로 언더커팅이 되어 있다. 반면에 그 위에 있는, 남쪽 입구에서 가져왔고 같은 시기에 속하는 덩굴 식물 잎 몰딩의 경우에는 톱니꼴이 순전히 모방적인 다른 특징에 덧붙여진 것처럼 보인다. 마지막으로 입구에서 눈 가까이에 있는 부분을 장식하는 역할을 하는 동물들의 경우 추상이 거의 사라져서 완벽한 조각이 된다.

33. 하지만 눈 가까이에 있다는 것이 건축적인 추상에 영향을 미치는 유일한 상황은 아니다. 이 동물들도 그저 눈에 가깝기 때문에 더 잘 조각된 것이 아니다. 이 동물들은, 이스트레이크 경이 (내 생각에 최초로) 분명하게 밝힌 고결한 원칙 즉 가장 고결한 대상을 가장 실물과 가깝게 모방해야 한다는 원칙에 따라, 신중하게 보다 잘 조각되도록 눈 가까이에 놓은 것이기도 하다. 더 나아가, 식물의 야생성과 성장 방식으로 인해 조각의 방식으로는 식물을 충실하게 모방하는 것이 불가능하게 되므로 ─ 조각하려면 식물의 구성 요소들의 수를 줄여야 하고 정연한 방향성을 부여해야 하며 아무리 성실하게 모방하는 경우에라도 그 뿌리를 잘라내야 하므로 ─ 내 생각에는 부분들을 처리하는 방식의 완성도를 전체의 구도에 맞추는 것이 훌륭한 판단의 핵심이 된다. 그리고 대여섯 개의 잎들로 나무를 나타내야 하므로 대여섯 번의 터치로 잎 하나를 나타내도록 하는 것 또한 훌륭한 판단의 핵심이 된다. 하지만 동물은 대체로 윤곽을 완벽하게 드러내므로 ─ 동물의 형태를 떼어내서 충분히

재현할 수 있으므로 — 동물의 경우에는 모든 부분들을 한층 더 완성도 있고 충실하게 조각할 수 있다. 실제로 알고 보면 이는 옛날 세공인들이 따르던 바로 그 원칙이다. 조각하고자 하는 동물 형태가 불완전한 가고일이고 하나의 돌덩어리를 깎아 만든 것이라면, 또는 오돌토돌한 장식으로 사용하거나 그와 유사하게 부분적으로 사용하기 위한 머리 형태일 뿐이라면 이 동물 형태의 조각은 매우 추상적인 것이 될 것이다. 그러나 잎 사이로 엿보는 도마뱀이나 새나 다람쥐처럼 온전한 형태의 동물이라면 그 조각은 훨씬 더 구체적인 형상화의 방향으로 나아갈 것이며, 내 생각에 조각의 크기가 작고 눈 가까이에 있으며 좋은 재료로 세공된다면 그 조각의 완성도를 가능한 최대로 끌어올려야 옳을 것이다. 분별력 있는 사람이라면 분명, 피렌체 대성당의 남쪽 문에 있는 몰딩들에 생동감을 불어넣는 동물들의 끝마무리가 덜 되기를 바랄 리 없으며, 또한 두칼레 궁전의 주두들에 새겨진 새들의 깃털 하나라도 빠지기를 바랄 리 없다.

아포리즘 22
완벽한 조각이 가장 간소한
건축물의 일부가 되어야 한다.

34. ✚ 그래서 나는 이런 제약들하에서 완벽한 조각이 가장 엄격한 건축물의 일부가 될 수 있다[45]고 생각하지만 앞에서는 이 완벽함에 위험이 따른다고 말했다. 이것은 가장 높은 정도의 위험인데, 건축가가 모방하는 부분에 몰두하는 순간 자신이 만드는 장식에 부여된 의무를 망각하고 구성의 한 부분으로서의 장식의 본분을 망각할 가능성이 있고, 정교한 조각을 하는 기쁨에 젖어 음영과 효과의 측면을 희생시킬 가능성이 있기 때문이다. 그러고 나면 그는 길을 잃는다. 그의 건축물은 정교한 조각물을 설치하기 위한 단순한 틀이 된 것이고 이럴 경우에는 차라리 모두 떼어내서 진열장 안에 넣어두는 편이 낫다. 따라서 모방적인 장식이란 언어에서 우아함의 극치를 보여주는 표현과 같은 것이라고 생각하도록 젊은 건축가들을 가르치는 것이 바람직하다. 즉 모방적인 장식은

45 [러스킨 원주 1880_47] 나는 본문 옆에 단 아포리즘의 정의에서 "되어야 한다"("should be")라는 말을 썼다. 본문에서도 '되어야 한다'를 썼어야 했다. 다음 주석을 참조하라.

처음에는 신경 쓰지 말아야 할 것이라고, 목적·의미·힘 또는 간결함을 희생하고 얻어서는 안 되는 것이라고. 그러나 실로 하나의 완벽함(모든 완벽함들 가운데 최소의 것이지만 모든 완벽함들을 완성시키는 완벽함)이며 그것만으로는 그리고 그 자체로 보았을 때에는 건축상의 멋부리기[46]이지만 그것이 다른 것들과 결합될 때에는 가장 고도로 훈련된 정신과 힘의 표시라고 생각하도록 가르치는 것이 바람직하다. 내가 생각하기에 안전한 방식은, 애초에 모든 것을 간결하게 추상적으로 설계하고, 필요하다면 그 형태로 모든 것을 수행할 준비를 해 두는 것, 그다음에는 고도의 끝마무리가 허용될 수 있을 부분들을 표시하고 이것들을 항상 전반적인 효과와 엄격하게 관련지어 완성하며 그런 다음에 이 완성된 것들을 추상의 정도에 따라 나머지와 연결시키는 것이다. 마지막으로 강조할 것은, 이 과정에서 마주칠 위험에 대한 한 가지 대비책이다. 자연 형태들 말고는 아무것도 모방하지 말고 완성도가 있는 부분들의 경우에는 가장 고결한 자연 형태들만을 모방하라. 이탈리아 16세기 방식의 장식이 쇠퇴한 것은 그것의 자연주의, 즉 모방의 충실함 때문이 아니라, 그것이 추한 것, 즉 자연적이지 않은 것을 모방했기 때문이었다. 이 방식은 동물들과 꽃들만을 조각하는 한은 여전히 고결했다. 베네치아 소재 산베네토(San Beneto) 교회 앞 광장에 위치한 한 건물에 있는 발코니(도판 11)는 가장 초기에 등장하는 이탈리아 16세기 풍 아라베스크 문양의 사례들 가운데 하나를 보여주는데 이 문양의 한 부분이 도판 12의 그림 8에 제시되어 있다. 이것은 살아있는 꽃들 중에서 한두 줄기를 그저 돌 위에 정지시키듯이 세공해 놓은 것으로, 이 꽃들은 거의 언제나 위쪽 창문가에 놓여 있었다. (여담이지만, 종종 프랑스와 이탈리아 농부들은 세련된 취향을 발휘해서 그들의 집 여닫이창 주변으로 꽃들이 줄지어 격자를 타고 올라가도록 해놓았다.)

46 [러스킨 원주1880_48] 결코 그렇지 않다. 나는 이 문제의 진실을 많이 축소해서 말했고, 지금은 조각이 그 밖의 모든 것에 우선하고 모든 것을 제어해야 한다고 말할 것이다. 에기나(Ægina)의 페디먼트가 올바름을 결정하고 논쟁을 끝맺는다. [옮긴이] 에기나는 그리스 살로니카 제도에 위치한 섬으로 아테네에서 27km 떨어진 사로니코스 만에 위치하고 있다. 조각들이 이곳 에기나의 아파에아(Aphaea) 신전의 서쪽 페디먼트와 동쪽 페디먼트를 채우고 있다. 러스킨은 바로 이 조각들을 언급하고 있다.

이 아라베스크 문양은 시간의 때가 묻어서 하얀 돌 위로 검게 도드라져 보이기에 확실히 아름답고 또 순수하다. 르네상스 장식은 그런 형태들로 남아 있는 한에서는 아낌없는 찬사를 받았을 것이다. 그러나 자연적이지 않은 대상들이 이 자연 형태들과 함께 모방의 대상이 되자마자, 그리고 갑옷, 악기들, 맥락 없는 무의미한 두루마리 문양들과 동그랗게 말린 방패 문양들 등의 엉뚱한 것들이 그 소재로 주요해지자마자 르네상스 장식의 파멸이 결정되었고 그와 함께 세계 건축의 파멸도 결정되었다.✣

35. 우리가 마지막으로 살펴보겠다고 한 것은 건축적인 장식과 연관되는 바의 색의 사용법이었다.[47] 나는 조각에 채색하는 것과 관련해서는 자신 있게 말할 수 있을 것 같지는 않다. 나는 한 가지만, 즉 조각이 어떤 관념을 재현한 것인 반면에 건축물은 그 자체로 실재적인 것이라는 점만 언급하겠다. 내가 생각하기에 관념은 채색이 안 될 수도 있고 바라보는 자의 마음에 의해 채색될 수도 있다. 하지만 하나의 실재는 그 속성들 모두가 실재적이어야 한다. 색깔은 형태만큼이나 고정되어 있어야 한다. 따라서 나는 건축물이 어떤 식으로든 색깔이 없이 완벽하리라고 생각할 수 없다. 더 나아가 나는 (앞에서 언급했듯이) 건축물의 색깔은 자연 그대로의 돌의 색깔이어야 한다고 생각한다. 이 색깔이 더 오래가기 때문이기도 하지만 이 색깔이 더 완벽하고 우아하기 때문이기도 하다. 돌이나 젯소에 입혀지는 색조의 거칢과 생기 없음을 정복하는 데에는 진정한 화가의 솜씨와 안목이 필요하다. 그리고 우리가 일반적인 작업 수행을 위한 규칙들을 정할 때 화가의 이러한 협동 작업을 당연한 것처럼 기대해서는 안 된다. 틴토레토나 조르조네[48]가 가까운 곳에 있으며 우리에게 그림을 그릴 벽을 요청한다면 우리는 그들을 위해 설계 전체를 변경하고 그들의 조수가 될 것이다. 하지만 우리는 건축가들로서 오로지 평범한 세공인의 도움만을

47 [옮긴이] 본장 15절 마지막 부분 참조.

48 [옮긴이] 틴토레토(Tintoretto)와 조르조네(Giorgione)는 이탈리아 베네치아 유파에 속하는 화가이다.

기대해야 한다. 조야한 손으로 색을 입히고 속된 눈으로 색조를 조절하는 것은 거친 솜씨로 돌을 잘라 재는 것보다 훨씬 더 불쾌감을 준다. 후자는 단지 결함일 뿐이지만 전자는 생기가 없는 것이거나 눈에 거슬리는 것이다. 그런 색은 아무래도 자연석의 예쁘고 그윽한 색조에는 한참 못 미치므로, 만일 설계의 복잡성을 어느 정도 희생함으로써 우리가 더 고결한 재료를 사용할 수 있다면 그렇게 하는 것이 현명하다. 그리고 형태에 관한 가르침을 자연에서 찾았듯이 색을 다루는 법 또한 자연에서 배우려 한다면 우리는 어쩌면 이렇게 복잡성을 희생하는 것이 다른 목적들을 위해서도 편리하다는 것을 알게 될 것이다.

36. 그렇다면 첫째, 이렇게 자연을 참조할 때 우리는 우리의 건물을 일종의 조직된 피조물로 여겨야 할 것이다. 그리고 이 피조물에 색을 입히는 경우에 우리는 자연의 풍경을 구성하는 조합들에 주의를 기울여야 할 것이 아니라 별도로 조직된 단일한 자연 피조물들에 주의를 기울여야 할 것이다. 우리의 건물은 잘 구성되어 있다면 하나의 단일한 사물일 터이니 자연이 일군의 사물들을 채색하듯이 그것을 채색해서는 안 되고, 자연이 하나의 단일한 사물 ─ 조가비, 꽃, 또는 동물 ─ 을 채색하듯이 채색해야 한다.

그리고 이런 경우에 자연색의 관찰에서 도출될 광범위한 첫 번째 결론은, 자연색은 결코 형태를 따르지 않고 전적으로 별개의 체계로 배치된다는 것일 터이다. 나는 동물의 살갗에 난 반점들의 모양과 동물의 해부학적 체계 사이에 어떤 신비로운 관련성이 있을 수 있는지 모르겠다. 그런 관련성이 어떤 식으로든 추적되었더라도 내 생각은 마찬가지이다. 눈으로 보기에 이 체계들은 전적으로 별개이며 대부분의 경우에 색의 체계는 우연을 따르듯이 다양하다. 얼룩말의 줄무늬는 얼룩말의 몸이나 사지의 선을 따르지 않으며 표범의 반점들은 말할 것도 없다. 새의 깃털의 경우, 각 깃털에는 몸에 불규칙하게 퍼져있는 패턴의 일부가 찍혀 있다. 실로 이 패턴은 때로는 근육 선들의 방향을 따르지만 드물지 않게는 그 방향을 거스르는 쪽으로도 작아지거나 커지면서, 형태와 일정하게 우아한 조화를 이룬다. 가능한 모든 조화들은 어떤 지점들에서만 우연하게 일치하는 ─ 결코 불협화음은

아니지만 본질적으로 다른 — 별개의 두 성부(聲部)들의 조화와 분명히 같다. 내 생각에 이것이 건축에서 색을 다루는 경우 첫 번째로 중요한 원칙이다. 색을 형태로부터 분명하게 독립시키라. 장식 기둥에 수직선을 칠하지 말고 항상 가로선을 칠하라. 각각의 몰딩들마다 별개의 색깔들을 칠하지 말라. (나는 이것이 이단적인 주장임을 알고 있지만, 아무리 인간의 권위와 상반되더라도 자연법칙을 관찰해서 내가 도달하게 된 결론들을 결코 피하지 않겠다.) 그리고 조각된 장식의 경우, 잎이나 형상들을 한 가지 색깔로 칠하고 그 바탕을 다른 한 가지 색깔로 칠할 것이 아니라 배경과 형상들 모두에 색의 변화를 주어서 둘이 함께 조화를 이루도록 하라 (엘긴의 프리즈는 나로서는 어찌할 도리가 없다).[49] 자연이 어떻게 알록달록한 꽃에 변화를 주는지에 주목하라. 어떤 잎은 붉고 다른 잎은 하얀 것이 아니라 잎마다 붉은 지점과 흰 구역(이것들을 뭐라고 달리 부르든 간에)이 있다. 어떤 장소에서는 두 체계를 더 가까이 근접시켜 한두 마디 나란히 가도록 만들 수 있지만, 색깔과 형태는 두 개의 열의 몰딩들이 조화를 이루듯이 딱 그렇게 조화를 이루도록 하라. 즉 잠깐 합쳐지지만 각각이 그 나름의 진로를 유지하도록 하라. 단일한 구성 요소들이 때로는 단일한 색을 지닐 수 있다. 때때로 새의 머리와 날갯죽지가 각각 별개의 색으로 이루어지듯이 주두와 기둥 몸체를 각각 다른 색으로 만들 수 있다. 하지만 일반적으로 채색이 가장 어울리는 장소는 형태에서 관심을 끄는 지점들이 아니라 넓은 표면들 위이다. 동물의 경우 가슴과 등은 얼룩덜룩하지만 발이나 눈 주변이 얼룩덜룩한 경우는 거의 드물다. 그러니 평평한 벽과 넓은 기둥 몸체에 대담하게 색의 변화를 주라. 그러나 주두와 몰딩의 경우에는 색의 변화를 삼가라. 형태가 풍부할 때 색을 단순화하는 것이 모든 경우에 안전한

49 [옮긴이] "엘긴"(Elgin)은 '엘긴 대리석 조각군'(Elgin Marbles)을 줄여 쓴 것인데, '파르테논 대리석 조각군'(Parthenon Marbles)이라고도 불린다. 이는 1801년에서 1812년 사이에 영국의 7대 엘긴 백작이 영국으로 가져온, 파르테논 신전 등에 있던 대리석 조각(彫刻)들을 가리킨다. 1903년판 편집자 주에 따르면 파르테논 신전의 프리즈에 있는 조각들에는 색을 입힌 흔적이 발견되지 않았는데, 그렇다고 해서 색 처리를 하지 않았다고 생각할 이유는 없다고 한다. 엘긴의 프리즈는 본장 41절에서 다시 언급된다.

규칙이며 그 역도 마찬가지이다. 그리고 나는 모든 주두와 우아한 장식들은 하얀 대리석을 깎아서 만들고 그것을 채색하지 않은 채로 두는 것이 일반적으로 좋을 것으로 생각한다.

37. 색 체계의 독립성이 우선적으로 확보된다면 그 체계 자체를 위해 어떤 종류의 경계선을 채택해야 하는가?

나는 자연 사물들에 익숙한 사람은 누구라도 그것들이 잘 손질되어 있거나 끝마무리가 잘 되어 있는 모습으로 나타나더라도 전혀 놀라는 일이 없으리라고 굳게 확신한다. 이것이 우주의 상태이다. 그런데 아무렇게나 방치되어 있거나 끝마무리가 미진한 것 같은 것을 볼 때마다 우리가 놀랄 이유가 있을 뿐 아니라 그것을 연구할 이유도 있다. 그것이 일반적인 상태가 아니고 어떤 독특한 목적을 수행하도록 정해진 상태임이 틀림없기 때문이다. 내 생각에 어떤 얼룩덜룩한 유기체의 선들을 꼼꼼하게 연구한 후에 그 색들의 선을 비슷하게 부지런히 모방하는 데 착수할 사람이라면 그 누구라도 어쩔 수 없이 그런 놀라움을 느끼게 될 것이다. 그는 어떤 유기체를 놓고 보든 사람의 손으로는 따라갈 수 없을 정도로 그 형태들의 경계선이 정교하고 정확하게 그어져 있다는 것을 틀림없이 발견하게 될 것이다. 이와 달리 색의 경계선들은, 어떤 투박한 대칭에 의해 항상 지배를 받긴 하지만, 그럼에도 불구하고 많은 경우에 불규칙하고 얼룩져 있으며 불완전하고 온갖 종류의 우연과 어정쩡함에 영향받기 쉽다는 것을 그는 알게 될 것이다. 텐트 모양을 한 삿갓조개 껍질에 입혀진 선들의 모양을 살펴보고 얼마나 이상하고 어정쩡하게 색조들이 입혀져 있는지를 보라. 사실 항상 그런 것은 아니다. 공작새 깃털에 있는 눈알 모양 무늬의 경우처럼 명백한 정밀성이 존재한다. 그렇더라도 이는 그 예쁜 색이 입혀진 털을 가늘게 뽑아낸 정밀성에는 훨씬 미치지 못한다. 그리고 다수의 경우 형태에서라면 기괴할 정도의 엉성함과 다양함이 그리고 (훨씬 더 특이하게는) 배치에 있어서의 조잡함과 억지스러움이 색에서는 허용된다. 물고기 비늘들의 정밀성과 그 비늘 위에 있는 반점들의 정밀성의 차이를 보라.

38. 나는 색이 왜 이런 상황에서 가장 잘 보이는지를 여기서 확정지으려고

하지 않을 것이다. 또한 즐거움을 주는 모든 종류의 요소들이 결코 하나의 사물 안에 다 합쳐져 있을 수 없는 것이 바로 신의 의지라는 것이 우리가 이것으로부터 배울 수 있는 교훈인지 아닌지를 여기서 확정지으려고 하지도 않을 것이다. 그러나 신은 항상 단순하거나 투박한 형태들에 색을 배치한다는 사실은 확실하다. 따라서 색이 그런 형태들에서 가장 잘 보이게 마련이라는 사실과 우리가 색을 세련되게 배치한다고 해서 상태를 개선할 수는 결코 없으리라는 사실도 마찬가지로 확실하다. 우리는 이와 똑같은 것을 경험에서 배운다. 사람들은 완벽한 색과 완벽한 형태의 결합에 관하여 이루 다 셀 수 없을 만큼 많은 허튼소리들을 해왔다. 색과 형태는 결코 결합되지 않을 것이며 결합될 수도 없다. 색이 완벽하려면 부드러운 윤곽이나 단순한 윤곽이 있어야 한다. (색에 세련된 윤곽이 있을 수는 없다.)[50] 훌륭한 형상이 그려져 있는 훌륭한 채색 유리창은 결코 만들어낼 수 없을 것이다. 선을 완벽하게 하면 색의 완벽함을 잃을 것이다. 오팔(단백석) 한 조각을 구성하고 있는 색들을 질서정연한 형태가 이루어지도록 배열해보라.

39. 그래서 색 자체를 목적으로 삼아 우아한 형태로 색을 배치하는 것은 전부 야만스럽다는 것, 그리고 그리스식 잎 몰딩의 예쁜 선들로 색 패턴을 그리는 것은 전적으로 미개한 일이라는 것이 내가 내리는 결론이다. 나는 자연색에서 이와 같은 것을 찾을 수 없다. 이와 같은 것은 신의 증서에는 없다.[51] 그것은 내가 보기에 모든 자연 형태에 있지만 자연색에는 없다. 우리의 건축물의 형태가 자연의 모방이기에 아름다웠던 것처럼 우리의 건축물의

50 [러스킨 1880_49] 괄호 안의 문장을 빼야 한다. 내가 의미한 것은 선명한, 즉 확연한(defined) 가장자리이다(세련된refined 가장자리가 아니다). 그러나 그것을 그렇게 이해하더라도 38, 39절의 많은 부분은 많은 이의제기와 항의를 감수해야 할 것이고, 완전히 삭제되어도 책에 아무런 해를 끼치지 않을 것이다.

51 [옮긴이] "신의 증서에는 없다"의 원문 "it is not in the bond"는 셰익스피어의 『베네치아의 상인The Merchant of Venice』에서 샤일록의 대사 "I cannot find it, 'tis not in the bond"를 활용한 표현이다. "bond"는 『베네치아의 상인』에서는 샤일록이 안토니오와 작성한 계약서(차용증서)를 의미한다. 여기서는 맥락에 맞추어 '신의 증서'로 옮겼다.

색깔도 자연의 모방으로서 아름다우려면 다음과 같은 제약을 감수해야 한다. 즉 무지개와 얼룩말에서처럼 색의 단순한 덩어리들과 구역들만을 사용해야 하고, 대리석 무늬의 조개껍질들과 새의 깃털에서처럼 구름 모양과 불꽃 모양만을 사용하거나 다양한 형태와 크기의 반점들만을 사용해야 한다. 이 모든 조건들은 다양한 정도로 선명하거나 섬세할 수 있으며 배치의 복잡함도 허용될 수 있다. 구역이 섬세한 선이 되어 체크무늬와 지그재그 무늬 형태를 띨 수 있다. 불꽃 모양은 튤립 잎에서처럼 다소 뚜렷한 윤곽을 가질 수 있고, 종국에는 색의 삼각형으로 재현될 수 있으며, 별 등의 형태들로 배치될 수도 있다. 또한 반점은 서서히 변해 얼룩이 될 수 있고 윤곽이 뚜렷해져서 사각형이나 원의 형태가 될 수도 있다. 가장 절묘한 조화가 이런 단순한 요소들로 이루어질 수 있다. 어떤 것들은 부드러워져서 붉게 달아오르며 녹아드는 색의 공간들로 가득찰 수 있고 다른 어떤 것은 불꽃같은 색조각들이 촘촘하게 무리를 지어서 톡톡 쏘는 듯하고 불꽃을 튀기는 듯하거나, 색이 짙고 강렬할 수 있다. 완벽하고 예쁜 비율이 그 요소들의 양적 관계에서 드러날 수 있으며 무한한 발명이 그것들의 배치에서 드러날 수 있다. 하지만 모든 경우에 그 형태는 그 요소들의 양을 결정하고 서로에게 미치는 작용(가령 어떤 요소의 끝부분 혹은 모서리가 다른 넓찍한 요소들 사이에 끼워지는 것 등등)을 조절하는 만큼만 효과를 발휘할 것이다. 따라서 삼각형 모양이거나 줄무늬가 있는 형태들, 아니면 되도록 가장 단순한 다른 형태들이 편리하다. 그 경우에 보는 이는 즐거움을 색에서, 오직 색에서만 얻게 된다. 곡선 모양의 윤곽들은, 특히 이 윤곽들이 정교하다면, 색을 죽이고 정신을 어지럽힌다. 인물을 그리는 경우에도 채색에 가장 뛰어난 화가들은 코레조와 루벤스[52]가 종종 그러듯이 그 인물의 윤곽을 녹여 사라지게 하거나, 티치아노[53]처럼 그리고 있는 덩어리를 보기 흉한 형태로 만들거나,

52 [옮긴이] 루벤스(Peter Paul Rubens)는 17세기 바로크를 대표하는 벨기에 화가이다.

53 [옮긴이] 티치아노(Tiziano Vecelli 혹은 Tiziano Vecellio)는 이탈리아의 전성기 르네상스 시대에 활약했던 화가로서 16세기 베네치아 유파에서 가장 중요한 화가로 평가된다.

베로네세[54]와 특히 안젤리코[55]처럼 색다른 패턴을 얻을 수 있는 의상에 가장 밝은 색조를 배치했다. 그런데 안젤리코의 경우에는 색의 절대적인 미덕보다 선의 우아함이 먼저다. 따라서 그는 코레조가 〈큐피드의 교육〉에서 어린 큐피드의 날개에 사용한 것 같은 혼합된 색조를 사용하지 않고 항상 가장 간소한 유형 — 공작의 깃털 — 을 사용했다. 이 화가들 가운데 누구라도 현대의 채색창의 바탕이 되는 잎 장식과 두루마리 모양 장식을 보았다면 무한한 혐오감을 느꼈을 것이지만 그럼에도 불구하고 내가 거론한 화가들은 모두 르네상스식 설계에 대한 사랑에 많이 물들어 있었다. 우리는 화가가 소재를 선택할 자유와 그 소재를 그릴 때 그가 사용하는 선들의 분방함 또한 참작해야 한다. 건물에 쓰이면 화려한 패턴도 그림에 쓰이면 간소하기 때문이다. 그래서 나는 건축물의 경우에는 아무리 이채롭게 혹은 각진 형태로 채색을 해도 지나친 법이 없다고 생각하며, 그런 만큼 내가 형태 측면에서 비난할 필요가 있었던 많은 배치들이 색의 측면에서는 발명될 수 있는 최고의 것이다. 일례로 나는 다음과 같은 점 때문에 항상 튜더 양식에 대해 경멸조로 이야기해왔다. 즉 튜더 양식은 공간의 널찍함과 폭의 널찍함을 과시하는 것을 전부 포기하고 표면들을 무수히 많은 선들로 분할했으나, 선을 아름답게 만들 수 있는 유일한 특징들, 다시 말해 플랑부아양 양식의 변덕스러움을 오랫동안 보완해준 다양성과 우아함을 모두 희생시키고 가로대들과 수직재들의 얽힘을 이 양식의 주된 특징으로 채택한다는 점, 그리고 이것은 대략 벽돌공이 사용하는 체의 망상조직 정도의 디자인상의 발명력이나 솜씨를 보여준다는 점이다. 하지만 바로 이 망상조직이 색으로 이루어진다면 매우 아름다울 것이다. 그리고 형태상으로 흉물스런 모든 문장(紋章) 및 기타 특징들도 색의 테마로서는 유쾌할 수 있다. (그 안에 펄럭거리거나 과도하게 꼬인 선들이 없는 한 말이다.) 이는 채색될 때

54 [옮긴이] 베로네세(Paolo Veronese)는 티치아노보다 한 세대 뒤의 이탈리아 후기 르네상스 화가로 티치아노, 틴토레토와 함께 16세기 베네치아를 지배했던 '위대한 3인'에 속한다.

55 [옮긴이] 안젤리코(Fra Angelico)는 이탈리아 초기 르네상스 시대의 화가로 피렌체 유파에 속한다.

이 테마들이 단순한 패턴을 대신하기 때문이고 조각된 형태에서는 발견될 수 없는 자연과의 유사성이 (조각의 경우와는) 다른 표면들을 이채로운 다양성을 띠도록 채색한 데서는 발견되기 때문이다. 베로나 대성당 뒤에는 문장(紋章)이 새겨진 방패들로 구성된 아름답고 빛나는 벽화가 한 점 있다. 그 방패들에 그려진 것은 황금색 구(求)들이 초록색(변색된 파란색?)과 흰색의 막대 모양들 안에 삽입되어 있고 사각형들 안에 하나씩 걸러 추기경의 모자가 삽입되어 있는 형상이다. 물론 이것은 주거용 건물의 작품으로만 적합하다. 베네치아 소재 두칼레 궁전의 정면은 공공건물에 적합한 색깔을 사용한 것으로 내가 거론할 수 있는 (다른 하나[56]를 제외하고는) 가장 순수하고 가장 정갈한 모델이다. 조각과 몰딩은 모두 흰색이다. 하지만 벽 표면은 옅은 장밋빛의 대리석 블록들이 체크무늬 형태를 이루고 있는데, 이 체크무늬들은 창문들과 결코 조화를 이루지 않는다. 즉 창문의 형태에 맞추어 있지 않다. 마치 그 벽 표면이 먼저 완성되고 그다음에 그 표면을 도려내어 창들을 만든 것처럼 보인다. 도판 12의 그림 2는 루카 소재 산미켈레(San Michele) 성당의 기둥들 위에 그려진, 초록색과 흰색을 사용한 패턴들 가운데 두 개를 보여주고 있다(모든 기둥은 각각 다르게 디자인되어 있다). 둘 다 아름답지만 위쪽 패턴이 확실히 최고이다. 그런데 조각에서라면 이 선들은 완전히 야만스러웠을 것이며 심지어 아래쪽 패턴의 선들도 충분히 세련되지 못할 것이다.

40. 따라서 그런 단순한 패턴의 사용만을 놓고 말할 때 색이 건축물의 구조나 조각 형태에 종속된 한에서 효과를 내는 일반적인 수단에 추가할 장식 방식이 아직 한 가지 더 있는데, 그것은 채색하기와 조각하기의 중간 상태인 단색 디자인이다. 이것이 추가되면, 건축물 장식 체계 전체의 내적 관계를 다음과 같이 나타낼 수 있다.

1. 유기적 형태가 지배적인 단계. 충실하게 구현된 독자적인 조각과

56 [옮긴이] 본장 43절 참조.

높은돋을새김. 풍성한 주두들과 몰딩들. 형태를 추상적인 데 머물게 하지 않고 공들여 완성함. 순수한 하얀 대리석으로 남겨두거나 일정 지점들과 테두리에만 그 형태들과 일치하지 않는 배치 체계로 매우 신중하게 색을 입힘.

2. 유기적 형태가 준(準)지배적인 단계. 얕은돋을새김 또는 음각. 깊이가 감소할수록 더 추상적으로 처리함. 또한 윤곽은 더 투박하고 단순함. 형태의 온전함과 깊이가 줄어든 데 정확하게 비례해서 보다 과감하게 그리고 증가된 정도로 색을 입히되 여전히 그 형태와는 일치하지 않는 체계로 색을 입힘.

3. 유기적 형태가 추상화되어 윤곽이 된 단계. 단순한 윤곽으로 훨씬 더 축소된 단색 디자인이 사용되며 그래서 처음으로 색이 그 윤곽과 일치하도록 허용됨. 다시 말해서 그 이름이 의미하듯이 형상 전체에 하나의 색을 입혀 그것을 다른 색이 입혀진 바탕에서 분리함.

4. 유기적 형태가 완전히 사라진 단계. 가장 생생한 색상의 기하학적인 패턴들 혹은 유동적인 구름 모양의 무늬들.

이 계층구조의 맞은편에 색채 패턴에서부터 시작하여 위로 올라가는 순서로 건축물과 결합될 수 있는 채색(그림)의 다양한 형태들이 배치될 수 있을 것이다. 첫째로 이런 목적에 가장 적합한 것인 모자이크는 그 취급 방식이 최고로 추상적이며 빛나는 색의 덩어리들을 도입한다. 내가 생각하기에 이 방식의 가장 고결한 유형은 토르첼로(Torcello) 섬 소재 대성당[산타마리아 아순타Santa Maria Assunta 대성당]의 마돈나 모자이크이고 가장 풍부한 유형은 파르마 대성당의 세례당의 그림들이다. 다음으로 스크로베니 예배당(Cappella degli Scrovegni)의 프레스코화처럼 순수하게 장식적인 프레스코화가 있고 마지막으로 바티칸 궁(Palazzo Apostolico)과 거기 딸린 시스티나 성당에서처럼 프레스코화가 주요한 위치를 차지하는 유형이 있다. 내 눈에는 이 장식의 가장 고결한 사례들을 건축에 응용할 수 있는 것이 그 예스러운 방식 덕분인 것처럼 보이므로 나는 이 그림 장식의 추상 원칙들을 안심하고 따를 수는 없다. 그리고 나는 이 사례들을 가장 화려한 채색에 적합한 매체로 만든 추상성 및

감탄할만한 단순성은, 현대인이 쉽게 생각하여 구현하려 해도 구현할 수 있는 것이 아니라고 생각한다. 내 생각에 비잔틴 사람들도 인물을 더 잘 그릴 수 있었다면 채색 장식용으로 인물을 사용하지 않았을 것이다. 그리고 그 사용법은 예술의 유년기에 고유한 것이기에 아무리 고결하고 유망한 것일지라도 현재 정당하거나 심지어 가능성 있는 장식 방식들 사이에 포함될 수는 없다고 생각한다. 같은 이유로 채색창을 처리하는 데도 어려움이 있는데, 우리는 아직 이에 대처하지 못했으며 과감하게 벽을 대규모 채색창으로 간주할 수 있으려면 그전에 먼저 이 어려움을 극복해야 한다. 이와 같은 추상이 없는 회화직 소재는 필연적으로 그 자체로 주된 관심사가 되거나 아니면 어쨌든 건축가의 관심사는 아니게 된다. 이런 소재에 대한 구상은 베네치아 궁전들에 있는 베로네세와 조르조네의 작품들에서처럼 건물이 완성된 이후에 화가에게 맡겨져야 한다.

41. 그렇다면 순수한 건축물 장식은 앞에서 열거한 네 가지 종류에 한정된다고 볼 수 있으며 이들 각각은 거의 감지되기 힘든 방식으로 다른 것으로 이행한다. 가령 한쪽 면만 조각된 외형을 (내 생각에는) 너무 오래 유지하는 엘긴의 프리즈는 조각으로의 이행 상태에 있는 단색화[57]이다. 나는 루카 소재 산미켈레 성당의 고결한 정면에 있는 순수한 단색화의 사례 하나를 도판 6에 제시했다. 그 정면에는 이런 아치들이 40개 있는데 하나같이 정교한 장식들로 온통 덮여 있고, 이 장식들은 평평한 흰 대리석에 약 1인치 깊이로 바탕을 깎아내고 그 공간을 녹색의 사문석(蛇紋石) 조각들로 채우는 식으로만 그려져 있다. 이는 매우 정교한 조각 방식으로서, 가장자리들을 맞추는 데 엄청난 세심함과 정확성을 필요로 하고, 같은 선을 대리석과 사문석 둘 다에 새기는 이중적인 작업도 당연하게 필요로 한다. 독자는 형태들이 극도로

57 [러스킨 원주 1880_50] 양색화(dichrom)라고 하는 것이 더 나을 것이다. 즉 푸른색 바탕 위에 노란빛을 띤 연분홍색이다. [옮긴이] "노란빛을 띤 연분홍색"은 원문의 "flesh colour"를 옥스퍼드 영어사전에 제시된 설명('a light pink with a little yellow')으로 풀어서 우리말로 옮긴 것이다. 우리말 '살색'이 단어 자체의 의미로 번역어로서 가장 근접할지 모르지만, 'flesh colo(u)r'라는 어구가 백인을 중심으로 한 것이기에 지금은 잘 사용되지 않는 것과 같은 이유로 '살색'이라는 번역어를 피했다.

단순하다는 것을 즉시 알아차리게 될 것이다. 예를 들어 동물들 혹은 인물들의 눈은 둥근 점으로만 표시되고 있는데 이 둥근 점은 지름이 0.5인치가량인 사문석을 박아 넣어 모양을 잡은 작은 원이다. 하지만 이 형상들은 비록 단순하더라도 오른쪽 기둥 위쪽에 있는 새의 목에서처럼, 매우 우아한 굴곡을 구현한 경우가 종종 있다. 기수의 팔 아래와 새의 목 아래에서처럼 그리고 한때 어떤 패턴으로 채워졌던, 아치를 에워싼 반원형의 선 부분에서처럼, 사문석의 조각들이 많은 장소에서 떨어져 나가서 검은 음영을 드리우고 있다. 떨어져 나간 부분이 복원되었다면 내가 말하고자 하는 바를 더 잘 설명했을 것이다. 하지만 나는 항상 사물을 그야말로 있는 그대로 그리며 어떤 종류의 복원도 싫어한다. 그리고 독자들이 특히 주목했으면 하는 것은, 대리석 코니스에 조각된 장식에서 보이는 형태들의 완성도가 단색화 형상의 추상성, 아치들 사이의 원 모양과 십자가 모양들로 이루어진 패턴들의 추상성 그리고 왼쪽에 있는 아치를 에워싼 삼각형 장식의 추상성과 대조를 이룬다는 점이다.

42. 나는 이 단색화 형상들에게 강한 애정을 느끼는데 이는 이 형상들이 구현되어 있는 모든 작품들에서 이 형상들이 발하는 놀라운 생명력과 기운 때문이다. 그럼에도 불구하고 나는 이 형상들이 함축하는 과도한 추상성으로 인해서 이 작품들을 발전 중이거나 불완전한 예술의 등급에 자리매김할 수밖에 없다고 생각하며, 완벽한 건물은 최고의 조각(유기적 형태가 지배적인 단계와 준지배적인 단계)으로 이루어져야 하고 평평하거나 넓은 표면 위에 칠해진 패턴 색들과 결합되어야 한다고 생각한다. 그리고 우리는 사실상 루카의 산미켈레 성당보다 더 높은 유형인 피사 대성당이 정확하게 이 조건을 따르고 있음을 알게 된다. 색은 기하학적인 패턴들로 표면 위에 입혀져 있고 동물 형태와 아름다운 잎 장식은 조각된 코니스와 기둥에 사용된다. 그리고 내 생각에 조각된 형태들의 우아함은 그것이 채색된 간소한 트레이서리들과 대담하게 대조를 이룰 때 가장 잘 보이는 반면에 색 그 자체는 우리가 보아온 대로 예리하고 각진 형태로 배치될 때 항상 가장 매력적이다. 따라서 조각은 색에 의해 두드러지고 돋보이며, 색은 조각된 대리석의 백색과 우아함 둘 다와

대조를 이룰 때 가장 돋보인다.

43. 지금까지 논의해 오는 동안에 나는 '힘'과 '아름다움'의 조건들 대부분을 하나하나 열거했는데 이 힘과 아름다움은, 건축물이 인간의 정신에 새겨놓을 수 있는 가장 심대한 인상들의 기반인 것으로 내가 처음에 언명했던 것이다. 하지만 모든 조건들이 가능한 방식으로 조화를 이루고 있는 한 사례로서 내가 제시할 수 있는 어떤 건물이 있는지를 살펴보기 위하여, 내가 이 조건들을 요약하는 것을 양해하기 바란다. 3장의 서두를 다시 훑어보고 앞의 두개의 절(41-42절)에서 부수적으로 확정된 조건들을 들어갈 만한 자리에 넣으면 다음과 같은 고결한 특성들의 목록이 작성될 것이다.

단순한 외곽선이 보여주는 상당한 크기(3장 6절). 꼭대기 쪽에서의 돌출(3장 7절). 평평한 표면의 널찍함(3장 8절). 그 표면을 나누는 사각형 구획 부분들(3장 9절). 다양하고 눈에 띄는 석공술(3장 11절). 특히 구멍을 뚫어 만든 트레이서리가 나타내는(3장 18절) 음영의 힘찬 깊이(3장 13절). 윗부분으로 올라가면서 다양하게 변하는 비율(4장 28절). 수평 대칭(4장 28절). 아랫부분에 있는 조각이 가장 섬세함(1장 12절). 윗부분에 있는 장식이 양적으로 풍부함(1장 13절). 몰딩들과 소소한 장식들에서는 조각이 추상적이고(4장 31절), 조각이 동물 형태인 경우에는 완성도가 높음(4장 33절). 둘 다 흰 대리석으로 만들 것(4장 40절). 생생한 색은 평평한 기하학적 패턴들에 도입되고(4장 39절) 자연색 돌을 사용해서 얻어짐(4장 35절).

이 특징들은 건물마다 다른 정도로 나타나며, 일부 건물들에 나타나는 것이 다른 일부 건물들에서는 나타나지 않기도 한다. 이 특징들이 전부 다, 그리고 각각 상대적으로 가능한 최고의 정도로 나타나는 건물은 내가 아는 한 전 세계에서 피렌체 소재 조토의 종탑이 유일하다. 본장의 맨 앞에 있는, 이 종탑의 맨 위층 트레이서리의 그림[도판 9]은 비록 거칠지만 그럼에도 불구하고, 일반적으로 사용되는 가는 윤곽선들로 그린 그림보다 이 종탑의 장엄함을 독자들이 더 잘 파악할 수 있게 해줄 것이다. 처음에 낯선 이의 눈길을 끈 종탑에는 만족스럽지 못한 점이 있다. 낯선 이의 눈에는 지나친

간소함과 지나친 세밀함이 뒤섞여 있는 것처럼 보일 것이다. 그러나 그가 다른 모든 완벽한 예술에 시간을 들이듯이 그렇게 종탑에 시간을 들이도록 두자. 청년 시절에 내가 그 종탑을 경멸했다는 것을, 그 종탑이 조야하게 매끈하고 조야하게 마무리가 되었다고 생각했다는 것을 나는 잘 기억하고 있다.[58] 하지만 나는 그 이후로 그 종탑 옆에서 오랫동안 살았고 햇빛과 달빛이 비치면 내 방 창가에 서서 그 종탑을 바라보았다. 그리고 내가 나중에 솔즈베리 대성당의 정면 바로 앞에 처음으로 섰을 때 북방 고딕 양식의 투박함이 나에게 얼마나 심대하고 음울하게 보였는지를 쉽게 잊을 수가 없다. 솔즈베리 대성당의 모습(초록 호수에서 솟아오른 메마른 검은 바위들인 양 잔디로 뒤덮인 조용한 공간에서 솟아오른 저 회색 벽들, 투박하고 결이 거친 허물어져 가는 기둥들, 그리고 트레이서리도 없고 그 높이에 있는 흰털제비들의 둥지 말고는 다른 장식도 없는, 세 개가 한 조를 이룬 채광창들)과 조토의 종탑의 모습(밝고 부드러우며 햇빛을 잘 받는 저 다채로운 붉은 벽옥색의 표면, 저 나선 기둥들, 아주 하얗고 희미하고 수정 같아서 어두울 때는 그 가느다란 형태들이 옅은 빛의 동쪽 하늘을 배경으로는 거의 추적되지 않는, 요정 같은 저 트레이서리들, 아침 구름 같은 색을 하고 바다 조개처럼 돋을무늬가 새겨진 산(山) 알라바스터 색의 고요히 올올한 탑) 사이의 대조는 (그것이 재빨리 느껴질 수 있다면) 실로 기묘하다. 그리고 내가 생각하는 것처럼 이것이 완벽한 건축의 모델이자 귀감이라면, 이것을 세운 사람의 어린 시절을 되돌아봄으로써 배우게 되는 것은 없겠는가? 나는 인간의 정신적 '힘'은 '황야'에서 성장한다고 말했다.[59] 이와 달리 아름다움 ─ 우리는 아름다움을 이루는 모든 선과 색조가 기껏해야 신의 일상적인 작업의 희미한 이미지이며 어떤 '창조의 별'에서 한 줄기 빛이 와서 멈춘 것이라고 보았다 ─ 에 대한 사랑과 의식은 신이 전나무와

58 [옮긴이] 러스킨이 처음 피렌체를 방문하여 피렌체의 건축에 실망한 때가 1840년이니, 그가 스무살 무렵의 일이다.

59 [옮긴이] 3장 24절에서 "은둔자 정신의 힘"을 논한 부분을 참조하라.

소나무를 심음으로써 즐겁게 만든 장소들에서 주로 생기게 마련이다. 보초를 서고 전쟁을 하기 위한 탑들 위로 '아름다움'의 주춧돌을 세울 운명을 타고난 아이는 피렌체의 성내가 아니라 멀리 떨어진 피렌체 백합 들판에서 훈련을 받았다. 그가 이룬 모든 것을 기억하라. 그가 이탈리아의 마음을 채운 신성한 생각들을 일일이 짚어보라. 그를 따랐던 사람들에게 그들이 그의 발밑에서 무엇을 배웠는지를 물어보라. 그리고 당신이 그의 과업들을 하나하나 살펴보고 그 과업들이 증언하는 바를 받아들였을 때, 신이 그의 이 종에게 평범하지도 않고 제한되지도 않은 몫의 성령을 정말로 쏟아부은 것처럼 보인다면, 그리고 그가 정말로 인간의 자식들 사이에서 왕이었던 것처럼 보인다면,[60] 그의 왕관에 새겨진 구절은 바로 다윗의 왕관에 새겨진 다음의 구절이었다는 것을 또한 기억하라. "나는 양 떼를 따라다니던 너를 양 우리에서 데려왔노라."[61]

60 [옮긴이] 러스킨이 말하는 '왕'은 일반적인 의미의 왕과 근본적으로 다르다. 러스킨은 자신의 과거에 대한 회고록인 『과거Praeteriata』에서 왕에 대한 생각을 호메로스와 월터 스코트로부터 배웠다고 한다. 그런데 그가 이들로부터 배워서 가지고 있는 생각에서는 왕이 다른 사람보다 더 많은 일을 하는 사람들이며 그들이 하는 일의 양에 비해서 다른 사람들보다 일의 대가를 덜 가지는 사람들이다. 왕들 중 최고는 심지어 무상으로 통치한다. "내가 보기에 최근에는 왕에 대한 관념이 이것과 정반대가 된 듯하다. 그래서 일반적으로 다른 사람들보다 덜 다스리고 더 많이 가지는 것이 우월한 사람들의 의무인 것으로 간주되는 듯하다."(1권 1장)

61 [옮긴이] 〈사무엘하서〉 7장 8절. 문장 전체는 다음과 같다. "I took thee from the sheepcote, from following the sheep, to be ruler over my people, over Israel"('나는 양떼를 따라다니던 너를 양 우리에서 데려와 내 백성 이스라엘의 영도자로 삼았다') 러스킨은 나중에 『피렌체의 아침Mornings in Florence』(1875-77)에서 조토의 종탑을 '목자의 탑'(The Shepherd's Tower)이라고 부른다.

5장 생명력의 등불

1. 인간 영혼의 본성 및 관계들을 설명하는 데 쓰이는 물질계의 무수한 유비적 특징들 가운데 물질의 활동 상태 및 비활동 상태와 불가분하게 연결된 인상들보다 더 놀랄만한 것은 없다. 나는 '아름다움'의 본질적인 특징들 중 상당 부분이 유기체들에서 생명 에너지가 표현되는 데 달려 있거나 본래가 수동적이고 무력한 것들이 그런 생명 에너지에 종속되는 데 달려 있다는 것을 다른 곳에서 보여주려고 한 바 있다.[01] ✤ 여기시는 그때 내가 제시한 것 가운데 대체로 인정을 받으리라고 생각되는 다음과 같은 진술 즉 사물들은 질료, 효용 또는 외적 형태와 같은 여러 측면에서는 같을지라도 생명력(활력)의

아포리즘 23
모든 사물들은 그 '삶(의 활력)'의
충만 정도에 비례해서 고결하다.

충만 정도에 비례해서 고결하거나 조악하다는 진술만을 반복하면 될 듯하다. 사물들은 그것들 자체가 이 생명력의 충만을 향유하거나 아니면 (예를 들어 바다 모래가 파도가 움직인 흔적을 간직함으로써 아름다워지듯이) 그 생명력이 작용한 증거를 담지한다. 그리고 이것은 최고 등급의 창조적인 생명력인 인간 정신의 징표를 간직하고 있는 모든 사물들에게 특히 해당된다. 모든 사물들은 그 사물들에 뚜렷하게 투여된 정신 에너지의 양에 비례해서 고결해지거나 조악해진다. 그런데 이 규칙이 가장 특징적으로 그리고 가장 긴요하게 적용되는 것은 건축의 창조물들과 관련해서이다. 건축의 창조물들은 투여된 인간의 지적 활력 말고는 다른 고유한 생명력을 품을 수 없으며 음악이나 그림처럼 본질적으로 그 자체로 유쾌한 것들(음악의 경우에는 감미로운 소리, 그림의 경우에는 아름다운 색깔들)로 구성되지 않고 생기가 없는 물질로 구성되기

01 [옮긴이] 『현대 화가론』 2권 1편 12장-14장을 가리킨다.

때문에, 그 창조물들의 최고도의 품격과 유쾌함은 그것들을 생산하는 데 관여한 지적인 활력을 생생하게 표현하는 것에 달려 있다.[02]✛

2. 인간 정신의 에너지를 제외한 다른 모든 종류의 에너지의 경우에는 살아있다는 것이 무엇이고 살아있지 않다는 것이 무엇인지에 대해서 의문의 여지가 없다. 식물의 경우든 동물의 경우든 '살아있는' 감각은 실로 그 감각이 있는지 없는지 의문을 갖게 만들 정도로 매우 미미해질 수 있지만 어쨌든 그 감각이 분명하게 드러나는 경우에는 다름 아닌 살아있는 감각으로서 분명하게 드러난다. 생명을 모방하거나 흉내낸 것을 생명 자체로 착각할 일은 없다. 기계 장치도 전기(電氣)도 생명을 대신할 수 없다. 또한 생명을 닮는다고 하더라도 우리가 판단을 내릴 때 망설이게 할 만큼 두드러지게 닮지도 않는다. 물론 인간의 상상력이 (자신이 생명을 불어넣은 것들이 사실은 죽은 것들이라는 점을 잠시도 잊어버리지 않고 구름에는 몸짓을, 파도에는 기쁨을, 바위에는 목소리를 집어넣는 그 고유의 넘치는 활력을 오히려 기뻐하면서) 즐겁게 고양시키는 많은 것들이 있긴 하지만 말이다.

3. 그러나 우리가 사람의 에너지에 관심을 갖기 시작할 때 우리는 우리가 이중적인 피조물을 다루고 있다는 것을 즉각 깨닫는다. 인간의 경우 그 존재의 대부분에는 그에 상응하는 허구적인 가상체가, 벗어던지지 않고 부정하지 않으면 위험을 각오해야 하는 그런 가상체가 있는 것 같다. 그래서 인간에게는 진실한 신념과 거짓된 신념, 달리 말하자면 살아있는 신념과 죽은 신념 또는 가장되지 않은 신념과 가장된 신념이 있다. 인간에게는 진실한 희망과 거짓된 희망이, 진실한 자선과 거짓된 자선이 그리고 마지막으로 진실한 생명력과 거짓된 생명력이 있다. 인간의 진실한 생명력은 하등한 유기체들의 생명력과 마찬가지로 외부의 사물들을 주형하고 제어하는 독립적인 힘이다. 그것은 자신을 둘러싼 모든 것을 음식이나 도구들로 전환시키는 동화력이다. 그리고 그것은 인간이 뛰어난 지력의 안내에 아무리 정중하게 또는 고분고분하게 귀를

02 [옮긴이] 러스킨의 1880년 주석 35를 참조하라.

기울이거나 따르더라도, 판단하는 원칙으로서의 그 나름의 권위를, 복종이든 반항이든 할 수 있는 의지로서의 그 나름의 권위를 결코 잃지 않는 동화력이다. 인간의 거짓된 생명력은 실로 죽음[03] 혹은 무감각의 조건들 중 하나일 뿐이지만 활기를 부여한다고 말할 수 없는 때조차도 작용은 하며 그러면서도 진실한 생명력과 항상 쉽게 구별되지 않는다. 이 거짓된 생명력은 우리 가운데 많은 이들이 세상에서 보내는 많은 시간 동안 접하는 관습과 우연한 사건들의 생명력이다. 이 거짓된 생명력은 우리가 목적으로 삼지 않은 것을 하게 하고 우리가 의도하지 않은 것을 말하게 하며 우리가 이해하지 못하는 것에 찬성하는 그러한 생명력이다. 이 거짓된 생명력은 그 외부에 있는 것들의 무게에 짓눌리고 그것들을 동화시키지 못하며 그것들에 의해 주조되는 생명력이다. 이 거짓된 생명력은, 건강에 좋은 이슬 밑에서 자라면서 꽃을 피우지를 못하고, 흰서리가 내린 것처럼 결정화된 이슬로 뒤덮인 생명력이며, 진실한 생명력이 실제 나무라면 이 거짓된 생명력은 모양만 나무인 것이다. 즉 거짓된 생명력은 진실한 생명력과는 거리가 먼, 부서지기 쉽고 다루기 힘들며 얼음처럼 찬 생각들과 관습들이 설탕처럼 하얗게 결정화된 덩어리와 같은 것이다. 이 덩어리는 구부러질 수도 없고 자랄 수도 없으며 이것이 우리의 길을 막는다면 틀림없이 짓밟혀서 조각조각 부서질 것이다. 모든 사람이 다소는 이런 종류의 동상에 걸리기 쉽다. 모든 사람이 어느 정도는 헛된 문제로 거추장스럽게 덮여 있는 것이다. 다만 사람들이 자신 안에 진정한 생명력을 간직하고 있다면 항상 고결한 균열을 내어 이 껍데기를 떼어낼 것이다. 그리하여 마침내 굳은 껍데기가 있었던 부분은 자작나무 위에 난 검은 줄무늬들처럼 그들 자신의 고유한 내적인 힘을 입증하는 것이 될 뿐이리라. 그러나 최고의

03 [러스킨 1880_51] 그렇다. 따라서 이것은 이 모든 은유와 부정확한 형이상학이 없이 이렇게 단순하게 불리는 것이 훨씬 더 좋았다. 우리가 부주의하게 '거짓된' 희망이나 '거짓된' 자선이라고 부르는 것은 단지 잘못 알고 있는 희망, 잘못 알고 있는 자선이다. 진짜 물음은 오로지 '우리가 죽어있는가 살아있는가'이다. 마음이 죽어있고 우리의 모든 행동들에서 이름만 갖고 산다면 우리는 죽음의 씨앗들을 뿌리고 있는 것이다.

인간들일지라도 그들이 하는 온갖 노력에도 불구하고 그들 존재의 많은 부분은 꿈에서인 듯 진행된다. 그런 상태에서 그들은 마찬가지로 꿈속에 있는 듯한 사람들이 보기에는 실제로 움직이며 그들이 맡은 역할을 충분히 하지만, 정작 그들 주변에 무엇이 있는지 또는 그들 내부에 무엇이 있는지에 대한 명확한 의식을 갖지는 못한다. 전자를 보지 못하고, 후자에는 무감각하다. 감각이 둔한($\nu\omega\theta\rho\circ\iota$)[04] 것이다. 나는 무딘 마음과 잘 듣지 못하는 귀를 가진 사람에까지 무리하게 적용할 정도로 이 정의를 밀어붙이지는 않을 것이다. 나는 이 정의를 민족들의 경우든 개인들의 경우든 그 자연적 실존의 아주 빈번한 상태 — 그 민족들이나 개인들의 나이에 따라 그들에게 공통적으로 해당되는 상태 — 와 관계되는 만큼만 다룰 것이다. 한 민족의 생명력은 보통 용암류처럼 처음에는 밝고 격렬하며 그다음에는 느려져 식은 표층이 형성되고 마침내는 굳은 덩어리들이 계속 구르는 방식으로만 앞으로 나아간다. 보기에도 딱한 것이 이 마지막 상태이다. 모든 단계는 예술에서 가장 분명하게, 그리고 다른 어떤 예술 분야에서보다 건축에서 더 분명하게 나타난다. 우리가 방금 말했듯이 건축은 특히 진실한 생명력의 열기에 의존하므로 거짓된 것의 독미나리 같은 냉기 또한 남다르게 감지할 수 있기 때문이다. 그리고 (내가 알기로는) 사람들이 일단 그 특징들을 알아차리기만 하면 죽은 건축의 모습보다 더 숨막히게 하는 것은 없다. 어린 시절의 미약함에는 장래성과 호기심이 가득 차 있다. 불완전한 앎의 투쟁에 에너지와 연속성이 가득 차 있는 것이다. 하지만 다 자란 사람의 모습에 무기력과 경직이 자리 잡는 것을 보는 것, 한때 사유의 색조를 풋풋하게 둘렀던 유형들이 과도한 사용으로 닳아져 색이 바래는 것을 보는 것, 성체가 된 생명체의 껍질을 그 색이 바래고 껍질 안의 몸체가 죽은 후에 보는 것, 이것은 모든 지식이 사라지는 것보다 더 굴욕적이고 더 우울한 광경이며 명백하고 무기력한 유아기로의 회귀이다.

04 [옮긴이] '$\nu\omega\theta\rho\grave{o}\varsigma$'는 '둔한, 느린, 게으른'이라는 의미의 그리스어 형용사이다. (본문에서 맨 뒤의 '-ι'는 복수 주격에 맞춘 어미변화이다.)

아니, 우리는 그런 회귀가 항상 가능하기를 바라야 한다. 우리가 마비 상태를 유아기로 바꿀 수 있다면 희망이 있을 것이다. 하지만 나는 우리가 어느 정도까지 다시 어린아이가 될 수 있고 잃어버린 우리의 생명력을 되찾을 수 있는지를 모르겠다. 많은 사람들은 최근 몇 년 사이에 우리의 건축의 목표 및 관심과 관련하여 일었던 움직임이 전도가 유망하다고 생각한다. 내 생각도 그렇기는 하지만 나에게는 그 움직임이 약해 보인다.[05] 나는 그것이 실로 씨앗의 발아인지 늙은 뼈가 덜그럭대는 것인지를 구분할 수가 없다. 그리고 나는 우리가 지금까지 원칙적으로 최고의 것임을 확인했거나 추측한 모든 것에 영향력·가치·즐거움을 유일하게 부여할 수 있는 기운 또는 활력이 없다면 그 모든 것이 얼마나 외형적으로만 구현될 것인가를 시간을 들여 궁구하기를 독자들에게 요청하는 바이며 이렇게 들인 시간은 낭비가 아닐 것으로 생각한다.

4. 이제, 첫째로 말해둘 것은 (이것은 꽤 중요한 점이다) 오늘날의 예술이 빌리거나 모방하는 것은 그 자체로 그 예술이 죽었다는 표시가 아니며, 예술이 관심 없이 건성으로 빌리는 경우에만 또는 예술이 가리지 않고 모방을 하는 경우에만 죽었다는 표시가 된다는 점이다. 어떤 뛰어난 민족의 예술이 자신이 초기에 한 노력의 성과들이 제공하는 사례들보다 더 고결한 사례들을 하나도 모르는 상태에서 발전하는 경우, 그 예술은 항상 가장 일관되고 이해 가능한 성장을 보여주며 아마도 일반적으로는 자기 발생이라는 점에서 특히 존경받을 만한 것으로서 여겨질 것이다. 그러나 내 생각에 가령 롬바르드 사람들의 것과 같은 건축에 담긴 생명력에는 이보다 훨씬 더 장엄한 어떤 것이 있다. 롬바르드의 건축은 그 자체로는 거칠고 어린애 같으며 주변에 즐비한 더 고결한

05 [러스킨 원주 1880_52] 내가 이토록 일찍 이렇게 많은 분별력을 가졌다는 것을 알고 나니 기쁘다. 내게 분별력이 조금 더 있어서 입놀리기를 그쳤다면, 가장 생기발랄한 삶의 활력이 뜻 모를 쓸데없는 말에 소모되는 것을 얼마나 많이 막고 세심한 소묘작업에 그 활력을 얼마나 많이 담았을 것인가! 나는 지금쯤 산마르코 대성당과 라벤나(Ravenna)[이탈리아 북부의 도시]를 세세하게 그렸을 지도 모른다. 책에서 하는 이 형편없는 호언이 제공할 수 있는 모든 효용을 사람들이 필요로 한다면 사람들이 이용하도록 두자. 그러나 나는 이 효용이 무엇이 될지는 모르겠다. 지금 영국에 남아 있는 유일하게 살아있는 예술은 '광고지 붙이기'이다.

예술 작품들에 재빨리 감탄하고 그것들을 언제든지 모방할 태세이지만 그 나름의 새로운 본능이 매우 강해서 자신이 모방하거나 빌리는 모든 작품들을 그 나름의 생각과 조화되도록 재구축하고 재배열한다. 이는 처음에는 일관성이 없고 어색하지만 결국에는 완성되어 완벽한 조직체로 융합되는 조화이다. 모든 빌린 요소들이 그 나름의 근원적이고 불변하는 삶의 활력에 종속되는 것이다. 내가 알기로는, 이렇게 장엄하게 투쟁하여 독립적인 실존을 얻은 실제 사례를 발견하는 것보다 더 강렬하게 느껴지는 것은 없다. 어떤 생각들을 빌렸는지를 간파하는 것, 아니 다른 시대에 다른 예술가들에 의해 조각된 바로 그 크고 작은 돌덩어리들이 새로운 표현과 목적에 맞추어 새로운 벽을 이루는 모습을 발견하는 것보다 더 강렬하게 느껴지는 것은 없는 것이다. 이는 이를테면 (앞에서의 비유를 다시 쓰자면) 용암류의 한가운데서 정복되지 않은 바윗덩어리들을 발견하는 경우와 흡사한데, 이 바윗덩어리들은 산화(酸化)되어 생석회가 된 조각들을 제외한 모든 것을 동질적인 불기운 덩어리 안으로 융합한 힘을 증언하는 대단한 목격자들이다.

5. 어떻게 모방을 건강하고 활력 넘치게 할 수 있는가? 불행히도 생명력의 징표들을 열거하는 것은 쉬울지라도 생명력을 정의하거나 전달하는 것은 불가능하다. 그리고 '예술'에 대해 글을 쓰는 모든 똑똑한 작가들이 예술의 발전기에 발견되는 모방하기와 쇠퇴기에 발견되는 모방하기 사이의 차이를 주장했을지라도, 그들이 영향을 미쳤을 수도 있는 모방자에게 아주 조금이라도 활력을 전달할 수 있었던 작가는 아무도 없었다. 그러나 활력 있는 모방의 매우 뚜렷한 두 가지 특징이 '솔직함'과 '대담함'이라는 것에 주목하는 것은 유익하지는 않더라도 적어도 흥미로운 일이기는 하다. 모방의 '솔직함'이 무엇보다 특이하다. 솔직한 모방에는 대상을 어느 정도로 차용하는지를 숨기려는 그 어떤 노력도 존재하지 않는다. 라파엘레[06]는 젊은 스파르타인

06 [옮긴이] 라파엘레 몬티(Raffaele Monti)는 이탈리아의 조각가, 작가이자 시인이다.

소매치기[07]만큼이나 담담하고 순진하게 마사초(Masaccio)로부터 인물 전체를 탈취해오거나 페루지노로부터 전체 구성을 차용했다. 그리고 로마네스크 양식의 한 바실리카를 지은 건축가는 개미가 나뭇가지들을 주워 모으듯이 장식 기둥들과 주두들을 눈에 보이기만 하면 끌어모았다. 이런 솔직한 수용을 볼 때 우리는, 채택한 것이라면 무엇이든지 변형하고 갱신할 수 있는 힘, 매우 의식적이고 매우 의기양양해서 표절이라는 비난을 두려워하지 않는 힘에 대한 감각이 있다고 적어도 추정할 수 있다. 자신의 독자성을 입증할 수 있고 또 입증해왔음을 너무나도 확신해서 자신이 감탄하고 있는 것에 가장 솔직하고 분명한 방식으로 경의를 표하는 것을 두려워하지 않는 그러한 힘 말이다. 그리고 이 힘의 감각에 필연적으로 따르는 것이 바로 내가 앞에서 언급했던 다른 징표, 즉 처리가 필요할 때 처리하는 대담함, 선례를 따르는 것이 불편해지는 곳에서 선례를 주저 없이 싹 희생시키는 과감함이다. 예를 들어 이탈리아 로마네스크 양식의 특징적인 형태들의 경우 이교도 신전의 지붕이 없는 부분[08]이 우뚝 솟은 네이브로 대체되어 결과적으로 서쪽 정면의 페디먼트가 세 부분으로 나누어지게 되었는데, 나뉜 세 부분 중에서 가운데 부분은 갑작스럽게 단층을 일으켜 융기한 경사진 지층의 등성이처럼 양 날개 부분에서 떨어져 나와 그 위로 들어올려졌다. 양 끝의 두 아일에 페디먼트의

07 [옮긴이] 스파르타에서는 청년들에게 먹을 것을 훔쳐서 생계를 스스로 해결하도록 가르쳤으며 만일 훔치다가 걸리면 그것이 범죄여서가 아니라 훔치는 기술이 부족하거나 부주의하다는 이유로 벌(태형)을 받았다. 이에 대해서는 『플루타르코스의 영웅전』 '리쿠르고스'편 17장 참조.

08 [옮긴이] 기원전 1세기 경에 활약한 고대 로마의 기술자이자 건축가인 미르쿠스 비트루비우스 폴리오(Marcus Vitruvius Pollio)는 10권으로 된 그의 저서 『건축에 대히여De Architectura』에서 그리스 신전의 유형을 일곱 개로 나누는데, 그중 맨 마지막인 '히파이트로스'(hypaetros) 유형의 특징은 "가운데가 지붕이 없이 하늘로 열려있"는 것이다. 폴리오는 "이 유형의 사례는 로마에는 없지만, 아테네에 기둥 8개가 줄지어 서있는 올림피아 (제우스) 신전이 있다"고 한다. 이 제우스 신전 내부를 그림으로 복원한 것(https://www.myartprints.co.uk/a/rehlender/olympiazeustempel-1.html)에서 지붕이 없이 하늘로 열린 부분을 확연히 볼 수 있다.

삼각형 조각이 각각 하나씩 두 개 남았는데, 단층이 나기 전의 온전한 공간에 맞추어진 장식들로는 이제 이 두 부분을 채울 수 없었다. 그리고 정면의 중앙 부분이 기둥의 열들로 채워졌을 때 어려움은 더 커졌는데 이 열들이 양 끝의 날개 부분 바로 앞에서 불쑥 끝날 때에는 불쾌한 느낌을 주게 마련이었다. 나는 이런 상황에서 선례를 많이 존중했던 건축가들이 어떤 방편을 채택했는지 알지 못하지만 그것은 분명 피사 건축가의 방편은 아니었을 것이다. 피사 건축가는 기둥들의 열을 페디먼트 공간으로 연장하되 장식 기둥들의 높이를 줄이고 또 줄여서, 모서리에 놓이는 마지막 기둥의 경우에는 기둥 몸체가 완전히 사라지고 기본 주추 위에 주두만 덩그러니 놓이게 했던 것이다. 나는 이 배치가 우아한가 그렇지 않은가라는 물음을 지금은 제기하지 않을 것이다. 나는 사회적으로 인정되는 원칙일지라도 방해가 되면 모두 버리고 자신의 고유한 본능을 관철하기 위해 모든 불화와 어려움을 돌파하는, 거의 유례없는 대담함의 한 사례로서만 이 배치를 제시한다.

6. 그러나 솔직함도 게으른 것이라면 그 자체로 반복의 핑계가 되지 못하며, 과감함도 현명하지 못한 것이라면 혁신의 핑계가 되지 못한다. 더 고결하고 확실한 활력의 징표들 ― 양식의 장식적이거나 독창적인 특성 모두와 무관하며, 확연히 발전 중인 모든 양식에서 항상 보이는 징표들 ― 을 찾아야 한다.

내 생각에 이러한 징표들 중에서 가장 중요한 것 가운데 하나는 구상한 것을 구현하는 과정에서 세련됨을 다소간 등한시하거나 무시하는 것, 달리 말하자면 어쨌든 (보통은 자기도 모르는 사이에 이루어지지만 드물지 않게 의도적으로) 구현 과정을 구상에 명백하게 종속시키는 것이다. 그런데 나는 이 점에 대해서는 자신 있게 말하면서도 동시에 자제하며 조심스럽게 말해야 할 터인데, 그렇지 않다면 위험할 정도로 오해를 받을 소지가 많을 것이기 때문이다. ✝ 린지 경(Lord Lindsay)은 이탈리아의

아포리즘 24
최고의 건축과 최고의 회화 모두
완벽한 끝마무리를 특징으로 한다.

최고의 설계자들이 자신들의 세공에서도 가장 꼼꼼했다는 점을 그리고 그들의 석공술, 모자이크 등등의 안정성과 끝마무리는 (우리들 사이에서 그토록 멸시받는

세부에 유수한 설계자들이 신경을 써주는 일은 명백히 일어나기 힘든 점에 비추어 볼 때) 항상 완벽했다는 점을 정확히 관찰했고 제대로 언급했다. 나는 가장 중요한 이 사실을 충분히 인정하고 거듭 주장할 뿐만 아니라 적소에서의 완벽하고 대단히 섬세한 끝마무리를 회화의 모든 최고 유파들과 건축의 모든 최고 유파들에 공히 해당되는 특징으로서 강조할 것이다. 그러나 다른 한편, 완벽한 끝마무리가 완성된 예술의 일부이듯이 발전 중인 끝마무리는 발전 중인 예술의 일부이다. 그리고 내 생각에, 저 미발전된 예술이 처한 둔감함 또는 마비 상태를 나타내는 가장 치명적인 표시는, 그 예술이 자신의 구현 능력으로 인해 발전이 저해되었다는 점, 세공 솜씨가 설계보다 앞섰다는 점일 것이다. 나로서는 적소에서의 철저한 끝마무리를 완성된 유파의 한 속성으로 인정하면서도, '끝마무리란 무엇인가'와 '끝마무리의 적소란 어디인가'라는 극히 중요한 두 가지 물음에 내 나름대로 답할 권리를 스스로 확보해야 할 것이다.✤

7. 그러나 우리가 이 물음들 중 어느 쪽이라도 설명할 때, 우리가 기억해야 할 것은 투박한 시기의 세공인들이 진보된 시기의 설계를 채택하는 경우(현존하는 사례들에서 보면) 세공 능력이 구상한 바를 구현하는 데 못 미칠 수 있다는 점이다. 기독교 건축의 모든 출발은 이런 유형이며, 물론 그 필연적인 결과는 구현하는 힘과 구상된 것의 아름다움 사이의 간극이 눈에 띄게 벌어지는 것이다. 처음에는 야만스러울 정도로 투박하게 고전적인 설계를 모방하는 일이 일어난다. 예술이 진보하면서 설계는 고딕적인 그로테스크함이 섞여서 변경되고 구현 솜씨는 더 완벽해지며 그러다가 결국 그 둘 사이에서 조화가 이루어지는데 그 균형 속에서 설계와 구현 솜씨는 새로운 완벽함으로 나아간다. 이제 바탕이 다시 만들어지고 있는 시기 전체에 걸쳐서 강렬한 열망을 명백하게 보여주는 표시들이 살아있는 건축물에서 발견될 것이다. 이것들은 모든 사소한 취급 지점들을 무시하게 만드는, 도달하지 못한 어떤 것을 향하려는 몸부림의 표시들이요, 만족감을 시인하는 듯 보이거나 다른 데 쓰는 것이 더 좋을지도 모르는 시간 및 관심을 요구하는 듯 보이는 모든 특성들에 대한 끊임없는 경멸의 표시들이다. 그리고 드로잉을 충실하고 진지하게 공부하는 사람이

자신의 당면 목적에는 부합할지라도 자신이 불완전하다고 알고 있고 차후에 하려는 것에는 못 미친다고 알고 있는 습작을 할 때 선을 반듯하게 긋거나 배경을 마무리하는 데 시간을 허비하지 않으려 하는 것과 꼭 마찬가지로 (뛰어난 사례의 영향 아래에서 작동하거나 스스로 급속하게 발전하고 있는) 초기 건축의 진정한 유파가 가진 힘도 (정말로 신기하게) 무엇보다 정확한 대칭과 치수 — 이것은 죽은 건축에서 필연적으로 보이는 가장 고통스러운 특성이다 — 를 무시하는 데서 찾아낼 수 있다.

8. 도판 12의 그림 1은 베네치아 소재 산마르코 대성당의 설교단 아래쪽 패널 장식에 있는 작은 기둥과 스팬드릴인데, 나는 이것을 투박한 구현 방식과 무시된 대칭, 이 두 가지를 가장 특이하게 보여주는 사례로 제시했다. 잎 장식의 불완전성(단순성만이 아니라 실제적인 조야함과 추함)이 즉각 눈에 띌 것이다. 이것은 그 시대 작품들에서 흔히 볼 수 있지만 이토록 아무렇게나 조각된 주두를 발견하는 것은 그리 흔한 일은 아니다. 주두의 불완전한 두루마리 모양 장식은 한쪽이 다른 쪽보다 훨씬 더 높게 올라가 있고 올라간 쪽은 크기가 줄어들어 있으며, 공간을 채우기 위한 구멍이 추가로 뚫어져 있다. 이것 말고도 몰딩 부재 *a*는 그것이 아치를 따르는 곳에서는 롤 몰딩이고 *a*에서는 납작한 필릿 몰딩이다. 롤 몰딩은 모서리 *b*에서 납작한 필릿 몰딩으로 슬그머니 전환되어 나아가다가 바깥쪽 몰딩이 아주 거칠고 가차없이 막아서면서 결국 갑자기 완전히 멈추었다. 이 모든 것에도 불구하고 배치 전체의 우아함, 비율 및 느낌은 아주 훌륭해서 지금 있는 자리에서는 미진한 점이 전혀 없다. 세상에 있는 그 어떤 학문과 대칭도 이것을 능가할 수 없다. 훨씬 더 높은 수준의 작품 즉 니콜로 피사노[09]가 제작한 피스토야 소재 산탄드레아(Sant'Andrea) 교회의 설교단에 부속되는 부분들의 구현 방식이 어떤지를 그림 4에서 좀 짐작할 수 있도록 했다. 이 설교단은 매우 신경을 써서 섬세하게 구현된 인물 조각들로

09 [옮긴이] 니콜로 피사노(Nicolo Pisano)는 피사 대성당의 설교단을 제작한 조반니 피사노(Giovanni Pisano)의 아버지이다.

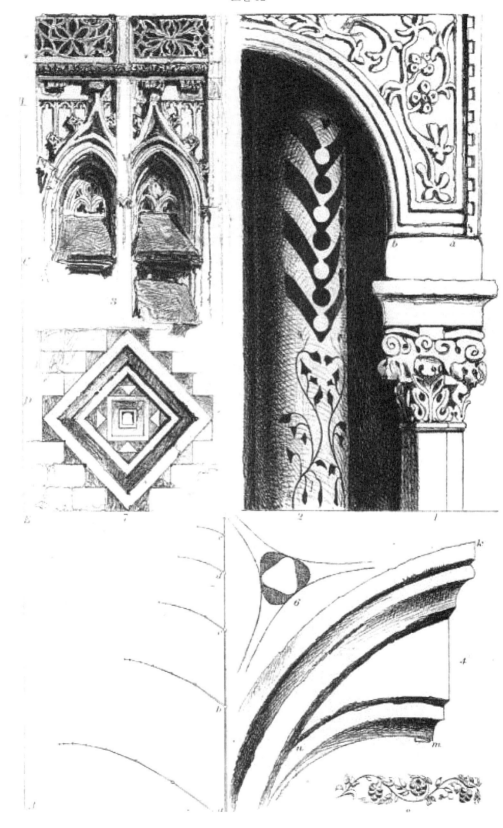

뒤덮여 있다. 그러나 단순한 아치 몰딩들을 구현하는 데 이르렀을 때에는 조각가가 지나치게 정밀하게 세공을 하거나 지나치게 선명하게 음영을 넣음으로써 사람들의 시선을 몰딩으로 끌어당기는 것을 원하지 않았다. 예로 잡아본 k에서 m까지의 단면 부분은 독특하게 단순하며, 오목하게 들어간 부분에서는 예리한 각도의 선을 결코 만들어 낼 수 없을 만큼 살짝 그리고 뭉툭하게 들어가 있다. 그리고 이것은 처음 볼 때는 되는 대로 세공된 것 같지만 사실은 조각에서의 스케치에 해당하는 것으로, 화가가 배경을 가볍게 구현하는 것에 정확하게 상응한다. 선들은 나타났다가 다시 사라지고, 때로는 깊고 때로는 얕으며 때로는 딱 끊어진다. 그리고 커습의 오목한 곳은 바깥쪽에 있는 아치의 오목한 곳과 n에서 만나는데, 이는 곡선 형태로 접하는 것과 관련된 모든 수학 법칙들을 가장 대담하게 거스르는 것이다.

9. 위대한 대가의 정신이 이렇게 대담하게 표현된 데에는 매우 유쾌한 어떤 것이 담겨 있다. 그것이 인내로 이루어낸 '완벽한 세공'이라는 말이 아니다.[10] 내 생각에는 인내하지 못하는 성급함이야말로 발전해 나아가는 유파의 영광스러운 특징이다. 그리고 나는 로마네스크와 특히 초기 고딕 양식이 성급함의 여지를 아주 많이 제공하기 때문에 이 양식들을 좋아한다. 측정이나 구현 과정에서 나타나는 우연한 부주의가 대칭적인 규칙성으로부터의 의도된 일탈 그리고 부단히 변화하는 상상의 풍부함과 구별할 수 없을 정도로 섞이는데, 이것이 두 양식의 눈에 띄는 특징들이다. 사람들의 눈에는 이 특징들이 얼마나 훌륭하고 얼마나 빈번하게 나타나는지가, 그리고 이 특징들의 우아함과 돌발성으로 인해 건축 법칙의 엄격함이 완화되어 얼마나 생기 있게 되는지가 충분히 보이지 않는 것 같다. 하물며 전적으로 대칭적이라고 공언되는 중요한 각 부분들조차도 그 측정치가 동일하지 않다는 점은 말할 것도 없다. 나는 치수의 전반적인

10 [옮긴이] 이 문장은 야고보서 1장 4절의 한 부분("let patience have her perfect work", 흠정역)을 활용한 것이다. 성경에서는 '인내'(patience) 자체가 온전해지는 것을 "perfect work"로 표현하고 있으나 러스킨은 이를 다른 의미로, 즉 인내를 통해 이루어지는 '완벽한 세공'의 의미로 활용하고 있다.

정확성에 관하여 자신 있게 말할 정도로 현대적인 관습에 익숙하지는 않지만, 현대의 건축가들은 다음에 나올 피사 대성당의 서쪽 정면의 치수를 매우 잘못된 근사값으로 여길 것이라 짐작한다. 이 정면은 아치가 있는 일곱 개의 칸으로 분할되어 있고 그중에서 두 번째, 네 번째(중앙)와 여섯 번째 칸에는 문이 있다. 이 일곱 개의 칸은 극히 섬세하게 변화하는 비율로 배치되어 있다. 가장 넓은 것이 중앙이고 다음으로 넓은 것은 두 번째와 여섯 번째이며, 그다음으로 넓은 것은 첫 번째와 일곱 번째이고, 세 번째와 다섯 번째가 가장 좁다. 물론 이렇게 배치할 경우 쌍을 이루는 것들끼리는 균등해야 할 것이다. 그리고 실제로 눈에 그렇게 보인다. 그러나 이탈리아 길이 단위 브라차, 팔미에 인치를 추가하여 기둥에서 기둥까지 측정해보면 실제 치수는 다음과 같다.[11]

	브라차	팔미	인치	인치로 환산한 총 길이
1. 중앙문	8	0	0	192
2. 북쪽문	6	3	1½	157½
3. 남쪽문	6	4	3	163
4. 북쪽 끝 공간	5	5	3½	143½
5. 남쪽 끝 공간	6	1	0½	148½
6. 중앙 문과 북쪽문 사이	5	2	1	129
7. 중앙 문과 남쪽 문 사이	5	2	1½	129½

11 [옮긴이] 단위를 나타내는 '브라차(braccia)'와 '팔미(palmi)'는 각각 이탈리아어에서 '팔'을 의미하는 '브라초'(braccio)의 복수형, 손바닥을 의미하는 'palmo'의 복수형이다. 브라차는 지역마다 조금 다른데 이탈리아어 위키피디아에 따르면 피스토야의 경우 61.28cm이다. 1849년 4월 28일 러스킨이 해리슨(W. H. Harrison)에게 보낸 편지에 따르면 러스킨은 팔미를 1브라차의 6분의 1로 계산하고 4인치를 1팔미, 24인치를 1브라차로 계산한다. 그러면 1팔미는 10cm가 되고 1브라차가 60cm가 된다. 따라서 독자들은 간편하게 1브라차를 60cm로 간주하면 된다.

따라서 2와 3 사이에 5½인치, 4와 5 사이에 5인치의 차이가 있다.

10. 그러나 아마도 지어지는 동안 종탑의 벽에서만큼이나 대성당의 벽에서도 명백하게 발생한 돌발적인 변형을 일정 정도 조정한 것이 이러한 차이의 부분적 원인일 수 있을 것이다. 내 생각으로는 서쪽 정면의 벽들이 종탑의 벽들보다 훨씬 더 훌륭하다. 그 벽들에 있는 단 하나의 기둥도 완전한 수직이 아닐 것이며, 포석을 깐 바닥의 높이도 불규칙하다. 더 정확히는 벽의 기단이 계속해서 바닥으로 점점 더 깊게 침하하여, 서쪽 정면 전체가 말 그대로 윗부분이 쑥 나온 형태이다. (나는 이것을 측량하지는 않았다. 하지만 그 정면을 캄포산토의 수직 필라스터들과 시각적으로 비교해보면 그 기울어짐을 눈으로 확인할 수 있을 것이다.) 그리고 남쪽 석벽에 생긴 아주 이례적인 변형은 1층이 지어졌을 때 이 기울어짐이 시작되었음을 나타낸다. 남쪽 벽의 첫 번째 아케이드 위에 있는 코니스는 15개의 아치 중에서 11개의 아치의 꼭대기에 닿는다. 그런데 코니스는 갑자기 가장 서쪽에 있는 4개의 아치 꼭대기에서 멀어진다. 아치들이 서쪽으로 고개를 기울이며 땅으로 침하하고, 이와 반대로 코니스는 자신의 상승에 의해서든 아치의 하강에 의해서든 자신과 서쪽 아치 꼭대기 사이에 어쨌든 2피트 이상의 간격을 남기며 — 이 간격은 추가적인 석공 작업에 의해 채워진다 — 올라간다. (혹은 올라가는 것처럼 보인다.) 건축가가 푹 꺼지는 벽과 씨름했음을 보여주는 또 하나의 매우 흥미로운 증거가 정문의 장식 기둥들에 있다. (내가 주목한 이 측면들은 어쩌면 우리의 직접적인 주제와 다소 무관할지 모르지만 나에게는 매우 흥미로워 보인다. 그리고 어쨌든 이 측면들은 내가 주장하고자 하는 요점들 중 하나 — 저 열렬한 건축자들의 눈이 대칭적이라고 공언된 것들에서 보이는 불완전성과 다양성을 얼마만큼 참아낼 수 있었는가 — 를 입증한다. 그들은 디테일에서의 아름다움에, 전체에서의 고결함에 신경을 썼으며 치수의 사소한 차이에는 전혀 신경을 쓰지 않았다.) 가운데 입구에 있는 저 장식 기둥들은 이탈리아에서 가장 아름다운 것에 속한다. 이 기둥들은 원통형이며 풍성한 아라베스크 무늬 잎 장식이 새겨져 있는데, 이 잎 장식은 주추 부분에서 거의 둘레 전체에 확대되고

기둥들이 살짝 삽입되어 있는 검은 필라스터까지 이어진다. 하지만 가장자리가 확연한 잎 장식 외장은 기둥의 꼭대기 쪽으로 가면서 좁아져서 마침내 잎 장식이 앞쪽 면만을 덮게 된다. 따라서 옆에서 보면 외곽선이 대담하게 바깥으로 기울어진다. 이는 내가 생각하기에 서쪽 벽이 우연하게 기울어진 것을 숨기려는 것이었고, 기울기를 같은 방향으로 과장함으로써 벽들을 상대적으로 수직인 것처럼 보이게 하려는 것이었다.

11. 아주 흥미로운 변형의 사례가 서쪽 정면의 가운데 문 위에 하나 더 있다. 일곱 개의 아치들 사이의 모든 공간은 검은 대리석으로 채워져 있다. 각 공간의 가운데에는 동물 모자이크로 채워진 흰색의 사변형이 들어 있고, 공간 전체의 위쪽으로 넓은 흰색 띠 모양이 이어져 있는데, 이 흰색 띠는 대체로 아래쪽 사변형에는 닿지 않는다. 그러나 중앙 아치의 북쪽에 있는 사변형은 살짝 오른쪽으로 올라붙어서 흰색 띠에 닿아 있다. 그리고 마치 건축가가 그것이 어떻든 자신은 신경 쓰지 않는다는 것을 보여주기로 결심이나 한 양, 흰색 띠가 갑자기 그 위치에서 더 두꺼워지고 다음 두 개의 아치 위에서도 그렇게 두꺼워진 채로 있다. 이렇게 차이를 준 부분들은 그 세공 솜씨가 매우 완성도 높고 능수능란하며 변형된 돌들이 마치 한 치도 틀리지 않는 것처럼 딱 들어맞기 때문에 더 신기하다. 거기에 얼렁뚱땅 처리하거나 실수한 모습은 전혀 없다. 마치 건축가가 무언가 잘못되고 이례적이라는 느낌을 전혀 가지고 있지 않은 양 그 공간이 모두 아주 태연하게 채워져 있다. 나는 우리에게도 그의 두둑한 배짱이 조금이라도 있기를 바랄 뿐이다.

12. 그래도 독자들은 이렇게 변화를 준 작업들이 모두 건축가의 느낌보다는 필시 불량한 토대에 기인한 측면이 더 크다고 말하겠지만, 서쪽 정면에 있는 외관상으로 대칭적인 아케이드들의 비율과 크기에 절묘하도록 섬세하게 변화를 준 작업들은 그렇지 않다. 피사의 탑은 그 층들이 높이에서 동일하기 (혹은 거의 동일하기) 때문에 이탈리아에서 유일하게 보기 흉한 탑이라고 내가 말한 것[12]을

12 [옮긴이] 4장 28절 말미 참조.

독자들은 기억할 것이다. 이는 그 시대 건축가들의 정신과 정말로 배치되는 결점이므로 불행한 변덕일 뿐인 것으로 여겨질 수 있다. 그렇다면 내가 제기했던 규칙을 반박하는 것처럼 보이는 또 하나의 사례로서 피사 대성당 서쪽 정면의 전반적인 외형이 독자들의 마음속에 떠올랐을 수 있을 것이다. 그러나 위쪽에 있는 네 줄의 아케이드가 실제로 똑같다고 하더라도 서쪽 정면이 그러한 반박의 사례가 되지는 않을 것이다. 이 아케이드들이 (솔즈베리 대성당의 스티플과 관련해서 앞에서 언급한 방식으로[13]) 일곱 개의 커다란 아치로 이루어진 아래층에 종속되어 있기 때문이며, 이는 루카의 산마르티노(San Martino) 대성당과 피스토야의 탑의 경우와 실제로 같다. 다만 피사 대성당의 정면은 더 섬세하게 비율이 잡혀 있다. 네 줄의 아케이드의 높이가 다 다르다. 가장 높은 것이 아래부터 세었을 때 세 번째 아케이드이다. 그리고 이 세 번째 것부터 시작해서 산술적이라고 할 만한 비율이 하나 건너 적용되는 식으로, 즉 세 번째, 첫 번째, 두 번째, 네 번째 순서로 높이가 줄어든다. 아치들 간의 불균등도 이에 못지않게 놀랄만한 것이다. 아치들은 처음에는 전부 똑같은 것처럼 눈에 들어온다. 하지만 균등성이 결코 얻지 못하는 우아함이 이 아치들에 있다. 더 자세하게 관찰할 경우 19개의 아치로 이루어진 첫 줄에서 18개는 똑같고 가운데 하나가 나머지 것들보다 더 크다는 것과 두 번째 아케이드에서 중앙의 9개 아치는 아래쪽 9개 아치 위에 서 있는데, 아래쪽 경우처럼 가운데[14] 아치가 가장 크다. 그러나 어깨 부분의 경사면이 페디먼트 모양을 이루는 좌우 측면에서 아치들이 사라지고, 쐐기형의 프리즈가 그 자리를 대신 채우는데, 이 프리즈가 바깥쪽으로 축소되면서 기둥들이 페디먼트 모양의 맨 끝에 이를

13 [옮긴이] 4장 28절 중간 부분 참고.

14 [옮긴이] 원문에는 초판이든 1903년판이든 "central"이라는 형용사 앞에 "ninth"(아홉 번째)라는 형용사가 붙어 있으나, 실제로 건축물을 보면 가운데 아치는 왼쪽에서 세어도 다섯 번째, 오른쪽에서 세어도 다섯 번째이다. 아래 아케이드의 경우에 이에 상응하는 가장 큰 아치는 왼쪽에서 세어도 열 번째, 오른쪽에서 세어도 열 번째이다. 따라서 'ninth'는 러스킨의 수고(手稿)에 'fifth'라고 되어 있는 것을 잘못 판독한 결과로 보인다. 본서에서는 "ninth"가 없어도 전달내용을 손상하지 않기 때문에 "ninth"를 아예 옮기지 않았다.

수 있게 한다. 그리고 여기서 기둥 몸체들의 높이가 착착 줄어드는 그만큼 기둥들은 더 두툼해진다. 위쪽의 다섯 개의 기둥 몸체, 더 정확히는 네 개의 기둥 몸체와 한 개의 주두[15]가 아래쪽 아케이드의 네 개의 기둥 몸체에 대응하여 기둥 사이의 공간을 19개가 아니라 21개로 만들고 있다. 다음 아케이드 즉 세 번째 아케이드 — 가장 높은 아케이드임을 기억하라 — 에서는 모두 똑같은 8개의 아치가 아래쪽 9개의 아치가 있는 공간에 배치되어 있다. 그 결과 중앙 아치 하나 대신에 이제 중앙 장식 기둥 하나가 있고 아치들의 공간은 증가된 높이에 비례해서 늘어난다. 마지막으로 가장 위쪽의 아케이드 — 이것이 아케이드들 가운데 가장 높이가 낮다 — 에 있는, 그 아래쪽의 아치들과 같은 수의 아치들은 서쪽 정면의 그 어떤 아치보다도 간격이 좁다. 여덟 개 아치가 그 아래쪽의 여섯 개 아치 위에 거의 다 놓이며, 아래층 아케이드의 양쪽 맨 끝에 있는 두 개의 아치 위에는, 맨 위 아케이드의 양 측면을 이루는 장식 벽체 덩어리가 돌출한 형상과 함께 각각 놓여있다.

13. 이제 나는 바로 이런 것을 '살아있는 건축물'이라고 부른다. 이 건축물의 구석구석마다 감각이 배여 있고, 건축적 필요가 있을 때마다 단호한 변화를 주어 그 필요에 맞추는데, 이는 유기체의 구조에 나타나는 이와 연관된 비율 및 배열과 정확하게 같다. 이 놀라운 건물의 앱스에 있는 한층 더 아름다운 외부 기둥들의 비율 설계를 검토할 여유가 나에게는 없다. 나는 (독자가 이것을 독특한 사례로 생각하지 않도록) 북부 이탈리아에 있는 로마네스크 양식의 작품 가운데 하나의 단품으로서는 가장 우아하고 웅장한 작품인 또 하나의 교회의 구조, 즉 피스토야 소재 산조반니 에반젤리스타(San Giovanni Evangelista) 교회의 구조를 언급하고 싶다.

이 교회의 옆면[북쪽면]은 3층의 아케이드로 되어 있으며 높이가 대담한 기하급수적 비율로 줄어든다. 반면에 아치들의 수는 대체로 산술급수적 비율로 증가하는데, 예를 들어 첫 번째 아케이드에서 세 번째 아케이드로 1:2:3의

15 [옮긴이] 맨 바깥쪽의 기둥에는 몸체가 없고 주두만 있다.

비율로 증가한다. 그러나 이 배치가 너무 형식적인 것이 되지 않도록 가장 아래 아케이드의 14개의 아치들 중 문이 있는 아치는 나머지 아치들보다 더 크게 만들어져 있고, 가운데가 아니라 서쪽에서 여섯 번째에 위치하며, 그 결과 한쪽으로는 5개의 아치가, 다른 쪽으로는 8개의 아치가 배치되어 있다. 더 나아가서 이 가장 아래 아케이드의 양끝에는 아치들의 폭의 반 정도 되는 폭을 가진 넓고 평평한 필라스터들이 세워져 있지만, 그 위에 있는 아래에서 두 번째 아케이드에는 그런 필라스터가 없다. 다만 이 두 번째 아케이드의 경우, 서쪽 맨 끝에 있는 두 개의 아치는 나머지 아치들보다 더 크게 만들어져 있으며 아래 아케이드의 맨 끝에 있는 아치의 폭 안으로 들어왔어야 하는데 그러지를 못하고 그 아치의 폭과 그에 딸린 넓은 필라스터의 폭 둘 다를 차지하고 있다. 그러나 심지어 이것도 건축가의 눈을 만족시킬 만큼 규칙에서 충분히 벗어난 것은 아니었다. 아래쪽에 있는 아치 하나마다 위쪽으로 두 개의 아치가 있다는 점에서는 여전히 규칙적이기 때문이다. 그래서 아치들이 더 많이 있고 눈이 더 쉽게 속을 수 있는 동쪽 부분에서 건축가가 한 일은 바로, 아래 아케이드의 끝에 있는 두 아치들의 폭을 합해서 0.5브라차 좁히는 것이었다. 그러면서 그는 동시에 위 아케이드의 아치들을 약간 넓혔는데 아래쪽 아치 9개에 대하여 위쪽에 아치를 18개가 아니라 17개만 놓기 위해서였다. 따라서 눈이 완전히 혼란스러워진다. 그리고 위 아케이드에 놓인 기둥들을 조정할 때 건축가가 묘하게 변화를 주어 건물 전체를 하나의 덩어리로 만든다. 그 기둥들 가운데 어느 하나 정확하게 제자리에 있는 것이 없고 확실하게 제자리를 벗어난 것도 없는 것이다. 그리고 이것을 더 교묘하게 처리해내기 위해 동쪽에 있는 네 개의

	브라차	팔미	인치
첫째	3	0	1
둘째	3	0	2
셋째	3	3	2
넷째	3	3	3½

아치가 차지하는 공간을 1인치 내지 1.5인치씩 점차 늘린다(아래 아케이드 동쪽 끝에 있는 두 개의 아치의 폭을 0.5브라차 좁혀놓은 것은 이미 말한 대로이다). 동쪽에서부터 치수를 재어보니 왼쪽과 같았다.

맨 위의 아케이드도 같은 원칙에 따라 처리된다. 처음에 이 아케이드는 그 아래 아케이드의 아치 두 개마다 세 개의 아치가 있는 것처럼 보인다. 하지만 실제로는 아래 27개에 대하여 38개의 아치가 있을 뿐이다(37개일지도 모르겠다). 그리고 각 기둥들은 그 아래 아치에 대해 상대적으로 온갖 다양한 위치에 자리하게 된다. 그래도 건축가는 만족하지 못하고 불규칙성을 아치들로 꼭 확대해야만 했다. 그래서 전반적으로는 아케이드가 대칭적이라는 효과가 나더라도 아치들의 높이는 다 다르다. 이 아치들의 윗부분은 항구의 선창(船艙)을 따라 너울대는 파도들처럼 벽 전체를 따라 물결친다. 어떤 것들은 위에 있는 돌림띠에 닿고 다른 것들은 5인치 내지 6인치만큼 돌림띠에서 떨어져 있다.

14. 다음으로 베네치아 소재 산마르코 대성당의 서쪽 정면의 설계를 살펴보도록 하자. 이 설계는 여러모로 불완전할지라도 그 비율에 있어서 그리고 풍성하고 환상적인 색깔을 지녔다는 점에서, 인간이 상상해본 꿈들 가운데 가장 예쁜 꿈이다. 그러나 독자로서는 어쩌면 이 주제에 대해 상반된 의견을 하나 듣는 것이 흥미로울지도 모르겠다. 앞에서 나는 비율 일반에 관하여, 특히 대칭으로 균형 잡힌 대성당 탑들을 비롯한 여러 규칙적인 설계들의 잘못된 점에 관하여 역설했고, 두칼레 궁전 및 산마르코 대성당의 종탑을 완벽한 모델들로서 빈번하게 언급했다. 두칼레 궁전의 경우에는 특히 두 번째 아케이드보다 윗부분이 돌출한 모습 때문에 이 궁전을 칭찬한 바 있으니, 독자들은 건축가 우즈(Joseph Woods)가 베네치아에 도착해서 쓴 그의 일기[16]에서 뽑아낸 다음의 발췌문에서 유쾌한 신선함을 느낄 수 있을 것이고, 내가 전적으로 진부하거나 일반적으로 인정된 원칙들을 언급하고 있는 것이 전혀 아니라는 점을 알 수

16 [옮긴이] 우즈의 『프랑스, 이탈리아, 그리스에서 건축가가 보낸 서한Letters of an Architect from France, Italy, and Greece』(1828)을 가리킨다.

있을 것이다.

이상하게 보이는 교회와 보기 흉한 거대한 종탑을 사람들이 못 알아볼 리 없다. 이 교회의 외부는 다른 어떤 것보다도 극도의 추함으로 당신을 놀라게 한다.

두칼레 궁전은 내가 앞서 언급했던 어떤 것보다 훨씬 더 보기 흉하다. 자세히 살펴보아도 그것을 괜찮아 보이도록 만들기 위해 어떻게 바꾸어야 할지 도무지 생각이 떠오르지 않는다. 하지만 이 높은 벽이 2층의 작은 아치들 **뒤쪽으로** 물러나 있게 지어졌다면 그것은 아주 고결한 작품이 되었을 것이다.

그는 "비율의 일정한 적절함"에 대하여 그리고 유쾌한 효과를 내는 것으로 생각되는, 풍요와 힘을 나타내는 교회의 외관에 대하여 좀더 언급한 후에, 다음과 같이 이어나간다.

몇몇 사람들은 불규칙성이 두칼레 궁전의 우수성의 필연적인 부분이라는 의견을 가지고 있다. 나는 단연코 반대되는 의견을 가지고 있으며 한 종류의 규칙적인 설계가 훨씬 뛰어날 것이라고 확신한다. 그다지 화려하지는 않지만 잘 건축된 직사각형이 훌륭한 대성당으로 이르게 하고, 이 대성당 양쪽에 우뚝 솟은 두 개의 탑들을 두며 앞쪽에 두 개의 오벨리스크를 둔다면, 그리고 이 대성당의 양 측면에 광장을 더 두어서 각각 첫째 광장으로 부분적으로 이어지게 하고 이 광장들 중 하나가 항구나 해변까지 아래로 죽 이어진다면, 현존하는 그 어떤 것에라도 도전할 수 있는 배치가 나올 것이다.[17]

오벨리스크

17 [옮긴이] 우즈가 산마르코 대성당의 불규칙성을 비판하면서 규칙성에 기반을 둔 바람직한 구도를 상상하지만, 우즈의 '대칭적' 구도가 산마르코 대성당 주변의 구도와 닮은 점이 두세 가지 있다. 산마르코 대성당은 'ㄷ'자 모양의 건물이 형성하는 산마르코 광장을 통해 접근하게

독자들은 안니발레 카라치와 미켈란젤로에 관한 다음의 두 대목을 읽고 나면 우즈 씨가 산마르코 대성당의 색채를 즐길 수 없었거나 두칼레 궁전의 웅장함을 인식할 수 없었던 이유를 이해하게 될 것이다.

이곳(볼로냐)의 그림들이 내 취향에는 베네치아의 그림들보다 훨씬 더 좋다. 베네치아 유파가 채색과 어쩌면 구성에서 뛰어나다면 볼로냐 유파는 단연코 드로잉과 표현에서 뛰어나고 카라치 형제는 이곳 볼로냐에서 신들처럼 빛나기 때문이다.

이 예술가(미켈란젤로)와 관련해서 매우 훌륭하다고 생각되는 점은 무엇인가? (…) 어떤 사람들은 형상들의 선과 배치로 표현되는 구성의 장엄함이 있다고 주장한다. 고백하건대 이것을 나는 이해하지 못하겠다. 하지만 내가 건축물의 일정한 형태와 비율의 아름다움을 인정하면서 비슷한 장점이 회화에 존재할 수 있다는 것을 부인한다면 이는 일관되지 못할 것이다. 불행히도 내가 그 장점들을 알아볼 능력은 없지만 말이다.

내 생각에 이 인용된 부분들은 다음의 두 가지 점에서, 즉 회화 분야에서의 편협한 지식과 거짓된 취향이 건축가가 자신의 예술을 이해하는 데 미치는 영향을 보여주고 있다는 점에서, 그리고 특히 비율에 관한 매우 희한한 생각들을 갖고서 혹은 생각이 아예 결핍된 채로 건축 예술이 때때로 실행되었다는 것을 보여주고 있다는 점에서 매우 가치 있다. 우즈 씨는 일반적으로 관찰력이 결코 둔하지 않으며 고전 예술에 대한 그의 비평들은 종종 매우 유용하다. 하지만 카라치보다 티치아노를 더 좋아하는 사람들과 미켈란젤로에게서 칭찬할 어떤 점을 보는 사람들은 아마도 나와 함께 산마르코

되어 있으며 그 양쪽에 비록 크기도 다르고 대칭도 아니지만 산마르코 광장으로 이어지는 두 개의 작은 광장(산마르코 소광장과 레온치니 소광장)이 있고 그 가운데 산마르코 소광장이 바다로 이어진다.

대성당을 관대하게 검토하는 데 기꺼이 나설 것이다. 현재 유럽의 사태가 우즈 씨가 제안한 변화들이 실행에 옮겨지는 것을 볼 약간의 가능성을 제공하는 쪽으로 전개될지라도,[18] 우리는 11세기의 건축가들이 산마르코 대성당을 어떤 상태로 남겨주었는지[19]를 처음 알게 되었다는 점에서 우리 자신이 행운아라고 여전히 생각할 수 있을 것이다.

15. 전면 전체가 위아래 두 개의 열의 아치들로 이루어져 있다. 이 아치들은 모자이크로 장식된 벽 공간들을 둘러싸고 있고 각각 일련의 기둥들에 의해 지탱되고 있는데, 아래쪽 아치들에서는 기둥들이 상하 두 개의 층으로 놓여 있다. 그 결과 파사드가 다섯 부분으로 수직 분할된다. 다시 말해 아래에는 두 층의 기둥들과 이 기둥들이 지탱하는 아치형 벽이 있고 위에는 한 층의 기둥들과 이 기둥들이 지탱하는 아치형 벽이 있다. 그런데 두 개의 주요 분할 부분[두 개의 열의 아치들]을 한데 묶어주기 위하여 아래쪽 가운데 아치(가운데 입구)가 측면 아치들을 덮고 있는 회랑과 난간 높이보다 더 위로 올라가 있다.

아래층[아래쪽 열의 아치들]의 기둥들과 벽들의 비율설정은 아주 예쁘고 다양해서 이것을 충분히 이해시키려면 많은 설명이 필요할 것이다. 하지만 이 비율 설정은 대체로 다음과 같이 말해질 수 있다. 아래쪽 기둥, 위쪽 기둥 그리고 벽의 높이를 각각 a, b, c라고 한다면 $a:c$는 $c:b$이다(a가 가장 높다). 그리고 일반적으로 기둥 b의 지름과 기둥 a의 지름의 비는 높이 b와 높이 a(혹은 위쪽 기둥의 눈에 보이는 외관상의 높이를 줄이는 큰 기단을 감안할 때 높이 a 에 좀 못 미치는 수치)의 비와 같다. 그리고 폭의 비율과 관련해서 말하자면, 위에 있는 기둥 하나가 아래 있는 기둥 하나 위에 놓이고 가끔 위쪽에서 기둥 몸체가 하나 더 끼어든다. 그러나 양쪽 끝에 있는 아치들에서는 한 개의 아래쪽 기둥이 두 개의 위쪽 기둥을 지탱하고 그 비율은 나뭇가지들의 경우와 정말로

18 [옮긴이] 당시 이탈리아의 첫 독립전쟁이 진행 중이었으며 이 책이 나온 직후에 오스트리아가 베네치아를 포위하여 재점령했다.

19 [옮긴이] 러스킨에 따르면 산마르코 대성당 본당은 1084년에서 1096년 사이에 축성되었다. 『베네치아의 돌들』 2권 2부 4장 5절 참조.

같다. 다시 말해 위쪽 기둥들 각각의 지름은 아래쪽 기둥들의 2/3이다. 이렇듯 아래층에는 일정한 비율을 이루는 세 개의 부분들이 있으며, 위층은 두 주요 부분만으로 분할되어 있긴 하지만 전체 높이가 짝수로 분할되지 않도록 하기 위해서 피너클들에 셋째 부분이 추가되고 있다. 지금까지는 수직 분할에 관한 것이었다. 수평 분할은 훨씬 더 섬세하다. 아래층에 7개의 아치가 있다. 가운데 아치를 a라고 부르고 맨 끝까지 b, c, d라고 부르면 이 아치들은 a, c, b, d라는 하나 건너는 순서로 크기가 줄어든다. 위층에는 다섯 개의 아치와 추가된 두 개의 피너클이 있고,[20] 아치들은 규칙적인 순서로 줄어드는데 가운데 있는 것이 가장 크고 가장 바깥에 있는 것이 가장 작다. 따라서 악보의 성부들처럼 한쪽 비율이 올라가는 동시에 다른 쪽 비율은 내려간다. 그럼에도 불구하고 피라미드 형태가 전체적으로 확보된다. 그리고 (이는 사람들의 주의를 크게 끄는 점인데) 위쪽의 아치를 지탱하는 기둥들 중 아래쪽 아치의 기둥들 위에 위치하는 것이 하나도 없다.

16. 이 설계로 충분한 다양성이 확보되었다고 생각될 수 있을지 모르겠지만 건축가는 이 정도로도 만족하지 못하고 더 나아갔다. (이것이 이 책의 주제 가운데 지금 우리가 다루고 있는 부분과 관련이 있는 점이다.) 앞에서처럼 가운데 아치를 a, 측면 아치들을 차례로 b와 c라고 부를 때, 북쪽의 아치 b와 c는 남쪽의 아치 b와 c보다 상당히 더 넓게 만들었지만 남쪽의 아치 d의 경우에는 북쪽의 아치 d보다 그만큼 더 넓으면서 코니스 아래쪽에서는 북쪽 아치 d보다 낮게 만든 것이다. 그리고 이것보다도, 파사드의 대칭 효과를 내는 구성 요소들

20 [옮긴이] "추가된 두 개의 피너클"과 관련해서 『베네치아의 돌들』 2권의 도판 C를 참조해서 이해할 수 있다. 이 도판은 산마르코 대성당을 화가 버니(J. W. Bunney)가 그린 그림(유화)을 재현한 것인데 (이 작품은 러스킨이 의뢰를 맡긴 것이므로, 러스킨이 본 것과 동일할 것으로 추정된다) 이 도판에서 보면 산마르코 대성당의 피너클은 여섯 개다. (인터넷으로 검색을 해서 보는 요즘 모습에서도 여섯 개다.) 러스킨이 "추가된 두 개의 피너클"이라고 말한 것은, 좌우 폭에 영향을 미치는 것이 북쪽과 서쪽 맨 바깥에 있는 두 개이기 때문일 듯하다. 다른 네 개의 피너클들은 아치 사이에 끼여 있어서 좌우 폭에 거의 영향을 주지 않는다. 그리고 양쪽 끝에 있는 두 개의 피너클들은 세 개의 층으로 되어 있고, 중간에 있는 네 개의 피너클들은 아치들 사이에 끼여서 가장 윗층(양쪽 끝에 있는 피너클의 3층에 해당)만 보인다.

가운데 어떤 하나라도 다른 어떤 것과 실제로 대칭적이지는 않을 것 같다. 내가 실제 치수들을 제시할 수 없는 것을 유감스럽게 생각한다. 아치들의 지나친 복잡성으로 인해서, 그리고 아치들이 휘어지고 내려앉아서 생기는 곤란함 때문에 나는 현장에서 실제 치수를 측정하는 것을 포기했다.

비잔틴의 장인들이 건물을 지을 때 이 다양한 원칙들을 마음속에 간직하고 있었다고 내가 생각하리라고 추정하지는 마시라. 내 생각은 이렇다. 그들은 전적으로 느낌으로 지었고, 바로 그렇기 때문에 이 놀라운 생명력, 변화무쌍함, 그리고 섬세함이 그들이 실행한 모든 배치를 관통해 흐르고 있으며, 우리는 지상에 있는, 자신의 아름다움을 알지 못하는 나무들의 어떤 아름다운 성장에 관해서 사유하듯이 그렇게 이 예쁜 건조물에 관해서 사유하는 것이다.

17. 대칭이 아닌 것을 대칭처럼 보이게 한 대담한 변형의 사례 가운데 지금까지 제시한 어떤 것보다도 어쩌면 더 희한한 사례를 바이외 대성당의 정면에서 볼 수 있다. 이 정면은 경사가 가파른 페디먼트가 있는 다섯 개의 아치로 되어 있는데[21] 양쪽 끝의 아치 두 개는 막혀 있고, 가운데 세 개의 아치에는 문이 달려 있다. 그리고 언뜻 보기에 아치들은 가운데 있는 주된 아치에서부터 규칙적인 비율로 줄어들고 있는 것처럼 보인다. 좌우에 있는 두 개의 문은 매우 신기하게 처리되어 있다. 아치들의 팀파눔[22]에는 네 개의 층으로 된 얕은돋을새김들이 가득 차 있다. 각 팀파눔의 가장 아래층에는 주요 형상을 담고 있는 작은 신전이나 문이 있다(오른쪽 팀파눔에는 루시퍼가 있는 하데스의 문이 있다). 이 작은 신전은 마치 주두인 양 별도의 기둥 몸체에 의해 지탱되는데 이 기둥은 전체 아치를 그 폭의 2/3가량에서 분할한다. 더 넓은 부분이 바깥쪽이고 이 더 넓은 부분에 성당 내부로 들어가는 문이 있다. 양쪽 입구를 이렇게 정확하게 상응시키는 처리 방식을 보고 우리는 치수의 일치를

21 [옮긴이] 정확하게 말하면, 가운데 아치에는 페디먼트가 없고 스팬드럴이 있으며, 나머지 아치들에는 각각 페디먼트가 있다.

22 [옮긴이] 팀파눔(tympanum)은 건물의 입구, 문, 창문 위의 린텔과 아치로 둘러싸인 반원형이나 삼각형의 장식 벽면을 가리킨다.

기대할지도 모른다. 전혀 그렇지 않다. 북쪽의 안쪽 작은 출입구는 문설주에서 문설주까지 영국의 피트와 인치 단위로 4피트 7인치이고, 이에 상응하는 남쪽 출입구의 경우에는 정확하게 5피트이다. 이 5인치의 차이는 5피트 폭의 문을 기준으로 했을 때 상당한 차이이다. 북쪽의 바깥쪽 포치는 한쪽 맨 앞 기둥에서 다른 쪽 맨 앞 기둥까지 13피트 11인치이고 이에 상응하는 남쪽의 포치는 14피트 6인치로 양자 사이에 7인치 차이가 있다. 페디먼트 장식에도 이에 못지않게 이례적인 변형들이 있다.

18. 내 생각에, 이 변형들이 단순한 실수나 부주의함이 아니라 치수의 정확성에 대한 (반감은 아닐지라도) 확고한 경멸의 결과임을, 그리고 내가 알기로는 많은 경우에 자연에서 보는 것만큼 섬세한 변형들로 효과적인 대칭을 구현해 내려는 단호한 결심의 결과임을 입증하기에 충분한 수의 사례들을 제시한 듯하다(그 사례들을 무한정 증가시킬 수도 있다). 이 원칙이 때로 어느 정도로 높게 실행되었는지는 아브빌 대성당의 탑들이 매우 특이하게 처리된 것을 보면 알게 될 것이다. 나는 이 원칙이 옳다고 말하는 것이 아니며 틀렸다고 말하는 것은 더더욱 아니다. 나는 이것이 살아있는 건축의 대담성을 드러내는 훌륭한 증거라고 말하는 것이다. 우리가 뭐라고 말하든 저 프랑스의 플랑부아양 양식은 아무리 병적일지라도 인간 정신의 그 어떤 국면만큼이나 건축물에 생생하고 강렬하게 활기를 불어넣었으며 거짓말하는 습관이 생기지 않았다면 지금까지 살아 있었을 것이다. 나는 똑같은 두 부분으로 나누는 수평 분할을 처리할 때 두 분할 부분을 조화롭게 통합시키는 어떤 세 번째 부재가 없다면 겪게 될 일반적인 어려움을 앞에서 언급한 바 있다.[23] 나는 지금부터 쌍둥이 창들이 달린 탑에서 이러한 통합이 이루어지는 방식들의 예를 추가적으로 제시할 것이다. 아브빌을 지은 건축가는 다소 너무

오지 곡선 아치에
커습이 있는 세잎장식

23 [옮긴이] 수평 분할에 관해서는 본서 4장 28-29절 참조.

급하게 문제를 해결했다. 두 개의 창 사이에 통합성이 없자 초조함을 느낀 이 건축가는 말 그대로 두 개의 창의 머리들을 나란히 붙여놓았고, 아치마다 위에 있는 세잎무늬로 장식된 패널들 중 하나만 안쪽에 위치하고 나머지 셋은 바깥쪽에 위치하도록 창의 오지 곡선[24]을 변형했던 것이다. 이 배치는 도판 12, 그림 3에 제시되어 있다. 이 배치는 아래에 있는, 다양하게 파동치는 플랑부아양 양식의 곡선들과 함께 놓여서, 전체를 한 덩어리로 묶어주는 전반적인 효과를 내면서도, 실제 탑에서는 거의 관측되지 않는다. 그러나 이것이 보기 흉하고 적절치 않다는 것을 인정할지라도 죄를 저지르는 데는 용기가 필요하기 때문에 나는 이런 종류의 죄를 좋아한다. 도판 2(생로 대성당의 서쪽 정면에 붙어 있는 작은 예배당의 일부를 그린 것)에서 독자는 독특한 의미를 위해 자기 고유의 원칙을 위반하는 한 가지 사례를 같은 양식의 건축물에서 볼 것이다. 이 플랑부아양 양식의 건축가가 풍성하게 장식하고 싶어한 부분이 있다면 그것은 벽감이었다. 벽감은 코린트 양식에서 주두가 차지하는 중요한 위치를 플랑부아양 양식에서 차지하고 있다. 그런데 우리가 지금 다루는 경우에는 아치에 딸린 주요 벽감의 자리에 보기 흉한 벌통 모양의 것이 놓여있다. 내가 그 의미를 제대로 해석했는지 확실치는 않지만 지금은 떨어져 나가버린, 아래쪽에 있는 두 형상이 한때 성모영보(Annunciation)[25]를 재현했다는 데에는 의심의 여지가 없다. 그리고 같은 대성당의 다른 쪽에 빛줄기들에 에워싸인 성령의 강림이 예의 벽감의 형태에 매우 가깝게 재현되어 있다. 따라서 벌통 모양을 한 그것은 (아래에 있는 섬세한 형상들의 머리 위를 받치는 캐노피로 만들어진 동시에) 이 성령강림의 광휘의 재현으로서 의도된 것으로 보인다. 이것이 그 의도든 아니든 그 벌통 모양의 것은 그 당시의 흔한 관습에서 과감하게 벗어난 것으로서 주목할 만하다.

24 [옮긴이] 오지 곡선(ogee curve)은 굴곡이 크지 않은 S자형의 이중 곡선을 가리킨다.

25 [옮긴이] 성모영보(聖母領報, Annuciation)—성수태고지(聖受胎告知)라고도 한다—는 성모 마리아에게 가브리엘 대천사가 찾아와 성령에 의해 처녀의 몸으로 예수 그리스도를 잉태할 것이라고 알려준 일을 가리킨다.(《누가복음》 1장 26절-38절)

19. 루앙 소재 생마클루(Saint-Maclou) 교회 정문의 벽감 장식을 파격적으로 처리한 것은 훨씬 더 훌륭하다. 팀파눔의 얕은돋을새김에 담긴 주제는 '최후의 심판'(Last Judgment)이며, 지옥편의 조각은 나로서는 오르카냐와 호가스[26]의 정신이 섞여 있다고 특징지을 수 있을 따름인 그런 무시무시하게 그로테스크한 힘으로 구현되어 있다. 그 마귀들은 어쩌면 오르카냐의 마귀들보다 훨씬 더 끔찍할지도 모른다. 그리고 절망의 나락에 떨어진 타락한 인간을 표현한 몇몇 부분들은 적어도 이 영국인 화가에 필적한다. 형상들을 배치하는 데서도 분노와 두려움을 부여하는 상상력이 못지않게 거침없다. 날개를 펼치고 떠 있는 마귀가 유죄를 받은 무리들을 심판대 앞으로부터 내몰고 있고 왼손으로는 구름을 끌어와서 수의처럼 무리들 모두 위에 펼치고 있다. 그러나 마귀가 무리들을 아주 맹렬하게 재촉하고 있어서 그 무리들은 조각가가 다른 곳에서라면 팀파눔 내부에 국한시켰을 공간의 끝까지 내몰릴 뿐만 아니라 팀파눔을 아예 벗어나서 아치의 벽감들 속으로까지 내몰리고 있다. 그들을 뒤따르는 불길 또한 마귀의 날갯짓으로 만들어진 듯 보이는 강한 바람으로 인해 벽감들로 휘어져 들어와서 벽감의 트레이서리를 뚫고 터져나가 가장 밑에 있는 벽감 세 개는 모두 불길에 휩싸여 있는 것으로 재현되며, 다른 한편 통상적으로 볼 수 있는 늑재가 있는 볼트 천장은 없고 그 대신에 각 벽감 열의 지붕에 마귀가 하나씩 있어서 날개를 접고 검은 음영 안에서 이빨을 드러내고 웃으며 내려다보고 있다.

20. 이 마지막 예에서처럼 확실하게 재기가 돋보이는 것이든 아니면 부적절한 것이든, 나는 대담성 자체에 나타나는 활력의 예들을 어떻든 충분히 제시했다. 하지만 '동화(同化)의 활력' — 주어진 모든 재료를 그 목적에 맞추어 쓰는 능력 — 의 한 가지 예로서, 독자들은 페라라(Ferrara) 대성당의 남쪽 면에 있는 아케이드의 특이한 기둥들을 주목하기 바란다. 그중 아치 하나가 도판 13 오른쪽(그림 2)에 제시되어 있다. 그런 아치 4개가 한 무리를 형성하며, 한

26 [옮긴이] 윌리엄 호가스(William Hogarth)는 18세기 영국 화가, 판화가이자 풍자화가이다.

스틸티드 아치 첨두 아치

스틸티드 아치

무리가 끝나고 그다음 무리가 시작되는 지점에서는, 같은 도판의 왼쪽에서 보듯이, 두 쌍의 기둥들이 나란히 놓인다. 내 생각에 이것은 적어도 40개의, 어쩌면 그보다 더 많은 아치들로 이루어진 긴 아케이드이다. 나는 비잔틴 양식의 스틸티드 아치[27]가 그리는 곡선들의 우아함과 단순함이라는 측면에서 이것에 필적할 만한 것을 거의 알지 못하며, 장식 기둥을 상상하는 경우에도 이와 같은 것을 알지 못함은 물론이다. 아치 두 개가 일치하는 경우가 거의 없으며, 건축가는 무엇이 되었든 모든 원천으로부터 구상을 따오고 그것을 모방할 준비가 되어 있는 듯하다. 두 개의 장식 기둥을 타고 올라가며 자라는 식물은 기이할지라도 멋지다. 그 옆에 있는 서로 엮여 비틀린 기둥의 모습은 덜 유쾌한 이미지들을 연상시킨다. 흔히 보는 비잔틴 양식의 이중 매듭에 바탕을 둔 구불구불한 배치는 대체로 우아하다. 하지만 네 개로 이루어진 기둥군 가운데 하나에 속해 있는 지나치게 보기 흉한 유형의 기둥 하나(그림 3)를 설명하려니 나로서는 곤혹스러웠다. 내가 운이 좋았는지 페라라에 장이 섰었는데, 기둥을 스케치하는 작업을 끝냈을 때 나는 좌판을 거두고 있던 몇몇 잡화상들에게 방해가 되지 않기 위해서 자리를 이동해야 했다. 장대들로 지탱해 놓은 차양 때문에 좌판에 그늘이 진 상태였다. 장대들은 태양의 높이에 따라서 덮개를 올리거나 내릴 수 있도록 별개로 된 두 부분이 랙[28]으로 서로 맞추어져 연결되어 있었는데, 이 랙에서 나는 앞에서 말한 보기 흉한 기둥의 원형을 보았다. 내가 자연적 형태 말고는 무엇이든지 모방하는 것은 부적절하다고 앞에서 이야기한 이후이므로 (독자들이) 내가 이 건축가의 작업을 전적인 본보기로서 제시하고

27 [옮긴이] 스틸티드 아치(stilted arch)는 아치의 곡선이 아치굽선보다 위에서 시작하는 아치를 가리킨다.

28 [옮긴이] 랙(rack)은 한 면이 톱니 꼴로 되어 있어서 톱니바퀴(pinion)가 맞물려 지나가도록 되어 있는 도구이다. 회전운동을 직선운동을 바꾸는 역할을 한다.

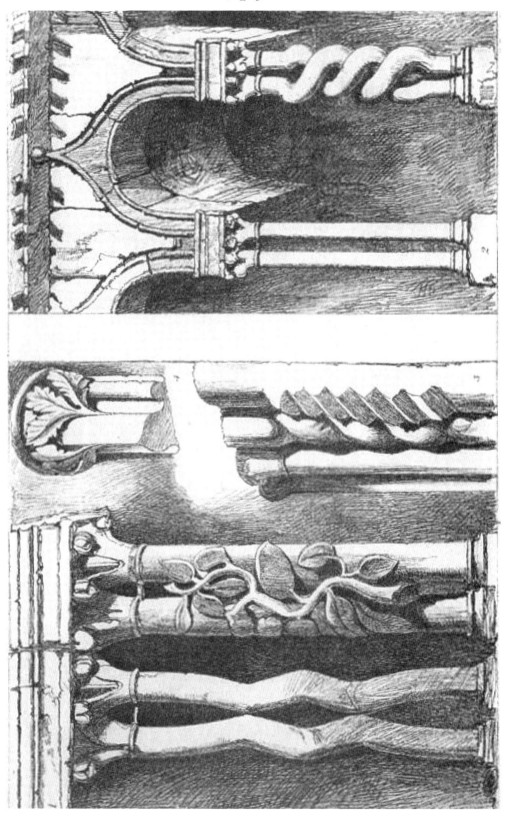

있다고 생각하지는 않을 것이다. 그럼에도 불구하고 생각의 동기를 제공하는 그런 원천들에게 자신을 낮춘 겸손이 교훈적이고, 형태의 모든 기존 유형들에서 그토록 멀리 벗어날 수 있는 대담함이 교훈적이며, 그런

락(rack)
피니언(pinion)
락과 피니언

유별나고 생소한 재료들의 집합으로 하나의 조화로운 교회 건축물을 만들어낼 수 있는 생명력과 감각이 교훈적이다.

21. 나는 오류들을 보상한다는 점만큼이나 오류들을 범한다는 점으로 인해 알려진 그런 형태의 활력에 대해 어쩌면 너무 길게 말하고 있는지도 모른다. 우리는 그런 활력 형태가, 선례들로 대체될 수도 없고 또한 적절하지 않다는 이유로 억눌러질 수도 없는 곳인 저 자잘한 세부에 작용하는 것이 항상 옳고 또 항상 필요하다고 간결하게 언급해야 할 것이다.

아포리즘 25
훌륭한 세공은 자유로운 손에서 나오게 마련이다. 아포리즘 24와 비교하라.

✜ 나는 이 책 초반에 손노동은 기계 노동과 항상 구별될 수 있다고 말했지만, 동시에 사람들이 스스로 기계로 전환하고 자신들의 노동을 기계 수준으로 떨어뜨리는 일이 가능하다고도 말했다. 하지만 사람들이 자기가 하는 일에 마음을 담고 최선을 다하면서 사람으로서 일하는 한, 그들의 세공 솜씨가 얼마나 형편없는지는 중요하지 않으며, 그 세공 과정에는 가격을 매길 수 없는 소중한 것이 들어 있을 것이다. 어떤 곳들은 다른 곳들보다 더 유쾌했다는 것이, 즉 그곳에서 멈추어 신경을 썼다는 것이 분명하게 보일 것이다. 그다음으로 신경을 쓰지 않은 부분들과 빨리 처리한 부분들이 있을 것이다. 정을 세게 내려친 곳도 있고 가볍게 내려친 곳도 있을 것이며 또 소심하게 내려친 곳도 있을 것이다. 그리고 어떤 사람이 하는 일에 그의 마음뿐만 아니라 지성도 함께 한다면 이 모든 것이 올바른 장소에서 이루어지게 될 것이고 각 부분이 다른 부분을 돋보이게 할 것이다. 그리고 전체적인 효과는 잘 낭송되고 마음 깊이 느껴지는 시의 효과와 같을 것이다. 반대로 바로 그 디자인이 기계나 생명력이 없는 손으로 조각되는 경우의 효과는, 시가 귀에 거슬리게 기계적으로 낭송될

때의 효과와 같을 것이다. 이 차이를 감지하지 못하는 사람들이 많지만 시를 사랑하는 사람들에게 이 차이는 모든 것이다. 그들은 시가 서투르게 낭송되는 것을 듣느니 차라리 듣지 않으려 할 것이다. '건축'을 사랑하는 사람들에게는 손의 활기와 강세(强勢)가 모든 것이다. 그들은 장식이 잘못된 방식으로 새겨지는 것, 즉 죽은 것처럼 새겨지는 것을 보느니 차라리 장식을 하지 않으려 할 것이다. 내가 아무리 되풀이해서 말해도 지나치지 않은 것은, 어느 경우에나 반드시 나쁜 것은 조야한 새기기나 둔탁한 새기기가 아니라 바로 건성으로 새기기라는 점이다. 즉 문제점이 어디에나 균질하게 있는 모습, 마음이 담기지 않은 수고가 고르게 널리 퍼져서 이룬 적막, 평평한 들판에서 움직이는 쟁기질의 규칙성은 나쁠 수밖에 없다. 마음이 담겨있지 않다는 느낌은 사실 다른 어떤 세공에서보다도 마무리가 된 세공에서 드러날 가능성이 더 높다. 사람들은 작업을 마무리 지으면서 마음이 식고 지치게 되는 것이다. 그리고 완결성이 다듬는 끝손질에서 확보되는 것으로 생각된다면, 사포(砂布)의 도움으로 달성할 수 있는 것으로 생각된다면 우리는 그 일을 당장 선반(旋盤)에 내주는 것이 나을 것이다. 제대로 된 마무리란 마음속으로 구상한 것을 온전하게 표현하는 것일 뿐이다. 고도의 마무리는 잘 구상한 생생한 심상을 표현하는 것이며, 이는 세밀한 세공 방식보다는 거친 세공 방식으로 얻어지는 경우가 더 많다.✛ 조각은 단지 어떤 것의 형태를 돌에 새기는 것이 아니라 형태의 효과를 새기는 것이라는 점이 충분히 자주 언급되었는지 모르겠다. 대리석에 새긴 사실적인 형태가 그 형태의 실물과 조금도 같지 않은 경우가 매우 잦다. 조각가는 자신의 정으로 그림을 그려야 한다. 그가 하는 터치의 절반은 형태를 구현하는 것이 아니라 형태에 힘을 불어넣는 것이다. 그 터치는 빛과 음영의 터치이며 실제로 불룩 솟은 곳이나 움푹 꺼진 곳을 재현하는 것이 아니라 빛의 선이나 음영의 점을 얻기 위해서 불룩 솟게 하거나 움푹 꺼지게 하는 것이다. 이런 종류의 구현 과정으로서 거친 방식에 속하는 것은 옛 프랑스의 목공에서 매우 두드러진다. 여기서 키메라 같은 괴물들의 눈의 홍채는 과감하게 깎아내어져 구멍이 되는데, 다양하게 배치되어 있고 항상 음영 짙은 이 구멍들이 고개를 돌리고

곁눈질로 쳐다보는 온갖 종류의 기이하고 놀라운 표정들을 환상적인 얼굴들에 부여한다. 미노 다 피에솔레[29]의 작품들이 아마도 이런 종류의 조각-그림의 최고 사례들일 것이다. 이 작품들은 이상한 각도에서 이루어진 그리고 겉으로 보기에는 거친, 정의 터치들로 최고의 효과를 내고 있다. 바디아(Badia) 교회의 무덤에 있는 한 아이 조각상의 입술은 가까이서 보면 단지 반만 마무리된 것처럼 보인다. 그런데 그 표정은, 특히 그 섬세함과 어린 얼굴의 부드러움을 고려할 때, 내가 이제껏 본 그 어떤 대리석 조각에서보다 더 뛰어나고 더 말로 표현할 수 없을 정도이다. 더 엄격한 유형을 들자면, 산로렌초(San Lorenzo) 대성당의 성물 안치소의 조각상들의 표정이 이 아이의 것에 필적한다.[30] 그런데 이것도 아이의 경우와 마찬가지로 완결되어 있지 않다. 내가 아는 바로는 그런 결과에 도달하면서 완전히 사실적이고 완결된 형태를 띠는 작품의 사례는 없다. (그리스 조각에서는 심지어 시도조차 되지 않았다.[31])

22. 고도의 마무리가 시간이 흐르면서 손상되는 반면에 그러한 거칠면서 힘찬 처리는 시간이 지나도 손상을 입지 않고 그 효과를 계속 낼 가능성이 높기 때문에 건축에 사용되기에 항상 가장 편리할 것임이 분명하다. 그리고 큰 건물을 다루는 다량의 작업을 최고 수준으로 마무리하는 것은 비록 바람직하더라도 실제로는 불가능하므로, 불완전 그 자체를 추가적인 표현 수단으로 만드는 지성이 틀림없이 매우 귀중해지리라는 점이 이해될 것이며, 터치가 투박하고 터치의 수가 몇 번 되지 않을 경우에는 별 신경 쓰지 않으면서 하는 터치와 정신을 집중해서 하는 터치 사이의 차이가 매우 크게 마련이라는

29 [옮긴이] 미노 다 피에솔레(Mino da Fiesole)는 이탈리아 조각가이다.

30 [옮긴이] 산로렌초 대성당—메디치가의 묘지 역할을 한다—에는 두 개의 성물 안치소— 구(舊)성물안치소(Old Sacristy)와 신(新)성물안치소(New Sacristy)—가 있는데, 이 가운데 러스킨이 말하는 것은 신성물안치소일 것이다. 신성물안치소에는 미켈란젤로가 제작한 조각상들이 있다.

31 [러스킨 원주 1880_53] 괄호 안의 문장은 완전히 틀린 것이다. 단락의 나머지 부분은 전부 사실이고 중요하다. 조각칼을 운용하는 그리스의 방식은 이후에 나의 『아라트라 펜텔리키Aratra Pentelici』에서 상세히 검토되었다.

점이 이해될 것이다. 실물을 모사한 그림에 이러한 특징을 조금이라도 담아내는 것은 쉬운 일이 아니다. 그럼에도 불구하고 루앙 대성당의 북쪽 문에 있는 얕은돋을새김들을 그린 도판 14에서 독자들은 설명에 도움이 되는 한두 가지 점들을 발견할 것이다. 문의 좌우에 각각 세 개씩, 총 여섯 개의 주요 벽감을 받치고 있는 여섯 개의 사각형 대좌가 있고 문 중앙에 한 개의 대좌가 있는데 이 대좌들 각각은 그 두 면이 네잎 장식이 조각된 다섯 개의 패널들로 장식되어 있다. 그래서 입구의 아랫부분 장식에만 70개의 네잎 장식들이 있다.[32] 이것은 입구를 빙 두른 것들과 입구 바깥쪽 대좌에 있는 것들을 포함시키지 않은 개수이다. 네잎 장식마다 얕은돋을새김이 가득 차 있고 대좌 전체는 사람의 키보다 조금 더 높다. 현대 건축가라면 당연히 대좌의 두 면의 다섯 개씩의 네잎 장식들 모두를 똑같이 만들었을 것이다. 중세 건축가는 그렇게 만들지 않았다. 정사각형의 네 변에 반원형들이 놓여서 구성된 네잎 장식이 일반적인 형태인 듯 보이지만, 자세히 살펴보면 원호들 중 어떤 것도 반원형이 아니며, 네잎 장식의 기본 형태도 정사각형이 아니라는 것을 발견하게 될 것이다. 기본 형태는 그 크기에 따라서 예각이 높은 쪽에 오기도 하고 둔각이 높은 쪽에 오기도 한 마름모꼴이다. 그리고 그 변에 있는 원호들이 둘러싸고 있는 사변형의 모서리 안에서 확보할 수 있는 공간으로 슥 밀고 들어가며, 네 모서리마다 다양한 형태의 자그마한 여백을 남긴다. 그리고 각 여백을 동물이 한 마리씩 채우고 있다. 하나의 패널 전체의 크기도 이런 식으로 각기 다양한데 다섯 개 중 가장 아래쪽의 두 개는 크고 그다음 두 개는 작으며 가장 높은 곳에 있는 것은 가장 아래쪽에 있는 것들보다 약간 더 크다. 한편 입구를 빙 두른 얕은돋을새김들의 경우 가장 아래쪽 두 개의 것(둘은 사이즈가 같다) 가운데 어느 쪽이든 a, 다음 두 개 가운데 어느 쪽이든 b, 다섯 번째와 여섯 번째를 c와 d(가장 크다)라고 하면, $d:c=c:a=a:b$이다. 전체의 우아함이 얼마나 많이 이 변화에 의해

32 [옮긴이] 5[한 면의 네잎 장식 패널 수]×2[각 대좌마다 두 면]×7[대좌의 수]=70

결정되는지 놀라울 정도이다.[33]

23. 각 모서리마다 동물이 한 마리씩 자리 잡고 있다고 했으니 얕은돋을새김의 여백들을 채우는 데만 각기 다른 동물들 70×4=280마리가 들어간다. 나는 동물들이 들어 있는 여백들 가운데 셋을, 돌 위에서 그 곡선들을 탁본을 뜨듯이 실제 크기로 그려서 도판 14에 제시했다.

이 동물들의 일반적인 디자인 또는 날개 및 비늘의 선들에 대해서는 뭐라 언급할 것이 없는데, 가운데 있는 용의 경우를 제외하면 아마도 이 디자인이나 선들이 훌륭한 장식 세공에서 흔히 접할 수 있는 평범한 것들을 크게 상회한다고 할 수 없을 것이다. 그러나 이 동물들의 모습에는 골똘한 생각과 상상의 표시가 분명히 나타나 있으며 이는 적어도 요즈음에는 흔치 않은 것이다. 왼쪽 위에 있는 동물은 무언가를 물어뜯고 있다. 돌이 마모되어서 그것의 형태를 거의 알아볼 수 없지만 아무튼 그 녀석은 무언가를 물어뜯고 있다. 그리고 독자들은, 내가 생각하기에 장난으로 무언가를 갉아먹고 있다가 그것을 가지고 뛰쳐나갈 준비를 하고 있는 개의 눈에서 말고는 결코 보지 못하는 그러한 표정을 기묘하게 치뜬 그 녀석의 눈빛에서 감지할 수밖에 없으리라. 이 눈빛의 의미는, 그것이 단지 정으로 새긴 자국으로 표시될 수 있는 한에서는, 우울하고 화난 상태에서 골똘한 생각에 빠져 웅크리고 있는 오른쪽 동물의 눈빛과 비교해볼 때 느껴지게 될 것이다. 이 동물의 머리 부분의 구도와 이마 위로 수굿하게 눌러쓴 모자가 훌륭하지만 손 위쪽으로 특히 잘 의도된 약간의 터치가 있다. 녀석은 악의에 찬 상태에서 신경질이 나있고 골치 아파하고 있다. 그는 손으로 광대뼈를 세게 누르고 있고 뺨에 있는 살이 눌려서 눈 밑으로 주름이 져 있다. 형상 전체는 구현이 섬세한 동판화들과 자연스럽게 비교되는 크기에서 본다면 정말이지 형편없이 거칠어 보인다. 그러나 이것이 대성당 문의 바깥쪽에 있는 여백 하나를 채우는 것에 불과하며 300 마리가

33 [옮긴이] 입구를 빙 두른 얕은돋을새김들은 그 수가 여섯 개를 훨씬 넘는다. 러스킨이 여기서 아래로부터 여섯 개만 거론한 것은 이 여섯 개의 높이가 벽감을 받치는 대좌의 높이와 거의 같기 때문인 것으로 추측된다.

넘는 것들(앞에서 추산할 때에는 입구 바깥쪽 대좌를 포함시키지 않았다) 중 하나임을 감안한다면, 그것은 그 당시 예술의 매우 고결한 활력을 입증해주는 것이 된다.

24. 내 생각에 모든 장식과 관련해서 물어야 할 올바른 물음은 바로 다음과 같다. 즐겁게 장식을 했는가? 조각가는 장식 일을 하는 동안 행복했는가? 그 일은 인간이 할 수 있는 가장 고된 일일 수 있으며 그토록 즐겁게 한 일이기에 더 고된 일일 수 있지만, 그 일은 또한 틀림없이 행복한 일이었을 것이며 그렇지 않으면 살아있는 일일 수 없을 것이다. 이 행복한 상태가 석공의 수고를 얼마나 많이 상쇄할지를 내가 가늠해보려 하지는 않겠지만 이 상태는 절대적이다. 최근에 루앙 근처에 지어진 고딕 양식의 교회가 있는데 그 전반적인 구성은 실로 몹시 형편없지만 세부는 극도로 화려하다. 세부들 대다수가 안목을 가지고 설계되어 있으며 모두가 오래된 작품을 면밀하게 연구해왔음이 분명한 사람이 디자인한 것들이다. 그런데 이것들은 전부 12월의 낙엽들처럼 생명력이 없다. 파사드 전체에 부드러운 터치가 단 한 번도 없고 애정을 담아 새긴 것이 단 하나도 없다. 이 일을 한 사람들은 이 일을 싫어했고 일이 끝나자 감사했을 터이다. 그리고 그런 한에서 그들은 그저 진흙으로 빚은 여러 형상들을 벽에 올리고 있는 셈이다. 페르 라셰즈 묘지[34]에 있는 국화(菊花) 화환들이 오히려 더 유쾌한 장식들이다. 돈을 지불한다고 해서 생명력의 느낌을 얻을 수 있는 것은 아니다. 돈으로 생명력을 살 수는 없을 것이다. 지켜보거나 기다린다고 해서 생명력을 얻을 수 있는지도 잘 모르겠다. 가끔씩 자기 안에 생명력을 간직하고 있는 세공인을 찾을 수 있는 것이 사실이지만 그는 열등한 세공일에 만족하며 안주하지 못한다. 그는 애쓰며 나아가 예술원 회원이 되려고 한다. 그리고 실제 손으로 일을 하는 많은 세공인들에게서는 그 힘이 사라진다. 그 힘을 어떻게 회복할 수 있을지 나로서는 모르겠다. 내가 아는 것은 오직 이것, 즉 그 힘의 현재 상태에서는 조각 장식에 지출된 모든 힘이 말 그대로 '희생을

34 [옮긴이] 페르 라셰즈((Père la Chaise) 묘지는 프랑스 파리에 있는 유명한 공동묘지이다.

위한 희생'으로 또는 그보다 더 나쁜 것으로 분류된다는 것뿐이다. 내 생각에 우리에게 열려 있는 유일한 방식의 풍성한 장식은 기하학적인 색 모자이크이며, 우리가 이 방식의 디자인을 열심히 사용한다면 많은 결과를 낼 수 있을지도 모른다. 하지만 어쨌든 한 가지는 우리 힘으로 할 수 있다. 바로 기계 장식 및 주철 작업 없이 일을 해내는 것이다. 우리는 일정한 모양으로 찍어낸 금속들, 인조석들, 모조 목재와 모조 청동들을 발명한 데 대한 찬사를 매일 듣지만, 이것들은 어려움이 명예인 일을 날림으로 값싸고 쉽게 하는 온갖 방식들로서, 이미 꽉 막혀버린 우리의 길을 더 막는 새로운 장애물들일 뿐이다. 이것들은 우리 중 단 한 사람도 더 행복하거나 더 현명하게 만들지 못할 것이다. 이것들은 판단의 자긍심도 향유의 특권도 확대하지 못할 것이다. 이것들은 우리의 이해력을 더 천박하게 만들고, 우리의 마음을 더 차갑게 만들며, 우리의 지성을 더 허약하게 만들 뿐이다. 그리고 이는 매우 당연하다. 우리는 우리의 마음을 담을 수 없는 어떤 일을 하려고 이 세상에 오지 않았기 때문이다. ✜ 우리에게는 생계를 위해 할 어떤 일이 있고 그 일을 열심히 해야 한다. 우리에게는 기쁨을 위해 할 또 다른 일이 있고 그 일을 진심으로

아포리즘 26
"네 손이 일을 얻는 대로 네 힘을 다하여 할지어다." 다른 힘으로 그 일을 하지 말라.

해야 한다. 어느 쪽도 불성실하게 하거나 또는 건성으로 해서는 안 되며, 열심히 해야 한다. 그리고 이런 노력을 할 가치가 없는 것은 전혀 해서는 안 된다. 어쩌면 우리가 해야 하는 모든 일은 다름 아닌 마음의 발현과 의지의 발휘를 위해 존재하며 그 자체로는 쓸모가 없을지도 모른다. 혹시 그 일이 쓰임새를 조금 가지고 있더라도 그것이 우리가 손을 대고 힘을 쏟을 가치가 없는 것이라면 어찌 되었든 그냥 놔두는 것이 좋을 것이다. 우리의 불멸성의 권위에 부합하지 않는 편안함을 취하는 것도, 또한 꼭 필요하지는 않은 도구가 그 불멸성과 그것이 지배하는 사물들 사이에 끼어들도록 놔두는 것도 우리의 불멸성에 어울리지 않는다. 그리고 자신의 정신의 창조물들을 자신의 손 아닌 다른 도구로 형상화하려는 사람은, 할 수만 있다면, 천국의 천사들이 음악을 더 쉽게 하도록 그 천사들에게 수동 풍금을 주려고도 할 것이다. 인간의 실존에는, 우리가 그

몇 안 되는 빛나는 순간들을 기계적인 것으로 바꾸지 않아도, 충분한 만큼의 꿈꾸기가, 충분한 만큼의 세속성이, 그리고 충분한 만큼의 관능성이 있다. 그리고 우리의 삶은 기껏해야 잠깐 동안 나타났다가 바로 사라져 버리는 증기일 뿐이므로 이왕이면 그 삶이, 뜨거운 열기를 품은 '용광로'와 회전하는 '바퀴'를 뒤덮고 있는 짙은 어둠으로서가 아니라 하늘 높이 떠있는 구름으로 나타나게 하자.✛

6장 기억의 등불

1. 필자가 특별히 감사하는 마음으로 뒤돌아보는 시간들, 보통 때보다 더 기쁨으로 충만해 있고 더 분명한 가르침을 주었던 삶의 시간들 중에는 지금으로부터 수년 전 거의 해가 질 무렵에 띄엄띄엄 이어지는 소나무 숲들 ― 이 소나무 숲들은 쥐라(Jura)주 소재 샹파뇰(Champagnole)이라는 마을 위쪽으로 흘러가는 앵 강(the Ain)의 물줄기를 양쪽에서 둘러싸고 있었다 ― 사이에서 보냈던 시간이 있다. 그곳은 알프스 산맥의 황량함은 전혀 없이 그 위엄만 전부 담고 있는 곳이었다. 거대한 힘이 지상에서 발현되기 시작한다는 느낌이 그곳에 서려 있었고, 야트막한 소나무 언덕들이 줄줄이 길게 이어져 올라가는 모습에는 웅숭깊게 장엄한 느낌이 서려 있었다. 그곳은 저 거대한 산의 교향곡들의 첫 음에 해당하는데, 이 음은 이내 더 큰 소리로 높여져서 성가퀴들과도 같은 알프스 산맥을 따라 불규칙적으로 조각조각 이어질 것이었다. 그러나 산맥의 힘은 아직은 제한되어 있고, 목가적인 산의 능선들이 이어져 아득히 뻗어가는 모습은 마치 어떤 폭풍우 치는 먼바다로부터 와서 쏴 소리를 내며 조용한 수면 위로 움직이는 긴 너울과도 같다. 그리고 그 거대한 단조로움에 부드러움이 깊숙이 스며든다. 중앙 산맥들의 파괴적인 힘과 엄격한 표정이 모두 사그라진다. 쥐라 산맥의 부드러운 목초지에는 고대 빙하가 지나가면서 남긴, 쟁기 자국처럼 서리가 내려앉고 먼지로 덮인 길도 없고, 여기저기 지리 잡은 폐허 더미들이 쥐라 숲의 아름다운 결을 흐트러뜨리는 일도 없으며, 뿌옇고 혼탁하거나 세찬 강줄기가 바위들 사이를 가르며 거칠고 변화무쌍하게 흘러가는 일도 없다. 깨끗한 초록의 개울들이 여기저기서 소용돌이를 이루며 그들이 잘 알고 있는 강바닥을 따라 끈기 있게 굽이굽이 흐른다. 그리고 아무런

방해를 받지 않는 소나무들의 짙은 정적 아래에서, 내가 아는 바로는 지상의 모든 축복들 중에서 그에 비견되는 것을 찾을 수 없는 그런 즐거운 꽃무리들이 해마다 피어난다. 때마침 봄철이었고, 다름 아닌 사랑 때문에 모든 것이 올망졸망 북적대며 돋아나오고 있었다. 모두에게 공간이 충분했지만 모두가 자신의 잎을 앞다투어 내밀어 온갖 종류의 신기한 형태들을 만들었는데, 결국에는 서로에게 더 가까워질 뿐이었다. 숲바람꽃은 송이송이 피거나 때로는 한데 모여 성운을 이루었다. 괭이밥은 성모성월(Mois de Marie)[01]에 하는 처녀들의 행진처럼 여기저기 무리를 지어 피었다. 수직으로 갈라진 석회암의 어두운 틈들이 폭설로 꽉꽉 막힌 듯이 괭이밥들로 막혔으며, 가장자리에서는 담쟁이 ― 포도덩굴처럼 가볍고 사랑스런 담쟁이 ― 와 닿아있었다. 그리고 이따금씩 파랗게 솟구쳐 나온 제비꽃들과 종모양의 노란구륜앵초들이 양지 바른 곳에 피어 있었다. 그리고 더 트인 땅에는 살갈퀴, 컴프리, 서양팥꽃나무, 폴리갈라 알피나(Polygala Alpina)의 자그마한 사파이어색 봉오리들, 그저 한두 송이 꽃을 피운 야생 딸기, 이 모두가 두텁고 따스한 호박색깔 이끼의 황금빛 부드러움 한가운데 흐드러지게 피어 있었다. 나는 이내 협곡의 가장자리로 나왔다. 근엄하게 졸졸거리는 협곡의 물소리가 갑자기 아래에서 들려왔고 소나무 가지 사이에서 지저귀는 지빠귀들의 소리와 섞였다. 그리고 잿빛의 석회암 절벽이 병풍처럼 쳐진 계곡 반대쪽에서는 매 한 마리가 절벽 끝에서 천천히 날아오르고 있었다. 날개가 거의 절벽에 닿았고 위에서 드리워진 소나무들의 그림자가 매의 깃털 위로 어른거렸다. 그러나 매가 아래로 100패덤[02] 하강하니 그의 가슴 밑으로 굽이진 초록빛 강줄기가 어지럽게 반짝이며 미끄러지듯 흘렀고 매가 날아갈 때 강의 포말들이 그와 함께 움직였다. 한적하고 진중한 아름다움이라는 자신의 고유한 장점에만 이토록 의존하는 장면을 상상하기는 어려울 것이다. 그러나 필자는, 이 인상적인 장면의 원천에 더 철저하게

01 [옮긴이] 성모 마리아를 기억하도록 가톨릭 교회가 특별히 지정한 5월이 바로 성모성월이다.

02 [옮긴이] '패덤'은 물의 깊이 측정 단위로서 1패덤이 6피트(1.8미터)에 해당한다.

도달하기 위해 그것이 신대륙의 어떤 토착 숲의 장면이라고 잠시 동안 상상하려고 했을 때, 이 인상적인 장면에 드리워졌던 갑작스러운 공허함과 오싹한 느낌을 잘 기억하고 있다. 꽃들이 한순간 그 빛을 잃었고 강은 그 아름다운 소리를 잃었으며 언덕들은 마음을 답답하게 할 정도로 황량해졌다. 어두워진 숲의 가지들의 무거움은 그 가지들이 이전에 가졌던 힘의 많은 부분이 자신들의 것이 아닌 어떤 생명력에 의존했다는 것을 보여주었고, 불멸하고 계속적으로 거듭되는 창조의 영광의 많은 부분이 거듭되는 창조 자체보다 더 소중하게 기억되는 것들을 통해 빛난다는 것을 보여주었다. 언제나 피어나는 저 꽃들과 언제나 흐르는 저 시내들은 인간의 인내, 용맹, 미덕의 짙은 색깔로 이미 물들어 있는 것이다. 그리고 저녁 하늘을 배경으로 솟아오른 흑담비색을 띤 언덕들의 꼭대기는, 그 언덕들의 긴 그림자가 동쪽으로 주(Joux)의 철벽과 그랑송(Granson)의 견고한 아성 위에 드리워졌기 때문에 더 깊은 경배를 받았던 것이다.

2. 건축물을 바로 이 신성한 영향력의 집중처이자 수호자로 보는 것이 건축물을 가장 진지하게 대하는 것이다. 우리는 건축물이 없어도 살고 예배할 수 있겠지만 건축물이 없이는 기억할 수 없다. 살아있는 민족이 기록하고 있고 손상되지 않은 대리석이 간직하고 있는 것과 비교하면 모든 역사는 얼마나 차갑고 모든 이미지들은 얼마나 활기가 없는가! 서로 포개져 있는 몇 개의 돌이 있다면, 의심스러운 기록이 담긴 아주 많은 지면은 없어도 되지 않는가! 고대 바빌론 건축가들의 포부는 이 세상에 잘 맞추어져 있었다.[03] 인간의 망각을 정복한 강력한 정복자는 '시'와 '건축' 딱 둘이다. 후자는 어느 정도 전자를 포함하고 있으며 그 현실성이 더 강력하다. 사람들이 자신이 생각하고 느낀 것뿐만 아니라 손으로 다루고 자신들의 힘으로 만들었던 것을 그리고 자신의 눈으로 본 것을 평생 동안 간직하는 것은 바람직한 일이다.

03 [옮긴이] 러스킨이 염두에 둔 〈창세기〉 11장 4절은 다음과 같다. "그들은 말했다. '자, 도시를 짓고, 꼭대기가 하늘에 닿는 탑을 지어, 우리의 이름을 내자. 우리가 세상에 뿔뿔이 흩어지지 않도록.'"

호메로스의 시대는 어둠에 싸여 있었고 호메로스라는 개인의 존재 자체도 의심에 싸여 있었다. 페리클레스의 시대[04]는 그렇지 않았다. 그리고 우리가 그리스의 감미로운 시인들이나 군인 역사가들보다 바스러진 그리스 조각의 파편들로부터 그리스를 더 많이 배웠다고 고백할 날이 오고 있다. ✝ 그리고 과거에 대한 우리의 지식에 실로 어떤 이점이 있거나 장차 기억될 생각에 어떤 즐거움이 있어서 그것이 현재의 노력에 힘을 실어 주거나 현재의 시련을 견딜 수 있게 한다면, 그 중요성을 아무리

아포리즘 27
건축물은 역사적 의미를
가진 것으로 만들어져야 하고
그러한 것으로 보존되어야 한다.

높이 평가해도 부족할 민족의 건축물과 관련된 의무가 두 가지 있다. 첫째는 오늘날의 건축물을 역사적 의미를 가진 것으로 만드는 것이고 둘째는 지나간 시대의 건축물을 가장 귀중한 유산으로 보존하는 것이다.✝

3. '기억'이 건축의 '여섯 번째 등불'이라고 진정으로 말할 수 있는 것은 이 두 가지 방향 가운데 바로 첫 번째 방향에서이다. 공공건물과 주거용 건물이 진정한 완성에 도달하는 것은 추모의 대상이나 기념의 대상이 되는 경우이고 이렇게 되기 위해서는 한편으로는 이 건물들이 더 안정적인 방식으로 건조되어야 하고 다른 한편으로는 결과적으로 이 건물들의 장식이 은유적이거나 역사적인 의미로 인해 활기를 부여받아야 하기 때문이다.

주거용 건물들의 경우에는 이런 의도로 짓고자 해도 사람의 마음에서뿐 아니라 사람의 능력에서도 일정 정도의 제한이 항상 따르게 마련이다. 그렇더라도 나는 어떤 민족이 자신들의 집을 단지 한 세대만 지속하도록 짓는다면 이는 그 민족의 불량함을 나타낸다고 생각할 수밖에 없다. 선량한 사람의 집에는 그 집이 무너진 후 그 폐허 위에 지어지는 그 어떤 가옥에서도 되살려질 수 없는 신성함이 있다. 나는 선량한 사람들이 일반적으로 이것을 느낄 것으로 생각한다. 또한 삶을 행복하고 훌륭하게 보낸 후 그들에게

04 [옮긴이] 페리클레스(Pericles)는 고대 그리스 아테나이의 정치가이자 웅변가, 장군으로 고대 그리스 시대의 역사에서 가장 유명하고 영향력 있는 인물이다. 기원전 457년에서 429년 사이를 "페리클레스의 시대"라고 한다. 페리클레스 시대는 아테네 민주주의의 절정기였다.

임종이 다가왔을 때, 그들에게 다음과 같은 생각이 든다면, 즉 그들의 모든 영광·기쁨·고통을 보았고 이 모든 것에 거의 공감하는 것처럼 보였던 이 세상 거처가 그들이 무덤에 안치되는 순간 (그들에 대한 모든 기록과 함께 그리고 그들이 사랑했고 거느렸으며 자신들의 흔적을 남겼던 모든 물질적인 것들과 함께) 소멸될 운명이라는 생각, 그 장소가 어떤 존중도 받지 못할 것이고 그 장소에 애정을 느낄 일도 없을 것이며 자식들이 그 장소로부터 유익한 것을 얻어낼 일도 없으리라는 생각, 교회에는 기념물이 있지만 그들의 가정과 집에는 그들을 따스하게 기리는 기념물이 없다는 생각, 그들이 이제껏 소중히 여겼던 모든 것이 경멸을 받고 그들에게 거처를 제공하고 위안을 주었던 장소가 헐려서 먼지가 되리라는 생각이 든다면, 그들은 비탄에 빠질 것이라고 나는 생각한다. 나는, 선량한 사람이라면 이렇게 집이 헐리는 것을 두려워할 것이고, 더 나아가 착한 아들, 고결한 후손이라면 아버지(조상)의 집에 이런 일이 일어나는 것을 두려워할 것이라고 말한다. ✚ 사람이 실로

아포리즘 28
선량한 사람들에게는 집이 신성하다.

사람답게 산다면 그들의 집은 신전이 될 것이다. 우리가 감히 손상시키지 않을 신전이며, 그곳에서 살도록 허락을 받으면 우리가 신성하게 될 신전이다. 각자가 오로지 자기만 쓰려고 집을 짓고 자신의 짧은 한 생을 위해서만 집을 짓는다면, 부모 자식 간에 나누는 애정의 황량한 소멸이, 집이 베풀어 주고 부모가 가르친 모든 것에 대해 감사함을 느끼지 못하는 황량한 마음이, 우리가 우리 아버지들의 명예에 충실하지 않았거나, 또는 우리 자신의 삶이 우리의 주거지를 자식들에게 신성하도록 만드는 그런 삶이 아니라는 황량한 의식이 틀림없이 자리 잡게 될 것이다. 나는 런던 주변의 밀가루 반죽 같은 벌판들에서 흰곰팡이처럼 쑥쑥 솟아나는 석회와 점토의 저 비참한 응결체들을, 얇고 들떠서 흔들거리는 저 쪼개진 나무와 모조석 조각들을, 그리고 차이도 없고 유대감도 없이 유사한 만큼이나 고립된 저 우울하게 늘어선 형식화된 작은 것들을 눈에 거슬려 경솔하게 반감을 품고서 보는 것만이 아니라, 또한 더럽혀진 풍경에 슬퍼하면서 보는 것만이 아니라, 다음과 같은 고통스런 예감도 갖고서 본다. 즉 우리 민족의

위대함의 뿌리가 자신의 향토에 그렇게 느슨하게 박혀 있다면 이 뿌리가 틀림없이 심하게 병들어 있으리라는 고통스런 예감으로, 저 황량하고 존경받지 못하는 주거지들은 대중의 불만이 크게 퍼져있음을 나타내는 표시들이라는 고통스런 예감으로, 그리고 그 주거지들은 모든 사람이 자신에게 자연스러운 영역보다 더 높은 어떤 영역에 존재하기를 목표로 하고 누구나 자신의 지나간 삶을 습관적으로 경멸하는 시기를 나타내며, 사람들이 집을 지은 장소를 떠나려는 희망으로 짓고 그들이 살았던 세월을 잊으려는 희망으로 사는 시기를 나타내리라는 고통스런 예감으로 그것들을 본다. 가정의 평안과 평화, 가정의 종교가 존재감을 잃었다. 그리고 가만히 있지 못하는 부산한 사람들로 북적이는 주택들이 아랍인들이나 집시들의 천막과 다른 점은 오직, 하늘의 공기에 개방이 덜 되어서 건강에 좋지 않고 지상의 장소 선택이 적절하지 않은 편이라는 것, 그리고 자유를 희생하고도 쉼을 얻지 못하고, 안정을 희생하고도 변화를 풍요롭게 하지 못한다는 것뿐이다.✦

4. 이것이 주는 해악은 대수롭지 않은 것도 아니며 영향력이 없지도 않다. 이것은 불길하고 전염력이 있으며 다른 결함과 불행을 많이 낳는다. 사람들이 자신들의 화롯가를 사랑하지도 않고 문턱을 존중하지도 않으면, 그것은 그들이 가정의 명예를 손상시켰다는 표시이고, 이교도의 (경건함은 아니고) 우상숭배를 실로 대신해야 하는 기독교 신앙의 진정한 보편성을 결코 인정하지 않았다는 표시이다. 우리의 신은 하늘의 신일 뿐 아니라 가정의 신이다. 모든 사람의 집에는 신을 모시는 제단이 있다. 사람들이 제단을 가볍게 박살내고 그 재를 쏟아버리지 않도록 조심시키라. 한 나라의 주거 건물들이 어떻게 (그리고 어떤 모습의 내구성과 완성도를 갖추고) 세워질 것인지는 단순히 시각적인 즐거움의 문제도 아니고 지적 자존심의 문제도 아니며 세련되고 감식력 있는 상상의 문제도 아니다. 우리의 거처를 정성껏 끈기 있게 그리고 애정을 담아 공들여서 완성도 있게 짓는 것이, 그리고 (나라의 일상적인 삶의 양식이 변전하는 과정에서) 해당 지역의 관심의 방향이 완전히 변경될 때까지는 지속될 가능성이 높다고 추정될 수 있는 그런 기간

동안만큼이라도 거처를 유지할 목적으로 짓는 것이 도덕적 의무들 가운데 하나이다. 이 의무는 그것을 소홀히 했을 경우 그것을 인식하는 데 섬세하고 균형 잡힌 양심이 필요하다는 이유로 다른 의무를 소홀히 한 경우보다 벌을 덜 받게 되는 그런 종류의 의무가 아니다. 이 의무는 최소한 지켜야 하는 그런 의무이다. 그런데 가능한 경우라면 사람들이 세속적인 이력의 종착지에서 그간 성취한 것에 상응하는 크기보다 시작 단계에서 그들이 처한 조건에 상응하는 크기로 집을 짓는 것이, 그리고 가장 튼튼한 건물에 기대될 수 있는 만큼 오래 유지되도록 집을 지어서 자신들이 어떤 삶을 살았으며 (경우에 따라서는) 어떤 상태에서 흥성하기 시작했는지를 자식들에게 전달하는 것이 더 좋을 것이다. 그리고 집들이 그렇게 지어지는 경우, 우리는 다른 모든 건축의 시초인 진정한 주거 건축을 이루게 된다. 이것은 큰 거처뿐만 아니라 작은 거처도 하찮게 여기지 않고 존중심을 갖고 신중하게 다루는 건축이며, 만족한 인간의 위엄을 협소한 세속적인 환경에 부여하는 건축이다.

5. 나는 영광스럽고 자랑스러우며 평화로운 이 평정(平靜)의 정신을, 만족하며 사는 삶의 이 영속적인 지혜를, 모든 시대의 위대한 지적인 힘의 주요 원천들 중 필시 하나일 것으로 꼽으며, 또한 두말할 필요 없이 옛 이탈리아와 옛 프랑스의 위대한 건축의 주요한 원천에 다름 아닌 것으로 꼽는다. 지금까지도 이 두 나라의 가장 아름다운 도시들이 우리의 관심을 끄는 것은, 궁전들의 고립된 풍요로움 덕분이 아니라 (이 두 나라가 자부심을 느끼는 시기에 속하는) 가장 작은 주택들에서조차도 소중히 간직되어 있는 뛰어난 장식 덕분이다. 베네치아에서 가장 정교한 건축물은 카날 그란데의 물목에 위치한 한 작은 집[05]으로, 이 집은 1층과 그 위로 올린 두 개의 층으로 이루어져 있으며 이 두 개의 층 가운데 첫 번째 층에 세 개의 창이 있고, 두 번째 층에 두 개의 창이 있다. 가장 훌륭한 건물들 가운데 다수는 소운하들에 위치하며 크기가 큰 편에 속하는 것은 없다. 북부 이탈리아의 15세기 건축에서 가장 흥미로운

05 [옮긴이] 러스킨이 말하는 건물은 콘타리니 파산 궁전(Palazzo Contarini-Fasan)이다.

작품들 중 하나가 비첸차(Vicenza) 시장 뒤쪽에 있는 뒷골목에 위치한 한 작은 집이다.06 이 집에는 1481년이라는 날짜와 '가시. 없는. 장미는. 없다'(Il. n'est. rose. sans. épine)라는 모토가 새겨져 있다. 이 집도 1층과 그 위로 올린 두 개의 층으로 이루어져 있는데 각 층에는 세 개의 창과 발코니들이 달려 있다. 이 창들 사이의 벽에는 풍성한 꽃 세공이 되어 있고, 날개를 펼친 독수리가 중앙 발코니를 떠받치고 있으며, 풍요의 뿔 위에 서 있는 날개 달린 그리핀들이 측면 발코니들을 떠받치고 있다. 잘 지어지기 위해서는 집이 커야 한다는 생각은 전적으로 근대에 생겨난 것이며, 이는 실물보다 더 큰 형상들을 담을 수 있는 크기를 가진 그림들 말고는 그 어떤 그림도 역사적일 수 없다는 생각과 유사하다.

6. 나로서는 우리의 평범한 주택들이 오래 가게끔 지어졌으면 좋겠고, 예쁘게 지어졌으면 좋겠으며 되도록 안팎으로 풍성하고 유쾌함이 가득하도록 지어졌으면 좋겠다. 이 주택들이 양식과 방식에서 서로 어느 정도로 닮아야 하는지에 대해서는 곧 별도의 항목으로 말하겠지만, 아무튼 각 개인의 성격과 직업 그리고 부분적으로는 개인사에 적합하고 이것을 표현할 수 있는 그런 차이들을 갖도록 지어졌으면 좋겠다. 내 생각에 집에 대한 이러한 권리는 이 집의 첫 건축자에게 있으며 그의 자식에게 존중을 받아야 한다. 그리고 아무런 장식 없는 돌들을 일정한 장소들에 남겨서 거기에 그의 삶과 그 삶의 경험을 요약해서 새기고 그럼으로써 거처를 일종의 기념물로 세우는 것은, 그리고 조용한 휴식처를 짓고 소유하도록 허락하는 신의 은총에 감사하는 그러한 좋은 풍습 — 이 풍습은 예전에는 보편화되어 있었으며 지금도 스위스인들과 독일인들 사이에 남아 있다 — 을 더 체계적인 교육에 사용될 수 있도록 발전시키는 것은 좋은 일일 것이다. 신의 은총에 감사할 때에는 이번 절을 마무리 짓기에 적절할 그런 운치 있는 말로 감사를 드릴 수 있을 것이다. 나는

06 [옮긴이] 러스킨이 말하는 건물은 카사 피가페타(Casa Pigafetta)이다.

그린델발트 마을에서 아랫빙하[07]까지 내려 뻗은 초록의 목초지에 최근에 지어진 한 오두막집의 정면에서 본 아래 구절을 이런 감사 말의 사례로 들고자 한다.

> 진심 어린 신뢰를 갖고
> 요하네스 모오터와 마리아 루비가
> 이 집이 지어지도록 했다.
> 사랑하는 신께서 우리를
> 모든 불행과 위험에서 지켜주실 것이며,
> 이 슬픔의 시간을 거쳐
> 천국의 낙원으로 여행할 때
> 축복을 받게 할 것이다.
> 그 낙원에 모든 선한 사람들이 살고
> 그곳에서 신은 그들에게
> 평화의 왕관으로 보상할 것이다.
> 영원토록.[08]

7. 공공건물들의 경우 역사적 목적은 훨씬 더 명확해야 할 것이다. 제한이 전혀 없는 풍성한 기록을 허용하는 것은 고딕 건축의 장점들 중 하나이다. (여기서 나는 '고딕'이라는 단어를 고전적인 건축에 대체로 반대된다는 가장 확대된 의미에서 사용한다.) 고딕 건축의 많은 수의 오밀조밀한 조각(彫刻) 장식들은 민족의 정서나 업적에 대해 알려질 필요가 있는 모든 것을

07 [옮긴이] 스위스의 그린델발트(Grindelwald) 마을 주변에는 두 개의 빙하—'Upper Grindelwald Glacier'와 'Lower Grindelwald Glacier'—가 있다. 러스킨은 "the lower glacier"라고 했는데, 이는 'Lower Grindelwald Glacier'를 지칭했음이 분명하다.

08 [옮긴이] 원문에 독일어로 인용된 이 구절은 다음과 같다. "Mit herzlichem Vertrauen/ Hat Johannes Mooter und Maria Rubi/ Dieses Haus bauen lassen./ Der liebe Gott woll uns bewahren/ Vor allem Unglück und Gefahren,/ Und es in Segen lassen stehn/ Auf der Reise durch diese Jammerzeit/ Nach dem himmlischen Paradiese,/ Wo alle Frommen wohnen,/ Da wird Gott sie belohnen/ Mit der Friedenskrone/ Zu alle Ewigkeit."

상징적으로든 말 그대로든 표현하는 수단을 제공한다. 사실 이런 경우에는 장식들이 각각 매우 고양된 성격을 띠도록 만드는 경우보다 일반적으로 더 많은 장식이 필요할 것이다. 그리고 생각의 깊이가 가장 돋보이는 시기들에서도 많은 것은 상상의 자유에 맡겨졌거나 특정의 민족적인 문장(紋章) 내지 상징의 단순한 반복으로 구성되도록 허용되었다. 그러나 단순한 표면 장식에서조차 고딕 건축의 정신이 담지하고 있는 다양성의 힘과 특권을 포기하는 것은 일반적으로 어리석은 일이며, 중요한 특징적 부분들 ― 기둥들의 주두나 돌기들, 돌림띠들, 그리고 물론 모든 정평이 난 얕은돋을새김들 ― 의 경우에는 훨씬 더 어리석다. 풍성하기 그지없지만 의미가 없는 세공품보다는 투박하기 그지없지만 이야기가 담기거나 사실을 기록하는 세공품이 더 낫다. 어떤 지적인 의도 없이는 단 하나의 장식물도 훌륭한 공공건물에 놓이지 말아야 할 것이다. 대단치는 않지만 끈질기게 따라다니는 어떤 어려움으로 인해서 현대에는 역사의 실제적인 재현이 억제되었다. 의상을 구현하는 일의 어려움이 바로 그것이다. 그럼에도 불구하고 이러한 모든 장애들은 어쩌면 충분히 대담한 상상적인 처리와 상징의 숨김없는 사용을 통해 극복될 수 있을 것이다. 이 극복이 그 자체로 만족스러운 조각을 창작하는 데 필요한 정도로 이루어지지는 않겠지만, 어쨌든 조각이 건축물의 구성에서 하나의 주된 표현적인 요소가 될 수 있을 만큼은 될 것이다. 베네치아의 두칼레 궁전의 주두들의 처리 방식을 사례로 들어보자. 역사를 역사로서 제시하는 일은 궁전 내부의 화가들에게 맡겨졌지만 궁전의 아케이드에 있는 모든 주두도 의미로 채워졌다. 입구 옆[서쪽면의 북쪽 끝]에 있는, 전체의 주춧돌에 해당하는 큰 주두는 '추상적 정의'(Abstract Justice)를 상징적으로 구현하는 데 바쳐졌다. 주두 위로 '솔로몬의 재판'을 재현한 조각이 있으며, 이는 그 구현 방식이 장식 목적을 훌륭하게 따른 것이기에 주목할 만하다. 소재가 전적으로 개별 형상들로만 구성되었더라면 이 형상들은 모서리의 선을 서투르게 잠식하고 그 선이 가지고 있는 뚜렷한 힘을 감소시켰을 것이다. 그래서 홈들이 패인 육중한 나무 몸통이 그 형상들과 전혀 관계없이 형상들 한가운데로, 실제로는 집행자와 탄원하는 어머니 사이로 솟아올라 가고 있는데,

이것은 모서리의 기둥 몸체의 연장 부분이 되어 그 기둥 몸체를 떠받치고 있으며 몸통 위에 있는 잎들은 형상들 전체를 보호하고 풍성하게 하고 있다. 그 아래에 있는 주두에는 보좌에 앉은 '정의의 여신'의 형상, 과부에게 정의를 베푸는 트라야누스,[09] "법을 널리 알리는"(che diè legge) 아리스토텔레스 그리고 지금은 부식되어 알아보기 어려운 한두 가지 다른 소재들이 그 잎 장식들 사이에 담겨 있다. 그다음에 오는 주두들은 민족의 평화와 힘을 보존하거나 파괴하는 것으로서 미덕과 악덕을 잇달아 재현하면서 "최고의 믿음은 신에 대한 믿음이다"(Fides optima in Deo est)라는 명문과 함께 '믿음'을 나타내는 형상으로 마무리하고 있다.[10] 같은 주두에서 이 '믿음'의 형상의 반대쪽에 있는 한 형상은 태양을 숭배하고 있다. 그다음으로 한두 개의 주두는 새들로 상상 속에나 나올 것같이 장식되어 있으며(도판 5) 그다음에 오는 일련의 장식들은 처음에는 다양한 과일들을, 다음에는 민족의상들을, 그다음에는 베네치아의 지배에 종속된 다양한 나라의 동물들을 재현하고 있다.

8. 이제 더 중요한 공공건물에 대해서는 말할 것도 없고, 우리의 동인도회사 사옥[11]이 다음과 같이 역사적이거나 상징적인 조각으로 장식되었다고 상상해보자. 즉 처음에는 큰 규모로 지은 다음 인도 전투들[12]을

09 [옮긴이] 트라야누스(Traianus)는 로마 제국의 제13대 황제다. 단테의 『신곡』의 연옥편 제10곡에 한 벽화가 소개되는데, 이 벽화에는 한 가난한 과부가 울면서 트라야누스 황제의 말 고삐에 매달리는 모습이 그려져있다. 바로 이와 같은 모습이 러스킨이 서술하는 주두의 한 면을 차지하고 있다. 『신곡』 화자가 상상한 대화에 따르면 이 과부는 (필시 억울하게) 죽은 아들의 복수를 해달라고 트라야누스에게 청하며 트라야누스는 처음에는 나중으로 미루었으나 과부의 간곡하면서 설득력 있는 재촉에 억울함을 바로 풀어주기로 약속한다. "그것이 정의의 뜻이기도 하고, 측은한 마음이 [그를] 붙잡기도 하기에."(93행)

10 [옮긴이] "최고의 믿음은 신에 대한 믿음이다"라는 명문이 새겨진 주두는 남동쪽(탄식의 다리가 있는 쪽) 모서리에서부터 세어서 아홉 번째 주두이다.

11 [옮긴이] 동인도회사 사옥(India House)은 런던 레던홀 가(Leadenhall Street)에 있었으며 동인도회사가 1858년 가결된 인도통치법에 따라 해산됨에 따라 잠시 인도청 건물로 쓰였다가 1861년에 철거되었다.

12 [옮긴이] 동인도회사가 인도에서 벌인 전투들을 가리킨다.

얕은돋을새김으로 새기고, 동양적인 잎 장식 조각물로 뇌문 장식을 하거나 동양석들을 박아넣는다고 상상해보자. 그리고 이 장식의 더 중요한 구성 요소들은 인도인의 삶과 풍경들로 이루어지며 힌두교의 신들이 십자가에 복종하는 모습을 두드러지게 표현하고 있다고 상상해보자. 그런 건축물 하나가 수천 편의 역사 서술들보다 더 낫지 않을까? 그러나 이런 노력에 필요한 발명력이 우리에게 없다면 또는 우리가 대륙 민족들보다 우리 자신에 대해 이야기하는 것(대리석으로 이야기하는 경우도 포함하여)에서 기쁨을 덜 느낀다면 (이것이 그런 문제들에서 드러나는 우리의 부족함에 대해 우리가 제시할 수 있는 가장 고결한 변명들 중 하나일 터인데) 우리가 건물의 내구성을 확실하게 하는 점들에 대한 배려가 부족한 것에 대해서는 적어도 변명의 여지가 없다. 그리고 이 문제는 다양한 장식 방식들을 선택하는 것과 관계된다는 점에서 매우 흥미로운 것이므로 이것을 꽤 자세하게 다룰 필요가 있을 것이다.

9. 인간 집단의 호의적인 배려와 목적이 자신들의 세대를 넘어서서 확장되리라는 기대를 하기란 좀처럼 쉽지 않다. 인간 집단은 후세를 청중으로 기대할 수도 있고 후세의 주목을 바랄 수도 있으며 후세의 칭찬을 받기 위해 노력할 수도 있다. 또한 그들은 인정받지 못하고 있는 장점을 후세가 알아볼 것이라고 믿거나 동시대의 억울함을 후세가 공정하게 봐주기를 요구할 수도 있다. 그러나 이 모든 것은 단지 이기심일 뿐이며, 우리를 기분 좋게 하는 사람들의 범위를 부풀리는 데 기꺼이 합산해 넣고 싶고 현재 논란이 되고 있는 우리의 주장들을 강화하는 데 기꺼이 동원하고 싶은 이 후세들의 이익을 최소한 존중하거나 고려하는 것은 여기에 포함되어 있지 않다. ✚ 내가

아포리즘 29
땅은 소유되는 것이 아니라
대물림되는 것이다. 20절을 참고하라.

생각하기에 후세를 위해 절제를 한다는 생각, 아직 태어나지 않은 채무자들을 위하여 현 경제를 실행한다는 생각, 우리의 후세가 그 그늘에서 살 수 있는 숲을 가꾼다는 생각, 또는 미래의 민족들이 살 도시를 세운다는 생각은 일반적으로는 우리의 활동의 동기들로서 인정받고 있는 것들 축에 실질적으로 끼지 못한다. 그렇지만 이것들은 다른 것들 못지않게

우리의 의무들이다. 우리의 신중하게 의도된 유용성의 범위에 우리의 인생 여정의 동행자들뿐 아니라 계승자들도 포함되지 않는다면 지상에서의 우리의 역할도 제대로 지속되지 못한다. 신은 우리에게 우리의 삶에 필요한 땅을 빌려주었다. 이것은 막대한 대물림 유산이다. 땅은 우리의 것인 것만큼 우리의 뒤를 이을 사람들의 것이고 그들의 이름은 이미 창조록에 기록되어 있다. 그리고 우리에게는 우리가 행하거나 아니면 행함을 소홀히 하는 어떤 일로 인해 그들을 불필요한 처벌에 끌어들일 권리도 없고, 우리가 그들에게 물려줄 수 있는 혜택들을 물려주지 않음으로써 그들에게서 그 혜택들을 박탈할 권리도 없다. 그리고 이것은, 결실의 온전함의 정도가 파종과 수확 사이의 시간에 비례하는 것이 인간 노동의 정해진 조건들 중 하나이기 때문에 더욱 그러하다. 일반적으로 우리가 우리의 목적을 더 멀리 두면 둘수록, 그리고 우리 자신이 우리가 추구해온 것의 증인이 되기를 덜 바라면 바랄수록, 우리의 성공은 더 커지고 풍성해질 것이다. 사람들은 자신들과 함께 하는 사람들에게는 자신들의 뒤에 오는 사람들에게 베풀 수 있는 방식으로 베풀 수가 없다. 그리고 모든 설교단들 중에 무덤이라는 설교단만큼 사람의 목소리가 멀리 퍼져나가는 설교단은 없다.✝

10. 이런 점에서 실로 미래를 위한다고 해서 현재 우리가 무언가를 상실하는 일도 없다. 모든 사람의 행동은 미래의 일들을 고려함으로써 더 영광스러워지고 우아해지며 모든 진정한 장엄함이 증가한다. 다른 어떤 속성들보다도 사람과 사람을 구분하게 해주고 사람을 자신의 조물주에게 가까이 다가가게 해주는 것은 다름 아닌 앞날을 내다보는 시각과 조용하고 확신에 찬 인내이다. 그리고 모든 행동이나 예술의 장엄함은 이 시금석을 적용해서 가늠할 수 있다. 따라서 우리는 선물을 지을 때 영원히 남도록 짓는다고 생각하자. 그것이 현재의 기쁨만을 위한 것이거나, 현재의 사용만을 위한 것이 되지 않도록 하자. 우리의 후손들이 우리에게 감사해 할 그런 작품이 되게 하자. 돌을 차곡차곡 쌓아 올리면서 우리가 손으로 이 돌을 만졌기 때문에 이 돌이 신성시될 시간이 다가올 것이라고 생각해 보자. 그리고 사람들이 우리가 손으로 하는 노동과 그

손이 만들어 놓은 것을 보면서 "봐! 이것은 조상들이 우리를 위해 해 놓으신 거야"라고 말할 것이라고 생각해보자. ✙[13] 정말이지 한 건물의 최고의 영광은 그 건물이 돌로 이루어졌는지 금으로 이루어졌는지와 무관하다. 건물의 영광은 그 건물의 '나이'(오래됨)에, 그리고 휩쓸고 지나가는 인간 파도들에 오랫동안 씻겨나간 벽들에서 우리가 느끼는, 목소리로 가득 차 있는 듯한, 준엄한 시선이 지켜보는 듯한, 신비로운 공감이 이루어지는 듯한, 아니 심지어는 승인이나 비난을 하는 듯한 저 웅숭깊은 느낌에 있다. 이 영광은 바로, 그 벽들이 인간을 지속적으로 증언하고 모든 것들의 덧없음과 조용한 대조를 이루는 데 담겨 있으며, (계절과 시간이 경과하고 왕조가 흥망성쇠하며 땅의 표면과 바다의 경계가 바뀌는 동안) 조각된 맵시 있는 모양을 한동안 튼실한 상태로 유지하고, 잊힌 시대와 뒤를 잇는 시대를 서로 연결하며 (공감을 한데 모으는 가운데) 민족의 정체성을 반쯤 구성하는 벽들의 힘에 담겨 있다. 우리는 바로 저 시간의 황금빛 얼룩에서 건축물의 진짜 빛과 색깔과 귀중함을 찾을 수 있다. 그리고 건물이 이런 특성을 띠고 나서야 비로소, 건물이 명성을 부여받고 인간의 행위로 신성해지고 나서야 비로소, 그 벽들이 고통의 목격자들이 되고 그 기둥들이 죽음의 그림자들에서 솟아나고 나서야 비로소, 이렇게 주위를 둘러싸고 있는 자연 세계의 사물들보다 더 오래가는 그 건물의 존재가 이 자연 사물들이 지니고 있는 만큼의 언어와 생명력을 부여받을 수 있는 것이다.✙

11. 그렇다면 우리는 바로 그만큼의 기간 동안 지속되도록 건물을 지어야 한다. 자신의 생애에 건물이 완성되는 것을 보는 기쁨을 거부하지 않으면서, 또한 가능한 최고의 완성도를 섬세하게 구현하는 것이 핵심인 그런 특징적인 부분들을 (비록 세월이 흐르는 동안 그런 섬세한 세부들이 틀림없이 사라진다는 것을 우리가 알고 있더라도) 추구하기를 주저하지 않으면서, 그러나 이런 종류의 세공을 하기 위해 지속성을 희생하지 않도록 조심하고 건물의 인상이 소멸하기 쉬운 것에 의존하지 않도록 조심하면서 건물을 지어야

13 [옮긴이] 아포리즘 30이 여기부터 시작하는데, 요약문은 달려있지 않다.

한다. 이것은 실로 어떤 상황에서라도 훌륭한 구성의 법칙이 될 것이다. 큰 덩어리들의 배치가 작은 축에 속하는 것들의 처리보다 항상 더 중요한 문제이니 말이다. 그런데 건축에서는 시간이 필시 미칠 효과를 정당하게 고려하는 데 비례하여 처리 능숙도에 차이를 두는 것이 중요하다.[14] 그리고 (이는 훨씬 더 고려되어야 할 것인데) 이 효과 자체에 어떤 아름다움이 담겨 있는데 이 아름다움을 다른 아무것도 대신할 수 없으며 이 아름다움을 준거로 삼고 갈망하는 것이 우리의 지혜이다. 지금까지 우리는 나이(오래됨)에서 느껴지는 정취만을 이야기해 왔지만, 이뿐만 아니라 세월의 흔적들에는 실제적 아름다움도 있으며, 이 아름다움은 어떤 예술 유파들 사이에서는 드물지 않게 특별히 선택되는 주제가 될 정도로 그리고 "회화적인(그림 같은)"이라는 용어로 보통 막연하게 표현되는 특성을 이 유파들에게 각인시켰을 정도로 대단한 것이기 때문이다. 지금 이 표현이 널리 사용되고 있기에 이 표현의 진정한 의미를 규정하는 것이 우리의 현재 목적에 꽤 중요하다. 우리가 예술을 판단하는 경우 신비하게도 진실하고 정당한 많은 것들의 근거였으면서도 확실하게 쓸모가 있을 정도로는 결코 이해되지 않았던 이 용어가 이렇게 널리 사용된다는 사실로부터 발전시켜낼 원칙이 있기 때문이다. 필시 (신학적 표현들을 제외하고) 어떤 단어도 그토록 자주 또는 장기간에 걸쳐 논쟁의 주제였던 적이 없었을 것이다. 그런데도 이보다 더 모호한 의미로 내내 수용되어온 단어도 없다. 그리고 모두가 (외견상) 비슷한 것들에 대해서 느끼는 그러한 생각, 그럼에도 불구하고 그것을 정의하려는 시도는 모두 그 용어와 연결된 효과들 및 대상들을 단순히 열거하는 것으로 끝났거나 (다른 주제들을 대상으로 하는 형이상학적인 연구에 먹칠을 한 그 어떤 추상보다도 더 명백하게) 무가치한 추상을 시도하는 것으로 끝난 그러한 생각의 본질을

14 [옮긴이] 5장 22절에서 러스킨은 처리 방식과 시간의 효과의 관계에 대해서 이렇게 말한 바 있다. "고도의 마무리가 시간이 흐르면서 손상되는 반면에 그러한 거칠면서 힘찬 처리는 시간이 지나도 손상을 입지 않고 그 효과를 계속 낼 가능성이 높기 때문에 건축에 사용되기에 항상 가장 편리할 것임이 분명하다."

조사하는 것은 내가 보기에 적잖이 흥미로운 일일 듯하다. 예를 들어 최근에 한 예술비평가는 회화적인 것의 본질이 '보편적인 쇠락'의 표현에 있다는 이론을 진지하게 내놓았다. 회화적인 것이라는 이 생각을 실례를 들어 설명하려고 한 결과를 시든 꽃들과 썩은 과일을 그린 그림에서 확인하는 것은 호기심을 돋울 만할 것이며, 망아지와는 대조되는 바의 새끼 당나귀의 회화성을 그러한 이론을 토대로 설명하는 식의 추론의 단계들을 추적하는 것도 마찬가지로 호기심을 돋울 만할 것이다. 그러나 이런 종류의 추론은 가장 완전히 실패한 경우조차 변명의 여지가 많은데, 이 주제가 실은 인간의 이성적 사고의 정당한 대상이 될 수 있는 모든 것 중에서 가장 모호한 것이기 때문이다. 그리고 회화성이라는 생각 자체는 연구 주제에 따라 사람마다 머릿속에서 매우 다양하게 나타나서 그 어떤 정의도 무한하게 증식된 회화성의 형태들 가운데 일정 수 이상을 포괄하리라고 예상할 수 없다.

12. 그러나 예술의 상위 부문들에 속하는 주제의 특징들과는 구분되는 회화적인 것 특유의 특징(이것을 정의하는 것이 우리의 현 목적에 필요한 전부이다)은 간략하게 그리고 명확하게 표현될 수 있다. 이런 의미의 회화성은 '기생(寄生)적인 숭고성'이다. 물론 모든 아름다움뿐만 아니라 모든 숭고성도 단순한 어원상의 의미에서는 회화적이다. 다시 말해 회화의 주제가 되기에 적합하다. 그리고 모든 숭고성은 내가 개진하고자 노력하고 있는 독특한 의미에서조차도 아름다움과는 대조되는 의미에서 회화적이다.[15] 다시 말해 페루지노의 주제보다 미켈란젤로의 주제가 회화성이 더 높은데, 이는 숭고성의 요소가 아름다움의 요소보다 우세한 데 비례해서 그렇다. 그러나 극단적으로 추구했을 경우 예술성을 떨어뜨린다고 일반적으로 인정되는 특징이 기생적인 숭고성, 즉 해당 대상들의 우연한 성질이나 가장 비본질적인 특징들에 의존하는

15 [옮긴이] 『현대 화가론』 1권에서의 정의에 따르면 러스킨에게 숭고성이란 정신을 고양하는 것이면 어느 것이나 다 가지는 특징이다. 아름다움은 이와 다르다. 러스킨에 따르면 모든 자연 사물은 아름다우며, 단지 그 정도에서 차이가 난다. 따라서 정도가 높은 아름다움은 숭고하지만, 정도가 낮은 아름다움은 숭고하지 않다.

숭고성이다. 그리고 회화적인 것은 숭고성을 담고 있는 특징적인 점들이 사유의 중심으로부터 얼마나 떨어져있느냐에 정확하게 비례해서 뚜렷한 모습을 띠게 된다. 그래서 다음 두 가지 점이 회화성에 아주 중요하다. 첫째는 그것이 숭고성이라는 점이다(순전한 아름다움은 전혀 회화적이지 않으며 숭고한 요소가 섞일 경우에만 회화적이 되기 때문이다). 둘째는 그 숭고성이 종속적인 혹은 기생적인 위치를 차지한다는 점이다. 따라서 숭고성을 산출하는 선이나 음영이나 표현의 특징들이라면 모두 당연히 회화성을 산출하게 될 것이다. 앞으로의 작업에서 나는 이 특징들이 무엇인지를 상세히 보여줄 생각이지만,[16] 여기서는 일반적으로 인정되고 있는 특징들 중에서 각진 선들과 단속(斷續)적인 선들, 빛과 음영의 힘찬 대립들 그리고 흐릿하거나 짙거나 대담하게 대조를 이루는 색을 꼽을 수 있을 것이다. 이 모든 특징들은 바위나 산 또는 폭풍우 치는 날의 구름이나 파도와 같은, 진정하고 본질적인 숭고성이 깃든 대상들을 유사성이나 연상의 방식으로 우리에게 상기시킬 때 훨씬 더 높은 정도로 효과적이다. 이 특징들 또는 이보다 상위이거나 더 추상적인 숭고성을 지닌 다른 어떤 특징들이 (미켈란젤로의 숭고성이 인물들을 배치하는 고결한 선들보다도 그 인물들의 정신적인 특징을 표현하는 것에 훨씬 더 의존하듯이) 우리가 감상하는 대상의 핵심과 실체 바로 거기서 발견된다면, 그런 특징들을 재현하는 예술은 엄밀한 의미에서 회화적이라 불릴 수 없다. 하지만 그 특징들이 우연적이거나 외적인 특질에서 발견된다면 그 결과는 뚜렷하게 회화적일 것이다.

13. 가령 안젤리코나 프란치아는 인간 얼굴의 이목구비를 처리할 때 그 이목구비의 윤곽이 온전하게 느껴지도록 만들기 위해서만 음영을 사용한다. 그리고 관찰자의 정신은 전적으로 이 이목구비로 (다시 말해 재현된 사물의 본질적인 특징들로) 향한다. 모든 힘과 모든 숭고함은 이 이목구비에 깃들어

16 [옮긴이] 이 약속은 『현대 화가론』의 3권 이후에서, 그리고 『베네치아의 돌들』 3권 3장 35-37절에서 부분적으로 이행되고 있다.

있다. 음영은 이목구비를 드러내기 위해서만 사용된다. 이와 반대로 렘브란트, 살바토르, 카라바조는 음영을 나타내기 위해 이목구비를 활용한다.[17] 그래서 이목구비를 가로질러 혹은 그 주변에 투사되는 우연한 빛과 음영의 특징들에 화가의 주의가 집중되고 힘이 투여된다. 렘브란트의 경우에는 창의성과 표현성에도 종종 본질적 숭고성이 있고 빛과 음영 자체에는 높은 정도의 숭고성이 항상 존재한다. 그러나 그림의 주제와 관련해서 볼 때 그의 숭고성은 대부분 기생적이거나 접목된 숭고성이며 바로 그런 만큼 회화적이다.

14. 파르테논 신전의 조각들의 경우에도 형태들이 그려지는 어두운 바탕으로서 음영이 자주 사용된다. 메토프[18]의 경우에 뚜렷하게 그러하며, 페디먼트의 경우에도 거의 같은 정도로 그러함이 분명하다. 그러나 여기서 음영을 사용하는 것은 전적으로 형상들의 경계를 나타내기 위한 것이다. 그리고 예술가의 솜씨와 시선이 향하고 있는 것도 형상들의 선이지 그 형상들 뒤에 있는 음영들의 형태가 아니다. 형상들 자체는 (밝은 반사광의 도움을 받아) 되도록 한껏 빛을 받을 것들로서 구상되지만, 그려질 때에는 다름 아닌 (도자기에서 보듯이) 어두운 바탕 위의 흰 형상들로서 그려진다. 그리고 조각가들은 형태를 설명하는 데 전적으로 필요하지는 않은 모든 음영들을 생략하거나 심지어 피하고자 애썼다. 이와는 반대로 고딕 양식의 조각에서는 음영이 그 자체로 사유의 대상이 된다. 음영은 적절한 덩어리들로 배치될 짙은 색깔로 간주된다. 형상들이 음영의 분할 부분들의 자리 배치에 종속되는 경우도 매우 잦다. 그리고 형상들의 의상은 음영 지점들을 더 복잡하고 다양하게 만들기 위해서 그 자체가 풍성하게 구현되어 그 안에 있는 몸의 형태를 보여주지 않는다. 이렇듯 서로 반대된다고 할 수 있는 두 유파가 조각과 회화 분야 둘 다에 있으며, 전자는 사물들의 본질적인 형태를 추구하고 후자는 그 형태에 드리워진 우연한

17 [옮긴이] 프란치아(Francesco Francia), 살바토르 로사(Salvator Rosa), 카라바조(Michelangelo Merisi da Caravaggio) 모두 이탈리아의 화가이다.

18 [옮긴이] 메토프(metope)는 도리아 건축 양식의 프리즈에서 두 개의 트리글리프 사이에 위치한 사각형의 패널로서 빈 공간이었으나 종종 채색화나 부조 조각으로 장식되기도 했다.

빛과 음영을 추구한다. 두 유파가 상반되는 정도는 다양하다. 코레조 작품들의 경우처럼 중간에 위치한 것들도 있고, 두 유파 모두에 온갖 정도의 고결함과 저급함이 있다. 어떻든 전자는 항상 순수한 유파로, 후자는 회화적인 유파로 받아들여진다. 그리스 작품에서도 회화적인 처리를 한 부분들이 발견될 것이고 고딕 양식의 작품에서도 순수하고 비(非)회화적인 처리를 한 부분들이 발견될 것이다. 그리고 음영이 표현 매체로서 가치를 가지게 되고 따라서 본질적인 특징들 사이에서 한 자리를 차지하게 되는 사례들은 양쪽 모두에 무수하게 있는데 미켈란젤로의 작품들이 그 탁월한 사례이다. 이 수많은 구분들과 예외들을 지금 다룰 수는 없다. 일반적인 정의가 폭넓게 적용될 수 있음을 입증하기를 바랄 뿐이다.

15. 또한 선호되는 소재들로서 형태와 음영이 구분될 뿐만 아니라 본질적인 형태와 비본질적인 형태도 구분되는 것으로 드러날 것이다. 극적인 효과를 중시하는 조각 유파와 회화적인 조각 유파 사이의 주요 구분점들 중 하나가 머리카락을 처리하는 방식에서 발견된다. 페리클레스 시대의 예술가들은 머리카락을 이상(異常) 생성물로 여겼는데, 그 당시에 머리카락은 몇 개 안되는 투박한 선들로 나타내어졌고 모든 점에서 얼굴(이목구비)과 신체라는 주된 본체에 딸려 있었다. 이런 식의 구상이 특정 민족의 관념이 아니라 전적으로 예술적 처리와 관련된 것임을 입증할 필요는 없다. 재료에 필연적인 약점들이 있는 상황에서 머리카락을 나타내는 선들이 인물 형태들의 뚜렷함을 방해하지 않도록 그 선들의 수를 줄이는 법칙이 순전히 조각의 논리에 따르는 것임을 보기 위해서는, 테르모필레 전투가 있기 전날 밤에 페르시아의 스파이가 보고한 라케다이모니아인들(Lacedæmonians)의 동태를 기억하기만 하면,[19] 혹은,

19 [옮긴이] 테르모필레(Thermopylae) 전투는 그리스 연합군과 페르시아 사이에 벌어진 전쟁으로 페르시아의 2차 그리스 원정 때의 대표적인 전투 중 하나다. 영화 〈300〉은 이 전쟁을 영화화한 것이다. 라케다이몬(Lacedaemon)은 그리스 신화에 등장하는 스파르타의 건설자이다. 헤로도토스의 『역사Histories』 7권 208-209절에 보면, 페르시아 스파이가 전장에 주둔한 라케다이모니아인들을 살펴보니 이들 가운데 어떤 자들은 체력을 단련하고 있었고 또 어떤 자들은 머리를 빗고 있었다. 이 스파이는 왕에게 이를 보고하였고, 머리를 빗고

이상적(理想的)인 형태에 대한 호메로스의 묘사를 잠깐 보기만 하면 된다. 이와는 반대로 그 이후의 조각물에서는 조각하는 사람의 관심이 주로 머리카락에 집중되었다. 그래서 얼굴과 팔다리가 어색하고 둔탁하게 처리되더라도 머리카락은 곱슬곱슬 꼬여있고 음영이 진 대담하게 돌출한 형태로 조각되어 있으며 장식물로서 정교하게 다듬어진 덩어리들 형태로 배치되어 있다. 이 덩어리들의 선과 키아로스쿠로에 진정한 숭고성이 있지만 재현된 사물과 관련해서는 그 숭고성이 기생적이며 따라서 회화적이다. 같은 의미에서 우리는 근대 동물화에 이 용어를 적용하는 것을 이해할 수 있을 것이다. 근대 동물화는 피부의 색·윤기·조직에 특별히 집중한다는 점이 두드러지기 때문이다. 이 정의가 단지 예술에서만 유효한 것도 아니다. 실제 동물들에서 그 숭고성이 근육의 형태나 움직임에, 또는 필수적이며 주요한 속성들에 의존하는 경우 (가령 어쩌면 무엇보다도 말의 경우), 우리는 그 속성들을 회화적이라고 부르지 않고 순수하게 역사적인 소재와 관련되기에 특히 적합한 것으로 간주한다. 동물들의 숭고한 특징이 이상 생성물들 — 사자의 경우에는 갈기와 수염, 수사슴의 경우에는 뿔, 앞에서 제시된 수망아지의 사례에서는 털가죽, 얼룩말의 경우에는 얼룩무늬, 새의 깃털 — 로 옮겨가는 것에 정확히 비례해서 이상 생성물들이 회화적이 되고, 예술에서도 이 이상 생성물들이 그 특징들이 두드러지는 것에 정확히 비례해서 회화적이 된다. 이상 생성물들이 두드러진다는 것은 종종 아주 효과적일 수 있다. 표범과 수퇘지의 이상 생성물의 경우에서처럼 최고 수준의 장엄이 종종 그 이상 생성물에 있다. 그리고 그런 속성들은 틴토레토와 루벤스 같은 화가들의 손에서 정말로 최고이자 가장 이상적인 인상을 심화시키는 수단이 된다. 그러나 그들의 사유의 회화 지향성은 표면에, 즉 덜 본질적인 특징에 집착한다는 점에서, 그리고 이 특징으로부터 해당 동물 자체의 숭고성과는 다른 숭고성을 만들어내고

있다는 것에 의아해한 왕은 데마라토스(Demaratus)를 불러 물어보았으며, 데마라토스는 라케다이모니아인들에게는 목숨을 걸고 전투에 나갈 때 머리를 단정하게 하는 관습이 있다고 왕에게 말했다.

있다는 점에서 항상 명확하게 인지될 수 있다. 이 "다른 숭고성"이란, 사람들이 그것을 텁수룩한 털이 결 따라 다발을 이루는 모습에서 찾든 바위의 틈과 균열에서 찾든 덤불이나 산비탈을 뒤덮은 푸른 잎들에서 찾든 다채롭게 변하는 조가비·깃털·구름의 색채에서 번갈아 느껴지는 유쾌함과 우울함에서 찾든, 모든 피조물들에 다소 공통되며 그 구성 요소들의 경우에도 마찬가지인 그러한 숭고성이다.

16. 이제 우리가 이 장에서 다루는 주제로 되돌아가 보면, 건축물에 추가되는 우연한 아름다움이 본래적인 특징을 보존하는 것과 어긋나는 경우가 매우 흔하며 따라서 사람들은 회화적인 것을 폐허에서 찾고 회화적인 것의 핵심은 쇠락에 있다고 생각하는 것이다. 그런데 사람들이 그렇게 찾을 때조차도 회화적인 것의 핵심은 파열된 곳, 균열된 곳, 얼룩진 곳, 또는 이상(異常) 증식물의 단순한 숭고성에 있다. 이 숭고성이 건축물을 '자연'의 작용과 동화시키고, 인간의 눈이 보편적으로 사랑하는 그러한 색과 형태를 띠는 환경을 건축물에 부여한다. 이런 일이 건축물의 진정한 특징들을 없애버릴 정도로 이루어지는 한에서 그것은 회화적이며, 기둥의 몸체 대신에 담쟁이덩굴의 줄기에 시선을 주는 예술가는 저급한 조각가가 얼굴 표정 대신에 머리카락을 선택하는 것과 같은 행동을 더 대담하고 자유롭게 실행하고 있는 셈이다. 그러나 건축의 회화적 혹은 외적인 숭고성이 본질적인 특징과 일치하도록 구현될 수 있는 한, 이 숭고성에는 다른 어떤 대상의 기능보다 더 고결한 기능, 즉 이미 말한 것처럼 어떤 건물의 가장 위대한 영광이 담겨 있는, 그 건물의 나이(오래됨)를 나타내주는 바로 그 기능이 있다. 따라서 단순한 감각적인 아름다움에 속하는 그 어떤 것보다 더 큰 힘과 목적을 가지고 있는 이 영광의 외적인 표시들은 순수하고 본질적인 특징들 사이에서 한 자리를 차지하는 것으로 여겨질 수 있다. 내 생각에 이 특징들은 매우 본질적이어서, 하나의 건물은 400-500년의 시간을 견뎌야 비로소 전성기를 구가하는 것으로 여겨질 수 있으며 또한 건물의 세부의 선택과 배치 전체가 400-500년의 시간이 지난 후 그 세부의 외관이 어떠할지를 참조해서 이루어져야 하고 그래서 400-500년의 시간이 경과하면서

필연적으로 일어나는 비바람으로 인한 변색이나 건물 구조상의 노후화에서 생기는 상당한 물리적인 손상을 입을 건물들은 짓지 말아야 한다.

17. 이 원칙의 적용이 수반하는 문제들을 깊이 있게 다루는 것은 나의 목적이 아니다. 이 문제들은 관여된 것이 너무 크고 복잡해서 나의 현재 논의 범위 내에서는 손댈 수조차 없지만 대략 다음의 점이 주목되어야 할 것이다. 조각에 관하여 앞에서 설명된 의미에서 ― 다시 말해 조각 장식은 윤곽선의 순수성보다는 음영 지점들의 배치에 의존한다는 의미에서 ― 회화적인 건축 양식들은 건물의 세부들이 일부 닳아 없어졌을 때 더 나빠지는 것이 아니라 일반적으로 풍성한 효과를 얻는다는 점이다. 따라서 그런 양식들 ― 탁월한 것으로 프랑스 고딕 양식이 있다 ― 은 벽돌이나 사암이나 부드러운 석회암처럼 변질되기 쉬운 재료들이 사용될 때 항상 채택되어야 할 것이다. 그리고 이탈리아 고딕 양식처럼 선의 순수성에 일정 정도 의존하는 양식들은 오로지 딱딱하고 부식되지 않는 재료들, 즉 단단한 사문석이나 결정(結晶) 구조를 가진 돌인 대리석으로 지어져야 할 것이다. 얻기 쉬운 재료들의 성질이 두 양식 모두의 형성에 영향을 미쳤다는 점에는 의심의 여지가 있을 수 없다. 그리고 이것은 우리가 둘 가운데 하나를 선택하는 데 훨씬 더 크게 작용할 것이다.

18. 내가 앞서 언급했던 두 번째 의무 항목 ― 우리가 가지고 있는 건축물의 보존 ― 을 길게 고찰하는 것은 나의 현재 계획에는 들어 있지 않지만 요즘 시대에 특히 필요한 것으로서 몇 마디 해도 무방할 것이다. ✙대중에 의해서도 또한 공공 기념물들을 관리하는 사람들에 의해서도 복원이라는 단어의 진짜 의미가 이해되지 못하고 있다. 복원은 건물에 가할 수 있는 가장 총체적인 파괴, 즉 그 어떤 유물 조각들도 수집될 수 없는 파괴를, 파괴된 것에 대한 거짓된 서술을 수반하는 파괴를 의미한다.[20] 이 중요한 문제에서 우리가 우리 스스로를 속이지

아포리즘 31
이른바 복원은 가장
나쁜 방식의 '파괴'이다.

20 [러스킨 원주 1880_54] 패러디 방식으로도 거짓되다. 가장 혐오스러운 방식으로 거짓된 것이다.

말도록 하자. 건축물에서 훌륭했거나 아름다웠던 어떤 것을 복원하는 것은 죽은 자를 일으켜 세우는 것만큼이나 불가능하다. 내가 앞에서 전체의 생명력으로서 강조했던 것, 즉 세공인의 손과 눈에 의해서만 주어지는 정신은 결코 다시 불러낼 수 없다. 다른 시대에는 다른 정신이 주어질 수 있고 그때에는 새로운 건물이 세워지게 될 것이지만 죽은 세공인의 정신은 소환될 수 없으며, 다른 이들의 손과 생각을 이끄는 명령으로서 작동될 수 없다. 그리고 직접적이고 단순한 복제하기에 대해서 말하자면, 그것은 명백하게 불가능하다. 0.5인치 닳아버린 표면을 어떻게 복제할 수 있다는 것인가? 전체 세공을 마무리 지은 것은 닳아 없어진 0.5인치였다. 그 마무리 작업을 복원하고자 한다면 그 일을 어림짐작으로 해야 한다. 복제의 충실성이 가능하다고 치고 (하지만 얼마나 주의를 기울이고 얼마나 주시하고 얼마나 비용을 들여야 그 충실성을 확보할 수 있겠는가?) 남아 있는 부분을 복제한다면 새로운 세공물이 옛 세공물보다 어떻게 더 낫겠는가? 옛 세공물에는 아직 어떤 생명력이 있었고 이것이 그 이전의 존재에 대한, 그리고 그것이 상실한 것에 대한 어떤 신비로운 암시를 주었다. 비와 태양이 빚어놓은 부드러운 선들에는 어떤 달콤함이 있었다. 새로 조각한 것의 생경한 딱딱함 속에는 아무것도 있을 수 없다. 살아 있는 세공의 한 사례로서 내가 도판 14에 제시해 놓은 동물들에서 비늘, 머리털, 또는 이마의 주름들을 표시하는 부분들이 닳아 없어졌다고 생각해보라. 누가 이것들을 복원할 것인가? 복원의 첫 단계는 오래된 작품을 산산조각으로 부수는 것이다. (나는 그 광경을 몇 번이고 본 적이 있다. 피사 대성당의 세례당에서 본 적이 있고 베네치아 소재 카사 도로에서도 본 적이 있으며 리지외 대성당에서도 본 적이 있다.) 두 번째 단계는 보통, 발각되는 것을 피할 수 있는 가장 싸고 질이 낮은 모조품을, 하지만 어떤 경우든 아무리 정성을 들이고 공을 들여도 여전히 모조품인 것을, 즉 어림짐작으로 보완해서 만들어 낼 수 있는 죽은 모형을 세우는 것이다. 그리고 지금까지 내가 경험한 것으로 볼 때 앞에서 말한 가능한 최고도의 충실성이 달성되거나 시도라도 된 딱 한 가지 사례는 루앙 소재 법원(Palais de Justice)이다.

19. 그렇다면 복원에 관해 이야기하지 말도록 하자. 그 일은 시작부터 끝까지 '거짓'이다. 시체 모형을 만들 수 있듯이 건물의 모형을 만들 수 있으며, 당신이 만든 시체 모형에 뼈대가 있을 수 있듯이, 당신이 만든 건물의 모형도 그 내부에 오래된 벽의 뼈대가 있을 것이다. 그것이 어떤 장점을 가지고 있는지 내가 알지도 못하고 신경을 쓰지도 않지만 말이다. 하지만 옛 건물은 파괴된 상태, 그것도 무너져 먼지 더미가 되었거나 삭아서 진흙 덩어리가 된 경우보다 더 완전히 그리고 무자비하게 파괴된 상태이다. 복원되어 재건된 밀라노에서 수집하게 될 것보다 황폐해진 니네베에서 수집한 것이 더 많았다.✚ 하지만 사람들이 말하듯이 복원의 필요성이 생길 수 있다! 인정한다. 필요성을 직시하고 있는 그대로 이해하라. 그것은 파괴의 필요성이다. 필요성을 그 자체로 받아들이고 건물을 헐고 거기서 나온 돌들을 어디 구석진 곳에 던져 놓고 그 돌들로 밸러스트를 만들거나 원한다면 모르타르를 만들어라. 하지만 그 일을 정직하게 하고 그 장소에 '거짓'을 세우지 말라. 그리고 그 필요성을 그것이 생기기 전에 직시한다면 예방할 수 있다. 요즘 시대의 원칙(도시의 치안판사들이 몇몇 부랑자들에게 일감을 주기 위해서 생투앙 대수도원을 철거한 것처럼, 내가 생각하기에 적어도 프랑스에서 스스로 일감을 찾기 위하여 석공들이 고의적으로 채택한 원칙)은 우선 건물을 방치하고 나중에 복원하는 것이다. 기념물들을 적절히 관리한다면 복원할 필요가 없을 것이다. 납판 몇 장을 제때에 지붕에 올리고 낙엽들과 나뭇가지들 몇 개를 제때에 수로에서 치우면 지붕과 벽 모두 헐 필요가 없을 것이다. 열과 성을 다해서 오래된 건물을 주시하라. 최선을 다해 무슨 일이 있어도 건물을 모든 파손 요인으로부터 보호하라. 왕관에 박힌 보석을 세듯 그 건물의 돌을 세라. 포위당한 도시의 대문들인 양 건물 주위에 파수를 세워라. 느슨해진 곳은 철로 꼭 묶으라. 기울어지는 곳은 나무로 지탱하라. 보조물이 볼품없다는 점에 대해서는 신경 쓰지 말라. 팔다리가 없는 것보다 목발이 낫다. 배려심 있게, 경건하게, 지속적으로 이 일을 하라. 그 건물의 그림자 아래서 많은 세대들이 앞으로도 태어날 것이고 살다 갈 것이다. 그 건물의 불행한 날은 마침내 오게 마련이지만

이 날을 회피하지 말고 떳떳하게 공개적으로 오게 하자. 불명예스럽고 거짓된 대체물이 그 건물에게서 기억의 장례식을 빼앗지 못하게 하자.

20. 더 제멋대로이거나 무지한 파괴 행위에 대해서는 말해보아야 소용이 없다. 내 말이 그런 일을 저지르는 사람에게는 가 닿지 않을 것이지만[21] 내 말을 듣건 말건 나는 다음과 같은 점을, 즉 우리가 지난 시대의 건물들을 보존하느냐 마느냐는 편의나 감정의 문제가 아니라는 점을 꼭 말해야 하겠다. 우리에게는 그 건물들에 손을 댈 권리가 전혀 없다. 그 건물들은 우리의 것이 아니다. 그 건물들의 일부는 지은 사람들의 것이고 일부는 모든 후세의 인간들의 것이다. 고인(故人)들에게도 아직 그 건물에 대한 권리가 있다. 그들이 추구했던 것 ― 업적을 기리는 일이든, 종교적인 감정을 표현하는 일이든, 또는 고인들이 이 건물들에서 만고불멸했으면 하는 다른 무엇이든 ― 을 말소할 권리가 우리에게는 없다. 우리는 우리가 지은 것을 마음대로 무너뜨릴 수는 있다. 하지만 다른 사람들이 그들의 힘과 부와 삶을 바쳐 이루어낸 것에 대한 그들의 권리는 그들이 죽었다고 해서 없어지지 않는다. 그러니 그들이 남긴 것을 사용할 권리가 우리에게만 있는 것이 아님은 말할 것도 없다. 그 권리는 그들의 계승자들 모두의 것이다. 우리가 없어도 된다고 본 그런 건물들을 무너뜨림으로써 우리가 현재의 편리를 도모하는 것이 장차 수백만 명의 사람들에게 슬픔의 주제가 되거나 상처의 원인이 될지도 모른다. 그 슬픔을, 그 상실을 안길 권리가 우리에게는 없다. 아브랑슈 소재 대성당은 슬픔에 젖어서 대성당의 옛터 위에서 왔다 갔다 하며 걷고 있는 우리의 것이 아니지만, 그 대성당을 파괴한 폭도의 것도 아니지 않겠는가?[22] 그 어떤 건물도 그 건물에

<hr>

21 [러스킨 원주 1880_55] 정말, 그렇다! 내 평생 내가 한 이 말 보다 더 낭비된 말에 대해, 빵을 이보다 더 쓰디쓴 물 위에 던진 경우에 대해 들어 보지 못했다. 내 생각에 6장의 이 마지막 절은 책에서 최고의 절이지만 가장 헛되이 낭비된 절이다. [옮긴이] "빵을 이보다 더 쓰디쓴 물 위에 던진 경우" 부분은 러스킨이 〈전도서〉 1장 1절의 표현―"그대의 빵을 물에 던지면 여러 날 후에 그 빵을 다시 발견할 것이다"(Cast your bread upon the waters, for after many days you will find it again)―을 활용한 대목이다.

22 [옮긴이] 노르망디에 있는 최고로 훌륭한 대성당 가운데 하나인 아브랑슈(Avranches)의

폭력을 행사하는 폭도들의 것이 아니다. 그들은 폭도이며 항상 폭도라고 불려야 한다. 그들이 분노로 그런 것인지 계획적으로 어리석은 행동을 한 것인지는 중요하지 않다. 그들의 수가 셀 수 없이 많은지, 아니면 위원회의 몇몇 위원들인지도 중요하지 않다. 까닭 없이 어떤 것을 파괴하는 자들이 폭도이며 '건축물'은 항상 까닭 없이 파괴된다. 아름다운 건물은 반드시 그것이 서있는 땅에 값하며 중앙아프리카와 아메리카가 미들섹스(Middlesex)만큼 인구가 많아질 때까지 그럴 것이다. 또한 그 어떤 타당한 명분도 건물을 파괴할 이유가 되지 못한다. 명분이 혹 타당하더라도, 부산하고 불만스러운 현재가 우리의 마음속에서 과거와 미래의 자리 둘 다를 너무 많이 찬탈한 지금은 확실히 아니다. 자연의 고요함 바로 그것이 점차적으로 우리에게서 사라져가고 있다. 한때 어쩔 수 없이 장시간에 걸친 여행을 하면서, 명백하게 알려져 있지는 않으나 효과를 발하는 영향을 조용한 하늘과 잠자는 들판으로부터 받았던 수천 명의 사람들이 지금은 그들의 삶의 끊임없는 열기를 여행 중에도 내뿜고 있고, 나라의 몸체를 가로지르는 철(鐵) 핏줄들을 따라서 그 활동의 격렬한 맥(脈)이 매 시간 더 뜨겁고 더 빠르게 고동치며 흐른다. 모든 활기는 약동하는 동맥들을 통해 중심 도시로 집중된다. 우리는 마치 좁은 다리들을 통해 푸른 바다 위를 지나듯 나라 위를 지나다니고, 점점 더 밀집되는 대중으로서 도시의 대문들 앞으로 다시 내던져진다. 이런 상황에서 숲이나 들판의 영향을 어쨌든 대신할 수 있는 유일한 것은 오래된 '건축물'의 힘이다. 형식상의 광장을 위해서 또는 울타리를 치고 나무를 심어 꾸민 산책로를 위해서 그 힘을 포기하지 말 것이며, 아름다운 거리나 개방된 부두를 위해서 그 힘을 포기하지도 말라. 도시의 자부심은 이런 것들 안에 있는 것이 아니다. 이런 것들은 대중에게 맡기라. 하지만 이것들과는 다른 장소들을 산책할 장소들로서 요구하고 사람들의 시선을 익숙하게 끌 어떤 다른 형태들을 요구하는 소수의 사람들이 소란해진 벽들의 회로 내에 확실히 있을 것임을 기억하라. 피렌체 대성당의 돔의 선들이

대성당은 1799년에 건물이 쓰러지는 것을 막는다는 이유로 철거되었다.

웅숭깊은 하늘에 그려지는 모습을 보기 위해 태양이 서쪽에서 내리쬐는 곳에 그토록 자주 앉아있던 그처럼, 또는 선친들이 영면하고 있는 장소들 — 베로나의 어두운 거리들이 교차하는 곳에 있다 — 을 자신들의 궁전 방에서 매일 견디며 바라보고 있는 사람들, 즉 그를 초대한 궁전 주인들처럼 말이다.[23]

23 [옮긴이] "그"는 단테(Dante)를 가리키며 "그를 초대한 궁전 주인들"은 13세기에서 14세기에 걸쳐 125년 동안 베로나를 지배한 스칼리제리가(家)(Scaligeri)의 사람들이다.

7장 복종의 등불

1. 나는 모든 형태의 고결한 건축물이 어떻게 민족들의 '정치체제', '삶', '역사', '종교적 신념'을 일정하게 구현하고 있는지를 이전 장들에서 보여주고자 했다. 이 작업을 하면서 나는 구현 과정을 이끄는 원칙들 가운데 내가 이제는 확연하게 한 자리를 차지하는 것으로 간주할 원칙 하나를 한두 번 거론한 바 있다. 이 원칙은 스스로를 낮추어서만이 아니라 나머지 원칙들 모두의 대미를 장식한다는 점에서 마지막 자리를 차지하는 것으로서, '정치체제'가 그 안정성을 빚지고 있는 원칙, '삶'이 그 행복을 빚지고 있는 원칙, '신앙'이 그 수용을 빚지고 있는 원칙, '피조물'이 그 지속성을 빚지고 있는 원칙, 즉 '복종'이라는 원칙이다.

아포리즘 32
자유의지 같은 것은 없다.

✛ 처음에는 인류의 중대한 이익에 그저 약간 관련된 것처럼 보였던 주제를 추구하면서 마침내 내가 고찰하게 된 물질적 완벽성의 조건들이 사람들이 '자유의지'[01]라 부르는 기만적인 환상(모든 환상들 중에서 실로 가장 기만적인 것)을 품는 것이 얼마나 그릇된 것인지를, 그 환상을 추구하는 것이 얼마나 광적인지를 증명하는 뜻밖의 증거를 제공한다는 점은 예의 추구 과정에서 발견한 크나큰 만족의 원천들 가운데 빼놓을 수 없는 것이다. 우리가 조금만 이성적으로 생각해보더라도 인간이 자유의지를 달성하는 것이 불가능할 뿐만 아니라 자유의지가 존재하는 것 자체가 불가능하다는 것을 확실히 알게 될 것이기 때문이다. 세상에 그런

01 [옮긴이] 러스킨은 우리로서는 '자유'라고 옮기기 쉬운 'liberty'라는 단어와 'freedom'이라는 단어를 모두 사용한다. 그러나 전자는 '분방함'이라는 부정적인 의미로 사용하고 후자는 진정한 의미의 자유라는 긍정적인 의미로 사용한다. 이에 맞추어 이 책에서는 'liberty'는 '자유의지'로 옮기고 'freedom'은 '자유로움'으로 옮기기로 한다.

것은 없다. 결코 존재할 수가 없다. 별에 자유의지란 없다. 땅에 자유의지란 없다. 바다에 자유의지란 없다. 그리고 우리 인간에게는 오로지 가장 무거운 형벌로서만 자유의지를 흉내낸 것이 주어질 뿐이다.✚

　이미지와 음악성의 측면에서 우리의 최근 문학 유파에 속하는 가장 고결한 시들 가운데 하나[02]에서 시인은, 한때 사랑에 빠진 그가 사람들 사이에서 그 진정한 어둠의 빛깔을 띤 모습으로 보았던 바의 '자유의지'의 표현을 이제는 무생물의 모습에서 찾았다. 그러나 얼마나 이상한 해석상의 오류를 가지고 있는가! 그는 이 송가(頌歌)의 한 고결한 행에서 다른 행들에 담긴 생각들을 반박하고 법칙에의 복종이 존재함 — 이는 영원하기 때문에 다른 것들 못지않게 엄격하다 — 을 인정하니 말이다. 어떻게 그가 인정하지 않을 수 있겠는가? 모든 발화에 의해 다른 어떤 원칙보다 더 널리 인정받는, 혹은 눈에 보이는 피조물들의 모든 원자에 다른 어떤 원칙보다 더 엄밀하게 각인된 하나의 원칙이 있다면, 그 원칙은 '자유의지'가 아니라 '법칙'이니 말이다.

　2. 이 열렬한 시인은 자신이 '자유의지'로 의미한 것은 '자유의지의 법칙'이라고 답할 것이다. 그렇다면 왜 하필이면 오해를 받는 단어를 사용하는가? 자유의지라는 말로 욕정의 절제를, 지성의 훈련을, 의지의 종속을 의미한다면, 남에게 해를 끼치기를 두려워하는 마음을, 잘못을 저지른 것을 부끄러워하는 마음을 의미한다면, 권위 있는 모든 사람에 대한 존경과 의존하고 있는 모든 사람에 대한 배려를 의미한다면, 선한 사람에 대한 공경을, 악한 사람에 대한 자비를, 약한 사람에 대한 공감을 의미한다면, 모든 생각에서의 주의 깊음을, 모든 즐거움의 절제를, 그리고 모든 수고에서의 인내를 의미한다면, 한마디로 영국 교회의 기도서에서 완벽한 '자유로움(freedom)'으로 규정되는 '섬김'[03]을 의미한다면, 당신은 왜 사치스러운 자들이 분방함을

02 [옮긴이] 러스킨이 말하는 시는 영국 낭만주의 시인 콜리지(S. T. Coleridge)의 「프랑스에 바치는 송가France: An Ode」이다. 자세한 것은 본서 뒤의 부록 5를 참조하라. 원래 초판에서 이곳에 달린 17번 미주가 본서가 저본으로 삼은 1880년판에서는 부록 5에 해당한다.

03 [옮긴이] 영국 교회의 아침기도의 둘째 특별기도문('평화를 위한 기도', The Second Collect,

의미하는 데 사용하고 무모한 자들이 변화를 의미하는 데 사용하는, 악당이 약탈을 의미하는 데 사용하고 바보가 평등을 의미하는 데 사용하는, 오만한 자들이 무질서를 의미하는 데 사용하고 악의를 가진 자들이 폭력을 의미하는 데 사용하는 바로 그 단어를 사용해서 이 의미를 표현하는가? 이를 뭐든 다른 이름으로 부르자. 최선이자 가장 진정한 단어는 '복종(Obedience)'이다. '복종'은 사실 일종의 자유로움에 토대를 두고 있으며 그렇지 않다면 단순한 예속이 될 것이다. 그런데 자유로움은 오직 복종이 더 완벽하게 되기 위해서만 부여된다. 따라서 일정 정도의 분방함이 사물들 각각의 개별적인 에너지들을 과시하는 데 필요할지라도 그 에너지들 모두의 청량함, 유쾌함, 완벽함은 그 에너지들의 '절제'에서 나온다. 강둑을 파열시킨 강을 강둑에 둘러싸인 강과 비교해보라. 하늘의 표면 전체에 온통 퍼져있는 구름들을 바람으로 인해 줄줄이 층층이 정렬해있는 구름들과 비교해보라. 극단적으로 경직된 절제가 결코 어여쁠 수 없을지라도, 이것은 절제가 그 자체로 나쁜 것이기 때문이 아니라 너무 클 경우에 절제된 것의 본성을 압도하고 그래서 그 본성 자체를 구성하는 다른 법칙들을 상쇄하기 때문이다. 그리고 창조의 공정함을 나타내는 균형은 한편으로는 지배를 받는 개별 사물들의 삶 및 존재의 법칙들과 다른 한편으로는 그것들 위에 전반적으로 군림하고 있는 법칙들 사이의 균형이다. 그리고 이 두 종류의 법칙 가운데 어느 하나를 정지시키거나 위반하는 것, 혹은 말 그대로 무질서 상태는 질병과 동등하며 질병과 동의어이다. 반면에 영광과 아름다움 둘 다 늘 특징(즉 개체에 내재하는 법칙의 작용)의 측면보다는 오히려 절제(즉 개체를 넘어선 우월한 법칙의 작용)의 측면에서 증가한다. 사회적 미덕의 목록에서 가장 고결한 단어는 '충직'이며 인간이 황야의 목초지에서 배운 가장 달콤한 단어는 '양 우리'(Fold)이다.[04]

for Peace)에 이 내용이 나온다.

04 [옮긴이] '양 우리'에 대해서 본서의 맥락에서는 4장 43절 마지막 문장(인용문) 및 이 문장이 속한 맥락을 참조하라. 일반적으로 러스킨에게 '양 우리'는 자신이 진정하다고 생각하는 교회(기독교인들의 집단)를 의미하는데, 이에 관한 그의 생각은 1851년에 출간된 그의 팸플릿

3. 이것이 전부가 아니다. 사물들이 자신들을 지배하는 법칙들에 얼마나 완전하게 복종하느냐는 그 사물들이 존재의 위계에서 가지는 위엄에 정확히 비례한다. 먼지 입자는 태양과 달보다 중력에 덜 순순히, 덜 즉각적으로 복종한다. 그리고 바다는 호수와 강이 알지 못하는 영향 아래에서 밀물이 되었다 썰물이 되었다 한다. 그래서 사람의 어떤 행동이나 직업의 위엄을 평가할 때에도 '그 법칙들이 엄격한가?'라는 질문보다 더 좋은 시금석은 아마 없을 것이다. 그 법칙들의 엄격함은 그 행동 혹은 직업에 노동을 집중하거나 관심을 쏟는 사람들의 사람됨의 크기에 필시 상응할 것이기 때문이다.[05]

따라서 모든 예술 가운데 가장 방대하고 가장 널리 퍼져 있는 생산물들을 생산하는 예술의 경우에 이 엄격함이 특이하게 두드러질 것임이 틀림없다. 이 예술이 실행되는 데에는 인간 집단의 협동이 필요하고, 완성되는 데에는 연속되는 여러 세대들의 인내가 필요하다. 그리고 우리가 건축 예술에 대해 이전에 그토록 자주 말했던 것, 즉 건축은 (이야기를, 그리고 꿈을 형상화한 것일 뿐인 두 자매예술[회화와 조각]과는 대조적으로) 일상적 삶의 감정들에 지속적인 영향력을 미친다는 점과 실제 현실의 일부라는 점을 또한 고려할 경우에, 우리는 미리 예상하건대 다음의 세 가지를 발견할 것이다. 즉 건축의 건강한 상태와 작용이 두 자매예술의 법칙들보다 훨씬 더 엄격한 법칙들에 의존하리라는 것, 두 자매예술이 개별 정신의 작동 방식에 부여하는 분방함이 건축에 의해서는 철회되리라는 것, 그리고 건축은 자신이 인간에게 보편적으로 중요한 것과 관계를 맺고 있음을 주장하면서 인간의 사회적 행복과 힘의 바탕이 되는 것과의 일정한 유사성을 자신의 장엄한 종속을 통해 제시하리라는 것이다.

「양 우리의 구축에 관한 단상」("Notes on the Contruction of Sheepfold")에 집중적으로 나와 있다.

05 [옮긴이] 러스킨은 『베네치아의 돌들』 3권 2장 87절에서는 행동이나 직업의 위엄과 관련된 이 '엄격함'에 대한 견해를 바꾼다. 법을 "마음에 쓰인 법" 즉 신이 입법한 상위의 법과 "마음에 쓰이지 않고" "형식과 체계로 환원된" 세속의 성문화된 법으로 나누고, 인간이 현명해지면 이 후자의 법으로부터 해방되게 되며 "쓰이지 않은 상위의 법에 온전하고 기쁘게 순응하는 마음에서 나오는 완전한 자유로움"을 부여받게 된다고 한다.

따라서 우리는 '건축'이 종교·정치체제·사회관계들을 규제하는 법들만큼 엄격하고 세밀한 권위를 가진 민족적 법칙에 종속되는 때 말고는 결코 융성할 수 없었다고 (경험에 비추어 보지 않더라도) 결론을 내릴 수 있을 것이다. 아니, 이 민족적 법칙은 전자의 법들보다 훨씬 더 큰 권위를 가진다고 할 수 있는데, 이는 민족적 법칙이 (더 수동적인 것을 지배하는 것이기에) 더 강제력을 발휘할 수 있는 동시에 (이런저런 개별 법칙의 가장 순수한 유형이 아니라 모든 법칙들에 공통되는 권위를 가진 가장 순수한 유형이기에) 더 많은 강제력을 필요로 하기 때문이다. 그러나 이 문제에서는 경험이 이성보다 더 큰 발언권을 가진다. 건축의 전개 과정을 지켜보면서 우리가 분명하고 일반적이라고 보는 한 가지 조건이 있다면, 이 조건과 상반되는 개별적인 특성이나 상황이 성공했음을 보여주는 증거들이 있음에도 불구하고 언제나 확실하게 도출될 수 있는 한 가지 결론이 있다면, 그것은 다음과 같다. 즉 한 민족의 건축은 그 민족의 언어만큼 보편적이고 확고할 때만, 그리고 양식의 지역적 차이들이 그 방언들의 차이에 지나지 않을 때만 위대하다는 것이다. 위대함에 필요한 다른 조건들은 확실하지가 않다. 민족들은 가난할 때나 부유할 때나, 전쟁 시에나 평화 시에나, 야만의 시기에서나 문명의 시기에서나, 가장 자유주의적인 정부 아래에서나 가장 독단적인 정부 아래에서나 공히 성공을 거두었다. 그러나 다음의 한 가지 조건 혹은 요건은 언제 어디에나 분명하게 존재했다. 즉 작품은 한 유파의 작품이어야 하며, 그 어떤 개인적 변덕도 널리 사용되는 유형들과 관습적인 장식들을 배제하거나 그것들에 두드러진 변화를 주지 않아야 하고, 오두막에서 궁전에 이르기까지, 예배당에서 바실리카에 이르기까지, 정원 울타리에서 요새 벽에 이르기까지 민족 건축물의 모든 구성 요소와 특성은 그 언어나 주화(鑄貨)처럼 공통적으로 유통되고 숨김없이 받아들여져야 한다는 조건(요건)이다.

4. 우리는 영국 건축가들이 독창적일 것을 요청하는 소리를 그리고 새로운 양식을 발명할 것을 요청하는 소리를 날마다 듣는다. 이는 누더기일망정 추위를 충분하게 막을 정도로 걸쳐 본 적이 없는 사람에게 외투를 재단하는

새로운 방식을 발명해달라고 하는 것만큼이나 지각없고 불필요한 요구이다. 그에게 우선 온전한 외투 한 벌을 주고 그다음에 그 외투의 스타일에 신경을 쓰게 하자. 우리에게 새로운 건축양식이 필요한 것이 아니다. 도대체 누가 새로운 회화 양식이나 새로운 조각 양식을 원하는가? 하지만 특정의 양식이 필요하기는 하다. 우리에게 법률이 있고 그것이 좋은 법률이라면, 신법이냐 구법이냐, 외국법이냐 국내법이냐, 로마법이냐 색슨법이냐 노르만법이냐 영국법이냐는 놀랍게도 거의 중요하지 않다. 그러나 우리에게 어떤 종류든 법이 있기는 있어야 한다는 것, 그리고 그 법이 영국의 전역에서 일관되게 수용되고 시행되어야지 요크(York)에서 판결의 근거가 되는 법과 엑서터(Exeter)에서 판결의 근거가 되는 법이 달라서는 안 된다는 것은 상당히 중요하다. 마찬가지로 우리에게 오래된 건축물이 있는지 아니면 새로운 건축물이 있는지는 대리석 부스러기 하나만큼도 중요하지 않지만, 우리에게 진정으로 건축물이라 불릴 것이 있느냐 없느냐는 전적으로 중요하다. 즉 우리가 콘월(Cornwall)에서 노섬벌랜드(Northumberland)까지 학교에서 영어 철자와 영어 문법을 가르치듯이 가르칠 수 있는 법칙을 가진 건축물인지 아니면 우리가 구빈원이나 교구학교를 지을 때마다 새로이 발명되어야 할 건축물인지가 전적으로 중요한 것이다. 내가 보기에는 다름 아닌 '독창성'의 본질과 의미에 대해서 그리고 그 독창성을 담고 있는 모든 것의 본질과 의미에 대해서 오늘날 대다수 건축가들 사이에 놀라운 오해가 있다. 표현에서의 독창성은 새로운 단어들의 발명에 의존하지 않는다. 시에서의 독창성도 새로운 운율의 발명에 의존하지 않는다. 회화에서의 독창성도 새로운 색깔의 발명이나 색을 사용하는 새로운 방식의 발명에 의존하지 않는다. 음악의 화음들, 색의 조화들, 조각에서 덩어리들을 배치하는 일반 원칙들은 오래전에 결정되었으며 변경될 수 없는 만큼 그 수가 증가할 가능성도 거의 없다. 그럴 수 있다 하더라도 그런 증가나 변경은 발명력 있는 개인들이 하는 일이기보다 시간이 하고 대중이 하는 일일 가능성이 훨씬 더 크다. 천년 만에 새로운 양식을 도입한 사람으로서 알려지게 될, 판 에이크(Van Eyck) 같은 사람이 영국에 있을 수 있겠지만, 정작 실제 판

에이크는 자신의 발명의 유래를 어떤 우연한 부차적 활동이나 추구에서 찾을 것이며 그 발명의 사용은 그 시기의 대중의 필요나 본능에 전적으로 달려 있을 것이다. 독창성은 그런 종류의 것에 전혀 의존하지 않는다. 재능이 있는 사람은 현행의 양식, 즉 자기 시대의 양식이라면 어떤 것이든 받아들일 것이고 그 양식 안에서 작업할 것이며 그 양식 안에서 위대해질 것이고, 그가 그 양식 안에서 하는 모든 것을 마치 거기에 담긴 모든 사유가 하늘에서 막 내려온 것처럼 새롭게 보이도록 만들 것이다. 그가 자신의 재료나 규칙에 자유로운 태도를 취하지 않을 것이라는 말이 아니다. 즉 재료와 규칙 둘 다의 측면에서 그의 노력이나 그의 상상들이 때로 기묘한 변화들을 만들어내지 않을 것이라는 말이 아니다. 그러나 그 변화들은 때로는 경탄할 만할지라도 계몽적이며 자연스럽고 평이할 것이다. 그 변화들은 그의 위엄이나 독립에 필수적인 것들로서는 결코 추구되지 않을 것이고 그 자유로운 태도는 뛰어난 연사가 언어와 관련하여 취하는 자유로운 태도와 유사할 것이다. 즉 그 자유로운 태도는 특이성을 위해 그 규칙에 도전하는 것이 아니라 언어가 그런 위반을 하지 않고는 표현할 수 없는 것을 표현해내려는 노력이 낳은, 계산 없이 나오는 불가피한 결과들이며 빛나는 결과들일 것이다. 내가 앞에서 설명했듯이 한 예술의 생명력이 변화에서 그리고 예전의 한계를 거부하는 데서 나타나는 때가 있을 수 있다. 곤충의 삶에도 그런 때가 있다. 자연적인 진행과 구성적인 힘에 의해 이런 변화들이 막 일어나려는 시기에 있는 예술과 곤충 둘 다의 상태는 매우 흥미롭다. 그러나 애벌레의 삶에 만족하고 애벌레의 먹이를 먹는 대신에, 미리부터 번데기로 변태하려고 항상 애쓰고 있는 애벌레는 조급하기도 하고 어리석기도 한 애벌레이듯이, 그리고 너무 일찍 나방으로 변태하려고 노력하며 밤에 깬 상태로 쉴 새 없이 고치 안에서 구르는 번데기는 불행한 번데기이듯이, 이전의 유사한 다른 예술들을 부양하기에 충분했던 음식으로 생계를 유지하고 그 예술들을 이끌기에 충분했던 관습들에 만족하는 대신에, 그 예술들의 자연적 한계들 내에서 버둥거리고 초조해하며 현재의 자신과 다른 어떤 것이 되기 위해 애쓰고 있는 그런 예술도 불행하고 불우할 것이다. 그리고 자신들에게 일어나도록

정해져 있는 변화들에 미리 대비하면서 이 변화들을 기대하고 부분적으로 이해하는 것이 최고의 피조물들의 고결함이긴 하지만, 그리고 (정해진 변화들의 경우 보통 그렇듯이) 피조물들이 심지어 변화를 욕망하고 변화할 희망에 기뻐하면서 더 높은 상태로 진입한다고 할지라도, 당분간은 자신의 현재의 상태에 만족하고 (자신의 지속되는 현재 상태에 지워진) 의무를 최대한으로 이행함으로써만 자신이 바라는 변화를 이루려고 노력하는 것이 (변태를 겪든 아니든) 모든 피조물의 힘이다.

5. 따라서 독창성과 변화는 둘 다 훌륭할 수 있지만 — 훌륭하다는 것은 보통 어느 쪽에 대해서든 대단히 관대하고 적극적인 평가이다 — 그 어느 것도 그 자체로 추구되어서는 안 되며 공통된 법칙들에 맞서는 그 어떤 싸움이나 반란에 의해서도 건강하게 획득될 수 없다. 우리는 둘 가운데 어느 것도 원하지 않는다. 이미 알려진 건축물의 형태들은 우리에게 그리고 우리 중 어느 누구보다 훨씬 더 나은 사람들에게 충분히 훌륭하다. 그리고 우리가 그 형태들을 현재 있는 그대로 사용할 수 있을 때, 그 형태들을 더 좋게 바꾸는 것을 생각해 볼 시간이 충분히 있을 것이다. 그런데 우리가 원할 뿐만 아니라 우리에게 없어서는 안 되는 어떤 것들, 세상이 아무리 몸부림치고 광란해도, 아니 더 나아가 영국의 모든 실질적인 재능과 결단력이 투여되더라도 그 필요 불가결함을 결코 떨쳐버릴 수 없는 어떤 것들이 있는데, '복종', '통일성', '유대감' 및 '질서'가 바로 그것이다. 그리고 우리의 모든 미술 학교들 및 심미적 감성과 관련된 위원회들, 우리의 모든 학술원들과 강연들 그리고 신문·잡지의 기사들과 에세이들, 우리가 치르기 시작하고 있는 모든 희생들, 우리 영국인의 본성에 있는 모든 진실, 우리 영국인의 모든 의지력 그리고 우리 영국인의 지성의 활력은, 우리가 건축과 모든 예술을 다른 것들처럼 영국인 법에 종속시키는 데 만족하지 않는다면, 꿈속에서 하는 노력과 꿈속에서 느끼는 감정들이 소용없는 만큼이나 이 문제에서 소용이 없을 것이다.

6. 나는 "건축과 모든 예술"이라고 말했다. 이는 건축이 예술의 시초임이 틀림없고 다른 예술들은 각자 자신의 때가 되면 순서대로 건축을 뒤따름에

틀림없다고 믿기 때문이다. 그리고 내 생각에 우리의 회화와 조각 유파들 — 많은 사람들이 이 유파들의 건강성을 부정하지만, 그 생명력을 부정하는 사람은 아무도 없을 것이다 — 의 번창은 우리의 건축의 번창에 달려 있다. 나는 건축이 앞장서서 번창할 때까지는 모든 것이 지지부진하리라고 생각한다. 그리고 (다음은 내가 '생각한다'기보다 잘 이해되고 강하게 집행되는 합법적인 통치가 사회의 안전을 위하여 필요하다는 것을 천명할 경우만큼이나 자신 있게 선언하는 바인데) 상식이라는 제1원칙이 엄격하게 준수되고 형태와 세공술의 보편적인 체계가 어디에서나 채택되고 시행될 때까지는 우리의 건축이 (무너져 먼지가 날릴 정도로) 지지부진할 것이다. 사람들은 그러한 준수·채택·시행이 불가능하다고 말할지도 모른다. 유감스럽지만 그럴 수 있을지도 모르겠다. 그런데 그렇게 할 가능성이나 불가능성은 나의 관심사가 아니다. 나는 다만 그 필요성을 알고 있고 주장할 뿐이다. 그것이 불가능하면 영국 예술도 불가능하니, 당장에 그만두라. 당신은 불가능한 일에 시간·돈·에너지를 낭비하고 있다. 당신이 영국 예술을 위해 수 세기를 소진하고 금고의 돈을 다 써버리고 가슴이 찢어지더라도, 당신은 영국 예술을 한갓 딜레탕티슴 이상으로 결코 끌어올리지 못할 것이다. 영국 예술을 생각하지 말라. 영국 예술은 위험한 허영이고, 천재들을 줄줄이 집어삼킬 심연일 뿐이며 그 심연은 닫히지 않을 것이다.[06] 대담한 한 걸음을 처음으로 성큼 내딛기 시작하지 않는다면 계속 그럴 것이다. 예술이란 도자기와 인쇄된 것들로부터 제조되는 것이 아니며, 철학에 의해 이론적으로 도출되는 것도 아니고, 실험을 통해 우연히 발견되는 것 또한 아니며, 공상으로 창조되는 것도 아니다. 벽돌과 돌이 있으면 그냥 다 된다는

06 [옮긴이] 출판에서는 빠진 강의원고의 이어지는 대목에서 러스킨은 당대의 천재적 예술가로 단 두 명을 거론한다. 블레이크(William Blake)와 터너(J. M. W. Turner)이다. 이 둘이 제대로 자신들의 재능을 펼칠 수 있었으면 영국의 당대는 창조적 예술의 가장 당당한 시기들과 어깨를 나란히 하는 수준에 올랐을 것이나, 아쉽게도 실제로 블레이크의 영향력은 "지난겨울에 내린 눈의 무게"(the weight of last winter's snow) 정도로만 작용하고 있고, 터너의 영향력은 사람들이 둔하여 아주 짧게만 지속되었고 사람들이 잘못 파악하여 왜곡되었기에 과연 이익을 주었는지 해를 끼쳤는지 알 수 없는 상태라고 한다.

말이 아니라, 잠재적 기회가 다름 아닌 벽돌과 돌에 있으며, 이 기회의 실현은 특정 양식을 선택하여 보편적으로 활용하는 데 대해 건축가들과 대중들 모두의 동의를 얻어낼 기본적인 가능성에 달려 있다는 말이다.

7. 처음에 그 원칙들이 얼마나 확실하게 제한된 것이어야 하는지는 다른 분야의 일반적인 지식을 가르치는 필수적인 방식들을 살펴봄으로써 쉽게 결정할 수 있을 것이다. 아이들에게 글씨 쓰기를 가르치기 시작할 때 우리는 아이들에게 무조건 베껴 쓸 것을 강요하고 무조건 글자를 또박또박 정확하게 쓸 것을 요구하지만, 일반적으로 표준이 되는 문자 표현들을 구사하는 능력을 획득하고 난 아이들이 자신들의 감정, 상황 또는 성격과 일치하는 변이를 일으키기 시작하는 것을 막을 수 없다. 가령 한 소년이 라틴어를 쓰는 법을 처음 배울 때에는 그가 사용하는 모든 표현에 전거(典據)가 필요하지만, 이 소년은 라틴어에 능통해짐에 따라 전거 없이 자유롭게 표현할 권리가 있음을 느끼며, 그러면서도 모든 개별 표현들을 차용했을 때보다 라틴어를 더 잘 쓸 수 있다. 같은 방식으로 우리의 건축가들도 널리 인정되는 양식을 나름의 방식으로 구현하는 법을 배워야 할 것이다. 우리는 어떤 건물들이 해당 양식의 모범적인 성취로서 간주되어야 하는지를 우선 결정해야 한다. 건물의 구축 방식들과 비율의 법칙들을 꿰뚫어 보듯이 세세하게 연구해야 하며 그다음으로, 독일어 문법학자가 전치사들의 맥락별 의미를 분류하듯이, 건물 장식들의 다양한 형태들과 효용들을 분류하고 목록화해야 한다. 그리고 이러한 작업의 절대적이고 거부할 수 없는 권위하에서 우리는 카베토 몰딩의 깊이나 필릿 몰딩의 폭을 변경하는 것조차도 허용하지 않으면서 세공을 시작해야 한다. 우리의 눈이 일단 형태와 배열의 문법에 익숙해지고 우리의 생각이 그것들 모두가 표현하는 바에 익숙해질 때, 우리가 이 죽은 언어를 자연스럽게 말할 수 있고 우리가 표현해야 하는 모든 생각에, 다시 말해 삶의 모든 실천적 목적에 이 언어를 적용할 수 있을 때 ─ 바로 그때 비로소 마음대로 변화를 꾀하는 것이 허용될 수 있으며, (항상 어떤 한도 내에서지만) 표준이 되는 형태들을 바꾸거나 기존의 것에 더 추가할 수 있는 개인적 권위가 부여될 수 있다. 특히 장식들이

다양한 상상의 소재들이 될 수 있고 독창적이거나 다른 유파들로부터 받아들인 아이디어들로 풍성해질 수 있을 것이다. 그리하여 시간이 흘러가고 민족에 큰 움직임이 일면 (언어 자체가 변하듯이) 새로운 양식이 생겨나는 일이 일어날 수도 있다. 우리는 어쩌면 라틴어 대신에 이탈리아어를 말하게 되거나 고대 영어 대신에 현대 영어를 말하게 될지도 모르지만, 이것은 전적으로 중요하지 않은 문제일 것이며, 게다가 어떤 결단이나 욕구가 촉진하거나 막을 수도 없는 문제일 것이다. 모두가 동의한다고 할 수 있는 양식이란 오직 우리의 힘으로 얻을 수 있고 우리가 의무적으로 욕망하는 것뿐이며, 그 양식의 특성들을 (크든 작든, 주거 건물이든 공공건물이든 종교 건물이든) 각각의 건물 특유의 성격에 맞출 수 있는 그러한 파악과 실행 또한 우리의 힘으로 가능해야 하고 우리가 의무적으로 욕망해야 하는 것이다. 나는, 양식의 발전이 허용하는 독창성의 여지에 관한 한, 어떤 양식이 채택되는지는 중요하지 않다고 말한 바 있다. 하지만 훨씬 더 중요한 문제들, 즉 일반적인 목적에 맞추는 데서 어느 양식이 손쉬운가의 문제와 어느 양식이 대중에게 공감을 얻을 것인가의 문제를 고려할 때는 그렇지 않다. 고전 양식을 선택하느냐 아니면 고딕 양식(여기서도 나는 이 용어를 가장 넓은 의미로 사용한다)을 선택하느냐는 어떤 중요한 개별 공공건물과 관련이 있을 때에는 따져볼 만한 문제가 될 수 있다. 하지만 이 선택이 현대적 사용 일반과 관련될 때라면 나는 일순간도 그것이 따져볼 만한 대상이 될 수 있다고 생각할 수 없다. 나로서는 그리스 건축물의 대중화를 기획할 정도로 정신이 나간 건축가를 생각할 수가 없는 것이다. 또한 초기 고딕 양식을 채택할지 후기 고딕 양식을 채택할지를, 즉 독창적인 고딕 양식과 파생적인 고딕 양식 가운데 어느 것을 채택할지를 따져보는 것도 합리적이지 않다. 후자가 선택된다면 그것은 우리의 튜더 양식처럼 무력하고 추한 쇠퇴 같은 것이거나 아니면 프랑스의 플랑부아양 양식처럼 제한하거나 정돈하는 것이 거의 불가능한 문법 규칙들을 가진 양식이 될 것이다. 마찬가지로 우리는 본질적으로 어린애 같거나 거친 양식을 채택할 수가 없다. 우리의 노르만 양식이나 롬바르드 로마네스크 양식처럼 그 어린애 같음이 아무리

헤라클레스의 그것과 같더라도 또는 그 거칢이 아무리 근사하더라도 말이다. 내 생각에 다음 네 가지 양식 사이에서 선택하면 될 것이다. 1. 피사의 로마네스크 양식. 2. 조토의 고딕 양식까지 (예술이라는 영역에서 가능한 만큼 빠르고 크게) 발전한 서부 이탈리아 공화국들의 초기 고딕 양식. 3. 가장 순수하게 발전된 바의 베네치아 고딕 양식. 4. 영국의 가장 초기의 장식 양식.[07] 가장 자연스럽고 아마도 가장 안전한 선택은 마지막 양식을 선택하는 것이리라. 이는 수직 양식으로 다시 굳어질 가능성으로부터 잘 방어되고 있는 양식이며 장식이 탁월한 프랑스 고딕 양식에서 가져온 장식적 요소들을 좀 섞으면 아마도 풍성해질 양식인데, 후자의 경우 루앙 대성당의 북쪽문과 트루아(Troyes) 소재 생위르뱅(Saint-Urbain) 교회와 같은 프랑스 고딕 양식의 몇몇 잘 알려진 사례들을 장식 측면에서 준거가 되는 더없는 모범적 건축물들로 받아들이는 것이 필요할 것이다.

아포리즘 33
절제의 영광과 효용.

8. ✣ 이러한 건전한 절제는 즉각적으로 예술 영역 전체에 걸쳐 지성과 상상의 갑작스러운 출현을 낳고, 힘과 솜씨 그리고 제대로 된 의미에서의 '자유로움'(Freedom)에 대한 신속하게 증가하는 감각을 낳을 것이지만, 의심과 무지에 빠져있는 우리의 현 상태에서는 이것을 생각하는 것이 거의 불가능하다. 전 세계의 불쾌한 일들 가운데 절반의 원인에 해당하는 자의적 선택에서 생기는 불안과 당혹감에서 해방된 건축가, 이러한 당혹감이 수반하는, 모든 과거와 현재의 양식들 또는 심지어 앞으로 가능한 양식들까지 연구할 필연성에서 해방된 건축가, 그리고 채택된 양식의 최대 비밀들을 개인 에너지의 집중 및 집단 에너지의 협동으로 꿰뚫어 볼 수 있게 된 건축가 ─ 이러한 건축가는 자신의 전반적인 이해력이 확장되는 것을 깨달을 것이고, 자신의 실질적 지식이 신뢰할 만하고 즉시 사용 가능함을 깨달을 것이며, 자신의 상상력이 힘차게 뛰어 노는 것을 깨달을 것이다. 이는 울타리 없는 평원에 혼자 있게 방치된다면 주저앉아 몸을 바들바들 떨고 있을

07 [옮긴이] 영국의 '장식 양식'에 대해서는 3장 8절의 "수직 양식"에 달린 옮긴이 주석 참조.

아이의 상상력이 벽으로 둘러싸인 정원 내부에서라면 힘차게 뛰어 놀게 될 것과 같다. 예술뿐만 아니라 민족의 행복과 미덕에 기여하는 다방면에 걸친 관심의 결과들이 얼마나 많고 얼마나 밝을지를 예상하는 것은, 그것을 말하는 것이 터무니없어 보이는 만큼이나 어려울 것이다. 하지만 그 결과들 중 양적으로는 가장 적을지라도 중요성에서는 첫째가는 것들은, 우리들 사이에서 유대감이 증가하는 것, 모든 애국적인 결속력이 단단해지는 것, 서로에 대한 애정과 공감을 자랑스럽고 행복하게 인식하는 것, 그리고 공동체의 이익을 촉진할 모든 법을 우리 스스로가 항상 기꺼이 따르게 되는 것이다. 이것들은 또한 상층계급과 중간계급이 주택·가구·시설을 놓고 벌이는 불행한 경쟁을 막아주는 상상할 수 있는 최고의 것이고, 심지어는 의식(儀式) 절차의 문제들을 두고 싸우는 종교 집단들의 대립에서 보이는, 곤란한 만큼이나 헛된 많은 것을 억제해주는 것이다. 바로 이것들이 첫째가는 결과들일 것이라고 나는 말한다. 경제적 효율이 실행의 단순성으로 인해 열 배 증가한 것, 자신들이 사용하는 양식의 잠재력에 무지한 건축가들의 변덕과 잘못으로 인해 가정의 안락이 방해받는 일이 없는 것, 그리고 조화를 이룬 우리의 거리들 및 공공건물들이 보여주는 모든 대칭과 멋진 외관 ― 이것들은 혜택의 목록에서는 중요성이 덜한 것들이다. 그런데도 이것들을 더 추적하고자 하는 것은 한갓 열정에 지나지 않을 것이다.[08]✝ 나는 어쩌면 다른 일들보다 덜 직접적이고 덜 진지한 그러한 요건들을 그리고 아마도 우연하게만 회복할 수 있을 그러한 마음을 사변적으로 진술하는 데 너무나 오랫동안 탐닉했다. 사람들이 내가 제안한 것이 얼마나 어려운지를 내가 모르고 있다고 생각하거나, 현 세기의 소란스러운 과정이 진행되는 동안에 우리의 관심의 중심적 대상이 되고 우리의 항상적인 고찰의 대상이 되는 많은 것들과 비교해서 이 주제 전체가 중요하지 않다는 것을 내가 모르고 있다고 생각한다면

08 [러스킨 원주_1880] 나는 이 책의 아포리즘 33개를 다음과 같은 가장 포괄적인 하나의 아포리즘으로 끝내는 것 ― 그리고 55개의 주석들을 현대 독자들을 위해 훨씬 더 압축한 다음의 포괄적인 실천적 요결(要訣)로 끝내는 것 ― 에 아주 만족한다. '될 수 있으면 아무것도 짓지 마라. 그리고 어떤 땅도 건물용으로 세를 주지마라.'

그것은 나에게 부당한 일이리라. 그러나 어려움과 중요성에 대해 판단하는 것은 다른 사람들의 몫이다. 지금까지 나는 우리가 건축 예술을 원한다면 무엇보다 먼저 느끼고 행하려고 반드시 노력해야 하는 것을 그저 진술하기만 했다. 그런데 건축 예술의 존재가 우리에게 바람직하지 않을 수도 있다. 그것을 바람직하다고 느끼는 사람들이 많고 그 목적을 달성하기 위해서 많은 것을 희생하는 사람들도 많은데, 나는 그들의 에너지가 낭비되고 그들의 삶이 헛되이 분주해지는 것을 보면 안타깝다. 따라서 나는 건축 예술의 실질적인 바람직함에 대해서까지 과감하게 의견을 표현하는 위험을 무릅쓰지 않고, 그 목적을 달성할 수 있는 방식들만 언급했다. 나에게 내 의견이 있고 나의 말에 담긴 열정이 때로 그것을 드러냈을지 모르지만 내가 내 의견을 자신 있게 고수하는 것은 아니다. 나는 누구든 자신이 추구하는 연구가 자신의 눈에는 과도할 정도로 중요하기 마련이라는 점을 매우 잘 알고 있어서 '건축 예술'의 연구가 가진 위엄(즉 중요성)에 대한 나의 인상들을 신뢰하지 않는다. 그럼에도 불구하고 나는 건축을 국민에게 일을 제공한다는 의미에서 최소한 유용한 것으로 간주하는 것이 전적으로 틀릴 리는 없다고 생각한다. 나의 이러한 인상은 이 순간 내가 직접 보고 있는 유럽 국가들의 상황에 의해 확고해져 있다. 다른 나라들을 압박하는 모든 공포·고통·소요는 신이 이 나라들에 의지를 행사하는 데 매개 역할을 하는 다른 이차적인 원인들 가운데 단순한 것, 즉 그 나라들에는 할 일이 충분하지 않다는 점에 기인한다. 내가 그 나라들의 노동자가 겪는 고통을 보지 못하는 것은 아니며 또한 그러한 현상의 더 가깝고 가시적으로 능동적인 원인들 — 반란 지도자들의 무모한 악행, 상류층에서 보이는 상식적인 도덕 원칙의 부재, 그리고 정부 지도자들에게서 보이는 상식적인 용기와 정직함의 부재 — 을 부인하는 것도 아니다. 그러나 이 원인들 자체가 궁극적으로 더 심층적이고 더 단순한 원인으로 거슬러 올라간다. 즉 이 모든 나라에서 찾아볼 수 있는 선동가의 무모함, 중간계급의 부도덕함, 그리고 귀족들의 나약함과 배신은 가정에서 일어나는 재앙의 가장 흔하고 가장 영향력이 큰 원인인 일이 없는 상태에 기인하는 것이다. 우리는 날마다 더 증가하고 더 무용(無用)해지는

선의의 노력을 하면서, 사람들에게 조언을 하거나 가르치는 식으로 그들을 향상시키는 것을 너무 많이 생각한다. 사람들은 대부분 어느 쪽도 받아들이지 않는다. 그들이 필요로 하는 주된 것은 일이다. 내가 말하는 일은 생계를 위한 노동이 아니라 정신적인 관심사라는 의미에서의 일, 즉 생계를 위한 노동을 할 필요가 없는 위치에 있거나 일을 해야 함에도 일하지 않으려 하는 사람들을 위한 일이다. 지금 유럽 민족들에게는 사용되지 않고 있는 상당량의 에너지가 있고 이것이 수공예에 투입되어야 한다. 제화공과 목수가 되어야 하는, 할 일 없는 준(準)신사들이 많다. 하지만 그들은 가능한 한 제화공과 목수가 되려고 하지 않을 것이므로 박애주의자가 할 일은 나라를 시끄럽게 하는 것과는 다른 어떤 일을 그들에게 찾아주는 것이다. 그들에게 바보라고 말해봐야 소용이 없다. 그리고 다른 사람들뿐만 아니라 결국에는 자신들도 비참하게 만들 뿐이라는 것을 그들에게 말해봐야 소용이 없다. 그들에게 다른 할 일이 없다면 그들은 해를 끼칠 것이며, 일하려 하지 않고 지적 즐거움의 수단을 갖지 못한 사람은 마치 사탄에게 자신을 송두리째 팔아버린 것처럼 확실하게 악의 수단이 될 것이다. 나는 프랑스와 이탈리아의 교육받은 젊은이들의 일상생활을 충분히 보았기 때문에 이들 민족의 가장 깊은 고통과 타락을 설명할 수 있다(이러한 설명은 마땅히 필요하다). 그리고 대체로 우리가 우리의 사회적 교류와 우리 민족의 타고난 근면함의 습관들 덕분에 이와 비슷하게 마비되지는 않는다 할지라도, 우리가 주로 채택하거나 촉진하는 일의 형태들이 우리를 개선하고 고양시키도록 가능한 한 잘 계획되어 있는지를 살펴보는 것이 현명할 것이다.

예를 들어 우리는 어떤 장소에서는 흙을 파고 다른 장소에서는 그 흙을 쌓는 일을 하는 사람들에게 보수를 지불하느라 정확히 1억 5천만 파운드를 썼다. 우리는 철도 인부들이라는 거대한 계층을, 유독 난폭하고 다루기 힘들고 위험한 계층을 만들어냈다. 게다가 우리는 (어떤 혜택을 가져왔는지 되도록 공정하게 말하도록 하자) 상당수의 주물공들을 건강에 해롭고 고통스러운 일에 계속적으로 고용했다. 우리는 매우 큰 기계 발명 능력을 개발했다(이것은 적어도 유익하다). 요컨대 우리는 한 장소에서 다른 장소로 빨리 가는 능력을

획득한 것이다. 그러는 사이에 우리는 우리가 시작한 일에 지적인 흥미나 관심은 없게 되고 우리가 살아가면서 늘 겪는 허영과 걱정에 처하게 되었다. 이와는 달리 아름다운 집과 교회를 짓는 데 같은 금액을 사용했다고 쳐보자. 그러면 우리는 외바퀴 손수레를 끄는 일이 아니라 지적이지는 않더라도 분명하게 기술적인 일에 같은 수의 사람들을 계속적으로 고용하게 되었을 것이다. 그리고 그들 가운데 더 지적인 사람들은 이 일에 특히 기뻐했을 것이다. 그들의 상상을 펼칠 여지가 그 일에 있기 때문이고, 그 일로 인하여 아름다움을 관찰하는 일 ― 자연과학의 추구와 함께 현재 지적인 노동자들 대다수의 즐거움이 되는 활동 ― 로 나아갈 수 있기 때문이다. 내 생각에 대성당을 짓는 데도 터널을 파거나 기관차를 고안하는 데 필요한 만큼의 기계와 관련된 독창적 재능이 최소한 필요하다. 따라서 우리는 그만큼 과학을 발전시키게 되었을 것이다. 한편으로 지성을 구성하는 예술적인 요소를 우리가 얻는 이점에 추가하게 되면서 말이다. 그러는 사이에 우리는 우리가 개인적으로 관여한 일에 가지게 된 관심으로 스스로 더 행복하고 더 현명해지게 되었을 것이다. 그리고 모든 일이 다 완료되었을 때 우리는, 한 장소에서 다른 장소로 빨리 가는 능력이라는 바로 그 의심스러운 이점 대신에 집에서 머물 때 즐거움이 증가된다는 확실한 이점을 가지게 되었을 것이다.

9. 이보다 액수는 적지만 더 지속적으로 돈이 지출되면서 사회에 주는 혜택의 측면에서는 꼭 마찬가지로 논란이 될 만한 다른 사용처들이 많다. 그리고 어떤 개별적인 형태의 사치나 늘 사용하는 생활용 기기와 관련해서 하인이나 외부 일손에게 부여되는 종류의 일이 우리가 그에게 제공할 수 있는 다른 일만큼 건강하고 적합한 일일 수 있는지를 따져보는 습관이 우리에게 충분히 배어있다고 할 수는 아마도 없을 것이다. 사람들에게 완전한 생계를 찾아 주는 것으로는 충분하지 않다. 우리는 우리의 요구가 필요로 하는 삶의 방식을 생각해야 한다. 그리고 우리의 모든 욕구를 (그것이 충족될 경우) 가난한 사람들에게 먹을 것을 줄 뿐만 아니라 그들을 향상시킬 수 있는 그러한 욕구로 만들려고 가능한 한 노력해야 한다. 자신이 하는 일 위에 있도록 사람을

교육하는 것보다 그 사람보다 위에 있는 일을 그에게 주는 것이 훨씬 더 낫다. 예를 들어 긴 행렬의 남성 하인들을 필요로 하는 사치 습관이 건전한 형태의 지출인지, 더 나아가 말몰이꾼과 마부 계층을 확대하는 경향이 있는 활동들이 박애주의적 형태의 지적인 일인지 의문시될 수 있다. 또한 문명국가들에서 보석의 면을 깎는 일에 고용되어 살아가는 많은 사람들을 생각해 보라. 이 일에 투여되는 많은 손재주·인내력·창의력이 그 보석을 착용하고 있거나 보고 있는 사람들에게 내가 아는 한 그 어떤 즐거움 — 일에 투여되는 세공인의 생명력과 지적 힘의 상실에 조금이라도 보상이 되는 즐거움 — 도 주지 못하고 보석을 박은 머리장식의 반짝임 속에서 그냥 소진되어버리고 만다. 이 세공인은 돌을 깎는 일을 함으로써 훨씬 더 건강하고 행복하게 살아가게 될 것이다. 그가 지금 하고 있는 일에는 들어설 여지가 전혀 없는 그의 어떤 정신적 자질들이 더 고결한 일에서 계발될 것이다. 그리고 나는 대부분 여성들이 일정량의 다이아몬드를 이마에 두르는 데서 누리는 우월감보다는 교회를 짓는 즐거움이나 대성당의 장식에 이바지하는 즐거움을 결국에는 더 좋아할 것으로 생각한다.

10. 나는 이 주제를 기꺼이 더 다룰 수 있지만, 이 주제에 대한 생각들이 좀 덜 다듬어진 상태이므로 이 생각들을 함부로 말하지는 않는 것이 현명할 듯하다. 나는 마지막으로 지금까지 논의 내내 반복되었던 것을 한 번 더 주장하는 것에 만족한다. 즉 그때그때 직접적으로 논의되는 주제를 다루는 과정에서 우리에게 제시된 [건축과 건축 외부 사이의] 유사성들에는 그 주제가 가지는 지위 및 중요성과 무관하게 적어도 어떤 가치가 들어 있으며, 그 주제의 가장 보편적인 필요성을 빈번하게 강력한 법칙들 — 이 법칙들의 의미와 그 미치는 범위에 따르면 모든 사람이 매 시간 짚을 얹거나 돌을 놓는 '건축자들'이다[09] — 에 준거시킨 데는 어떤 교훈이 들어 있다는 주장이 바로

09 [옮긴이] "짚을 얹거나 돌을 놓는"은 "laying the stubble or the stone"을 옮긴 것이다. 러스킨은 동사로 'lay' 하나만 사용했지만, 이 단어가 여러 의미들을 포괄하게 했다. 'stubble'—여기서는 '그루'의 의미가 아니라 '추수가 끝난 후에 거두어 들이는 짚'을 의미한다—이 전통적으로

그것이다.

　나는 글을 쓰다가 한두 번도 아니고 여러 번 중단하였으며, 손으로 지은 것이 아닌 것[10]을 제외한 모든 '건축물'이 얼마나 빨리 헛된 것이 될까 하는 생각이 자주 머리를 스칠 때마다 논의의 흐름이 막혔다. 만일 이 흐름이 계속되었더라면 끈덕진 설득력을 가질 수도 있었을 텐데 말이다. 우리는 여러 시대들이 남긴 예쁜 흔적들 사이를 이리저리 찾아다녔는데, 그 시대들을 얕잡아보게 만드는 사고방식은 뭔가 불길하다. 마치 우리가 시대의 시작점에 다시 서있기라도 한 양, 많은 사람들이 세속적인 과학의 새로운 진전과 세속적인 노력의 활기에 희망을 갖고 환호하는 소리를 들을 때면, 내 한쪽 입꼬리가 올라간다. 지평선에는 동이 터 올 뿐 아니라 천둥도 친다. 롯(Lot)이 소알(Zoar)로 들어갈 때 해가 돋아 있었다.[11]

건축과 관련하여 가진 쓰임새는 지붕을 이는 이엉으로 사용되는 것, 그리고 흙벽을 만드는 흙에 섞어넣는 것이다. 이에 따라 'lay the stubble'은 짚을 '놓는' 두 가지 양태에 따른 의미—'(지붕 같은 곳에) 짚을 얹다(이다)', '(진흙 등에) 짚을 섞어넣다'—가 가능하다. 또 'lay the stone'은 건축과 관련하여 돌을 '놓는' 세 가지 양태에 따른 의미—'초석을 놓다', '돌을 깔다', '(돌을 쌓아 벽을 세울 때처럼) 돌을 쌓다'—가 가능하다. 이런 다양한 의미를 번역에서 다 포괄하기는 불가능하다. 그나마 단순함을 살리기 위해서 동사 'lay'의 가장 기본적인 의미를 옮기는 '놓다' 하나만 사용하는 것이 좋을 수 있다. 그런데 '짚을 놓다'는 아무래도 우리말로 어색해서 이 경우에는 '짚을 얹다'로 옮겼다.

10 [옮긴이] "손으로 지은 것이 아닌 것"은 〈고린도후서〉 5장 1절에 나오는 말이다. '손으로 지은 것'은 인간이 지은 것을 가리키며 '손으로 지은 것이 아닌 것'은 신이 지은 것을 가리킨다.

11 [옮긴이] "롯이 소알로 들어갈 때 해가 돋아있었다"는 〈창세기〉 19장 23절에 나오는 말로서 신이 소돔과 고모라에 유황과 불을 내리기 직전의 상황이다. "해가 돋"은 것이 결코 희망찬 상황을 나타내지 않고 오히려 그 반대이다.

부록 1

감탄의 네 가지 방식

[러스킨 1880: 내가 전적으로 정확하다고 생각하는 이 분석 글은 2판의 서문에 실렸다.[01] 나는 이제 이 글을 다른 주제들의 간섭을 받지 않는 책 말미에 배치하니, 이 글이 서두에서보다 말미에서 더 분명하게 이해되면서 읽히기를, 그리고 더 효과적으로 읽히기를 바란다.]

나는 교양 있는 사람들이 훌륭한 건축물의 다양한 형태들에 대하여 일반적으로 느끼는 감정들의 특징을 주의 깊게 살펴본 후에, 이 감정들이 대략 다음 네 가지 항목으로 나뉠 수 있다는 것을 알게 되었다.

1. 감상적 감탄 ― 이것은 대다수의 여행객들이 횃불을 밝혀 들고 대성당에 처음으로 들어가면서 보이지 않는 성가대원들이 부르는 노랫소리를 들을 때 경험하거나, 폐허가 된 수도원을 달 밝은 밤에 방문하거나 또는 흥미로운 사연을 가진 건물이라면 어떤 것이든 그 건물이 거의 보이지 않을 때 방문하는 경우 경험하는 그런 종류의 감정이다.

2. 자부심에 찬 감탄 ― 이것은 대부분의 세상 사람들이 화려하거나 크거나 완벽한 건물들의 소유주들로서 혹은 그 건물들에 감탄하는 사람들로서 그 건물들로 인해 갖게 되는 자부심 때문에 느끼는 기쁨이다.

3. 장인적 감탄 ― 이것은, 미적 감식력이 발전하는 초기 단계에 속하는

01 [옮긴이] 이 글은 원래 1855년판(2판)의 서문이었다.

기쁨을 포함하여, 훌륭하고 깔끔한 석공술을 보는 데서 오는 기쁨이다. 선들·덩어리들·몰딩들의 비율을 인식하는 경우가 그 예이다.

4. 예술적이고 합리적인 감탄 — 이것은 벽들, 주두들, 프리즈들 등에 있는 조각이나 회화를 읽어낼 때 느끼는 기쁨이다.

1. 감상적 감탄

더 탐구한 결과 나는 다음의 점들을 깨달았다. 이들 네 가지 감정 중에서 첫 번째인 감상적 감탄은 본능적이고 단순하며, 일정 정도의 어둠과 느린 단조(短調) 음악으로 거의 모든 사람에게서 이 감정을 일으킬 수 있었다. 이 감상적 감탄에 훌륭한 효용이 있고 어떤 사람들의 경우에는 위엄도 있지만, 대체로 이 감탄은 연극적인 효과에 기대기 쉽고, 랭스 대성당에 의해서 충족되는 만큼이나 〈악마 로베르〉[02]의 주문(呪文) 장면에 의해서도 (투명한 천과 도깨비불이 충분히 있다면) 충족되기 쉬웠다. 일반적으로 우리는 이 감탄을 두 가지 예술 양식 가운데 어느 것이 얼마나 더 인상적인가를 판별하는 기준으로 잘 삼을 수 있지만, 이 감탄은 그것이 선호하는 양식 내부에서는 진품과 가품을 전혀 구별할 수 없다. 감상적 감탄을 최고로 표현한 위대한 스콧의 경우에도, 실로 스콧이 이 감탄으로 인해서 세인트 폴 대성당 또는 성베드로 대성당보다는 멜로즈(Melrose) 수도원과 글래스고(Glasgow) 대성당을 소설 장면들의 배경으로 삼게 될지라도, 이 때문에 그는 글래스고에 있는 진정한 고딕 양식과 애버츠퍼드[03]에 있는 거짓된 고딕 양식의 차이를 볼 수 없었다. 나는 이 감탄이 건축의 더 높은 가치들에 대해 어떤 판단을 내리는 경우에는 하나의 비평적 능력으로서 거의 고려될 수 없다는 것을 깨달았다.

02 [옮긴이] 〈악마 로베르Robert le Diable〉는 작곡가 자코모 마이어베어(Giacomo Meyerbeer)가 작곡한 파리 오페라 중 하나이다. 로베르 1세는 노르망디 공작으로 '악마 로베로'라고 불렸다.

03 [옮긴이] 스콧(Walter Scott)은 애버츠퍼드(Abbotsford)에 고딕 양식의 저택을 짓고 'Abbotsford house'라고 불렀다.

2. 자부심에 찬 감탄

내 경험에 따르면 고결한 건축가는 이런 종류의 갈채를 추구하기보다 십중팔구 그것에 전적으로 반대하는 편이며, 가난한 사람들에게 감탄을 자아내지 못하는 건물은 실제로 조금도 훌륭할 수 없었다. 그래서 르네상스 양식(즉 이탈리아와 그리스의 근대 양식)에는 본질적인 저열함이 있고 고딕 양식에는 본질적인 고결함이 있는데, 전자의 저열함은 그 오만에서 나오고 후자의 고귀함은 그 겸손에서 나온다. 나는 큰 규모에 대한 애정과, 특히 대칭에 대한 애정이 언제나 정신의 저속함 및 편협함과 연관된다는 것을 알게 되었다. 그래서 르네상스 건축에 그 주요 충동을 부여한 군주의 정신을 가장 가까이서 경험한 사람[04]이, 그 군주의 종교 원칙들을 설명하면서 그는 "예수 그리스도가 미천하고 가난한 사람들의 언어로 말했다는 말을 듣고 충격을 받았다"라고 말한 것이며, 그의 건축 취향을 설명하면서 그는 "장엄·웅장·균형 이외에 아무것도 생각하지 않았다"[05]고 말한 것이다.

3. 장인적 감탄

이 감탄은 물론 일정한 범위 안에서는 옳을지라도 모르타르가 매끄럽게 칠해져 있는 한에서는 최고의 건물에 만족하는 만큼이나 최악의 건물에도 쉽게 만족하기 때문에 전적으로 무비판적이다. 이것에 일반적으로 결합되어 있는 감정에 관해서 말하자면, 즉 덩어리들의 비율을 지적으로 관찰하는 기쁨에 관해서 말하자면, 만찬 상에 차리는 음식의 배치를 조정하는

04 [옮긴이] "르네상스 건축에 그 주요 충동을 부여한 군주"는 루이 14세이며 그의 "정신을 가장 가까이서 경험한 사람"은 러스킨이 이어지는 주석에서 거론하는 맹트농 후작 부인(Madame de Maintenon)이다.

05 [러스킨 원주 1880] 이는 맹트농 후작 부인의 말로서 『쿼털리 리뷰*Quarterly Review*』 1855년 3월호 423-428면에 인용되어 있다. 그녀는 이어서 이렇게 말한다. "그는 문들로 온갖 외풍이 들어오도록 놔두는 것을 좋아한다. 서로 맞부딪치도록 말이다.―대칭되면 죽게 마련이니." [옮긴이] 맹트농 후작 부인은 프랑스의 루이 14세와 비밀결혼을 했으며 그의 가장 가까운 조언자들 가운데 하나였다.

것이든[06] 드레스에 다는 장식들의 배치를 조정하는 것이든 주랑현관[07]을 지지하는 기둥들의 배치를 조정하는 것이든, 삶의 모든 일에서 이 감정은 유용하다. 하지만 이것이 한 건축가의 진정한 힘을 구성하지 못하는 것은, 훌륭한 운율 감각을 가졌다고 해서 시인이 되는 것은 아닌 것과 같다. 그리고 단지 덩어리들의 비율에서만 뛰어난 모든 건물은 엉터리 시 같은 건축물 혹은 운을 맞추는 시 습작에 지나지 않는 건축물에 불과한 것으로 간주되어야 한다.

주랑현관

4. 예술적이고 합리적인 감탄

마지막으로, (경험할 가치가 있는 유일한 감탄인) 예술적이고 합리적인 감탄은 전적으로 건물에 있는 조각과 색깔의 의미하고만 연관되며 이러한 감탄을 경험한 사람은 일반적인 형태 및 크기에는 전혀 관심이 없고 조각상들, 꽃무늬 몰딩들, 모자이크들 등의 장식들을 강렬하게 주시한다는 점을 나는 알게 되었다. 그러자 나에게 점차 명확해진 것은 조각과 회화가 사실상 건축이라는 이름으로 하는 일의 전부였다는 점이며, 내가 건축에 종속되어 있다고 오랫동안 습관적으로 경솔하게 생각해 온 이 조각과 회화가 사실상 건축의 전적인 주인들이었다는 점이고, 조각가도 화가도 아닌 건축가는 대규모로 틀을 제작하는 사람이나 다름없었다는 점이다. 일단 진실에 대한 이러한 실마리를 얻자, 건축에 관한 모든 물음은 더이상의 어려움 없이 즉시 해결되었다. 나는 독자적인 건축 분야라는 생각은 단지 현대의 그릇된 생각 즉 이전 시대의 위대한 민족들의 머릿속에는 떠오르지도 않았던 생각임을 알게 되었다. 판테온

06 [러스킨 원주 1880] "마담 V의 성에서 백발이 성성한 집사는 꽃바구니가 탁자 한가운데에 놓인 것에 대해 그녀에게 사죄하기를 간청했다. '그는 구성을 배울 시간이 없었다.'"—스토우 부인(Mrs. Stowe)의 『햇빛 찬란한 기억들Sunny Memories [of Foreign Lands]』(1854) 44번째 서한.

07 [옮긴이] 주랑현관(portico)은 건물 입구로 이어지는 현관으로서 일정한 간격으로 늘어선 기둥들이 페디먼트 형태를 주로 띠는 지붕을 받치고 있다.

같은 것을 지으려면 그 이전에 페이디아스(Phidias) 같은 조각가를 얻어야 하고, 피렌체 대성당 같은 것을 지으려면 그 이전에 조토 같은 조각가를 얻어야 하며 심지어 로마의 성베드로 대성당 같은 것을 지으려 해도 그 이전에 미켈란젤로 같은 사람을 얻어야 한다고 사람들이 생각하고 있었다는 것을 알게 된 것이다. 그리고 내가 이런 새로운 깨달음에 비추어 고딕 성당들의 고결한 사례들을 살펴보면서 나에게 다음과 같은 것이 분명해졌다. 전체 과정을 지휘하는 건축가가 포치에 있는 얕은돋을새김을 조각한 사람일 것임이 틀림없고, 다른 모든 사람들은 그의 지휘를 받았을 것이며 그에 의해 대성당의 모든 것이 기본적으로 배치되었을 것임이 틀림없지만, 사실상 항상 대규모인 건축공들 전체는 대체로 크게 두 부류로 즉 돌 쌓는 사람들과 조각가들 무리로 나뉘었다. 조각가들의 수가 아주 많았고 그들의 평균 재능이 매우 상당했기 때문에, 전체를 지휘하는 건축가가 조각상을 조각할 수 있다고 굳이 말할 필요가 없는 것은 그가 각도를 측정하거나 곡선을 그을 수 있다고 굳이 말할 필요가 없는 것과 같았을 것이다.[08]

독자가 이 발언을 곰곰이 숙고한다면 이것이 정말 맞는 말이고 많은 것들의 열쇠임을 알 것이다. 사실 인간에게는 딱 두 개의 본격 예술, 즉 조각과 회화만이 가능하다. 우리가 건축이라고 부르는 것은 이 조각과 회화를 고결한 덩어리들 형태로 결합시킨 것 혹은 이것들을 적절한 자리에 위치시킨 것일 뿐이다. 모든 건축물은 이 점을 제외하면 사실상 한낱 건물에 불과하다. 그리고 때로는 건축물이 수도원 지붕의 교차궁륭들처럼 우아하거나 또는 국경의 작은 성채의 성가퀴처럼 숭고할지라도, 뛰어난 예술의 힘이 우아하게 잘 정리된 방에서나 고상하게 잘 건조된 전함에서보다 건축의 그러한 사례들에서 더 많이 발휘되는 것은 아니다.

08 [러스킨 원주 1880] 쾰른(Köln) 대성당의 건축가를 공사계약서에서 지칭하는 이름은 'magister lapicida' 즉 '도석수'(master stone-cutter)이다. 그리고 내 생각에 이것이 중세 시대 내내 일상적으로 쓰이는 라틴어 용어였다. 14세기에 파리 노트르담 대성당의 건설을 맡은 건축가는 프랑스어로 그냥 'premier masson'(제일 석수)이라 불렸다.

모든 뛰어난 예술은 자연물들, 주로 형상들을 조각하거나 그리는 것을 핵심으로 한다. 뛰어난 예술에는 항상 주제와 의미가 있으며 이 주제와 의미는 선들의 배치만을 핵심으로 하는 것이 결코 아니고 심지어 색깔의 배치만을 핵심으로 하는 것도 결코 아니다. 뛰어난 예술은 항상, 보는 대상 혹은 그 존재를 믿는 대상을 그리거나 조각한다. 가공적인 것 혹은 그 존재를 믿지 못하는 것은 아무것도 그리거나 조각하지 않는다. 주로 주변에서 볼 수 있는 사람들이나 사물들이 그 대상이 된다. 그리고 우리가 대성당들의 파사드에 (이 대성당들에서 성직자의 임무를 수행하는) 현존하는 주교들, 수도원장들, 성당 참사회 의원들, 성가대원들의 초상화를 조각할 능력과 의지, 공공건물의 파사드에 바로 그 건물들에서 오가며 일하는 사람들의 초상화를 조각할 능력과 의지, 그리고 우리의 일반적인 건물들에 그 주변 들판에서 노래하는 새들과 피어나는 꽃들을 조각할 능력과 의지를 가지고 있고 영국 대중들로부터 그렇게 조각하도록 인정을 받은 일단의 조각가들이 생기자마자 영국 건축의 유파가 형성될 것이다. 그때서야 비로소 말이다.

현재 건축에 제공할 수 있는 최고의 서비스는 12세기 초에서 14세기 말에 이르기까지의 건축물의 세부를 사진 촬영을 통해 면밀하게 기록해놓는 것이다. 나는 아마추어 사진사들이 이 일에 주목할 수 있기를 특히 바라고 있다. 그리고 풍경 사진 한 장이 단지 즐거운 장난거리인 반면에 초기 건축물의 사진 한 장은 귀중한 역사적 자료라는 것을, 그리고 그 건축물이 일반적인 회화적 형태로 다가올 때만이 아니라 돌 하나하나로, 조각 하나하나로 다가오는 모습도 사진으로 찍어두어야 한다는 것을 마음에 간직할 것을 그들에게 간절히 요청한다. 건축물의 사진을 찍을 때는 비계를 통해 가까이 다가갈 모든 기회를 잡고, 조각이 잘 보이는 곳이면 어디에라도 (그 결과 발생할지 모를 수직선의 왜곡에 하나도 개의치 말고) 카메라를 설치해야 한다. 일단 세부들이 완전히 포착된다면 그런 왜곡은 항상 허용될 수 있다.

건축 애호가들이 기회가 생길 때마다 13세기 조각들의 주형을 구해서 평범한 세공자들이 쉽게 접할 수 있는 곳에 배치한다면 훨씬 더 애국적인

일일 것이다. 이런 식으로 풍요롭게 하는 것이 가장 바람직하게 보이는 기관들 가운데 한 곳이 웨스트민스터에 있는 건축박물관[09]이다.

부록 2

[러스킨 1880: 다음 두 개의 주석 — 이전 판의 네 번째와 다섯 번째에 해당하는 주석 — 은 보존할 가치가 있다.]

49쪽

"그 구획마다 각각 다른 패턴의 트레이서리가 있다"

물론 내가 서로 같은 것이 없다는 것을 확신하기 위해 704개의 트레이서리들 — 각 벽감에 4개씩 — 을 조사한 적은 없지만, 그 트레이서리들은 연속적으로 모양이 바뀌고 **교차궁륭** 모양의 작은 벽감 지붕들에 있는 장미 모양의 **펜던트**들도 모두 서로 다른 패턴들이다. (나는 지금 이 마지막 문장의 일부를 강조체로 썼다. 이 책 전체에서 이 부분이 내가 아주 빈번하게 강조하고 있는 좋아서 하는 종교적인 노동을 가장 훌륭하게 설명하는 사례이기 때문이다.)

63-64쪽

"이 탑의 플랑부아양 양식 트레이서리들은 그 고딕 양식 최후의 가장 퇴락한 형태의 것들이다"

휴얼(Whewell) 씨는 이 트레이서리들을 플뢰르 드 리스의 형상을 만드는

09 [옮긴이] 1851년에 창설된 왕립건축박물관(Royal Architectural Museum)을 가리킨다. 나중에 웨스트민스터 예술학교(Westminster School of Art)로 통합된다.

것으로서 주목하고 있는데, 이것들은 트레이서리 격자의 경우에는 항상 가장 저급한 플랑부아양 양식의 표시이다. 이 형상은 바이외 대성당의 중앙탑에 등장하고 팔레즈 소재 생제흐베 교회의 버트레스들에는 아주 풍부하게 등장하며 루앙의 일부 주거 건물의 작은 벽감들에도 등장한다. 생투앙 대수도원의 탑만 과대평가된 것이 아니다. 생투앙 대수도원의 네이브는 플랑부아양 양식 시기에 초기 고딕 양식의 배치를 천박하게 모방한 것이다. 그 피어들에 있는 벽감들은 야만적인 것들이다. 아일의 천장을 관통하는 거대한 사각 기둥이 네이브의 피어들을 받쳐주는데 이는 고딕 양식의 건물에서 내가 지금까지 본 가장 추한 군더더기이다. 네이브의 트레이서리는 가장 활기 없고 색이 바랜 플랑부아양 양식이다. 트랜셉트의 클리어스토리의 트레이서리는 특이하게 일그러진 수직면의 상태를 보여준다. 남쪽 트랜셉트의 정교한 문은 뛰어난 시기에 속함에도 불구하고 잎 모양 구조와 펜던트들이 방만하고 거의 그로테스크하다. 성가대석, 가벼운 트리포리움, 높은 클리어스토리, 둥그렇게 배열된 동쪽 예배당들, 조각의 세부들, 전반적으로 가벼운 비율 설계 — 이것들 말고는 이 교회에 진정으로 훌륭한 것은 아무것도 없다. 이 장점들은 교회의 몸체가 모든 부하(負荷)로부터 자유로워질 때 최고로 돋보인다.

부록 3

65쪽

"진정한 건축은 철을 건축 재료로 인정하지 않는다"

[러스킨 1849] 초서(Geoffrey Chaucer) 시에 나오는 마르스(Mars)의 고결한 신전은 예외다.

[러스킨 1880] 이전 판에서는 철의 구조 관련 사용에 관한 주석

하나[바로 위의 문장]에서 초서가 마르스의 신전을 묘사하고 있는 대목을 인용한 바 있다. 그러나 거의 모든 독자들이 이해할 수 없고 나도 분명 항상 이해하는 것은 아닌 초서의 중세 영어로만 되어 있어서, 이제 내가 이 대목을 되도록 익숙한 철자법에 맞춰 다시 쓰고 약간의 필요한 설명을 붙인다.

"And downward from a hill under a bent

There stood the temple of Mars armipotent,

Wrought all of burnëd steel; of which th' entree

Was long, and strait, and ghastly for to see.

And thereout came a rage, and such a vise (5)

That it made all the gatës for to rise.

The Northern light in at the door shone,

For window on the wall ne was there none,

Through which men mighten any light discerne.

The door was all of adamant eterne, (10)

Yclenched overthwart and endelong

With iron tough, and for to make it strong,

Every pillar, the temple to sustene,

Was tun-great, of iron bright and sheene." (14)

(The Knights Tale, l. 1983 of "The Canterbury Tales.")

그리고 언덕에서 죽 내려와 비탈 아래

군신 마르스의 신전이 서 있었다.

그 신전은 두 번 담금질된 강철로 만들어졌고,

그 입구는 길고 좁았으며 보기에 섬뜩했다.

그리고 신전으로부터 격렬한 분노가 일고

엄청난 돌풍이 불어 나와 모든 대문이 들썩였다.

오로라가 문 안쪽에서 빛났다.

벽에는 어떤 빛이라도 사람들에게 내비칠

창문이 하나도 없었기에.

문은 모두 불변의 금강석으로 이루어졌고,

끝에서 끝까지 가로질러 철 빗장이 질러졌다.

모든 기둥은 강하게 신전을 지탱하라고

빛나고 광나는 큰 철통으로 되어 있었다.

<div align="center">(『캔터베리 이야기』 중 「기사 이야기」 3부)</div>

1행. "bent." 용어사전에서는 언덕의 '굽은 곳'이나 '내리받이'이다. 내 생각에 정확히는 시내의 흐름으로 인해서 움푹 파인 우묵한 곳이다. 셰필드(Sheffield) 위쪽에 있는 시내들에서 사람들이 칼이나 대검을 갈기 위해 물방아용 둑이나 굴뚝을 설치한 딱 그 장소이다.[10]

3행. "burnëd steel." 불에서 두 번 담금질된 철이다.

5행. "vise." 이 단어가 무슨 의미인지 모르겠지만 일반적인 의미는 그런 돌풍이 건조물에서 나와서 내리닫이창살문을 들어 올리듯이 밑에서 문들을 들어 올렸다는 것이다.

7행. "The Northern light." 이것은 맹렬하게 깜박거리는 냉랭한 빛으로서, 전사(戰士)로 운명지어진 영혼이 보는 유일한 빛이다.

10행. "adamant." 금강석은 문장학에서 검은색을 의미하는 보석이다. 오로라("The Northern light")는 이 보석을 투과하며 빛나는 것으로 생각된다.

14행. "tun-great." 술통만큼 크고 둥근 통을 말한다.

마지막으로 모든 위대한 시인들은 그들이 보여주는 이미지들이 평범하냐

10 [옮긴이] 옥스퍼드 사전을 보면 'bent'는 '비탈'이라고 설명되어 있다. 러스킨이 "용어사전"의 의미 가운데 하나로 말한 "내리받이"와 같다. 이 의미가 전치사 'under'와 잘 어울리기 때문에 본서에서는 시의 옮김을 이 의미에 맞추었다.

아니냐에 대해 완전히 무심하다는 점에 주목하라. 그 이미지들은 분명할 뿐이다.

여담이지만 이 시행 직전에 색깔이 건축적으로 절묘하게 사용된 사례가 있다.

새하얀색과 붉은 산호색으로 된
북쪽 벽에 달린 터릿에[11]
순결의 디아나를 숭배하는
보기에도 풍성한 예배당.[12]

터릿

부록 4

142쪽

"끝이 평평해진 커습들"

도판 8은 포스카리 궁전의 3층에 있는 측면 창들 중 하나를 나타낸다. 이 창은 카날 그란데 건너편에서 그려졌으며 따라서 트레이서리의 선들은 다소 멀리 떨어져 있는 사람에게 보이는 대로 제시된다. 이 창은 중앙에 있는 창들의 특징적인 네잎 장식의 일부분들만 나타낸다. 나는 이 구조가 지나치게

11 [옮긴이] 터릿(turret)은 보통 더 큰 구조물의 일부를 이루는 작은 탑으로서, 구조물의 모서리에 둥글게 붙어 있으며, 때로는 지상에서 일정한 높이에서부터 시작된다.

12 [옮긴이] 이 시행은 여기서 끝나지 않고 "An oratorie"라는 목적어('예배당을')에 걸리는 다음의 한 행이 더 있다. "Hath Theseus doon wrought in noble wyse"("테세우스가 고결한 방식으로 만들었노라").

단순하다는 것을 측정을 하고 나서야 깨달았다. 네 개의 원을 큰 원 내부에 서로 접촉하도록 그린다. 그다음에 각각의 마주보는 짝에 두 개의 접선을 그려서 속이 빈 십자형으로 네 개의 원을 둘러싼다. 접선과 원의 교차 지점들을 지나는 내부 원을 그려 넣으면 커습의 뾰족한 모서리를 평평하게 만들게 된다.

부록 5

275쪽

"가장 고결한 시들 중 하나에서"

콜리지의 「프랑스에 바치는 송가」("France: An Ode"[13])

어떤 인간도 통제 못 하는 정처 없는 길을 가며[a][14]

　하늘 높이 떠 유유자적하는 그대 구름들이여!

　어디서 너울대든 영원한 법칙들에만 존경을 표하는

그대 바다 파도들이여![b][15]

흔들리는 제왕 같은 가지들이[c][16]

　바람으로 장엄한 음악을 만들 때 말고는

13 [옮긴이] 러스킨은 제목을 "Ode to France"라고 썼으나 "France: An Ode"가 주로 사용되는 제목이다.

14 [러스킨 원주 1880] a. 신에게 통제를 받는다면 그 때문에 그들은 더 자유로운가?

15 [러스킨 원주 1880] b. 파도들이 나르는 배는 파도에 따른다고 해서 덜 고귀한가? 그리고 배의 선장 또한 그러한가? 그리고 배가 조타장치를 따르지 않으면 위엄을 얻는가?

16 [러스킨 원주 1880] c. 그러면 제왕 같이 명령을 내리는 것은 명예롭고, 순종하는 것은 그렇지 않은가? 그리고 나뭇가지들은 무엇을 명령하는가? 무엇에게 명령하는가?

매끈하고 위태로운 비탈의 중간쯤에서^{d17}

　밤새들이 노래하는 것에 귀 기울이는 그대 숲들이여!^{e18}

그곳에서 나는 신에게 사랑받는 사람처럼^{f19}

산지기는 결코 밟아본 적 없는 어둠을 뚫고,^{g20}

　　얼마나 자주, 성스러운 공상들을 쫓으면서

모든 거친 형태와 대적할 수 없는 야생의 소리로부터

　　어리석은 자는 추측하지 못할 영감을 받은 상태로^{h21}

꽃이 만발한 잡초들 위로 난, 달빛 비치는 구불구불한 길을 걸었는가!

오 그대 소란스러운 파도들이여! 오 그대 높은 숲들이여!

　하늘 높이 치솟은 오 그대 구름들이여!

그대 떠오르는 태양이여! 그대 기뻐하는 푸른 하늘이여!^{ik22}

　그렇다, 자유롭고 자유로워질 모든 것들이여!

　그대들이 어디에 있든지 나를 위해 증언하라

　내가 가장 신성한 '자유'(Liberty)의 정신을

　　어떤 깊은 신심으로 줄곧 경배해왔는지를.

17 [러스킨 원주 1880] d. 왜 꼭대기나 밑바닥이 아니라 중간쯤인가?

18 [러스킨 원주 1880] e. 순전한 헛소리다.

19 [러스킨 원주 1880] f. 또 다시 헛소리다. 우리가 숲에서 벗어나 걸을 때보다 숲속을 거닐 때 더 "하느님에게 사랑받는 사람"이 되는 것은 아니다.

20 [러스킨 원주 1880] g. 산지기들은 선천적으로 세속적인 사람들인가?

21 [러스킨 원주 1880] h. '성스러움'과 추측할 수 없는 높이의 '영감'은 거친 형태들과 대적할 수 없는 소음들 사이에서 하는 달빛 산책의 공상들과 관련해서는 어쩌면 너무 자신 있게 주장되었다.

22 [러스킨 원주 1880] ik. 떠오르는 태양은 앞에서 거론된 적이 없었다. 시인이 왜 해가 질 때보다 떠오를 때 더 '자유롭다'고 생각하는지가 드러나 있지도 않다. '피조물'에 속하는 모든 대상들 중에서 태양이야말로, 어떤 이성적인 사람이라도 "가장 신성한 '자유'의 정신"으로 움직이는 것으로 생각할 수 없는, 그렇게 움직이도록 허용되기를 바랄 수 없는 그러한 존재이다. [옮긴이] 원문 자체에 'j'가 빠져있다.

고결한 시지만 잘못된 생각이다. 조지 허버트의 아래 시와 대조해보라.

그대가 규칙에 따라 산다고 흠잡는 병든 자들을 무시하라.

인간 말고 그렇게 살지 않는 것이 무엇인가?

집들은 규칙에 따라 지어지며 국가도 그렇다.

할 수 있다면, 황도대(黃道帶)에서 벗어나라고

충직한 태양을 꾀어보라. 하늘을 유혹해보라.

규칙에 따라 사는 사람은 좋은 벗과 어울린다.

스스로를 지키지 않는 사람은 해이하고,

다음에 오는 큰 해빙기에 부식되어 사라진다.

인간이란 규칙들이 가득한 가게이다.

그 모든 부분이 법을 따르는 잘 묶인 꾸러미이다.

그대 자신을 잃지도 말고 그대의 기질을 버리지도 말라.

신이 그 기질을 단단히 잠가서 그대에게 주었노라.[23]

23 [옮긴이] 조지 허버트의 시 "The Church-porch"의 두 연이다.

『건축의 일곱 등불』 해설

『건축의 일곱 등불』 해설

정남영

I. 러스킨과 근대

나의 러스킨 공부는 크게 내세울 것이 없다. 영국 소설을 전공하고 대학에서 가르친 나는 문학 연구보다는 예술 연구로 알려져 있는 러스킨에게 처음에는 큰 관심을 갖지 못했다. 그러다 톰슨(E. P. Thompson)의 『윌리엄 모리스*William Morris*』[01]를 읽으면서 모리스에게 큰 영향을 준 사람들 가운데 한 사람인 그의 존재를 새삼 인지하게 되어 그에게 호감을 가지게 되었다. 2000년대 후반에는 『베네치아의 돌들*The Stones of Venice*』 중 고딕 건축의 성격을 다룬 부분—러스킨이 모리스에게 영감을 준 바로 그 부분—을 대학에서 강의하면서 깊은 인상을 받았으나 더 나아간 공부를 할 시간을 좀처럼 내지 못하다가, 본서의 번역이 시작되고 해설을 맡으면서 비로소 좀더 공부해 볼 수 있게 되었다. 물론 러스킨을 잘 안다고 하기에는 턱없이 부족한 공부이지만 말이다. 나는 영국의 소설가 디킨즈(Charles Dickens)와 로런스(D. H. Lawrence)에 공부를 집중했고, 영문학 연구와 아울러 한국 문학작품들에 대한 평론 활동을 했으며, 이와 함께 철학 분야로 공부를 확대하여 맑스, 들뢰즈·과타리, 네그리, 스피노자, 니체, 푸코 등을 읽었다. 비교적 최근에 들어와서는 새로운 형태의 사회운동인 커먼즈(Commons) 운동의 진전과 확대에 기여하기 위해 노력해왔고, 이 과정에서 '커먼즈와 집'이라는 주제를 중요한 문제의식으로서 가지게 되었다. 이 모든

01 이 책의 한국어본은 영미문학연구회의 (나를 포함한) 여러 영문학자들에 의해 번역되어 2012년에 출판되었다.

활동의 초점은 근대 극복 혹은 대안근대로의 이행에 맞추어져 있었다. 나는 러스킨의 저작들을 시간이 허용하는 만큼 읽으면서 나의 이러한 공부나 관심사가 러스킨에게 들어있는 어떤 핵심적인 사상과 연결되는 것을 느꼈다. 이 '핵심적인 사상'이 바로 내가 이 해설에서 독자들과 공유하고자 하는 바이다.

이 해설은 당연히 건축 분야의 전문가들(건축가들이나 건축비평가들)을 향한 것이 아니라 일반 대중을 향한 것이다. 예술 및 건축 비평가로서 세계적으로 잘 알려진 러스킨의, 세계적으로 잘 알려진 책에 대한 해설이 건축 분야의 전문가들에게 새삼 필요할 리가 별로 없을 터이고, 더군다나 나는 건축 분야의 비전문가이므로 건축 전문가들을 위해 그럴듯한 해설을 쓴다는 것 자체가 말이 안 된다. 그런데 흥미롭게도 러스킨 자신이 당시 영국 건축계의 주류와 서로 맞지 않았다.

> 예상할 수 있는 일이지만, 많은 건축가들과 건축 작가들은 러스킨을 경멸하거나 러스킨에게 분노하거나 아니면 둘 다였다. 러스킨은 실제적이지 않거나 미친 것으로 간주되었다.[02]

> 건축가들은 일반적으로 이 책에 매우 경탄하는 사람들 축에 들지 않았다. 그들은 책의 범위를 종종 오해했다. 러스킨의 부수적 의견들 가운데 다수는 공상적이거나 의심스러웠다. 그는 건축가들의 견해를 무마하는 일을 하나도 하지 않았고 그가 건축계 앞에 세우는 이상들은 준엄했다.[03]

02 Introduction to *The Seven Lamps of Architecture*, *The Complete Works of John Ruskin*, Library Edition 1903, Volume VIII, xxxix쪽. 'Library Edition'은 쿡(E. T. Cook)과 웨더번(Alexander Wedderburn)이 편집한 러스킨 전집의 표준판이다. 앞으로 러스킨의 저작의 특정 대목을 인용할 경우 저서명이나 글 제목은 따로 밝히지만 출처로는 'Library Edition'의 몇 권, 몇 쪽인지만 다음과 같이 표시하기로 한다. 예) 전집 9권 69쪽의 경우: LE V9, 69쪽.

03 같은 책 xli쪽.

물론 결과적으로 러스킨의 작업이 건축예술의 품격을 천명하고 평판을 높이는 데 강력한 영향력을 발휘했지만, 건축계의 주류와의 차이가 좁혀진 것이라고 볼 수는 없다. 당대 건축계와 러스킨의 차이는 특정 전문분야에서 일어나게 마련인 견해의 차이일 뿐만 아니라 인간의 삶에 대한 태도의 근본적인 차이이기도 했던 것이다.

「삶과 그 예술의 신비Mystery of Life and its Arts」에서 러스킨은 자신의 삶을 실망과 좌절의 연속으로 개관한다. 그는 스무 살에서 서른 살까지 그의 "삶의 가장 강렬한 10년" 동안, 레이놀즈(Joshua Reynolds) 이후 영국에서 가장 훌륭한 화가라고 생각하는 터너(J. M. W. Turner)의 예술가로서의 우수성을 보여주려고 노력했으나 소용이 없었다. 더군다나 터너는 이 노력의 "피상적 효과가 가시화되기도 전"에 사망했다.[04] 러스킨은 탁월한 재능을 가진 예술가가 헛되이 창작하다 헛되이 죽을 수 있다는 것을 알게 되었다. 터너는 러스킨의 노력에도 불구하고 대중으로부터 외면을 받았던 것이다.

러스킨은 회화 연구를 하면서 건축 연구를 병행했다. 자신의 말로는 회화 연구에서보다 "덜 열심일지는 몰라도 더 신중한 노력"을 투여했다고 한다.[05] 러스킨은 건축의 경우에는 회화의 경우와 달리 공감해주는 사람들을 만났다. 그러나 이들과 함께한 러스킨의 노력도 (이미 당대의 건축계 주류와의 관계를 언급한 데서 추측할 수 있듯이) 대세에 밀려서 좌절되었다. "우리가 도입하려고 한 건축은 현대 도시들의 분별 없는 사치, 형태를 왜곡하는 기계적 구조, 지저분한 비참함과는 어울리지 않았다. (…) 나는 나의 힘의 이 새로운 부분 또한 헛되이 쓰였다는 것을 인식했다. 그리고 철로 된 거리들과 수정으로 된

04 이상 LE, V18, 148쪽. 『현대 화가론Modern Painters』은 1843년에 1권이 나왔고 3년 후인 1846년에 2권이 나왔다. 그 이후 10년이 지난 1856년에 3권과 4권이 나왔고 다시 4년이 지난 1860년에 마지막 권인 5권이 나왔다. 2권과 3권 사이의 10년 동안 러스킨은 『건축의 일곱 등불』(1849)과 『베네치아의 돌들』(총 3권, 1851-53)을 썼다.

05 같은 책 149쪽.

궁전들에서 물러나 지질학과 식물학 연구로 관심을 돌렸다."[06]

　그 이후에도 영국의 주류 사회는 러스킨에게 도통 맞지 않는 곳이었다. 러스킨은 당대의 현실로 관심을 돌리면서 정치경제학 비판으로 나아갔는데, 이 비판 또한 당시 영국의 자본주의 추진 세력에게는 당연히 못마땅한 것이었다. 이것을 잘 보여주는 에피소드가, 1860년에 일련의 정치경제학 비판 글들이 『콘힐 매거진Cornhill Magazine』에 연속으로 실리다가 (편집자의 우호적인 태도와 과감함에도 불구하고) 독자들과 출판사의 반대로 네 편에서 중단된 일이다. (이 글들은 나중에 Unto This Last라는 책으로 출판된다.)[07] 사실 앞에서 말한 "근본적인 차이"—즉 삶을 바라보는 시각의 근본적인 차이—는 건축계 주류와의 사이에만 존재했던 것이 아니라 당대 영국 자본주의를 추진하는 세력들 전체와의 사이에도 존재했었다. 당대의 자본주의 추진 세력의 사고는 근본적으로 공리주의적이다. 즉 인간의 모든 능력과 힘을 물질적 효용을 생산하는 수단으로만 본다. 이들은 "고기가 삶(생명)보다 가치 있고 옷이 몸보다 가치 있다고 생각하며, 땅을 마구간으로 보고 땅의 결실들을 말 사료로 보는" 자들이다.[08] 이들의 궁극적 목적은 상품화된 물질적 효용 즉 교환가치의 재현자인 자본의 축적이다.

　이와 반대로 러스킨은 물질적 효용을 삶에 도움을 주는 도구로 본다. 그리고 예술처럼 그 자체로는 물질적 효용이 없는 '무용함'이 삶의 목적이다. '무용함' 자체가 목적이라는 말이 아니다. '무용함'은 공리주의와의 근본적인 차이를 나타낼 뿐이고, 러스킨이 깊은 의미에서 말하는 것은 예술을 비롯해서 삶의

06 같은 책 150쪽. "수정으로 된 궁전들"은 1851년 영국에서 만국박람회(Great Exhibition)가 열린 건물인 수정궁(Crystal Palace)을 빗대어 표현한 것이다. 수정궁은 원래 세워진 하이드 파크에서 1854년 런던 남부의 시더넘 힐(Sydenham Hill)로 옮겨졌다가 1936년 화재로 소실되었다. 러스킨은 수정궁이 기술적 재능은 빛날지라도 예술적 의미는 없는 것으로 보았다.

07 한국어 번역본으로 『나중에 온 이 사람에게도』(김석희 옮김)가 있다.

08 The Modern Painters, vol. 2, LE V4, 29쪽.

목적이 되는 어떤 대상을 신의 활력을 분유(分有)한 것으로 보는 태도이다. 여기서 '신'이라는 단어에 우리가 종교적 의미를 부여할 필요는 없다.[09] 철학적 의미의 '신'으로 읽으면 된다. 사실 러스킨의 철학은 그것이 활력의 철학이라는 점에서 스피노자와 통하는데 스피노자의 철학에서 '신'은 '무한한 활력'에 다름 아니며, 러스킨에게 있어서도 그렇다. 러스킨은 이 무한한 활력이 만물에 나뉘어 부여되어 있고 만물은 이 활력으로 인해서 그 나름대로 신성하고 아름답다고 본다. 물론 아무나 이 신성함과 아름다움을 보는 것은 아니다. 이 신성함과 아름다움을 보고 공감하고 경탄하고 기뻐하는 활력이 필요하다. (이것 역시 신이 부여한 활력이다.) 그래서 러스킨이 "인간의 효용과 기능은 … 신의 영광의 목격자가 되는 것"이라고 말했을 때[10] 그는 특정의 종교적 교리를 설파하고 있는 것이 아니라 바로 진정한 의미의 '인간'에게서 활력이 가진 핵심성을 말하고 있는 것이다.

활력은 개인마다, 집단마다 그 정도가 다르게 나타나며, 역사적으로 상승과 하강을 겪는다. 그런데 근대에 들어와서 유럽 거의 전체에 걸쳐서 이 활력의 상태에 전에 없이 심각한 문제가 생기게 된다. 바로 이로 인해서 예술적 능력은 쇠퇴하고 이 쇠퇴에 대한 감이나 인식이 없는 근대 추진자들과 이들을 비판하는 러스킨 사이에 근본적인 어긋남이 생기게 된 것이다. 이제 활력의 상태에 생긴 이 문제를 좀더 살펴볼 필요가 있을 듯하다.

「삶과 그 예술의 신비」에서 러스킨은 '인간의 일', 즉 인간이 자신의 삶을

09 러스킨이 종교와 관련이 없다는 말은 아니다. 러스킨은 복음주의적 프로테스탄티즘의 문화에서 성장했으며, 그의 글에는 성경에서의 인용이 빈번하게 나온다. 그런데 그는 시간이 가면서 협소한 종교적 틀을 벗어났다. 본서의 1880년판 서문에도 나와있듯이 러스킨은 이 책을 쓸 당시에 자신이 가지고 있던 '복음주의적 프로테스탄티즘'을 담은 대목들을 1880년판에서는 삭제한다. "…극단적이고 전적으로 거짓된 프로테스탄티즘을 담은 몇몇 부분은 본문과 부록에서 똑같이 빼버렸[다]."(본서 7쪽) 그는 나중에는 기독교를 떠날('탈개종'할) 생각까지 하게 된다. 물론 그는 '탈개종'을 하지는 않고 기독교도의 범위 내에 머물게 되지만, 이때 그의 기독교는 기독교 내적으로나 외적으로 관용적인 것으로 바뀌어 있었다.

10 LE V4, 28-29쪽.

위해 "인간의 형태를 띠고 사는 동안"[11] 해야 하는 일로 ① 먹을 것을 생산하기, ② 입을 것을 생산하기, ③ 거처를 만들기, ④ 예술이나 과학 등 사유와 관련된 것으로 사람들을 즐겁게 하기를 든다.[12] ①, ②, ③은 물질적 효용의 차원인데, 앞으로는 '유용성의 차원'이라고 부르기로 하자. ④는 삶이 단순한 물질적 욕구의 충족을 넘어서 꽃처럼 피어나는 차원인데, 이는 '활력의 차원'이라고 부르기로 하자.[13] ①, ②, ③, ④ 모두 인간의 힘이 자연력과 결합하는 방식을 나타내는데, 이 방식은 이 두 차원을 따라 둘로 나뉜다. 유용성의 차원은 물질의 법칙이 적용되는 차원으로서 자연력이 인간에게 이전되고 다시 자연으로 되돌아간다. 그런데 가령 자연력이 인간으로 이전되어 있는 동안에는 이전된 양만큼 자연에서는 감소된다. 활력의 차원에서는 자연력이 감소되지 않고 거기에 각인된 인간의 힘과 함께 결합된 상태로 보존되며, 이 과정에서 양자 모두가 새로운 차원의 힘으로 상승한다.

이제 인간의 삶의 역사의 정상적 진전은 유용성의 차원에서 인간의 욕구를 충족시킨 후 활력의 차원에서 각 집단(민족 등)이 가진 능력에 따라서 가능한 만큼 최대로 상승하는 것이다. 이것을 '인간 되기'라고 부르기로 하자. 두 차원 모두를 놓고 볼 때 둘째 차원이 이 과정을 비로소 '인간 되기'로서 결정한다. 만일 둘째 차원으로 도약하지 못하고 첫째 차원을 충족하는 데서 끝난다면, 그것은 '만족한 동물'을 넘어서지 못할 것이기 때문이다.[14] 둘째 차원이 이런

11 LE V18, 180쪽.

12 "확실하게 좋은 것은, 첫째는 사람들을 먹이는 데, 그 다음에는 사람들을 입히는 데, 그 다음에는 사람들에게 거처를 마련해 주는 데, 마지막으로는 예술이나 과학이나 기타 어떤 사유의 주제로 사람들을 올바르게 즐겁게 하는 데 있다." 같은 책 182쪽.

13 '삶의 가능성의 차원'이라고 좀 길게 부를 수도 있다.

14 러스킨이 생각하는 '인간 되기'는 맑스가 『1844년 경제학·철학 수고』에서 말하는 '자연의 인간으로의 생성', 그리고 니체의 다음 대목에 나타난 '자연의 인간으로의 도약'과 크게 통하는 바가 있다. "진정한 인간들, 더 이상 동물이 아닌 존재들, 즉 철학자들, 예술가들, 성자들이 바로 그들이다. 이들이 등장하면서, 그리고 이들의 등장을 통해 결코 도약을 않는 자연이 유일한 도약을 했다. 그것도 기쁨의 도약이다." Friedrich Nietzsche, *Untimely Meditations*,

의미에서 결정적이지만, 사실 두 차원이 모두 필수적이다. 의 · 식 · 주는 인간의 생존의 기본 조건으로서 생존 없이는 활력적인 삶도 없기 때문이다. 이와 마찬가지로 중요한 것은 유용성의 차원에서 예술성이 자라나온다는 점이다. 사물을 인간에게 유용한 형태로 바꾸는 능력인 기술(특히 손기술)이 고도화되고 다양화되면서 예술이 발생하게 되는 것이다. 그래서 러스킨은 "모든 건축예술은 컵과 받침대의 모양을 짓는 데서 시작해서 멋진 지붕에서 끝난다"고 한다.[15]

러스킨에게 근대는 이러한 '인간 되기'의 경로에서 이탈한 시대이다. 러스킨의 시선에 먼저 들어온 것은 예술적 능력의 전반적인 쇠퇴이며, 그 다음에 그가 주의를 돌린 곳에서 본 것은 자본주의적 번성이라는 외양에도 불구하고 생존의 기본 조건이 충족되지 않는 처참한 민중의 모습이다. 러스킨은 이 모습을 서양의 긴 역사적 과정에 놓고 한탄한다. 6천 년 동안 농업이 이어져 왔음에도 50만 명이 굶어죽는 일이 발생하고[16] 6천 년 동안 직조를 해왔음에도 불구하고 유럽의 수도들의 거리는 내다버린 누더기와 썩은 넝마의 판매로 악취가 나며, 6천 년 동안 집짓기를 해왔음에도 그 모든 기술과 힘의 대부분이 흔적도 남아 있지 않고 떨어져 나온 돌들만 들판에 거추장스럽게 나뒹굴거나 시냇물에서 물길을 가로막고 있는 것이다.[17]

유용성의 차원이 피폐해질 뿐만 아니라 유용성의 차원과 활력의 차원 사이의 건강한 연결이 단절된다. 인구의 다수가 유용성의 차원에서 욕구를 충족시키지 못하는 한편, 이 욕구를 충족시킨 소수는 물질적 이익의 차원에서

ed. Daniel Breazeale, trans. R. J. Hollingdale (Cambridge University, 1997) 159쪽.

15 LE V20, 96쪽. "최고의 건축물은 멋지게 만들어진 지붕일 뿐"인데 "바티칸 대성당의 돔, 랭스 대성당이나 샤르트르 대성당의 포치, 이 성당들의 아일의 볼트 천장과 아치, 묘의 캐노피, 종탑의 스파이어" 같은 장엄하게 만들어진 지붕들은 "모두 어떤 공간을 열기와 비로부터 튼튼하게 보호할 단순한 필요로부터 나온 형태들"이다. 같은 책 111쪽.

16 1866년 인도의 오리싸(Orissa)에서 발생한 기근을 놓고 한 말이다.

17 "The Mystery of Life and its Arts", LE V18, 177-78쪽 참조.

더 많은 축적(수익, 이윤, 지대 등)을 원할 뿐 자연력과의 결합을 활력으로 상승시키는 일에 아무런 관심이 없다. 그리하여 활력의 양성과 발휘는 현저하게 쇠퇴하게 되는 것이다. 러스킨은 수익을 우선으로 하는 조건에서는 진정한 건축이 이루어지기 어려움을 다음과 같이 지적하고 있다.

> 만일 어떤 사회가 스스로를 조직해서 가장 아름답고 가능한 한 가장 강한 집들을 예술을 위해서든 사랑을 위해서든 짓고자 한다면—궁전을 그 자체를 위해서 짓거나 가난한 사람들을 위한 집을 짓고자 한다면—그런 사회는 볼 만한 어떤 건물을 지을 것이지 수익을 가져올 건물을 짓지는 않을 것이다. 진정한 건축물은 자신을 위해 집을 원하는 사람이 지으며 자신의 비용으로 자신이 좋아하는 식으로 짓는다. 자신의 이득을 위해 남이 좋아하는 식으로 짓는 것이 아니다.[18]

바로 이것이 근대에 와서 활력의 상태에 일어난 심각한 문제이다. 이런 상황에서 '인간 되기'는 정체 혹은 후퇴를 겪을 수밖에 없는 것이다. 물론 러스킨에게 이러한 '인간 되기'의 실패가 절망만을 가져온 것은 아니다. "삶이 [그]를 실망시킬수록 삶은 [그]에게 더 근엄하고 놀라운 것이 되었"으며,[19] 그는 "예술 혹은 다른 분야에서의 모든 지속적인 성공은 … 인간의 전진하는 힘에 대한 근엄한 믿음에 의해서, 혹은 인간의 유한한 부분이 언젠가는 불멸성에 함입되리라는 약속에 대한 근엄한 믿음에 의해서 하위의 목적들을 다스리는 데서 온다는 것을 점점 더 명확하게 보았고, 예술 자체는 이 불멸성을 천명하려는 노력에서만 … 힘찬 활력이나 명예를 획득할 수 있다는 것을 점점 더 명확하게 보았다."[20]

러스킨이 『건축의 일곱 등불』을 썼던 때(1849년)는 그에게 아직 희망이 있던

18 *Fors Clavigera* vol 2, LE V28, 360쪽.

19 LE V18, 151쪽.

20 같은 책 152쪽.

때였다. 그가 나중에 건축에 대해 말하기를 포기했지만, 이는 자신의 한 말이 틀려서가 아니라 말해도 소용이 없어서였다. 아무리 말해도 귀에 '돈'못이 박혀있는 근대의 주류 세력을 꿰뚫고 현실에 영향력을 발휘하기가 힘들었던 것이다.

II. 건축의 일곱 등불

『건축의 일곱 등불』은 (앞에서 말했듯이) 러스킨의 연구 이력의 둘째 단계에 속한다. 건축을 전적으로 주제로 삼은 저작은 이 책 이전에 『건축의 시Poetry of Architecture[21]』가 있고, 그 이후에는 『베네치아의 돌들』이 있다. 『베네치아의 돌들』 이후에는 주로 강의 내용을 출판한 것인데 전적으로 건축만을 주제로 한 강의는 없고 주로 건축을 다루거나 부분적으로 다룬 것들이다. 『건축과 회화에 대한 강의Lectures on Architecture and Painting』(1853) 1강, 2강, 『두 개의 길The Two Paths』(1859) 4강이 건축을 다루며, 1873년에 한 강의의 내용을 출판한 『발다르노Val d'Arno』와 1874년에 한 강의의 내용을 출판한 『피렌체의 미학 · 수학 유파들The Æsthetic and Mathematic Schools of Florence』이 주로 건축을 다룬다.[22] 건축에 대한 그의 생각의 기본적인 골격은 아무래도 『건축의 일곱 등불』과 『베네치아의 돌들』에 담겨있다고 보아야 할 것이며, 그 이후에 생각의 수정, 심화, 진전, 확대가 있겠지만, 예의 기본적인 골격을 크게 벗어나는 변화는 없다고 보아야 할 것이다.[23]

21 1837-38년에 잡지에 실은 글들로 이루어져 있는데, 모아서 출판된 것은 1893년이다.

22 물론 이 이외의 저작에도 러스킨이 지나가다가 부분적으로 건축에 대해 이런저런 말을 하는 대목들이 많다.

23 이는 건축에 국한한 이야기이다. 회화의 경우 러스킨은 처음에는 프라 안젤리코를 최고의 화가로 보지만 나중에 베네치아에서 작업을 하면서 틴토레토의 거대한 힘을 발견했고

『건축의 일곱 등불』의 경우, 러스킨은 1880년 3판에서 추가한 55개의 주석을 통해 자신의 바뀐 견해를 밝히고 있지만, 책의 기본 취지에 해당하는 것이 바뀐 것은 아니다. 오히려 이 기본 취지는 나중에 더 진전되고 확대되었다고 보아야 한다. 이는, 러스킨 자신이 밝힌 재출간[24]의 이유에 "내가 알기로 대중은 여전히 이 책을 좋아"한다는 점 외에도 "내가 그 후에 썼던 글의 맹아가 실은 여기에 있"다는 점이 포함되는 것을 보면 짐작할 수 있다.[25]

　이 책에서 러스킨은 "건축을 진전시키기 위해서" "건축에 뒤죽박죽 들러붙은 편파적 전통들과 도그마들로부터, 건축의 모든 단계와 양식에 적용할 수 있는 저 거대한 올바른 원칙들을" 구해내고자 한다.(이상 15쪽) 이 법칙들은 "모든 노력의 길잡이가 될 어떤 지속적이고 보편적이며 논쟁의 여지가 없는 올바른 법칙들"이며 "인간의 지식이 아니라 인간의 본성에 기반을 두기 때문에 인간 본성에서 보는 것과 같은 불변성을 지식의 증가나 결함에 의해 공격을 받거나 무효화될 수 없을 정도로 가지고 있을 그러한 법칙들이다." 이 법칙들은 "어떤 한 예술 분야에만 해당"되지 않으며 그 범위는 "인간 행동의 전체 지평을 포함한다." "이 법칙들의 여러 측면들 가운데 최초 형태의 예술[건축 예술]에

안젤리코의 정신과는 전혀 다른 정신이 틴토레토에게 있다는 것을 발견했다. 그리고 예술적 완벽의 표준으로서 티치아노를 발견하며 그 완벽함이 전적으로 종교 없이 가능하다는 사실을 발견한다. 이 견해가 (러스킨의 말로는 "16년" 동안) 지속되다가 또 한 번 바뀐다. 1874년에 러스킨은 조토(Giotto)의 프레스코 〈성 프란치스와 가난의 결혼The Marriage of Poverty and Francis〉을 따라 그리다가 문득 깨달음을 얻어 자신의 그때까지의 견해―'종교적 예술가는 비종교적 예술가보다 약하다'―를 바꾸게 된다. 러스킨은 조토의 이른바 '약함'이란 물질 과학, 퍼스펙티브나 명암에 대한 인식, 구성의 기술이 당시에 아직 없었기 때문이라는 것을 알게 되며 조토가 그 사람됨이나 예술작품의 내용에서 티치아노보다 훨씬 더 강력하고 위대하다는 것을 알게 된다. 그리고 조토의 경우 종교가 그의 마음과 손의 모든 능력을 약하게 하기는커녕 오히려 장중하게 만들고 발전시켰다는 것을 알게 된다. 마지막으로 러스킨은 조토의 작품이 티치아노가 이룬 모든 것을 훌쩍 넘어서는 인간적 성취라는 생각에 도달하게 된다. 이에 대해서는 Fors Clavigera vol 3, LE V29, 87-91쪽 참조.

24 "재출간"은 3판의 출간을 의미한다. 초판이 1849년에 출판되었고 2판이 1855년에 출판되었는데, 그 이후 25년이 지난 1880년에야 3판이 출판되었다.

25 본서 7쪽. 앞으로 본서에서의 인용은 본문에 쪽수만 표시하기로 한다.

특유하게 속하는 측면들"(이상 16쪽)이 바로 '건축의 일곱 등불'이다. 그렇다면 러스킨이 제시하는 '건축의 일곱 등불'은 건축에 특유한 것들인 동시에 인간 행동 전체에 공통된 것들이라고 생각할 수 있다. 이제 이러한 점을 염두에 두면서 등불들 각각을 살펴보기로 하자.

1. 봉헌의 등불

봉헌의 등불은 앞에서 말한 공리주의적 사고방식—객체화된 물질적 효용의 관점에서 세상을 바라보는 태도—과 정반대되는 정신을 나타낸다.

> 나는 봉헌의 정신이란 어떤 것이 유용하거나 필요해서가 아니라 오직 귀중하기 때문에 그 귀중한 것을 바치는 정신이라고 말했다. … 따라서 이 정신은 합리성에 의거하지 않고 열성을 앞세우는 정도가 가장 높은 정신이며, 최소한의 비용으로 최대한의 결과를 생산하기를 바라는 현대의 우세한 사고방식과는 반대되는 것이라고 부정의 형태로 정의하는 것이 가장 좋을 그러한 정신이다.(26-27쪽)

"기독교적 봉헌이라는 저 열정적 행동에 효용이라는 것이 들어설 자리가 있는가?"(37쪽)라는 말도 같은 취지의 것이다. 나는 '봉헌'이라는 말을 종교적 의미로 이해하지 않고 '사물과의 동지 관계'를 함축하는 것으로 이해한다. 앞에서 말한 대로 스피노자의 눈으로 읽으면 러스킨의 '신'은 '무한한 활력'에 다름 아니고 이 활력을 분유하고 있는 사물들과 서로 활력을 상승시키는 관계를 맺는 양태 가운데 하나가 예술이며, 건축예술은 예술의 한 부문이다. 이렇게 서로 활력을 상승시켜주는 관계가 바로 '동지 관계'이다. 유용성의 차원에서는 (앞에서 말한 대로) 자연 사물이 인간을 위해 사용되면서 불가피하게 소진된다. 예를 들어 닭은 식용으로는 인간에게 자신의 힘을 전달하고 소진된다. 이럴 때 닭은 비록 인간에게 유용하지만 인간과 동지 관계를 맺는 것은 아니다. 그러나

로런스가 다음과 같이 말했을 때,

수탉 소리를 들을 때마다 활력이 나의 몸 안에서 솟아오른다. 이것이 바로 삶이다.[26]

그때 그는 수탉과의 동지 관계를 말한 것이다. 다만 이렇게 일상생활에서 맺은 동지 관계는 반복될 수는 있어도 그 자체로 보존되지는 않는다. 그러나 예술의 형태로 성취된 동지 관계는 보존된다. "예술은 보존한다. 그리고 이 세계에서 보존되는 유일한 것이다. 예술은 보존하는 동시에 그 자체에 보존된다…. 실제로는 재료나 받침틀―돌, 캔버스, 안료 등…―만큼만 지속되지만 말이다."[27]

러스킨은 인간의 활력이 사물의 활력과 결합되고 거기서 둘 모두의 활력이 상승할 때, 이 사물에 대한 인간의 사랑에 이 사물의 아름다움이 달려있다고 본다. 그리고 이 아름다움이 바로 기쁨의 원천이다.[28] 그렇다면 예술작품에는 사랑, 아름다움, 기쁨―가시적이지 않지만 분명히 작용하는 비물질적인 성격의 활력―이 모두 담겨 보존되는 것이다. 그런데 러스킨은 "아름다운 것은 영원히 기쁨을 준다"라는, 키츠(John Keats)의 장시 『엔디미온Endymion』의 첫 행을 조금 변경·확장하여 "실로 영원한 기쁨인 아름다움은 모두를 위한 기쁨이 되어야 한다"[29]고 본다. 봉헌의 정신은 이 '모두를 위한 영원한 기쁨'을 위해 자신에게 가능한 최대의 물질적 능력(재료)과 자신의 몸의 최대의 능력(솜씨)과 가장 정성스러운 마음(정동)을 바치는 정신이다.

26 D. H. Lawrence, "Aristocracy," *Phoenix II : Uncollected, Unpublished, and Other Prose Works*, Ed. H. T. Moore and W. Roberts (Viking Press 1968) 481쪽. 로런스는 이러한 활력의 차원을 '존재'의 차원이라고 부르며, 닭을 식용으로 사용하는 차원을 '실존'의 차원이라고 부른다.

27 Gilles Deleuze and Felix Guattari. *What is Philosophy?* Trans. Hugh Tomlinson and Graham Burchell (Columbia University Press 1994) 163쪽.

28 스피노자에 따르면 기쁨은 활력의 증가가 낳는 정동이다. 『윤리학』 3부 정리 11 주석 참조.

29 *Aratra Pentelici*, LE V20, 212쪽.

2. 진실의 등불

건축물은 자연의 힘과 인간의 힘이 결합하되, 인간의 힘이 자연의 힘을 다스리는 형태로 결합한 결과물들 가운데 하나이다. 게다가 러스킨에 따르면 "작품에서 얻는 즐거움과 작품을 만든 사람의 정신에 대한 감탄 사이의 연관이 건축에서보다 긴밀한 예술은 없다."[30] 이 결합되는 힘들의 존재에 대해 절대로 '기만'(deception)이 있어서는 안 된다는 것이 러스킨이 '진실의 등불'을 통해 말하고자 하는 바이다. (예술작품이 그 주제로서 표현하는 진실은 무엇인가라는 큰 문제는 이 책에서 러스킨의 논의의 범위에 속하지 않는다.)

이제 결합되는 힘들을 조금 더 자세히 살펴볼 필요가 있다. (러스킨은 "건축에서 '힘'의 최고 요소들인 구성과 발명에 대해서는 언급하지 않겠다"고 한다. 145쪽) 우선 예술가의 손이 닿기 이전의 자연력이 있고(재료) 이 자연력 가운데 창작에 적절한 것을 선별하여 다스리는—즉 이 자연력에 형태를 부여하고 그 부분들을 배열하여 전체를 만들어내는—예술가의 힘이 있으며, 여기에 재현적 장식의 경우 재현 대상인 실물이 예술가의 마음을 끌어당기는 힘과 이 실물로부터 형상을 뽑아내는 예술가의 능동적 힘이 있다.

이 각각에 대해서 기만이 일어날 수 있다. 재료를 속일 수 있고 자연력을 배열하는 방식을 속일 수 있으며('구조 관련 기만'), 건축물에 투여되는 인간의 힘(노동)과 관련하여 기만을 부릴 수도 있다('작업상의 기만'). 러스킨이 '가짜 장식'이라고 부른 것이 바로 이 작업상의 기만의 결과인데,

> 가짜 장식을 사용하는 것은 가짜 보석을 단 것과 마찬가지로 변명이 여지가 없는 새빨간 거짓말이다. 당신은 가지고 있지도 않은 가치를 가진 척하는 장식을 사용하는 것이다. 당신은 지출하지도 않은 비용을 지출한 척하는, 실제와는 다른 척하는 장식을 사용하는 것이다. 이는 사기이자 저속함이며 뻔뻔함이자 죄악이다.(83쪽)

30 *The Stones of Venice* vol. 1, LE V9, 64쪽.

러스킨이 '진실의 등불'을 논하면서 '기만이 없어야 한다'라는 지극히 상식적인 (그러나 물론 극히 중요한) 주장만 하는 데 그치는 것은 아니다. 러스킨은 예술 전반에서, 그리고 건축에서 특히 핵심적인 위치를 차지하는 '상상(력)'을 기만과 엄밀하게 구분한다.

공상과 오류의 구별이 이렇게 필요한 것은 상상력의 왕국 전체도 하나의 기만의 왕국이라고 애초에 생각될 수 있기 때문이다. 그렇지 않다. 상상력의 작용은 부재하거나 불가능한 사물들의 표상을 임의로 소환하는 것이다. 그리고 상상의 즐거움과 고결함의 일부는 상상된 것들을 상상된 것으로서 알고 숙고하는 데서 온다. 즉 사물들이 외관상으로 현존하거나 실재하는 듯이 보이는 순간에도 실제로는 부재하거나 불가능하다는 것을 아는 데서 온다. 상상이 기만할 때 상상은 광기가 된다. 상상이 그 나름의 관념성을 자인하는 한 상상력은 고결한 능력이다. 그리고 이 관념성을 자인하기를 그칠 때 상상은 정신착란이 된다. 모든 차이는 자인한다는 사실에, 즉 기만이 없다는 데 있다.(55-56쪽)

이러한 '자인'이 부재하는 것, 즉 상상된 것을 실제 현존하는 것으로 오인하는 오류가 바로 부정적인 의미의 우상숭배이다. 가령 어떤 불상을 인간의 손 솜씨와 지적 능력과 마음이 담긴 작품으로 보지 않고 말 그대로 부처님의 현신으로 보는 것이 부정적인 의미의 우상숭배이다. 러스킨은 본서에서는 우상숭배를 몇 번 거론할 뿐 중요한 논의주제로서 다루지 않지만, 나중에 여기저기서 부정적인 의미의 우상숭배를 중요하게 다룬다. 『펜텔리코 산의 쟁기들*Aratra Pentelici*』에서 그는 페이디아스 시기의 도자기에 그려진 아테나 여신을 보고 아테나 여신이 실제로 그렇게 생겼다고 생각한 그리스인은 없었을 것이라고 한다.[31] 그 당시 그리스인들은 우상숭배를 하지 않았다는 말이다. 그런데 같은 저작의 좀더 앞부분에서 러스킨은 "돈의 왕성한 힘을

31 LE V20, 242-43쪽 참조.

노예같이 알고 우리의 삶의 신인 양 그 힘에 복종하는 것으로 간단히 정의될 수 있는" 당대 영국인들(그리고 아마도 유럽의 모든 나라들의 사람들)의 우상숭배를 치명적인 것으로 지적하고,[32] (종교와 관련해서는) "'신의 말씀'이 모로코가죽으로 제본될 수 있고 젊은 숙녀가 자신이 가장 괜찮다고 생각하는 구절들을 표시하기 위해 장식 술을 단 리본 책갈피를 끼워 넣어 그녀의 주머니 안에 넣고 다닐 수 있다는 생각" 또한 치명적인 우상숭배임을 지적한다.[33]

사실 상상(력)이 가진 힘은 '진실의 등불' 차원에 국한되지 않는다. 작품에 생명력을 부여하는 것이 바로 상상력이기 때문이다. 이에 대한 논의는 조금 뒤로 미루기로 하고, 여기서는 진실의 등불에 관한 논의를 맺는 다음 대목과 관련해서 설명을 좀 해보기로 하자.

> 이와 마찬가지로 나는, 손재주를 정직하게 실행하는 것이 진실의 대의를 한층 진전시킬 수 있을 듯해서가 아니라 손재주 자체가 기사도의 박차에 의해 추동되는 것을 기꺼이 보고자 하기 때문에 우리의 예술가들과 장인들의 마음속에 '진실의 정신' 혹은 '진실의 등불'을 분명히 해두고자 한다.(54-55쪽)[34]

러스킨에게 기사도란 인간의 열정을 제어하는 동시에 자연력(말을 비롯한 동물들, 바다의 파도들)을 제어하는 기율이며[35] 따라서 절제의 도이다.[36]

32 같은 책 240쪽.

33 같은 책 241쪽.

34 러스킨은 이와 비슷한 취지의 말을 회화와 관련해서는 다음과 같이 한 바 있다. '신사'를 '기사'로 바꾸어 읽으면 된다. "최근에 예술에 관심 있는 영국인들은 광대가 예술을 창작하고 신사는 감상한다는 생각을 가지고 있다. 모든 위대한 유파에서의 삶의 법칙은 이와 정반대이다. 즉 신사가 예술을 생산하고 광대는 감상한다." *Aratra Pentelici*, LE, V20, 355쪽.

35 이런 의미에서 기마술만이 아니라 항해술 등 자연력을 다스리는 다른 많은 기술(기예)이 이에 속한다.

36 이러한 절제의 기율로서의 기사도에 대해서는 『포르스 클라비게라*Fors Clavigera*』vol. 1, LE V27, 154쪽 참조. '절제'라는 말의 러스킨적 의미에 대해서는 뒤에서 설명할 것이다.

그렇다면 "손재주 자체가 기사도의 박차에 의해 추동되는 것"이란 손재주가 한갓 말예(末藝)가 아니라 인간의 힘이 자연력과 조화롭게 결합되는 과정의 일부가 되는 것을 말한다. 그리고 진실의 정신은 이러한 과정의 필수적 조건이 되는 것이다. 여기서 이렇게 표현된 러스킨의 생각은 나중에는 당대의 '실용적인'(즉 돈 되는 것만 추구하는) 영국인들로부터 무시되었을 법한 주장, 즉 '훌륭한 예술은 훌륭한 사람에게서 나온다'라는 단순하지만 힘찬 주장으로 발전한다.

3, 힘의 등불

본서에서 러스킨은 '건축물의 가치'를 구성하는 "뚜렷하게 구분되는 두 가지 특징"으로 "인간의 힘이 건축물에 각인된 표시"와 "건축물에 담긴 자연 속 피조물들의 이미지"(이상 150쪽)를 든다. 그리고 전자, 즉 건축에 각인된 인간의 지적·정신적 힘을 다시 둘로 나눈다. 그 하나는 "살아있는 권위와 힘"이라고 부른 것이고 다른 하나는 "가장 숭고한 자연 사물들과의 교감…이 이끄는 바의 규제하는 '힘'"(이상 106쪽)이라고 부른 것이다. (후자를 러스킨은 장엄함, 숭고함 등으로 달리 표현하기도 한다.) 전자는 5장 「생명력의 등불」에서 다루고 후자는 3장 「힘의 등불」에서 다루며, "건축물에 담긴 자연 속 피조물들의 이미지"는 4장 「아름다움의 등불」에서 다룬다. 그런데 엄밀히 말하자면 "건축물에 담긴 자연 속 피조물들의 이미지"도 인간의 지적 힘의 산물이므로 (이에 대해서는 다음 절에서 말할 것이다) '힘의 등불', '아름다움의 등불', '생명력의 등불'은 인간의 힘이 자연력과 결합되는 세 가지 양태를 말하고 있는 셈이다. '아름다움'에서는 자연력이 일차적이 되고 인간의 힘은 이차적이 되며, '힘의 등불'의 '숭고함'이나 '장엄함'에서는 자연력과 인간의 힘이 서로 동등한 지위에서 교감하고,[37]

37 "그리고 내가 보기에 건축은, 그 작품들(건축물들)이 현실성을 갖기 위해서는 그리고

'생명력'에서는 인간의 힘이 더 활발하게 작용한다. 이런 식으로 건축물은 앞에서 말한 '인간 되기'를 구현하는 것이다.

'아름다움'은 자연의 유기적 형태와 관련된다. 러스킨은 유기적 형태의 재현이 비유기적 형태의 재현보다 아름다우며 유기체 중에서도 인간의 모습의 재현이 가장 아름답다고 한다. 이와 달리 3장에서 말하는 '숭고함'의 힘은 비재현적인 동시에 비유기적이다. 그것은 크기, 무게, 음영의 양 등 형태와 무관한 성격의 물질적 힘이다. 이런 힘의 표현은 그야말로 건축에 고유한 것이라고 할 수 있다. "그래서 회화에서는 렘브란트적 기법이 잘못된 방식이지만 건축에서는 고결한 방식이다."(123쪽) 조각이나 회화는 그 자체로서는 건축보다 완성도가 높은 예술이지만[38] 건축을 흉내내지 않고서는 이런 힘을 담기 힘들다. 이런 힘을 표현하는 데 발휘되는 사유(혹은 감각)는 자연 사물의 재현에 발휘되는 사유(혹은 감각)보다 더 기본적인 것임을 러스킨은 알고 있다. 러스킨은 "음영으로 사고하는 습관"을 "젊은 건축가가 배워야 할 첫 습관들 중 하나"로 본다."(123쪽) 이는 선과 색으로 사고하는 것보다 상위의 것이라고 할 수는 없지만, 건축가로서의 발전을 위해서는 필수적인 것이다. 그래서 러스킨은 다음과 같이 말한다.

어둑어둑한 음영과 단순성을 얻는다면 훌륭한 모든 것들이 적절한 장소와 시간에 따라올 것이다. 먼저 올빼미 눈으로 설계를 한다면[39] 나중에 매의 눈을 얻을

그것들이 우리의 일상생활에 영향을 미치고 효용을 갖기 위해서는 (휴식과 유희의 시간 이외에는 우리와 아무런 관계가 없는 그러한 예술작품들과는 정반대로) 인간의 삶에 있는 양만큼의 어둠으로 일종의 인간적 공감을 표현하는 것이 필요하다."(122쪽)

38 러스킨은 본서에서는 건축물에 새겨지는 조각을 "그 자체로 보았을 때에는 건축상의 멋부리기"라고 했지만, 1880년에 이 어구에 붙인 주석에서는 이 견해를 수정하여 "지금은 조각이 그 밖의 모든 것에 우선하고 모든 것을 제어해야 한다고" 생각하게 된다.(이상 193쪽) 물론 여기서 조각이란 건축물의 특정 장소에 배치된 장식으로서의 조각, 즉 러스킨이 나중에 '건축적 방식의 조각'이라고 부른 것이다. 이에 대해서는 뒤에서 다시 논의할 것이다.

39 올빼미의 눈의 시세포는 빛의 명암을 구분하는 간상세포들로만 이루어져 있다고 한다.

것이다.(146쪽)

4. 아름다움의 등불

러스킨은 『현대 화가론』 3부에서 아름다움을 여러 유형으로 나누면서
길게 다루고 있지만 본서에서는 대체로 자연의 모방이라는 측면에 국한하고
있다. 그런데 러스킨이 말하는 자연의 모방이란 자연에 있는 형태를 사진처럼
그대로 베끼는 것을 말하지 않는다.[40] 그는 "자연물이 선의 모든 적절한
배치를 직접적으로 제시한다고 주장하려는 것"이 아니다. 그에게 예술에서의
아름다움은 (앞에서 시사했듯이) 발명의 대상이다. 다시 말해서 인간의 힘이
작용한 결과이다. 자연의 이미지의 재현도 인간의 노력 없이 저절로 되는 것이
아니다.

건축가가 얻어가는 자연의 이미지는 우리가 직접적인 지적 노력을 통해서만
자연에서 인지할 수 있는 것을 재현하며, 우리가 그 이미지를 이해하려면 (그것을
어디서 접하든) 비슷한 종류의 지적 능력을 발휘할 필요가 있다. 이 자연의
이미지는 찾아낸 사물의 인상이 기록되거나 각인된 것이며 형상화된 탐구
결과이자 생각의 육화된 표현이다.(170쪽)

다만 "아름다움을 발명하는 일"은 자연물을 "안내자"로 삼는다는 것,
"사람은 자연 그대로의 형태를 직접적으로 모방하지 않고는 아름다움을

40 러스킨이 보기에 사진은 예술을 대체하지 못한다. 예술이란 "인간의 디자인에 의해 규제된
인간의 노동"에 의해 규정되고 여기서 "이 디자인 즉 선별하고 배치하는 데 작용한 능동적
지성의 명백한 증거가 작품의 본질적 부분인"(*Lectures on Art*, LE V20 165쪽) 사진에는
이것이 빠져있기 때문이다. 물론 러스킨이 사진의 효용—특정 종류의 사실들의 기록, 위대한
대가들의 드로잉들의 전사(轉寫) 등—을 부정하는 것은 아니다. 나로서는 러스킨의 시대에
영화가 있었다면 러스킨이 어떻게 반응했을지 궁금하다.

발명하는 일에서 앞으로 나아갈 수 없다"는 것(이상 152쪽)이 그의 주장이며 그가 강조하고자 하는 것은 "가장 아름다운 형태들과 생각들은 자연물에서 직접 가져온 것이라는 사실"(153쪽)이다.

그런데 이후의 저작에서는 여기에 다소 변경을 가한다. 가령 『베네치아의 돌들』에서는 강조점이 자연보다는 인간의 힘 쪽으로 이동한다.

> 장식물이나 아름다움에서 우리를 즐겁게 하는 것은 그것의 실제적 예쁨이 아니라 그것을 만들어내는 데 관여한 선별과 발명의 측면이다. 작품보다는 작품을 만든 사람의 사랑과 사유인 것이다. 그의 작품은 항상 불완전하게 마련이지만, 그의 사유와 애정은 진실하고 깊을 수 있는 것이다.[41]

이렇듯 창작자의 정신의 힘, 발명의 힘, 사랑의 힘이 더 부각된다. "항상 불완전하게 마련이지만"이라는 말은 건축예술 고유의 불완전함(혹은 완벽하지 못함)을 나타내는데, 다른 곳에서는 이 불완전함 자체가 생명력의 원천인 동시에 아름다움의 원천으로 강조된다.[42]

> 살아있는 모든 것에 어떤 불규칙성들과 부족함들이 있는데 이는 생명력의 표시일 뿐만 아니라 아름다움의 원천이다. … 불완전함을 추방하는 것은 표현을 파괴하는 것이며 생명력의 발휘를 억제하는 것이고 활력을 마비시키는 것이다. 모든 사물은 불완전함으로 인하여 말 그대로 더 좋고 더 예쁘고 더 사랑스럽다.[43]

이렇게 조금씩 강조점이 바뀌는, 아름다움에 대한 러스킨의 생각들을 더 깊은 곳에서 관통하는 것은 앞에서 말한 인간과 자연 사이에 존재하는

41 *The Stones of Venice* vol. 1, LE V9, 64쪽.

42 '불완전함'에 대해서는 나중에 다른 각도에서 더 논의할 것이다.

43 *The Stones of Venice* vol. 2, LE V10, 203쪽.

활력의 동지 관계이다. 다시 말해서 아름다움의 원천은 자연의 활력과 인간의 활력의 만남에 있는 것이다. 가령 반고흐(Vincent van Gogh)의 해바라기 그림은 "인간으로서의 자신과 해바라기로서의 해바라기 사이의 살아있는 관계를 드러내거나 성취한"[44] 것이다. 이런 의미에서 진정으로 예술적인 재현은 "활력의 표현자로서의 형태의 재현"[45]이다.

5. 생명력의 등불

본서에서 생명력이란 사물에 투여된 인간의 지적 활력의 생생한 표현을 말한다.

모든 사물들은 그 사물들에 뚜렷하게 투여된 정신 에너지의 양에 비례해서 고결해지거나 조악해진다. 그런데 이 규칙이 가장 특징적으로 그리고 가장 긴요하게 적용되는 것은 건축의 창조물들과 관련해서이다. 건축의 창조물들은 투여된 인간의 지적 활력 말고는 다른 고유한 생명력을 품을 수 없으며 음악이나 그림처럼 본질적으로 그 자체로 유쾌한 것들(음악의 경우에는 감미로운 소리, 그림의 경우에는 아름다운 색깔들)로 구성되지 않고 생기가 없는 물질로 구성되기 때문에, 그 창조물들의 최고도의 품격과 유쾌함은 그것들을 생산하는 데 관여한 지적인 활력을 생생하게 표현하는 것에 달려있다.(209-210쪽)

러스킨이 생명력의 구체적인 징표로 거론하는 것은 모방에서 솔직함과 대담함, 구현 과정을 구상에 종속시키는 일관성, 정확한 대칭과 치수를

44 D.H. Lawrence, "Morality and the Novel", Phoenix: *The Posthumous Papers of D. H. Lawrence* (William Heinenmann Ltd. 1936) 527쪽.

45 *Aratra Pentelici,* LE V20, 244쪽.

무시하는 힘, "인내하지 못하는 성급함"(220쪽), 돌발적인 변형에 대응하는 힘, 불규칙성(비대칭성) 등이며, '느낌으로 짓기'(232쪽 참조)를 생명력을 담는 방법으로 제시한다.

그런데 본서에서 주로 '생명력'이라고 옮긴 'life'도 ('상상력'의 경우처럼) 『건축의 일곱 등불』 이후 시간이 갈수록 러스킨에게서 중요성을 더해가는 듯하다.[46] 이는 그의 예술에 대한 생각만이 아니라 사회에 대한 생각에서도 그렇다. 한편으로 예술을 예술로 만드는 것은 (단순화하자면) 어떤 형태에 예술가가 생명력을 부여하는 활동이다. 다른 한편, 사회의 진정한 의미의 부는 오직 '생명력'이다. "생명력 말고는 그 어떤 부도 있을 수 없다."[47]

러스킨은 『창공의 여왕The Queen of the Air』(1869)에서 생명력에 대해 더욱 진전된 설명을 한다. 거기서 그는 생명력을 부여하는 아테나의 힘에 대해 그리스인들이 생각한 바를 추적하는데, 여기서 생명력('life')이란 "자신에게 맞는 다른 원소들을 선별하고 모아서 이 원소들을 자신이 채택한 고유의 독특한 형태로 결합시키는 힘"이다.[48] 이러한 생각을 시사하는 대목이 본서에도 있다. (『건축의 일곱 등불』이 그의 이후의 생각들의 맹아를 담은 책이라는 점을 상기하라.)

> 그럼에도 불구하고 생각의 동기를 제공하는 그런 원천들에게 자신을 낮춘 겸손이 교훈적이고, 형태의 모든 기존 유형들에서 그토록 멀리 벗어날 수 있는 대담함이 교훈적이며, 그런 유별나고 생소한 재료들의 집합으로 하나의 조화로운 교회 건축물을 만들어낼 수 있는 생명력과 감각이 교훈적이다.(237-238쪽, 밑줄은 인용자의 것)

46 'life'는 '생명력'말고도 맥락에 따라 '(삶의) 활력', '(활력있는) 삶'—즉 생명력이 발휘되는 삶—등으로 옮길 수 있으며, 이렇게 옮길 때의 의미는 '생애', '생활', '목숨' 등으로 옮길 때의 의미들과 계열이 다르다.

47 Unto This Last §77, LE V17, 105쪽. 이 책의 한국어본은 "생명을 제외하고는 어떤 부도 있을 수 없다"고 옮겼다.(186쪽)

48 The Queen of the Air, LE V19, 356쪽.

밑줄친 부분에서 보듯이, 러스킨은 그가 제시하는 특정의 사례(페라라Ferrara 대성당의 남쪽 면에 있는 아케이드의 특이한 기둥들)에서, 특이한 것들을 모아서 하나의 '공통체'를 만들어내는 힘으로서의 '생명력'을 포착하고 있는 것이다.

이렇게 형성하고 만들어내는 힘으로서의 생명력은 상상력의 기능 가운데 하나와도 겹친다. 사실 '상상력'은 러스킨이 "일곱 개의 등불이 여덟 개나 아홉 개가 되지 못하도록"(150쪽 원주) 노력하지 않았다면 '건축의 등불' 가운데 하나가 되었을지도 모른다. 러스킨이 「건축에서 상상력이 발휘하는 힘Influence of Imagination in Architecture」(1857)에서는 '상상력'을 건축의 두 가지 특권 가운데 하나로 제시하기 때문이다. 이에 대한 논의는 이 특권을 논하는 자리에서 이어가기로 하자.

6. 기억의 등불

앞에서 말했듯이 인간의 힘과 자연의 힘이 결합되는 과정은 인간의 '인간 되기'인 동시에 '자연의 인간으로의 생성'(맑스)이다. 이 과정에서 자연은 (니체의 표현을 활용하자면) 그 "용모가 밝아지며, 인간이 '아름다움'이라고 부르는 것이 얼굴에 머문다."[49] 러스킨은 6장의 서두에서 바로 이 측면에 대한 가르침을 얻는 순간을 비교적 길게 서술한다. 그는 "수년 전 거의 해가 질 무렵에" "앵 강(the Ain)의 물줄기를 양쪽에서 둘러싸고" 있는 소나무 숲들 사이에서 시간을 보내던 중 그 "인상적인 장면의 원천에 더 철저하게 도달하기 위해 그것이 신대륙의 어떤 토착 숲의 장면이라고 잠시 동안 상상하려고 했을 때, 이 인상적인 장면에 드리워졌던 갑작스러운 공허함과 오싹한 느낌"을 받았다고 회상한다. 자연에 인간이 부재한다는 점이 이 "공허함과 오싹한

49 *Untimely Meditations* 159쪽.

느낌"을 주었던 것이다. 그리고 그는 인간이 자연에 부여하는 힘(생명력)에 대해 이렇게 말한다.

> 언제나 피어나는 저 꽃들과 언제나 흐르는 저 시내들은 인간의 인내, 용맹, 미덕의 짙은 색깔로 이미 물들어 있는 것이다. 그리고 저녁 하늘을 배경으로 솟아오른 흑담비색을 띤 언덕들의 꼭대기는, 그 언덕들의 긴 그림자가 동쪽으로 주(Joux)의 철벽과 그랑송(Granson)의 견고한 아성 위에 드리워졌기 때문에 더 깊은 경배를 받았던 것이다.(249쪽)

러스킨은 여기서 영감을 받아서, 인간이 이렇게 자연에 미치는 "신성한 영향력"의 "집중처이자 수호자로 [건축물을] 보는 것이 건축물을 가장 진지하게 대하는 것"이라는 생각에 도달하고 이는 곧바로 '기억'의 문제로 이어진다. "우리는 건축물이 없어도 살고 예배할 수 있겠지만 건축물이 없이는 기억할 수 없다."(이상 249쪽) 이는 생각의 뜻밖의 도약인 듯하지만, 사실 건축물에 담긴, 자연의 힘과 결합된 인간의 힘이 바로 기억의 원천임을 생각한다면 쉽게 이해될 수 있다. 모든 사물은 다른 사물과 조우할 때 그 흔적을 자신의 몸에 남긴다. 이것을 이 글에서는 '기록하기'라고 부르기로 하자. 인간의 경우 기록된 흔적에 대한 생각이 상상이며 상상의 지속이 기억이다. 그러나 건축물과 같은 비생물에게는 상상과 기억의 능력이 없다. 그래서 그것을 기억할 인간이 필요하다. 말하자면 인간이 '자연의 인간으로의 생성'의 기억자인 것이다.

그런데 건축물이 기록하는 것은 그것을 지은 건축자들의 힘—그들의 손솜씨, 지적 능력, 마음, 그들이 부여한 생명력—만이 아니다. 건축물은 다른 예술작품의 경우와 달리 유용한 재화이기도 하기 때문에 만들어진 후 인간에 의해 사용되는 동안 줄곧 인간의 삶과 교감한다. 주거 건물일수록 이 교감의 정도는 더 높아져서 우리가 따스하고 애정 어린 의미를 부여하는 '집'이 된다. 이 경우 인간과 집의 관계는 사랑하는 인간들 사이의 관계와 유사하다고 할 수도 있다. 떠나온 고향집에 대해서 사람들이 느끼는 그리움은 떠나온 사람들에

대해서 느끼는 그리움과 근본적으로 연결되어 있지 않은가. 이런 점에서 어쩌면 건축물은 '자연의 인간으로의 생성' 과정에서 회화와 같은 완성도가 높은 예술보다 더 의미심장한 위치를 차지하고 있는지도 모른다.

"역사적 목적[이] 훨씬 더 명확해야" 하는(255쪽) 공공건물의 경우 역사적 사실들이 장식에 의한 재현의 형태로 명시적으로 표현될 수 있다. (이 사실들은 '인간 되기'에서 의미있는 장면일수록 더 고결한 것이 될 것이다.) 가령 "고딕 건축의 많은 수의 오밀조밀한 조각(彫刻) 장식들은 민족의 정서나 업적에 대해 알려질 필요가 있는 모든 것을 상징적으로든 말 그대로든 표현하는 수단을 제공한다"(255-256쪽)

건축물에는 다른 예술작품과 다른 면이 하나 더 있다. 건축물은 시간에 따라 변하게 마련인데, 이 변화 자체가 건축물의 미덕이 된다. 러스킨은 이 미덕을 둘로 나누어 이야기하는데, 하나는 건축물의 "나이(오래됨)에서 느껴지는 정취"(261쪽)이다. 러스킨은 이것을 "시간의 황금빛 얼룩"이라고 부르며 바로 이것에서 "건축물의 진짜 빛과 색깔과 귀중함을 찾을 수 있다"고 한다.(260쪽) 다른 하나는 "세월의 흔적들"에 담긴 "실제적 아름다움"이다(261쪽). 이는 시간이 감에 따라 "건축물에 추가되는 우연한 아름다움"이다(267쪽). 건축자가 애초에 의도한 특징이 아니기 때문에 '우연하다.' 이것을 러스킨은 회화적인 것(the pictruesque)과 연결시키는데, 이 '우연한 아름다움'이 예술가가 의도한 "본래적인 특징을 보존하는 것과 어긋나는 경우가 매우 흔하"기 때문에 "사람들은 회화적인 것을 폐허에서 찾고 회화적인 것의 핵심은 쇠락에 있다고 생각하는 것이다."(267쪽) 그러나 러스킨이 생각하기에 회화적인 것이 반드시 폐허나 쇠락과 연관되는 것은 아니다.

건축의 회화적 혹은 외적인 숭고성이 본질적인 특징과 일치하도록 구현될 수 있는 한, 이 숭고성에는 다른 어떤 대상의 기능보다 더 고결한 기능, 즉 이미 말한 것처럼 어떤 건물의 가장 위대한 영광이 담겨 있는, 그 건물의 나이(오래됨)를 나타내주는 바로 그 기능이 있다.(267쪽)

이렇게 볼 때 건축물에는, 처음 만들어질 때 자연력과 인간의 힘이 결합된 양태만이 아니라, 또한 그 이후의 인간의 삶과의 교감만이 아니라, 건축물이 지속하는 동안 그것에 가해지는 자연력의 작용도 함께 기록된다. 이런 것은 예컨대 회화 장르에서는 일반적으로 불가능한 일이다. 이러한 건축예술의 특성을 살리려면, 즉 건축물을 더 건축예술적으로 만들려면 오래가도록 지어야 한다. 러스킨은 400-500년은 가도록 지어야 한다고 본다. 그렇다면 우리는 마치 사랑하는 사람이 장수하기를 바라고 '자연사'하기를 바라듯이 건축물도 그렇게 되기를 바라야 할 것이다.

그런데 건축물의 장수와 자연사를 망치는 강력한 적은 바로 인간이다. 이와 관련하여 러스킨에게서 가장 귀담아들을 것은 복원에 대한 그의 비판이다. 사실 모든 사물을 교환가치(상품/화폐)의 측면에서 보는 사고방식이 지배하는 사회에서는 건물을 많이 부수고 다시 지을수록 상품의 양(=일자리의 양)이 늘어나므로 그것을 좋은 일이라고 생각한다. 이미 자본주의가 시작된지 꽤 지난 러스킨의 시대에도 이런 일은 이미 일어나고 있었고 이로 인해서 근사한 건축물들이 하나둘 사라져 갔으며, 이런 안타까운 상황이 러스킨으로 하여금 『건축의 일곱 등불』을 쓰게 한 것이다.

> 요즘 시대의 원칙(도시의 치안판사들이 몇몇 부랑자들에게 일감을 주기 위해서 생투앙 대수도원을 철거한 것처럼, 내가 생각하기에 적어도 프랑스에서 스스로 일감을 찾기 위하여 석공들이 고의적으로 채택한 원칙)은 우선 건물을 방치하고 나중에 복원하는 것이다.(270쪽)

복원은 두 단계로 이루어진다. 첫 단계는 "오래된 작품을 산산조각으로 부수는 것"이고, 둘째 단계는 "모조품" 혹은 "죽은 모형"(이상 269쪽)을 세우는 것이다. 사실 건축물에 각인된 인간의 힘이란 그 건축물의 생명력에 다름 아니다. 죽은 사람을 복원할 수 없듯이 생명력을 가진 건축물이 복원되는 것은 불가능하다.

건축물에서 훌륭했거나 아름다웠던 어떤 것을 복원하는 것은 죽은 자를 일으켜 세우는 것만큼이나 불가능하다. 내가 앞에서 전체의 생명력으로서 강조했던 것, 즉 세공인의 손과 눈에 의해서만 주어지는 정신은 결코 다시 불러낼 수 없다.(269쪽)

그래서 러스킨은 복원을 "가장 나쁜 방식의 '파괴'"(268쪽 아포리즘 31 요약문)로 본다. "복원은 건물에 가할 수 있는 가장 총체적인 파괴, 즉 그 어떤 유물 조각들도 수집될 수 없는 파괴를, 파괴된 것에 대한 거짓된 서술을 수반하는 파괴를 의미한다."(268쪽) 러스킨이 모든 복원 사례를 나쁘다고 보거나,[50] 복원의 필요성을 부정하는 것은 아니다. 다만 "그 일을 정직하게 하고 그 장소에 '거짓'을 세우지" 않는 것, "그리고 그 필요성을 그것이 생기기 전에 직시"하여 "예방"하는 것이 핵심이다.(270쪽) 이럴 때 우리는 건축물이 '자연사'하도록 도울 수 있다. 즉 평소에 잘 관리하여 가능한 한 지속하도록 하고 그 건물의 마지막 날—모든 생명 있는 것들의 경우처럼 오게 마련인 그날—을 "회피하지 말고 떳떳하게 공개적으로 오게 하"는 것, "불명예스럽고 거짓된 대체물이 그 건물에게서 기억의 장례식을 빼앗지 못하게 하"는 것이다.(271쪽)

마지막으로 건축물에 의한 기록을 다른 형태의 기록과 비교하는 문제가 있다. 이 문제를 러스킨은 이 책에서는 길게 다루지 않고 살짝 언급만 한다. 우리는 이것을 좀더 살펴볼 필요가 있을 듯하다. 러스킨은 앞에서 인용한 "우리는 건축물이 없어도 살고 예배할 수 있겠지만 건축물이 없이는 기억할 수 없다"라는 문장에 바로 이어서 이렇게 말한다.

살아있는 민족이 기록하고 있고 손상되지 않은 대리석이 간직하고 있는 것과 비교하면 모든 역사는 얼마나 차갑고 모든 이미지들은 얼마나 활기가 없는가! 서로 포개져 있는 몇 개의 돌이 있다면, 의심스러운 기록이 담긴 아주 많은 지면은

50 "지금까지 내가 경험한 것으로 볼 때 앞에서 말한 가능한 최고도의 [복제의] 충실성이 달성되거나 시도라도 된 딱 한 가지 사례는 루앙 소재 법원(Palais de Justice)이다."(269쪽)

없어도 되지 않는가!(249쪽)

여기서 러스킨은 건축물에 의한 기록을 문자 및 이미지에 의한 기록과 비교하면서 활기를 전자에 부여하고 의심스러움을 후자에 부여한다. 러스킨은 문자에 의한 기록을 담당하는 역사학(역사서술)의 문제점에 대해서 다른 곳에서 지적한 바 있다. 『독수리 둥지The Eagle's Nest』(1872)에서 그는 일반적인 역사학이 "단지 인간에게 일어난 사건들의 역사"인데 반해 진정한 의미의 역사란 인간을 자연사의 한 부분으로서 다루는 역사, 즉 "인간의 '본성'의 역사"여야 한다고 본다.[51] (이는 자연과학의 가치를 '우리가 누구인가?'라는 물음에 답하는 데 기여하는 것이라고 본 슈뢰딩거[52]를 상기시킨다.) 러스킨은 『창공의 여왕』에서는 일반적인 역사학이 활력을 읽지 못한다는 점을 지적한다. "역사적 분석 작업은 … 외적인 것들의 사실성이 어설프고 활기 없다는 점에서 그리고 이마의 넓이와 코의 길이를 재고서는 대상을 그리기 위해서 필요한 모든 것을 했다는 식으로 자족적으로 안심한다는 점에서 쓸모가 없다."[53] 그리고 『펜텔리코 산의 쟁기들』에서는 활력의 담지자로서 예술만한 것이 없음을 언명한다. "사건들의 지배적 특성에서 진정으로 활력적인 것은 항상 그 세기의 예술에 의해 표현된다…. 그래서 여러분이 그 예술을 올바르게 해석할 수 있다면 역사를 읽는 일의 더 나은 부분이 여러분의 손에서 이루어질 것이다."[54] 다시 말해서 예술을 읽는 것이 탁월하게 역사를 읽는 것이 되는 것이다.

문학작품을 예외로 한다면,[55] 예술을 읽는 것은 문자를 읽는 것과 다르며,

51 LE V22. 265쪽.

52 Erwin Schrödinger, "Science and Humanism," *"Nature and the Creeks" and "Science and Humanism"* (Cambridge University Press 1996) 109쪽 참조.

53 LE V19, 310쪽.

54 LE V20, 279쪽.

55 러스킨은 "인간의 망각을 정복한 강력한 정복자는 '시'와 '건축' 딱 둘이다"라고 말한다.(249쪽)

특히 건축물을 읽는 것은 더욱 그렇다. 다른 예술작품과 달리 건축물은 실제 현실 속에 유용한 재화로서 존재한다는 점, "건축물은 그 자체로 실재적인 것이라는 점"(194쪽)에서 건축물의 독해는 물질적 현실의 독해에 가깝다. 물론 확연한 차이는 있다. 일반적인 의미의 물질적 현실의 독해는 (그것이 유익한 경우) 물질에 들어있는 자연의 힘을 읽어내는 것이지만, 건축물의 독해는 물질의 힘이 인간의 활력과 어떻게 결합되었는지를 읽어내야 하는 것이다.

그런데 문자 자체에 활력의 생성을 방해하는 면이 있다.[56] 『천 개의 고원』에서 들뢰즈·과타리는 언어와 관련된 두 개의 '제국주의'를 말한다. 하나는 '언어의 제국주의'로서 이는 언어가 현실 전체를 대체할 수 있다고 보는 사고방식이다. 아주 쉬운 예를 들자면, '나무'라는 단어를 알면 나무라는 이름의 자연 사물을 아는 것이라고 생각하는 태도이다. 둘째는 '기표의 제국주의'이다. 이는 기표(記標)―구어의 경우 소리로, 문어의 경우 형태로 존재하는 언어의 물질적 부분―가 언어 전체를 대표한다고 보는 사고방식이다. 이 경우에도 아주 쉬운 예를 들자면, '경제'니 '자본'이니 '화폐'니 하는 말들을 그 의미나 개념은 제대로 생각하지도 않은 채 그대로 받아들이거나 심지어 '숭배'하는 태도이다. 사실 이런 태도는 근본적으로 우상숭배의 한 형태이다. 기표라는 것이 사실 고도로 추상화된 이미지일 뿐이기 때문이다. 이 두 개의 제국주의를 배경으로 놓고 보면, 러스킨이 "서로 포개져 있는 몇 개의 돌"(249쪽)을 문자나 이미지에 의한 기록보다 더 활기 있고 확실한 기록으로 본 것의 정당성을 이해할 수 있을 것이다.

물론 "서로 포개져 있는 몇 개의 돌," 즉 건축물은 그 자체로는 기록일지언정 기억이 되지는 못한다. 그것들이 기억이 되려면 보존되어야 하고 보존되는 동안 (앞에서 말한 대로) 인간의 정신에 의해 독해되어야 한다. 여기서 건물을 짓는 능력만큼이나 이 능력을 읽어내는 또 다른 능력의 중요성이 부각된다. 건물이 이윤 증식의 수단이 되고 나서 가장 퇴화하는 능력이 바로 이 독해의 능력이며,

56 문학작품의 활력은 바로 이 방해를 극복하는 데서 발휘된다.

주로 언어를 매개로 하는 경쟁적인 지식 축적에 치중하는 교육기관들에서 절대로 양성할 수 없는 것이 바로 이 독해의 능력이다.

7. 복종의 등불

7장 '복종의 등불'에서 러스킨이 말하고자 하는 것은, 예술에서 자연의 힘과 만나서 그 힘을 다스리는 인간의 힘을 상승시키는 '올바른' 방법이다. 자연력을 다스리는 힘을 상승시키려면 첫째, 자연력이 어떻게 움직이고 어떻게 저항하는지를 알아야 한다. 즉 자연력의 움직임의 법칙을 알아야 한다. 둘째, 자연력의 움직임을 다스리려면 자연력의 움직임에 자신을 합치시키는 훈련에서부터 시작해야 한다. 이러한 합치 없이 제멋대로 하면 (재료의 형태로 존재하는) 자연력을 파괴하고 망치기 쉽기 때문이다. 이러한 합치를 러스킨은 '복종'(obedience)이라고 부르며, 반대로 합치 없이 제멋대로 하려는 욕망을 '자유의지'(liberty)라고 부른다. 우리는 '복종'을 '기초를 튼튼히 하기'라고 부르고 '자유의지'를 '기초를 소홀히 하기'라고 부를 수 있다.

그런데 자연력에 자신을 합치시키는 데서 끝난다면 그것은 일종의 명상일 수는 있겠지만 예술은 아니다. 예술이 되려면 자연력을 자신이 구상한 방향으로 움직이거나 자신이 원하는 배열을 취하거나 형태를 띠도록 다스려야 한다. 그런데 여기서부터 상상력이 투입된다. 진정한 예술가의 구상이란 다른 작품에 이미 존재하는 것을 모사하는 것이 아니고 상상력을 통해 새롭게 발명된 것이어야 하기 때문이다. 이렇듯 새롭게 상상된 방향·형태·배열로 재료의 자연력을 다스리되 파괴나 실패에 이르지 않게 하는 실행적 기율을 러스킨은 '절제'(temperance)라고 부른다. 그리고 여기서부터 러스킨이 '자유로움'(freedom)이라고 부른 경지에 도달하는 과정이 시작될 수 있다. 러스킨은 본서에서는 "'복종'은 사실 일종의 자유로움에 토대를 두고 있으며 그렇지 않다면 단순한 예속이 될 것이다"라고 말했는데(276쪽), 일의 순서만

보자면 '자유로움이 복종에 토대를 둔다'고 말하는 것이 더 정확할지도 모른다. 투철한 복종이 있었기에 즉 기초를 단단히 했기에 그 위에서 절제의 연마를 거쳐서 자유로움의 경지에 도달할 수 있을 것이기 때문이다. 자유로움의 경지란 화가로 말하자면 붓의 선이 하나도 흐트러지지 않으면서 마음먹은 대로 붓이 가는 대가의 경지이다. 『예술에 대한 강의Lectures on Art』(1870) 7강에서 러스킨은 "틴토레토, 루이니, 코레조, 레이놀즈, 벨라스케즈의 터치는 모두 공기만큼 자유로우면서도 올바르다"고 말한다. 이어서 이렇게 말한다.

> … 이 강력한 화가들이 복종을 통해서 얻은 자유에서 여러분이 즐거움을 얻게 될 것임을 기억하라. 여러분이 탐내게 되지는 않을지라도 말이다. 복종하라, 그러면 당신 또한 때가 되면 자유롭게 되리라. 그러나 이런 사소한 것들에서도 큰 것들에서와 마찬가지로 완벽한 자유란 오직 올바른 수고일 뿐이다.[57]

튼튼한 기초와 자유로움의 관계와 관련하여 이와 함께 보면 흥미로운 것이 『조토와 파도바에서의 그의 작업Giotto and his Works in Padua』(1853-1860) 5절에서 러스킨이 소개하는 조토의 일화이다.[58] 조토는 피사의 캄포산토에 있는 그림들로 명성을 얻었다. 교황 베네딕투스(베네딕토) 9세는 성 베드로 대성당에 그림 몇 점을 그릴 화가를 찾고 있는 중이어서 조토의 솜씨가 어떤지 궁금했다. 그는 자신의 조신들 가운데 하나를 대사로 보냈다. 대사가 조토를 찾아가서 교황이 조토의 솜씨를 보고 싶어하니 그림 하나를 보내줄 것을 청했다. 조토가 종이 한 장을 집어서 붓을 붉은색 물감에 담근 다음 팔을 옆구리에 붙여 콤파스처럼 만들고는 손을 돌리면서 원을 그려내니 그 원의 완벽함이 놀라웠다. 조토는 미소를 띠고 그림을 건네주었다. 놀림을 받았다고

57 LE V20, 174쪽.

58 LE V24, 19쪽 참조. 여기서 러스킨은 16세기에 활약한 이탈리아의 화가이며 건축가인 조르조 바사리(Giorgio Vasari)의 『뛰어난 화가, 조각가, 건축가 열전Le vite de' più eccellenti pittori, scultori, e architettori』의 한 대목을 직접 영어로 옮겨서 이 일화를 소개한다.

생각한 대사가 다른 그림은 없냐고 물으니 조토는 '이것으로 충분하다, 충분한 것 이상이다'라고 답했다. 어쩔 수 없었던 대사는 찜찜한 마음으로 교황청으로 돌아갔는데, 교황과 기타 교황청의 똑똑한 사람들은 대사의 설명을 들으며 그림을 보고는 다른 화가들보다 조토의 솜씨가 더 뛰어남을 알아보았다. 나중에 이 일이 알려지고 여기서 생긴 이탈리아 속담이 '그대는 조토의 ○보다 더 둥글그려'이다.[59]

Ⅲ. 건축의 두 가지 특권

이미 말했다시피 러스킨은 건축 연구를 평생의 과업으로 삼지는 않았다. 그 자신의 말에 따르면 그는 "기계장치의 힘과 탐욕스런 상업의 맹렬함이 현재 매우 압도적임을 느껴서 건축만이 아니라 거의 모든 예술의 연구로부터 물러나서 마치 포위된 도시에서처럼 도시의 다중에게 빵과 물을 제공하는 최선의 방식들을 찾는 데 몰두했다."[60] 그가 이미 연구해놓거나 연구할 만한 건축물은 사라져가고, 새로 지은 건축물들은 실망스러울 따름인 상황에서 새 연구는 사실상 불가능했을 것이다.

그러나 희망까지는 아닐지라도 용기를 가질 근거가 적어도 존재한다. 탐욕과 사치의 악한 정신이 예술에 직접적으로 상반되는 만큼이나 예술도 그것들에 직접적으로 상반된다. 예술은 자신의 힘에 따라 그것들을 추방하고 그것들로 인한

59 러스킨은 바사리의 이 이야기에 몇 가지 오류—피사의 그림들은 조토의 것이 아니며, 교황 베네딕투스(베네딕토) 9세는 보니파시오 8세를 잘못 안 것이다—가 있음을 지적하지만, 이 이야기의 진실함에는 문제가 없다고 본다.

60 "The Study of Architecture in Our Schools," LE V19, 38쪽.

상처를 치유한다.[61]

그러면 러스킨은 건축의 경우에는 어떤 측면이 이런 힘을 가진다고 생각하고 있었던 것일까.

앞에서 말했듯이, 러스킨은 『건축의 일곱 등불』을 쓸 당시(1849년)에는 조각이 건축에 종속되어야 한다고 생각했으나 나중(1880년)에는 "조각이 그 밖의 모든 것에 우선하고 모든 것을 제어해야 한다고" 생각하게 된다. 1855년판 서문—본서의 부록1에 해당한다—에도 이러한 변화가 기록되어 있다. "그러자 나에게 점차 명확해진 것은 조각과 회화가 사실상 건축이라는 이름으로 하는 일의 전부였다는 점이며, 내가 건축에 종속되어 있다고 오랫동안 습관적으로 경솔하게 생각해 온 이 조각과 회화가 사실상 건축의 전적인 주인들이었다는 점이고, 조각가도 화가도 아닌 건축가는 대규모로 틀을 제작하는 사람이나 다름없었다는 점이다."(295쪽) 그렇다면 러스킨이 『건축의 일곱 등불』을 쓴 이후로 건축물에 포함된 조각—그가 '건축적 방식의 조각'이라고 부른 것—의 중요성이 더 높아진 셈이다.

'건축적 방식의 조각'은 건축의 독특하게 대중적인 성격과 연결되어 있다. 정상적인 조건의 인간이면 누구나 집에서 살고 또 일반적인 조건에서는 그 어떤 집이든 모든 사람의 시선에 열려 있다. 요컨대 건축은 다른 예술에 비해서 공동체적 삶에 더 넓게 열려 있다. 그래서 러스킨은 가상의 건축가에게 다음과 같이 격려한다.

당신의 예술은 다른 모든 예술보다 더 넓은 영역을 포용하고, 다른 모든 예술보다 더 방대한 다중에게로 향하며, 다른 모든 예술보다 관람자들의 존재가 확실하기에 다른 모든 예술보다 더 심오하고 거룩한 동지 관계를 성취한다는 생각에서 기쁨을

61 같은 책 같은 쪽.

취하라.[62]

　따라서 건축은 그것이 러스킨이 말하는 바의 '올바른' 건축인 한에서 다중을 '인간 되기'의 과정에서 전진하도록 연마시키는 데 큰 역할을 할 잠재력을 가진다. 이 잠재력은 건축이 가진 두 개의 '특권'과 연결되어 있다. 그 하나는 앞에서 말한 '불완전함'이다. 사실 건축의 불완전함은 특권이기 이전에 필수적 조건이다. 조각이나 회화에서와 달리 건축에서는 "큰 건물을 다루는 다량의 작업을 최고 수준으로 마무리하는 것[이] 비록 바람직하더라도 실제로는 불가능하므로, 불완전 그 자체를 추가적인 표현 수단으로 만드는" 것이 필요하다.(240쪽) 건축에 포함된 조각에서는 일반적으로 세련됨이 요구되지 않는다. 여기에 투여되는 예술적 힘은 '중급의 힘'으로서 "수천 명이 획득할 수 있고 수만 명에게로 향할 수 있는, 대중적인 표현의 힘"이다.[63] 이러한 '중급의 힘'의 양성과 발휘를 가능하게 하는 건축의 미덕을 러스킨은 '불완전함의 특권'이라고 부른다.

　『베네치아의 돌들』에서 러스킨은 불완전함을 '보편적 법칙'의 위치로 끌어올린다. "그렇다면 건축도 혹은 인간의 어떤 다른 고결한 노동도 불완전하지 않고는 훌륭하게 될 수 없다는 것을 보편적 법칙으로 받아들이라. 그리고 유럽 예술의 몰락의 첫째 원인은 완벽함에 대한 가차없는 요구였다는 … 사실을 받아들일 준비를 하자."[64] 불완전함은 '더 발전할 수 있음'과 동의어이다. 그래서 불완전하게 구현하는 예술작품에는 항상 뭐라고 말할 수 없는 미지의 활력이 들어있다. 아니, 불완전함이란 바로 "유한한 몸에 들어있는 활력의

62 "The Influence of Imagination in Architecture", *The Two Paths*, LE V16, 374쪽.

63 같은 책 362쪽. 이 힘은 러스킨이 그토록 안타까워하는 당대의 건축의 쇠퇴와 함께 사라졌다. (그 대신에 잉크와 펜으로 글을 쓰는 데서 중급의 힘이 가장 중요한 엔진들이 되었다.)

64 *The Stones of Venice* vol. 2, LE V10, 204쪽.

표시이다. 다시 말해서 전진과 변화의 상태이다."[65] 그리고 "상상력이 바로 이 불완전함들을 포착한다."[66] '상상력'이 바로 건축의 두 번째 특권이다.

러스킨은 여러 곳에서 상상력을 규정하는데(본서에서의 규정은 '진실의 등불'을 논하면서 이미 소개되었다), 『현대 화가론』에서는 상상력의 세 기능, 혹은 형태를 말하기도 한다.[67] 그런데 내가 상상 혹은 상상력과 관련하여 강조하고 싶은 것은 다음 세 가지 점이다. ① 상상은 불완전한 지식이다. 무언가 있다는 것을 몸으로 혹은 직관적으로 알지만 그것이 무엇인지 적실하게는 모른다. ② 그런데 상상의 경우에는 그 "불완전함의 무제한한 공급"[68]이 이루어진다. 그리하여 어떤 미지의 대상을 만나더라도 "상상력은 당황하지 않는다."[69] ③ 또한 "상상력은 결코 스스로를 반복하지 않는다."[70] 바로 이런 이유로 상상력은 과학적 지식이 (대부분의 경우) 보지 못하는 활력의 움직임을 그때그때 포착할 수 있는 것이다.

상상력은 소재에 제한이 없기 때문에 세상 모든 것과 활력의 관점에서 만나는 것을 가능하게 한다. "보통의 삶에서 당신의 손길에 의해 고결해지지 못할 정도로 지나치게 저열한 것이 있는가? 보통의 사물에서 당신의 손길에 의해 고결해지지 못할 정도로 지나치게 사소한 것이 있는가? 생명이 있는 것 가운데 당신에게 가르침 혹은 선물을 주지 않는 것이 없듯이, 생명이 없는 것 가운데에도 당신에게 가르침 혹은 선물을 주지 않는 것은 없다."[71] 이로써

65 같은 책 203쪽.

66 *Modern Painters* vol. 1, LE V3, 241쪽.

67 ① 여러 요소를 결합하여 새로운 형태를 창조하기 ② 사물을 바라보는 독특한 방식 ③ 사물을 직관적으로 꿰뚫어보는 힘. *Modern Painters* vol. 2, LE V4 227-28쪽 참조.

68 같은 책 241쪽.

69 같은 책 같은 쪽.

70 같은 책 같은 쪽.

71 *The Two Paths*, LE V16, 366쪽.

상상력의 특권을 가진 건축은 활력의 공동체, 활력으로 연결된 사회를 구축할 잠재력을 품은 것으로 제시되게 된다.

IV. 러스킨과 근대 너머

건축의 이러한 두 가지 특권은 예술 일반에 구현되는 모든 활력이 그렇듯 잠재적으로는 영원히 존재하지만, 실제 현실화는 늘 불투명하다. 우리가 보았듯이 그 현실화는 적어도 러스킨에게는 매우 어려운 일이었다. 그리고 사실 지금 우리에게도 그렇다. 몇몇 정치인들이나 관료들이 사회를 대표하듯이 소수의 큰 건물들이 건축을 대표하며, 건축가는 일반적으로 사회에 대한 공동체적 책임감이 없어도 아무 문제가 없는, 특화된 일을 하는 전문가가 된 것이다.

앞에서 말했듯이 러스킨에게 예술은 삶의 기본 조건이 충족된 후에 시작된다. "모든 예술은 손으로 하는 동작과 당신의 민중을 먹이고 입히고 재우는 미덕과 친절함에 토대를 둔다."[72] 민중이 기본적으로 어엿한 삶을 누릴 때, 민중의 생활에 유용한 물건들이 부족하지 않을 것이며, 이 물건들의 형태가 필요에 따라 변경되고 새로운 형태들이 고안되는 과정(가령 컵, 손잡이 달린 컵, 컵에 물을 따를 주전자, 손을 들고 다니기 더 좋은 손잡이 두 개 달린 주전자, 물을 대량으로 마실 컵, 섬세하게 마실 컵, 물 따르기 쉬운 주전자, 향수 보관하기 좋은 용기, 지하실에 저장하기 좋은 용기 등)의 연속선상에서 "지금까지 예술이 성취한 가장 아름다운 선들과 가장 완벽한 유형의 엄밀한 구성이 발전해나온다."[73]

72 *Lectures on Art*, LE V 20, 108쪽.

73 같은 책 109쪽.

더 나아가 건축은 민중의 주거의 필요에 따른 건물에서 시작해서 더 큰 건축물로 확대된다. 각자 자신의 지붕을 가지는 것이 우선적이다. "모든 읍에 큰 지붕을 짓기 전에 작은 지붕들을 짓고, 원하는 누구나가 자신의 지붕을 가지도록 하라."[74] 그 다음에 이 각자의 작은 집들이 모여서 도시를 형성한다. "그리고 집들이 도시에 한데 모여있을 때, 사람들은 자신들의 건축을 공통의 법칙에 종속시킬 정도로 시민적 우애를 가지게 될 것이고 인간의 주거지들이 한데 모인 전체가 대지 위에서 끔찍한 것이 아니라 예쁜 것이 되기를 욕망할 만큼의 시민적 자긍심을 가지게 될 것이다."[75] 러스킨은 이런 일은 불가능하다고 생각하는 가상의 청중들(현실에서 대다수를 차지하는 청중들)을 향해 당당하게 이렇게 말한다. "그럴지도 모른다. 그런데 나는 그것의 가능성에는 관심이 없다. 오직 그것의 불가결성에만 관심이 있다."[76]

이 말을 좁게 이해하는 사람은 러스킨이 가능성을 현실화하는 일에는 별로 공을 들이지 않았으리라고 생각할지 모른다. 사실은 전혀 다르다. 러스킨은 당대의 정치경제학을 비판하는 단계 이후에 '인간'이 사는 곳을 실제로 만드는 일을 자신의 삶의 당연한 행로로서 추구했다. 그는 1871년 '영국의 노동자들과 근로자들에게 보내는 편지들'(Letters to the Workmen and Labourers of Great Britain)이라는 부제가 붙은 『포르스 클라비게라Fors Clavigera』[77]의 집필을 시작하면서 〈성 조지 길드〉(St. George's Guild)라는, 무엇보다도 토지와 동지 관계를 이루는 삶형태를 직접 살아가는 공동체를 만드는 준비를 시작한다.[78]

74 같은 책 112쪽.

75 같은 책 같은 쪽.

76 같은 책 113쪽.

77 제목 'Fors Clavigera'에는 여러 가지 의미가 있는데, 어원 풀이를 생략하고 쉽게 말하자면 다음 세 가지로 요약될 수 있다. ① 훌륭하게 행동하는 힘 ② 인내하는 힘 ③ 운명을 최고의 목적에 맞추는 힘.

78 〈성 조지 길드〉의 기획에는 토지와의 관계 이외에도 교육을 비롯한 많은 것들이 포함되는데, 이 해설에서 이것들을 다 거론할 수는 없다.

1878년에 『포르스 클라비게라』의 집필이 완료되고 〈성 조지 길드〉의 설립도 완료된다. 이로써 러스킨의 삶의 단계는 넷으로 나눠볼 수 있게 되는데, 이것을 『포르스 클라비게라』 'Library Edition'의 편집자는 이 책에 대한 해설에서 다음과 같이 쉽고도 간결하게 서술하고 있다.

> 회화비평가로 시작한 그는 예술이 정말로 훌륭한 것이 되려면 아름다운 현실의 재현이어야 하고 즐거움의 정신으로 추구되어야 한다는 결론에 도달했다. 건축비평가로서 활동하면서 그는 예술이 민족적 성격의 반영이며 고딕의 비밀은 건축공의 행복한 삶에 있음을 발견했다. 다음 단계는 그와 같이 열렬한 기질을 가진 사람에게는 명확하고 단순했다. 그는 상상의 세계에서 사는 데 만족하지 않고, 좋고 아름다운 것의 조선을 실제 세계에서 현실화하려고, 인간들 사이에 신의 성전을 지으려고 노력했다.[79]

여기서 우리는 그의 삶의 진행 과정 자체가 앞에서 말한 유용성의 차원과 활력의 차원의 연속성을 추구하고 있음을 알게 된다. 두 차원의 이러한 연속성 혹은 달리 말하자면 삶의 통합성이 바로 그가 우리의 시대에 가지는 의미의 핵심 가운데 하나일 것이다. 더 나아가 이러한 삶의 통합성의 '불가결성'은 기후 변화로 인한 위기가 심각해진 우리의 시대에는 러스킨의 시대와 비할 바 없이 절실한 것이 되었다는 점이 러스킨의 현재적 의미를 배가시킨다. 유용성의 차원과 활력의 차원의 분리야말로 지금 인류를 크나큰 위기에 몰아넣고 있는 기후 변화의 근본적 원인이기 때문이다.

많은 사람들이 생산력의 발전이라는 점에서 인류사에서의 큰 진전으로 꼽을 근대화(산업화)가 바로 지구 전체를 장악하게 될 이 분리의 시작이었다. 근대화는 안타깝게도 자연의 힘과 인간의 힘의 결합에 왜곡이 가해지는 형태로 일어났다. (그 이전에는 결합의 정도가 낮고 범위가 좁았을지언정 왜곡이

79 Introduction to *Fors Clavigera* vol. 1, LE V27, xviii-xix쪽.

일어나지는 않았다.) 맑스가 『1844년 경제학·철학 수고』에서 '소외'라고 부른
이 왜곡의 핵심은 현실에서의 인간이 앞에서 말한 진정한 의미의 '인간'에서
벗어난 데 있다. 진정한 의미의 '인간'이란, 맑스의 표현으로는 자연력과의
결합에서 자신의 본질을 구현하는 인간, 자연과 본질상의 공통체를 이루는
인간이다. 소외되지 않은 상태에서 자연은 인간의 제2의 몸이었다. (이것을
맑스는 '비유기적 몸'이라고 부른다.) 이제 이 두 몸은 분리되며 자연은
몸의 지위를 잃고 그저 인간의 외부에 있는 '객체'가 된다. 그리고 인간은 이
'객체'에서 분리되었다는 의미에서 '주체'가 되는데, 이 '주체'로서의 인간을
'객체'와 다시 연결시켜주는 것이 자본이다. (사실 자본의 왕국에서는 개인들도
서로에게는 '객체'이며, 자본만이 실효적인 '주체'이다.)

이제 인간에게 내재하는 활력은 자연의 힘과의 연결을 매개하는
자본(화폐[80])의 활력으로 오인되어 자본이 인간의 삶 위에 군림하게 되고,
인간과 자연 모두가 자본의 증식을 위한 수단이 된다. 자본은 신이 된다. 그런데
이 신은 인간에게 별로 호의를 갖지 않은 신이라서 이 신이 주도하는 생산은
러스킨이 '복종의 등불' 장에서 말한 '복종'과 '절제'의 능력을 쇠퇴시킨다.
앞에서 이미 설명한 바 있는 '복종'과 '절제'의 능력이란 맑스의 말로는
'아름다움의 법칙에 맞춘 생산'을 할 줄 아는 능력이다.

> 동물은 자신이 속한 종의 척도와 욕구에 맞추어 무언가를 만들어낸다. 반면에
> 인간은 모든 종의 척도에 맞추어 생산할 줄 알며, 일반적으로 대상에 내재하는
> 척도를 적용할 줄 안다. 따라서 인간은 아름다움의 법칙에 맞추어 만들어낸다.[81]

'인간'은 자신의 척도를 내세우지 말고 "일반적으로 대상에 내재하는

80 정확히 말하자면 자본으로서의 화폐이다. 화폐는 자본으로서의 기능 이외에 다른 기능도
가진다.

81 Karl Marx, *Ökonomisch-philosophische Manuskripte aus dem Jahre 1844*, MEW band 4, Dietz Verlag,
517쪽.

척도"를 알아내야 하며 그렇게 알아낸 척도를 따라야 한다(복종).[82] 그리고 인간의 힘을 여기에 맞추어 양성해야 하는 것이다(절제). 자본은 '아름다움의 법칙'이 아니라 '이윤 증식의 법칙'을 자연과 인간 모두에게 부과한다. 이러한 자본주의적인 생산이 구체적으로 어떤 문제를 발생시키는지를 다시 맑스의 말로 설명해볼 수 있다. 『자본론』 1권 15장 10절에서 맑스는 이렇게 말한다.

> 자본주의적 생산은 인구를 대중심지로 집결시키며, 도시 인구의 비중을 끊임없이 증가시킨다. 이것은 두 가지 결과를 가져온다. 한편으로는 사회의 역사적 동력을 집중시키며, 다른 한편으로는 인간과 토지 사이의 물질대사 즉 **인간이 옷과 식량으로서 소비한 토지의 성분들이 토지로 복귀하는 것**을 교란하고, 따라서 토지의 비옥도를 유지하는 데 필요한 조건을 교란한다.[83] (인용자의 강조)

다시 말해서 자본이 주도하는 생산은 물질을 구성하는 요소들이 자연과 인간 사이에서 순환하는 데 (즉 두 '몸' 사이의 질료 교환에) 장애를 일으킨다('물질대사의 교란').[84] 그렇기에 "자본주의적 농업의 진보는 그 어느 것이나 노동자를 약탈하는 기술의 진보일 뿐만 아니라 또한 토지를 약탈하는 기술의 진보이며, 일정한 기간에 토지의 비옥도를 높이는 그 어느 것이나 이 비옥도의 항구적 원천을 파괴하는 진보이다. (…) 따라서 자본주의적 생산은 모든 부의 원천인 토지와 노동자를 파멸시킴으로써만 기술을 그리고 사회적

82 러스킨의 경우에 이 "대상에 내재하는 척도"는 신에 의해 만들어진 것이므로 이를 따르는 것이 신의 명령에 복종하는 것이다. 스피노자의 경우에도 자연의 고유한 법칙은 '신의 명령'이다.

83 Karl Marx, *Das Kapital I*, MEW band 23, Dietz Verlag, 528쪽.

84 아마도 당시의 맑스는 사회주의 사회에서는 이 순환을 극복하리라고 믿었을 터인데, 안타깝게도 맑스가 생각하는 사회주의 사회는 현재 지구상에 없다. 사회주의의 이름을 단 국가들은 모두 맑스가 생각한 바와는 다른, 군사주의적·관료주의적·국가주의적 체제들이다.

생산과정의 결합을 발전시킨다."(인용자의 강조)[85] 이렇게 "모든 부의 원천인 토지와 노동자를 파멸시"키는 과정의 연장선상에 환경 파괴가 있다.

기후 변화를 아마도 영국에서 최초로 (과학자들보다 먼저) 간파한 사람이 러스킨일 것이다. 즐거움의 원천인 자연을 관찰하고 연구하는 것이 습관이 된 러스킨은 1871년 어느 날 50년 동안 관찰해오던 하늘에 이전에는 보지 못하던 이상한 폭풍 구름(storm-cloud)이 있는 것을 목격하고 계속해서 관찰하게 된다. 러스킨은 이러한 관찰을 근거로 날씨에 근본적인 변화가 생겼다는 주장을 그의 『19세기의 폭풍 구름The Storm-cloud of the Nineteenth Century』에 실린 두 개의 강연[86]에서 하는데, 당시 언론은 러스킨의 주장이 "상상해냈거나 제 정신에서 나온 것이 아닌" 것이라고 조롱했다.[87] 과학자들도 처음에는 이 현상에 관심을 보이지 않았다. 그러나 나중에 러스킨의 관찰이 정확하고 그 원인도 명확하다는 것이 확인되게 된다. 산업 통계에 따르면, 러스킨이 문제가 되는 현상이 증가한 것으로 잡은 날짜는 영국에서나 중앙 유럽의 산업화된 나라들에서나 석탄의 소비가 비약적으로 올라간 때였다고 한다.[88]

러스킨은 당시에 자신이 관찰한 현상을 이론적으로 정식화하지는 않았다. 성경에서 가져온 구절이나 용어로 제시할 뿐이었다. 그러나 우리는 러스킨이 이 현상의 근본적 원인—산업화가 '인간'의 길에서 벗어나는 방식으로 진행된 것—을 충분히 말해왔음을 안다.

이와 관련하여 기계에 대한 러스킨의 견해가 흥미롭다. 독자들이 가령 본서 4장에서 철도를 비판하는 대목을 보고 러스킨을 기계의 사용 자체에 반대하는 사람으로 본다면, 이는 성급하고 섣부른 판단이다. 〈성 조지 길드〉 설립 취지문에 단 주석에서 러스킨은 이렇게 말한다.

85 같은 책 529-30쪽.

86 런던 인스티튜션(London Institution)에서 1884년 2월 4일과 11일에 한 두 개의 강연이다.

87 *The Storm-cloud of the Nineteenth Century*, LE V34, 7쪽,

88 같은 책 xxvi쪽,

길드에서 기계류는 그것이 건강한 육체적 활동을 대체하거나 장식 일에서 손노동의 기술과 정밀함을 대체하는 경우에만 금지된다는 점을 세심히 유의해야 한다.[89]

고딕 건축물에 대한 그의 견해에서 보듯이,[90] 그리고 위에서 인용한, 아래로부터의 도시 구축에 대한 그의 견해에서 보듯이, 러스킨은 사람들이 자신에게 있는 활력을 서로 합하여 거대한 것을 세워 올릴 수 있다고 믿는다. 기계도 그렇게 쓰일 수 있다면 러스킨이 반대할 리 없고 심지어는 그러기를 바란다. 실제로 러스킨은 영문학 사상 가장 훌륭하다고 평가받는 기계 예찬을 쓰기도 했다.[91] 맑스의 경우에도 그렇지만, 러스킨이 반대하는 것은 기계 자체가 아니라 인간이 기계에 예속되는 것이다. 기계는 인간의 일정한 활력의 결과물이지만, 기계에 인간이 예속되면 자연과의 동지 관계를 통해 증가되어야 할 활력이 오히려 감소되게 된다. "영국 다중의 활기가 연료처럼 공장의 연기의 먹이로 보내진다."[92] [93]

자연력과의 관계에서도 러스킨이 반대하는 것은 자연력을 감소시키는 경우이다. 이는 기계를 움직이는 동력에 대한 그의 견해에서 잘 드러난다. "… 기계류의 유일하게 허용되는 동력은 바람이나 물의 자연력이다. 미래에는 전기력도 거부되지 않을 것이다. 그러나 냇물과 바람이라면 비용을 들이지

89 "General Statement of St. George's Guild," *Guild and Museum*, LE V30, 48쪽.

90 "그렇게 열등한 정신들의 노동의 결과들을 수용하고, 불완전함이 가득하며 모든 터치마다 그 불완전함을 드러내는 단편들로부터 장엄하고 나무랄 데 없는 전체를 세워 올리는 것이 고딕 건축 유파의 주된 감탄할 만한 점일 것이다." *The Stones of Venice* vol 2, LE V10, 190쪽

91 *Cestus of Aglaia*, LE V19, 60-61쪽 참조.

92 *The Stones of Venice* vol. 2, LE V10, 193쪽.

93 이는 현대의 발전된 첨단 기술에도 마찬가지로 적용될 수 있다. 첨단 기술은 인간의 발전된 힘의 결과물이지만 거기에 인간이 예속되면 (이 예속은 러스킨의 시대에서나 우리의 시대에서나 자본주의적 관계에 의해 발생한다) 역시 인간의 활력은 감소된다.

않고 할 수 있는 일을 하기 위해 연료를 사정없이 맹렬하게 낭비하는 <u>증기력</u>은 절대적으로 거부된다."[94]

이렇듯 '착취된' 인간의 힘(노동력)과 '착취된' 자연력이 바로 자본주의라는 거대한 기계의 동력이었기에 '인간'의 길을 다시 가는 것, 즉 자연과의 동지 관계를 회복하는 것—여기에 인간들 사이의 동지 관계의 회복이 필수적으로 포함된다—이 오늘날의 삶을 틀짓는 자본의 논리로부터의 해방의 주된 내용이 될 것이다. 다만 '인간'의 길을 간다는 것은 미리 정해진 어떤 길을 가는 것이 아니라 스스로를 '인간'으로 만드는 과정이며 이때 '인간'이란 언제나 아직은 구현되지 않은 미지의 존재라는 점을 분명히 해두어야 할 것이다. 스스로를 '인간'으로 만드는 방식에 대해 러스킨은 다음과 같은 말을 남겼다.

그릇된 일을 함으로써 더 현명해지거나 더 강해지는 일은 없다. 당신은 올바른 일을 함으로써만 더 현명해지고 강해진다. 가장 으뜸가는 것, 필요한 단 하나는 강압 아래서일지라도 올바른 일을 하고 마침내 강압 없이 올바른 일을 할 수 있게 되는 것이다. 그때 당신은 '인간'이다.[95]

"올바른 일"이란 러스킨의 말로는 '복종'과 '절제'의 일이고, 맑스의 말로는 '아름다움의 법칙'에 맞추는 일이다. "강압 없이 올바른 일을 할 수 있게 되는 것"은 '자유로움'으로의 상승을 의미한다. '자유로움'으로의 상승은 활력의 증가를 낳고 활력의 증가에서 기쁨, 행복, 사랑이 나온다. 현재 지구상에 존재하는 인간 사회는 '자유로움'으로의 상승을 말하기에 턱없이 부족한데다 기후 변화로 인해 생존 자체가 위협받고 있지만, 인류사에서 드문드문 성취되었고 지금도 그렇게 성취되고 있는 '자유로움'으로의 상승의 사례들이 우리에게 유산으로 맡겨져 있다. 훌륭한 예술작품들은 이러한 성취의 강력한

94 LE V30, 48쪽.

95 *Cestus of Agalia,* LE V19, 125쪽.

일부이다.[96] 예술작품의 뛰어남은 예술가의 '사적' 성취에 국한되지 않는다.[97] 예술가의 능력은 공동체 전체에 의해 여러 세대에 걸쳐 양성되는 것이기 때문이다.

예술은 사유의 노력으로 성취되는 것도 아니고 말하기의 정확성에 의해 설명되는 것도 아니다. 예술은 어떤 힘의 본능적이고 필연적인 결과인데, 이 힘은 정신이 여러 세대를 거침으로써만 발전될 수 있으며 특정의 사회적 조건들—이 조건들은 그것들이 규제하는 능력이 느리게 성장하는 만큼이나 느리게 성장한다—에서 마침내 살아나게 된다. 고결한 예술이 존재하려면 강력한 역사의 전 시기가 집약되고 수많은 죽은 이들의 열정들이 응축되어야 한다.[98]

그래서 "러스킨에게는 예술을 가르치는 것이 모든 것을 가르치는 것이었다."[99]

96 자본주의의 토대가 되는 사적 소유는 이러한 예술작품들이 인류의 활력을 증가시킬 유산이 되는 데 방해가 된다. 예컨대 피카소의 어떤 그림이 스위스의 제네바에 있는 제네바 프리포트(Geneva Freeport)의 보관함 같은 곳에 넣어서 보관되고 있다면, 이 그림은 그렇게 보관되는 동안은 그저 한 개인의 사유재산일 뿐 다른 사람들에게는 없는 것이나 마찬가지이다. 제네바 프리포트는 예술품 및 기타 귀중품을 보관하는 보관소로서 보관품 가운데 40%가 예술품이고 그 총 가치는 미화 1천억 달러(한화 100조원)로 추산된다. 2103년 현재 이곳에는 120만 점의 예술작품이 보관되어 있는데, 거기에는 피카소의 작품도 약 1천 점 포함되어 있다고 한다.

97 '사적'은 '개인적'과 그 의미가 근본적으로 다르다. '사적인 것'들은 아무리 잘 모여도, 아무리 많이 모여도 '사적인 것'이지만, '개인적인 것'은 협동의 방식으로 모여서 공통체(commons)를 이룰 수 있고 이를 통해 개인들의 활력을 증가시킬 수 있다. '사적인 것'의 축적은 활력이 아니라 권력의 축적이며 권력의 본질은 활력을 제한하는 데 있다.

98 "The Mystery of Life and its Arts", LE V18, 169-170쪽.

99 Introduction to *Fors Clavigera* vol. 1, LE V27, xvii쪽.

IV. 해설을 마치며—'집'과 '몸'

　　건축예술에 관한 책을 해설한다면서 건축을 넘어선 논의를 (본격적으로는 아니지만) 한참 늘어놓게 되었는데, 이는 어쩌면 불가피한 것이었다. 여러 분야를 일관된 사유로 꿰뚫는 것이 러스킨의 특징들 가운데 하나이며[100] 또한 삶의 통합성이 러스킨의 사상의 핵심 가운데 하나이기 때문이다. 이제 마지막으로 건축으로 돌아와서 건축과 관련된 러스킨의 중요한 통찰 하나를 소개하면서 해설을 마치기로 한다.

　　앞에서 나는 소외되지 않은 상태에서의 자연은 인간의 제2의 몸('비유기적 몸')이라는 맑스의 통찰을 언급한 바 있는데, 내 생각에 인간의 유기적 몸과 비유기적 몸의 중간 위치에 있는 것이 '집'일 듯하다. 소외의 상태에서 두 몸이 분리되면서 '집'도 몸에서 분리되게 된다. 몸에서 분리된 집은 아름다울 수 없다. 러스킨은 당대 영국의 주거 건축물을 다음과 같이 묘사한다.

　　우리에게 최고의 것은 깔끔하긴 하지만 그 얼마나 자잘하고 비좁으며 얼마나 궁색하고 비참한가! 우리에게 보통의 것은 얼마나 공격할 가치조차 없고 경멸할 가치조차 없는 것인가! 다른 곳도 아닌 피카르디(Picardy)의 시골 거리들을 보다가 돌아와 켄트(Kent)의 장이 서는 읍들을 보게 되면 참으로 이상하게도, 형식화된 기형, 쭈그러진 정교함, 소진된 정확성, 속좁은 인간 혐오의 느낌이 들지 않는가!(147-48쪽)

　　러스킨보다 수십 년 후에 근대주의를 비판한 로런스는 탄광노동자들의

100 『포르스 클라비게라』의 경우 러스킨은 한 주제를 한 분야에서 집중적으로 다루는 식이 아니라 여러 분야를 가로질러 다루는 식으로 글을 쓴다. 이것은 겉으로 보기에 산만하게 느껴질 수 있지만 사실 전체를 가로지르는 통일된 목적이 있으며, 이는 전체로서 읽힐 때에만 포착될 수 있다.

주택에 대해 이렇게 말한다.[101]

> 회사가 저 예쁜 터에 무언가 할 수 있을 때 그 언덕 꼭대기에 저 지저분하고 끔찍한 스퀘어즈[102]를 짓지 않고, 작은 시장터 한가운데에 큰 기둥을 세우고 그 유쾌한 공간을 4분의 3만큼 빙 둘러 아케이드를 세워 사람들이 거닐거나 앉을 수 있도록 하고 그 뒤로 예쁜 집들을 배치했다면! 5-6개의 방으로 이루어지고 멋진 입구가 있는 크고 실속이 있는 집들을 지었더라면. 무엇보다도, 노래와 춤을 장려하고—광부들은 여전히 노래부르고 춤추었다—그 용도로 멋진 공간을 제공하였더라면. 옷에서 어떤 형태의 아름다움을 장려하고 집의 가구와 실내장식에서 어떤 형태의 아름다움을 장려하기만 했더라면. 사람들이 만들 수 있는 가장 멋진 의자나 식탁, 가장 예쁜 스카프, 가장 매력적인 방을 뽑아 상을 주었더라면! 회사가 이렇게만 했다면 산업문제는 없었을 것이다. 산업문제는 인간의 모든 에너지를 그저 더 획득하려는 경쟁으로 저열하게 몰아넣는 데서 생긴다.[103]

우리 시대에 들어오면 많은 사람들에게 집은 그저 '숙소'이거나 아니면 언제라도 필요하면 현금으로 전환시킬 재산이다. 심지어 ('토건제일주의'가 수십년 동안 지배해온 대한민국에서 점점 증가하는 현상으로서) 돈을 들여 멀쩡하게 지어놓고도 유령들을 위해서 지은 양 사람의 몸을 들이지 않는 크고 작은 건물들이 수두룩하다.

러스킨은 몸에서 분리된 집을 장식하지 말라고 한다.

신의 성전은 이제 사람들에게 있다…. … 이들 가운데 가장 가난한 사람들이 여기

101 로런스는 1815년에 태어난 러스킨보다 65년 가량 늦은 1885년에 태어났고 1900년에 사망한 러스킨보다 30년 늦은 1930년에 사망했다.

102 스퀘어즈는 당시 탄광노동자들이 거주하는 공동주택 단지이다.

103 "Nottingham and Mining Countryside", *Phoenix* 138쪽.

런던에서는 바로 장식이 안 된 성지이다. 훌륭한 친구들이여, 이 가장 가난한 사람들이 바로 당신들이 장식하도록 허용되고 장식할 책임도 있는 성전이다. 당신들이 신을 위해서 그리고 능변의 성직자들을 위해서 화환으로 장식하는 저 매력적인 교회들과 제단들은 절대 성전이 아니다.[104]

우리가 소외를 인정할 때 소외를 벗어나는 출발점은 다른 어디가 아닌 우리의 몸이 될 것이다. 우리로부터 분리된 것에서 출발할 수는 없기 때문이다. 우리는 몸에서 출발하여 새롭게 자연 전체로 연결해야 할 것이며, 건축도 이와 같이 몸에서 출발하여 자연 전체로 연결되는 것으로서 스스로의 미래를 다시 설정해볼 수 있을 것이다.

<div align="center">♣</div>

104 *Deucalion*, LE V26, 195-96쪽.

역자 후기

고명희

러스킨의 *The Seven Lamps of Architecture*의 첫 문장을 우리말로 옮기기 시작한 것이 5년 전 12월 어느 날이었다. 우연한 인연으로 이 책을 번역하는 큰 행운과 그에 못지않게 책임과 부담을 안게 되었다. 러스킨 특유의 언어로 건축과 관련된 주요 원칙들을 담아낸 이 책을 번역 경험이 일천한 번역자가 우리말로 옮기는 것은 여러모로 힘든 일이었다. 할 수 있는 일이라곤 러스킨의 생각에 최대한 가까이 다가서기 위해 번역자가 당연히 해야 할 작은 노력들을 성실히 하는 것뿐이었다.

첫 장(章)을 우리말로 옮길 때가 가장 힘들었다. 러스킨의 생각을 제대로 알지 못하는 상태에서 맞닥뜨린 봉헌의 정신, 봉헌의 등불, 제물바침 등의 의미가 생소하기만 했다. 여러 번 문장을 다듬는다고 다듬었지만 다른 장들에 비해 읽기가 수월하지 않을 것이라 은근히 염려가 된다. 무엇보다 러스킨의 호흡이 긴 문장들을 우리말 문법구조에 맞춰 틀린 부분이 없도록 옮기는 데 바싹 신경을 썼다. 러스킨이 건축의 원칙들을 주장하기 위해 실제 건축물을 사례로 들어 하는 설명과 묘사에 생경한 용어들이 불쑥불쑥 튀어나왔고 그때마다 그 용어가 이미 갖고 있는 의미를 확인하고 용어에 맞는 번역어를 붙여주었다. 때로는 러스킨의 고민이 드러날 수 있도록 흔히 사용되는 것과는 다른 새로운 번역어를 찾아야 하기도 했다.

건축 전공자가 아닌 번역자가 건축의 기본 요소라든지 구조물의 명칭 또는 건축의 구성 원리 등을 정확히 알고 있지는 못했다. 본문에 삽입된 설명 그림들은, 러스킨이 긴 호흡의 정확하고 생생한 언어로 설명하거나 묘사하는 대성당의 구조 등의 관련된 부분들을 좀더 정확히 이해하기 위한 번역자 나름의

시도였다.

이 책을 우리말로 옮기는 작업은 긴 시간에 걸쳐 이루어졌다. 러스킨이라는 대가의 글을 독자들에게 소개하고자 하는 포부보다는 러스킨이 전달하고자 하는 내용을 이해하고 러스킨의 목소리를 독자들에게 정확하게 전달하고 싶은 마음이 더 컸다. 번역서가 번역투의 글이 아니라 러스킨의 중세 고딕 건축물에 대한 사랑이, 그 건축물을 지은 사람들에 대한 러스킨의 애정이 담긴 글 자체로 읽히기를 마음속으로 바라지만, 눈 밝은 독자들에게는 아쉬운 부분들이 있을 것이다. 번역상의 문제점에 대한 책임은 모두 번역자에게 있다.

다소 글이 '산만할' 수 있지만 그래도 감동적이고 낭만적인 부분들이 많다. 독자들이 상상력을 조금만 발휘한다면 책을 읽다가 잠깐 상념에 잠기거나 무릎을 치게 되는 부분도 있을 것이다. 옮긴이가 번역 작업을 끝내 포기하지 않고 역자 후기를 쓰는 이 자리에 있는 것도 어쩌면 책 곳곳에서 발견한 이런 감동적인 부분에 매료되어 끝까지 가 볼 힘을 얻었기 때문이었을 것이다. 이 책의 1880년판 서문에서 재출간 이유로 든 러스킨의 말대로, 우리 시대의 독자들도 "여전히 이 책을 좋아"하길 바란다.

한없이 부족한 첫 번역이 수없는 수정을 거치면서 (여전히 부끄럽지만) 세상에 나올 모습이나마 갖추도록 도움을 준 분들에게 이 자리를 빌어 감사를 드린다. 출판을 허락해 주고 책의 모습이 갖춰질 때까지 오랜 시간을 묵묵히 기다려주신 부북스의 신현부 사장님께도 감사를 드린다. 그리고 번역의 오류를 잡아주고 필요한 자료들과 정보를 공유해 주는 것은 물론 전체 원고를 읽어주시고 훌륭한 해설까지 기꺼이 맡아 써 주신 정남영 선생님께 이 자리를 빌려 고개 숙여 고마운 마음을 전한다.

♣

찾아보기